KB069754

알렉산더 맥퀸

Alexander McQueen: Blood Beneath the Skin
by Andrew Wilson

알렉산더 맥퀸

광기와 매혹

앤드루 윌슨 지음 | 성소희 옮김

을유문화사

현대 예술의 거장

알렉산더 맥퀸

광기와 매혹

발행일 2019년 2월 25일 초판 1쇄
2019년 6월 10일 초판 2쇄

지은이 앤드루 윌슨
옮긴이 성소희
펴낸이 정무영
펴낸곳 (주)을유문화사

창립일 1945년 12월 1일
주소 서울시 마포구 월드컵로16길 52-7
전화 02-733-8153
팩스 02-732-9154
홈페이지 www.eulyoo.co.kr

ISBN 978-89-324-3138-3 04600
ISBN 978-89-324-3134-5 (세트)

추천의 글
천재가 완성한 핏빛 드레스

조유리 패션 칼럼니스트

'알렉산더 맥퀸'이라는 이름에 덧붙여, 과연 내가 무슨 말을 할 수가 있을까. 한 시대의 스타였고, 고독한 천재였으며, 아름다운 야수였고, 이른 나이에 절멸하여 신화가 된 그 이름 뒤에…. 고흐Vincent van Gogh, 카프카Franz Kafka, 이사도라 던컨Isadora Duncan, 바스키아Jean-Michel Basquiat, 혹은 커트 코베인Kurt Cobain이 그랬던 것처럼, 그의 삶과 예술은 이미 너무도 유명한 한 편의 드라마라서, 어떤 미사여구를 곁들여도 결국은 클리셰일 뿐이라는 자괴감이 들었다. 하지만 컴퓨터의 빈 화면을 채우지 못하고 여러 날을 보내는 동안, 내 생에 처음이자 마지막으로 맥퀸을 보았던 2004년 가을 밤의 기억만은 갈수록 선연히 떠올랐다.

그것은 그때까지 내가 봐 왔던 모든 패션쇼를 통틀어, 그리고 아마 남은 생을 다 합해도 다시 겪기 힘들 강렬한 체험이었던 것 같다. 쇼가 열린 곳은 파리 외곽의 한 대형 경기장이었는데, 시작 전에 이미 록 스타의 콘서트를 방불케 하는 열기로 안팎이 후끈

달아올라 있었다. 행사장은 수천 명을 수용할 수 있을 정도로 규모가 컸지만, 맥퀸의 브랜드가 절정의 인기를 구가했던 만큼 티켓을 구하지 못해 야속한 눈빛으로 주변을 서성이는 관계자도 정말 많았다. 예정 시각에서 한 시간이 경과하자, 대부분 저녁도 굶고 먼 데까지 찾아온 객석의 유력 인사들은 성난 소리로 소몰이 하듯 우우 하면서 무대 뒤의 맥퀸을 압박하기 시작했다. '패셔너블한 지각fashionably late'이란 표현이 관용적으로 쓰일 만큼 패션 업계는 약속에 늦거나 일정을 미루는 행태를 쉽게 용인했지만, 그럼에도 맥퀸의 쇼는 심한 늑장으로 악명이 높았다(준비가 덜 된 백스테이지는 전쟁 통이었으리라 쉽게 짐작은 되지만, 한편으로 맥퀸은 관객과의 이런 스릴 넘치는 '밀당'을 꽤나 만끽하고 있었을지도…).

쇼는 밤 10시를 훌쩍 넘겨서 겨우 시작했다. 신기하게도 첫 모델이 등장하는 순간에 짜증과 분노는 그 자리에서 흔적도 없이 사라졌다. 사진으로만 보다가, 글로만 읽다가, 실제로 눈앞에서 살아 움직이는 맥퀸의 의상을 보니 너무나 경이로웠다. 보기 드문 정교함과 파워를 뽐내는 테일러링 솜씨에 환상적인 프린트, 호화로운 레이스 등 온갖 장식 요소를 총동원한 드레스는 마치 용맹한 영웅의 갑옷 같았고, 왕관은 오히려 빛나는 투구처럼 보였다. 모델들은 동화 속 공주님보다는 판타지 소설의 여전사에 가까웠다. 그날 두 팀으로 갈린 모델들은 해리 포터 영화에서 그런 것처럼 첨예한 인간 체스 게임을 벌였다. 한바탕 꿈같은 쇼가 끝났을 때, 곧 벗겨져 내릴 듯 청바지를 엉덩이에 아슬아슬하게 걸친 맥퀸이 슬며시 나와 인사를 했다. 돌아서서 깡충깡충 뛰어

가기 전 잠깐 바지춤을 올리는 시늉을 했지만, 기립 박수를 치던 관객 대부분이 이미 그의 하얀 팬티를 적나라하게 본 후였다.

한 번이라도 그의 쇼를 본 적이 있다면, 그때는 다들 '맥퀸앓이'를 했었다. 매달 마감이 끝나면 뒤풀이하듯 만났던 사진작가, 에디터, 스타일리스트 친구들은 지겨운 줄 모르고 술자리에도 패션 얘기를 끌어들였는데, 그럴 때면 요즘은 누가 잘 나가고, 누가 맛이 갔으며, 어떤 디자인이 클래식으로 남을 것인가 등등에 대한 자못 진지한 토론이 밤새 이어지곤 했다. 어느 날엔 맥퀸의 옷이 과연 일상생활에서도 착용 가능한가를 두고 열띤 공방이 벌어졌는데, 쇼를 위해 극적으로 연출된 것일 뿐 하나씩 뜯어보면 충분히 '웨어러블'하다는 주장이 있었던 반면, 맥퀸도 결국 남자이기 때문에 옷을 입는 여자의 심리적, 육체적 불편을 모른다는 반론이 맞섰다. 그렇게 한창 핏대를 올리고 있을 때, 갑자기 맥주잔을 쓱 비운 사진작가 오중석이 딱 한 마디를 던졌다. "맥퀸은… 천재야!" …그것만은 반박이 불가능한 절대 명제였다. "맞아." "그래." "정말." 논쟁을 멈춘 우리들은 돌림 노래처럼 한마디씩 하며 각자의 잔을 비웠다.

그때, 정말이지 우리 모두는 맥퀸을 진심으로 사랑했었다. 그의 예측 불가한 창조성을, 신들린 듯한 가위질을, 야생마처럼 거친 에너지를, 세상의 가식과 위선에 가운뎃손가락을 날려 버리는 패기를.

돌이켜 보면 맥퀸의 전성기는 공교롭게도 패션이라는 산업이 전에 없이 많은 뉴스와 루머를 생산하며 대중적인 인기를 구가하던 시대와 정확히 맞아떨어진다. 자연히 디자이너라는 직업의 위상도 달라져 가던 때였다. 패션 잡지의 독자들은 귀네스 팰트로Gwyneth Paltrow나 마돈나Madonna의 사진뿐 아니라 배우처럼 극적인 포즈를 취한 디자이너의 화보를 보는 일에 익숙해졌고, 그들의 시시콜콜한 연애담이나 패션계 인맥들, 새로 사들인 별장과 요트, 심지어 다이어트 방법까지 상세히 알게 되었다. 수많은 디자이너가 명멸했지만 2000년을 전후해서는 마크 제이콥스Marc Jacobs, 톰 포드Tom Ford, 존 갈리아노John Galliano, 그리고 알렉산더 맥퀸 등이 가장 각광받는 스타들이었다. 제이콥스와 갈리아노의 브랜드를 소유한 LVMHLouis Vuitton Moët Hennessy와 포드와 맥퀸이 속해 있던 PPRPinault-Printemps-Redoute(현재의 케링Kering 그룹)이 기업 간의 전쟁에 이들을 장기짝처럼 전면에 내세우고, 막대한 물량의 광고를 수주하고 싶은 미디어가 여기에 적극 호응한 탓도 있었을 것이다. 그러나 이 패션계 총아들이 저마다 '미디어 피겨media figure'로서 눈길을 사로잡는 개성과 재능, 그리고 스토리를 갖고 있었다는 사실 또한 분명했다.

그 시절 톰 포드가 똑똑하고 세련되고 섹시한 왕자님 같았다면, 마크 제이콥스는 자유분방한 예술혼을 지닌 천재 같았다. 반면 LVMH 회장 베르나르 아르노Bernard Arnault의 적장자로 불리던 존 갈리아노는 무대를 군림하는 제왕의 제스처로 늘 좌중을 압도하곤 했었다. 맥퀸도 돈과 권력을 추구하며 자기 앞에 놓인 '스

타'라는 배역을 열심히 따라갔지만, 이상하게도 그에게선 마지막 순간까지 가난, 뒷골목, 반항, 비주류의 냄새가 풍겼다.

물론 맥퀸은 가난한 택시 운전사의 아들로 태어나 뒷골목을 전전하며 꽤 반항적인 소년 시절을 보냈고, 명문 엘리트 코스 대신 양복점 수습생 경력을 거쳐 올라온 철저한 비주류가 맞긴 하다. 그러나 맥퀸이 필생의 라이벌로 여겼던 갈리아노 역시 스페인계 노동자 가정 출신임을 떠올린다면, 맥퀸이 남달라 보이는 이유를 그저 계급만으로 설명하는 데는 무리가 있다. 따라서 그가 패션에 어떤 비전을 가지고 있었는지를 더 근본적으로 살펴볼 필요가 있다.

특히 맥퀸이 선보였던 창조적 아이디어의 대부분은 인간 세계의 가장 어둡고 뒤틀리고 폭력적이고 두려운 부분에서 기인한다는 점에 주목해야 한다. 패션은 허영의 비즈니스다. 누구나 패션쇼를 통해 '아름다움의 판타지'를 비싸게 판매하려 할 때, 맥퀸은 놀랍게도 강간의 역사를, 대량 학살을, 마녀 사냥을, 정신병과 신체장애를, 무엇보다 죽음과 부패의 세계를 무대에 올렸다. 늑대, 해골, 동물 뼈 코르셋, 찢겨 나간 드레스, 박제된 새의 모자, 아르마딜로 구두, 축 늘어진 비만한 몸…. 때로는 잔혹하고 때로는 악마적인 이미지가 혼재한 그의 쇼는 역설적이게도 소름 끼치도록 강렬한 잔상을 남겼고, 아름다움의 실체가 과연 무엇인지에 대한 근본적이고 철학적인 질문을 우리에게 던지곤 했다.

영화감독 요나스 메카스Jonas Mekas는 이런 선언을 남긴 바 있다. "우리는 거짓을 포장한 세련되고 겉만 번지르르한 필름을 원하

지 않는다. 우리는 거칠고 다듬어지지 않았지만 생생하게 살아 있는 날것의 필름을 선호한다. 우리는 장밋빛 필름을 원하지 않는다. 우리는 핏빛 필름을 원한다." 빗대어 설명하자면, 맥퀸은 온통 장밋빛으로 포장된 패션 세계에서 유일하게 선명한 '핏빛 드레스'를 보여 준 혁명가였다.

맥퀸의 삶은 매 순간 힘겨운 모순으로 점철되어 있었다. 그는 명성을 열망했지만 그것 때문에 불안해했고, 패션업계를 혐오하면서도 아름다운 옷을 쉼 없이 창조해 냈다. 잔혹하고 끔찍한 이미지에 그토록 탐닉했으면서, 진짜 피는 무서워서 쳐다보지도 못했다는 증언도 있다. 맥퀸은 늘 사람에 목말라 했지만, 그의 친구들은 하나같이 그의 변덕과 이기심에 큰 상처를 받았다고 한다. 특히 그는 가장 사랑하는 친구에게는 삶을 저버리고 싶을 만큼의 고통을 안겼고, 결국 그것을 유탄으로 받아 스스로의 삶도 파괴하고 말았다. 맥퀸은 생에 대한 강한 욕망만큼이나 죽음과 초월을 동경했기 때문에 끝내 그 죽음 곁으로 갔고, 그렇게 일찍 생을 마감함으로써 오히려 영원한 젊음으로 기억에 남게 되었다.

삶과 죽음, 연약함과 강인함, 빛과 그림자, 고통과 쾌락, 아름다움과 추악함, 맥퀸이 진정 남달랐던 것이 있다면, 둘 중 하나에 다가서기 위해 나머지 하나를 못 본 척하지 않았다는 것이다. 그는 매우 대담하게, 인간 내면의 양날을 함께 꿰뚫어 보는 사람이었다. 사망 직전까지 그가 매달렸던 마지막 컬렉션의 테마는 바로 '천사와 악마'였다.

이 책에 대한 찬사

"'내 작품은 나만의 개성을 다룬 전기와 같아요.' 작고한 패션 디자이너 알렉산더 맥퀸은 자신의 작업을 이렇게 설명했다. 맥퀸의 인생과 작업을 다루는 이 책의 짜임새를 잘 알려 주는 말이다. 때로 소름 끼쳤던 맥퀸의 패션쇼를 이야기하다 보면 죽음과 스펙터클에 미쳐 있던 사람, 어린 시절 겪었던 성적 학대에 시달리는 사람이 보인다. 야만스러워 보일 지경이었던 맥퀸 패션쇼를 지켜본 일부 비평가는 맥퀸이 여성 혐오자라고 비판했지만, 윌슨은 맥퀸의 극단적 의상을 '갑옷'이나 '힘의 장'으로, 더 나아가 권력을 부여해 주는 초대장으로 바라본다." 『뉴요커*New Yorker*』

"패션 에디터와 소비자를 똑같이 사로잡았던 한 인물을 가장 잘 보여 준다. (…) 윌슨의 놀라운 저술 덕에 독자는 맥퀸이 노동자 계층이라는 사회적 환경을 극복하고 가족조차 당혹스러워할 만큼 성공 가도를 질주했다는 사실을 정확히 헤아릴 수 있다." 『월 스트리트 저널*The Wall Street Journal*』

"윌슨은 참신한 이야기로 맥퀸의 짧은 생애를 다르게 바라볼 수 있는 통찰력을 제공하고, 오해받았던 영혼에 새로운 방식으로 다가갈 수 있도록 한다." 『보스턴 글로브*The Boston Globe*』

"저자는 패션 디자이너 알렉산더 맥퀸의 생애와 작업, 내면의 악마를 철두철미하게 탐구해 감정적으로 강렬한 전기를 완성했다. 맥퀸의 가족과 친구들을 생생하게 묘사했고, 복잡하고 불가사의한 예술가를 충실하게 재현해 냈다."
『퍼블리셔스 위클리Publishers Weekly』

"앤드루 윌슨이 쓴 이 훌륭한 전기에서 알렉산더 맥퀸은 예측 불가능하고 반항적이고 친절하고 재치 넘치고 영리하고 외설스럽지만 남다른 재능과 독창성이 늘 반짝이는, 오늘날의 모차르트처럼 보인다. 저자가 맥퀸의 가족, 친구들을 광범위하게 인터뷰해서 인용한 덕에 맥퀸은 페이지 사이를 껑충껑충 뛰어다니며 되살아난다. 윌슨은 맥퀸이 받아 마땅한 전기를 썼다."
『인디펜던트The Independent』

"윌슨이 세밀하게 조사해서 저술한 이 흥미진진한 전기는 영국에서 이미 출간되어 극찬을 받았다." 『엔터테인먼트 위클리Entertainment Weekly』

"이 책은 쾌락과 고통 사이에 있는 미세한 경계선을 넘나들어 문학 작품 애호가까지도 만족시킬 것이다. 앤드루 윌슨이 지은 전기에 잘 나와 있는 것처럼, 쾌락과 고통의 관계는 '멘토와 제자'와 같다." 『뮤즈Muse』

"작가로서 수상 경력을 보유한 윌슨이 맥퀸의 가족과 친구, 연인, 동료 들을 인터뷰해 문제로 가득한 한 인생의 초상화를 그려 냈다." 『북리스트Booklist』

"동생도 딱 이런 책을 원했을 것이다." 재닛 맥퀸(맥퀸의 큰누나)

"풍부한 자료가 바탕이 된, 놀랍도록 재미있는 책이다. 저자는 맥퀸을 자기 파괴적이고 어두운 데다가 너무 복잡하기까지 하지만 원래는 호감 가는 사람

으로 묘사한다. 그리하여 충격적 에피소드를 책 속에 가득 실으면서도 맥퀸을 천재성에 시달린 인간적인 존재로 표현하는 데 성공했다." 『데일리 텔레그래프 Daily Telegraph』

"윌슨의 통찰력 덕분에 독자는 불안에 시달렸던 영혼을 세심하게 바라보고 생각할 수 있다." 『타임스The Times』

"윌슨은 위대한 소설가 퍼트리샤 하이스미스Patricia Highsmith의 전기를 썼던 작가답게 조사해 모은 자료를 침착하고 설득력 있게 구성했다. (…) 자신이 어떤 글을 쓰는지, 그 글이 무엇을 보여 줄지 잘 아는 작가다. 윌슨은 맥퀸의 가족으로부터 충분한 도움을 얻어 이 책을 썼다. (…) 책에서 다루는 대상을 사려 깊게 생각하고 깊이 연민했을 뿐 아니라, 진지한 접근 방식으로 전기에서 매우 중요한 요소인 공평성을 유지하는 데 성공했다." 콜린 맥도웰Colin McDowell(패션 저널리스트)

"통찰력과 정보로 가득한, 세심하게 쓰인 글이다. 맥퀸이 보인 창의성의 정수를 파악하면서 맥퀸을 제대로 포착해 냈다. 그러면서도 어두운 면을 피하지 않았다. 오히려 어두운 면 덕에 밝은 면이 훨씬 더 밝게 빛나고 더 매력적으로 보인다. 천재의 전기다. 정말 마음에 든다." 대프니 기네스Daphne Guinness(아티스트)

일러두기

1. 이 책의 주인공 이름인 'Alexander McQueen'을 국립 국어원의 표기 원칙에 따라
 한글로 쓰면 '알렉산더 매퀸'이다. 그러나 한국에서 오래 전부터 널리 통용된 표기법은
 '알렉산더 맥퀸'이기 때문에, 이 책에서는 독자의 혼란을 줄이기 위해 '알렉산더 맥퀸'으로
 통일했다.
2. 본문 하단에 나오는 각주는 모두 옮긴이 주다.
3. 책, 잡지, 신문, 여러 소단위 악곡으로 구성된 음악 작품(오페라, 교향곡, 뮤지컬)의 제목은 『』로,
 미술 작품, 사진 작품, 노래를 비롯한 소단위 악곡은 「」로, 영화, 연극, 무용 작품, TV 프로그램,
 전시회, 패션 컬렉션의 제목은 <>로 표기했다.
4. 인물, 언론사(잡지, 신문), 단체, 패션 관련 상표는 첫 표기에 한하여 원어와
 원어 발음의 한글 표기를 병기했다. 이때 한글 표기는 기본적으로 국립 국어원의
 표기 원칙을 따랐으나, 패션 관련 상표와 언론사 중에 한국에서 공식으로 쓰이는 명칭이
 따로 있을 경우 해당 명칭을 따랐다. 또한 패션 디자이너의 이름이 그대로 상표가 된 경우,
 해당 원어가 인물을 가리킬 때는 국립 국어원의 표기 원칙을, 상표를 가리킬 때는
 한국에서 통용되는 공식 명칭을 따랐다.
5. 책, 음악·미술·사진 등의 예술 작품, TV 프로그램, 전시회, 패션 컬렉션의 제목은
 독자의 이해를 돕기 위해 한국어 뜻풀이 표기를 기본 원칙으로 삼되, 영어가 아닌
 외국어나 신조어처럼 원어의 느낌을 그대로 살리는 편이 더 나을 경우 원어 발음을
 한글로 표기했다. 이 경우 역시 첫 표기에 한하여 원어를 병기했다.
6. 영화의 한국어 명칭은 인터넷 포털 사이트 네이버의 영화 페이지(movie.naver.com)에
 정리된 데이터베이스를 기준으로 삼았다. 그리고 연극, 뮤지컬, 무용 작품의 한국어 명칭은
 한국에서 공식으로 통용되는 명칭을 기준으로 삼되, 그런 명칭이 없을 경우 한국어 뜻풀이나
 원어 발음으로 표기했다. 영화, 연극, 뮤지컬, 무용 작품 모두 첫 표기에 한하여
 원어를 병기했다.
7. 본문에 실린 모든 도판은 원서에 실린 도판으로서, 저자로부터 확인을 받았지만,
 저작권자의 확인이 불가능하거나 연락이 닿지 않은 일부 도판의 경우
 저작권자가 확인되는 대로 별도의 허가를 받을 예정이다.

차례

서문

2010년 9월 20일 월요일 아침, 런던에 위치한 세인트 폴 대성당의 바깥은 패션쇼 무대가 되었다. 번쩍번쩍 광나는 검은 차가 잇달아 도착했고 아름다운 여성들이 줄지어 내렸다. "거의 모두 새까만 옷차림이었으며 격식을 갖춰 입은 이도 일부" 있었다.[1] 모델 케이트 모스Kate Moss는 햇볕에 그을린 가슴골이 드러나는 검은 가죽 원피스에 턱시도 재킷 차림이었고(이를 두고 어느 기자는 "충격적일 만큼 자리에 어울리지 않는 데콜타주décolletage• 스타일"이라고 평했다[2]), 모델 나오미 캠벨Naomi Campbell은 검은 깃털로 덮인 재킷을 입고 금색 힐과 스터드로 장식된 부츠를 신고 있었다. 배우 세라 제시카 파커Sarah Jessica Parker는 동화에 나올 법한 풍성

• 여성복 상의에서 가슴 위와 어깨를 드러내는 목둘레선

한 크림색 원피스 위에 검은 코트를 입고 있었다. 패션계 유명 인사 대프니 기네스Daphne Guinness는 굽 높이가 30센티미터나 되는 검은 플랫폼 부츠를 자랑스럽게 신고 진입로를 걷다가 휘청거렸다. 영국에서 가장 극찬받았던 동시에 가장 악명 높았던 패션 디자이너를 추모하려고 1천5백여 명이 러드게이트 힐 꼭대기에 있는 대성당에 모였다. 추모식의 주인공은 가족과 친구 사이에서는 '리Lee'라고 불렸지만 전 세계에서는 '알렉산더 맥퀸Alexander McQueen', 이른바 '패션계의 악동'이라고 알려진 디자이너였다.[3]

손님들이 대성당으로 들어가 앉자 오르간 연주자가 에드워드 엘가Edward Elgar의 『수수께끼 변주곡Enigma Variations』 중 「니므롯Nimrod」을 연주했다. 숨은 테마에 대한 변주곡 열네 곡 중 하나인 「니므롯」은 추모식에 잘 어울렸다. "주요 주제이지만 결코 연주에 드러나지 않아서" 엘가가 "어둠 속에서 말하는 듯"하다고 묘사했던 변주곡의 숨은 모티프는, 물리적으로는 존재하지 않지만 혼백이 되어 행사 순간마다 나타나는 이를 기리는 추도식의 기묘한 모순을 잘 포착했다.

실제로 맥퀸은 수수께끼로 묘사되곤 했다. 맥퀸이 죽은 후 한 논평가는 이런 글을 남겼다. "앙팡테리블. 훌리건. 천재. 알렉산더 맥퀸의 삶은 아주 흥미로운 이야깃거리다. 영국에서 가장 뛰어난 패션 디자이너, 너무도 다양한 방식으로 패션을 재창조했던 감수성 풍부한 선지자를 이해한 사람은 거의 없었다."[4] 맥퀸과 함께 작업했던 스타일리스트로, 록 스타 남편 보비 길레스피Bobby Gillespie와 함께 추도식에 참석한 케이티 잉글랜드Katy England

는 맥퀸을 이렇게 기억했다. "함께할 사람을 찾는 데 까다로웠고… 스스로 고립되었죠. 정말 관계를 다 끊었어요."[5] 맥퀸이 신뢰했던 직원 트리노 버케이드Trino Verkade도 이렇게 말했다. "맥퀸은 더 내향적으로 변해서 결국 많은 사람에게 둘러싸이는 일을 견디지 못했죠."[6] 어느 추도식 손님의 말처럼 추도식은 "맥퀸 패션쇼의 특징이라고 할 수 있는 극적인 드라마, 생생한 인간 감정, 전통과 유산, 화려하고 아름다운 기독교 테마"를 모두 품고 있었다.[7] 맥퀸은 이런 추도식을 아주 좋아했을 수도 있다. 하지만 거창한 찬사와 추모 연설로 가득한 식이 끝날 때까지 차마 버티진 못했을 것이다. 맥퀸은 본인의 말처럼 "이스트 런던의 수다스러운 망나니"였고 자기 능력에 지극히 자신만만했다.[8] 하지만 원래 수줍음을 많이 타서 패션쇼가 끝날 때 무대에 얼굴을 잠깐 내비치고 집으로 급히 가거나 친구들과 저녁을 먹으러 가곤 했다. 맥퀸의 누나 재키Jacqueline Mary McQueen는 동생을 이렇게 기억했다. "그 애는 자기가 그렇게나 존경받는다는 사실에 깜짝 놀라곤 했어요. 결국에는 '난 그냥 리야' 하고 생각했을 거예요."[9]

맥퀸의 패션쇼가 예정보다 늦게 시작하곤 했던 것과 달리 추도식은 지체 없이 11시에 시작했다. 먼저 자일스 프레이저Giles Fraser 목사가 연설했다. "맥퀸은 대중의 시선 속에서 살아야 했습니다. 화려하지만 그만큼 취약하고, 남들과 잘 어울리지 못하는 삶이었죠." 프레이저 목사는 금색과 흰색 바탕에 대성당 완공 300주년을 기념해 주문 제작한 스와로브스키Swarovski 크리스털이 박힌 사제복을 입고 맥퀸의 업적을 이야기했다. 그리고 맥퀸

이 1996년부터 2003년까지 '올해의 영국 디자이너'로 네 번 뽑힌 일, 2003년에 '올해의 국제 디자이너' 상과 대영제국 3등 훈장을 받은 일을 언급했다. "맥퀸의 창조적 정신과 쇼맨십, 대중을 깜짝 놀라게 하는 재능에 감사드립니다." 목사는 맥퀸이 친구들에게 정말 헌신적이었으며 동물(특히 그가 세상에 남기고 떠난 반려견 세 마리)을 사랑했고 "도전적"이었다고 말했다(맥퀸이 퍼붓는 '독설' 을 들었던 사람이라면 도전적이라는 표현을 듣고 분명 미소 지었을 것 이다). "맥퀸은 지지와 위안이 필요할 때면 가족에 의지할 수 있 었습니다. 그래서 눈부시게 화려한 세계에 살면서도 이스트 엔 드라는 뿌리와 사랑하는 사람에게 입은 커다란 은혜를 절대 잊 지 않았습니다."[10]

그날 대성당에서 맥퀸의 유족은 유명 인사나 모델과 따로 떨 어져 앉았다. 맥퀸의 전 애인 앤드루 그로브스Andrew Groves는 택시 기사였던 맥퀸의 아버지 론Ronald McQueen이나 형, 누나 들이 분명 히 불편해 보였다고 말했다. "유족은 그 자리가 참 거북했을 거예 요." 그로브스는 1990년대에 '지미 점블Jimmy Jumble'이라는 예명을 쓰며 디자이너로 활동했고 지금도 패션 강사로 일하고 있다. "제 눈에 유족은 리가 남긴 업적을 전혀 이해하지 못하는 것 같았어 요. '도대체 이게 다 뭐야?' 하고 말하는 듯했죠."[11] 1992년부터 맥 퀸의 친구로 지낸 패션계 채용 컨설턴트 앨리스 스미스Alice Smith 는 대성당 통로 양측에 앉은 사람들의 신발이 서로 다른 것을 보 고 놀랐다. "추도식은 정말로 기이했어요. 맥퀸의 가족과 패션계 사람들은 서로 어울리지 않았거든요. 저는 계속 사람들 신발을

쳐다봤어요. 유족은 시내에서 쉽게 살 수 있는 아주 평범한 신발을 신었고, 반대편에 앉아 있는 사람들은 기막힐 정도로 비싸고 화려한 신발을 신었죠."

이렇게 대조적인 모습은 맥퀸이 완전히 해결한 적 없는 인생의 모순을 상징적으로 드러냈다. 앨리스는 말했다. "그게 리의 문제였어요. 리의 가족은 올바르게 살아가려고 노력하는 예의 바르고 훌륭한 사람들이었어요. 그런데 걔 인생의 나머지 반쪽은 그야말로 정신 나간 세계였죠."[12] 추도식에는 슈퍼 모델, 여배우, 유명 디자이너, 이스트 엔드 출신 가족, 올드 컴튼 스트리트에서 모여 놀던 게이 친구 들이 따로 무리 지어 있었다. 하지만 서로 알지 못했기 때문에 어색한 분위기가 흘렀다. 그로브스는 말했다. "서로 다른 사람들이 이상하게 뒤섞여 있었어요. 아무도 말을 주고받거나 하지 않았죠. 패션쇼에 가면 다들 자기가 어디에 앉아야 하는지 알거든요. 저는 강사니까 뒷줄에 앉아야 하고, 애나 윈투어Anna Wintour는 앞줄에 앉는다는 걸 말이죠. 패션쇼에서는 우리 모두 똑같은 세계에 있다는 사실도 알지만 현실에서는 그렇지 않죠."[13]

주기도를 마치자 손님들은 일어나서 구스타브 홀스트Gustav Holst의 「조국이여 그대에게 맹세하노라I Vow to Thee My Country」를 불렀다. 맥퀸은 아마 이 찬송가의 다음 두 소절이 특히나 가슴 저미도록 슬프다고 생각했을 것이다. "오래전에 들어본 나라가 하나 있네 / 그 나라를 사랑하는 이에게는 가장 사랑스럽고, 그 나라를 아는 이에게는 가장 위대한 나라라네." 맥퀸은 평생 자기만

의 '나라'를 찾아 헤맸다. 현실을 바꿔줄 장소, 나라, 남자, 드레스, 꿈, 약물을 갈망했다. 만약 맥퀸이 무언가에 중독되었다고 한다면(그는 코카인을 향한 끝없는 욕망을 숨기지 않았다), 언젠가 자신의 몸과 기억, 후회와 과거에서 벗어날 수 있다는 희망, 환상의 유혹에 사실상 중독된 것이다.

확실히 맥퀸은 사랑이야말로 무언가를 변화시킬 수 있는 궁극적 힘이라고 생각했다. 맥퀸이 죽기 3년 전에 케이티 잉글랜드는 이렇게 말했다. "그에게는 물론 어두운 면도 있어요. 하지만 진정으로 낭만적인 면도 있죠. 정말 낭만적인 사람이고 낭만적인 꿈을 꿔요. '맥퀸이 사랑을 찾는다.' 이게 제일 중요해요. 아닌가요? 맥퀸이 사랑을 찾아 헤매는 것, 사랑과 로맨스에 관한 맥퀸의 생각, 이건 현실을 훌쩍 뛰어넘죠."[14]

맥퀸은 윌리엄 셰익스피어William Shakespeare의 『한여름 밤의 꿈 A Midsummer Night's Dream』에 나오는 헬레나의 대사를 오른팔 위쪽에 새겼다. "사랑은 눈이 아니라 마음으로 보는 거야Love looks not with the eyes, but with the mind." 자연인 리 맥퀸과 슈퍼스타 디자이너 알렉산더 맥퀸을 모두 이해하는 데 핵심적인 문구다. 2011년 메트로폴리탄 미술관에서 열린 맥퀸의 작품전 〈잔혹한 아름다움Savage Beauty〉의 큐레이터였고 빅토리아 앤드 앨버트 박물관에서 같은 제목으로 열린 전시의 자문 큐레이터였던 앤드루 볼턴Andrew Bolton은 이런 해석을 내놓았다. "헬레나는 사랑이 추악한 것을 아름다운 것으로 바꿀 수 있다고 믿었다. 겉모습에 대한 객관적 평가가 아니라 개인의 주관적 인식이 사랑을 움직이기 때문이다.

맥퀸도 똑같이 생각했다. 게다가 이 믿음은 맥퀸의 창조성에도 아주 큰 영향을 미쳤다."[15]

추도식에서 애나 윈투어는 디자이너 맥퀸의 특출한 재능을 주제로 삼아 연설했다. "맥퀸은 어린 시절에 런던 동부의 아파트 지붕 위로 날아다니던 새를 관찰하기를 가장 좋아하던, 복잡하면서도 재능이 뛰어난 젊은이였습니다."[16] 미국 『보그*Vogue*』 편집장인 윈투어는 알렉산더 맥퀸 브랜드에서 나온 금실로 수놓인 검정 코트를 입고 있었다. "맥퀸은 눈부신 유산을 남겼습니다. 바로 자신이 어린 시절 바라보았던 새처럼 우리 모두 위로 비상했던 재능이죠." 1992년 센트럴 세인트 마틴스 패션 스쿨의 석사 졸업 패션쇼부터 2010년 2월 죽음에 이르기까지, 맥퀸은 '내면의 꿈과 악마'를 활용했다. 세상을 뜨기 직전까지 작업하고 있었고 윈투어가 '어둠과 빛'이라고 묘사했던 마지막 컬렉션은 당연하게도 '천사와 악마Angels and Demons'라는 비공식 명칭을 얻었다.[17] 세상을 뜨기 3년 전, 맥퀸은 프랑스 잡지 『누메로*Numéro*』와 인터뷰를 하며 "저는 삶과 죽음, 행복과 슬픔, 선과 악 사이를 계속 오가요"라고 말했다.[18] 맥퀸의 친구였던 예술가 제이크 채프먼Jake Chapman은 이 부분을 이렇게 설명했다. "맥퀸은 패션의 천박함과 죽음의 숭고한 아름다움을 하나로 묶었어요. 맥퀸의 작품은 자기 파괴적이어서 울림을 줄 수 있었죠. 우리는 누군가 무너지는 걸 보고 있던 셈이에요."[19]

우울이라는 어두운 유령이 말년에 그늘을 드리웠지만, 맥퀸은 아무도 막을 수 없는 에너지와 삶을 향한 열정을 가득 품고 있었

다. 맥퀸은 부끄러움을 모르는 향락주의자였다. 최고급 캐비아에도, 소파에 앉아 드라마 〈코로네이션 스트리트Coronation Street〉를 보면서 먹는 콩과 수란을 곁들인 토스트에도 사족을 못 썼다. 메이커스 마크의 버번위스키와 다이어트 콜라도, 지저분한 게이 포르노도, 낯선 상대와 수없이 벌였던 섹스도 아주 좋아했다. 원투어가 추도 연설을 마치자 작곡가 마이클 나이먼Michael Nyman이 나와서 자신의 작품 중 제인 캠피온Jane Campion 감독의 1993년 영화 〈피아노The Piano〉에 실린 「마음은 쾌락을 먼저 요구하네The Heart Asks Pleasure First」를 연주했다. 적절한 선곡이었다. 홀리 헌터 Holly Hunter가 연기한 영화의 주인공 에이다는 여섯 살 때부터 침묵을 지키고 살았고 피아노 연주로 자신을 표현한다. 맥퀸도 언어로 표현하는 능력이 부족했다. 방송인이자 작가인 재닛 스트릿포터Janet Street-Porter는 이렇게 이야기했다. "파티에서 잔뜩 취한 맥퀸을 봤는데… 그의 말을 전혀 이해할 수 없었어요. 본인이 자기가 무슨 말을 하는지도 몰랐죠."[20] 하지만 맥퀸이 디자인한 급진적인 의상과 직접 연출한 극적인 쇼를 보면, 그의 표현력이 얼마나 뛰어난지 확인할 수 있다. 맥퀸도 언젠가 이렇게 말했다. "감상자는 작품에서 예술가를 봐요. 제 마음은 제 작품에 있죠."[21]

나이먼의 연주가 끝나자, 맥퀸과 수차례 협업했던 주얼리 디자이너 숀 린Shaun Leane이 추모 연설을 시작했다. "나는 네가 성장하는 모습을 봤어. 너는 한계를 깨고 성공했지." 린은 최근 아프리카를 여행하다가 하늘을 올려다보며 이런 질문을 던졌다고 했다. "'리, 어디에 있는 거야?' 내가 이렇게 묻자마자 별똥별이 하

늘을 가로지르며 떨어졌어. 네가 답한 거야. 너는 우리 삶을 움직인 것처럼 별도 움직였던 거야."²² 린은 친구 맥퀸이 "시끄럽게 웃음을 터뜨리고 용감했으며, 기억력이 뛰어났고, 눈 색깔은 밝은 파란색이었다"고 회상했다.²³

숀 린이 자리로 돌아오자, 사람들이 에이즈 예방을 위한 자선 재단 테런스 히긴스 트러스트Terrence Higgins Trust, 배터시 도그스 앤드 캐츠 홈Battersea Dogs & Cats Home, 동물 복지 자선 단체 블루 크로스Blue Cross의 모금함을 들고 손님들 주변을 돌았다. 모두 맥퀸이 소중히 여겼던 자선 단체였다. 런던 커뮤니티 가스펠 합창단의 감수성 풍부한 목소리가 대성당에서 울려 퍼졌다. "나 같은 죄인 살리신 주 은혜 놀라워 / 잃었던 생명 찾았고 광명을 얻었네." 맥퀸이 받은 은총, 맥퀸이 희망을 얻은 대상은 (최소한 청년 시절에는) 패션이었다. 앨리스 스미스는 맥퀸이 패션 스쿨을 갓 졸업하고 할 일이 전혀 없어서 세인트 마틴스 레인에 있는 자신의 사무실에 자주 드나들었다고 기억했다. "리는 꽤 칙칙한 업계지, 혹은 한때 그랬던 『드레이퍼스 레코드Draper's Record』를 집어 들고 휙휙 넘겨보면서 '패션! 패션! 패션!'하고 외쳤어요. 그러면 우리는 함께 '이탈리아 『보그』가 아니잖아' 하고 말했죠."²⁴

가스펠 합창단이 「어메이징 그레이스Amazing Grace」를 부르고 나자, 당시 『인터내셔널 헤럴드 트리뷴International Herald Tribune』의 패션 에디터였던 수지 멩키스Suzy Menkes가 나와서 맥퀸의 비전에 대해 이야기했다. "맥퀸이 남긴 업적을 생각하면 그의 용감함, 대담함, 상상력이 떠오릅니다. 하지만 무엇보다도 아름다움이 계속

생각납니다. 우아하고 날렵한 재단, 프린트된 시폰의 하늘하늘한 가벼움, 기묘한 동식물 무늬. 그런 무늬에서는 맥퀸이 지구를 단지 소재로만 쓰지 않고 지구 환경에도 관심을 기울인다는 사실이 잘 드러났죠." 멩키스는 맥퀸을 처음 만났던 날을 떠올렸다. 그때 맥퀸은 다소 뚱뚱했고 화가 나 있었으며, 이스트 엔드에 있는 스튜디오에서 "발목까지 쌓인 천 조각에 포위된 채 거칠게 가위를 놀리고" 있었다. 나중에 맥퀸은 날씬해졌고 아주 세련되게 변했다. 그리고 상당히 비범했던 패션쇼가 끝난 후 패션지 에디터들이 자신을 축하해 주러 백스테이지로 달려들자 "기뻐서 키득거렸다." "맥퀸은 상상력과 쇼맨십이 뛰어났습니다. 그렇다고 흠잡을 데 없는 재단 실력과 파리에서 오트 쿠튀르 작업을 하며 얻은 섬세한 우아함이 빛을 바래지도 않았죠. 맥퀸이 그저 우연히 옷을 만들게 된 예술가이고, 그가 만든 쇼는 보기 드문 상상력의 보고라는 걸 저도, 맥퀸 본인도 확신했습니다. 그리고 무엇보다 그의 작품은 지극히 개인적이라는 사실도 굳게 믿었습니다."

맥퀸의 쇼를 빠짐없이 챙긴 멩키스는 2010년 1월 밀라노에서 열린 맥퀸의 남성복 패션쇼가 끝나고 그와 나눈 마지막 대화도 이야기했다. 이때 맥퀸은 "정장… 그리고 벽지, 바닥재"가 납골당에서 가져온 것처럼, 그리고 "누구나 마주치는 운명인 해골을 예술적으로 배열한 것"처럼 보이는 이유를 설명하면서 "그래도 뼈는 아름답잖아요!" 하고 말했다고 한다. 멩키스는 "맥퀸의 비범한 컬렉션에서는 항상 죽음과 파괴의 징후를 읽을 수" 있기 때문에 자신이 이 마지막 "죽음의 변주"에 놀라지 말았어야 했다고

말했다. 연설 마지막에서는 언젠가 맥퀸이 대화 도중에 맥퀸 본인에 대해 했던 말도 전했다. 흥미롭게도 이때 맥퀸은 자기가 이미 죽은 것처럼 과거 시제로 말했다. "내 작품 속의 분노는 내 사생활에 깃든 고뇌를 반영했어요. 사람들은 내 작품에서 내가 내 인생을 받아들이려고 애쓰는 걸 보죠. 그건 언제나 인간의 마음에 관한 일이에요. 내 작품은 나만의 개성을 다룬 전기와 같아요." 멩키스는 손님들에게 시인 존 키츠John Keats의 「그리스 항아리에 부치는 노래Ode on a Grecian Urn」에 나오는 시구로 맥퀸을 기억하라고 권했다. "미는 진리요, 진리는 미. 이것이 너희들이 이 세상에서 아는 전부이고, 알아야 하는 전부니라." 하지만 가족과 친구들은 40세의 맥퀸이 어떻게 세상을 떠났는지 쉽게 잊지 못할 것이다.[25] 2010년 2월 11일, 맥퀸은 어머니의 장례식을 하루 앞두고 런던 메이페어에 있는 한 아파트에서 자살했다.

1996년부터 1998년까지 맥퀸과 사귀었던 머리 아서Murray Arthur는 맥퀸이 죽었다는 충격적인 소식을 들었을 때나 맥퀸의 추도식에 참석했을 때나 헤어날 수 없는 상실감을 느꼈다. "고개를 숙일 수 없었어요. 계속 고개를 치켜들고 있어야 했어요. 고개를 숙이면 눈물이 쏟아지고 목이 멨을 테니까요."[26] 추도식에 참석한 다른 손님과 마찬가지로 아서 역시 멩키스의 추도 연설이 끝나고 가수 비요크Björk가 재즈 가수 빌리 홀리데이Billie Holiday의 영어 버전으로 유명해진 「글루미 선데이Gloomy Sunday」를 불렀을 때 특히 견디기 어려웠다고 했다. "우울한 일요일, 내 오랜 친구 어둠과 함께야 / 내 심장과 나는 전부 끝내기로 했어."

"회색과 갈색 깃털이 달린 치마를 입고 양피지로 만든 날개를 단" 비요크는 맥퀸의 패션쇼에 굉장히 자주 등장했던 하이브리드 생명체, 절반은 여성이고 절반은 새인 존재, 창조적 상상력의 어두운 측면을 노래하는 상처 입은 아리엘처럼 보였다.[27]

원래 시인 라즐로 야보르Laszló Javor가 작사한 「글루미 선데이」는 시간이 지나면서 '헝가리 자살 노래'로 알려졌다. 가사는 맥퀸이 안고 있던 내적 고통의 정수를 시적으로 나타낸 동시에 맥퀸 뒤에 남은 이들이 겪은 절망감까지 드러냈다. 실제로 맥퀸이 죽은 후 암울한 상실감에 빠진 유족 일부와 가까운 친구 다수가 자살을 생각했다. 그리고 「글루미 선데이」는 맥퀸이 먼저 떠나보낸 친구이자 자신의 젊은 시절 멘토였던 이사벨라 블로Isabella Blow에게 바치는 찬가로도 들렸다. 블로도 우울증을 겪다가 2007년 5월에 제초제를 마시고 자살했다. 블로가 죽은 후 맥퀸은 저세상의 친구와 만나겠다는 생각에 점점 빠져들다가 영매와 심령술사에게 수백 파운드를 쓰기도 했다. 1989년에 맥퀸을 처음 만나 10년 후 그와 사귀었던 아치 리드Archie Reed는 이렇게 이야기했다. "리는 사후 세계에 집착했어요. 이사벨라와 리 모두 죽음을 향해 달려드는 것 같았죠."[28]

이사벨라 블로와 알렉산더 맥퀸의 관계는 복잡했다. 블로는 중세 성인처럼 생긴 얼굴에 귀족 출신이었고, 맥퀸은 과체중에다가 블로의 표현처럼 치아가 "스톤헨지 같이" 삐뚤삐뚤했을 뿐 아니라 이스트 엔드 출신 택시 기사의 아들이기도 했다.[29] 하지만 자기가 추하다고 생각하며 주눅 들거나 이 세상에 잘 어울리

지 않는다고 생각하는 사람의 외모와 태도를 바꾸어 놓는 패션의 힘이 둘을 우정으로 엮었다. 맥퀸과 블로 모두 패션이 단지 외양만 바꾸지 않는다는 사실을 잘 알았다. 2007년에 맥퀸은 이렇게 설명했다. "저에게 패션으로 얻은 변화는 성형 수술과 조금 비슷해요. 다만 덜 극단적이죠. 저는 제가 만든 옷으로 성형 수술과 같은 효과를 내려고 노력하는데, 궁극적으로는 몸보다 사고방식을 더 많이 바꾸려고 하죠."[30] 결국 패션은 맥퀸도 블로도 구하지 못했다. 사실 패션업계가 둘을 죽음으로 몰고 갔다고 주장하는 이들도 있다. 맥퀸은 블로가 "패션이 자기를 죽인다고 말하곤 했다"고 이야기했지만, "그녀가 여러모로 자초한 일이기도 하다"고도 덧붙였다.[31] 맥퀸도 마찬가지라고 할 수 있을 것이다.

기도가 끝나자 모자 디자이너 필립 트리시Philip Treacy, 제이슨 렌델Jason Rendell 목사, 맥퀸의 조카 게리 제임스 맥퀸Gary James McQueen, 알렉산더 맥퀸의 CEO 조너선 애커로이드Jonathan Akeroyd와 함께 런던 커뮤니티 가스펠 합창단이 다시 일어나 작곡가 퀸시 존스Quincy Jones의 「신이 너에게 말씀하시려는 것이라네Maybe God is Tryin' to Tell You Something」를 불렀다. 유족과 친구들도 일어나 기도했다. 세인트 폴 대성당 소속 사제가 말했다. "평안히 세상으로 나아가라. 선한 것을 간직하라. 악에 악으로 맞서지 말라." 그때 알렉산더 맥퀸의 타탄tartan* 킬트kilt**를 입은 백파이프 연주자

• 색과 굵기가 서로 다른 서너 가지 선을 서로 수평·수직으로 교차한 일종의 바둑 판 무늬.
•• 스코틀랜드의 전통 의상. 타탄 천을 활용한 남성 전용 스커트다.

도널드 린지Donald Linsay가 영화 〈브레이브하트Braveheart〉에 나오는 파이프 곡을 연주하며 중앙 통로를 우아하게 걸어 나가 손님들을 대성당 바깥으로 이끌었다. 사람들이 대성당 바깥 계단에 모이자 린지를 포함해 타탄 킬트를 입은 연주자 스물한 명이 백파이프를 연주했다. "전부 꼭 알렉산더 맥퀸의 패션쇼 같았어요." 앤드루 그로브스가 말했다. "우리는 화가 나서 리에게 욕지거리를 퍼붓곤 했어요. 다른 건 아니고 선곡 때문에 말이죠. 맥퀸이 패션쇼에 쓰겠다며 고른 음악이 우릴 너무 감정적으로 몰아붙였거든요."[32]

맥퀸은 반지성주의자였고 솔직히 정규 교육도 드문드문 받았지만 감정을 불러일으키고 다루는 재주는 타고났다. 한번은 맥퀸이 이렇게 말했다. "칵테일파티 같은 건 하고 싶지 않아요. 차라리 사람들이 패션쇼장을 떠나서 구토를 했으면 좋겠어요. 극단적인 반응이 더 좋아요."[33] 확실히 맥퀸의 쇼에 대한 반응은 극과 극으로 갈렸다. 추도식이 끝난 후, 세라 제시카 파커는 "맥퀸은 독보적 존재였죠. 추도식은 괴로우면서도 즐거웠어요. 완벽했어요"라고 말했다.[34] 케이트 모스는 그저 "저는 그 사람을 사랑했어요"라고 말했지만, 숀 린은 "얼마나 많은 사람이 맥퀸을 아꼈는지 맥퀸 본인은 절대 모를 것"이라고 덧붙였다.[35] 맥퀸에게 배신감과 좌절감을 느끼고 화가 난 사람도 있었다는 사실은 부인할 수 없다. 대체로 맥퀸을 아주 깊이 사랑했던 사람들이 분노했다. 친구들과 추도식을 준비한 모델 출신의 애너벨 닐슨Annabelle Neilson은 이렇게 이야기했다. "알렉산더 맥퀸은 내가 어떤 일이든

용서할 수 있는 유일한 사람이에요. 어쩌면 우리는 까다로운 사람을 더 잘 용서하는 것 같네요."[36] 맥퀸은 본인의 묘사처럼 "낭만적인 정신분열증 환자"이자 자기 자신과 자주 싸우는 인격의 소유자였다.[37]

맥퀸은 어렵지 않게 창조력을 발휘할 수 있었다. 이틀이면 컬렉션을 계획할 수 있다고도 했다. 자신의 원초적이고 자유로운 자아를 주제로 삼았기 때문이다. 맥퀸은 2002년 인터뷰에서 이렇게 밝혔다. "저의 컬렉션은 언제나 자전적이에요. 저의 섹슈얼리티와 관련이 많고, 저라는 사람이 거기에 녹아들어 있죠. 컬렉션에 들어 있는 저의 유령을 쫓아내는 것과 비슷해요. 그 유령은 저의 어린 시절, 제가 삶을 생각하는 방식, 삶에 대해 생각하도록 배운 방식과 관련 있어요."[38] 작가 주디스 서먼Judith Thurman이 『뉴요커New Yorker』에 기고한 글을 살펴보면, 맥퀸의 작품은 "'고백시'라는 형식"으로도 읽을 수 있다. "아동 치료사는 보통 인형 놀이로 아동에게서 이야기와 감정을 이끌어낸다. 맥퀸도 패션이라는 인형 놀이로 이야기와 감정을 이끌어냈다."[39]

맥퀸의 삶에는 음울한 민담이나 신화의 요소가 많다. 그의 삶을 다룬 이야기를 보면, 가난한 노동자 계층 집안에서 태어난 수줌음 많고 특이하게 생긴 소년이 괴기스러운 상상력을 발휘해 패션계의 슈퍼스타가 되지만(마흔 살로 생을 마감하던 당시 그의 재산은 2천만 파운드였다) 그 과정에서 순수함을 잃고 만다. 어느 비평가가 말한 것처럼, 맥퀸의 삶은 "그리스 비극의 암울함이 스며든 현대판 동화"였다.[40] 맥퀸이 세인트 폴 대성당에 마법 같은 솜

씨로 조각을 새겨 넣은 그린링 기번스Grinling Gibbons•로부터, 그리고 무모한 열망을 품었다가 태양에 너무 가까이 다가간 이카로스 신화로부터 영감을 받아 유작 〈천사와 악마〉 컬렉션 중 "래커 칠한 금빛 깃털로 만든" 정교한 코트를 제작했다는 사실은 그리 놀랍지 않다.[41] 새는 맥퀸의 짧은 생애에 자주 날아들었다. 맥퀸은 어린 시절에 아파트 지붕 위로 날아다니던 맹금류를 관찰했고, 마우리츠 에스허르Maurits Escher••의 판화와 앨프리드 히치콕Alfred Hitchcock 감독의 영화에서 영감을 얻어 1995년 봄·여름 컬렉션 〈새The Birds〉를 아름다운 제비 프린트로 장식했다. 그는 이사벨라 블로와 그녀의 남편 데트마 블로Detmar Blow의 글로스터셔 시골 저택에서 참매, 황조롱이, 송골매를 다루는 법을 배우기도 했다. 이사벨라 블로는 맥퀸을 새에 비유했다. "알렉산더 맥퀸은 길들지 않은 새예요. 그가 만든 옷은 훨훨 나는 것 같아요."[42]

새의 메타포를 조금 다르게 사용한 사람도 있다. 저널리스트 바시 체임벌린Vassi Chamberlain은 "맥퀸은 새처럼 행동한다. 초조하고 불안하게 움직이며 눈은 거의 마주치지 않는다"라고 적었다.[43] 쉽게 지루해하고 가만히 있지 못하던 맥퀸은 때로 주의력 결핍 장애를 앓는 사람처럼 굴었다. 이국적인 곳으로 호화로운 휴가를 떠났다가 예정보다 일찍 돌아오는 일도 잦았고, 새나 들

• 네덜란드에서 태어나 영국에서 활동한 조각가(1648~1721). 목조에서 큰 두각을 나타내며 세인트 폴 대성당, 윈저 성, 햄프턴 코트 궁전 등 영국의 여러 주요 건물에 조각을 남겼다.
•• 네덜란드 출신의 판화가(1898~1972). 공간의 확장과 대립을 세밀하게 묘사한 기하학적 작품으로 유명하다.

짐승인 양 속박당하거나 갇히기를 싫어했다. 맥퀸이 만든 가장 도발적인 작품은 하이브리드나 돌연변이라는 개념, 인간의 원시적이고 야만적인 측면이 DNA를 타고 계속 이어지는 방식을 탐험한 결과였다. 맥퀸이 가장 좋아한 책은 인간 존재의 죄와 어두운 면을 탐구한 사드 후작Marquis de Sade•의 소설 『소돔의 120일Les 120 Journées de Sodome ou l'École du Libertinage』, 그리고 소설가 파트리크 쥐스킨트Patrick Süskind의 『향수Das Parfum』였다. 맥퀸은 패션이라는 피상적으로 보이는 세계에 꿈과 망상, 토템과 터부, 자아ego와 원초아id, 문명과 문명의 불행이라는 고전적 프로이트 개념을 더했다. "저는 평범한 사람처럼 생각하지 않아요. 때로는 꽤 삐딱하게 생각하죠."[44] 맥퀸은 도착적이고 타락한 것을 상상하고 구현했지만, 음울한 아이디어를 고혹적 옷감으로 감싸고 우아하게 재단한 작품으로 만들었다. 그의 옷은 아름다우며, 비록 여성 혐오라는 비난을 되풀이해 들었지만 놀랍게도 여성에게 힘을 부여했다. 맥퀸이 말했다. "맥퀸 옷을 입은 여성을 보세요. 제 옷에는 여성이 강해 보이도록 하는 어떤 강인함이 있어요. 그 강인함 덕에 다른 사람으로부터 자신을 지킬 수 있죠."[45]

이 책은 맥퀸이 런던 동부에서 힘겹게 자랐던 시절부터 패션계의 향락주의자가 되기까지, 일그러진 동화와 같은 맥퀸의 삶을

• 프랑스 출신의 작가 겸 철학자(1740~1814). 『소돔의 120일』을 비롯한 여러 저서에서 이상 성욕을 노골적으로 묘사해 사회적 논란거리가 되었다. 사후 지금까지 철학, 문학, 의학 등 여러 방면에서 담론의 대상이 되어 왔다. 사디즘, 사디스트 등 이상 성욕을 가리키는 단어가 그의 이름에서 유래했다.

이야기한다. 맥퀸의 가족, 친구, 연인 등 그와 가장 가까웠던 이들이 각자 알고 있던 맥퀸에 대해, 분열되고 불안정했던 사람에 대해, 끝내 자신을 파괴한 세계에 들어가려고 분투했던 길 잃은 소년에 대해 처음 입을 열었다.

"살갗 아래에는 피가 흘러요."[46] 언젠가 맥퀸이 말했다. 이 전기는 맥퀸의 살갗 아래로 들어가 천재성의 원천을 밝히고, 그의 음울한 작품과 한층 더 음울했던 삶 사이에 존재하는 연결 고리를 드러내고자 한다. 한 필자는 맥퀸이 죽기 6년 전에 그를 이렇게 묘사했다. "맥퀸은 사람들이 그에게 기대하는 모습과 전혀 다르다. 맥퀸은 바로 그 자신의 상처 입은 예술 작품이다."[47]

1
아물지 않는 상처

맥퀸 가문…, "잔혹하고 사악한 수많은 사건"의 역사
— 조이스 맥퀸

리 알렉산더 맥퀸Lee Alexander McQueen은 1969년 3월 17일 런던 남동부의 루이섬 병원에서 태어났다. 당시 맥퀸은 고작 2.5킬로그램이어서 의사가 산모인 조이스에게 아기를 인큐베이터에 넣어야 할 수도 있다고 말했다. 하지만 맥퀸은 곧 젖을 먹기 시작했고, 엄마와 아기 모두 포리스트힐 와이넬 로드의 시퍼드 패스 43번지에 있는 북적북적한 집으로 돌아갔다. 맥퀸의 형 토니Anthony Ronald McQueen의 말에 따르면, 부모님은 "리가 유일하게 계획해서 낳은 아이라고 늘 말씀"하셨지만, 6형제 중 막내가 태어나도 날카로운 집안 분위기는 달라지지 않았다.

"1969년에 아버지가 신경 쇠약에 걸리셨어요. 막내가 태어났을 때였죠." 맥퀸의 형 마이클Micheal Robert McQueen이 말했다. "아버지는 트럭 기사로 일을 하셨는데 너무 열심히, 많이 일하셨어

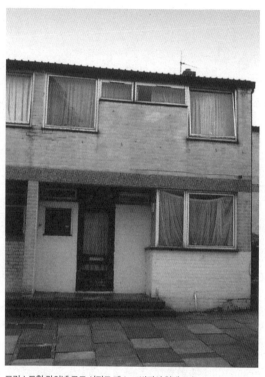

포리스트힐 와이넬 로드 시퍼드 패스 43번지의 현재 모습
© Andrew Wilson

요. 자식이 여섯이나 있었으니까요. 너무 많았죠."¹ 당시 열네 살이던 토니는 어느 날 아버지가 이상하게 조용하다는 사실을 깨달았다고 한다. "아버지는 휴일 없이 일하셨어요. 집에 계시는 날이 거의 없었죠. 어머니가 사람들한테 얘기해서 아빠를 병원으로 보냈어요. 우리 모두 힘든 시기였죠." 조이스는 가족을 위해 직접 엮은 미출간 원고에서 남편이 쿨즈던에 있는 케인 힐 병원에 3주 동안만 입원했다고 적었다. 하지만 토니는 "아버지가 신경 쇠약에 걸리셔서 정신 병원에 2년이나 계셨어요"라고 말했다.²

케인 힐 병원은 전형적인 빅토리아 시대식 정신 병원이었다. 병동이 마구잡이로 늘어선 이 거대한 병원은 사람들이 '정신 병원' 하면 흔히 떠올리는 모습을 하고 있었다. 찰스 헨리 하월 Charles Henry Howell*이 설계했고, 원래 '서리 카운티 제3 극빈자 정신 병원'으로 불렸다. 서리 카운티에 정원이 이미 꽉 찬 스프링필드 정신 병원과 브룩우드 정신 병원도 있었기 때문이다. 한 역사가는 이 병원을 이렇게 묘사했다. "케인 힐 병원은 빅토리아 시대의 전형적인 정신 병원으로 다양한 환자를 전문적으로 다루는 병동을 갖추었다. 주간 휴게실은 1층에, 공동 병실과 독방은 대부분 2층과 3층에 있었다. 다루기 힘든 환자는 독방에 가둬진 반면, 상대적으로 유순한 환자는 바람을 쐬며 구내를 산책할 수 있었다. (…) 병원은 1960년대까지 거의 변하지 않았다."³ 이곳에

• 영국 출신의 건축가(1824~1905). 빅토리아 시대에 비벌리, 브룩우드, 케인힐 등지에 세워진 여러 정신 병원을 설계한 것으로 유명하다.

입원한 환자 중에는 찰리 채플린Charlie Chaplin의 어머니 해나 채플린Hannah Chaplin과 영화배우 마이클 케인Micheal Caine의 이복형제, 뮤지션 데이비드 보위David Bowie의 이복형제도 있었다. 보위는 1970년에 발표한 앨범 『세상을 팔아치운 사내The Man Who Sold The World』의 미국판 표지에 케인 힐 병원의 행정관 건물을 그림으로 실었다.

맥퀸은 정신 병원이라는 개념에 사로잡혔다. 특히 2001년 봄·여름 컬렉션 〈보스Voss〉를 포함해 컬렉션 상당수에서 정신 병원의 도상학을 테마로 활용했다. 케인 힐 정신 병원 근처에 있는 지하 터널 망을 둘러싼 소문에도 호기심을 보였을 것이다. 벽돌로 지은 터널 망이 영안실이자 비밀 의학 실험실, 핵폭탄 대피소라는 소문이 실제로 수년간 돌았다. 하지만 현실은 그보다 훨씬 더 시시했다. 터널은 제2차 세계대전 당시 공습 대피소로 지어졌다가 나중에 망원경 제조사의 소유로 넘어갔다. 그럼에도 지하 터널은 "어찌 된 영문인지 정신 병원과 연결되었다. 병원을 둘러싼 미신 탓에 터널에서 희미하게 녹슨 기계는 새롭게 불길한 색채를 띠었다."4

케인 힐 정신 병원이 폐쇄되고 수년 후, 한 커플이 병원 구내를 돌아다니다가 정원의 정자에서 누렇게 빛바랜 종이 뭉치를 발견했다. 맥퀸의 아버지 론이 병원에 입원해서 마주했을 설문지의 일부였다. 설문지에는 '예/아니오'로 답해야 하는 질문 쉰 가지가 적혀 있었다. 만약 알렉산더 맥퀸이 이 설문지를 풀었더라면 다수의 질문 항목에 유달리 공감했을 것이다. "이제까지 내 인

생은 제대로 된 삶이 아니었다.", "나는 가끔 나 자신이나 다른 사람을 해칠 것만 같다.", "나는 가끔 화가 난다.", "나는 내가 왜 이렇게 짜증과 불평이 많은지 이해할 수 없다고 자주 생각한다.", "가끔 나는 어려운 일이 너무 많이 쌓여서 극복할 수 없다고 생각한다.", "누군가가 나에게 앙심을 품는다.", "아무도 믿지 않는 편이 더 안전하다.", "가끔 나는 해롭거나 충격적인 일을 하고 싶다는 충동을 강하게 느낀다."[5]

론의 신경 쇠약이 막내아들에게 정확히 어떤 영향을 미쳤는지 파악하기란 어렵다. 심리 치료사라면 맥퀸이 훗날 겪은 정신 건강 문제와 아버지의 정신병 사이에 연결선을 그어볼 수 있을 것이다. 과연 맥퀸은 자신의 출생, 자신의 존재를 광기와 관련지었을까? 소년 맥퀸은 아버지를 정신 병동에 몰아넣었다는 무의식적 죄책감을 어느 정도 느꼈을까? 어쨌든 조이스가 갓난아기와 자신을 위로하려고 애쓰며 막내에게 아낌없는 사랑을 쏟았고, 그 덕에 모자 관계가 돈독해졌다는 데에는 의심의 여지가 없다. 어린 시절 맥퀸은 아름다운 금발 곱슬머리를 자랑했고, 당시 사진을 보면 천사 같은 모습을 하고 있다. 마이클은 회상했다. "리는 어머니한테서 특별 대우를 받았어요. 하지만 아버지한테서는 아니었죠. 아버지는 엄격하게 훈육하시는 편이라 약간 무뚝뚝하셨어요."[6]

맥퀸이 돌도 채 지나지 않았을 때, 가족은 런던 남부를 떠나 스트랫퍼드의 임대 주택으로 이사했다. 런던 동부 중에서도 부두 지역과 가까운 곳이었다. 맥퀸의 누나 재닛Janet Barbara McQueen은

이렇게 이야기했다. "런던 이스트 엔드 출신이라면 남부에 익숙해질 수 없을 거예요. 고목은 옮길 수 없다는데 그런 것과 비슷하죠. 주택 공급 계획이 생기면서 우리 가족도 새집으로 이사할 수 있었던 것 같아요."[7] 새집은 연립 주택이 다닥다닥 붙어 선 비거스태프 로드의 11번지에 있는 3층짜리 벽돌집이었다. 집에는 침실이 네 개나 있었지만 맥퀸 가족이 살기에는 비좁았다. 토니는 이렇게 회상했다. "남자애들은 셋이서 한 침대를 썼어요. 엄마는 '침대 어느 쪽이 좋니?'라고 물어보시곤 했고요. 그러면 저는 '안 젖은 쪽이요. 리가 자꾸 오줌 싸요'라고 대답했죠."[8] 가족사진에 나오는 집을 보면 바닥에 꼭 맞게 깔린 무늬 있는 카펫부터 나무 팔걸이가 달린 꽃무늬 소파, 벽지를 바른 벽, 금테 액자를 두른 존 컨스터블John Constable●의 풍경화까지, 전형적인 현대 노동자 계층이 사는 주택이다. 집 뒤편에는 포장된 조그마한 정원과 수족관이 있고, 하얗게 칠해진 뒷문은 고층 아파트 앞에 깔린 풀밭으로 이어진다.

론이 신경 쇠약에 걸려 일을 할 수 없게 되자 가계가 쪼들렸다. 재닛은 열다섯 살에 학교를 그만두고 런던 브리지에 위치한 건조 달걀 수입 업체에서 일자리를 얻어 가족을 부양했다. 토니는 당시 가족이 얼마나 힘겹게 살았는지를 이렇게 떠올렸다. "어머니는 저한테 버스비를 주시면서 재닛 누나가 일하는 데로 보내곤 하셨어요. 그러면 저는 누나의 급료를 받아서 돌아와 어머니

● 영국 출신의 낭만주의 화가이자 당대를 대표하는 풍경화가(1776~1837).

40

맥퀸이 태어나고 얼마 후, 그의 가족은 런던 남부에서
스트랫퍼드 비거스태프 로드 11번지에 있는 임대 주택으로 이사했다.
© Andrew Wilson

랑 장을 보러 갔죠. 어머니도 일을 하셨어요. 밤낮으로 청소를 다니셨어요."[9]

정신 병원에서 퇴원하고 스트랫퍼드 집으로 돌아온 론은 편한 시간에 일할 수 있도록 택시 기사가 되는 교육을 받았다. 조이스에 따르면, 남편의 "회복 의지는 대단했다."[10] 론은 낚시와 스누커 당구도 배웠고, 마침내 돈도 조금 더 벌기 시작했다. 1970년대 영국에서 맥퀸 가족처럼 평범한 가정의 생활은 대체로 꽤 암울했다. 1974년에 총선이 두 차례나 열렸고, 나라는 경제적·사회적 불안에 휩싸였다. 정전은 일상에서 흔했고(일주일에 사흘씩 상업용 전력 소비가 규제되었다), 쓰레기는 몇 주 동안 수거되지 않았으며, 실업자 수는 100만이라는 심각한 숫자를 훌쩍 넘어 치솟았다(1978년 실업자는 150만 명이었다).

하지만 맥퀸 집안은 근면했다. 1982년에 론은 마침내 임대 주택을 사들였다. 자식들이 배관공, 전기 기술자, 택시 기사처럼 안정적인 직업을 얻기를 바라며 마치 빅토리아 시대의 아버지처럼 아들딸을 엄하게 키웠다. 론은 자식이 "분수를 모르고 자만하는 모습"을 보면 현실을 일깨워 주곤 했고, 그러면 아이들은 기가 죽었다. 맥퀸의 누나 재키는 "우리는 얌전히 굴어야 했어요"라고 말했다.[11] 토니는 열네 살이 될 때까지 아버지의 화물 트럭을 타고 전국을 누볐다. "그래서 학교를 좀 빠졌죠. 저도 마이클도 그렇게 컸어요."[12] 토니는 학교를 그만두고 벽돌공이 되었고, 마이클은 아버지처럼 택시 기사가 되었다. 맥퀸 집안 아이들은 노동자 계층 출신이었고, 아버지는 출신에 어울리지 않는 과한 포부

를 품으면 스스로 비참해질 뿐 아니라 뿌리까지 저버릴 것이라고 생각했다. 창의성이란 어떤 식이 됐든 완전히 시간 낭비라고 여기며 눈살을 찌푸렸다. 꿈이 나쁘지는 않지만 밥을 먹여주지 않는다는 것이었다.

리 알렉산더 맥퀸도 이런 환경에서 태어났다. 리는 감수성이 풍부하고 눈부신 상상력으로 빛나는 아이였다. 아기 천사처럼 귀여웠던 그는 아주 어려서부터 뭔가 다른 것을 얻으려고, 옷을 매개로 표현할 수 있는 욕망을 이루려고 애썼다. 세 살 무렵 맥퀸은 누나들 방 여기저기에 떨어져 있는 크레파스를 집어 들고 텅 빈 벽에 "가느다란 허리가 돋보이는 풍성한 드레스를 입은" 신데렐라를 그렸다.[13] "리가 벽에 그린 신데렐라를 이야기해 줬어요. 정말 마법 같다고 생각했죠." 맥퀸의 스트랫퍼드 집에 자주 방문했던 친구 앨리스 스미스가 회상했다. "어렸을 때 하루는 어머니께서 외출을 하려고 리한테 옷을 차려입혀 주셨대요. 공원에 갈 예정이라서 방수 파카와 바지를 입히셨죠. 그랬더니 리가 '엄마, 이렇게 못 입어' 그랬대요. 어머니가 이유를 물으니까 '안 어울리잖아'라고 말했대요."[14] 누나들은 출근할 때 어떻게 입으면 좋을지 맥퀸에게 묻기 시작했고, 맥퀸은 곧 누나들의 '스타일 조언가'가 되었다. 맥퀸도 이야기했다. "저는 어려서부터 사람들 스타일에, 옷으로 자기를 표현하는 방식에 푹 빠졌어요."[15]

서너 살 무렵이던 어느 날, 맥퀸은 집의 꼭대기 층 침실에서 혼자 놀고 있었다. 침실 창문은 테라스 너머 23층짜리 아파트 런드 포인트를 향해 나 있었다. 맥퀸은 창가에 놓아둔 작은 의자에

기어올라 창문을 활짝 열었다. 맥퀸이 창밖으로 막 몸을 쭉 뻗었을 때, 재닛이 방 안에 들어왔다. 재닛은 이렇게 회상했다. "창에는 안전장치가 없었어요. 막내는 의자 위에 서서 손을 뻗고 있었죠. 속으로 '함부로 소리도 내면 안 돼' 하고 생각하면서 막내 뒤로 가서 막내를 붙잡았어요. 창밖으로 떨어지기 쉬우니까 떨어져 있으라고 말했던 것 같아요."[16] 사람들 이야기를 들어보면 맥퀸은 활발한 말썽꾸러기였다. 장난으로 엄마의 의치를 슬쩍하거나 오렌지 껍질을 치아처럼 삐죽삐죽 잘라 입에 끼우곤 했다. 엄마 스타킹을 머리에 뒤집어쓰고 사람들을 놀래기도 했다. 수중 발레 대회에 나가려고 누나들을 따라서 동네 수영장에도 다녔다. 재키는 이렇게 회상했다. "강사가 '맥퀸? 맥퀸 어디 있어?' 하고 소리치는 걸 자주 들었어요. 그러면 그 애는 물에 들어가서 우리를 보고 있었죠. 훌라 치마를 입고 느닷없이 물에 뛰어들기도 했어요. 정말 웃겼죠."[17] 하루는 맥퀸이 수영장 한쪽에서 뒤로 공중제비를 넘다가 광대뼈를 부딪혀 조그마한 혹을 얻기도 했다.

어머니와 맥퀸이 세상을 뜨자, 남은 다섯 남매는 어머니가 소중히 여겼던 앨범을 돌려 봤다. 눈을 반짝이며 장난기 넘치는 표정을 짓던 소년 시절의 맥퀸을 보고 더욱 힘겨워했다. 어떤 사진을 보면 맥퀸은 머리와 오른발에 흰 붕대를 감고 왼쪽 눈은 멍든 것처럼 분장한 채 한 손에는 지팡이, 다른 손에는 초콜릿 상자를 들고 있다. 목에는 밀크 트레이 초콜릿의 광고 문구를 살짝 바꿔 '이게 다 아가씨가 밀크 트레이를 아주 좋아했기 때문이에요'라고 적은 자그마한 팻말을 걸고 있다. 방학 캠프 중 열린 대회에

서 찍힌 비슷비슷한 사진도 많다. 맥퀸이 폰틴 테마파크에서 상을 들고 있는 사진도 있고, 세 살 무렵 금빛 머리칼을 늘어뜨리고 조그마한 소녀와 춤을 추며 기뻐서 입을 활짝 벌리고 있는 사진도 있다. 판다 복장을 한 남자가 그를 들어 올려 껴안아 주자 즐거워하는 사진도 있다. 조금 더 카메라를 의식하는 사진도 보인다. 초등학교에서 찍은 듯한 사진 속 소년 맥퀸은 툭 튀어나오고 고르지 못한 앞니를 보이지 않으려고 입을 다문 채 미소 짓고 있다. 스트랫퍼드에 살던 어린 시절 맥퀸은 발을 헛디뎌서 집 뒤뜰의 낮은 담벼락에 앞니를 찧었다. 토니는 "동생이 그때부터 치아가 어떻게 보이는지 항상 신경 썼다"고 말했다.[18] "리가 어릴 때 사고로 젖니가 빠진 후로 영구치는 모양이 이상하거나 뒤틀려서 났어요." 다섯 살부터 맥퀸과 알고 지냈던 학교 친구 피터 보우스Peter Bowes도 비슷하게 말했다. "그래서 뻐드렁니가 난 거죠. 애들이 리를 괴롭히고 놀린 데에는 뻐드렁니 탓도 있어요. 걔를 '바보'나 뭐 그런 말로 불렀죠."[19]

맥퀸은 어린 나이에 자기가 다른 소년과 다르다는 사실을 알아차렸지만 정확히 어떻게 다른지, 왜 다른지는 제대로 알지 못했다. 맥퀸의 어머니는 리가 겉으로는 강인하지만 남달리 연약한 면이 기이하게 섞여 있다는 사실을 알아채고 막내를 지키기 위해 무엇이든 했다. 앨리스 스미스는 이렇게 말했다. "리는 내세울 것이라고는 별로 없는 뚱뚱하고 치열이 비뚤비뚤한 이스트 엔드 소년이었어요. 하지만 특별한 재능이 하나 있었고 그의 어머니도 그렇게 믿으셨죠. 어머니가 리한테 '하고 싶은 일은 뭐든 해

보럼' 하고 말씀하셨대요. 어머니가 리를 많이 아끼셨어요. 특별한 관계였죠. 둘 다 서로를 진심으로 사랑했어요."[20]

어린 시절 맥퀸은 어머니가 가문의 정교한 문장紋章으로 장식된 두루마리를 펼치면 그것을 넋을 잃고 바라보곤 했다. 어머니 조이스는 2.5미터쯤 되는 두루마리에 그린 가계도에서 오래전에 세상을 뜬 선조들의 이름을 짚어 가며 맥퀸에게 집안의 역사를 들려주었다. 조이스는 가문의 역사와 계보에 열정이 대단했고(나중에 캐닝 타운 성인 교육센터에서 계보학을 가르쳤다), 어린 아들에게 맥퀸 가문이 스코틀랜드의 스카이섬 출신인 것 같다고 말했다. 맥퀸은 스카이섬의 음울한 역사와 조상의 유적에 점점 매료되었다. 2007년 휴가 때는 재닛 누나와 함께 스코틀랜드 킬뮤어에 있는 조그마한 묘지를 처음으로 방문했다. 그곳은 재커바이트 반란*이 일어났을 때 찰스 에드워드 스튜어트Charles Edward Stuart**를 피신시킨 플로라 맥도널드Flora McDonald라는 인물이 영면한 안식처였다. 묘지에서 맥퀸은 '알렉산더 맥퀸'이라는 이름이 새겨진 무덤을 발견했다. 화장된 맥퀸의 유해도 2010년 5월에 이 묘지에 묻혔다.

조이스는 수년간 가계를 추적했지만 맥퀸 가문과 스코틀랜드

• 영국에서 17세기 후반 명예혁명으로 축출된 스튜어트 왕가를 다시 왕위에 복귀시키기 위해 일명 '자코바이트 Jacobite'라 불린 지지자들이 일으킨 반란. 1688년부터 1746년에 이르는 긴 기간 동안 간헐적으로 일어났다.

•• 영국의 왕으로서 17세기 후반 명예혁명으로 축출당한 제임스 2세의 손자(1720~1788). 1745년에 일어난 재커바이트의 마지막 반란을 지휘했지만 실패했다.

스카이섬에 서 있는 맥퀸. 그는 스카이섬을 마지막 안식처로 정했다. ⓒ McQueen Family

의 스카이섬을 연결할 결정적 증거를 결국 찾아내지 못했다. 하지만 맥퀸의 삶에서 다른 수많은 일이 그랬던 것처럼, 낭만적인 생각 자체가 실제보다는 더 매혹적이었다. 맥퀸은 스코틀랜드의 파란만장한 역사와 잉글랜드 지주들 때문에 자신의 조상이 감내해야 했던 고난의 이야기를 들으며 수 세기를 거슬러 올라가는 혈통을 상상했다. 머리 아서에게 반해 사귈 때도 아서가 스코틀랜드 출신이라는 사실이 힘을 발휘했다. 아서도 인정했다. "리는 스코틀랜드에 푹 빠져 있었어요. 제가 스코틀랜드인이라는 사실을 정말 좋아했죠."[21] 맥퀸이 스코틀랜드에 느끼는 소속감은 세월이 흐르며 점차 강해졌다. 맥퀸은 1995년 가을·겨울 컬렉션 〈하일랜드 강간Highland Rape〉이나 2006년 가을·겨울 컬렉션 〈컬로든의 미망인Widows of Culloden〉을 스코틀랜드에서 영감을 얻어 제작했다. 2004년에 어머니가 맥퀸에게 스코틀랜드 뿌리가 어떤 의미인지 묻자 그는 "전부"라고 답했다.[22]

조이스가 가문의 역사를 추적한 계기는 론이 가족의 기원을 알아보지 않겠냐고 던진 질문이었다. "우리는 아일랜드 혈통일까, 아니면 스코틀랜드 혈통일까?" 1992년 조이스는 조사한 자료를 모아 맥퀸 가문의 뿌리를 이야기하는 원고를 썼다. 여기서 "가족의 내력을 조사하는 일은 재미있다. 그리고 단순한 재미를 넘어 소속감을 얻고 우리가 존재하게 된 과정을 알 수 있다"라고 밝혔다.[23] 맥퀸은 이런 작업이 자신과 역사를 연결하고 상상력을 펼칠 가능성을 활짝 열어 주기 때문에 특히 중요하다고 생각했다.

조이스는 스카이섬의 맥퀸이라는 이름이 14세기 스코틀랜드

던베건성의 성주 존 매클라우드John MacLeod의 통치 기간 중 처음 나타난다는 사실을 확인했다. 존 매클라우드는 "사악하고 잔인한 사내로, 딸 두 명이 로그 지역의 맥퀸MacQueen 가문 아들 둘과 결혼하고 싶다고 말하자 두 딸을 산 채로 땅에 묻어 버렸다. 맥퀸 가문의 아들 둘은 태형을 받고 죽었으며, 시신은 벼랑 아래로 던져졌다."[24] 조이스가 찾아 막내아들에게 알려 준 다른 이야기를 살펴보면, 1742년 맥퀸의 조상으로 추정되는 던컨 맥퀸Duncan McQueen은 친구 앵거스 뷰캐넌Angus Buchanan과 함께 리그 지역에서 어느 상인을 공격해 살해하고 수중의 재산을 강탈했다. 둘은 체포를 당해 자백했고 교수형을 선고받았다. 조이스는 "스카이섬 맥퀸 가문의 역사에는 잔혹하고 사악한 일이 많다"고 결론을 내렸다.[25]

조이스는 맥퀸 가문의 내력을 다룬 글에서 "스코틀랜드 하일랜드 농민" 두 명이 "1700년대 초반 스코틀랜드인의 해골을 덮고 있던 실제 의복"을 입은 모습을 간단히 그려 놓았다. 역사와 패션을 향한 맥퀸의 열정을 예견하는 역사 속 의복 설명은 조이스의 원고 곳곳에서 확인할 수 있다. 예를 들어 보자. 조이스는 중세 스코틀랜드 용병 집단인 갤로글라스를 다루는 부분에서 13세기 중반 아일랜드를 침략했던 노르드족과 픽트족의 결합을 이야기했다. 조이스의 묘사를 살펴보면 "이 이방의 젊은 전사들은 키가 아주 컸고 전장에서 용맹"했으며, "무릎까지 내려오는 쇠사슬 갑옷을 입고 전투용 도끼로 무장했다." 조이스와 맥퀸은 맥퀸 일족이 노르드족의 후손으로 알려진 경위와 이들이 아일랜드와 스코

틀랜드 서쪽 섬들을 침략한 과정을 알아냈다. "'Swean'과 'Sweyn'
은 확실히 노르드족 이름이다. 맥퀸 가문의 초기 역사에 등장하
는 'Revan'이라는 이름도 마찬가지다. 'Revan'이나 'Refan'은 데
인족을 상징하는 검은 새인 갈까마귀raven를 가리키는 노르드어
다."[26] (나중에 맥퀸은 지방시Givency의 1998년 가을·겨울 컬렉션 〈에클
렉트 해부Eclect Dissect〉와 2009년 가을·겨울 컬렉션 〈풍요의 뿔The Horn
of Plenty〉에서 까마귀 이미지를 활용했다.) 초기 맥퀸 가문 사람 중 일
부는 스카이섬 스니조트 지역에 정착한 군주를 따랐던 것으로
보인다. 이 지역에서는 맥퀸 일족을 표현한 옛 조각상도 확인할
수 있다.

아마도 맥퀸은 어머니가 쓴 가문의 역사를 읽고 스카이섬의 스
키보스트에 묻힌 무명의 기사에게 감정을 이입했을 것이다. 책
에서 조이스는 버려진 교회 남서쪽에 놓인 "푸르스름한 편암" 조
각상을 묘사했다. 땅으로 움푹 들어간 석판에는 무릎까지 내려
오는 퀼트quilt* 코트와 줄무늬 목가리개가 달린 투구 차림에 거의
1미터쯤 되는 클레이모어claymore**를 쥔 남성의 모습이 뚜렷이 새
겨져 있다.

맥퀸은 스코틀랜드에서 벌어진 역사적 사건 두 가지를 자주 떠
올리며 영감을 얻었다. 바로 재커바이트 반란과 1746년에 일어
난 컬로든 전투다. 맥퀸은 자기 조상이 두 사건에 연루되었다고

* 두 직물 사이에 솜, 심 등을 넣고 무늬를 도드라지게 누비는 방법. '퀼팅quilting'이라고도 한다.
** 과거에 스코틀랜드 병사가 사용한 검의 한 형태. 중세 때 활발하게 쓰인 장검, 그리고 근대에 크
기를 줄이고 가드를 추가해 변형한 검을 두루 가리킨다.

생각했다. 조이스의 이야기에 따르면, 맥퀸 가문은 다른 씨족과 함께 매킨토시 족장Chief Mackintosh이 이끄는 차탄 부족 연합을 구성했고 스카이섬을 수호하는 데 일조했다. 하지만 1528년 "제임스 5세James V*가 스코틀랜드 하일랜드 지역에서 자주 충돌을 일으키는 차탄 부족을 처벌하겠다며 이복동생인 머리 지역의 백작 제임스 얼James Earl of Moray에게 명령해 참혹한 전쟁을 일으켰다. (…) 왕은 차탄 부족 연합을 '완전히 괴멸'하고 부족의 조력자 중 사제나 여성, 어린이를 제외한 나머지는 몰살하라고 명령했다. 그리고 살아남은 아이들은 바다 건너 북해 저지대 국가나 노르웨이로 보내라고 지시했다." 비록 일이 철저히 왕명대로 진행되지는 않았지만 스카이섬에서 살아가던 맥퀸 가문은 뿔뿔이 흩어져야 했다. 재커바이트 반란의 마지막 전투였던 컬로든 전투 이후 맥퀸 가문은 한층 더 심각하게 해체되었다. "살아남은 맥퀸 일족은 포로로 잡혀서 쓰라린 역경을 겪어야 했다. 배로 이송되어 잉글랜드에 갇히거나 다른 나라로 보내졌다. 목적지에 도착하기도 전에 질병이나 부상으로 죽은 이도 많았다. 일부는 리버풀에서 아메리카 개척지로 보내졌고, 다른 일부는 런던 타워, 뉴게이트 교도소, 에식스의 틸버리 요새 같은 곳으로 보내졌다." 하지만 어렵사리 사면받은 이들도 있었고, 왕에게 충성을 맹세한 이들은 석방되었다.

• 스코틀랜드 국왕(1512~1542). 고작 한 살 때인 1513년에 왕위에 오른 후 정치와 전쟁의 난항으로 인한 신경 쇠약으로 요절할 때까지 왕위를 지켰다.

조이스는 스카이섬의 맥퀸 가문과 남편의 선조가 정확히 어떻게 이어지는지 끝내 밝히지 못했다. 하지만 남편의 조상이 폭력과 빈곤에 시달리다가 흩어졌고, 이 역사가 이후 수백 년 동안 가문에 영향을 미쳤을 것이라고 확신했다. 맥퀸은 어머니로부터 집안의 역사를 들으면서 자신과 선조를 동일시해 갔고, 선조를 제도에 맞서 싸운 용감한 아웃사이더라고 여겼다. 그리고 19세기 초반 맥퀸가에서 알렉산더Alexander, 존John, 윌리엄William이라는 이름을 가진 석공 3형제가 런던 동부의 세인트 조지 지역에 정착해서 이룬 직계 가족에서 자신의 가운데 이름인 '알렉산더'가 이어졌다는 사실을 알고 더 큰 흥미를 보였다.

1806년, 맥퀸 3형제 중 맏이인 알렉산더는 위그노의 후손 세라 발라스Sarah Vallas와 결혼했다. 맥퀸은 어머니로부터 위그노에 관한 다음의 설명을 듣고 자기가 발라스 가문의 후손이라는 사실을 매력적으로 생각했다. "위그노는 16세기 낭트 칙령 이후 박해를 피해 프랑스에서 도망쳐 나온 신교도였다. 이들은 런던 스피털필즈에 가장 많이 정착했고, 견직공이 되어 다락방에서 커다란 창으로 흘러들어오는 빛을 받으며 베를 짰다." 맥퀸 모자는 알렉산더와 세라 부부가 낳은 아들 다섯 중 하나가 알렉산더라는 이름을 물려받았다는 사실에 관심을 보였다. 1851년, 아들 알렉산더는 인구조사에서 자기가 돗자리 장인이며 아내 앤 시모어Ann Seymour, 딸 엘런 맥퀸Ellen McQueen과 함께 산다고 답했다. "하지만 이는 정확한 사실이 아니다." 조이스가 책에 덧붙였다. "알렉산더는 딸 엘런이 여덟 살이 될 때까지 앤과 결혼하지 않은 상태

였다." 1861년, 알렉산더와 앤 부부는 도싯 스트리트 28, 29번지에서 하숙집을 운영했다. 조이스의 표현을 빌리자면, 그곳은 "악명을 떨치던 동네여서 얻어맞거나 강도한테 털릴까 봐 함부로 돌아다니는 사람이 거의 없었다." 싸구려 여인숙으로 가득한 이 음습한 지역은 소위 "런던 최악의 동네"였고, 1888년 이스트 엔드에서 매춘부를 최소 다섯 명이나 살해한 정체불명의 연쇄살인마 잭 더 리퍼Jack the Ripper와 영원히 결부될 터였다. 이에 조이스가 의견을 남겼다. "우리 조상은 이런 환경에서 살았다. 그 끔찍한 살인 사건이 일어났을 때 그들이 느꼈을 공포와 불안은 상상만으로 가늠해 볼 따름이다."[27]

1888년 11월 9일, 잭 더 리퍼의 마지막 피해자로 추정되는 25세 매춘부 메리 제인 켈리Mary Jane Kelly의 시신이 도싯 스트리트 26번지 뒤편에 있는 밀러스 코트 13번지 하숙집에서 발견되었다. 당시 시신을 검시한 외과의 토머스 본드Thomas Bond 박사는 보고서에 끔찍하게 훼손된 켈리의 시신을 이렇게 묘사했다(본드는 나중에 침실 창밖으로 몸을 던져 자살했다). "복부와 넓적다리 살가죽 전체가 제거되었고, 복강의 장기가 사라졌다. 가슴은 잘려 나갔고, 양팔은 들쭉날쭉한 상처로 훼손되었으며, 얼굴은 신원을 알아볼 수 없을 정도로 난도질당했다. (…) 사라진 장기는 각각 다른 곳에 놓여 있었다. (…) 자궁과 신장, 가슴 한쪽은 머리 아래, 가슴 다른 한쪽은 오른발 옆, 간은 두 발 사이, 장은 오른쪽 옆구리 옆, 비장은 왼쪽 옆구리 옆에 있었다. 잘려 나간 배와 넓적다리 살가죽은 탁자 위에 있었다."[28] 맥퀸은 이런 섬뜩한 사건의 상

세한 사항을 대단히 흥미롭게 여겼고, 나중에 세인트 마틴스 패션 스쿨의 졸업 패션쇼에 '잭 더 리퍼'라는 제목을 붙였다.

비극과 공포는 맥퀸 가문의 역사에 끝없이 등장하는 것 같다. 1841년, 레든홀 스트리트의 선 코트에 살던 어느 맥퀸 가족의 두 살배기 딸 세라Sarah McQueen가 사고로 펄펄 끓는 물에 심각한 화상을 입고 사망했다. 그리고 1880년, 앞서 언급했던 알렉산더 맥퀸의 딸 엘런은 런던 동부의 혹스턴에서 두 살배기 딸 클라라Clara McQueen, 6촌 윌리엄William McQueen과 함께 살고 있었는데, 어느 날 엘런이 딸을 목욕시키던 도중 "잠시 자리를 비웠다가 돌아왔더니 딸이 비누 거품이 둥둥 뜬 욕조에 빠져 익사해 있었다." 조이스는 당시 사람들이 지금은 상상조차 어려울 정도로 궁핍하게 살았다고 설명했다. 그녀는 어느 맥퀸 가족 열두 명이 살았던 비숍게이트의 베이커 코트 6번지 집이 19세기 중반 리버풀 스트리트 역 건설 때문에 헐렸다는 기록도 찾아냈다. 그리고 이렇게 정리했다. "생활 환경은 분명히 견디기 힘들 정도로 끔찍했을 것이다. 가족 전체가 단칸방에서 살아야 했기 때문이다. 운이 좋아야 방 두 칸짜리 집에서 살 수 있었다." 수도꼭지를 틀면 나오는 온수도 당연히 없었다. "물을 끓이고 조리하려면 불을 때야 했다. 조명은 양초나 기름 램프가 전부였다. (…) 당시 가난한 이들은 병에 걸리면 구빈원에 가야 했다."

조이스는 챈서리 레인이나 클러큰웰, 큐에 있는 공문서 보관소와 계보학 협회, 길드홀 도서관 같은 곳에서 가족의 역사와 관련된 자료를 몇 시간씩 수집하고 종합했다. 자료 조사가 끝나면

집으로 돌아와 가족에게 그날 무엇을 발견했는지 들려주었다. 조이스는 가족의 삶에 과거를 끌어왔다. 맥퀸이 과거의 냄새도 맡을 수 있겠다고 생각할 정도로 그 과거는 아주 생생했다. 생존 당시 알렉산더 맥퀸이라고 불렸으나 이제는 세상을 뜬 지 너무도 오래된 그 사람들은 누구였을까? 맥퀸은 1847년에 태어난 석공 알렉산더 맥퀸Alexander McQueen의 존재도 알아냈다. 그는 감자 대기근 후 잉글랜드로 이주한 아일랜드 카운티 코크 출신의 제인 리틀Jane Little과 결혼했다. 알렉산더와 제인은 아이를 여섯이나 두었지만, 그중 딸 로즈Rose와 제인Jane, 또 다른 제인Jane은 어린 나이에 죽었다. 몸집이 꽤 컸다는 알렉산더는 페리코트 레인에 늘어선 노점상을 상대로 수금해 돈을 벌었고, 제인은 다른 사람들의 빨래를 해 주며 돈을 마련했다. 알렉산더는 말년에 도로에 포석을 깔아 생계를 이었다. 1920년에 세상을 뜰 때에는 런던 동부 세인트 조지 교구의 윌리엄 스트리트 5번지에서 살았다. 조이스는 "그의 아들 중 아버지 이름을 물려받은 알렉산더마저 다른 형제처럼 일찍 세상을 떴더라면, 아마 우리 가족은 지금 존재하지 않았을지도 모른다"라고 썼다.[29]

저 살아남은 아들 알렉산더가 리 알렉산더 맥퀸의 증조할아버지다. 1875년 3월 19일 스피털필즈에서 태어난 알렉산더는 빈민 학교나 주일 학교에 다니다가 그만두는 바람에 글을 쓸 줄 몰랐다. 스무 살 때부터 벽돌공으로 일했고 "집안의 골칫거리" 취급을 받았다. 그리고 1897년에 애니 그레이Annie Gray와 스테프니의 골딩 스트리트에 있는 세인트 존 복음교회에서 결혼식을 올렸

다. "둘 다 글을 쓸 줄 모르고 자기 이름 철자도 몰라서 결혼 서약서에 서명하는 대신 가위표를 그었다." 알렉산더는 1907년에 높은 사다리에서 떨어지는 바람에 다리가 부러져 벽돌공 일을 그만두어야 했고, 사고 후에는 부두에서 배달부로 일했다. "애니는 그 시대의 수많은 여성과 마찬가지로 이 방 저 방에 널린 빨랫감을 빨아서 복도를 따라 널어놓았다." 조이스는 친척으로부터 애니가 나막신을 신고 추는 클로그 댄스를 잘 췄다는 이야기도 들었다. 몸집이 컸던 애니와 키가 작고 머리 색깔이 짙었던 알렉산더는 최소 열두 명의 자식을 두었지만, 둘의 결혼 생활은 행복과 거리가 멀었다. 조이스의 설명에 따르면, "애니는 술 취한 남편에게 학대받았다고 한다. 당시 사람들은 가정 폭력을 큰 문제로 여기지 않았다." 또 "애니는 케이블 스트리트에서 어느 선원이 칼에 찔려 죽는 광경을 목격하기도 했다."[30] 알렉산더와 애니의 자식 셋은 젖도 떼지 못하고 세상을 떴다. 자식 중 월터 새뮤얼Walter Samuel McQueen은 제2차 세계대전 중 됭케르크 철수* 때 상처를 입었고 귀향 후 곧 사망했다. 다른 아들 헨리Henry McQueen는 스누커 당구를 치던 도중 손가락에 가시가 박히는 바람에 패혈증에 걸려 스물여덟의 나이로 죽었다.

알렉산더와 애니의 둘째 아들 새뮤얼 맥퀸Samuel Frederick McQueen이 바로 맥퀸의 할아버지다. 새뮤얼은 1907년 12월 24일 런던 동

* 1940년 제2차 세계대전 중 영국군과 프랑스·벨기에 연합군이 프랑스 북부 됭케르크Dunkerque 지역에서 영국 본토로 대대적인 철수를 감행한 작전.

부의 세인트 조지에서 태어났다. 자라서 부두에서 일을 하다가 나중에는 숙녀복 가게에서 다림질을 맡았다. 이 솜씨는 그의 딸 아이린Irene McQueen과 르네Renee Mcqueen(결혼 후 성은 홀랜드Holland) 와 손자 리 알렉산더 맥퀸에게 이어졌다. 1926년 11월, 새뮤얼은 당시 19세였던 그레이스 엘리자베스 스미스Grace Elizabeth Smith와 결혼했다. 맥퀸의 할머니 그레이스 스미스는 엘리자베스 메리 스미스Elizabeth Mary Smith와 시내에서 신문 가판대를 꾸리던 어니스트 에드먼드 젠킨스Ernest Edmund Jenkins 사이에서 사생아로 태어났고, 혹독한 가정 환경에서 자란 탓에 무정했다. 조이스는 "시어머니 그레이스 스미스는 엄하고 무서운 엄마였다. 새아버지에게 정을 못 느꼈고 어려서부터 고생했으니 살아남는 데만 매달렸을 것"이라고 설명했다.[31]

1940년 5월, 새뮤얼은 영국 육군 공병대에 자원입대했고 그해 폭발물 처리반에 배치받았다. 맥퀸의 형 마이클은 "할아버지가 흥분해서 할머니에게 알리지도 않고 입대하신 것 같아요"라고 이야기했다.[32] 조이스의 기록에 따르면, 새뮤얼은 1941년 7월부터 1942년 9월까지 "아이슬란드에서 미국에 인계할 선박을 보수했다."[33] 남편이 전장에 나가 있는 동안 그레이스는 자식을 홀로 키웠다(맥퀸은 "우리 조부모는 자식을 낳아 놓기만 했죠"라고 말했다[34]). "시어머니는 티끌 하나 없이 살림을 꾸리고 흠 잡힐 데 없이 자식을 키웠지만 사랑을 베풀 여유가 없었다."[35]

어느 날 이스트 엔드에 있는 집에 폭탄이 떨어졌고, 그레이스와 엄마 이름을 물려받은 십 대 딸 그레이스가 돌무더기에 깔렸

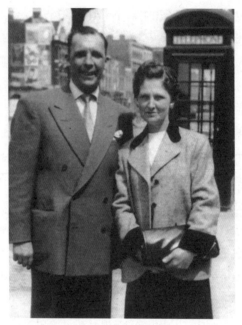

맥퀸의 조부모인 새뮤얼 맥퀸과 그레이스 맥퀸
© McQueen Family

다. 맥퀸의 할머니 그레이스가 마침내 구조되었을 때 그녀의 "귀 일부가 찢겨 나가 꿰매야 했다."[36] 1944년 11월 새뮤얼이 건강 문제로 제대해 돌아온 후, 새뮤얼과 그레이스의 결혼 생활은 더 불행해졌다. 맥퀸네 8남매는 가정 폭력으로 얼룩진 집에서 자랐다. 맥퀸의 누나 재키는 "엄마 말로는 할아버지가 아주 거친 분이셨대요. 술고래였고요." 하고 말했다.[37] 맥퀸의 형 마이클은 할머니가 "아주 정신이 나간 것 같았다"고 회상했다.[38] 맥퀸도 어느 인터뷰에서 아버지의 성장 환경을 이렇게 이야기했다. "우리 할머니와 할아버지는 좋은 부모가 아니었어요. 할아버지는 알코올 중독자셨고, 할머니도 그보다 나을 게 없었죠."[39] 그레이스가 예순 살쯤 되었을 무렵 결혼 생활은 완전히 파탄 났고, 그녀는 법적 별거 절차를 밟아 애비 우드에 있는 아파트에서 홀로 살았다.

그레이스와 새뮤얼의 장남 론 새뮤얼 맥퀸, 즉 맥퀸의 아버지는 1933년 4월 19일 레인 스트리트 3번지에서 태어났다. 그가 어렸을 때 가족은 와핑, 세인트 존 힐, 아티초크 힐 등지로 자주 이사했다. 론은 아버지가 일하던 숙녀복 가게가 있는 스테프니의 크리스천 스트리트 학교에 다녔다. 론과 그의 동생들은 가톨릭 신자로 자라서 타워 힐에 있는 세인트 패트릭 성당에 다녔다. 론은 성당에서 복사가 되어 얼마간 미사를 돕기도 했다. 제2차 세계대전이 터지자 론은 뉴턴 애벗으로 대피해 이스터브룩 가문과 함께 지냈다. 그는 이 시기를 행복한 추억으로 여겼고 훗날 이스터브룩 부인에게 "정을 아주 많이 느꼈다"고 이야기했다.[40] 틀림없이 이스터브룩 부인에게서 그가 바라던 자애롭고 상냥한 어머

니의 모습을 보았을 것이고, 친부모에게 돌아갔을 때는 진심으로 속상했을 것이다. "우리 할머니는 꽤 매정하셨어요." 맥퀸의 형 토니가 말했다. "어떤 아이에게든 인정사정없으셨을 거예요. 한번은 우유병으로 우리 아버지 머리를 내리치셨다는 말도 들었어요. 아버지는 가혹한 훈육을 받으며 자라신 거죠. 그런 훈육 방식이 아버지에게 영향을 참 많이 미쳤어요."[41] 재키도 말을 보탰다. "아버지는 가장 역할을 떠맡아야 하셨어요. 일을 세 개나 하셨지만 벌어 온 돈을 써 보지도 못하셨죠. 그런데도 할머니는 아버지에게 화풀이를 하셨어요."[42]

론은 학교를 그만두고 런던 알드게이트에 있는 국립 물류 공사의 창고에서 '빌'과 '데이지'라고 이름 붙인 말 두 마리를 돌봤다. 론은 말이 화물을 나를 수 있도록 준비해야 했다. 조이스는 원고에 "제2차 세계대전이 끝난 후에도 화물 운송이나 석탄 배달, 우유 배달에 말을 부렸다"고 적었다.[43] 론이 매일 아침 마구간으로 들어오는 소리를 기억한 빌과 데이지는 론의 발걸음 소리에 히힝 울곤 했다. 론이 스무 살이 되던 해, 당시 트럭 기사였던 그에게 누이 진Jean McQueen이 친구 조이스 바버라 딘Joyce Barbara Deane을 소개했다. 훗날 론이 결혼할 여자였다. "나와 네 아버지가 서로 얼마나 사랑했는지 말로는 다 표현할 수 없구나." 조이스는 세상을 뜨기 전 자식에게 편지를 남겼다. "그이는 내가 밟은 땅도 찬미했단다."[44]

조이스는 만년에 자신의 집안인 딘Deane 가문의 기원을 추적하다가 딘 가문이 노르만족 계통이라는 사실을 알고 막내아들

에게 알려 줬다. 하지만 맥퀸은 "저는 노르만족보다 스코틀랜드 뿌리에 더 애착이 가요"라고 반응했다.[45] 조이스는 딘 가문의 가계도를 그린 두루마리에 딘이라는 성의 기원을 설명해 두었다. "'돼지가 사는 숲이나 계곡의 빈터'를 가리키는 색슨어." 이 빈터를 차지한 사람들은 자신들을 "딘에 사는 사람"이라고 불렀을 것이다.[46]

조이스는 모눈종이로 만든 가계도 두루마리에 가문과 관련 있는 방패 모양 문장 몇 개를 수채 물감으로 그렸다. 붉은색 바탕에 흰 십자가가 그려진 문장은 에드워드 1세Edward I•를 섬겼던 기사 드루 딘Drue Deane이 사용했고, 밝은 초록색 바탕에 검은 별 다섯 개가 뒤집힌 V자로 배열된 문장은 1292년 글로스터에서 사망한 헨리 드 덴 경Sir Henry de Den이 사용했다. 저항하듯 앞발을 치켜든 검은 사자가 그려진 문장은 14세기 초에 사망한 존 드 덴 경Sir John de Dene을 상징했다. 신비로움에 둘러싸인 머나먼 과거 속 인물은 이스트 엔드의 현실과 거리가 한참 멀었다. 맥퀸 모자에게 과거는 일상의 가난에서 벗어날 수 있는 길이었다.

맥퀸의 외할아버지 조지 스탠리 딘George Stanley Deane은 식료품점의 창고 관리인이었다. 외할머니 제인 올리비아 채틀랜드Jane Olivia Chatland는 지독히 가난한 환경에서 자랐다. 맥퀸의 외증조부이자 조이스의 외할아버지인 존 아치볼드 채틀랜드John Archibald

• 잉글랜드 군주(1239~1307). 대브리튼 왕국을 만들기 위해 웨일스와 스코틀랜드까지 점령하고자 한 것으로 유명하다.

Chatland가 다리 한쪽을 잃어 일을 하지 못 한 탓에, 어린 시절 제인은 영양실조로 고생했다. 한 살 때는 베스널 그린 병원에 입원해야 했고, "대여섯 살 무렵에는 영양실조로 지나치게 말라 수녀들을 통해 켄트에 있는 보호소로 옮겨졌다." 조이스는 어머니가 어린 시절에 맨발로 학교를 다니곤 했다고 말한 사실도 기억했다. "우리 외할아버지는 망나니였고 자식 인생을 망쳤다."[47] 제인은 열세 살 때 조지 스탠리를 처음 만났고, 둘은 1933년 8월 해크니의 크라이스트 교회에서 결혼했다. 그로부터 6개월 후인 1934년 2월 15일, 장녀 조이스가 태어났다.

조이스는 베스널 그린에 있는 티즈데일 스트리트 학교에 다녔다. 다섯 살이 되던 해에 제2차 세계대전이 터지자 노퍽의 킹스린으로 대피해 여섯 명이나 되는 다른 가족들과 부대껴서 살았다. 분명 굉장히 힘들게 지냈을 것이다. 당시 조이스는 자전거를 탄 배달부와 부딪혀 넘어지는 바람에 코가 깨지기도 했다. 1945년 종전 후, 조이스는 런던으로 돌아와 스테프니의 스키드모어 스트리트 148번지에 있는 아파트에서 부모님과 함께 지냈다. 처음에는 수녀들이 운영하는 케임브리지 히스 로드에 있는 학교에 다니다가 나중에 스테프니의 헬리 스트리트 학교로 옮겼다. 조이스는 학교에 다니면서 울워스 슈퍼마켓에서 일했고, 헬리 스트리트를 떠나고는 무어게이트에 있는 변호사 사무실에 일자리를 얻었다. 시간이 나면 영화 보기를 좋아했으며, 밤이면 친구 진 맥퀸과 포플러 시빅 댄스홀로 자주 놀러 갔다. 당시 사람들 이야기를 들어 보면 시빅 댄스홀은 "비싸기는 해도 규모가 컸고 밴드도 정말

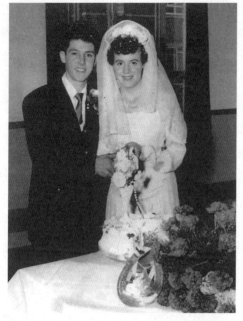

맥퀸의 부모인 론 맥퀸과 조이스 맥퀸, 1953년 10월 10일 결혼식에서
© McQueen Family

괜찮았다. 게다가 이스트 엔드 곳곳에서 놀러 나온 여자아이들로 가득했다. 다들 매일 밤 마주치는 평범한 애들은 아니었다."⁴⁸

1953년 어느 날, 조이스는 친구 진의 오빠 론을 소개받았다. 첫눈에 반한 론과 조이스는 1953년 10월 10일에 마일 엔드 로드에 위치한 로마 가톨릭 성당에서 결혼식을 올렸다. 결혼식 사진에는 젊고 아름다운 부부가 막 케이크를 자르려는 모습이 담겨 있다. 론은 검은색 정장과 하얀 셔츠를 입고 하얀 타이를 맸으며, 조이스는 소박한 디자인으로 맞춘 흰 드레스를 입고 섬세한 레이스 베일을 썼다. 부부 곁에 있는 탁자에는 카네이션 다발과 행운의 상징인 말굽이 놓여 있다.

1954년 5월 9일, 론과 조이스의 장녀 재닛이 태어났다. 이어서 1955년에 토니, 1960년에 마이클, 1962년에 트레이시Tracy Jane McQueen, 1963년에 재키가 태어났다. 그리고 6년 후인 1969년에 리 알렉산더가 태어났다. 그는 집에서 '푸른 눈Blue Eyes'으로 불렸다. 눈 색깔이 파란색이기도 했고, 가족 모두의 아기이자 집안의 특별한 존재였기 때문이다.

맥퀸은 다섯 살 때 카펜터스 로드 초등학교에 입학했다. 학교는 집에서 몇 분 거리에 새로 들어선 단층 건물이었다. 같은 학교에 입학한 피터 보우스는 애정 어린 마음으로 친구 맥퀸을 기억했다(실제로 둘은 초등학교와 중학교 시절 내내 가까웠다). "심지어 그때도 리는 그림 그리기를 좋아했어요. 책을 읽거나 글을 쓰느니 그림을 그리는 편이었죠. 초등학교 때는 학교 축구팀에 들어갔어요. 모두와 잘 어울렸지만 뭔가 다른 구석이 있었죠. 그렇게

어렸을 때도요. 성 정체성과 관련 있다고 생각하지는 않아요. 걔 는 그냥 달랐어요. 예술적 감각이 상당히 뛰어났고, 아주 화려한 면도 조금 있고, 쇼맨십도 있었죠. 그런데 수줍음도 많이 탔어요. 흥미로운 모순이죠. 계집애 같지는 않았어요. 자기를 잘 돌볼 줄 아는 애였어요."[49]

맥퀸은 어떻게 자기가 게이(혹은 다른 남자아이들 표현대로 '호 모')라는 사실을 어린 나이에 깨달았는지 언론에 밝힌 적이 있다. 린 바버Lynn Barber 기자에게는 자기가 게이라는 사실을 여섯 살 때 처음 알아차렸다고 말했다. 가족과 함께 폰틴 테마파크에 놀러 갔다가 '폰틴 왕자 선발 대회'에서 우승했지만 "2등 한 남자애에 게 반해 버려서 그를 갖고 싶었다"고 밝혔다.[50] 그리고 어려서부 터 성 정체성을 편하게 받아들였다고 덧붙였다. "제 자신을 믿고 제 성 정체성을 믿었어요. 숨길 게 없거든요. 엄마 자궁에서 나와 서 곧장 게이 퍼레이드로 갔다고 할 수 있죠."[51] 맥퀸은 인터뷰할 때 자신을 "하얀 양 떼 속 분홍색 양"이라고 표현하곤 했다. 하지 만 맥퀸의 옛 애인 앤드루 그로브스는 맥퀸이 그저 화제를 바꾸 려고 능청스럽게 저런 표현을 던졌을 뿐이라고 설명했다. 진실 은 훨씬 더 복잡하고 충격적이었다.

맥퀸이 아홉 살, 열 살쯤 되었을 무렵, 그의 앞날에 깊이 영향 을 미친 사건이 벌어졌다. 그가 매형 테런스 앤서니 헐리어Terence Anthony Hulyer에게 성적 학대를 당했던 것이다. 폭력적인 사내인 헐리어는 1975년에 맥퀸의 누나 재닛과 결혼했다. 재닛은 남편 이 저지른 일을 전혀 몰랐고, 맥퀸은 세상을 뜨기 4년 전에야 누

맥퀸은 자신이 게이라는 사실을 여섯 살 때 처음 알아차렸다고 말했다.
당시 가족과 함께 폰틴 테마파크에 놀러 갔다가 '폰틴 왕자 선발 대회'에서
우승했지만 "2등 한 남자애에게 반해 버려서 그를 갖고 싶었다"고 밝혔다.
© McQueen Family

나에게 이 사실을 털어놓았다. 끔찍한 이야기에 큰 충격을 받은 재닛은 말문이 막혔다. 재닛은 그 일로 자기를 원망하는지만 동생에게 물었고, 맥퀸은 그렇지 않다고 답했다. 재닛은 왜 어린 동생을 지켜 줄 수 없었을까? 재닛도 자문해 보았다. 하지만 맥퀸은 짧게 대화를 나눈 후로 누나 앞에서는 두 번 다시 어린 시절의 학대 경험을 입에 올리지 않았고, 재닛은 전 남편이 저지른 일이 너무 역겨워서 동생에게 더 이상 물어보지 못했다.[52]

맥퀸은 가까운 친구나 애인 몇 사람에게 어린 시절에 겪은 성적 학대에 대해 털어놓거나 가끔 에둘러서 이야기했다. 하지만 무슨 일이 벌어졌는지, 얼마나 오래 학대를 견뎌야 했는지 자세히 말하는 경우는 거의 없었다. 세인트 마틴스 패션 스쿨에서 맥퀸과 가깝게 지냈던 리베카 바턴Rebecca Barton은 이렇게 회상했다. "리가 자신이 성적으로 학대받았고 그 일이 자기한테 엄청난 영향을 미쳤다고 말했어요."[53] 앤드루 그로브스의 이야기도 마찬가지였다. "한번은 그린 레인스에 있는 제 아파트에 함께 있을 때 감정을 주체하지 못하고 괴로워하더니 학대받았었다고 이야기했어요." 그로브스는 맥퀸이 성적 학대 때문에 "사람들이 자기를 속일 것"이라는 불안에 떨며 가까운 사람을 믿지 못하게 되었다고 생각했다.[54] 맥퀸은 어느 날 지독한 우울감에 휩싸여 당시 남자 친구 리처드 브렛Richard Brett에게 왜 자기가 "우울해하는지 숨김없이" 털어놓았고 성적 학대에 관해서도 이야기했다. 하지만 정확하고 상세한 이야기는 하지 않았다. 브렛은 "그래도 그가 어릴 때 뭔가 끔찍한 일을 겪었다는 인상을 받았다"고 말했다.[55] 맥

퀸은 이사벨라 블로와 그녀의 남편인 데트마 블로에게도 고백을 했다. "맥퀸은 상처 받았고 분노했어요. 순결을 빼앗겼다고 말했죠." 데트마 블로가 말했다. "그 일 때문에 맥퀸의 마음에 어둠이 자리 잡았다고 생각해요."[56]

맥퀸을 1989년에 처음 만난 친구 빌리보이*BillyBoy*•는 성적 학대가 맥퀸에게 평생 영향을 주었다고 생각했다. "리는 그 학대를 아주 오랫동안 견딘 것 같았어요. 정서적으로 불안했죠. 화가 나 있었고요. 인간관계를 오래 지속한 적도 없었어요. 리가 만났던 남자 중에 일부는 거칠게 즐기는 섹스 파트너 같았어요. 저는 그 사람들을 신뢰하지 않았죠. 도둑놈 같았거든요. 돈을 노리고 접근했던 이들이라 가까이 두고 싶지 않았어요. 리의 애인 중 하나는 매춘도 했는데, 리는 그런 점에 끌렸어요. 리는 소심하고 비참한 마조히스트였고 자존감도 아주 낮았어요. 실제로 재능이 대단했고 사람들도 항상 그렇게 이야기해 주었는데도 그랬다니 참 이상하죠. 애나 윈투어 같은 사람들이 리한데 그의 작품을 얼마나 높이 평가하는지 쉴 새 없이 말했는데도 자존감이 높아지지 않았다니 참 슬퍼요."[57]

재닛은 헐리어가 난폭하다는 사실을 결혼하기 전부터 알고 있었다. 하지만 결혼 당시 그녀는 겨우 스물한 살이었고, 집을 떠나고 싶은 마음이 간절했다. 재닛도 수년간 헐리어에게 시달렸다. 한번은 카페에서 직접 차를 주문하겠다며 헐리어가 웨이터에게

• 이름 끝에 붙는 * 표시는 그의 실제 법적 이름의 일부다.

말을 걸지 못하게 했다는 이유로 두들겨 맞기도 했다. 재닛은 아들 게리와 폴Paul McQueen을 낳았지만 "헐리어한테 맞아서 두 번이나 유산했다"고 밝혔다.[58] 남편이 욱하는 성격을 갖고 있다는 사실은 알았지만 아내의 동생은 말할 것도 없고 어린아이까지 해할 수 있으리라고는 짐작조차 못 했다. 맥퀸은 누나가 헐리어에게 맞아서 의식을 잃는 장면도 지켜봐야 했다. 1999년 수재나 프랭클Susannah Frankel 기자에게 이렇게 털어놓았다. "어렸을 때 그자가 누나 목을 조르는 걸 봤어요. 저는 조카 둘과 함께 거기에 그냥 서 있었죠."[59]

맥퀸은 본인이 학대받은 경험과 누나가 학대받은 경험을 한데 섞어 상상하기 시작했다. 누나와 동생 모두 똑같은 사람이 휘두른 폭력에 시달렸다. 맥퀸은 마음속에 응어리져 점점 자라나는 분노, 복수심, 절망, 타락했다는 죄책감, 자아 분열감을 몰아내야 한다고 생각했다. 누나를 여성의 전형, 연약하면서도 강인한 생존자로 바라보았고, 훗날 일구어 낼 작업 전체의 청사진으로 삼았다. 고색창연한 갑옷을 만들어 여성을 보호하고, 여성에게 힘을 주고 싶었다. "저는 여자가 남편에게 죽도록 두들겨 맞는 광경을 봤어요. 무엇이 여성 혐오인지 알아요! 여성이 자기를 연약하고 순진하다고 생각하게 하는 게 싫어요. (⋯) 저는 제 옷을 입은 여성을 사람들이 두려워하길 바라요."[60]

맥퀸의 패션쇼에 선 모델들은, 흠씬 맞아서 멍과 피로 얼룩져 있지만 가장 우아하고 황홀한 옷을 입은 모습으로 맥퀸과 재닛 사이의 연결 고리를 드러낸다. 맥퀸은 작품을 매개로 삼아 자신

과 누나를 연결했고, 새로운 컬렉션을 만들 때마다 자신과 누나에게 고통을 가한 폭력을 다시 떠올려 재현했다. 추한 것을 힘겹게 받아들였고, 상상력을 발휘해 추한 것을 아름다운 것으로 바꿔 놓았다. 한번은 이렇게 말했다. "저는 어릴 때 함께 지내던 몇몇 어른들한테서 상처를 받았어요. 하지만 그 덕에 훨씬 더 많이 배웠죠. 이를테면 부정적인 것을 긍정적인 것으로 바꿨어요."[61] 그렇게 나타난 결과는 모두를 흥분시킨 돌연변이 하이브리드, 기묘한 탈바꿈의 산물이었다.

1980년 가을, 맥퀸은 스트랫퍼드 하이 스트리트에 있는 로키비 남자 중학교에 입학했다. 입학 첫날, 맥퀸은 교복인 검은 블레이저와 검은 바지, 흰 셔츠를 입고 비거스태프 로드를 따라 내려가 카펜터스 로드에 사는 친구 제이슨 미킨Jason Meakin에게 갔다. 맥퀸과 미킨은 같은 학교에 입학한 피터 보우스와 러셀 앳킨스Russell Atkins를 큰 소리로 불러내 함께 10분 거리에 있는 학교로 걸어갔다. 모두 장난치며 웃었지만, 엄하기로 소문난 남학교에 들어가려다 엄습해 온 불안감을 감추려고 허세를 떤 것뿐이었다. 아이들은 교내로 들어가서 신입생은 중앙 홀로 가라는 지시를 들었다. 중앙 홀에서는 알파벳 순서로 정렬해 서서 "호된 호통을 들었다."[62] 로키비 중학교는 성적을 기준으로 반을 나누고 교명의 철자 R, O, K, E, B, Y를 각 반 이름으로 정했다. 성적이 가장 우수한 반은 R반, 그다음은 O반, 이런 식으로 Y반까지 이어졌다. 맥퀸은 1학년 때 E반에 배정되었지만, 2학년으로 올라가며 B반

으로 떨어졌다.

맥퀸은 처음부터 학교에 관심을 보이지 않았다. 첫 학기가 끝나자 교장은 성적표에 이렇게 적었다. "만약 맥퀸이 학교에 적응하려고 노력할 준비가 되어 있다면, 학교에서 즐겁게 지낼 수 있을 뿐 아니라 성적도 나아지리라고 확신합니다. 하지만 노력하지 않는다면 학교생활이 점점 괴로워질 것입니다."[63] 출석은 "형편없는" 수준이었고(맥퀸은 첫 학기에 오전 수업을 총 여섯 번 빠졌다), 지나치게 수다스러우며, 다른 학생의 집중에 방해가 된다는 지적도 받았다. 담임 선생님은 맥퀸이 "학생이 많은 종합 중학교에서 지내는 데 힘들어한다"고 생각했다.[64] 영어에서는 시험 점수로 58점, 노력 점수로 C를 받았다. 지리에서는 38점을 맞았고, 까불거리지 말고 "노상 노닥거리지도 말고 중학생답게 행동"하라는 충고도 들었다. 그리고 수학에서는 겨우 23점을 받았고, "수업 태도가 나빠서 성적이 낮다"는 평을 들었다. 1980년 12월 15일, 아버지 론은 막내아들의 성적표를 읽고 담임 선생님에게 이런 편지를 보냈다. "리는 자기 일에 집중하지 못하고 항상 다른 사람 일에 지나치게 관심을 보입니다. 아들에게도 일러두었으니 변화가 있길 바랍니다. 매일 아침 8시 30분에 학교로 보내는데 함께 등교할 친구를 기다린다고 하더군요. 이 태도가 굉장히 못마땅합니다. 이런 사항을 제외하면 학교를 좋아하는 것 같습니다. 크면서 정신 차릴 것입니다."[65]

지금까지 남아 있는 다른 성적표는 1982년 3월에 받은 것인데, 그 사이에 맥퀸의 성적이 올라갔다는 사실을 확인할 수 있다. 수

학에서는 시험 점수로 49점, 노력 점수로 B를 받았고, 영어에서는 54점과 B+를 받았다. 역사에서는 63점과 A를 받아 반에서 8등을 했다. 하지만 수업 태도가 나쁘다는 지적도 받았다. 성적표를 보면, 프랑스어 선생님은 맥퀸이 "계속 잔소리를 들어야 자기 일에 집중하며 몽상에 너무 자주 빠지는 데다 수다스럽습니다"라고 적었다. 종교 선생님은 "학습 태도가 너무 들쭉날쭉합니다. 잘 집중할 때도 있지만 공부를 거의 하지 않을 때도 있습니다"라고 썼다. 교장은 "기복이 있습니다. 재능은 있지만 늘 재능을 발휘하지는 않는 듯합니다"라고 총평을 남겼다.[66]

하지만 처음부터 맥퀸의 상상력을 사로잡은 과목이 하나 있었다. 바로 미술이었다. 맥퀸은 미술에서 1학년 때 73점과 B를 받았다. 미술 선생님으로부터 "맥퀸이 이번 학기에 좋은 작품을 만들었습니다"라는 평가를 받았다. 2학년 때에는 A-에 "훌륭하다"는 평가를 받았다. "맥퀸은 예술에 재능이 있으며 항상 열심히 합니다."[67] 맥퀸은 열두 살이 되자 패션 서적을 읽기 시작했다. 나중에는 이렇게 말했다. "디자이너들의 경력을 찾아봤어요. 조르조 아르마니Giorgio Armani는 쇼윈도 장식가, 에마뉘엘 웅가로Emmanuel Ungaro는 재단사였다는 사실을 배웠죠. (…) 내가 패션계의 거물이 될 거라는 사실을 언제나 알고 있었어요. 얼마나 대단할지는 몰랐지만 거물이 될 거라는 사실은 늘 알고 있었어요."[68]

맥퀸의 친구들은 맥퀸이 그림에 열정적이라는 사실을 알아챘다. 제이슨 미킨은 이렇게 회상했다. "항상 스케치하고 그리고 있는 것 같았어요. 리가 유명해질 거라고는 생각하지 못했지만, 그

애가 드레스를 그리던 것은 늘 기억하죠."[69] 보우스는 맥퀸이 학교에서 언제나 작은 스케치북을 끼고 다녔다고 기억했다. 맥퀸은 수업을 듣거나 과제를 하는 대신 스케치북과 연필 한 움큼을 꺼내 그림을 그렸다. 훗날 맥퀸은 로키비 중학교에 다니던 시절을 이렇게 이야기했다. "거긴 이상한 애들 천지였어요. 저는 거기서 배운 게 하나도 없어요. 수업 시간에는 옷만 그렸죠."[70] 맥퀸은 보우스에게 여성의 신체를 그린 스케치 몇 점을 보여 주었다. 보우스는 당시를 이렇게 회상했다. "리는 옷이나 사람, 신체를 그렸어요. 여성의 몸이 어떻게 움직이는지 알았지만 저속한 그림은 그리지 않았죠. 그 애는 미술부에서 살다시피 했어요. 걔 작품은 항상 멋졌어요."[71]

맥퀸과 친구들은 오전 수업이 끝나면 학교 근처의 저렴한 식당으로 가곤 했다. 부서진 고기 파이와 으깬 감자가 10펜스였는데, 아이들은 파이와 감자를 먹고 나서 "빵과 잼, 초콜릿과 감자튀김"을 더 먹었다.[72]

맥퀸은 학교에 가지 않을 때면 아파트 꼭대기 주위를 맴도는 새를 관찰하는 일을 아주 좋아했다. 젊은 조류학자 클럽에도 가입했다. "꼭 〈케스Kes〉• 같지 않아요?"[73] 나중에 어느 기자에게는 새가 자유로워서 부럽다고 말하기도 했다. 무엇에서 해방되어 자유롭다는 뜻일까? "학대요. 정신적, 육체적 학대요."[74] 맥퀸은

• 켄 로치Ken Roach 감독의 1969년 영화. 가난한 탄광촌 소년이 '케스'라는 이름의 매를 애정으로 키우는 이야기를 담고 있다.

이렇게만 말하고 더 자세히 설명하지는 않았다. 한편 맥퀸은 집에서 기르던 검은 차우차우와 노는 일도 좋아했다. 맥퀸 가족은 그 반려견의 이름을 어느 아시아계 마술사 이름을 따서 '창리 흑마술'이라고 했다가 나중에 '셰인'으로 바꿨다. 조이스 맥퀸은 셰인이 "어린 양처럼 온순"했다고 묘사했다.[75] 1983년, 열다섯 살이 된 셰인이 세상을 뜨자 맥퀸은 몹시 슬퍼했다. 하지만 붉은 털과 파란 혀를 가진 차우차우 '벤'을 새로 들여 곧 벤에게 푹 빠졌다. 보우스의 기억에, 맥퀸은 학교 근처에 위치한 '리플렉션스'라는 술집에서 번 돈을 벤을 데려오는 데 보탰다. 어느 날 맥퀸과 러셀 앳킨스가 학교에서 나와 리플렉션스 앞을 지나갈 때였다. 한 바텐더가 빈 술잔을 치우는 일로 용돈을 벌어 보지 않겠냐는 제안을 두 사람에게 했고, 그들은 그 제안을 바로 받아들였다. 토요일과 일요일 아침, 그리고 어쩌다 점심시간에만 일하고 일주일에 30파운드를 받는다는 조건이 더할 나위 없이 흡족했기 때문이다. 게다가 술집의 번쩍이는 인테리어와 현란한 바도 마음에 들었다. '반사reflection'라는 뜻인 가게 이름에 어울리게 거대한 거울이 가게 벽을 온통 덮고 있었다. 앳킨스는 리플렉션스가 "범죄자들이 드나들었다고 할 수는 없지만 그래도 꽤 거친 술집"이었다고 회상했다. 몇 달이 지나고 술집 매니저 케니는 아이들에게 밤에도 일하지 않겠냐고 물었다. 앳킨스는 그 제안을 거절했지만 맥퀸은 수락했다. "그 술집에서 싸움이 벌어지곤 했죠. 당시에는 어디에서나 싸움이 벌어졌어요." 앳킨스가 말했다. 맥퀸과 앳킨스는 꾸준히 일했지만, 그들이 열여섯 살이 되던 해에 술집이 문

을 닫았다. "돈을 받으러 갔는데 경찰이 와 있었어요. 뭔가 터진 거죠. 무슨 일인지는 모르겠지만 경찰이 우리한테 가게로 들어가지 말라고 했어요."[76]

숙제는 맥퀸의 관심사가 아니었다. 맥퀸은 동네에서 친구들과 어울려 다니기를 더 좋아했다. 맥퀸과 제이슨 미킨은 주거 단지 너머 공장이 문을 닫은 후로 황폐해진 부지에 가서 그곳에 진을 치고 있던 집시의 캐러밴에 돌멩이를 던지고 부리나케 도망치곤 했다. 맥퀸 무리는 버려진 쇼핑 카트에 올라타고 거리를 달리는 일도 아주 좋아했다. 또 근처 육교에 밧줄을 매달고 그네처럼 타고 놀기도 했다. 하루는 레이먼드라는 친구가 밧줄을 타고 있을 때 맥퀸과 미킨이 밧줄을 잘라 그 친구를 떨어뜨리기도 했다. 다른 소년이 철도교 아래에 밧줄을 매달아 그네를 타고 있을 때도 밧줄을 잘라 버렸다. 미킨이 그 일화를 들려주었다. "그 애가 강물에 빠졌어요. 우린 오줌이 찔끔 나올 정도로 웃어 댔죠."

저프 로드 웨스트와 카펜터스 로드가 만나는 모퉁이에는 주유소가 있었다. 맥퀸과 친구들은 낡은 지갑을 낚싯줄에 묶어서 주유소 앞마당에 떨어뜨려 두고는 숨곤 했다. 아이들은 누가 지갑을 주우려고 할 때 낚싯줄을 당기면 아주 재미있으리라고 생각했다. 만약 지갑을 주우려던 사람이 지갑을 쫓아서 주유소 앞마당을 가로지르거나 급유 펌프 주변을 돌면 훨씬 더 우스울 것이라고 여겼다. "우리는 정말 사고뭉치였어요. 우리 때문에 주변 사람들이 재수 없는 일을 많이 당했죠." 미킨이 당시를 떠올렸다. 11월에 본파이어 나이트Bonfire Night* 불꽃 축제를 준비하는 기간

이 되면, 맥퀸과 악동 무리는 다른 동네의 라이벌 악동 무리가 준비한 모닥불 장작에 미리 불을 붙이려고 했다. 그리고 부서진 나무판과 버려진 나무 조각을 모아 높이 쌓아 올린 자기네 모닥불 장작을 지키느라 야외에서 몇 시간 동안 추위에 벌벌 떨었다.[77]

1983년 어느 날, 맥퀸과 친구들은 짓궂은 장난을 치다가 경찰서에 끌려갈 뻔했다. "열네 살 무렵에 음료수 공장에서 음료수를 좀 훔쳤어요."[78] 맥퀸은 한 번이라도 법을 어긴 적이 있냐는 질문에 이렇게 답했다. 미킨도 이 사건을 잘 기억하고 있었다. 맥퀸 무리가 가장 좋아한 장난은 애비 레인 보도 옆에 있는 슈웹스 공장에 몰래 들어가는 일이었다. 그들은 펜스를 타고 넘어가 음료수를 실은 화물차 뒤로 슬쩍 들어간 다음 토닉 워터와 진저에일을 즐겼다. "한번은 경찰이 지나가는 소리를 들었어요. 그래서 숨었는데 걸렸죠."[79]

보우스는 맥퀸이 "사람을 무서워하지 않는 터프가이"였다고 힘주어 말했다.[80] 맥퀸은 학교에서 "호모"나 "호모 새끼"라는 별명을 얻었지만, 미킨은 맥퀸을 "게이라고 생각하지 않았다."[81] 맥퀸과 미킨은 방과 후나 주말에 강 근처 엔지니어링 회사 뒤편으로 놀러 갔다. 맥퀸은 거기서 샤론과 마리아, 키가 아주 작았던 트레이시 같은 동네 여자아이와 키스했다. 미킨은 이렇게 증언

• 1605년 11월 5일 잉글랜드에서 로마 가톨릭 교도들이 가톨릭 군주를 추대하기 위해 국회 의사당을 폭파하고 당시 왕인 제임스 1세를 살해하려고 했으나 미수에 그친 사건이 있었다. 해당 음모의 실패를 기념하기 위해 영국에서는 매년 11월 5일이 되면 불을 피우고 불꽃놀이를 하는 행사를 갖는다. '본파이어 나이트', 혹은 공모자 중 한 사람의 이름을 따서 '가이 포크스의 밤Guy Fawkes Night'이라고도 한다.

했다. "자세하게 말할 수는 없지만 리가 키스하고 껴안았던 여자애 셋은 알아요. 셋 중 한 명하고는 진도가 조금 더 나갔죠. 섹스는 아니었지만 꽤 끈적끈적했어요. 게이라면 절대로 그렇게 못 하죠. 그래서 나중에 맥퀸이 게이라는 말을 듣고 아주 놀랐어요."[82] 보우스는 맥퀸이 학교에 여성용 흰 양말을 신고 오는 모습을 자주 보았지만 맥퀸에게 그 이야기를 꺼낸 적은 없었다. 그는 맥퀸이 가난한 집안 형편 때문에 누나 양말을 빌렸던 것인지, 아니면 여자 양말로 자신의 성 정체성을 드러내려 했던 것인지 끝내 알지 못했다. "지금 살아 있다면 물어볼 텐데 말이죠."[83]

맥퀸이 중학교 3학년 때 찍었던 흑백 사진으로 미루어보건대, 로키비 중학교 남학생의 일상에서는 스타일이나 패션이 그다지 눈에 띄지 않았다. 학교는 학기 말이 되면 교복 대신 사복을 입고 등교하는 것을 허락했다. 학생들은 대개 교복 블레이저 위에 걸치고 다니던 나일론 소재의 파카와 평범한 셔츠, 스웨터, 바지를 입고 왔다. 펑크punk* 나 뉴 로맨틱new romantic** 같은 당시 대중문화 트렌드를 따라 멋을 부린 학생은 전혀 없었고, 심지어 청바지를 입은 학생도 찾아보기 어려웠다. 아이들은 노동자 계층 아버지의 축소판으로 보였다. 맥퀸의 옷차림에도 눈길을 잡아끄는 면이 전혀 없었다. 사진 속 맥퀸은 멋없는 단색 재킷을 입고 미소를

* 1970년대 중반 영미권에서 유래한 록 음악의 한 형태. 1970년대 주류 록 음악과 반대로 짧고 단순하면서도 과격한 면모를 보인다.
** 록 음악에 기반한 신시사이저 연주와 독특한 패션을 내세운 하나의 음악적·문화적 흐름. 1970년대 후반 영국에서 유래했다.

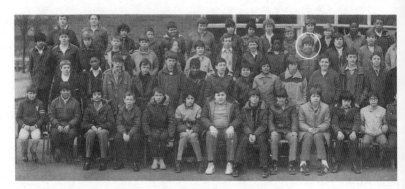

런던 동부 스트랫퍼드에 있는 로키비 종합 중학교에 재학하던 시절 맥퀸과 친구들.
사진에서 동그라미로 표시된 인물이 바로 맥퀸이다. 맥퀸의 별명은 '호모'나 '호모 새끼'였다.
© McQueen Family

지으며 카메라를 똑바로 바라보고 있다. 앞으로 성공할 것을 알고 미소 지은 걸까?

맥퀸과 보우스는 가끔 동네에 늘어선 아파트 중 제임스 라일리 포인트의 꼭대기까지 승강기를 타고 올라가 에식스 방향으로 난 계단에 앉아 엠버시 넘버 원 담배를 피우곤 했다. 그러면서 학교나 동네, 그들의 앞날을 화제 삼아 수다를 떨었다. 맥퀸은 뭔가를 이루어 성공하고 싶은 욕심을 갖고 있었지만 현실을 잘 알았고, 자기가 적어도 학교 선생님들 눈에는 "성공하지는 못할 그저 그런 이스트 엔드 하층민"으로 보인다는 사실도 잘 알고 있었다.[84] 보우스는 이렇게 말했다. "그때 리는 진로를 정하지 못한 상황이었을 거예요. 그래도 뭔가 예술적이고 창조적인 일을 하고 싶어 했죠. 하지만 아시다시피 우리는 런던 도심 하층민이었어요. 기회가 없었죠. 학교는 공장이나 다름없었고요. 학교는 우리를 가만히 데리고만 있다가 결국 '네가 얼마나 대단한지는 모르겠지만 하여간 잘해 봐' 하면서 내보냈어요."[85] 보우스는 맥퀸과 그의 가운데 이름 '알렉산더'에 관해 이야기를 나눈 적이 있다고 했다. "맥퀸은 알렉산더 대왕에 푹 빠져 있었어요. 게다가 자기 집안이 알렉산더 대왕과 이어진다고 우겼죠." 과거의 매력적인 이야기는 맥퀸을 마법처럼 사로잡았다. 맥퀸은 점차 과거를 안전하고 낭만적인 장소, 냉혹한 현실과 인생의 고통에서 벗어날 수 있는 곳으로 생각했다.

로키비 중학교를 졸업할 무렵, 맥퀸은 불쑥 치솟는 분노와 좌절감에 괴로워하기 시작했다. "조울증은 아니었던 것 같지만 감

정의 기복이 심했어요." 보우스가 회고했다. "성깔도 있었고요. 리는 수업 시간에 자주 떠들다가 야단을 맞았어요. 그러면 감정을 못 이기고 버럭 화를 내서 교실 밖으로 쫓겨나거나 정학을 당했죠."[86]

훗날 맥퀸은 당시 학교 선생님 한 명에게 성적 학대를 받았다고 주장했다. 학교 친구들은 아무도 이 사실을 몰랐고, 맥퀸은 그때도 학대당한 사실을 숨기고 있다가 시간이 한참 흐른 후에야 누나들에게 털어놓았다. 재키는 맥퀸이 성적 학대에 시달렸다는 이야기를 듣고서야 비로소 막내의 행동을 제대로 이해했다. 맥퀸은 어떻게든 분노를 터뜨려야 했고, 그 분노를 디자이너가 되어 작업으로 표현했다. 메트로폴리탄 미술관에서 〈잔혹한 아름다움〉 전시를 기획했던 앤드루 볼턴도 비슷한 의견을 냈다. "맥퀸은 바늘에 분노를 꿰어 옷을 만들었다."[87]

1985년 5월 27일 맥퀸이 막 O반 교실에 앉아 수업을 준비할 즈음, 매형 헐리어는 조간신문을 사러 집을 나섰다. 당시 35세였던 헐리어는 재닛과 아들 둘과 함께 대거넘의 말버러 로드에 살며 공장을 다니고 있었다. 그런데 그날 아침 운전 중에 심각한 심장 마비를 일으켰고 자동차를 제어하지 못하는 바람에 근처에 있는 집을 들이받았다. 그는 곧 롬퍼드의 올드처치 병원으로 실려 갔지만 끝내 숨졌다. 재닛은 남편이 열여덟 살 때부터 당뇨를 앓았고, 사망 당시 "투여 중이던 돼지 추출 인슐린 때문에 동맥이 막혔다"고 설명했다.[88] 맥퀸은 자기를 학대하던 사람이 죽었다는 소식에 분명히 안도했을 것이다. 하지만 매형이 죽기를 몇 번이

고 빌었을 테니 죄책감도 느꼈을지 모른다.

1980년대에 맥퀸은 사춘기에 접어들어 성 정체성을 자각하기 시작했고, 이와 동시에 미디어에서 '게이 전염병'이라고 부른 바이러스가 대중의 관심사로 부상했다. 『뉴요커』기자 주디스 서먼의 표현대로, 맥퀸은 "같은 세대 젊은이의 뇌리에 파고들었던 원색적 장면, 섹스와 죽음이 한 침대에 누워 있는 이미지에 시달려야 했다."[89] 풍부한 상상력을 가진 어린 게이였던 맥퀸에게 에이즈의 공포는 너무도 현실적이었다. 사신死神의 이미지를 내세운 TV 광고부터 해골처럼 비쩍 마른 남성을 보여 주는 신문 1면 사진까지, 에이즈를 다룬 이미지는 게이가 요절할 가능성이 아주 크다는 외면하기 어려운 메시지를 전했다. 에이즈로 사망한 유명 인사도 줄을 이었다. 배우 록 허드슨Rock Hudson(1985년 10월, 59세로 사망), 패션 디자이너 페리 엘리스Perry Ellis(1986년, 46세), 피아니스트 리베라체Liberace(1987년, 67세), 사진작가 로버트 메이플소프(1989년, 42세), 배우 이언 찰슨Ian Charleson(1990년, 40세), 예술가 키스 해링Keith Haring(1990년, 31세), 록 보컬리스트 프레디 머큐리Freddie Mercury(1991년, 45세), 배우 앤서니 퍼킨스Anthony Perkins(1992년, 60세), 무용수 루돌프 누레예프Rudolf Nureyev(1993년, 54세), 행위 예술가 리 바워리Leigh Bowery(1994년, 33세), 영화감독 데릭 자먼Derek Jarman(1994년, 52세), 방송인 케니 에버렛Kenny Everett(1995년, 50세) 등등. 게다가 영국 젊은이 수천 명이 에이즈에 걸려 갑작스레 세상을 떴고, 그들은 대부분 젊은 게이였다.

"저는 1980년대 말, 1990년대 초를 힘들게 버텨 냈어요. 가까

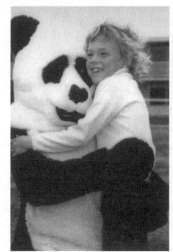

맥퀸의 어린 시절은 아무도 모르는 비밀로 가득했고, 이 비밀은 평생 그를 괴롭혔다.
© McQueen Family (왼쪽), Courtesy: Peter Bowes (오른쪽)

운 친구들이 에이즈로 죽었다는 소식이 쓰나미처럼 밀려들었죠." 예술가이자 영화감독 존 메이버리John Maybury가 당시를 회상했다. 그는 훗날 맥퀸과 협업을 하면서 친구가 되었다. "2, 3년 만에 가까운 친구 스무 명을 잃었어요. 맥퀸 세대는 윗세대가 모조리 죽어 나가는 상황을 목격했죠. 상상조차 못 할 만큼 두려운 일이었지만 사회는 대체로 모르는 척했어요. 이렇게 어둠과 불안으로 뒤덮인 시기에 리 같은 아이들이 성 정체성을 확립하고 있었죠."[90]

사춘기 시절 맥퀸은 스트랫퍼드의 북적이는 집에서 지내며 이성애자 학교 친구들과 즐겁게 어울렸지만, 거의 항상 지독한 외로움을 느꼈다. "주변에는 존경하고 따를 만한 게이가 한 명도 없었어요. 게이 친구도 없었죠."[91] 맥퀸은 무심한 아버지의 동성애 혐오도 견뎌야 했다. 런던 시내를 돌며 택시를 몰았던 론은 퇴근 후 집에서 아들에게 이런 농담도 던졌다. "세상에, 간밤에 소호에서 망할 호모 자식을 칠 뻔했다."[92]

맥퀸은 무엇보다도 탈출을 꿈꿨다. 1985년 6월에 O반 수준으로 졸업할 무렵(이때 미술 점수는 B였고, 나중에 그는 "멍청하게 과일이나 그려야 했다"고 밝혔다), 맥퀸은 인생에서 중요한 일을 해내겠다고 마음먹었다. 가진 게 부족했지만 부딪혀 볼 가치가 있다고 믿었다. "런던 동부에서는 훌륭한 예술가가 나온 적이 없어요. 하지만 인생은 딱 한 번뿐이고, 내가 하고 싶은 일을 하겠다고 늘 생각했죠."[93]

2

수습의 긴 터널에서

"전부, 전부 배우고 싶었어요. 전부 알려 주세요."
— 알렉산더 맥퀸

알렉산더 맥퀸을 둘러싼 신화 중에는 이런 게 있다. 그가 천재, 그러니까 커다란 가위를 몇 번 미친 듯이 휙휙 놀려서 천 조각을 기막히게 멋진 코트나 재킷, 드레스로 바꾸어 놓는 '가위손'이었다는 것이다. 실제로 맥퀸은 보통 옷을 만들 때 반드시 거쳐야 하는 옷본 스케치 과정을 건너뛰고 작업을 할 수 있었다. 입생로랑Yves Saint Laurent과 구찌Gucci에서 회장을 역임한 마크 리Mark Lee의 표현을 빌리자면, 맥퀸에게는 "그저 옷감 한 필을 갖고 와서 바로 옷본을 잘라 내는" 재주가 있었다.[1] 맥퀸 본인도 이런 평판이 생기는 데 일조했다. 그는 직접 이런 말을 남겼다. "아무나 훌륭한 디자이너, 위대한 디자이너, 뭐 그런 존재가 될 수는 없다고 봐요. 평범한 디자이너야 가능하겠죠. 제 생각에 색깔이나 비례, 형태, 커트, 균형감을 파악하는 능력은 어느 정도 타고 나요."[2]

하지만 맥퀸이 열렬한 패션 추종자에서 천재 패션 디자이너로 거듭나는 데는 거의 7년이 걸렸다. 1985년 9월, 맥퀸은 스트랫퍼드의 웨스트 햄 실업 전문대에 들어가 야간 과정으로 미술 수업을 들었다. 훗날 맥퀸은 "가정주부나 그저 시간을 때우려는 사람들과 같이 수업을 들어야 해서 학교에 그다지 가고 싶지 않았다"고 회상했다.[3] 누나 재닛은 동생의 커리큘럼에 의상 제작 수업이 포함되어 있었고, 동생이 그해 말에 입을 만한 옷을 꽤 만들어 자기에게도 줬다고 말했다. 받은 옷 중에는 단순한 검은색 스트레이트 치마도 있었다. "그건 너무 타이트해서 몸에 꽉 끼었어요. 다리를 들어 올릴 수 없어서 계단도 못 올라갔죠. 그리고 다른 옷은 솔기가 터져 버렸어요. 동생한테 그 사실을 얘기했더니 괴로워했죠. 완벽주의 성향이 있었거든요."[4]

이 무렵 맥퀸은 『맥도웰의 20세기 패션 안내서*McDowell's Directory of Twentieth Century Fashion*』를 읽었고, 훗날 이 책을 패션 서적의 바이블로 평가했다. 1984년에 출간된 이 책은 전 세계 패션을 하나부터 열까지 모두 아울렀을 뿐 아니라 걸출한 20세기 디자이너들의 전기도 간략히 다뤘다. 저명한 기자 출신인 저자 콜린 맥도웰Colin McDowell은 '무기로서의 옷Clothes as a Weapon'이라고 제목을 붙인 첫 장에 패션의 중요성과 역사 속 패션의 지위를 개략적으로 설명했다. 거기서 나온 구절에 십 대 소년 맥퀸은 깊이 감명했다. "패션을 알고 패션을 좇는 사람들이 대중과 멀어질수록 패션을 모르는 대중은 그들을 경외한다. 따라서 과거에 의복은 권력자가 과시하는 대상일 뿐 아니라 권력 행사 그 자체의 일부가 되었다."[5]

맥퀸은 패션과 시각 예술의 연관성에 관해서도 읽었고, 크리스티앙 디오르Christian Dior와 가브리엘 샤넬Gabrielle Chanel, 엘사 스키아파렐리Elsa Schiaparelli가 "예술가, 작가, 지식인과 가까이 지냈다"는 사실도 배웠다. 맥도웰은 패션이 다소 하찮은 분야라고 번번이 잘못된 평가를 받는 이유도 설명했다. 첫 번째 이유로 시각적 요소를 꼽았다. 재킷이나 드레스는 가구 장인이나 인테리어 디자이너가 만든 작품과 다르다고 봤다. "(이 옷들은) 옷장에 걸어 두면 가장 중요한 속성을 대부분 잃어버린다. 옷은 사람이 입어야 균형이 잡히고 설득력을 얻는 창조물이다." 맥도웰은 패션이 폄하 받는 두 번째 이유로 패션이 오랫동안 "여성의 영역"으로 여겨졌다는 사실을 들었다. "페미니스트가 파악한 것처럼, 남성은 여성을 타자화했고 여성을 상대로 옷을 유혹과 보상의 수단으로 사용했다. 옷을 향한 관심은 억압의 상징이 되었다. 남성은 값비싼 드레스로 '아내'를 사고 자존심을 세웠다. 아내는 호사스러운 옷차림으로 남편이 그토록 아름답고 사치스럽게 치장한 대상을 소유할 만큼 재산과 권세가 대단하다는 사실을 주변에 드러냈다."[6] 맥퀸은 이 사고방식을 전복하는 일을 사명으로 삼았다. 그리고 맥퀸 옷을 사는 여성은 직접 돈을 벌 뿐 아니라 맥퀸 옷을 입는다는 행동 그 자체로 자신이 수동적 대상이 아닌 능동적이고 어쩌면 위험한 주체라는 사실을 세상에 당당하게 드러냈다.

당시 맥퀸은 예술로서 늘 매력적으로 생각한 사진을 찍으며 다양한 실험을 했다. 그때 맥퀸이 찍었던 사진들은 재닛이 보관하고 있다. 그중에는 재닛의 아들 게리가 오버사이즈 코트를 입고

삼촌들이 흰 물감으로 각자의 이름을 써 놓은 벽 옆에 서 있는 사진도 있다.

아버지처럼 택시 기사가 된 재닛은 밤에 일을 해야 했고, 맥퀸은 조카 게리와 폴을 자주 돌봤다. "우리 아버지가 돌아가시고 나서 삼촌이 공포 영화 비디오를 빌려서 집에 찾아오곤 했어요." 게리가 회상했다. 그는 나중에 남성복 직물 디자이너가 되어 알렉산더 맥퀸 브랜드에서 일했다. "삼촌의 초기 작품은 확실히 공포에 영향을 많이 받았다고 생각해요. 삼촌은 집 안에서 우리 형제를 쫓아다니다가 붙잡고는 우리 침대 밑에 할머니가 산다고 말했죠. 늘 미치광이처럼 크게 웃으면서 그랬어요. 그리고 스케치도 많이 그렸어요. 패션 그림도 많았지만 괴물 그림도 많았죠. 누드화도 있었어요. 그때도 남성과 여성의 몸을 떡하니 그렸죠. 깃털이나 새도 그렸고요. 우리를 조금씩 꾸미는 일도 좋아해서 당시 까치집 같던 제 머리로 뭔가를 시도해 봤어요. 저도 예술적인 면이 있어서 언제나 삼촌을 좋아했죠. 또 삼촌처럼 항상 그림을 그렸어요. 저는 동생보다 음울한 편이라 삼촌의 유머 감각을 높이 평가했어요. 폴은 삼촌을 약간 무서워했던 것 같아요." 게리는 자기 침대 머리판에 "RIP Rest in peace (편히 잠드소서)"라는 문구를 써서 묘비로 만들어 놓고는 느긋하게 침대에 누워 눈을 감은 채할머니 조이스가 방에 들어오기만을 기다린 적도 있었다. 그러면 조이스는 깜짝 놀라서 게리를 "호되게 매질"했다.[7]

폴은 삼촌이 계단을 살금살금 올라와 "잡아먹으러 왔다!"고 외치곤 했던 것을 기억했다. 그리고 맥퀸은 사람들이 다정하게 어

루만져 주는 것을 좋아해서 조카들에게 50펜스를 주고 발을 주무르라고 시키곤 했다. 고급스러운 마사지 로션이 없어도 개의치 않았다. "그냥 삼촌 발에 맺힌 땀이면 충분했죠." 폴은 당시 맥퀸에게 친구가 많았는지 기억하지 못했다. "삼촌 또래는 삼촌을 멀리했어요. 삼촌은 좀 달랐으니까요."[8]

웨스트 햄 실업 전문대에 다니던 시절에 맥퀸은 옷을 몇 벌 골라 패션쇼를 열었다. 재닛은 그때 패션쇼에 가지 않은 일을 후회한다. "돌이켜 보면 아무도 막내가 역사상 손꼽히는 디자이너가 될 줄 몰랐어요."[9] 당시 맥퀸은 웨스트 햄의 한 저렴한 식당에서 아르바이트를 하며 용돈을 벌고 있었다.

1986년 어느 오후, 맥퀸은 재단 기술이 사라질 위기에 처했다는 보도를 접했다. 방송에서 런던의 최고급 맞춤 양복점이 모여 있는 새빌 로에 수습생이 부족하다고 전했고, 함께 TV를 보고 있던 조이스는 아들에게 "저기 가 보는 게 어때? 한번 해 봐" 하고 권했다.[10] 조이스는 1997년 인터뷰에서 당시 상황을 떠올렸다. "아들은 언제나 디자이너가 되고 싶어 했어요. 늘 그랬죠. 하지만 학교를 떠날 무렵에는 뭘 해야 할지 몰랐어요. 친척 상당수가 재단 일을 하고 있어서 아들한테도 권했죠. '얘, 한번 도전해 보는 게 어떠니?'"[11] 어머니의 권유에 자극받은 맥퀸은 지하철을 타고 본드 스트리트까지 간 다음 메이페어의 세련된 거리를 걸어서 새빌 로 30번지에 있는 맞춤 양복점 앤더슨 앤드 셰퍼드 Anderson & Sheppard 본사로 갔다. "학교를 떠났을 때는 경험이나 기술을 갖추지 못한 상태였어요. 그래서 옷의 구조를 제대로 배우

고 시작하는 게 최선이라고 생각했죠."¹²

앤더슨 앤드 셰퍼드는 1906년 피터 앤더슨Peter Gustaf Anderson과 바지 전문 재단사 시드니 셰퍼드Sidney Horatio Sheppard가 설립했다. 피터 앤더슨의 스승은 윈저 공Duke of Windsor•을 위해 잉글리시 드레이프English Drape 슈트를 디자인한 것으로 유명한 프레더릭 숄티Frederick Scholte였다. 한 패션 기자는 이 슈트를 이렇게 설명했다. "숄티가 디자인한 슈트 재킷은 가슴과 어깨뼈 부분이 널찍해서 뚜렷하지만 우아한 주름이 진다. 세로로 부드럽게 주름이 져 있는 패브릭에서는 질감이 살짝 느껴지고 쇄골 위치부터 품이 넉넉하다. 소매의 팔뚝 부분 역시 여유 있어서 팔을 움직이기 편하다. 높은 위치에 작은 크기로 재단한 암홀이 재킷을 고정해 주기 때문에 팔을 들어도 칼라가 목에 달라붙지 않는다. 어깨 패드를 달지 않아서 실루엣이 어깨선을 따라 자연스럽게 흐른다."

숄티가 유명 인사들을 "불쾌한 인간쓰레기일 뿐이라고 생각해서" 주문을 쉽게 받아 주지 않았던 덕에 그의 명성을 이어받은 앤더슨 앤드 셰퍼드도 성공할 수 있었다. 곧 연극배우 노엘 카워드Noël Coward, 영화배우 아이버 노벨로Ivor Novello, 작곡가 콜 포터Cole Porter, 영화배우 게리 쿠퍼Gary Cooper와 더글러스 페어뱅크스 주니어Douglas Fairbanks Jr, 무용수 프레드 애스테어Fred Astaire 같은 이들이 앤더슨 앤드 셰퍼드의 고객이 되었다. 애스테어는 새 옷을 입고

• 영국 왕가의 에드워드 8세Edward VIII(1894~1972)가 미국 여성과 결혼을 하기 위해 왕좌에서 내려온 후 그의 뒤를 이은 동생 조지 6세George VI로부터 받은 작위 이름.

춤추는 기분을 느끼고 싶다며 탈의실 마룻바닥에 깔린 고풍스런 양탄자를 치워 달라고 부탁하기도 했다. 독일 출신의 배우 마를레네 디트리히Marlene Dietrich도 앤더슨 앤드 셰퍼드의 유명 고객이었다. "앤더슨 앤드 셰퍼드는 남성 슈트를 입는 숙녀도 환영했다."[13]

새빌 로에 간 날, 청바지에 헐렁한 상의를 입은 탓에 상당히 너저분해 보였던 맥퀸은 육중한 문을 지나 헤링본 마룻바닥을 걸어서 마호가니 목판으로 장식한 방으로 들어섰다. 신고전주의 양식으로 지은 빌딩 내부는 스트랫퍼드 집의 인테리어와 극명하게 달랐지만, 맥퀸은 권위적이고 고압적인 분위기에 기죽지 않았다. "맥퀸은 소심하지 않았어요." 1963년부터 앤더슨 앤드 셰퍼드에서 재단사로 일했던 존 히치콕John Hitchcock이 이야기했다. 맥퀸은 값비싼 트위드 원단이 높이 쌓인 긴 탁자 옆에 서 있던 정장 차림 남자에게 다가가서 수습생이 되고 싶다고 말했다. 잠시 후, 당시 영업 책임자였고 후에 사장직을 맡은 노먼 할시Norman Halsey가 와서 면접을 봤다. 매부리코와 백발이 돋보이는 이 노신사는 사람을 예리하게 판단할 줄 알았다. 그는 열일곱 살 난 소년과 이야기해 보고 그에게 일자리를 내줬다. 보수가 센 자리는 아니어서 1년에 고작 몇천 파운드를 벌 수 있을 뿐이었다. 아마 앤더슨 앤드 셰퍼드의 슈트 세 벌 값과 비슷한 수준이었을 것이다. "처음에는 분명히 아무것도 몰랐을 겁니다. 맥퀸은 텅 빈 캔버스 같았죠." 히치콕이 회상했다.[14] 1980년대 중반부터 후반까지 재단사로 일한 히치콕은 나중에 사장이 되었다.

맥퀸은 코닐리어스 오캘러헌Cornelius O'Callaghan 밑에서 재단을 배웠다. 맥퀸이 '마스터 테일러master tailor'라고 칭했던 이 엄격한 아일랜드인은 업계에서 '코트(새빌 로에서는 재킷을 코트라고 부른다)'를 가장 잘 만드는 이로 정평이 나 있었다. 근무 시간도 정해져 있었다. 맥퀸은 아침 8시 30분에 도착해서 오후 5시까지 일해야 했다. 근무 첫날에 천 조각과 실, 오른손 가운뎃손가락에 끼울 골무를 받았고, 직각으로 만나는 바늘땀을 이어 나가는 패드 바느질의 기본기 시범을 확인했다. 존 히치콕이 말했다. "신입 수습생은 패드 바느질을 계속 연습해야 합니다. 이 바느질만 수백만 번 해야 할 겁니다. 아주 지루하겠지만 그래도 배워야 하죠. 일주일 동안 연습하고 나면 옷 안에서 패드를 다는 법, 재킷 구조를 지지할 캔버스를 만드는 법, 주머니와 주머니 덮개를 다는 법 같은 과정으로 넘어갈 거예요. 기본 과정을 배우는 데 보통 2년 걸립니다."[16]

훗날 맥퀸은 앤더슨 앤드 셰퍼드에서 수습생으로 지냈던 나날이 마치 짧은 연애 시절 같았다고 추억했다. "찰스 디킨스Charles Dickens 소설에 들어간 것 같았죠. 긴 의자에 다리를 꼬고 앉아서 온종일 라펠에 패드 바느질을 했어요. 즐거웠죠." 하지만 그는 그때도 성 정체성 때문에 외로워했다. "힘든 시기이기도 했어요. 열여섯부터 열여덟 살 때까지 제 성 정체성을 받아들이는 법을 배워 가고 있었거든요. 주변에는 이성애자뿐이었고, 동성애를 혐오하는 사람도 꽤 있었어요. 혐오 발언이나 다름없는 말을 매일 듣곤 했죠." 맥퀸이 당시를 떠올렸다. "가게 1층은 꽤 유쾌한 분

위기였어요. 하지만 2층은 런던 남부나 사우스엔드에서 온 사람들로 가득했어요. 수습생이 다 그렇잖아요. 전부 혈기 넘치는 사내였죠. 그래서 저는 최대한 입을 다물고 있으려 했어요. 수다스러워서 무슨 말이 나올 줄 몰랐으니까요."[17]

히치콕은 다들 맥퀸이 게이라는 사실을 알았다고 말했다. 하지만 게이라는 점이 문제는 아니었다. 히치콕은 말했다. "이 업계에는 게이가 꽤 있어요. 확실히 저는 개의치 않았어요. 사람들은 에이즈 때문에 동성애자를 무서워했어요. 남자들이 그랬죠. 사실 게이들은 그런 남자에게 관심조차 없었는데 지레 겁을 먹으니 웃겼죠. 재미있게도 게이는 여자와 아주 잘 지내더군요. 여자들은 누가 게이라는 사실에 전혀 신경 쓰지 않아요. 게이는 여자처럼 생각하고요. 여성적인 면이 있지만 상관 안 하죠."

히치콕이 기억하기로 맥퀸은 매일 검은색이나 회색으로 된 롤넥 스웨터와 헐렁한 청바지를 입고 출근했다. 가끔 체크무늬 재킷을 걸치고 닥터 마틴스Dr. Martens 부츠를 신었다. 당시 작업실에서 찍은 사진을 보면 맥퀸은 옷깃까지 단추를 채운 빨간 셔츠와 허리띠로 바짝 졸라맨 스노 워싱 청바지를 입고 어색한 표정을 짓고 있다. 누구의 말을 들어도 그는 인기 있는 직원이 아니었다.

맥퀸과 함께 수습생 생활을 했던 데릭 톰린슨Derrick Tomlinson은 이렇게 말했다. "사람이 너무 진지했어요. 늘 저한테 진지한 이야기를 하려고 했는데, 저는 그런 대화가 싫었고요. 작업실에서 같이 일하던 여자애 두 명도 맥퀸하고는 잘 어울리지 못했어요. 성격이 안 맞았죠." 맥퀸이 게이였기 때문에 인기가 없었을까? "그

맥퀸은 1986년부터 새빌 로에서 일했다. 새빌 로의 앤더슨 앤드 셰퍼드에서 수습생으로
있었던 시절의 모습(맨 왼쪽). © BBC Photo Library

사람이 게이인 줄 몰랐어요. 한 번도 그런 이야기를 한 적이 없었거든요. 조금 이상하게 굴긴 했죠. 하지만 게이라서 그랬다고 생각하지는 않아요."

재단사와 수습생은 BBC 방송국의 라디오2 채널을 틀어 놓고 집중에 방해되지 않는 음악을 들으며 일했다. 하지만 맥퀸은 하우스 음악house music*의 열렬한 팬이었다. "맥퀸이 소개해 줘서 그때 처음 하우스 음악을 들었어요." 톰린슨이 회상했다. "당시에 애시드 하우스acid house**나 레이브rave*** 신이 새롭게 유행했죠."[18]

맞춤 양복점에서 신입 수습생의 목표는 '포워드forward' 제작이다. 포워드란 고객에게 처음으로 입힐 수 있는 거의 다 완성한 재킷을 가리킨다. 이러한 포워드를 만드는 데 필요한 기술을 모두 배우려면 보통 4, 5년이 걸린다. 하지만 맥퀸은 2년 만에 해냈다. 히치콕이 말했다. "코닐리어스가 잘 가르쳤죠. 맥퀸은 정말 열정적으로 배웠고 타고난 재능도 있었어요."[19]

당시 앤더슨 앤드 셰퍼드의 재단사였던 로즈메리 볼저Rosemarie Bolger는 맥퀸을 자기 일에 집중하는 조용하고 평범한 수습생으로 기억했다. "저는 알렉산더 맥퀸이라는 디자이너가 아니라 그때까지 리라고 불렸던 풋내기를 알고 지낸 거죠. 아직 재단사만큼 실력을 갖추지 못한 여러 풋내기 중 한 명이었어요. 바느질 실력

• 1980년대에 미국 시카고에서 클럽 디제이, 프로듀서 들의 주도로 만들어진 일렉트로닉 댄스 음악.

•• 하우스 음악의 하위 장르. 아날로그 신시사이저의 변조 음과 깊은 베이스라인이 특징이다. 1980년대 중반에 미국에서 대두한 후 1980년대 후반에 영국 대중음악에도 큰 영향을 미쳤다.

••• 디제이의 퍼포먼스와 함께 일렉트로닉 댄스 음악이 계속되는 조직화된 댄스파티.

이 부족해서 재단사가 되지 못하는 사람도 있고, 훈련을 제대로 받지 않아서 재단사가 되지 못하는 사람도 있거든요. 맥퀸은 재단사가 되고 싶은 마음이 없는 부류였고요. 재단을 배워서 다른 일을 하고 싶어 했어요. 하지만 당시에는 맥퀸이나 다른 수습생이나 다를 게 없어 보였죠."[20]

맥퀸은 앤더슨 앤드 셰퍼드에서 일하던 시절을 증명하기라도 하듯 정말로 흔적을 남겼다. "수습생이 되면 석 달간 꼬박 라펠에 패드 바느질만 해요. 그러다 보면 지루해지기 마련이고 재킷 안감에 낙서도 하고 그래요. 추접스러운 말을 휘갈기기도 하고요. 따분해진 열여섯 살짜리가 뭘 할지 생각해 보세요. 그래도 한때 잠깐 그랬을 뿐이에요. 이 일화가 이렇게나 자주 언급될 걸 알았다면 애초에 말을 안 했을 거예요."[21] 훗날 맥퀸은 방송인 프랭크 스키너Frank Skinner가 진행하는 TV 프로그램에 나와서 이 우스꽝스러운 일화를 더 자세히 설명했다. "새빌 로에 있는 그 오래된 건물 꼭대기에서 재단사 할아버지들과 같이 있었어요. 정말 지루했죠. 그런데 그때 제가 작업하던 재킷이 마침 찰스 왕세자 Charles, Prince of Wales가 입을 옷이었어요. 그래서 안감에다 커다란 고추를 그렸죠. 다들 그랬을 거예요."[22] 맥퀸은 재킷 안감에 볼펜으로 "나는 병신I am a cunt"이라고 썼다고 말하기도 했다.

정말 그랬을까? 히치콕은 "성당에 다니는 독실한 가톨릭 신자 코닐리어스가 맥퀸의 작업에서 뭔가 발견했다면 캔버스를 바꾸었을 테니 사실이 아니다"라고 이야기했다. 찰스 왕세자를 모시던 왕궁 직원은 맥퀸이 주장한 외설적인 낙서 이야기를 듣고 앤

더슨 앤드 셰퍼드에 항의했다. 그래서 히치콕은 문제의 재킷을 회수해서 신중하게 바늘땀을 풀고 옷을 해체했다. 안감에는 아무것도 없었다. "맥퀸은 왕세자의 재킷을 만들었다고 이야기해서 언론의 관심을 받고 싶었던 거예요. 성공했죠. 하지만 우리 가게의 명성은 추락했어요." 히치콕이 한마디 덧붙였다. "올바른 행실은 아니었어요."[23] 로즈메리 볼저도 히치콕의 의견에 동의했다. "코닐리어스가 알았다간 불호령이 떨어졌을 테니 아마 안 했을 거예요."[24]

하지만 현재 알렉산더 맥퀸의 수석 디자이너인 세라 버튼Sarah Burton처럼 맥퀸의 이야기를 사실로 믿는 사람도 많다.[25] "당연히 했겠죠." 누나 재키도 사실이라고 생각했다. "헤엄치라고 하면 잠수해 버리는 애였어요. 반항하려고 뭐든지 했죠. 다른 사람에게 강한 인상을 주려고 했던 게 아니에요. 그 애는 자기 자신의 평가를 더 중요하게 생각했으니까요."[26] 맥퀸의 남자 친구였던 앤드루 그로브스도 그가 관습을 거스르는 배지를 자기만의 문장으로 삼아 옷에 흔적을 남기면서 즐거워했을 것이라고 말했다. "리는 무엇을 하든 반항하지 않고는 못 배겼어요. 언제나 권위와 기득권층이라는 개념을 무너뜨리고 싶어 했죠."[27]

맥퀸은 앤더슨 앤드 셰퍼드에서 일한 지 2년 정도 지나면서 지각을 하거나 결근을 하기 시작했다. 맥퀸이 근무 시간을 제대로 지키지 않자 가게의 작업 과정도 순탄하게 돌아가지 못했다. 맥퀸이 특정한 작업을 기한 안에 해내지 못하면 맥퀸의 작업을 이어서 해야 하는 다른 직원도 제시간에 업무를 끝내지 못했다. "버

스가 늦게 왔다고 변명해 봤자 소용없었어요. 우리는 더 일찍 일어나라고 했죠." 히치콕이 당시를 떠올렸다. "코닐리어스는 맥퀸의 태도가 나쁘다고 심각하게 생각하던 터라 저한테 맥퀸과 이야기해 보라고 부탁했어요. 저는 맥퀸 때문에 가게 전체의 작업속도가 느려진다고 말해 줬죠. 그러니까 맥퀸이 짜증을 내며 대들더니 나가 버렸어요. 우리가 해고한 게 아니었어요. 맥퀸이 그냥 나긴 거죠. 그런데 맥퀸의 어머니가 병석에 계신다는 사실을 뒤늦게 알았어요. 우리한테 그 사실을 말했더라면 일주일 휴가를 줬을 텐데 말이죠."[28] 앤더슨 앤드 셰퍼드는 맥퀸의 태도를 분명히 불쾌하게 받아들였다. 1996년, 린 바버 기자가 주간지 『옵서버Observer』에 맥퀸의 프로필을 실으려고 앤더슨 앤드 셰퍼드에 연락해 인터뷰를 요청하자 맥퀸의 면접을 보았던 노먼 할시는 싸늘하게 대답했다. "문제가 하나 있네요. 사람들이 우리 가게를 두고 이러쿵저러쿵 얘기하던데 여기 직원 중 누구도 그 사람을 기억하지 못해서요. 아마 여기서 겨우 몇 주 정도 일했나 봅니다. 기자님이 숙녀분만 아니었으면 거칠게 표현해 드렸을 텐데요. "××× 하고 있네." 이런 말 아시나요? 첫 글자는 '개'입니다."[29]

앤더슨 앤드 셰퍼드를 나온 맥퀸은 새빌 로에 있는 다른 고급 양복점인 기브스 앤드 호크스Gieves & Hawkes에서 재단 수습생 자리를 얻었다. 1988년 1월 11일에 일을 시작해서 겨우 1년 정도 머물렀다. 1997년에 로버트 기브Robert Gieve가 당시를 회상했다. "맥퀸이 이곳에서 일하던 모습을 뚜렷이 기억합니다. 재능이 뛰어났는데 슬프게도 떠나 버렸죠. 그를 붙잡아 둘 길이 없었네요. 맥

퀸은 호기심이 많아서 쉴 새 없이 질문을 던졌어요. 왜 이렇게 하는지, 왜 저렇게 하는지, 가슴 부분을 만들거나 허리 부분을 눌러 줄 때 왜 하필 이렇게 재단하는지, 이런 것들을요. 일하고 말하는 방식에서 호기심 많은 성격이 확연히 눈에 띄었습니다."[30]

맥퀸은 기브스 앤드 호크스에서 일하며 동성애를 혐오하는 분위기를 견뎌야 했다. 그래서 1989년 3월에 일을 그만두겠다는 결정을 내렸다고 한다. "사장한테 곧장 가서 분위기를 바꿔 달라고 말했어요. 하지만 달라지는 건 없었고 그래서 제가 떠났죠."[31]

이후 맥퀸은 프리랜서로 무대 의상 제조업체인 버먼스 앤드 네이선스Bermans & Nathans에서 일했고『레미제라블Les Misérables』,『미스 사이공Miss Saigon』같은 뮤지컬 작품의 의상을 제작하는 데 참여했다. "리가 의상을 만들었던『미스 사이공』제작 팀에 저도 소품 제작자로 있었어요." 앤드루 그로브스가 이야기했다. "나중에 그를 만나고 나서야 같은 팀이었다는 사실을 알았죠."[32] 세월이 흐른 후 맥퀸은 무대 의상 작업이 싫었다고 밝혔다. "저는 자기가 여왕인 줄 아는 사람들한테 둘러싸여 있었어요. 게다가 저는 연극 같은 것도 싫어해요."[33] 하지만 그로브스는 단기간에 대규모 작업을 진행한 경험이 맥퀸의 패션쇼에 영향을 미쳤다고 봤다. "맥퀸은 저랑 생각이 비슷했어요. 패션쇼를 할 거라면 정말로 쇼다운 쇼를 열어야 한다고 생각했죠. 관객이 '우와' 하며 경탄하거나 겁에 질리거나 구역질을 느끼거나 놀라서 감동해야 해요. 그냥 '아, 저 스커트 괜찮네' 하고 끝나는 게 아니라요."[34]

맥퀸은 쥐꼬리만 한 수입에 보태려고 로키비 중학교 맞은편에

있던 술집 리플렉션스에서 다시 일하기 시작했다. 그때는 술집 주인이 바뀌어 있었지만, 맥퀸의 오랜 애인이었던 아치 리드의 말로는 여전히 "이스트 엔드에서 가장 거친 술집"이었다. 그곳은 웨스트 햄 유나이티드 축구팀을 응원하는 훌리건 단체인 인터 시티 펌Inter City Firm의 소굴이나 다름없었다. 악명 높은 갱인 크레이스 형제The Krays가 한동안 리플렉션스를 운영했지만, 나중에 주인이 바뀌고 게이와 잡다한 사람들이 드나드는 술집이 되었다. 리드가 당시를 회상했다. "누가 술집 문을 잠그면 오금이 저리기 시작했죠. 싸움에, 섹스에, 난장판이었어요." 리드는 맥퀸이 눈을 내리깐 채 술집 안을 돌아다니며 빈 술잔을 치우던 모습을 기억했다. "맥퀸한테 항상 관심이 갔어요. 절대 아무하고도 눈을 마주치지 않았거든요. 나중에 왜 그러는지 물어봤더니 쳐다보지 않고도 무슨 일이 벌어지는지 훤히 보인다고 하더라고요. 왜 리플렉션스에서 일하는지도 물어봤죠. 그러니까 '여기서 일어나는 일에 푹 빠져서. 남자끼리 키스하고 바로 옆에서 여자끼리 키스하다가 어느새 남자와 여자가 키스하잖아'라고 대답하더라고요. 거긴 범죄도 싸움도 어마어마하게 많이 벌어지던 곳이었어요."[35]

맥퀸은 런던에서 활동하는 도쿄 출신 디자이너 타츠노 코지立野浩二를 다룬 잡지 기사를 읽고 타츠노의 스튜디오에 찾아가 일자리를 요청했다. 이번 면접 복장은 가죽 재킷과 통이 점점 좁아지는 테이퍼드 팬츠, 새틴 스카프였다. 맥퀸은 나중에 "아주 변태처럼 보였을 거예요"라고 회고했다.[36] 그는 타츠노의 스튜디오에

서 1년 남짓 인턴으로 일하면서 타츠노로부터 막대한 영향을 받았다. 야마모토 요지山本耀司에게서 후원을 받고 있던 타츠노는 직물을 단조로운 2차원 평면에서 입체적인 3차원 조형으로 바꾸는 실험적인 디자인으로 이름을 떨쳤다. 그는 열네 살 때 가출을 했고, 그로부터 5년 후 어느 골동품상을 위해 상품을 구매하려는 목적으로 런던에 왔다. 1982년에는 자기 브랜드를 만들어 '컬쳐 쇼크Culture Shock'라는 이름을 붙였다. 맥퀸은 분명히 이 이름에 매료되었을 것이다. 타츠노는 정규 디자인 교육을 받지 않은 덕에 오히려 독특한 미학을 창조할 수 있었다. 1993년 인터뷰에서는 이렇게 말했다. "저는 아주 즉흥적인 방식으로 창작하길 좋아합니다. 관습대로 하자면 밋밋한 직물을 펼쳐 놓고 재단하는 일부터 시작하겠지만, 제가 봤을 때 그런 작업은 신체를 전혀 고려하지 않아요." 타츠노는 몸에 맞춰서 옷의 형태를 만드는 방법을 독학으로 깨쳤고, 맥퀸도 훗날 타츠노의 방법을 따랐다.[37] "타츠노는 영국식 재단 기법을 기반으로 삼고 전위적인 방식을 더해서 작업했어요. 타츠노처럼 작업하는 디자이너는 런던에 한 명도 없었을 거예요."[38] 맥퀸은 메이페어의 마운트 스트리트에 있는 타츠노의 스튜디오에서 옷본 없이 원단을 자르는 기술을 배웠다. 타츠노는 당시를 이렇게 회상했다. "우리는 트렌드나 패션에 관해서는 한마디도 하지 않았어요. 저는 새빌 로의 재단 기술에 열광했죠. 맥퀸도 마찬가지였고요. 또 전통을 따르는 것뿐 아니라 뭔가 새로운 것을 시도하는 데에도 관심이 많았어요. 맥퀸을 처음 만났을 때 그 사람이 좀 별나다는 인상을 받았어요. 아름

다움의 어두운 측면에 끌리는 것 같았죠. 저도 마찬가지라고 할 수 있겠네요."³⁹

한편 맥퀸은 타츠노의 스튜디오에서 아주 중요한 인연을 맺었다. 자신에게 패션을 가르치고 게이로서 멘토가 되어 주며, 자신을 부와 특권, 문화의 세계로 안내한 이를 만난 것이다.

빌리보이*는 극사실주의 분위기를 자아내는 탐미주의자로 흡사 퇴폐적 소설에서 걸어 나온 것처럼 보인다. 빈에서 태어나 뉴욕에서 자란 그는 어려서부터 스타일에 집착했다. 열두 살에 파리의 벼룩시장에서 스키아파렐리가 디자인한 "곤충을 수놓은 찌그러진 고깔모자"를 발견하고부터 그녀의 빈티지 작품을 모으기 시작했다.⁴⁰ 그는 예술가, 작가, 유명한 영화배우에 둘러싸여 자랐다. 어린 시절에 살바도르 달리Salvador Dali가 그려 준 초상화를 받기도 했고, 겨우 대여섯 살에 앤디 워홀Andy Warhol의 팩토리를 방문하기도 했다. 재클린 케네디Jacqueline Kennedy Onassis•와 저명한 패션 칼럼니스트 다이애나 브릴랜드Diana Vreeland는 그를 제자로 생각했다. 그의 후견인이자 가까운 친구 베티나 버저리Bettina Bergery(본명은 엘리자베스 쇼 존스Elisabeth Shaw Jones)는 스키아파렐리가 파리에 낸 부티크의 쇼윈도를 디자인했다. 한번은 버저리가 머리에 화환을 쓴 마네킹으로 쇼윈도를 연출한 적이 있었는데, 어느 비평가는 이 광경을 보고 스키아파렐리가 어렸을 때 벌어

• 미국의 35대 대통령 존 F. 케네디John F. Kennedy의 미망인(1929~1994).

진 사건을 반영한 것 같다고 해석했다. "미인으로 유명했던 스키아파렐리의 어머니는 어린 딸의 외모를 흠잡곤 했다. 예뻐지고 싶었던 스키아파렐리는 입, 코, 귀에 꽃씨를 넣었다. 못난 얼굴이 더 아름답고 특별해지리라 생각했지만 당연히 결과는 실망스러웠다."[41] 스키아파렐리는 자서전에 "얼굴이 천상의 정원에 핀 꽃으로 덮이기"를 간절히 바랐다고 적었다.[42] 자기 외모가 어떻게 보일지 늘 의식했던 맥퀸은 꽃으로 뒤덮인 얼굴 이미지에 매력을 느꼈고, 훗날 꽃과 나비로 얼굴을 덮은 모델을 패션쇼에 세워서 스키아파렐리의 꿈을 실제로 구현했다. "리는 스키아파렐리가 아나키스트이자 반항아였다는 사실에 관심을 보였어요." 빌리보이*가 회상했다. "그래서 제가 스키아파렐리가 창조한 반문화적 작품을 모두 알려 줬어요. 해골 드레스나 랍스터 드레스 같은 것들이요. 리는 그런 작품에 넋이 나갔죠."[43]

빌리보이*와 맥퀸은 둘을 모두 아는 친구 덕에 1989년에 처음 만났다. 실제로 둘이 속한 사회적 계층은 극단적으로 달랐다. 맥퀸은 스트랫퍼드의 투박한 공영 주택 단지에 사는 노동자 계층 출신인 반면, 빌리보이*는 뉴욕의 지적 엘리트 사이에서 자랐으며 가정교사를 두고 몬테소리 학교까지 다녔다. "한번은 리가 어린 시절 자란 집을 구경시켜 줬어요. 충격적이었죠. 살면서 그런 건 처음 봤어요." 빌리보이*가 회고했다. "물론 그런 말은 한마디도 못 했죠. 하지만 리의 분노가 어디에서 비롯했는지 알 수 있었어요. 우리 둘 다 서로의 성장 환경이 어땠는지 병적으로 궁금해했어요."[44] 맥퀸은 스무 살이 되어서야 처음으로 해외에 가 봤지

만, 빌리보이*는 여덟 살 때 전 세계를 여행했고 이후로도 두 번 더 세계를 누볐다. 맥퀸은 가족, 특히 아버지가 그의 성 정체성을 잘 받아들이지 못한다고 생각했지만, 빌리보이*의 어머니는 십 대 초반의 아들을 앉혀 놓고 그가 게이인지 물었다. 아들이 게이라고 대답하자 어머니는 아들을 껴안았다. "그리고 거의 울음이라도 터트릴 것처럼 외치셨죠. '아, 정말 다행이야, 정말 잘됐어. 네가 혹시라도 게이가 아닐까 봐 걱정했단다. 네가 이성애자였다면 인생이 정말 지루했을 거야. 이성애자는 널 **절대로** 이해하지 못할 거야!'"[45]

빌리보이*는 런던에 오면 보통 사보이 호텔이나 리츠 호텔처럼 웅장한 호텔에 묵었다. "우리는 술집을 전전했어요. 리는 제가 묵던 리츠 호텔에 자주 왔는데, 한편으로는 멋지다고 무척 감탄하면서 다른 한편으로는 호텔을 깎아내리는 말을 했죠. 기분이 상했던 거예요. 리는 성공하고 싶어 했어요. 다른 사람들이 이미 쥐고 있는 특권과 부, 명성을 얻고 싶어 했어요. 하지만 그런 것들을 이미 누리고 있는 사람에게 분노를 품기도 했어요. 내면의 모순이었죠. 그 모순을 해결하지 못했을 거예요. 우리는 밤과 낮처럼 정반대였고, 일반적인 상황이라면 친구도 아니었겠죠. 리는 자기의 성장 환경을 좋아하지도 않았지만 원망하지도 않았던 것 같아요. 저의 배경을 아주 대단하게 생각한다는 인상을 받았지만, 사실 저도 행복하지만은 않았고요. 우리 둘 다 어린 시절에 아프고 괴로웠죠."[46]

빌리보이*의 친부모는 십 대였을 때 그를 낳았다. 가톨릭 집안

에서 자란 어머니는 겨우 열네 살이었고, 유대인이었던 아버지는 열다섯 살이었다. 두 집안 모두 빌리보이*를 수치스럽게 여겨서 고아원으로 보냈다. "부잣집이나 귀족 가문에서 태어난 사생아를 몰래 보내는 고아원이었어요." 결국 그는 네 살 때 맨해튼에 거주하는 러시아 귀족 집안에 입양되었고, 나중에 친부모가 아이를 고아원에 보내고 4년 후 자살했다는 이야기를 들었다. "제가 양부모님의 유일한 후계자라서 양친의 이름을 모두 물려받는다는 조건이 있었어요. 양부모님은 고심 끝에 빌리보이*라는 이름을 지어 주셨죠. 보이…라는 어느 영국 백작 가문의 이름에서 보이를 따셨고, 빌헬름[실제로는 러시아식 표기인 Уильям(윌리엄)]에서 빌리를 따셨어요. 나머지 이름은 제프 슈무엘 로베르토 아틀란타이드Zef Sh'muel Roberto Atlantide예요. 아틀란타이드Atlantide•는 제가 물고기자리라서 붙인 거고요. 별표는 물론 제가 붙였죠."[47]

버림받은 아이, 부잣집 사생아가 가득한 괴기스러운 고아원, 친부모의 동반 자살, 유별나게 호사스러웠던 뉴욕과 파리 생활까지, 맥퀸은 빌리보이*의 이야기에 푹 빠졌다. 빌리보이*는 1970년대 후반에 파리로 이사했다. 파리에서 "예술계와 패션계에 내로라하는 인사는 누구나" 빌리보이*와 어울렸다. 그 중에는 배우 마를레네 디트리히, 주얼리 디자이너이자 장식 예술가인 린느 보트랭Line Vautrin, 조각가 디에고 자코메티Diego Giacometti, 화가 베르나르 뷔페Bernard Buffet, 패션 디자이너 위베르 드 지방시

• 아틀란티스Atlantis를 가리키는 프랑스어.

Hubert de Givenchy, 크리스챤 디올Christian Dior의 디자이너 마르크 보앙Marc Bohan, 패션 디자이너 앙드레 쿠레주André Courrèges와 이브 생로랑Yves Saint Laurent 등이 있었다. 유명 헤어 디자이너 알렉상드르 드 파리Alexandre de Paris는 빌리보이*의 머리를 잘라 주기도 했다. 맥퀸은 빌리보이*의 인생사에 완전히 사로잡혔다(빌리보이*는 자기 인생을 "팝 아트가 약간 섞인 『로미오와 줄리엣Romeo and Juliet』"이라고 설명했다). 맥퀸은 젊은 나이였지만 재창조라는 개념, 즉 자기 자신을 새롭게 창조하는 능력을 대단히 매력적으로 생각했다. 빌리보이*는 자기 인생을 바꾸는 데 교육이 얼마나 중요했는지 맥퀸에게 설명했다. "제가 어린 시절 누린 것 중 최고는 교육이었어요. 그러니까 누구든 저를 입양했을 수 있지만 우리 양부모님과는 달랐을 거예요. 우리 양부모님은 현명하셔서 저를 당신들과 똑같이 만드는 대신 훌륭한 교육을 시키셨죠. 그래서 양부모님께 고마워요. 이상해 보이겠지만 친부모님께도 고맙고요. 말그대로 돌아가셔서 오히려 저를 도우셨고… 가깝게 느껴지기도 하고…. 친부모님의 영혼과 마음과 재산, 그리고 양부모님의 재력 덕분에 저는 흔치 않은 교육을 받았어요. 그래서 제 자신이 될수 있었죠. 아니, 제 자신이 되는 과정이 한결 수월했어요."[48]

맥퀸과 빌리보이*는 패션을 향한 사랑을 계기로 가까워졌다. 현재 예술가로 활동하는 빌리보이*는 맥퀸이 타츠노의 인턴 시절에 만든 고혹적인 옷 몇 벌을 기억했다. 맥퀸이 당시 만든 화려한 옷 두 벌은 요즘도 입는다. 바로 공작 깃털을 엮어서 만든 코트와 "앞으로 남은 인생 내내 입을 수도 있는 걸작"이라고 평한 18

세기풍 라이딩 재킷이다.[49]

어느 날 빌리보이*는 타츠노의 패션쇼 샘플을 구매하기 위해 스튜디오에 들렀다. 그가 꽉 끼고 "목둘레선이 지나치게 깊이 파인 실크 드레스"를 입어 보고 있을 때 맥퀸이 그를 봤다.

"그 옷 입으셔야 해요. 그 옷을 입을 수 있는 사람은 당신뿐이에요." 맥퀸이 말을 건넸다.

"뭔가 트랜스젠더 창녀처럼 보이지 않아요?" 빌리보이*가 물었다.

"아뇨, 배짱 있어 보여요."

"정신 나간 것 같다고요?"

"네, 그것도 맞아요." 맥퀸이 웃으면서 답했다.[50]

맥퀸은 새로 사귄 친구가 어떻게 스타일을 바꾸는지도 흥미롭게 지켜봤다. 빌리보이*는 앤더슨 앤드 셰퍼드의 우아하고 고전적인 슈트를 입기도 했고, 충격을 자아내도록 도발적으로 디자인한 초현실적이고 전위적인 옷을 입기도 했다. "그 사람은 제 모습이 인상 깊었던 것 같아요. 제가 고상한 스타일과 저속한 스타일을 기묘하게 섞는 데 놀라고, 또 제가 전통적인 정장 차림도, 과감하고 실험적인 존 갈리아노John Galliano 옷이나 바디맵BodyMap의 기괴한 옷도 소화할 줄 안다는 사실에 놀랐을 거예요."[51]

빌리보이*는 맥퀸의 스케치 재능이 아주 뛰어나지는 않다고 생각했다. "리는 일회용 접시나 냅킨 구석에 아주 작은 스케치를 그리곤 했죠." 하지만 커팅 솜씨는 타고났다고 평했다. "그 재능을 옷본 뜨는 데 발휘했어요. 하지만 드레이핑이나 입체 패턴 방

식으로 작업하는 데도 재능을 여지없이 발휘했어요. 천을 마네 킹에 고정하고 몸의 형태에 맞추면서 디자인을 창조하는 거죠. 입이 떡 벌어질 정도로 놀라운 재능이었어요."[52]

1989년 타츠노 코지의 사업이 파산하자 맥퀸은 새 일자리를 찾았다. 스튜디오의 여성 동료에게 패턴 커터를 구하는 곳을 아는지 물어 존 매키터릭John McKitterick을 소개받았다. 매키터릭은 웨인 헤밍웨이Wayne Hemingway와 제라딘 헤밍웨이Gerardine Hemingway 가 설립한 스트리트 패션 브랜드 레드 오어 데드Red or Dead에서 수석 디자이너를 맡고 있었다. 매키터릭이 말했다. "맥퀸은 굉장히 겸손했는데, 어떤 패션에도 관심이 없는 것처럼 보였어요. 세상 경험도 많이 부족하고 조금 꾀죄죄해 보였죠. 그런데 당시 웸블리에 있던 스튜디오에 와서 일하는 모습을 보니 정말로 능숙하더군요. 바느질도 재단도 아주 잘했어요. 그렇게 젊은 나이라는 게 믿기지 않을 정도로요. 굉장히 체계적이고 시간도 잘 지켰고요. 나중에는 그 사람과 아주 친해졌지만 처음에는 서먹했어요. 스튜디오 바깥에서는 본 적이 없고요. 제가 다닌 바든 행사든 어디에도 드나들지 않았죠. 저는 맥퀸을 좋아했어요. 아주 예의 발랐죠. 하지만 맥퀸은 대화하는 방법을 몰랐어요. 좀 일벌 같았죠. 일도 정말 잘했고요. 하지만 특별한 줄은 몰랐어요. 나중에야 깨달았죠."

맥퀸은 레드 오어 데드에서 매키터릭과 함께 〈찰리 스파이 로그래프Charlie Spirograph〉(1989년 가을·겨울), 〈스페이스베이비

Spacebaby〉(1990년 봄·여름), 〈우리는 동물을 사랑해We Love Animals〉
(1990년 가을·겨울) 등 여러 컬렉션을 작업했다. 복잡한 디자인
세계를 더 많이 배울수록 더 강한 흥미를 느꼈다. 그리고 매키터
릭과 일하며 옷을 만드는 과정의 기술적 측면에 대해 구체적으
로 묻기 시작했다. "그즈음부터 맥퀸은 정말로 패션업계에 입성
해야겠다고 생각했어요." 매키터릭이 말했다. "얼마나 수준 높
은 곳으로 들어가고 싶었는지는 분명하지 않았을 거예요. 대화
를 나누던 도중에 좋은 생각이 떠올라서 제가 이탈리아로 가라
고 제안했죠. 저도 이탈리아에서 일했었어요. 1980년대 말에는
업계로 진입하는 데 이탈리아가 제격이었죠. 새로운 분야가 많
이 생겨서 선택지가 많았거든요. 스포츠 웨어나 남성복 같은 분
야요. 그때만 해도 파리나 미국에는 그런 분야가 없었어요."

언제나 즉흥적이었던 맥퀸은 당장 이탈리아로 떠나려고 했지
만 매키터릭이 기다리라고 조언했다. 디자이너가 스튜디오에 신
선한 인재 영입을 고려해 보는 패션쇼 직후가 일자리를 얻기 가
장 좋은 시기였기 때문이다. 매키터릭은 알고 지내던 디자이너
나 에이전시, 헤드헌터, 잡지 에디터의 이름도 알려 줬다. 매키터
릭의 조언을 얻은 맥퀸은 당시 여행사에서 일하던 누나 트레이
시를 찾아가 밀라노행 편도 티켓을 끊었다. "맥퀸은 좀 미친 것
같았어요." 매키터릭이 말했다. "무릎에 구멍 뚫린 헐렁한 청바
지와, 마찬가지로 헐렁한 셔츠를 입고 다녔는데 머리까지 말도
못하게 엉망이었어요. 스타일이 전부 끔찍했죠. '도대체 뭘 하자
는 거지?' 하는 생각이 들었죠."[53]

1990년 3월, 스물한 번째 생일을 앞둔 맥퀸은 이탈리아의 패션 수도 밀라노에 도착했다. 어떤 디자이너 밑에서든 일하려고 했지만, 그래도 가장 원했던 디자이너는 로메오 질리Romeo Gigli였다. "런던은 별 볼 일 없었어요. 그때는 질리가 제일 대단했죠. 전세계를 휩쓸었어요."[54] 『맥도웰의 20세기 패션 안내서』에도 질리를 소개하는 내용이 나온다. "질리는 틀을 벗어나 길게 늘어진 실루엣을 강조하는 특유의 의상으로 이탈리아 주류 패션에서 곧 두드러진 존재가 되었다. (…) 사람들은 질리의 패션쇼를 컬트 의식처럼 여기며 열광하고, 전 세계 부잣집 아가씨들은 질리의 옷을 앞다투어 구매한다. 그는 런던의 포스트 펑크 스트리트 패션과 일본의 아방가르드 스타일을 뒤섞고, 여기에 극도로 섬세하고 우아한 옷을 만들어 내는 이탈리아의 고상한 스타일과 색감을 더했다. (…) 많은 패션 전문가는 질리를 1980년대 등장한 가장 중요한 디자이너로 꼽는다."[55] 맥퀸은 질리가 낭만주의 정신이 가득하고, 비잔티움 모자이크와 중세의 돋을새김 장식 이미지를 잘 활용하며, 패션쇼에서 강렬한 감정을 자아내는 데 뛰어나다는 점에 끌렸다. 1989년, 질리의 파리 데뷔 패션쇼가 끝나자 패션지 에디터들은 "자리에서 벌떡 일어서는 바람에 헤어 스카프와 커다란 안경이 다 흘러내릴 지경이었다."[56] 그해 배우 비앙카 재거Bianca Jagger는 질리의 매력을 이렇게 묘사했다. "내가 오랫동안 봐 온 디자이너 중 나를 가장 흥분시키는 디자이너다. 여성에게 여성스러움이 한껏 깃든 남성복을 입히기 때문이다."[57]

밀라노에 도착한 맥퀸은 포르타 가리발디 지하철역에 내려

서 코르소 코모 거리에 있는 질리의 스튜디오로 걸어갔다. 당시 그는 조각 누비로 꾸민 1970년대식 나팔바지와 체크무늬 셔츠를 입고 있었다. 미리 면접 약속을 잡아 두지는 않았지만 준비한 '책'을 보여 주면 패턴 커터 자리를 얻을 수 있으리라고 기대했다 (훗날 맥퀸은 그 책이 "의상 디자인이 가득 실린 최악의 포트폴리오"였다고 말했다[58]). 스튜디오 직원은 리즈 스트래스디Lise Strathdee에게 누가 면접을 보고 싶어 한다고 알렸다. 뉴질랜드 출신인 스트래스디는 마랑고니 패션 스쿨에서 패션과 텍스타일 디자인을 배웠고 당시 로메오 질리의 오른팔로 일하고 있었다. "그 포트폴리오에 무슨 디자인이 있었는지는 잊었어요. 제 눈길을 끈 건 맥퀸의 경력이었죠. (…) 흔치 않은 일을 다양하게 했길래 로메오가 흥미로워할 거라고 생각했어요. 그런데 그날 아침 로메오는 카를라 소차니Carla Sozzani와 미팅 중이었죠." 패션 저널리스트 카를라 소차니는 이탈리아 『보그』의 에디터 프랑카 소차니Franca Sozzani의 언니이자 당시 질리의 애인이었다. "스튜디오는 탁 트여 있었지만 그렇다고 미팅을 방해할 수는 없잖아요." 스트래스디가 말을 이었다. "맥퀸은 차분하게 말했지만 꽤 불안해 보였어요. 저는 앉아서 포트폴리오를 훑어보며 맥퀸이 하는 말을 듣고 질문도 했죠. (…) 런던에서 벗어나 밀라노에서 한번 부딪쳐 보고 싶어 하는 것 같았어요."

스트래스디는 포트폴리오를 휙휙 넘겨본 후 연락처를 받아 두고 방문해 줘서 고맙다고 인사했다. 작별 인사를 건네며 맥퀸이 실망했다는 사실도 알아차렸다. 그런데 그녀가 자리로 돌아왔을

때 질리가 막 미팅을 끝낸 참이었다. 스트래스디는 질리에게 새 빌 로에서 일해 본 젊은이와 방금 이야기를 나눴다고 알려 줬다. "로메오가 다음 미팅 전까지 몇 분 정도 짬을 낼 수 있으니 맥퀸을 만나 보겠다고 했어요. 저는 맥퀸을 찾으러 급히 건물 밖으로 나가서 포르타 가리발디 지하철역까지 달려갔죠."[59] 그녀는 맥퀸이 지하철역 입구 계단으로 내려가는 모습을 얼핏 보고 목소리를 높여 그를 불렀다. 훗날 맥퀸은 "질리의 어시스턴트가 정신이 나간 것처럼 뛰어와서 질리가 저를 보고 싶어 한다고 말했어요" 하고 당시를 회상했다.[60] 스트래스디는 맥퀸에게 질리가 면접을 보고 싶어 하지만 시간이 없어서 빨리 끝내야 한다고 말했다. "맥퀸은 하늘이 맑게 갠 것처럼 얼굴이 환해지더니 행복해하면서 웃고 떠들었어요. (…) 우린 흥분해서 재잘거리며 반쯤 걷고 반쯤 뛰다시피 해서 스튜디오로 돌아왔죠. 그리고 맥퀸을 로메오 자리로 데려가서 소개했어요. 저도 면접 자리에 있었는지 아닌지 기억이 안 나요. 어쨌든 맥퀸은 바로 일자리를 얻었죠."[61] 봉급은 적었다. 한 달에 120만 리라로, 질리의 스튜디오에서 단순한 셔츠만 한 벌 살 수 있는 액수였다. 하지만 맥퀸은 흥분해서 날뛰었다. 그리고 존 매키터릭에게 전화해 소식을 전했다. 매키터릭은 "깜짝 놀랐고 약간 충격도 받았지만 그래도 기뻐했다."[62]

맥퀸은 로메오 질리의 스튜디오에서 일하면서 시간을 쪼개 밀라노에서 약 48킬로미터 떨어진 노바라에 있는 자마스포트 Zamasport 공장에서도 일했다. 질리의 스튜디오는 당시 "확실히 촌스럽다"는 평을 들었던 코르소 코모 거리의 자동차 정비소 위

층에 있었고, "탁 트인 실내는 온통 하얀색이었다."[63] 맥퀸은 질리가 디자인을 담당하는 '캘러헌Callaghan'이라는 브랜드의 작업을 맡았다. 그는 질리가 사진에 표시한 셔츠의 주름을 똑같이 만드는 작업부터 시작했다. 매그넘 사진작가 요세프 쿠델카Josef Koudelka가 찍은 그 사진 속에는 집시 소년이 친구의 셔츠를 잡아당기고 있었다. "맥퀸은 일주일이나 그 셔츠 주름을 만들었어요. 하지만 끝내 완성하지 못했죠." 멕시코 출신으로 당시 질리의 디자인 어시스턴트였던 카르멘 아르티가스Carmen Artigas가 말했다. "로메오 질리가 와서 '아냐, 안 똑같잖아' 하고 말했어요. 당혹스럽고 창피한 일이었죠. 그날 맥퀸은 땀을 뻘뻘 흘리며 몹시 초조해했어요." 그로부터 6년 후, 맥퀸은 아르티가스가 자기를 만나러 런던에 왔을 때 바로 그 사진의 복사본을 플라스틱 파일에서 꺼내 보여 주었다. "이거 기억해? 나 그날 잘리는 줄 알았어."

아르티가스가 괴로워하는 맥퀸을 챙긴 이후로 둘은 친구가 되었다. 맥퀸이 피부가 쓰라리기라도 한 듯 뺨을 감싸 쥐자, 이 모습을 본 아르티가스가 아스피린을 건넸다. 그 주에 둘은 함께 점심을 먹었다. 맥퀸은 아르티가스에게 자신이 런던에서 어떻게 자랐는지 이야기했다. "맥퀸은 푸른 눈으로 저를 꿰뚫어 볼 듯이 바라봤어요." 아르티가스가 회상했다. "수줍음이 많고 따뜻한 사람이었죠. 좋은 사람이었어요. 그리고 개인적인 이야기를 잘 털어놓지 않는다는 인상을 받았어요. 헐렁한 청바지와 셔츠를 입고 다녔고 바지에는 체인도 달아서 좀 건달 같았고요. 치열이 엉망이어서 치아가 어떻게 보이는지 의식했죠." 맥퀸은 치은염도

않았다. 아르티가스는 맥퀸의 잇몸이 선홍색에 부어 있었다고 말했다. "이도 하나 빠져 있었어요. 말할 때는 안 보였지만 고개를 젖히고 웃으면 보였어요."

맥퀸과 아르티가스 같은 디자인 어시스턴트는 질리의 디자인 도안을 감싸는 데 쓰는 모조지에 다음 컬렉션 의상을 작게 스케치해야 했다. 맥퀸은 아르티가스를 즐겁게 해 주려고 — 어쩌면 놀라게 하려고 — 다른 그림을 그려서 보여 주었다. 훗날 맥퀸의 컬렉션이 어떨지 미리 보여 주는 스케치였다. 그중 하나는 여성과 인어가 결합한 하이브리드 생명체였다. 머리에 베일을 쓰고 가슴을 금속 원뿔로 장식한 인어의 배에는 화살이 관통해 있었다. 다른 그림에는 사나워 보이는 개와 신화에 나올 법한 이국적인 새가 나란히 그려져 있었다. 맥퀸은 그림에 "카르멘에게, 사랑을 담아 리가"라고 적고 서명도 곁들였다. 아르티가스는 그 그림을 보고 당혹스러워했다. "당시 패션 컬렉션은 라파엘 전파* 화풍과 굉장히 비슷했어요. 아름다운 여성 이미지가 전부였죠. 그런데 맥퀸은 괴물을 그린 거예요. '이 사람 왜 이러는 거야?' 하고 생각했죠."[64]

스트라스디는 산타고니스토 지하철역 근처 비아 아비에르토 1번지에 있는 그녀의 아파트 방 넷 중 하나를 맥퀸에게 내줬다. 상당히 넓지만 밋밋한 동네에 들어선 커다란 아파트 건물 팔라초

* 19세기 중반 영국 미술의 한 유파. 이탈리아 르네상스의 대표 화가인 라파엘로 산치오Raffaello Sanzio(1483~1520) 때보다 앞선 흐름을 참고해 자연과 가까운 사실적인 화풍을 지향했다.

시뇨릴레는 "천장이 높았고 타일과 쪽모이 세공으로 바닥이 꾸며져 있었다." 맥퀸은 그 건물을 드나들 때마다 건물 관리실에 노부부가 앉아 있는 모습을 보았다. 부부 중 남편은 호흡기에 문제가 있어서 호흡 보조기를 자주 착용했다. 스트래스디는 맥퀸이 그 모습에 어느 정도 영감을 받아서 〈보스〉 컬렉션의 충격적 장면을 연출했다고 생각했다. 〈보스〉 패션쇼에서는 벌거벗은 채 마스크에 연결된 튜브로 호흡하는 비만 여성이 중요한 역할을 맡았다. "건물 현관에서 승강기나 계단으로 가는 길에 짙은 색의 목재틀을 두른 유리 부스가 있었어요. 그 안에 노부부가 조그마한 탁자를 사이에 두고 나란히 앉아 있는 모습이 보이곤 했죠." 스트래스디가 말했다. "남편은 흰 러닝셔츠를 자주 입었어요. 팔에는 털이 북슬북슬했죠. 끼고 있던 호흡 보조기 때문에 얼굴이 절반쯤은 안 보였고요. 남편과 아내 모두 유리창 바깥이나 지나가는 사람을 빤히 쳐다보기만 했어요. 둘 다 좀 음침한 무표정을 하고 있었고, 부스에서는 지독한 유황 냄새가 풍겼죠. 그냥 섬뜩했어요."

질리의 스튜디오에서 일하던 캐런 브레넌Karen Brennan과 프란스 안코네Frans Ankoné도 스트래스디의 아파트에서 지냈다. "맥퀸이 힙합 그룹 드 라 소울De La Soul을 알려 줬어요. 그 사람 방에 있는 붐 박스에서 음악 소리가 요란하게 울렸죠." 스트래스디가 말했다. "맥퀸에게는 정말로 런던만의 에너지가 있어서 그 사람이 집에 있을 때면 런던에 있는 것 같았어요. 하지만 맥퀸은 집에 붙어 있는 편이 아니었어요. 제가 집에 자주 없었던 것 같기도 하고요. 하루에 열 시간에서 열두 시간씩 일했거든요. 저녁에 외식도 하

고 춤추러 나가기도 했고요. 한 집에 네 명이 사는데 화장실은 하나뿐이라 아침에 화장실이 빌 때가 없었어요. 화장실 문을 쾅쾅 두드리는 소리도 가끔 들었죠. '빨리, 나 급해!' 이런 식으로요." 그녀는 맥퀸이 해 준 요리에 충격을 받았던 일도 기억했다. "요리는 하나도 모르는 것처럼 보였어요. 맥퀸이 만든 음식을 보고 나서 적어도 한두 번 정도는 음식을 만들어 줬죠. 아마 파스타였을 거예요. 잘 챙겨 먹으라고 들볶기도 했어요." 그로부터 몇 년 후 맥퀸은 런던에서 스트래스디를 다시 만나 "이탈리아 엄마"라고 불렀다. "분명히 칭찬으로 한 말이었을 거예요."

그러던 어느 날 맥퀸은 스트래스디, 브레넌, 안코네와 함께 집에서 저녁을 먹다가 동성애에 관해 "이상한" 말을 했다. 농담으로 한 이야기였지만 스트래스디는 처음에 맥퀸이 동성애를 혐오하는 줄 알았다. "그가 무신경하거나 무식하다고, 어쩌면 둘 다라고 생각했어요." 아무도 맥퀸에게 대꾸하지 않았고 안코네가 새로 문을 연 클럽 이야기를 하며 화제를 바꿨다. 바로 그때였다. "맥퀸이 게이 클럽 이름을 줄줄이 읊었어요. 그런 곳에 자주 드나들거나 밀라노에서 오랫동안 살아야만 알 수 있는 사소한 사항까지 말했죠. (…) 밀라노 게이 클럽은 다 꿰고 있는 전문가였어요." 맥퀸의 이야기에 분위기는 조금 어색하고 거북해졌고, 누가 화제를 또 바꾸었다. 스트래스디는 속으로 "뭐야? 얘 좀 놀아 봤겠는데" 하고 생각했다. 맥퀸은 그대로 앉아서 고개를 살짝 숙이고 "아무도 바라보지 않았다." 그 모습을 본 스트래스디는 "맥퀸이 이야기한 것보다 감추고 있는 것이 훨씬 더 많다"는 사실을 눈

치쳤다.[65] 나중에 맥퀸은 세인트 마틴스 패션 스쿨에 함께 다닌 친구 사이먼 언글레스Simon Ungless에게 이탈리아에서 지낼 때 성 생활이 어땠는지 자주 떠들어 댔다. 언글레스는 맥퀸이 이야기를 다 지어냈다고 생각했다. "리가 말한 내용은 현실적으로 불가능해요. 한 번에 그렇게 많은 남자와 엎치락뒤치락 뒹굴었다니 정말 말도 안 되죠."[66]

맥퀸의 행동에 놀란 사람은 많았다. 어느 주말에 맥퀸은 아르티가스와 밀라노에 놀러 온 그녀의 동생을 파티에 초대했다. 셋은 한 식당 바깥의 모퉁이에서 만나기로 약속했다. 그날 비가 내리자, 맥퀸은 대나무와 기름 먹인 종이로 만들어진 아름다운 일본식 빈티지 양산을 쓰고 나갔다. "맥퀸이 일본 친구한테 빌린 양산은 망가졌어요. 비 오는 날 쓰라고 만든 물건이 아니니까 당연했죠." 아르티가스가 이야기했다. 그녀가 양산이 망가졌다고 지적하자, 그는 아무렇지 않다는 듯 웃으며 파티에 갔다. 파티에서 맥퀸에 대한 아르티가스의 선입견이 또 한 번 바뀌었다. "파티를 연 사람은 베르사체Versace에서 일하는 잘생긴 남자였어요. 가 보니 멋진 사람이 가득 모여 있었죠. 맥퀸이 도대체 어디서 그런 사람들을 만났는지 궁금했어요."[67]

맥퀸은 주변 사람을 가능한 한 많이 관찰하고 배우겠다고 마음먹었고, 카리스마 넘치는 로메오 질리에게서 눈을 떼지 않았다. 아르티가스도 질리를 높이 평가했다. "홀로그램 같은 사람이죠. (…) 잘생기지는 않았지만 뭔가 특별하고 신비롭고 낭만적인 면이 있었어요."[68] 맥퀸은 질리의 인생에 큰 흥미를 느꼈다. 부유한

집안에서 태어난 질리는 십 대에 양친을 모두 여의고 유산으로 전 세계를 여행했다. 질리는 "적어도 열 살까지는 왕자님처럼 살았어요"라고 이야기했다. 그의 어머니는 언제나 디올과 발렌시아가 Balenciaga의 오트 쿠튀르만 입었고, 질리는 어머니가 입는 아름다운 옷의 구조에 푹 빠졌다. 어떤 옷은 살아 움직이는 조각처럼 보였다. "옷이 어떻게 만들어졌는지 눈여겨봤어요. 무슨 일을 하든 그게 어떻게 작동하는지 알아내야 직성이 풀리죠." 질리는 절충주의를 창조적 작업의 핵심으로 삼았고 책이나 그림, 외국 문화, 여행에서 영감을 얻었다. "제 컬렉션은 아버지의 서재에서 영감을 받아 완성했어요. 저는 특정한 유행 하나만 따르지 않는 대신 여러 가지를 뒤섞죠. 제 머릿속에 든 갖가지 지식을 아울러요."[69]

맥퀸은 대외 이미지를 만들고 유지하는 방법도 질리에게서 배웠다. 나중에 이렇게 말했다. "질리는 언제나 주목받았어요. 저는 그 비결이 뭔지 알고 싶었고요. 주목받는 데는 질리의 옷이 아니라 질리라는 사람 자체가 더 중요했어요. 기본적으로 누구한테나 다 해당하는 이야기죠. 디자이너를 향한 관심과 비교하자면 옷을 향한 관심은 부차적이에요. 하지만 괜찮은 디자이너가 되어야 한다는 사실도 명심해야 하죠. 아무 근거도 없이 헛소리를 할 수는 없잖아요. 디자인 실력이 없다면 홍보해 봤자 무슨 소용이겠어요?"[70]

맥퀸은 밀라노를 떠날 무렵 하우스메이트 하나와 사이가 틀어졌다. 어느 날 밤 스트래스디가 퇴근해서 집으로 왔을 때, 아파트는 어두컴컴하고 조용했다. 그녀가 자기 방문을 열자 맥퀸이 베

개에 발을 올린 채 침대에 누워 있었다. 맥퀸은 "상당히 격앙되어서 눈물을 글썽이고 거의 흐느끼며" 무슨 일인지 말했다. "늦은 시각이었죠. 저는 피곤했어요. 맥퀸을 최대한 잘 위로해 주고 복도 건너편에 있는 자기 방으로 보냈어요. 맥퀸은 방에 돌아가자마자 짐을 싸서 떠났고요." 스트래스디는 당시 "현관문이 어둠에 휩싸인 아파트 계단을 향해 활짝 열려 있던 모습"을 기억했다.[71]

맥퀸은 질리의 스튜디오에 오래 머물지 못하고 그곳을 1990년 여름에 떠났다(로메오 질리와 카를라 소차니의 관계가 끝나면서 질리의 스튜디오도 곧 무너졌다). 맥퀸은 아르티가스에게 앞으로 무엇을 해야 할지 모르겠다면서 런던에서 일자리를 구할 것이라고 말했다. 그리고 어머니의 연락처를 알려 줬다. 그가 그렸던 기이하면서도 아름다운 그림과 사진도 몇 점 남겼다. 아르티가스가 지금도 보관하고 있는 폴라로이드 사진 중에는 얼굴을 없애 버리려고 메스로 사진 표면을 긁어낸 것처럼 맥퀸이 일그러져서 나온 클로즈업 사진도 있다.

얼핏 보기에 맥퀸의 삶은 조금도 달라지지 않은 듯했다. 맥퀸은 런던으로 돌아왔고, 스트랫퍼드의 부모님 집에서 지냈으며, 다시 존 매키터릭과 일했다. 매키터릭은 레드 오어 데드에서 나와 직접 브랜드를 만들었다. 당시 매키터릭이 페티시 패션에서 영감을 얻었기 때문에 맥퀸은 가죽이나 PVC 소재를 활용해 지퍼와 스터드가 많이 달린 디자인으로 옷을 만들었다. 매키터릭이 말했다. "맥퀸은 또 디자인 과정에 대해 줄기차게 질문했어

요. 새빌 로에서 일해 봤지만 수습 재단사일 뿐이었죠. 그러고 나서 시간제 패턴 커터나 '재봉사'로 일했을 뿐이고요. 자랑스럽게 내세울 만한 이력은 아니었어요. 마침 맥퀸이 꼭 디자이너가 되고 싶다고 했고, 저는 그러려면 디자인 과정을 배워야 한다고 말해 줬어요. 현장에서 일하며 배울 수도 있지만 학교에서 배우는 게 최고라고 조언해 줬죠." 매키터릭은 당시 소호 끝자락의 채링 크로스 로드에 있던 센트럴 세인트 마틴스 패션 스쿨을 알려 줬고, 본인 역시 세인트 마틴스에서 학사와 석사 학위를 땄다고 이야기했다. "아직 늦지 않았다고 말해 줬어요. 현장 경험이 있으니 학교에서 학사 학위 소지자로 인정해 줄 거라고 말했죠." 그때 매키터릭은 세인트 마틴스에서 석사 과정 강의를 맡고 있던 터라, 그에게 석사 과정을 개설해 책임지고 있던 보비 힐슨Bobby Hillson 의 연락처를 알려 줬다.

맥퀸도 그가 세인트 마틴스 패션 스쿨에 들어갈 수만 있다면 인생이 달라지리라는 사실을 알았다. 맥퀸이 말했다. "전부, 전부 배우고 싶었어요. 전부 알려 주세요."[72]

3
세인트 마틴스 시절

"지금껏 어디에도 적응하지 못하고 겉돌았다면,
예술 학교는 마치 집에 온 것처럼 편안할 거예요."
— 루이즈 윌슨 교수

맥퀸은 옷을 한 아름 안고 꽤 허름한 복도를 걸어서 보비 힐슨의
사무실에 도착했다. 그리고 문을 노크하고 기다렸다. 어느 패션
기자가 "귀족적이며 보수적"이라고 묘사했던 힐슨은 문을 열고
눈앞의 청년을 보면서 배달부라고 생각했다.[1]

"무슨 일이죠? 누굴 보러 왔나요?"

"당신이요."

"저는 만나기로 한 사람이 없습니다만."

맥퀸은 존 매키터릭의 제안으로 찾아왔다고 말했다. 바빴던
힐슨은 맥퀸에게 들어오라고 하면서도 시간을 5분밖에 낼 수 없
다고 말했다. 맥퀸은 들고 온 재킷을 사무실 소파에 아무렇게나
내려놓고 말을 꺼냈다. "전부 제가 만든 옷입니다. 로메오 질리
밑에서 패턴 커터로 일했습니다. 여기에서 옷본 재단 강사로 일

하고 싶습니다." 힐슨은 속으로 일자리를 줄 수 없겠다고 생각했다. 맥퀸은 강사로 일하기에는 너무 어렸고, 석사 과정 학생들이 그를 진지하게 받아들이지도 않을 것 같았다. 그런데 힐슨은 맥퀸이 질리의 스튜디오뿐 아니라 새빌 로에서도 일했다는 사실에 흥미를 느꼈다.

"어떤 옷이든 디자인해 보거나 그려본 적 있나요?"

"평생 그렸어요."[2]

힐슨은 맥퀸에게 포트폴리오를 갖고 며칠 내로 다시 오라고 말했다. 며칠 후 힐슨은 맥퀸의 스케치를 보고 자격 요건을 갖추지 못한 맥퀸을 그 자리에서 바로 석사 과정에 입학시켰다(훗날 그녀는 스케치를 보니 "감탄이 나왔다"고 말했다[3]). 석사 과정에 입학하려면 패션 디자인이나 니트웨어, 프린트 텍스타일 학사 과정을 우등이나 상위 2등급으로 졸업해야 했다. "맥퀸은 얼떨떨해서 멍하게 있었어요. 정말로 멍하니 있었죠." 힐슨이 당시를 회상했다. 그녀는 장학금 대상자를 모두 선정한 후라 맥퀸에게는 장학금을 줄 수 없다고 말했다. 하지만 학비를 낼 수 있다면 기꺼이 학생으로 받아 주겠다고 약속했다. "맥퀸에게 재능이 있다는 데에는 의심할 여지가 없었죠. 하지만 딱히 매력적이진 않았어요. 그래도 디자인을 그렇게 하고 싶다면 기회를 줘야 한다고 생각했죠." 힐슨은 당시 패션·텍스타일 분과의 학과장으로 있던 제인 래플리Jane Rapley에게 맥퀸을 보내며 사정을 설명했다. "제인, 내가 학생을 한 명 더 받았어요. 자격 요건을 못 갖춘 사람이에요. 어쩌면 중간에 그만둘지도 몰라요. 하지만 받아 줬어요."[4]

훗날 맥퀸은 힐슨이 "잔소리는 많지만 꼭 필요한 엄마 같다"고 이야기했다. 한 패션 기자는 맥퀸과 힐슨이 "대大 공작부인과 축구 훌리건의 만남처럼 기묘한 한 쌍"이라고 묘사했다. 세인트 마틴스 패션 스쿨에서 공부한 힐슨은 예술 대학에 처음으로 패션 디자인 분과를 만든 전설의 인물 뮤리엘 펨버턴Muriel Pemberton으로부터 지도를 받았고, 졸업 후 『보그』에서 패션 일러스트레이터로 일했다. 힐슨은 2007년 언론 인터뷰에서 패션의 역사를 회고하다가 1950년대 샤넬의 컴백 패션쇼에 참석했던 일을 이야기했다. "그 패션쇼에 갔다고 했으니 이제 내 나이를 아시겠네…. 모두 그런 패션쇼에 참석하곤 했어요. 마를레네 디트리히부터 바브라 스트라이샌드Barbra Streisand까지요."[5] 이후 힐슨은 세인트 마틴스 패션 스쿨 석사 과정에서 스티브 존스Stephen Jones, 존 갈리아노, 리파트 우즈베크Rifat Özbek, 존 플렛John Flett, 소냐 누탈Sonja Nuttall 등 영국에서 재능이 뛰어나기로 손꼽히는 학생들을 가르쳤다. "석사 과정은 다른 교육 과정과 아주 달라요. 학생들이 팀을 이뤄서 일해 보도록 하는 게 석사 과정의 목표예요. 업계에서 하는 식으로요. 그러니 석사 과정은 패션 디자인과 프린트 디자인 과정을 섞었다고 할 수 있죠. 저는 순수하게 이론적인 커리큘럼을 만드는 데는 관심 없어요. 학생을 더 프로답게 길러 내는 게 이 과정의 취지죠."[6]

맥퀸은 세인트 마틴스 패션 스쿨에서 공부할 수 있다는 생각에 신이 나서 집으로 돌아왔다. 하지만 맥퀸의 가족은 당시 1년에 1,985파운드였던 등록금을 마련할 수 없었다. 다행히 맥퀸의 고

모 르네가 도와주겠다고 나섰다. 맥퀸의 할아버지가 1986년 세상을 뜨며 딸 르네에게 유산을 얼마간 남겨 준 덕분이었다. "르네 고모도 의류 쪽에 계셨어요. 이스트 엔드에서 재봉사로 일하셨죠." 맥퀸의 누나 재닛이 회상했다. "고모는 막내의 재능을 아주 일찍부터 알아보셨어요. 동생이 고모에게 원피스 몇 벌을 만들어 드렸을 때 고모가 정말 기뻐하셨죠. 고모는 리가 재단에 소질이 있다는 걸 아셨어요. 리가 만든 옷이 옷감은 자연스럽게 늘어지고 또 고모 몸에도 잘 맞아서 흡족해하셨고요. 그래서 동생이 학교에 등록할 수 있게 도와주셨어요."[7]

1990년 10월, 맥퀸은 세인트 마틴스에서 패션 석사 과정을 시작하며 처음으로 소속감을 느꼈다. "자유롭게 표현할 수 있고 저랑 비슷한 사람과 함께 지낼 수 있어서 정말로 좋았어요. 그 시절은 무척 즐거웠죠. 세상에 나 같은 사람이 있다는 걸 알았거든요."[8] 보비 힐슨에 이어 패션 석사 과정의 책임자가 된 루이즈 윌슨Louise Wilson도 예술 학교에 관해 맥퀸과 비슷하게 이야기했다. "예술 학교가 멋진 이유는 나와 닮은 사람과 지낼 수 있다는 것이죠. 지금껏 어디에도 적응하지 못하고 겉돌았다면, 예술 학교는 마치 집에 온 것처럼 편안할 거예요." 윌슨은 채링크로스 로드 107번지에 있던 옛 센트럴 세인트 마틴스 건물을 애정 어린 마음으로 기억했다. "학교는 버려진 러시아 병원처럼 보였어요. 건물로 들어가면 보수조차 하지 않아서 완전히 허물어진 창고에 들어선 기분이 들었죠. 창문은 제대로 열리지도 않았고 붉은 리놀륨 바닥에는 금이 가 있었고요. 스튜디오에는 낡은 서랍장 위에

나무판을 올려서 만든 작업대가 네 개 있었어요. 작업대가 너무 낮아서 일을 하다 보면 허리가 엄청 아팠죠. 그래도 기막히게 멋졌어요."[9]

　1854년에 설립된 세인트 마틴스 아트 스쿨과 1896년에 설립된 센트럴 아트 앤드 디자인 스쿨이 1989년에 합병하며 탄생한 센트럴 세인트 마틴스는 문화적 급진주의 정신을 기른다는 명성을 얻었다. 학교 졸업생 가운데는 화가 루치안 프로이트Lucian Freud, 배우 존 허트John Hurt, 팝 아티스트 피터 블레이크 경Sir Peter Blake, 만화가 제럴드 스카프Gerald Scarfe, 조각가 앤터니 곰리Antony Gormley, 영화감독 마이크 리Mike Leigh, 싱어송라이터 자비스 코커 Jarvis Cocker와 P. J. 하비P. J. Harvey, 록 그룹 클래쉬The Clash 멤버들이 있다. 1975년 11월에 바에서 첫 공연을 한 그룹 섹스 피스톨즈Sex Pistols의 첫 번째 베이시스트 글렌 매틀록Glen Matlock도 세인트 마틴스에서 예술을 공부했다. 학교는 학생에게 실험을 장려하는 데 그치지 않고 실험을 해 보라고 적극적으로 요구했다. 뮤리엘 펨버턴은 이렇게 말했다. "그릴 수 있다면 만들 수도 있습니다. 아무것도 불가능하지 않아요. 해낼 방법을 찾기만 하면 됩니다."[10] 1984년에 세인트 마틴스 패션 스쿨을 졸업한 존 갈리아노는 훗날 패션 기자 해미시 볼스Hamish Bowles에게 "조각가, 순수 예술가, 그래픽 디자이너, 영화감독 사이에서 지낼 수 있었다"고 말했다.[11] 학생들은 학교 건물 1층에 있는 데이브 카페에 자주 모였다. 지저분한 포마이카 탁자와 여기저기 헤진 소파로 꽉 찬 우중충한 장소였다. 순수 예술 학과가 있는 7층의 샤워실은 게이들이

섹스 파트너를 찾으러 가는 곳으로 악명 높았다. "제가 맡은 학생 중에 소호에서 남창 사업을 하는 포주도 몇 명 있었어요." 루이즈 윌슨이 회상했다. "학교 샤워실에 손님을 데리고 왔죠."[12]

세인트 마틴스에 들어간 첫날, 맥퀸은 사이먼 언글레스와 친해졌다. 그날 맥퀸과 언글레스는 다른 석사 과정생들과 함께 3층 스튜디오에서 그룹 비평 수업을 들었다. 학생들은 석사 과정 강사들 앞에서 기존에 만든 작품을 전시하고 왜 그렇게 디자인했는지, 누가 그 옷에 가장 잘 어울릴지 설명했다. 언글레스는 타탄 무늬 옷감 여러 장을 보이며 자신의 디자인을 간략하게 설명했다. 맥퀸은 여러 스코틀랜드 부족을 상징하는 타탄 무늬에 흥미를 느끼고 언글레스에게 어떻게 그 스타일을 완성했는지 물었다.

언글레스가 그날을 떠올렸다. "걔가 정말 어린 줄 알았어요. 열네 살이나 열다섯 살쯤이요. 그리고 어느 강사의 아들이 아닐까 생각했죠. 가까이 가기 싫을 정도로 지저분한 아주 큰 나팔 청바지와, 가슴팍에 아메리카 원주민의 머리가 그려진 보기 흉한 빈티지 야구 티셔츠를 입고 있었죠. 옷차림으로 자기가 세인트 마틴스 패션 스쿨에 다닌다는 사실을 어떻게든 보여 주려고 애쓰는 다른 학생들과 달랐어요. 리가 저한테 어떻게 작업했냐고 물었을 때 조금 무시하긴 했죠. 어쨌든 계속 비평을 진행했어요. 어떤 남학생이 바비 인형 같은 일러스트를 패션 디자인으로 내놓았는데 정말 싸구려처럼 보이더라고요. 힐슨 교수님이 그 옷은 누구에게 어울리겠냐고 물으니까 그 애가 '카일리 미노그Kylie Minogue[*]'라고 답하는 거예요. 그때 카일리 미노그는 대단한 스타

가 아니라서 저랑 리는 웃었죠. 그러고 나서 리가 발표했어요. 리의 그림을 보고 속으로 생각했죠. '세상에, 진짜 패션 스쿨 학생이잖아.' 걔가 보여 준 그림은 잉크를 묻힌 닭발로 그린 것 같았어요. 그림 속 여자들은 대머리에 코가 뾰족했고 아주 높은 터틀넥으로 얼굴을 덮고 있었어요. '와, 진짜 흥미로운데' 하고 생각했죠. 바로 그날부터 우리는 마음이 통했어요."[13]

맥퀸과 언글레스는 대화를 나누면서 서로 아주 많이 닮았다는 사실을 알아챘다. 언글레스도 맥퀸과 마찬가지로 노동자 계층 출신에 게이였고, 패션업계에서 경험을 쌓느라 고생했다. 언글레스는 세인트 마틴스의 패션 교육 과정에도 수준 낮은 학생이 있어서 놀랐다고 밝혔다. 맥퀸과 언글레스는 스튜디오에서 마틴 마르지엘라Martin Margiela나 헬무트 랭Helmut Lang 같은 디자이너 이름을 탁구 시합하듯 주고받았지만, 일부 학생은 패션의 기본조차 모르는 것처럼 보였다. 동기 하나가 베르사체를 '버세이즈'라고 발음해야 한다고 고집을 부리자 맥퀸과 언글레스가 비웃은 적도 있었다.

"첫날부터 동기들은 리를 좋아하는 사람과 싫어하는 사람으로 나뉘었어요." 맥퀸의 석사 과정 동기인 리베카 바턴이 이야기했다. 그녀는 학기 초에 학생들이 동기 앞에서 컬렉션을 발표했다고 기억했다. 이때 맥퀸은 에스키모 문화에서 영감을 받아서 만든 컬렉션을 발표했다. 흰 가죽으로 큼직한 후드가 달린 커다란

• 호주 출신의 팝 가수 겸 배우(1968~).

코트를 여러 벌 만들었다. "리는 다른 학생 작업에 혹평을 퍼부었어요. '이건 쓰레기야. 이게 잘못됐어, 저게 잘못됐어' 하면서요. 어떤 애들은 리 때문에 정말로 화가 났죠. 대부분 리가 상대하기에 꽤 까다롭다고 생각했어요. 하지만 저는 리가 다정하다고 생각했죠. 우리 둘 다 냉소적인 편이라 가까워졌을 거예요."[14]

바턴은 스튜디오 바깥의 긴 복도를 마치 런웨이 걷듯 활보하는 동기의 모습을 맥퀸이 흉내 내곤 했다고 밝혔다. 이야기를 들어보니 그 남학생은 모델인 양 도도하게 복도를 걸어 다녔고, 맥퀸은 "자주 헐렁한 바지를 축 늘어뜨려 엉덩이를 살짝 드러내고 웃으면서 그 학생처럼 복도를 걸었다."[15] 바턴은 맥퀸의 웃음소리를 가장 선명하게 기억했다. "정말 잘 웃었어요. 소리를 꽥 지르는 것처럼 웃음소리가 컸죠."[16] 맥퀸은 동기 일부와 거리가 멀어질 정도로 공격적인 비판을 서슴지 않았지만, 자신을 향한 비판에는 민감하게 반응했다. 한번은 동기였던 아델 클로프Adele Clough가 맥퀸이 학교 행사를 홍보하려고 만든 포스터를 별 생각 없이 지적했다. "당혹스러울 정도로 그림이 엉망이었어요. 포스터 문구의 철자도 틀렸고요. 그래서 맥퀸한테 '자부심을 품고 일하지 않는다면 성공하지 못할 거야'라고 말했죠. 대꾸조차 하지 않는 걸 보고 너무 심하게 말했다는 걸 깨달았어요. 그 애가 저를 바라보는 모습을 보니 살면서 그런 이야기를 너무 많이 들었겠구나 싶었죠."[17] 맥퀸의 형 토니는 맥퀸이 얼마나 진지하게 학교에 다녔는지 기억하고 있었다. 한번은 맥퀸이 비즈 장식이 들어가는 작업을 마쳐야 했었다. 그래서 형과 누나를 불러서 색이 다

른 비즈를 특정한 순서대로 실에 꿰어 달라고 부탁했다. 토니가 도와주다가 실수를 하자, 맥퀸은 처음부터 다시 해야 한다고 말했다. 토니가 "이것도 쓸 데가 있을 거야" 하며 넘기려 하자, 맥퀸은 "그냥 입 다물고 다시 해"라고 대꾸했다.[18]

맥퀸은 젊은 게이이자 반은 인도계, 반은 중국계인 레바 미바사가르Réva Mivasagar와도 친구가 되었다. 2주 늦게 과정에 들어온 미바사가르는 처음에 맥퀸이 상스럽고 거칠다고 생각했다. 맥퀸이 앉아서 라이트 박스 위에 종이를 대고 스케치하고 있을 때, 미바사가르가 그에게 다가갔다. 맥퀸은 그에게 어디 출신인지 물었다. 미바사가르가 시드니에서 자랐다고 답하자, 맥퀸은 "바비큐에 관한 상투적인 이야기나 하며 호주 생활에 관해 정말로 무의미한 질문만 몇 개 묻더니, '나 스케치하는 중이니까 방해하지 마' 하는 식"이었다. 하지만 둘은 패션을 향한 사랑으로 친해졌다. "걔는 디자이너를 대부분 싫어했어요. 하지만 헬무트 랭이나 가와쿠보 레이川久保玲, 마틴 마르지엘라는 아주 좋아했죠." 미바사가르가 기억하기로, 맥퀸은 사용하지 않는 군수품을 파는 가게에서 값싼 옷을 산 다음 진짜 마르지엘라 옷인 것처럼 속이려고 옷의 등 부분에 투명한 천 조각을 붙이고 마르지엘라의 트레이드 마크인 조그마한 흰색 바늘땀 네 개를 더했다.[19] 미바사가르는 맥퀸의 "창조적 에너지와 투지, 아름다움을 상상하는 방식"이 마음에 들었다. 맥퀸은 미바사가르에게 그들 둘 다 "부적응자"라고 말하곤 했다. "리와 저는 나머지 학생들이랑 너무 달랐어요. 그래서 마치 자연 선택 과정을 거친 것처럼 둘이서만 자주 어울

센트럴 세인트 마틴스 패션 스쿨의 학생이었던 맥퀸.
패션 스쿨이 맥퀸의 인생을 바꿔 놓았다.
Courtesy: Derrick Tomlinson/Rosemarie Bolger

렸던 것 같아요. (…) 리나 저나 런던 어디든, 그러니까 갤러리 전시회, 영화관, 극장, 박물관, 도서관, 술집이든 어디든 직접 가 봐야 했어요. 새로운 생활 방식도 전부 살펴봐야 했고요. 공통적으로 우리는 디자인을 공부하는 학생이라서 창조적 황홀경에 이르려고 새로운 시각적 자극이나 눈요깃거리를 늘 찾아다녔어요."[20]

맥퀸이 패션 스쿨에 입학한 지 1년 반이 지났을 때 객원 강사였던 루이즈 윌슨이 석사 과정 책임자가 되었다. 윌슨은 맥퀸의 호기심이 끝을 몰랐다고 기억했다. 하루는 세인트 마틴스 졸업생인 제럴딘 라킨Geraldine Larkin이 수놓인 스카프를 두르고 모교를 찾았다. "맥퀸은 라킨 주변을 돌며 자수를 전부 살펴보고 자수 장식에 대해 캐물었어요." 윌슨이 이야기했다. "이 일화만 봐도 어떤 사람인지 알 수 있죠. 맥퀸은 지식을 싹 다 빨아들였어요." 거침없는 직설로 소문이 자자한 윌슨은 맥퀸이 확실히 재단에 뛰어나다는 사실은 확인했지만 그 외에 특별히 두드러지는 강점은 없었다고 말했다. "그래도 맥퀸이 늘 학교에 나와서 옷본을 잘랐다는 사실은 기억해요. 언제나 자기 일에 열중했죠."[21]

디자이너나 외부 강사를 초청한 강연 수업을 들을 때면 맥퀸은 가끔 강연 도중에 끼어들어 언쟁을 벌였다. 맥퀸의 행동을 몹시 불쾌하게 생각한 몇몇 학생이 보비 힐슨을 찾아가 항의까지 했다. "세 명쯤 되는 학생이 찾아와서 맥퀸 때문에 민망하다며 왜 그를 받아 줬냐고 따졌어요. 그래서 재능이 뛰어나다고 생각해서 받아 줬다, 맥퀸도 적응할 거라고 말해 줬죠. 맥퀸은 정말로 총명했어요. 단지 교육을 제대로 받지 못했을 뿐이죠. 흥미롭게

도 맥퀸은 예의범절을 몰랐어요."²² 하지만 세상 물정에 밝아 냉소적이던 맥퀸의 태도가 유용할 때도 있었다. 리베카 바턴은 한 초청 디자이너가 학생들에게 과제를 낸 적이 있다고 이야기했다. "리는 과제를 하지 않겠다고 했어요. 그 디자이너가 우리 아이디어만 슬쩍할 거라면서요. 정말로 부정적이었죠. 그런데 무슨 일이 일어난 줄 아세요? 제가 과제로 붉은 십자가가 그려진 티셔츠를 만들었는데, 그 디자이너가 제 디자인을 훔쳐서 옷을 만들어 판 거예요. 리가 저한테 핀잔을 줬죠. '내가 그럴 거라고 했잖아, 이 바보야.'"

맥퀸과 바턴은 석사 과정을 함께하며 점점 더 자주 어울렸다. 처음에는 웨스트민스터에 있는 바턴의 조그마한 아파트에서, 그 다음에는 바턴이 새로 옮긴 런던 북부의 아파트에서 주로 시간을 보냈다. 둘은 서로 도움을 주고받았다. 맥퀸은 이탈리아에서 배운 대로 맛있는 그라탱을 만들어 줬고, 바턴은 그 보답으로 비디오카세트리코더를 빌려줬다. 바턴이 잠들면 맥퀸은 비디오카세트리코더로 게이 포르노를 보곤 했다. 맥퀸은 당시에도 잇몸병을 앓았고, 바턴은 잠에서 깼다가 옆에서 자고 있던 맥퀸의 피로 베개가 흥건히 젖어 있는 것을 발견하기도 했다. "리는 말하면서 피를 뱉어 내곤 했어요." 바턴이 회상했다. "그때 걔는 매력이라곤 없었어요. 뚱뚱했고 여드름투성이였죠. 섹스를 많이 했지만 같은 사람하고 두 번 한 적은 없었어요. 가끔 공중화장실에서 섹스 상대를 찾으며 밤을 지새우고 와서는 온갖 소름 끼치는 내용을 다 말해 줬죠. 캠든 록으로 나가서 상대를 찾은 다음 골목에

가서 섹스를 했대요. 걔는 무슨 일을 하든 극단적이었어요." 한번은 맥퀸과 바턴이 함께 클럽에 놀러 갔었다. 그때 맥퀸은 바턴에게 춤이 너무 형편없다면서 그녀 옆에 있으면 안 되겠다고 말했다고 한다. "리는 리듬을 잘 탔어요. 하지만 그야말로 미친 듯이 날뛰었죠."[23]

사이먼 언글레스는 처음으로 맥퀸과 함께 밤에 놀러 나갔던 일을 잘 기억하고 있었다. 그때 언글레스는 남자 친구와 몇 주 동안 그리스에 있는 섬을 돌아다니며 여행하고 막 런던으로 돌아온 참이었다. 그는 그동안 맥퀸이 몹시 그리웠다는 사실을 깨닫고 맥퀸을 불러냈다. 둘은 채링 크로스 역 지하에 있는 게이 클럽인 헤븐에 갔다. 헤븐에서는 수요일 밤마다 '슬롯머신'이라고 이름 붙인 나이트쇼를 열었다. "처음으로 같이 놀러 나갔는데, 그날 밤은 최고였어요." 언글레스가 말했다. "우리 둘 다 춤추고 방탕하게 놀기를 아주 좋아했어요. 남자애들도 낚고요. 간단히 말해 정말 재미있게 놀았어요." 언글레스는 그날 잘생긴 남자가 맥퀸 주변을 맴도는 광경을 보았다. 그 남자는 맥퀸에게 다가가서 잠시 말을 섞은 후 곧 자리를 떴다. 언글레스는 맥퀸에게 어찌 된 일인지 물었다. "그랬더니 리가 '물건이 큰지 물어봤어'라고 답했어요. 그래서 '야, 작업할 때 대뜸 물건이 크냐고 물어보면 안 돼'라고 말해 줬죠. 그래도 리는 발작하듯 웃기만 했어요."[24]

맥퀸은 미바사가르와 올드 스트리트 근처의 거친 술집 같은 클럽인 런던 어프렌티스나 "이스트 엔드에 있는 게이 클럽" 여러 곳도 함께 자주 다녔다.[25] 미바사가르는 당시를 이렇게 추억했

다. "클럽에 정말, 정말, 정말 많이 갔는데… 싸구려 클럽이 너무 과격하다거나 추잡하다며 마다한 적도 없었어요. 리는 잘나간다는 클럽이면 어디든 갔죠. 클럽을 하도 많이 돌아다녀서 어디에 갔는지 저는 이제 기억도 거의 안 나요. 다만 평범한 디스코텍은 절대 아니었어요."[26]

맥퀸과 미바사가르는 무어 스트리트와 올드 컴튼 스트리트가 만나는 모퉁이에 있는 애드호크Ad-Hoc에도 자주 드나들었다. 일종의 복장 도착자를 위한 옷 가게인 애드호크에서는 신체 결박을 연상시키는 본디지 팬츠, PVC 소재로 만든 조끼, 남성 사이즈로 나온 여성 구두 등 누구나 자신의 판타지를 실현할 수 있는 옷을 찾을 수 있었다. 클럽에서 살다시피 하는 젊은이, 근육질 게이, 매춘부, 드래그 퀸, 디자이너, 스타일리스트가 모두 애드호크의 고객이었다. 지금은 뉴욕에서 사진작가로 활동하는 당시 직원 프랭크 프랑카Frank Franca는 이렇게 이야기했다. "하루는 거기서 가게를 보고 있었어요. 그런데 패션 디자이너 안나 수이Anna Sui와 마크 제이콥스Marc Jacobs, 사진작가 스티븐 마이젤Steven Meisel, 모델 출신인 애니타 팔렌버그Anita Pallenberg가 들어오더니 옷을 왕창 사 갔어요. 또 어떤 날에는 웬 노인이 여자 구두를 좀 사고 싶다는 거예요. 들어와서는 네발로 기다시피 하게 됐죠." 클럽 홍보 담당자들은 애드호크에 자주 들러서 홍보 전단을 두고 갔고, 그 덕에 애드호크는 날로 번창하는 런던의 밤 문화에 관한 정보를 얻는 데 제격이었다. "이때 펑크가 부활하고 있었는데, 애드호크는 그 부활이 시작되는 그라운드 제로였죠."[27] 프랑카는 나중에

맥퀸과 친분을 쌓았다. 밴쿠버 출신으로 1980년대 말에 런던으로 이주한 애드호크 주인 에릭 로즈Eric Rose는 맥퀸이 가게에 들러 진열대에 잔뜩 걸린 옷을 살펴봤다고 말했다. 맥퀸은 에릭 로즈를 재치 있고 냉소적 유머를 구사할 줄 아는 데다 인맥까지 두루 넓다는 이유로 좋아했다. 로즈는 맥퀸의 아나키스트다운 정신에 끌렸다. 어느 날 맥퀸과 로즈, 그리고 애드호크 지하의 가발 가게에서 일하던 데이비드 카포David Kappo는 카일리 미노그의 새 앨범 발매를 기념해 메이페어에서 열린 하우스 파티를 찾았다. 에릭 로즈가 당시를 떠올렸다. "거기서 우리가 술을 전부 마셔 버렸어요. 그러고는 나가기로 했죠. 맥퀸이 '여기 쓰레기야, 가자' 하고 말했어요. 그래서 셋이서 계단을 내려가는데 맥퀸이 화재경보기를 울렸어요. 내가 무슨 짓이냐고 물었더니 '여기 파티가 개판이야. 우리가 즐기지 못한다면 아무도 즐겨선 안 돼'라고 하더군요. 조금 무례하다고 생각했어요. 맥퀸은 장난스러웠고 '알 게 뭐야' 하는 식으로 굴었죠."[28]

금요일 밤이면 맥퀸은 학교 근처 소호의 피자 가게에서 리베카 바턴을 만나곤 했다. 둘은 하나를 시키면 하나를 더 주는 이브닝 스탠더드 할인 메뉴를 자주 골랐다. "돈은 제가 전부 냈어요. 리는 거의 안 냈죠." 맥퀸이 어린 시절에 겪은 성적 학대를 리베카에게 이야기한 곳도 바로 이 피자 가게였다. "무슨 일이었는지 자세한 내용을 들은 적은 없지만, 그 일이 한 번으로 끝나지 않았다는 건 알아요." 패션 스쿨에 다니던 시절에 소호에 있는 술집에서 맥퀸이 자신을 위해 깜짝 생일 파티를 열어 주었다고, 한번은 직

접 만든 목걸이와 자신의 적나라한 상반신을 찍은 이상한 흑백 사진을 비닐랩에 싸서 선물해 줬다고 리베카는 말했다. 그때 그 사진 뒷면에는 "가장 사랑하는 리베카에게. 사랑을 듬뿍 담아 리 가"라는 글이 휘갈겨져 있었다. "리는 정말 귀여웠어요. 사랑스 럽고 웃기고 짓궂었죠."[29]

맥퀸은 클럽 서브스테이션에서 만난 친구 타니아 웨이드Tania Wade와도 자주 어울렸다. 당시 웨이드는 클럽 근처 새프츠베리 애비뉴에 있는 아파트에 살았고, 새벽 무렵이면 젊은 게이 한 무 리를 집으로 데려와 재웠다. "별의별 남자애들이 여러 줄로 누웠 어요. 누구는 베갯잇을 덮고 자고, 누구는 수건이나 행주를 덮고 잤어요. 거기에 맥퀸도 있었죠. 처음 본 순간부터 마음에 들었어 요. 정말 재밌는 사람이었죠." 웨이드는 언니 미셸Michelle Wade이 운영하는 페이스트리 가게 메종 베르토를 맥퀸에게 알려 줬다. 맥퀸은 종종 그릭 스트리트에 있는 메종 베르토에 가서 얼그레 이 홍차와 함께 과일 치즈 케이크나 사과 데니시 페이스트리를 주문해 가게 위층 벤치에 앉아 먹었다. "리는 늘 저한테 옷을 만 들어 주고 싶어 했어요. 재봉틀 앞에 앉아 있던 모습은 절대 잊지 못할 거예요." 웨이드가 당시를 떠올렸다. "리는 옷을 만드는 데 열병을 앓는 사람처럼 넋을 잃고 작업에 푹 빠져 있었죠. 리가 만 들어 준 옷을 보고 다섯 명은 달라붙어서 도와줘야 겨우 입을 수 있겠다고 말하거나, 어떤 옷은 아예 입지도 못하겠다고 말하면 리는 '이 망할 건방진 계집애가' 하고 받아쳤죠." 한번은 친구들 과 모였을 때 맥퀸이 웨이드에게 만들어 주고 싶은 드레스가 있

으니 옷감을 건네 달라고 말했다. 하지만 웨이드가 아무리 주변을 둘러봐도 드레스를 만들 만한 천은 없었다. "알고 보니 도톰한 무늬가 들어간 캔들위크candlewick° 천으로 만든 베갯잇을 쓰려고 했더라고요."[30]

1991년 10월, 패션 스쿨 학생은 단체로 파리 여행을 떠났고 제나름대로 재간을 부려 패션쇼 티켓을 손에 넣었다. 패션 저널리스트 매리언 흄Marion Hume은 이 관행에 대해 이렇게 기사를 썼다. "런던에서 패션을 공부하는 학생은 패션쇼에 슬쩍 들어가는 일로 통과 의례를 치른다. 센트럴 세인트 마틴스 학생은 (…) 패션쇼 티켓을 구하는 데 귀신이다."[31] 맥퀸과 동기들은 기차와 페리를 타고 이동해 벽에서 회반죽이 떨어져 내리는 싸구려 호텔에 묵었다. 리베카 바턴은 지방시 패션쇼 티켓을 미리 구해 놓았다. 그리고 지방시 패션쇼에서 "꽃무늬가 들어간 끔찍한 드레스"만 잔뜩 나왔다고 기억했다. 바턴과 함께 간 맥퀸도 패션쇼에 실망하고 불평을 늘어놓았다. "나를 이런 패션쇼에 데리고 왔다니 믿을 수가 없네. 정말 쓰레기 같잖아. 난 이런 데서 절대 일 안 할 거야." 그로부터 5년 후, 바턴은 맥퀸이 지방시의 수석 디자이너 직책을 맡았다는 소식을 듣고 미소를 지었다.[32]

파리에서 맥퀸은 로메오 질리의 슈트를 입고 있던 아델 클로프에게 모델인 척 거짓말을 해서 헬무트 랭 패션쇼에 들어가 보

° '초의 심지'라는 뜻을 가진 영어로, 천에 보풀이 생긴 것처럼 더하는 실의 술을 가리킨다. 장식용으로 무늬를 새기는 데 유용하게 쓰인다.

라고 부추겼다. 그런데 클로프의 속임수가 통했다. 패션쇼에 설예정이던 모델 몇 명이 아픈 바람에 헬무트 랭 측에서 다른 모델을 불러 놓았기 때문이다. 클로프는 계속 모델인 척 연기해야 하는 데다 런웨이에도 올라가야 하는 상황이 닥치자 겁에 질렸다. 그래서 화장실에 숨어서 어떻게 해야 할지 고민했다. "그러다가 화장실 밖으로 나왔는데 의자 위에 남는 티켓이 쌓여 있었어요. 그래서 티켓을 가지고 밖으로 나가서 맥퀸과 친구들에게 줬어요." 맥퀸은 클로프가 성공해서 돌아오자 들떠서 다시 한번 모델인 척 연기해 보라고 구슬렸다. 하지만 클로프가 새로 도전한 패션쇼는 홍보 컨설턴트 린 프랭크스Lynne Franks가 관리하고 있었고, 보안 검색이 더 철저해서 패션쇼에 설 모델의 사진도 모두 갖추고 있었다. 맥퀸은 물러서지 않고 다른 꾀를 냈다. 클로프에게 스타일리스트 에드워드 에닌풀Edward Enninful과 일하는 스태프인 척 연기하라고 시켰다. "맥퀸이 에닌풀에 대해서 알려 줬어요. 저는 린 프랭크스에게 가서 맥퀸이 알려 준 정보를 그럴듯하게 이야기했죠. 프랭크스가 에닌풀의 외모를 묘사해 보라고 했거든요. 그런데 프랭크스가 돌아서면서 말했어요. '에닌풀이 흑인이라고 말할 생각은 아니었죠?' 그제야 맥퀸이 이야기를 전부 지어냈다는 사실을 알았어요."[33]

학생들이 런던으로 돌아오자 보비 힐슨은 파리에서 어느 박물관에 가 봤냐고 물었다. 그러자 리베카 바턴이 대답했다. "전시회는 한 군데도 안 갔고, 그림도 전혀 안 그렸어요. 그냥 정말 재미있게 놀았어요." 힐슨은 실망해서 학생들을 나무랐다. 하지만

힐슨의 질책은 루이즈 윌슨의 호통과 비교하면 아무것도 아니었다. 윌슨은 소리치는 중간에 거친 욕설을 자주 내뱉었고, 한 기자의 표현을 빌리자면 "누구라도 실수를 하면 마네킹에 드롭킥을 날렸다."[34]

맥퀸과 윌슨의 관계는 학기 초부터 껄끄러웠다. 맥퀸은 누가 자기를 비판하면 타당한 이유가 있다고 생각할 때만 수긍했다. 윌슨은 맥퀸이 지적을 받아들였던 경우를 이렇게 이야기했다. "맥퀸이 구슬을 오간자•organza 사이에 달았어요. 그걸 보고 캘러헌의 아이디어를 훔쳤다고 지적했죠."[35] 윌슨이 석사 과정 책임자가 되자 둘의 관계는 더욱 나빠졌다. 미바사가르가 당시 둘의 관계를 증언했다. "리는 윌슨 교수님과 자주 충돌했어요. 실은 둘이 아주 많이 닮아서 그랬죠. 둘 다 남의 말은 듣지 않는 '통제광'이었거든요."[36]

한번은 학생들이 당시 웨스트민스터 시의회 의장이던 셜리 포터 여사Dame Shirley Porter가 입을 옷을 디자인해야 했다. 하지만 맥퀸은 "특권을 누리면서 제대로 옷값을 치를 준비도 안 된 사람에게는 옷을 만들어 주지 않겠다고 하며" 포터의 옷을 만드는 데 참여하지 않겠다고 고집부렸다. 나중에 윌슨은 자기가 잔인할 정도로 직설적이었음을 인정했다. 하지만 당시 맥퀸은 윌슨이 자기를 괴롭힌다고 생각했다. "윌슨 교수님은 맥퀸을 내보낼 수만 있었다면 진짜 내보냈을 거예요." 아델 클로프가 회상했다. "맥

• 예로부터 주로 실크로 만들어진, 다소 빳빳하고 속이 비치는 평직물.

퀸은 작업을 2분 만에 끝낼 수 있었어요. 눈대중으로도 옷본을 스케치할 수 있었죠. 옷본 작업을 가르치는 선생님은 그러면 안 된다고 했지만, 맥퀸이 만든 옷은 그 옷을 입을 사람에게 딱 맞았어요. 그래도 사람들은 맥퀸에게 잘못된 방식으로 작업한다고 지적했죠. 저는 사람들이 맥퀸의 재능을 질투했다고 생각해요. 어쨌거나 맥퀸은 자기가 성공할 거라고 믿었어요. 조금도 성공을 의심하지 않았죠."

한번은 맥퀸이 학생들 앞에서 윌슨에게 사납게 대들며 "당신처럼 그렇게 뚱뚱한 사람이 여자가 입고 싶어 하는 옷을 어떻게 알겠어요?"라고 소리쳤다. 이 사건 이후 둘은 점점 서로에게 인신공격을 퍼부었다. "맥퀸은 늘 윌슨 교수님을 무너뜨릴 계획을 꾸몄어요." 클로프가 이야기했다. 그래서 하루는 앉으면 방귀 소리가 나는 쿠션을 갖고 와서 윌슨의 의자에 놓아두기도 했다.[37] 하지만 맥퀸은 아직 다듬어지지 않은 자기 재능을 알아보고 받아 준 보비 힐슨은 믿을 수 없을 정도로 잘 따랐고 언제나 그녀를 옹호했다. 보비 힐슨이 말했다. "맥퀸은 루이즈 윌슨 밑에서 힘들게 지냈어요. 하지만 당시에는 몰랐죠. 나중에 맥퀸이 '루이즈 윌슨은 나한테 아무 도움도 안 됐어요. 제가 잘된 건 전부 힐슨 교수님 덕분이에요' 하고 말했다는 사실을 전해 듣고야 알았어요."[38]

맥퀸은 패션 디자인을 배우며 인간의 어두운 측면에서 영감을 받아 그림으로 나타내는 데 점차 관심을 보였다. 리베카 바턴이 전하기로, 맥퀸은 19세기 초 에든버러에서 연쇄 살인을 저지르고 시신 열여섯 구를 의사에게 해부용으로 팔아 치운 아일랜드

인 버크Burke와 헤어Hare에게 집착했다. 이 시기에 맥퀸은 18세기 프랑스의 향수 제조 수습생이 '완벽한 향'을 찾아 처녀들을 살해하는 이야기를 다룬 소설『향수』를 읽었다. "리는 소설 주인공을 닮았어요." 바턴이 말했다. "고조되는 본능적인 측면을 오감으로 느꼈죠. 추악하고 원초적인 면을 좋아했어요. 물론 추악함과 완벽한 아름다움 사이에서 균형을 잃지 않았죠."[39]

맥퀸은 친구들에게 자기 가족이 잭 더 리퍼와 관련 있다고도 말했다. 배우 조디 포스터Jodie Foster와 앤서니 홉킨스Anthony Hopkins가 나오는 1991년 영화〈양들의 침묵The Silence of the Lambs〉을 본 후로 빅토리아 시대의 연쇄 살인마에게 한층 더 흥미를 느꼈다. 특히 살해한 여성의 피부로 옷을 만드는 미치광이 재단사 버펄로 빌이라는 극중 인물에게 푹 빠졌다. "리는 여성의 피부를 꿰매서 옷을 만든다는 생각에 큰 자극을 받았어요." 맥퀸과 함께 영화를 보았던 미바사가르가 설명했다. "옷감에 새겨진 나비인지 나방 이미지에도 영감을 받았죠. 그런 이미지가 나중에 만든 컬렉션에도 나와요."

미바사가르는 맥퀸 옆자리에서 졸업 컬렉션을 준비하며 맥퀸의 작업 과정을 지켜봤다. 맥퀸은 드레스를 만들어 나가면서 처음에 스케치로 표현해 둔 구상을 바꾸고 발전시켰다. "리는 목에 아주 꼭 맞도록 재단한 옷깃부터 만들었어요." 미바사가르가 전했다. "그다음에는 팔에 꽉 끼는 소매를 만들었죠. 빅토리아 시대 복장을 다룬 책을 보면 코르셋처럼 허리를 졸라매는 여성 코트가 나와요. 리는 그 시대 복장을 다루는 아주 두꺼운 책을 작업대

에 올려놓고 참고했어요. 그 책을 살펴보더니 저한테 케이프cape•
를 보여 줬죠. 리는 항상 케이프를 좋아했어요."⁴⁰

맥퀸은 졸업 패션쇼를 준비하면서 사이먼 언글레스로부터 도
움을 받았다. 맥퀸은 2학년 과정 내내 언글레스와 염색 작업실에
서 지내며 침염••과 홀치기염색••• 기법을 배웠다. 그는 언글레스
가 날염••••으로 가시철조망 무늬를 찍어 준 분홍색 실크를 사용
해 프록코트를 만들었다. "리의 졸업 컬렉션 중 일부는 저도 함께
작업했어요." 언글레스가 당시를 회상했다. "하루는 스튜디오에
리와 저, 이렇게 둘만 있었어요. 걔는 얇은 리넨을 써서 페플럼
peplum•••••이 직각으로 달린 재킷을 만들고 있었고, 저는 고무 조
각을 꿰매 이을 방법을 찾느라 고심하고 있었죠. 우리 둘 다 작업
결과가 어떻게 나올지 몰랐어요. 그런데 객원 강사였던 아이크
러스트Ike Rust가 들어오더니 '그 작업 다 마치면 어떻게 되는 거
니?' 하고 물었어요. 우리는 그 사람을 보고 대답했죠. '글쎄, 우
리도 모르겠어요.' 그러니까 '둘 다 완전히 미쳤구나' 하고 나갔
어요."⁴¹

맥퀸은 잡지 『페이스The Face』와 『아이디i-D』에서 사이먼 코스틴
Simon Costin이 만든 보석 액세서리와 인체 조각을 보고 그에게 편

• 넓게 늘어뜨려 팔을 비롯한 상반신을 덮는 소매 없는 외투.
•• 직물 전체를 염색 용액에 담가 하나의 색으로 물들이는 방법. 날염과 대조된다.
••• 직물 일부를 실로 묶은 후 침염으로 염색하는 방법. 이후 실을 풀면 묶은 모양대로 무늬가 생
긴다. 날염의 일종으로 분류된다.
•••• 직물 일부를 염색 용액에 담가 일정한 무늬가 나타나도록 물들이는 방법. 침염과 대조된다.
••••• 여성 재킷이나 블라우스에서 허리 부분만 둘러싸는 짧은 스커트 장식.

지를 써서 졸업 패션쇼에 사용할 작품을 빌려 달라고 부탁했다. 맥퀸과 언글레스는 코스틴을 만나 새의 두개골로 만든 커다란 목걸이 두 개를 포함해 작품 일곱 점을 빌려 왔다. 훗날 코스틴은 맥퀸의 패션쇼에서 세트 디자이너이자 미술 감독으로 일했다. "리는 언제나 죽음의 도상학에 관심을 보였어요." 코스틴이 이야기했다. "우리는 감수성이 비슷했죠. 둘 다 죽음과 연관된 섬뜩한 것에 매혹되었거든요. 하지만 그를 처음 만났을 때는 찰스 해밀턴Charles Hamilton의 작품에 나오는 뚱뚱한 소년 빌리 번터*가 자꾸 떠올랐어요. 리는 장난기도 많았고 시끌벅적한 데다 입버릇도 거칠었죠. 그리고 자기 일에 열정적이었어요."[42]

맥퀸은 완성한 졸업 컬렉션이 "거리에서 손님을 찾는 19세기 매춘부에게서 영감을 얻어 제작한, 낮과 밤 모두에 어울리는 옷"이라고 설명했다.[43] 존 매키터릭은 학교에 방문해 옷걸이에 걸린 맥퀸의 옷을 살펴보고 깜짝 놀랐다. "옷을 정면이 아닌 측면에서 보니 환상적인 실루엣이 보였어요. 새 같은 그 실루엣은 아직도 또렷하게 기억합니다. 맥퀸은 새를 아주 좋아한다고 늘 이야기했죠. 실루엣 말고도 멋진 면이 있었어요. 허리선을 엉덩이 근처로 낮게 잡고 바지의 다리 부분을 짧게 자른 것도 어떤 면에서는 상당히 동성애적인 분위기를 풍겼죠." 매키터릭은 맥퀸의 컬렉션을 보고 유명한 일러스트레이터이자 20세기 게이 문화의 아

• 영국 출신의 작가 찰스 해밀턴(1876~1961) 만든 학생 캐릭터. 20세기 초반에 소설은 물론 TV, 만화 등 다른 매체에서도 적극 활용되며 인기 캐릭터로 자리 잡았다.

이콘이었던 토우코 라크소넨Touko Laaksonen을 떠올렸다. '톰 오브 핀란드Tom of Finland'라는 별명을 얻은 라크소넨은 남성을 "다리가 약간 짤막하고 허리가 가늘며 상체가 다소 긴" 형태로 그렸다. 매키터릭이 보기에 맥퀸은 "남성적인 요소를 활용해 여성을 섹시하게 표현"했다. 그날 매키터릭은 맥퀸이 패션 스쿨을 다니면서 새로운 자신감을 얻었다고 생각했다. "학교가 맥퀸을 완전히 바꿔 놓았어요. 맥퀸은 더 박식해졌고 자신 있게 이야기했어요. 학교에서 만난 사람 대다수보다 자기가 훨씬 더 뛰어나다는 사실을 깨달았던 거죠. 세상이나 패션, 시사를 이야기할 수 있게 되었고요. 다른 사람이 되어 있었어요. 그간 찾아 헤매던 걸 세인트 마틴스에서 발견한 셈이죠."[44]

1992년 3월 졸업 패션쇼가 열리던 날, 맥퀸과 언글레스는 투팅에 있는 언글레스의 집에서 나와 첼시로 향했다. 킹스 로드에 있는 커다란 판자 건물에서 패션쇼가 열릴 예정이었다. 마무리해야 할 일이 여전히 많이 쌓여 있었던 탓에 백스테이지에서는 부산하고 긴박한 분위기가 감돌았다. 학생들은 준비를 마치고 루이즈 윌슨을 데리러 갔다. 맥퀸도 윌슨과 함께 마지막으로 세부 사항을 점검하려고 했다. "그런데 윌슨 교수님이 가방에서 향수를 꺼내더니 리의 얼굴에 뿌리고 소리쳤어요. '너 썩은 내가 진동한다.'" 언글레스가 당시를 떠올렸다. "리는 바닥에 넘어져서 대꾸했죠. '세상에, 이 염병할 창녀야.'"[45]

손님들은 무대 뒤에서 조금 전까지 거친 욕설이 오고 갔다는 사실은 꿈에도 모르고 행사장에 들어와 앉았다. 조명이 꺼지고

패션쇼가 시작했다. 맥퀸의 어머니 조이스와 고모 르네도 참석해 졸업 작품을 입은 모델이 등장하고 퇴장하는 광경을 즐겁게 바라보았다. 하지만 무대 뒤편 벽에 '리 알렉산더 맥퀸'이라는 이름이 투사되고 나서야 패션쇼에 몰입할 수 있었다. 조이스도 르네도 맥퀸이 어떤 길을 거쳐 여기까지 왔는지 잘 알았다. 1997년에 조이스는 "그날 아들의 패션쇼를 본 일이 제 인생의 절정으로 느껴졌어요"라고 말했다.[46] 스피커에서 강렬한 비트가 터져 나왔고, 모델이 런웨이를 도도하게 걸었다. 맥퀸은 총 열 가지 룩을 완성했다. 페플럼이 달린 검은 실크 재킷에는 꽉 끼는 빨간 치마를 매치했고, 가시철망 무늬를 날염한 분홍색 재킷에는 까만 바지와 뷔스티에bustier*를 매치했다. 캘리코calico** 천에 잡지 종이를 반죽식으로 붙이고 까맣게 탄 자국까지 더한 치마는 라펠이 비현실적으로 길고 뾰족한 검은색 재킷과 한 쌍을 이루었다.

맥퀸은 자기 머리카락 뭉치를 원단 사이에 넣거나 옷깃 안쪽에 달아 놓은 작은 투명 아크릴 주머니에 넣고 봉했다. 가끔은 머리카락 대신 음모를 몇 가닥 사용하기도 했다. 루이즈 윌슨은 학생이 완성한 컬렉션의 배경을 상세히 분석하고 설명하는 보고서에 맥퀸의 컬렉션은 "계보학자인 어머니와 잭 더 리퍼에 관한 내용을 가장 중요하게 다뤘다. (…) 그는 옷 표면에 음모를 뿌려 놓았다"라고 적었다.[47] 나중에 맥퀸은 옷에 머리카락과 음모를 더한

* 어깨와 팔을 드러내고 가슴의 볼륨을 강조한 여성복 상의.
** 평직으로 짜서 촘촘하고 단단하며 표백을 거쳐 하얀 빛을 띠는 면직물. 옥양목玉洋木이라고도 한다.

이유를 이렇게 설명했다. "빅토리아 시대에 매춘부는 머리채를 팔았어요. 사람들은 그 머리카락을 사서 연인에게 줬죠. 여기에서 영감을 얻었어요. 저는 머리카락을 넣은 아크릴 주머니를 저만의 라벨로 사용했어요. 초반에 만든 옷에는 제 머리카락을 직접 썼죠. 컬렉션에 헌신하는 저를 표현한 거예요."[48]

맥퀸은 졸업 컬렉션에 '희생자를 쫓는 잭 더 리퍼Jack the Ripper Stalks His Victims'라는 제목을 붙였다. 어떤 면에서 보면 그는 옷감을 베고 잘라 여성의 실루엣을 더 매력 있는 미학적 형태로 재창조하는 연쇄살인마로 자신을 드러냈다. 하지만 옷에 자기 머리카락을 더해 자신과 살인마의 피해자를 똑같은 존재로 본다는 사실도 상징적으로 드러냈다. 그의 졸업 컬렉션에는 낭만적인 측면도 있었다. 맥퀸의 이야기처럼 빅토리아 시대 매춘부는 돈을 마련하려고 머리카락을 팔았고, 사람들은 이 머리카락을 사서 연인에게 사랑의 증표로 선물했다. 맥퀸은 이와 같은 로맨스가 자기 인생에도 스며들기를 바랐고, 착취와 학대로 얼룩진 추한 현실에서 벗어나 더 달콤하고 아늑하며 평등한 인생을 살기를 바랐다. 머리카락 뭉치로 만든 부적은, 그가 언젠가 자신도 사랑의 힘으로 변하리라는 가능성을 믿는다는 뜻이었다.

컬렉션을 완성하는 데 정신적으로나 육체적으로나 에너지를 모조리 쏟았던 맥퀸은 자기 작품으로 패션쇼 피날레를 장식하리라고 기대했다. 하지만 일본 출신인 카가미 케이加賀美敬라는 학생이 피날레의 영광을 차지했다. 당시 루이즈 윌슨은 일본의 영향을 받은 디자인을 선호했다. 그리고 카가미에게 피날레라는

가장 중요한 순서를 배정한 데는 다 이유가 있다고 나중에 미바사가르한테 설명했다. "카가미가 나머지 학생보다 훨씬 더 체계적으로 쇼를 준비해서 그랬대요. 전부 제대로 마무리해서 완벽했다고요." 미바사가르가 전했다. "하지만 리는 길길이 날뛰었죠. 자기가 피날레를 차지해야 마땅하다고 생각했어요."[49] 그날 맥퀸이 1등 상을 받아야 한다고 생각하는 사람은 여럿 있었다. 졸업 패션쇼를 제작했던 레슬리 고링Lesley Goring도 마찬가지였다. "맥퀸이 두드러졌죠. 그가 놀라울 정도로 대단하다는 건 처음부터 알 수 있었어요."[50] 하지만 보비 힐슨은 맥퀸의 패션쇼에 살짝 실망했다고 한다. "그런데 지금 생각해보면 그때 제가 잘못 봤나 봐요."[51] 맥퀸은 센트럴 세인트 마틴스 패션 스쿨을 우등으로 졸업하지는 못했다. 하지만 모두와 마찬가지로 졸업장을 손에 넣는 데 성공했다.[52]

패션쇼 다음 날, 맥퀸과 바턴은 보비 힐슨의 사무실로 이어지는 복도에 앉아 있었다. 이사벨라 블로가 사무실에 전화를 했던 것이다. 당시 영국 『보그』에서 일하며 스타일리스트로서 큰 영향력을 행사하던 블로는 세인트 마틴스의 졸업 패션쇼에 참석했다가 맥퀸의 컬렉션에 넋을 잃고 말았다. 결국 그녀는 학교에 직접 찾아가 의상을 더 자세히 살펴보겠다고 마음먹었다. "행사 당일에 저는 바닥에 앉아 있었어요. 패션쇼 자리를 하나도 못 구했거든요. 그런데 의상이 제 앞을 지나가는데 그런 움직임은 처음 봤어요. 그래서 손에 넣고 싶었죠. 색깔이 아주 파격적이었어요. 맥퀸은 검은색 코트에 피처럼 붉은 안감을 대고 안감과 겉감 사이

에 머리카락을 넣었어요. 그래서 옷이 꼭 피가 도는 살처럼 보였죠. 이렇게 아름다운 건 처음 본다는 생각이 들었어요. 맥퀸에게는 정말로 특별하고 새로운 면이 있다는 사실을 바로 알아챘어요. 전통과 파괴라는 측면에서요."[53] 리베카 바턴은 블로가 맥퀸에게 관심을 보인다는 소식을 듣고 맥퀸한테 "너 앞으로 진짜 유명해질 거야" 하고 말했다. 맥퀸은 바턴의 말을 웃어넘겼다. "리가 몹시 흥분했다는 게 얼굴에 보였어요." 바턴이 이야기했다. "하룻밤 사이에 전부 바뀌었죠."[54]

4
이사벨라 블로를 만나다

"우리는 그렇게 모험을 떠났어요.
부디카처럼 전차를 타고서요."
—데트마 블로

이사벨라 블로는 나중에 "기교와 재능이 대단해서 (…) 옷이 날
아오르는 것 같았다"고 평가한 학생을 찾으러 금방이라도 내려
앉을 듯한 세인트 마틴스 패션 스쿨 건물로 들어섰다.[1] 그리고 검
은 술이 달린 장폴 고티에Jean-Paul Gaultier바지를 뽐내며 곧바로 3
층으로 올라가서 맥퀸에게 인사를 건넸다. 맥퀸은 깜짝 놀라서
블로를 바라봤다. 그가 놀라는 것도 당연했다. 한 기자는 블로가
"공공 미술작품"처럼 보인다고 묘사했고,[2] 다른 기자는 "코미디
언 로드 헐Rod Hull이 인형극에 사용하던 에뮤 인형에 살바도르 달
리의 스타일을 더한 것 같다"고 표현했다.[3] "리는 이사벨라 블로
가 누군지 몰랐고, 그때만 해도 블로를 믿지 않았어요." 맥퀸과
블로의 첫 만남을 지켜봤던 미바사가르가 전했다. "블로가 리의
졸업 컬렉션 의상을 전부 사고 싶다고 거듭 말했지만, 리는 그녀

가 정말로 옷을 다 살 건지 의심했죠. 인맥 자랑을 늘어놓는 블로를 보고 제정신이 아니라고 생각했어요."[4]

블로는 맥퀸과 그의 어머니를 성가시게 들볶았다. 맥퀸에게서 조이스의 연락처를 받아 끈질기게 전화했다. 결국 조이스는 그때까지 함께 살던 아들에게 "자꾸 전화하는 이 정신 나간 여자는 누구니?" 하고 물었다.[5] 마침내 블로의 집요한 설득에 넘어간 맥퀸은 옷 한 벌당 수백 파운드의 값을 불렀고, 블로는 당장 한꺼번에 전액을 낼 수는 없지만("돈이 물 새듯 사라졌어요"[6]) 몇 차례 나눠서 값을 치르겠다고 약속했다. 그 후 몇 달 동안 맥퀸은 블로를 따라 런던 여기저기에 있는 현금 인출기를 찾아다녔다. 블로는 계좌에서 돈을 뽑아 맥퀸에게 전했고, 맥퀸은 검은 쓰레기 봉지에 넣어 온 옷을 블로에게 건넸다. 맥퀸은 처음에 블로를 경계했지만 차차 만나고 알아 가면서 그녀로부터 도움을 받을 수 있다는 사실을 깨달았다. 블로는 미국 『보그』에서 애나 윈투어와 일한 경험, 『태틀러*Tatler*』에서 스타일의 대가 마이클 로버츠Michael Roberts와 함께한 일, 영국 『보그』에서 유명 에디터 리즈 틸버리스Liz Tilberis와 일해 본 경험을 그에게 이야기했다. 게다가 블로는 앤디 워홀과 친구였다(그녀는 워홀의 추도식에 빌 블래스Bill Blass의 검은 슈트를 입고 참석했고, 추도식 후에 열린 파티에서 스트립쇼를 했다). 뉴욕에서는 드라마 〈다이너스티Dynasty〉에 출연한 배우 캐서린 옥센버그Catherine Oxenberg와 함께 살았고, 배우 루퍼트 에버렛Rupert Everett과 수년간 알고 지냈다. 맥퀸과 블로는 단순한 예술가와 후원자 관계를 넘어 깊은 우정을 맺었다. 블로는 주변 사람들

에게 가슴을 휙 내보일 때처럼 무심한 태도로 어린 시절을 이야기했고, 맥퀸은 블로의 이야기를 들으며 상류층 출신으로 특권을 누리고 살았던 그녀 역시 자기만큼이나 상처가 많다는 사실을 알게 되었다.

　이사벨라 블로의 남편인 데트마 블로는 아내의 어린 시절이 "음울한 동화" 같았다고 이야기했다.[7] 1964년에 있었던 일이다. 당시 다섯 살이던 이사벨라 블로는 세 살 어린 남동생 조니Johnny Broughton와 체셔의 도딩턴 파크에 있던 집 정원에서 놀고 있었다. 함께 있던 어머니 헬렌Helen Broughton은 그녀에게 동생을 잘 돌보라고 말하고 집으로 잠시 들어갔다. 그런데 블로가 잠깐 무언가에 정신이 팔린 몇 초 사이에, 동생이 딱딱한 비스킷 조각에 목이 막혀 캑캑거리다가 옆에 있던 작은 연못에 굴러떨어져 결국 숨졌다. 동생은 1660년부터 이어져 내려온 준남작 지위를 물려받을 아이였다. 훗날 블로는 그때 어머니가 립스틱을 바르러 집에 들어갔다고 우겼고 "그래서 내가 립스틱에 집착하는 거예요"라고 자주 말했다.[8] 맥퀸은 블로의 할아버지 작 델브스 브로턴 경 Sir Jock Delves Broughton에 관한 이야기에도 매료되었다. 브로턴 경은 케냐의 해피 벨리에서 두 번째 아내의 정부인 22대 에롤 백작 조슬린 헤이Josslyn Hay를 살해했다는 혐의로 재판을 받았지만 무죄를 선고받았다. 이 추문은 제임스 폭스James Fox가 세밀한 묘사로 완성한 『모략White Mischief』이라는 소설로도 나왔다. 브로턴 경은 1942년에 리버풀의 한 호텔에서 스스로 모르핀 주사를 놓고 자살했다.

음침한 감수성이 마치 검은 피처럼 혈관에 흘렀던 맥퀸은 블로가 들려준 기괴한 이야기가 음울하지만 흥미진진하다고 생각했다. 블로의 할머니 베라Lady Vera Delves Broughton가 파푸아뉴기니를 여행하다가 자기도 모르게 인육을 먹었다는 일화를 듣고는 정말로 즐거워했다. 하지만 어떤 이야기는 후손의 인생을 괴롭히기도 했다. 데트마 블로의 아버지인 조너선 블로Jonathan Blow는 1977년에 패러콧 제초제 한 병을 마시고 자살했다. 그 광경을 데트마의 열두 살 난 동생 어머리Amoury Blow가 목격했다. "동생은 아빠가 비명조차 지르지 않았다고 했어요. 하지만 고통스러워서 주먹을 불끈 쥐셨대요."9 그리고 2007년 5월, 이사벨라 블로는 시아버지와 똑같은 방식으로 자살했다.

이사벨라 블로는 맥퀸에게 자기가 아름다움을 사랑한다고 말했다. 그리고 자기 모습을 가린 채 변장하고 싶은 충동을 느끼며, 사람을 변화시키는 패션의 힘으로 무장한다고 이야기했다. 블로도 맥퀸처럼 자기 외모를 혐오했다. 자기 얼굴이 "추하다"고 말했고, 스스로 "농기계 콤바인"이라고 묘사한 "툭 튀어나온 앞니"가 어떻게 보일지 늘 의식했다.10 1980년대에 뉴욕에 있는 유명한 치과에 가서 앞니를 어떻게 해 볼 수 없는지 상담도 받았지만 교정하기에는 너무 늦었다는 말만 들었다. "입술은 물론 앞니에도 립스틱을 마구 바르는 습관은 자기가 흉하게 여겼던 결점을 해결해 보려다가 생겼어요." 데트마 블로가 말했다. "아내는 자기 얼굴을 혐오하면서 평생 괴로워했죠."11

데트마 블로는 아내가 처음으로 맥퀸에 대해 이야기하던 순

간을 기억했다. 그녀는 세인트 마틴스 졸업 패션쇼에 참석했다
가 집으로 달려와서 남편에게 "귀신같은 솜씨로 재단하는" 학생
이 있다고 말했다.[12] 당시 맥퀸은 가끔 이사벨라 블로한테서 옷값
으로 수백 파운드씩 받았고 사회복지부에서 실업 수당도 받았지
만 독립해서 살 집을 빌릴 만한 돈은 없었다. 맥퀸이 독립을 갈구
하자 블로는 시어머니 헬가Helga Blow가 소유한 집을 그에게 내줬
다. 핌리코의 올더니 스트리트 33번지에 있던 그 집은 빅토리아
시대에 지은 높다란 연립 주택이었다. 맥퀸은 졸업하고 얼마 지
나지 않아 레바 미바사가르와 함께 블로가 빌려준 집으로 이사
했다. 미바사가르가 말했다. "블로는 리가 집을 얻어서 본인의 스
타일과 옷을 계속 만들어 나가기를 바랐어요. 리의 작업을 정말
로 좋아했죠. 그 사람 덕에 리가 잘 풀렸어요. 리는 독립해서 일
을 할 수 있어서 몹시 흥분했고요. 창작과 관련해서 황홀감도 느
꼈어요."[13] 블로는 처음부터 맥퀸을 가운데 이름인 '알렉산더'로
불렀다. 명성을 떨치고 싶어 하는 젊은 패션 디자이너에게 리보
다 알렉산더라는 이름이 더 잘 어울리고 멋지게 들린다고 생각
했다. 훗날 맥퀸은 블로가 그저 알렉산더라는 이름이 더 고급스
럽게 들린다고 조언해서 리 대신 알렉산더를 사용한 것은 아니
라고 주장했다. "독립해서 일을 하면서 가운데 이름을 썼어요. 그
때 서명을 알렉산더라는 이름으로 했거든요."[14]

맥퀸은 블로의 화보 촬영 현장에서 조수로 일하기 시작했다.
어느 여름날에는 존 매키터릭의 스튜디오에 가서 지퍼와 스터드
가 달린 가죽옷을 몇 벌 빌려 갔다. 매키터릭이 당시를 회상했다.

이사벨라 블로는 처음부터 맥퀸을 가운데 이름인 '알렉산더'로 불렀다.
명성을 떨치고 싶어 하는 젊은 패션 디자이너에게는
리보다 알렉산더라는 이름이 더 잘 어울린다고 생각했다.
Courtesy: Rebecca Barton

"맥퀸이 화요일에 옷을 빌려 갔어요. 그런데 그 주 금요일에 친구와 함께 런던 남부에 있는 게이 바에 갔더니 누가 위아래로 제 옷을 입고 걸어오는 거예요. 맥퀸이었죠. 기름을 발라서 그런지 머리가 번드르르했어요. 가죽으로 만든 작은 나비넥타이도 매고 있었고요. 그렇게 입은 맥퀸을 보니까 너무 웃겼어요. 그전까지 맥퀸이 그렇게 입은 적이 한 번도 없었거든요. 저랑 친구는 눈길을 주고받았죠. 맥퀸은 저를 발견하더니 당황해서 얼굴이 새빨개졌어요. 그래도 나중에 그 일을 이야기하면서 같이 웃음을 터뜨렸어요."[15]

맥퀸은 미바사가르와 함께 변함없이 런던의 밤을 탐험했다. 그때 맥퀸이 선호한 클럽 중에는 게를린드 코스티프Gerlinde Kostif와 미카엘 코스티프Michael Kostif가 레스터 스퀘어의 엠파이어 볼룸에서 연 킹키 저린키가 있었다.

킹키 저린키는 전설적 클럽인 터부가 사라진 후 1980년대 중반에 문을 열었고 곧 '다형적 도착polymorphous perversity'을 위한 장소라는 명성을 얻었다(다형적 도착은 프로이트가 신체 어느 부위에서든 성적 쾌감을 느끼는 능력을 가리키는 용어로 고안했지만, 1990년대 초부터는 자유로운 섹슈얼리티 트렌드를 상징하는 말로 쓰였다). 킹키 저린키에서는 어떤 이유로든 사회에 적응하지 못했던 이들이 자신만의 개성을 표현할 수 있었다. "여기는 게이 클럽이에요. 거대한 게이 클럽이죠. 사람을 3천 명쯤 받아요." 엠시 킹키MC Kinky가 설명했다. "하지만 게이만 받지는 않아요. 누구나 들어올 수 있죠. 어떤 제한도 없어요. (…) 원하는 건 무엇이든 할 수 있고

말할 수 있어요. 무슨 일을 하건 끝까지 가 봐도 괜찮죠."[16]

킹키 저린키에는 반드시 화려하게 꾸미고 가야 했는데, 옷차림이 파격적일수록 좋았다. 맥퀸과 가깝게 지냈던 포르노 스타 에이든 쇼Aiden Shaw는 미니 마우스처럼 꾸미고 가기도 했다. 이제는 미국 『보그』에서 일하는 패션 기자 해미시 볼스는 1940년대 할리우드를 주름잡았던 여배우처럼 차려입고 갔다. 그는 "상징적 인물을 따라서 똑같이 꾸미는 일은 언제나 멋지다고 생각해요" 하고 말했다.[17] 미바사가르는 당시를 이렇게 추억했다. "킹키 저린키는 리에게 중요한 장소였어요. 한번은 리가 필립 트리시의 모자를 쓰고 클럽에 갔어요. 오간자로 만든 모자였는데, 숫양의 뿔 한 쌍이 달린 것처럼 보였죠. 리는 은색 라메lamé•로 만든 프록코트도 빌려 입었어요. 아마 존 갈리아노 옷이었을 거예요. 바지는 졸업 패션쇼에서 쓰고 남은 천으로 직접 만들어 입었고, 구두는 블로한테서 빌려 신었어요. 가짜 드래그 퀸처럼 보였죠."[18]

나중에 맥퀸과 필립 트리시는 서로 영감을 자극하는 친구이자 동료가 되었지만, 1992년에 둘이 처음 만났을 때에는 냉랭한 분위기가 흘렀다. 맥퀸과 트리시 모두 자기가 블로의 후원을 받는 유일무이한 존재라고 믿고 있다가 블로의 관심을 빼앗아 가는 경쟁자가 있다는 사실을 깨달았기 때문이다(블로는 맥퀸과 트리시에게 둘 다 대단하다고 여러 번 이야기했다).

1992년 7월, 맥퀸은 글로스터셔에 있는 블로 부부의 별장인 힐

• 금박 혹은 은박을 입힌 실로 짠 직물.

스 저택에 초대받았다. 당시 인테리어 및 패션 전문 사진작가 오베르토 질리Oberto Gili가 영국『보그』의 의뢰로 블로 부부와 저택을 촬영하려고 했던 터라, 이사벨라 블로는 맥퀸에게 촬영 때 입을 옷을 모두 디자인해 달라고 부탁했다. 맥퀸은 힐스 저택의 경관을 보고 넋을 잃었다. 그 집은 데트마 블로의 할아버지인 건축가 데트마 젤링스 블로Detmar Jellings Blow가 1913년에 미술 공예 운동* 스타일로 손수 지은 건물이었다. 1940년에 잡지『컨트리 라이프Country Life』에서는 힐스 저택을 이렇게 묘사했다. "힐스 저택이 서 있는 곳은 뜻밖에도 페인스윅의 코츠월드 웨스트 꼭대기 바로 아래에 있는 바위 턱이다. 누구나 꿈꿀 법한 위치지만 이곳에 감히 집을 세우겠다고 도전하는 이는 거의 없었을 것이다. 집은 몰번 힐부터 쳅스토까지 이어지는 세번강 유역 전체를 내려다본다. 서쪽으로 뻗어 나가는 웰시 마치스의 가장 멋진 부분도 눈에 훤히 들어온다."[19] 각 모서리 기둥이 지붕을 떠받치는 침대까지 갖춰진 가장 좋은 손님방에서 맥퀸은 첫날 밤을 보냈다. 저택에서는 어디를 바라보든 혀를 내두를 만큼 멋진 장면이 눈에 들어왔다. 기다란 응접실 마루는 가공하지 않은 느릅나무였다. 침실 벽은 1951년 화재로 집이 무너진 후 관에 사용했던 목판을 이용해 패널링 방식으로 다시 꾸며져 있었다. 화재가 일어나기 전에 현관과 식당으로 쓰였다는 '큰 홀'의 벽에는 퀸 앤Queen Anne

* 19세기 후반 영국에서 일어난 공예 개량 운동. 질적인 문제를 보일 수 있는 기계 제조보다 정교한 수공예를 강조하면서 이를 통한 미적 발전을 추구했다.

스타일*로 만든 자수 카펫이 태피스트리 작품처럼 걸려 있었다. 사자, 유니콘, '*Beati Pacifici*(평화를 이룩하는 자 복되어라)'라는 라틴어 문구가 어우러진 제임스 1세James I**의 문장과 화가 오거스터스 존Augustus John이 그린 데트마 젤링스 블로의 초상화도 멋졌다. 어느 작가는 힐스 저택을 둘러보고 이렇게 묘사했다. "가구에는 부드러운 느낌이 거의 없다. 집안이 온통 어두컴컴한 중세 분위기를 풍기며, 냉기도 살짝 감돈다. 저택은 실물 크기로 만든 연극 무대나 다름없다."[20]

힐스 저택은 여러 세대를 거친 고택처럼 보이지만 사실 그리 오래되지 않은 건물이다. 블로 가문은 근면하게 노동해서 윤택해진 덕분에 저택을 지을 수 있었다. "아내가 알렉산더에게 저희 할아버지 이야기를 해 줬어요. 할아버지가 창의적인 분이셨다고 했죠. 하지만 우리 가족이 상류층은 아니었고 크로이던 출신이라고 알려 줬어요." 데트마 블로가 말했다. "힐스 저택이 저희 어머니 소유고 우리 부부한테 돈이 없다는 사실도 알렉산더가 알게 됐어요. 법정 변호사인 제가 벌어들이는 수입은 보잘것없었고, 아내가 잡지사에서 받는 보수도 많지 않았죠." 데트마 블로의 표현을 빌리자면, 힐스 저택에는 "유토피아를 꿈꾸는 평등주의"가 근본정신으로 깃들어 있어서 맥퀸이나 다른 손님들이 제집처럼 편안하게 지낼 수 있었다.[21] 맥퀸이 힐스 저택을 방문한 후 20

* 영국의 여왕 앤Anne(1665~1714)의 통치 시기 즈음에 유행한 건축·가구 양식. 가구의 경우 편안한 활용감과 곡선미를 강조했다.
** 잉글랜드, 스코틀랜드, 아일랜드를 모두 통치한 영국 최초의 왕(1566~1625).

여 년 동안 블로 부부의 "매력이 자석처럼" 패션계와 예술계의 가장 눈부신 인물들을 힐스 저택으로 끌어들였다.[22] 데트마 블로는 맥퀸과 처음 만난 날 느꼈던 흥분을 기억했다. "알렉산더는 들떠서 아주 즐거워했어요. 정말 재미있고 영리하고 야심만만했죠. 우리는 그렇게 모험을 떠났어요. 로마제국에 맞섰던 부디카Boudica*처럼 전차를 타고 말이죠."[23]

이사벨라 블로는 맥퀸이 『보그』 촬영을 위해 만든 옷을 보고 열광했다. 다 비칠 정도로 얇은 오간자를 여러 겹으로 겹치고 그 사이에 붉은 꽃잎을 달아 만든 섬세한 하얀 드레스는 멀리서 보면 핏방울로 얼룩진 것처럼 보였다. 양모로 만든 검은색 헌팅 재킷도 있었다. 블로는 그동안 사들였던 맥퀸의 졸업 컬렉션 중 가시철조망 무늬의 분홍색 실크로 만든 아름다운 프록코트도 챙겼다. 데트마 블로는 옷깃 없는 법정 변호사 셔츠에 "시스루 실크로 만든 장미꽃잎을 풍성하게 붙인" 흰 주름 칼라를 두르고 "시스루 꽃잎"으로 장식한 섭정 시대풍의 연분홍색 조끼를 걸쳤다. 블로 부부는 아치 아래에 서서 사진을 한 장 찍었다. 그 사진을 찍을 때 부부의 머리 위에서 "맥퀸은 거꾸로 매달린 채" 꽃다발을 들고 있었다.[24]

그 무렵 이사벨라 블로는 맥퀸을 '알렉산더 대제'로 여겼다. 그녀는 맥퀸을 천재라고 거듭 이야기하며 치켜세웠다. "아내는 워홀과 바스키아Jean-Michel Basquiat**를 모두 알고 지냈어요. 둘 다 아

• 1세기 중반에 영국을 점령한 로마 제국에 대항했던 이케니족의 여왕.

내를 높이 평가했죠." 데트마 블로가 전했다. "그러니 고작 스물세 살에 이사벨라에게서 칭찬을 받은 맥퀸은 비범하다고 할 수 있죠."[25] 맥퀸이 만든 옷은 『보그』 1992년 11월 호에 총 여섯 페이지에 걸쳐 실렸다. 기사 제목은 '힐스 저택 너머 저 멀리Over the Hilles and Far Away'였다. 어느 작가의 말대로 『보그』에 광고를 내는 데 드는 액수는 "수만 파운드에 이르겠지만, 젊은 알렉산더 맥퀸은 『보그』에 공짜로 광고를 실었다."[26]

맥퀸과 블로의 유대감은 깊었다. 맥퀸은 블로가 런던 빌링스게이트 어시장에서 일하는 천하의 상스러운 아낙네와 악명 높은 팜파탈인 루크레치아 보르자Lucrezia Borgia가 결합한 존재라고 묘사하기를 좋아했다. 둘은 하루에 적어도 네 시간 동안 전화로 수다를 떨었고, 만나서 대화할 때면 추잡하고 상스럽게 낄낄대는 웃음소리가 끝을 모르고 이어졌다. 블로는 후세인 샬라얀Hussein Chalayan이나 리파트 우즈베크, 필립 트리시, 마놀로 블라닉Manolo Blahnik 같은 뛰어난 디자이너와 함께 맥퀸도 저녁 식사에 자주 초대했다. 블로가 직접 스트랫퍼드로 가서 조이스 맥퀸과 차를 마시는 일도 잦아서 이내 블로와 조이스도 가까워졌다. 블로는 2005년 인터뷰에서 맥퀸의 어머니에 대해 이렇게 말했다. "알렉산더의 어머니는 짓궂은 유머에 능하셨어요. 눈은 알렉산더처럼 푸른색이었죠. 참 고우셨어요. 댁에 들어서면 늘 농담을 건네셨

•• 미국 출신의 화가(1960~1988). 신표현주의의 일환으로 거리 미술, 그래피티, 원시주의를 융합한 독특한 화풍을 선보였다.

죠. 알렉산더가 어머니를 많이 닮은 것 같아요." 블로는 이 인터뷰에서 맥퀸의 성격도 자세히 언급했다. "알렉산더는 예나 지금이나 변함없어요. 정말 웃기고 재치도 뛰어나고 여린 만큼 거칠기도 해요. 연약한 면과 강인한 면이 멋지게 조화를 이루죠."[27]

1992년 여름 무렵, 블로는 미바사가르가 만든 속치마를 사려고 했다. 그런데 맥퀸이 이 사실을 알고 블로를 그에게 빼앗겼다고 생각하며 질투하고 언짢아했다. 블로가 빌려준 집에서 함께 살던 맥퀸과 미바사가르의 사이는 점차 험악해졌다. 미바사가르는 맥퀸이 자기 다이어리를 샅샅이 뒤져 볼 뿐 아니라 속옷까지 훔쳐 입는다는 사실을 알고 당연히 "기겁했다."[28] "리가 이런저런 일로 심하게 화를 내곤 했어요. 우리는 폭발해서 격하게 싸웠죠. 리가 부엌 청소를 잘 안 했어요. 하루는 맡기로 했던 집안일을 하지 않는 걸 보니 분명히 엄마가 응석받이로 키웠겠다고 한마디 했죠. 그러니까 걔가 '개자식아, 우리 엄마 얘기 꺼내지 마!' 하고 소리쳤어요. 그래서 저는 '뭐, 네가 청소하기 싫어하는 것 같아서'라고 대꾸했죠. 그러니까 걔가 재단 가위를 집어 들더니 저를 찌르기 시작했어요. 제가 온 힘을 다해 위층으로 도망갔는데도 걔가 쫓아오는 바람에 제가 방문을 잠가야 했죠. 저만 보면 달려들어서 가위로 찌르려고 했어요. 그때 집을 나가야겠다고 생각했어요."[29]

미바사가르는 상황을 이해해 보려고 파리에 있는 친구에게 편지를 써서 집안 분위기가 얼마나 심하게 불쾌한지 털어놓았다. 그리고 친구의 조언이 담긴 답장을 읽고 꼼꼼하게 찢어서 방에

있는 쓰레기통에 버렸다. 그런데 미바사가르가 집을 비운 사이에 맥퀸이 미바사가르의 방에 들어가 쓰레기통 속의 종잇조각을 꺼내 다시 맞춰 봤다. 맥퀸은 친구가 "그와 함께 살면서 굉장히 힘들어하는" 데다가 "집을 나가고 싶어 한다"는 내용을 읽었다.[30] 집안에 침묵이 독가스처럼 무겁게 내려앉았고, 둘은 복도나 계단에서 마주치면 눈을 피했다. "결국 리는 블로한테 전화해서 저를 내보내라고 말했어요."[31]

몇 달 후, 센트럴 세인트 마틴스로 돌아간 미바사가르는 우연히 친구와 함께 있는 맥퀸을 보고 "안녕" 하고 인사를 건넸다. "하지만 리는 그냥 무시하고 가 버렸어요. 그 후로 다시는 대화하지 않았죠. 리는 자기가 원했던 미래, 앞으로 걸어갈 길을 잘 알고 있었다고 생각해요. 자기가 어디로 나아갈지 정확히 알고 있었을 거예요."[32]

맥퀸은 핌리코에 있는 블로의 집에서 나와 더 남쪽에 있는 투팅으로 이사했다. 사이먼 언글레스가 레싱엄 애비뉴 169번지에 함께 살 이층집을 빌려 놓은 상태였다. 결국 언글레스가 2층, 맥퀸이 1층에서 지내기로 했다. 침실 뒤편에 있는 방에 재봉틀을 갖다 두고 그 방을 작업실로 만든 맥퀸은 천 조각에 둘러싸여 일했다. 이사벨라 블로는 가끔 맥퀸과 언글레스가 사는 집에 전화해서 언글레스가 받으면 그저 "알렉산더"라고 한마디만 했다. 언글레스는 "아뇨, 저는 사이먼이에요" 하고 대답했지만, 블로는 알렉산더라는 이름만 한 음절씩 끊어서 또박또박 반복할 뿐이었

다. "그래서 저는 '세상에, 당신 말도 못하게 무례하네요'라고 대답했죠. 그러면 리가 바로 옆에서 자지러지게 웃었어요."[33]

언제나 좋은 친구 사이를 유지한 맥퀸과 언글레스는 그해 여름에 굉장히 자주 어울렸다. 둘은 투팅 벡 리도라는 야외 수영장에서 아산화질소 환각제를 들이마시며 수중 발레를 하는 척했다. 그리고 둘 다 자연을 굉장히 좋아했다. 그래서 언글레스가 월트셔와 버크셔의 경계 지역에 있는 부모님 댁을 방문해 꿩 한 쌍이나 붉은 자고새를 얻어서 돌아오면, 맥퀸은 몹시 기뻐했다. 둘은 요리 중에 뽑은 깃털은 옷을 만드는 데 썼고, 까마귀나 꿩의 발은 귀고리를 만드는 데 썼다. 한편 언글레스는 맥퀸에게 친구 숀린을 소개했다. 숀은 영국 보석 거래의 중심지인 해턴 가든에서 15년간 수습공으로 일하며 영국의 전통적인 보석 세공을 배우고 있었다. 셋은 그릭 스트리트에 있는 스리 그레이하운드 펍에서 처음 만났다. 이 펍은 당시 센트럴 세인트 마틴스 학생들이 자주 들르는 곳이었다. 린은 맥퀸이 수줍음을 많이 탄다는 사실을 눈치채고 긴장을 풀어 주려고 애썼고, 이내 맥퀸은 린과 마음 편하게 어울릴 수 있었다. 맥퀸, 언글레스, 린은 런던 남부에 있는 게이 바인 복스홀 태번에서 자주 어울려 놀았다. 그럴 때마다 맥퀸은 우드페커 사과주를 한두 병 마시곤 했다. 셋은 마일 엔드 로드에 있는 화이트 스완이나 브릭스턴에 있는 헤븐, 프리지 같은 클럽에도 드나들었다. 린이 기억하기에 맥퀸은 투팅에서 지내던 시절에 집 뒷마당에서 작업을 하곤 했다. 맥퀸이 작업을 마치면 땅은 실리콘과 석고로 뒤덮이고 풀은 붉은 염료에 물들어서 마

치 재난이 휩쓸고 지나간 자리처럼 보였다.

맥퀸은 언글레스와 함께 지내며 처음으로 사드 후작의 『소돔의 120일』을 빌려 읽었다. "리는 점점 더 극단으로 치닫는 전개에 감탄했어요."[34] 언글레스가 이야기했다. 맥퀸은 사드 후작이 1785년 바스티유 감옥에 갇혀서 37일 만에 완성한, 끝없는 성적 학대와 고문의 이야기에 굉장한 흥미를 느꼈다. 사드가 "태초 이래 가장 불결한 이야기"라고 직접 설명한 작품에 맥퀸은 빨려 들었다.[35] 일곱 살 소녀들 앞에서 자위를 하거나 분뇨를 먹고 마시는 일에서 드러나는 "단순한 격정", 근친상간을 하거나 어린이를 강간하는 일, 그리고 채찍질을 하며 성적 흥분을 느끼는 행위에서 보이는 "복잡한 격정", 신체를 훼손하고 세 살 난 여자아이의 항문을 강간하는 일에서 나타나는 "범죄 격정", 살아 있는 어린이의 가죽을 벗기고 임신한 여성의 배를 가르거나 청소년들이 고문받는 모습을 지켜보며 자위하는 일에서 드러나는 "살인 격정"의 묘사에 푹 빠졌다. "저는 사드 후작한테서 영향을 받았어요. 사람들은 사드를 그저 변태라고 생각하겠지만, 저는 그가 위대한 철학자이자 당대를 대표하는 인물이라고 봐요." 훗날 맥퀸이 데이비드 보위에게 말했다. "제가 볼 때 사드는 사람들이 다르게 생각하도록 강한 도발을 해요. 그런 면이 약간 두려워요. 저도 사드처럼 생각하니까⋯."[36]

1993년에 일러스트레이터 리처드 그레이Richard Gray를 통해 맥퀸과 처음 만나 친구로 지낸 크리스 버드Chris Bird는 맥퀸의 작품이 사드의 소설, 특히 『쥐스틴, 또는 미덕의 불행Justine, ou Les Malheurs

de la Vertu』이나 『쥘리에트 이야기, 또는 악덕의 번영*L'Histoire de Juliette, ou les Prospérités du Vice*』과 몹시 닮았다고 생각하곤 했다. "인간이 다른 인간에게 저지른 잔혹한 일을 기록한 게 전부 닮았어요. 그런 행위를 용납하는 게 아니라 그저 보여 준다는 면에서 말이죠. 리도 그랬어요. 리는 컬렉션 의상 중 하나에 '인생은 고통이다Life Is Pain'라고 자수를 새겼죠. 그의 작품에는 낭만적인 면도 있지만 잔인한 면도 있어요. 게다가 몸을 구속하는 측면도 있죠. 하지만 리는 여성을 해방하고 싶어 했어요. 런웨이에 올라간 여성이 무시무시해질 수 있기를 바랐죠."[37]

센트럴 세인트 마틴스에서 패션 역사와 이론을 가르치는 캐럴라인 에번스Caroline Evans 교수는 저서 『경계 위의 패션: 스펙터클, 모더니티, 그리고 죽음의 문제*Fashion at the Edge: Spectacle, Modernity and Deathliness*』에서 사드 후작과 맥퀸의 연관성을 설명했다. "맥퀸의 재단과 패션쇼 스타일링에서 드러나는 잔혹함을 보면, 사드 후작이 창조한 위대하고 방탕한 여성들, 이 여성들이 잔인하게 지배하고 군림하는 이야기가 떠오른다. 사드의 작품에 등장하는 위험한 여성은 굉장히 비범한 초인이라 젠더의 경계선을 거의 넘어섰다. (…) 사드와 마찬가지로 맥퀸도 희생자와 공격자 사이의 변증법적 관계에 매료되었다. 맥퀸의 패션쇼에서 행진하는 여성은 사드의 작품에 나오는 인물 중에 희생자가 아닌 공격자를 닮았다. (…) 맥퀸의 시각적 상상 속에서는 서로 다른 측면이 대응하고 균형을 맞추는 체계가 작동한다. 선한 측면은 잔인한 면과 균형을 이루며, 지배의 몸짓은 복종의 몸짓을 동시에 표현

한다. 맥퀸의 쇼에서는 마치 먹잇감이 포식자로 변하는 것처럼 희생양이 된 모델이 더 강력한 존재로 바뀐다."[38]

사드는 도덕을 인위적인 체계라고, 즉 인간의 '자연스러운' 충동을 억제하고 통제하려고 고안된 규제의 모태라고 이야기한다. 맥퀸은 『소돔의 120일』을 읽으며 마침내 ─ 어떤 이들은 무절제하고 지저분하고 더럽고 추악하다고 보는 ─ 자기 성 정체성을 원하는 대로 표현해도 좋다는 허락을 받았다고 느꼈다. 그가 보기에 사드의 작품은 전혀 극단적이지도 않고 지나치게 충격적이지도 않았다. 크리스 버드는 말했다. "리는 성욕이 왕성했어요. 섹스를 정말 좋아했죠."

어느 날 아침, 맥퀸의 집에서 묵었던 크리스 버드는 욕실에서 샤워를 하고 몸을 닦고 있었다. 그때 별안간 맥퀸이 욕실로 뛰어들어와 버드에게 같이 자자고 유혹했다. "리는 제 취향이 아니었어요. 그때 상황이 꼭 연극 〈라이어Run For Your Wife〉에 나오는 장면 같았죠." 버드는 레이 쿠니Ray Cooney가 연출한 익살극을 들어 당시를 묘사했다. "나중에 리한테 그날 일을 상기시켰더니 기겁을 하더라고요. 거절당한 일화는 입에 올리기 싫어했어요."

맥퀸이 선호한 인사 방식 중 하나는, 항문 쪽으로 손가락을 찔렀다가 친구가 펍에 들어오면 그 친구 얼굴에 냄새나는 손가락을 느닷없이 들이대고 "맥퀸을 만나 봐!" 하고 소리치는 것이었다. 맥퀸은 그렇게 인사하고 나서 상스럽게 낄낄거리며 웃어 댔다. 적어도 크리스 버드처럼 '운 좋았던' 게이 친구들은 이런 인사를 받아 봤다. 맥퀸은 빅토리아 앤드 앨버트 박물관에 갔다가

가방을 검색받았던 일화를 신나서 친구들에게 자주 이야기하곤 했다. "리는 스포츠 가방에 흉물스러운 딜도를 갖고 있었어요. 그런데 보안 요원들이 그걸 발견했죠. 걔는 그 일이 정말 웃겼대요." 버드가 전했다. "리가 이사벨라 블로와 정말 친하게 지냈던 이유도 둘 다 섹스 이야기를 좋아했기 때문이에요. 물건이 크니, 뭘 해 봤니, 하면서 말이죠."[39]

맥퀸은 친구나 동료에게 자신의 우스꽝스러운 성적 모험을 수시로 들려줬다. 1992년 가을, 패션업계 채용 에이전시인 덴사 Denza에서 일하다가 맥퀸을 처음 만난 앨리스 스미스는 그를 입이 거친 광대에 비유했다. 맥퀸은 스미스나 그녀의 동료 크레시다 파이Cressida Pye에게 햄스테드 히스에서 섹스 파트너를 찾아 헤맨 이야기를 맛깔나게 이야기했다. "리는 언제나 섹스에 관심이 많았고 자기 경험을 아주 상세하게 들려주고 싶어 했어요." 스미스가 말했다. "한번은 클래펌 커먼에 남자를 만나러 갔던 일을 얘기해 줬죠. 누가 리를 나무에 묶고 달아나 버려서 아침까지 그러고 있어야 했대요. 아주 날카로운 고음으로 웃었어요. 쭈글쭈글한 노파가 빽빽거리는 것처럼요. 우리는 '목소리 좀 낮춰' 하고 말하곤 했어요. 우리가 사무실에서 멀버리Mulberry나 다른 회사 담당자와 통화할 때 걔가 지저분한 이야기를 늘어놓곤 했거든요."

맥퀸은 패션 스쿨을 졸업하고 곧 덴사에 등록했고, "작은 햄스터처럼 보이는" 스리피스 슈트를 입고 알베르타 페레티Alberta Ferretti에 면접을 보러 갔다. 스미스가 면접 결과를 알려 줬다. "그렇게 은행원처럼 입고 가면 절대로 일자리를 얻지 못하겠다고

생각했죠. 실제로 그랬어요." 이후 앨리스 스미스와 크레시다 파이는 회사를 나와서 세인트 마틴스 레인에 직접 회사를 차렸고, 맥퀸은 그들이 일자리를 구해 줄 것이라는 기대를 품고 에이전시를 옮겼다. "우리가 대규모 에이전시에서 나와서 우리 힘으로 회사를 세우니까 리는 신이 났어요." 스미스가 회상했다. "우리는 동질감을 느꼈어요. 맥퀸도 자기가 약간 별난 데다 남들과 섞이기를 꺼린다는 걸 알았을 거예요. 크레시다와 제가 자기와 비슷한 해적 같다고 생각하면서 좋아했죠." 스미스와 파이는 맥퀸의 재능을 한눈에 알아봤다. 둘은 맥퀸의 신상 정보를 기록한 서류에 "이 사람은 스타"라고 적었다. 당시 맥퀸이 연한 H연필로 깔끔하고 세밀하게 그린 스케치는 마치 건축가가 그린 도안 같았다. 아름다웠고 조금도 야단스럽지 않았다.

앨리스 스미스는 프림로즈 힐에 있는 아파트로 맥퀸을 자주 초대해 바지를 만들어 달라고 부탁했다. 맥퀸은 한 벌에 50파운드씩 받고 스미스가 베릭 스트리트 시장에서 사다 놓은 천으로 허리부터 넓게 퍼지는 팔라초 바지를 만들어 줬다. "제가 원하는 스타일을 이야기해도 리는 '난 그렇게 안 만들 거야'라고 대답했죠. 손바닥만 한 우리 집 거실에 옷감을 펼쳐 놓고 바로 잘라 냈어요. 옷본을 그리거나 만들지도 않았죠. 보고도 믿을 수가 없었어요. 리가 언제나 커다란 재단용 가위를 들고 돌아다니던 모습이 기억나요. 아마 고모가 사 주셨을 거예요. 리는 늘 쪼들렸고 우리가 회사 돈을 빌려주곤 했어요. '빌려준다'라고 했지만 못 돌려받았죠. 우리도 돈이 없었지만 리가 재능이 뛰어나다고 굳게 믿어서

리를 도와줬어요. 믿음이 너무 확고했던 터라 흥분해서 앞뒤로 재어 보지도 않았죠."[40]

여전히 실업 수당에 의지해 생활하던 맥퀸은 푼돈이라도 벌어 볼 생각에 조끼를 만들어 팔았다. 그중 몇 벌은 『보그』 사옥에 가져갔다. 당시 『보그』의 패션 디렉터였던 애나 하비Anna Harvey도 맥퀸이 만든 "아주 훌륭한 조끼들"을 두 눈으로 확인했다. 하비는 학교에서 반장이던 아들에게 맥퀸의 조끼를 하나 사 줄까 고민하다 결국 사지 않았는데, 나중에는 깊이 후회했다. "맥퀸은 유별났고, 수줍음도 심하게 탔어요. 악을 쓰며 일하는 여자들로 가득한 『보그』의 패션 사무실에서는 상당히 불편했을 거예요. 맥퀸이 창백한 낯빛으로 깜짝 놀란 표정을 짓고 있던 모습이 기억나요. 그래도 맥퀸은 자신감을 갖고 있었죠. 맥퀸이 만들어 온 조끼 몇 벌을 보고, 이 사람은 자기가 무슨 일을 하는지 제대로 아는구나 싶었어요."[41]

맥퀸은 1992년 하반기부터 1993년 봄까지 첫 번째 컬렉션 〈택시 드라이버Taxi Driver〉를 만드느라 바쁘게 지냈다. 앨리스 스미스와 크레시다 파이가 맥퀸의 홍보 자문으로 나서서 그를 도왔다. 스미스는 당시 『스카이Sky』 잡지사에서 일하던 친구 케이티 웹Katie Webb에게 연락해 맥퀸의 첫 컬렉션을 잡지에 실어 주겠다는 약속을 받았다. 다만 문제가 하나 있었다. 맥퀸은 컬렉션을 홍보해야 한다는 사실을 잘 알았지만 사회복지부에서 잡지 기사를 보고 실업 수당을 끊을까 봐 사진을 찍지 않으려고 했다. 그래서 맥퀸과 사진작가 리처드 버브리지Richard Burbridge는 강력 테이

프로 맥퀸의 얼굴을 감싼다는 아이디어를 떠올렸다. 이에 대해 크리스 버드는 자기 사진을 절대 찍지 않으려고 했던 벨기에 디자이너 마틴 마르지엘라를 언급했다. "얼굴을 테이프로 감춘다는 구상에는 마틴 마르지엘라 같은 면도 있다고 생각해요. 그래서 리가 더 수수께끼처럼 보였죠."[42] 게다가 맥퀸은 테이프를 얼굴에 둘둘 감는다는 아이디어가 신체 결박이나 페티시 패션에서 영감을 얻은 듯해서 매력적이라고 생각했다. 얼마 후 맥퀸은 얼굴에 테이프를 두르고 사이먼 코스틴의 새 두개골 목걸이를 맨 가슴에 걸친 채 찍은 사진을 코스틴에게 전달했다. 그리고 컬렉션 기사를 써 주기로 한 케이티 웹과 인터뷰를 하면서 이렇게 말했다. "우리 중 일부는 잘못된 몸으로 태어나요. 너무 키가 작거나 너무 뚱뚱하죠. 제가 만드는 옷은 사람들을 더 멋져 보이게 하고 적당한 가격으로 자존감을 높이도록 도와 줘요. 저는 제 패션쇼에 평범한 사람을 세우고 싶고요. 어쨌거나 우리가 모두 이바나 트럼프Ivana Trump 같은 모델이 될 수는 없으니까요."[43]

맥퀸은 영화에서 영감을 얻어 〈택시 드라이버〉 컬렉션을 만들었다. 특히 당시 킹스 크로스에 있는 스칼라 극장에서 감상한 영화로부터 착상을 얻었다. "저는 감독 중에 피에르 파올로 파솔리니Pier Paolo Pasolini와 스탠리 큐브릭Stanley Kubrick을 정말 좋아해요. 이 컬렉션은 영화와 사진에 대한 오마주예요."[44] 물론 로버트 드 니로Robert De Niro가 택시 기사 트래비스 비클을 연기하고 조디 포스터가 어린 매춘부 아이리스 스틴스마 역을 맡은 마틴 스코세이지Martin Scorsese 감독의 1976년 영화 〈택시 드라이버Taxi Driver〉가

컬렉션의 핵심이었다. 맥퀸은 사이먼 언글레스의 도움을 받아 광택이 도는 태피터taffeta*로 만든 재킷에 트래비스 비클을 연기하는 드 니로의 얼굴을 인쇄했다. 맥퀸이 스코세이지의 〈택시 드라이버〉에 빠진 이유는 분명했다. 스스로 구원자라고 생각하는 트래비스와 트래비스가 구하려고 하는 착취당하고 학대받는 아이리스 모두 자신과 같다고 생각했기 때문이다.

맥퀸은 열심히 작업했다. 그리고 『옵서버』의 루신다 앨퍼드 Lucinda Alford 기자에게 자신이 열정적으로 실험하면서 새로운 기법을 시험해 보고 있다고 말했다. 맥퀸은 원단 가장자리를 꿰매 옷단을 만드는 대신 가장자리를 그대로 라텍스에 살짝 담갔고, 옷에는 "투명한 비닐 사이에 샌드위치처럼" 끼워 넣은 깃털을 달았다. 사소한 부분도 믿기 어려울 정도로 공을 들여 만들었다. 기사에서 앨퍼드는 "보통 세 부분으로 나누어 만드는 소매를 맥퀸은 여섯 부분으로 나누어 만들었다"고 썼다. "옷깃과 소매는 종이접기 원리를 이용해 만들었다. 서로 다른 천 조각을 이어서 팔꿈치 부분을 만들고, 겨드랑이 부분에 안감을 댔다. 그래서 재킷소매가 팔에 꼭 맞아도 편하게 팔을 움직일 수 있다."[45]

1990년대 초반, 영국의 패션 산업은 침체에 빠져 있었다. 나라 전체가 불경기에서 완전히 벗어나지 못했고, 집값 하락과 높은 금리, 과대평가된 환율 같은 경기 후퇴의 특징이 여전했다. 존 갈리아노, 비비언 웨스트우드Vivienne Westwood, 캐서린 햄넷Katharine

* 레이온, 폴리에스테르, 아세테이트 등으로 만들어진 다소 빳빳하면서도 부드러운 평직물.

Hamnett, 그리고 그레이엄 프레이저Graham Fraser와 리처드 노트 Richard Nott가 함께 만든 워커스 포 프리덤Workers For Freedom 등 과거에 '올해의 영국 디자이너'로 선정된 주인공들은 물론 1993년에 같은 상을 받은 리파트 우즈베크까지 1993년 컬렉션을 밀라노나 파리에서 발표하기로 했다. 베티 잭슨Betty Jackson은 컬렉션을 영상으로 찍어 발표하기로 했고, 존 리치먼드John Richmond도 파리에서 컬렉션을 발표하기로 결심했다. "런던 패션 위크는 전 세계 언론과 바이어를 충분히 유치하지 못해요." 리치먼드가 말했다. "사업을 확장하고 싶다면 파리에서 패션쇼를 열어야 합니다." 로저 트레드리Roger Tredre 기자가 『인디펜던트 온 선데이*The Independent on Sunday*』에 실은 기사를 살펴보면, 1990년에 열린 런던 패션 위크에는 디자이너 스물한 명이 오트 쿠튀르 패션쇼를 열었고 250명이 근처에서 열린 프레타포르테 전시회에 참여했다. 하지만 1993년 3월에는 겨우 "열세 명만 패션쇼를 열었고, 60명만 리츠 호텔에서 열린 전시회에 참여했다." 트레드리는 "재능 있는 디자이너가 부족한 탓이 아니다"라고 말하며 맥퀸을 떠오르는 신예로 꼽았다. 그는 벨라 프로이트Bella Freud와 어맨다 웨이클리Amanda Wakeley, 플라이트 오스텔Flyte Ostell, 조넨탁 앤드 멀리건Sonnentag & Mulligan, 에이브 해밀턴Abe Hamilton도 함께 유망주로 언급했다. "하지만 문제의 핵심은 돈"이었다.[46]

영국 패션 협회는 문제를 해결하기 위해 신진 디자이너 여섯에게 제공할 지원금 소액을 따로 편성했다. 알렉산더 맥퀸, 조넨탁 앤드 멀리건, 리사 존슨Lisa Johnson, 폴 프리스Paul Frith, 에이

브 해밀턴, 그리고 패멀라 블런들Pamela Blundell과 리 코퍼휘트Lee Copperwheat가 함께한 코퍼휘트 블런들Copperwheat Blundell이 지원 대상으로 뽑혔다. 이 가운데 리 코퍼휘트는 세인트 마틴스의 객원 강사로 패션 석사 과정의 수업을 담당하면서 맥퀸을 만나게 되었다. 둘은 친구가 되어 함께 클럽을 드나들었다. "맥퀸은 상당히 거칠었어요. 우리 둘이 취향이 같았죠. 맥퀸은 무슨 일이든 기꺼이 하려고 했어요. 조금 난잡한 일도요. 같이 놀러 다니면서 아주 가까워졌죠. 그러다가 리츠 호텔에서 열린 전시를 보고 나서 맥퀸이 천재라는 사실을 알았어요."[47]

호텔 객실 여러 곳에서 열린 이 단체 전시는 규모가 작았다. 의상은 모델이 입는 대신 진열대에 걸렸고, 맥퀸이 만든 옷은 도로시 퍼킨스Dorothy Perkins 브랜드의 코트 옷걸이에 걸렸다. 훗날 패션 비평가 세라 모어Sarah Mower는 당시 전시를 회상하며 이렇게 기사를 썼다. "전부 정말로 절망적으로 보였다. 그런데 깔깔대는 웃음소리에 끌려서 복도를 따라 걸어가 봤다. 이사벨라 블로가 있었다. 깃털이 폭발할 듯한 필립 트리시 모자를 머리에 얹은 블로는 빈틈 하나 없이 예리하게 재단된 옷을 향해 사람들을 몰고 있었다. 옷 뒤에는 머리가 둥그런 런던 토박이 젊은이가 서 있었다."[48] 닐진 유수프Nilgin Yusuf 기자는 당시 『선데이 타임스The Sunday Times』에서 맥퀸의 작품을 콕 집어 언급했다. 유수프는 "퀼트와 보석으로 장식한" 옷깃, "여제에게 어울릴 법하게 몸에 꼭 맞도록 옷을 제작한 정교한 솜씨"에 열광했다.[49] 루신다 앨퍼드도 『옵서버』 기사에서 맥퀸이 "패턴 커터로서 반론의 여지가 없는 기량"

을 갖췄다고 평했다. "오트 쿠튀르와 프레타포르테의 조합. 재단에는 굉장히 흥미로운 요소가 엿보인다. 그의 스타일은 자유로운 바이어스 재단bias cut•을 혼합한 데서 발전했다. 시대를 앞서가는 형태와 프린트 작업뿐 아니라 역사적 의복도 새롭게 활용했다."[50] 조이스, 르네 고모, 재닛 누나도 리츠 호텔을 방문했다. 재닛은 패션지 에디터들과 다소 다르게 생각했다. "동생이 만든 옷을 보고 속으로 저는 못 입겠다고 생각했어요. 저는 리처럼 실험적이지 못해서 꽤 평범하게 입거든요. 하지만 이사벨라 블로는 동생이 만든 옷에 환장했죠."[51]

아마 맥퀸은 언론으로부터 주목을 받고 긍정적 반응을 얻으면서 약간 거만해졌을 것이다. 어쨌거나 그의 이름이 『타임스The Times』에도 실렸기 때문이다. 『타임스』의 이언 R. 웹Iain R. Webb기자는 "오늘 그들이 만든 디자인은 분명히 현대적이다. 내일이 되면 그들의 이름은 전 세계에서 유명해질 것이다"라고 썼다.[52] 전시가 끝나자 맥퀸과 언글레스는 옷을 검은 쓰레기봉투에 담아 챙기고 한잔하러 나섰다. 둘은 소호에 있는 게이 바인 컴튼스에 먼저 들렀다가 곧 킹스 크로스 중앙역 근처에 있는 게이 바인 맨스팅크로 옮겼다. 늘 그렇듯 돈이 부족했던 두 사람은 옷을 담은 봉지를 물품 보관소에 보관료를 내고 맡기는 대신 술집 바깥에 있는 쓰레기통 밑에 숨겨 두기로 했다. "우리는 몇 시간 동안 술을 마시고 춤을 췄어요. 그러다가 옷은 완전히 잊고 집으로 돌아

• 옷감을 비스듬하게 두고 치수를 재어 자르는 방법. 옷의 착용감과 입체감을 높인다.

갔죠." 언글레스가 그날을 떠올렸다. "다음 날 아침에 리가 옷을 찾으러 갔는데, 옷이 사라지고 없었어요."[53]

오늘날에는 패션 수집가와 큐레이터들이 맥퀸의 의상을 숭배하고 경외하지만(빈티지 의상 한 벌이 수만 파운드를 호가할 수 있다), 더 태평하고 무질서했던 1990년대 초반에는 그렇지 않았다. 1993년 3월 초, 앨리스 스미스는 맥퀸의 옷을 입고 『데일리 텔레그래프*Daily Telegraph*』 기사에 실릴 사진을 찍었다. 여러 디자이너와 그들의 뮤즈를 다루는 기사에 나오기로 한 스미스는 맥퀸의 가죽 뷔스티에와 꿩 꽁지깃으로 만든 화려한 주름 칼라를 입었다. 촬영이 끝난 후 맥퀸과 함께 택시를 타고 돌아가던 스미스는 자신이 들고 있던 칼라에서 꿩 깃털이 계속 떨어지자 맥퀸에게 "이거 가져갈 거야?"하고 물었다. 맥퀸은 고개를 저었고, 칼라는 그대로 택시에 버려졌다. "메트로폴리탄 미술관에서 연락이 왔어요. 〈잔혹한 아름다움〉 전시를 연다면서, 그 칼라를 아직 갖고 있냐고 묻더라고요. 저한테 없다고 답할 수밖에 없었죠." 스미스가 이야기했다. "잃어버린 작품이 정말 많아요. 리가 우리 사무실에 옷을 내버려 두곤 했죠. 우리는 '옷 좀 치워 줄래?' 하고 물었어요. 사무실이 아주 좁았거든요." 결국 맥퀸의 옷은 또 쓰레기통에 들어갔다.[54]

1993년 3월 17일, 맥퀸은 타니아 웨이드의 언니가 운영하는 페이스트리 가게 메종 베르토에 친구 몇 명을 초대해 스물네 번째 생일파티를 열었다. 바로 전날이 생일이었던 타니아 웨이드도 파티에 참석했다. "파티에서 리가 'McQueen'이라고 쓰인 상의를

하나 건네줬어요. 그런데 어찌 된 영문인지 가게에서 옷이 사라졌어요." 웨이드가 말했다. "리가 옷이 어디로 갔냐고 묻길래 셰프가 빌어먹을 걸레로 오해한 것 같다고 말했죠. 그러니까 걔는 '이 망할 건방진 계집애가' 하고 대꾸했어요."[55] 맥퀸은 타니아의 언니 미셸 웨이드와도 가까워졌다. 어느 날 맥퀸은 미셸 웨이드에게 메종 베르토 바깥에서 패션쇼를 열고 싶다고 말했다. 그릭 스트리트를 온통 지푸라기로 뒤덮고 무대를 세우는 구상을 했지만 실현하지는 못했다. "그때 속으로 생각했어요. '이 사람 뭐지? 상상력이 진짜 대단한데?'" 미셸 웨이드가 당시를 회상했다. "맥퀸은 처음에 조금 어색해하고 수줍어했어요. 확실히 마음이 복잡해 보였죠. 시간이 흐르면서 사람들을 좀 더 편하게 대했지만 그래도 쉽게 어울리지는 못했어요. 머릿속에 생각이 너무 많아서 그랬겠죠." 맥퀸은 미셸 웨이드에게 타탄 무늬 천으로 안감을 댄 검은색 밀리터리 롱코트를 만들어 줬다. 미셸이 말했다. "그 옷이 만들어진 지 이제 거의 15년이나 지났지만 아직도 그 옷을 입으면 기분이 좋아져. 맥퀸이 여자에게 해 주는 일이 바로 이거예요. 맥퀸 옷을 입으면 정말 환상적인 기분이 들죠."[56]

5
풋내기의 도발

"섹스는 저에게 중요해요."
— 알렉산더 맥퀸

조명이 모두 꺼지자 그룹 사이프러스 힐Cypress Hill의 마약 찬양가
「취하고 싶어I Wanna Get High」가 오디오에서 폭발하듯 터져 나왔
다. 입이 떡 벌어질 정도로 밑위가 짧은 은색 바지와 아름답게 재
단된 프록코트를 입은 한 호리호리한 소녀가 관중 앞으로 휘청
휘청 걸어왔다. 1993년 10월 20일 런던 킹스 로드의 블루버드 차
고에서 열린 맥퀸의 〈니힐리즘Nihilism〉 패션쇼였다. 쇼가 절정으
로 흐르며 '헤로인 시크heroin chic•' 이미지는 점점 어둡고 충격적
으로 변해 갔다. 모델 한 명은 관객에게 가운뎃손가락을 들어 보
였다. 붉은 물감이 흩뿌려진 새하얀 민소매 드레스를 입은 모델

• 건강미 대신 약물에 중독된 것처럼 지치고 야윈 모습을 강조하는 룩. 1990년대 중반에 패션계
에서 유행했다.

은 마치 공격을 받은 것 같았다. 잠시 후 낯빛이 창백한 모델이 비닐 랩으로 만든 미니 드레스를 입고 나타났다. 옷은 진흙과 피로 얼룩진 것처럼 보였다. 패션쇼는 브라이언 드 팔마Brian De Palma가 감독한 공포 영화 〈캐리Carrie〉의 주인공이 광신적 어머니와 단둘이 사는 집 대신 부티크에 갇혀 있다가 나타난 것 같았다.

"알렉산더 맥퀸의 데뷔 패션쇼는 호러 쇼였다."『인디펜던트 *The Independent*』의 매리언 흄 기자는 〈니힐리즘〉을 이야기하는 데 지면 한 페이지를 통째로 할애하고 '맥퀸의 잔혹극McQueen's Theatre of Cruelty'이라는 제목을 달았다. "강렬한 하우스 음악이 한 곡씩 끝날 때마다 소름 끼치는 정적이 흘렀다. 보통 때라면 들려오는 윙 하고 돌아가는 기계 소리와 찰각대는 카메라 셔터 소리도 들리지 않았다. 맥퀸의 쇼에 참석한 사진기자는 대부분 패션쇼라는 전장을 수없이 누빈 베테랑이었지만 거의 모두가 촬영을 하다가 멈췄다." 흄은 패션쇼의 이미지 때문에 본인은 물론 동료 대다수도 메스꺼워했다고 밝혔다. 벌거벗은 신체에 익숙했지만, 맥퀸의 쇼에 등장한 누드 이미지는 어딘가 달라 보였다. "모델들은 얼마 전에 심각한 교통사고를 당한 것처럼 보였다. 얇아서 속이 다 비치고 땀에 젖어 있는 비닐 랩 팬티, 그리고 수술을 받아 피와 곪은 상처로 얼룩진 것 같은 가슴이 다 드러나는 모슬린 muslin* 티셔츠는 드레스로 인정하기 힘들다."[1]

맥퀸은 재닛 누나가 남편에게 끝없이 맞으며 학대받았던 일을

• 방글라데시에서 유래한 올이 성긴 면직물.

패션쇼에 반영했다. 하지만 당연히 패션지 기자 중 그 누구도 맥퀸의 패션쇼 이미지가 어디에서 비롯했는지 짐작조차 하지 못했다. 결국 일부 비평가는 맥퀸의 패션쇼가 역겨운 여성 혐오를 과시한다고 기사를 썼다. 심지어 업계지인 『드레이퍼스 레코드』의 한 기자는 컬렉션이 지루하다고 이야기했다. "배색 다이아몬드 무늬가 들어간 1970년대 스타일 슈트와 남성적인 체크무늬가 들어간 하이칼라 셔츠를 제외하면 나머지 의상은 한 시간이나 기다려서 볼 가치가 없었다."[2]

하지만 매리언 홈은 맥퀸이 "왜곡된 시선으로 여성을 바라보지만" 자신만의 디자인으로 새로운 모더니티 정신을 표현하려고 노력했다는 사실을 알아챘다. "(맥퀸의 쇼에 등장하는) 학대받은 여성은 폭력적인 삶과 힘겨운 일상을 살아가다가 밤만 되면 마약에 취해 드레스 코드가 세미누드인 클럽으로 난폭하게 뛰어들어가 낮을 잊는다. 그러니 화려하게 물결치는 발렌티노Valentino의 이브닝드레스보다 맥퀸의 옷이 현실을 더 정확하게 보여 줄 것이다." 홈은 가와쿠보 레이와 비비언 웨스트우드처럼 맥퀸에게도 새로운 이야깃거리가 있음을 인정했다. 실제로 가와쿠보가 유럽에서 꼼데가르송Comme des Garçons 컬렉션을 처음 선보였을 때 관객 절반이 패션쇼장을 떠났다. 이와 비슷하게 웨스트우드가 살색 레깅스에 남성의 성기를 그려 놓았을 때 홈은 자기도 혐오스러워서 질겁했다고 고백했다. 하지만 홈은 젊은 패션 디자이너의 실험을 허용하는 일이 중요하다고 덧붙였다. "새로움이 주는 충격은 말 그대로 충격적이어야 한다. 그 새로움이 뮤리엘 스

파크Muriel Spark의 소설 속 주인공인 진 브로디 선생*처럼 파격적이어서 우리 같은 패션 글쟁이가 쯧쯧 혀를 찬다거나 상스럽다고 느낀다고 해도 뭐 어떤가."[3]

당시까지도 런던 패션 위크는 파리와 밀라노의 더 호화스러운 패션 위크보다 수준이 낮아 보였다. 에드워드 에닌풀이 『아이디』 10월 호에 주목해야 할 신예 6인방을 소개하며 간략히 설명했듯이(그는 니컬러스 나이틀리Nicholas Knightley, 존 로차John Rocha, 에이브 해밀턴, 플라이트 오스텔, 코퍼휘트 블런들과 함께 맥퀸을 언급했다), 영국의 창조성은 전 세계에서 높은 평가를 받지만 영국의 디자이너는 형편없는 사업 관행과 다소 부족한 솜씨 때문에 위신을 잃었다. "패션 스쿨을 졸업한 영국 디자이너들은 이 세상 어디에도 없는 혁신적 디자인 실력을 자랑했다. 하지만 우리는 유럽의 패션 하우스가 이들을 낚아채 가는 모습을 지켜보기만 했다." 그러나 새로운 디자이너 세대는 스스로 착용성, 상업적 가능성, 영리한 사업 감각을 결합할 수 있음을 증명했다. 이 세 가지 기량은 "혹평에 시달리는 영국 패션 산업의 재탄생을 예고할 것이다."[4] 에이브릴 메이어Avril Mair 기자는 에닌풀의 글 밑에 신진 디자이너를 소개하는 글을 짧게 추가했다. 맥퀸은 메이어에게 자신이 "전통적 패션 디자인 개념에서 완전히 벗어나" 있지만 "단순한 여러 디자인에 쿠튀르의 전통적 수공예 기법을" 녹여 새로운 컬렉션

* 스코틀랜드 출신의 소설가 뮤리엘 스파크(1918~2006)의 대표작인 『진 브로디 선생의 전성기 The Prime of Miss Jean Brodie』에 나오는 주인공. 여학교의 선생님으로서 독특한 교육 방식으로 학생들을 가르친다.

을 만들고 싶었다고 밝혔다. 그리고 에로티시즘이 컬렉션의 핵심이라고 덧붙였다. "섹스는 저에게 중요해요." 메이어는 맥퀸이 "흠잡을 데 없이 완벽하게 재단한 아름다운 옷으로 여성의 몸을 돋보이게 하는 감수성 풍부한 예술가보다는 축구 훌리건처럼" 보인다고 묘사했다.[5]

리가 원단 작업에 의지한 인물은 센트럴 세인트 마틴스의 패션 석사 과정에서 프린트 작업을 가르치던 강사 플리트 빅우드Fleet Bigwood였다. 빅우드는 맥퀸이 졸업 패션쇼가 끝나고 이틀 후에 양가죽 조끼, 타탄 무늬 셔츠, 청바지를 입고 학교에 찾아왔다고 밝혔다. 몹시 흥분한 맥퀸은 자기만의 컬렉션을 만들어 보고 싶다고 소리쳤다. "그런데 전부 망했어요. 그 돈 많은 정신 나간 여자(이사벨라 블로) 말고는 아무도 저한테 관심이 없어요." 빅우드가 그날의 대화를 회상했다. "저는 맥퀸이 품은 분노가 마음에 들었어요. 맥퀸은 모두에게 화를 낼 만했어요. 업계나 기자나 바이어 모두요. 맥퀸은 낙담했죠. 아무도 자기를 알아주지 않고 상황을 이해해 주지 않는다고 생각했어요." 그때 빅우드는 투팅에서 겨우 8백 미터쯤 떨어진 스트리섬에 살고 있어서 맥퀸의 집에 자주 들렀다. 그리고 맥퀸이 옷감을 "태우거나 지지거나 뭔가 충격적인 일을 하는" 모습을 지켜봤다. "작업이 정말 거칠었어요. 맥퀸은 자기만의 원단을 디자인하고 자르고 개발하고 있었죠. 그때까지 패턴 커터로만 일했으니 옷감을 만드는 일은 배우지 못했어요. 그래도 옷을 만드는 과정 하나하나에 다 참여하려는 욕심을 거두진 않았죠." 하지만 빅우드는 〈니힐리즘〉 컬렉션을 보

180

면서 약간 실망했다고 말했다. "제가 1962년생이라서 펑크를 다 겪고 자랐지만 맥퀸은 너무 어렸어요. 그래서 저는 맥퀸의 컬렉션에 조금 싫증이 났어요. 맥퀸이 충격을 낳고 싶어 한다는 사실은 눈치챘지만 우리 세대는 이미 다 본 것들이라는 생각이 들었죠. 지금 돌이켜보면 맥퀸은 펑크만큼 강하게, 펑크만큼 오랫동안 스타일에 영향을 미쳤어요."[6]

영화배우 데니스 호퍼Dennis Hopper의 딸이자 미국『엘르Elle』의 패션 디렉터인 마린 호퍼Marin Hopper는 〈니힐리즘〉 패션쇼를 흥분하며 지켜봤다. 그해 봄에 맥퀸은 마린 호퍼를 만나 새빌 로에서 일할 때 슈트 안감에 몰래 낙서를 했다고 이야기했다. "그 말을 듣고 정말 불량하다고 생각했죠." 호퍼가 말했다. 나중에 호퍼는 여러 페이지에 걸쳐서 맥퀸의 컬렉션을 중점적으로 다루는 기사를 썼다. 맥퀸은 블로 부부에게 파리의 오텔 코스트에서 호퍼와 잤다고 말한 적이 있었다. "그 말을 믿는 사람은 아무도 없어요." 호퍼가 단언했다. "맥퀸이 굉장히 시시덕대긴 하죠. 하지만 우리는 자지 않았어요. 물론 섹슈얼리티나 맥퀸이 홀딱 반했던 남자들에 대해 이야기하긴 했죠. 맥퀸은 완전히 동성애자예요. 우리가 잤다고 하면 사람들이 충격 받을 걸로 생각했나 봐요. 새로워서, 아니 진부해서 충격 받을 일이죠."[7]

보비 힐슨도 〈니힐리즘〉 패션쇼에 참석했다. 오래된 아르데코 양식으로 지은 블루버드에서(당시 블루버드는 스위스 음식점으로 바뀌기 전이라 차고로 쓰이고 있었다) 모델이 걸어 나오자 맥퀸의 옛 스승은 마침내 자신의 도박이 성공했다고 생각하며 몹시 흐

뭇하게 런웨이를 바라봤다. 힐슨은 일류 극장에서 공연을 볼 때 누구나 느낄 법한 과장된 감정적·신체적 반응을 비유로 들며 패션쇼에 대한 감상을 이야기했다. "소름이 쫙 돋았어요."[8]

〈니힐리즘〉 패션쇼에서 가장 먼저 런웨이에 등장한 옷은 밑위가 아주 짧은 로라이즈low-rise 팬츠 '범스터bumster'였다. 한 패션 기자는 맥퀸의 범스터에서 "위로 보이는 엉덩이골은 귀부인의 침실이라기보다는 건축 부지에 더 가까워 보인다"[9]고 표현했다. 패션 역사가 주디스 와트Judith Watt는 로라이즈 팬츠의 선풍적 인기를 불러온 범스터의 기원이 후안 데 알세가Juan de Alcega•가 1589년에 펴낸 『재단사의 옷본 도안Libro de Geometria, Practica y Traca』(원래 스페인어로 나왔지만 1978년에 영어로 번역되었다)에 나오는 옷까지 거슬러 올라갈 수 있다고 생각했다. 16세기에 남성은 바지를 엉덩이둘레나 그 아래에 걸쳐서 매우 낮게 입었다. 맥퀸도 자신이 소장하고 있던 알세가의 책에서 당시 바지를 보았을 것이다. 와트가 보기에 "맥퀸은 과거의 바지 형태와 현대의 재단 기법을 섞어서 새로운 옷을 만들어 내고 에로틱한 면을 참신하게 부각"했다.[10]

맥퀸은 컬렉션의 핵심이 에로틱한 면으로 시선을 끄는 일이라고 생각했다. 그는 범스터를 만들어 18세기 화가 윌리엄 호가스William Hogarth가 미의 기본으로 생각했던 S자의 '미의 선Line of Beauty'이 얼마나 매력적인지 남녀 모두에게 알렸다. '미의 선'은

• 16세기에 활동한 바스크 지방(현 스페인 지역) 출신의 재단사 겸 수학자.

소설가 앨런 홀링허스트Alan Hollinghurst가 2004년에 출간한 동명의 소설에도 중심 이미지로 등장한다. 홀링허스트의 소설은 허리 아랫부분의 이중 곡선에서 느껴지는 시각적 쾌락을 향한 열망으로 가득하다. "저는 상체를 길게 늘여서 보여 주고 싶었어요. 그냥 엉덩이를 보여 주는 게 아니라요." 맥퀸이 1996년에 말했다. "제가 볼 때 그 부분, 엉덩이가 아니라 허리에서 가장 아랫부분이 사람 몸에서 가장 에로틱해요. 남자든 여자든요."[11]

『페이스』같은 잡지사에서 스타일리스트로 일했던 세타 나일런드Seta Niland는 여성 패션에 남성성을 도입한 혁명적 턱시도 슈트인, 입생로랑의 '르 스모킹Le Smoking'에서 범스터가 자연스럽게 진화했다고 생각했다. 그녀는 맥퀸을 도와서 〈니힐리즘〉 컬렉션을 준비하고 완성하면서 그와 친구가 됐다. "리는 범스터를 '건설업자 바지'라고 불렀어요. 건설업자들이 바지 위로 엉덩이를 내놓고 있는 걸 자주 봤대요. 그게 멋있어 보였겠죠. 하지만 그런 모습을 여자 옷에 적용한다면? 사실 겁이 났어요. 모델들에게도 패션쇼에서 엉덩이가 드러나는 옷을 입어야 한다고 설득해야 했고요. 그런데 어떤 여자 모델이 범스터를 입으니까 비로소 그 옷을 이해할 수 있었어요. 아주 멋졌어요. 그래도 위험 부담이 컸죠."

맥퀸은 나일런드의 자매가 살해당했다는 가슴 아픈 과거 이야기를 듣고 그녀에게 마음이 끌렸다. 나일런드는 '아웃사이더' 맥퀸의 개성에 이끌렸다. "저도 저 자신을 조금은 아웃사이더라고 생각했어요. 피부색이 달랐으니까요. 그래도 그때쯤에는 억양이 괜찮았을 거예요." 맥퀸은 패션 스쿨을 졸업하고 나서 나일런드

를 만났다. 둘은 메종 베르토에서 자주 만나 몇 시간 동안 이야기를 나누며 커피나 차를 마시고 케이크를 먹었다. 당시 맥퀸은 "찢어지게 가난"해서 찻값은 대개 나일런드가 냈다.

"리는 컬렉션 작업에 대해 쉴 새 없이 큰소리로 떠들어 댔어요. 제가 '돈은 어떻게 마련하지?' 하고 물어봤죠. 패션쇼를 몇 번 봐서 비용이 얼마나 많이 드는지 알았거든요." 나일런드가 당시를 회상했다. "그런데 리가 그냥 한번 해 보자고 하는 거예요. 그래서 저는 사람들을 찾아다니면서 물건을 공짜로 달라고 억지를 부려야 했죠. 블루버드 차고에 가서는 영업하지 않는 날 패션쇼를 열겠다고 말했어요. 거짓말이었죠. 또 글래스턴버리에서 조명 관련 일을 하는 사람을 몇 명 알고 있어서 패션쇼에 쓸 조명을 설치해 달라고 했어요. 차고에 있던 사람들을 불러 모아서 의자도 옮기고, 여기저기 애원해서 언론이나 손님을 초대하는 일도 해결했고요. 공짜로 패션쇼에 서 줄 모델을 찾느라 인맥도 총동원했죠. 그래서 무보수로 일하겠다는 괜찮은 모델을 몇 명 찾아냈어요."

패션쇼를 준비하는 내내 자금이 부족해서 계획은 모두 무산될 뻔했다. 맥퀸은 여전히 실업 수당을 받는 상태였고, 케닝턴의 임대 아파트에서 지내던 나일런드 역시 스타일리스트로 일하며 변변찮은 보수를 받았다. 그리고 패션쇼 당일에 맥퀸과 나일런드는 모델에게 입힐 속옷을 살 돈도 없다는 사실을 깨달았다. 마침 나일런드가 비닐 랩을 보고 아이디어를 떠올렸고, 랩을 뜯어 모델의 몸을 감쌌다. "급하니까 창의적 아이디어가 샘솟는 거죠."[12]

나일런드가 웃으며 말했다. 하지만 지나치게 저렴하게 패션쇼를 준비한 데는 대가가 따랐다고 크리스 버드는 말했다. "아무런 보수도 받지 못한 모델들이 쇼가 끝나니까 옷을 가방에 그냥 던져 버렸어요."[13]

나일런드는 패션쇼에 사용할 음악도 준비했다. 그녀가 고른 음악 중에는 그룹 라디오헤드Radiohead의 1992년 싱글 「크립Creep」도 있었다. "애타게 사랑하는 상대와 이어지지 못한 나머지 자기 자신을 괴롭히는 격렬한 분노"를 표현한 곡이었다.[14] 패션쇼가 끝난 후 백스테이지에서 맥퀸은 「크립」을 배경 음악으로 고른 나일런드에게 불만을 표시했다. "리는 정말로 크게 화를 냈어요. 제가 왜 그 노래를 골랐는지 이해하지 못했죠." 나일런드가 설명했다. "저는 사람들에게 '그래, 그가 정신 나간 괴짜creep처럼 보이겠지. 하지만 그가 뭘 할 수 있는지 잘 봐' 하고 말하고 싶었어요. 패션업계는 분명히 리를 별나고 막돼먹은 망나니로 봤었죠. 하지만 리의 디자인이 스스로 이야기하기 시작하자 모두 고개 숙여 인사해야 했어요. 패션쇼의 결말은 아이러니했어요. 리는 결국 정신 나간 괴짜가 아니었으니까요. 지금 돌이켜보니 그 컬렉션은 임시변통으로 해결한 일이 많아서 조금 거칠고 마무리도 세련되지 못했던 것 같긴 해요. 하지만 그게 맥퀸이 보여 주는 아름다움이죠. 재단은 감탄이 나올 정도였고, 직물은 정말 혁신적이었어요. '야수와 같은 우아함', 이 표현이 리를 한마디로 말해 준다고 생각해요."[15]

〈니힐리즘〉 컬렉션에서는 범스터만큼 맥퀸을 상징하는 중요

한 기호가 처음 등장했다. 바로 그의 성 'McQueen'의 철자 중 대문자 'Q'가 소문자 'c'를 감싸는 독특한 로고였다. 앨리스 스미스가 아이디어를 냈고, 그녀의 남자 친구였던 그래픽 디자이너가 로고를 스케치했다. "당연한 말이지만 리는 디자인 비용을 안 냈어요." 스미스가 회상했다. "리는 절대 돈을 내지 않았어요. 저는 용서해요. 리의 초기 컬렉션은 무엇과도 달랐어요. 충격 효과가 엄청났지만, 그래도 리가 전부 아름답게 구상하고 만들었어요. 크레시다와 저는 너무 흥분해서 거의 울 뻔했어요. 리가 성공할지 절대로 확신할 수 없었지만 리가 컬렉션을 계속 만들 뿐 아니라 갈수록 더 크고 멋지게 만드는 걸 보고 감탄했죠. 하지만 우리는 언제든지 전부 무너질 수 있을 거라고 늘 생각했어요."[16]

1993년이 저물어갈 무렵, 맥퀸과 함께 살던 사이먼 언글레스가 남자 친구와 동거하겠다고 말했다. 맥퀸은 새집을 알아봐야 했지만 여전히 혼자 집을 빌릴 돈이 없었다. 그때 마침 일 때문에 부다페스트로 떠난 재키 누나가 채드웰 히스에 있는 자기 아파트에 들어가라고 제안했고, 토니와 마이클은 이사를 돕겠다고 나섰다. 어느 토요일 아침에 마이클이 화물차를 몰고 와서 투팅에 도착했을 때, 막내는 여전히 자고 있었다. "걔가 짐도 전혀 싸놓지 않았고 준비도 전혀 하지 않았어요." 마이클이 말했다. "그래서 '빌어먹을, 일어나. 우리가 멀리서 여기까지 왔잖아. 일어나' 하고 말했죠. 걔는 늘 그랬어요."[17]

맥퀸은 채드웰 히스의 스프링 클로스에 있는 누나 집에서 지낼

수 있음에 감사했다. 하지만 런던 남부에서 정신없이 살다가 에 식스의 교외에서 지내려니 일상이 따분하게 느껴졌다. 나일런드 는 맥퀸과 함께 리버풀 스트리트에서 에식스로 가는 기차를 탈 때 요금을 내지 않으려고 담장을 뛰어넘곤 했고, 맥퀸 누나의 아 파트가 너무 넓어서 깜짝 놀랐다고 한다. 하지만 나일런드에게 텅 빈 캔버스처럼 보였던 아파트에서 맥퀸은 창조적 자극을 받 을 만한 요소를 찾아낸 듯했다. 나일런드가 말했다. "처음 만났 을 때부터 리는 예술에 대해 이야기했어요. 저한테 참 많이 가르 쳐 줬죠. 패션이 '평범한' 타입은 아니었어요. 그리고 리는 고등 학교 졸업 자격반으로 올라가지 못했고 공부에 열의를 보이지도 않았죠. 리와 이사벨라 블로까지 셋이서 만난 적도 한 번 있었는 데, 리는 블로가 상류층이라는 사실을 불쾌하게 여기지 않았던 것 같아요. 오히려 흥미로워했죠."[18]

이사벨라 블로는 1993년 내내 스티븐 마이젤에게 영국 『보그』 에 실을 화보를 촬영해 달라고 부탁했다. 그때 마이젤은 프랑카 소차니가 1988년부터 편집장을 맡은 이탈리아 『보그』에서 일하 고 있던 터라 블로의 요청을 거절했다. 마이젤이 말했다. "제 작 업에는 확실히 기묘한 감수성이 있어요. 하지만 유머 감각… 그 리고 냉소, 무슨 일이든 '알 게 뭐야' 하는 무신경한 태도도 있죠. 그리고 진지한 아름다움도요."[19] 마이젤은 인지도가 굉장히 높았 다. 『뉴요커』는 그가 전 세계에서 보수를 가장 많이 받는 패션 사 진작가라고 칭했다. 마이젤은 가수 마돈나Madonna가 1992년에 펴 낸 책 『섹스Sex』에 실린 사진도 촬영했다. 당시 애나 윈투어도 마

이젤의 위상을 인정했다. "마이젤은 패션 사진계에서 슈퍼스타로 널리 인정받고 있죠."[20] 마이젤이 마침내 블로의 요청을 받아들이자, 그가 보수로 8만 파운드를 받고 잡지 역사상 최고로 비싼 화보 작업을 할 것이라는 소문이 돌았다(마이젤이 찍은 흑백 사진은 영국 『보그』 1993년 12월 호에 '앵글로색슨의 자세Anglo-Saxon Attitudes'라는 제목으로 실렸다).

당시 블로의 어시스턴트로 일했던 플럼 사이크스Plum Sykes의 설명을 들어보면, '런던 베이비London Babes'라는 별칭이 붙은 그 화보의 줄거리는 영국에서 상상할 수 있는 가장 아름다운 귀족 소녀를 찾는다는 내용이었다. 사이크스는 모델 스텔라 테넌트Stella Tennant, 디자이너 벨라 프로이트, 유명 저널리스트 루이즈 캠벨 Lady Louise Campbell, 모델 아너 프레이저Honor Fraser와 함께 마이젤의 화보에 모델로 참여했다. 블로는 맥퀸을 『보그』 사무실로 불러 그의 작품 중 어떤 옷을 화보 촬영에 사용할지 상의했다. "그런데 『보그』에디터 몇 명은 알렉산더를 깔봤어요." 플럼이 전했다. "그때 사람들은 여전히 파리 패션계와 크리스티앙 라크루아 Christian Lacroix나 샤넬에 열광했고 런던을 무시했어요. 에디터들은 알렉산더를 평범하고 꾀죄죄한 청년이라고 생각했죠. 그 사람은 갈기갈기 찢긴 레이스가 달린 펑키한 원피스를 들고 사무실에 찾아왔는데, 재단 형태가 특이했어요. 아마 스텔라 테넌트가 그 옷을 입었을 거예요. 상위 중산층 분위기가 가득했던 사무실에서 알렉산더는 아주 거칠어 보였어요. 낡은 럼버잭 셔츠lumber-jack shirt*를 입고 있었고, 열쇠고리를 달아 놓은 청바지를 내려 입

어서 엉덩이 골이 보였죠. 늘 냄새도 조금 나고 땀에 젖어 있고 지저분했어요. 그 사람을 보고 놀랐었어요. 그때 저는 옥스퍼드 대학교를 나온 꽤 고지식한 아가씨여서 그 사람이 만든 옷을 이해하지는 못했어요. 이사벨라 블로가 '얘는 재능이 정말 뛰어나. 재단 솜씨 좀 봐, 슈퍼스타잖아'라고 했지만, 저는 그때 『보그』에서 갓 1년 일을 했을 뿐이라서 훌륭한 재단이 어떤 건지 몰랐죠. 이제는 알렉산더가 그 누구와도 다르게 실루엣을 만들어 냈다는 사실을 완벽하게 이해해요."

1993년 말, 사이크스는 맥퀸에게 검은색 레이스로 『보그』 크리스마스 파티에 입고 갈 펑키한 드레스를 만들어 달라고 부탁했다. 그녀는 옷감 비용 20파운드를 포함해 총 70파운드를 그에게 줬다. "그 사람이 드레스를 만들어서 『보그』 사무실에 가져왔어요. 여자 화장실로 들어와서 원피스 아랫단을 마구 잘라 내더니 '자, 다 됐어'라고 했죠. 그 사람은 하루하루 입에 풀칠하면서 지냈고 여전히 정식 일자리를 구하지도 못한 데다 은행 계좌도 없었어요. 하지만 아주 기민하고 영리하고 예리하다는 사실은 금방 알 수 있었죠. 처세에 능하고 영악했어요. '이 사람이 나랑 (옥스퍼드를 나온) 친구들보다 훨씬 더 영리한데'라는 생각이 들었어요."[21]

플럼 사이크스는 맥퀸과 블로의 설득을 듣고 맥퀸의 다음 컬렉션 〈밴시Bheansidhe(Banshee)〉의 패션쇼에 섰다(블로도 모델로 나섰

• 큰 격자무늬를 패턴화한 모직 상의.

다). 〈밴시〉 패션쇼는 1994년 2월 26일 런던의 카페 드 파리에서 열렸다. 맥퀸은 패션쇼를 이틀 앞두고 『데일리 텔레그래프』의 패션 에디터 캐스린 새뮤얼Kathryn Samuel과 인터뷰하며 자기가 게이라는 사실을 처음으로 공개했다. 맥퀸의 커밍아웃 때문에 어머니 조이스는 격노했다. "왜 네 사생활을 공개해야 하는 거니?" 어머니의 물음에 맥퀸이 대답했다. "그건 제 사생활이 아니에요. 그냥 저 자신이에요."[22] 또 맥퀸은 새뮤얼에게 지난 컬렉션에서는 "런던을 뺑 차고 고함을 질러 줄" 작정이었다면 이번 컬렉션에서는 조금 더 시장성을 갖추려고 했다고 밝혔다. "새빌 로의 재단 기술을 기성복과 결합하는 게 목표예요."[23] 사진작가 랭킨Rankin의 흑백 사진으로 만든 패션쇼 초대장에는 나이 든 여성이 벌거벗은 채 머리 뒤로 팔을 들어 올린 모습이 담겨 있었다. 맥퀸은 "아일랜드 민담에서 배가 가라앉을 때 울부짖는 밴시라는 정령"에서 영감을 받았다고 설명했다. "배를 조종하는 키를 잡은 여성, 강력한 여성을 보여 주려고 해요."[24]

현재 영국 『엘르』에서 보조 에디터로 일하는 리베카 로소프Rebecca Lowthorpe는 당시 〈밴시〉 패션쇼에 모델로 섰다. 그녀는 패션쇼 당일에 백스테이지에 도착했을 때만 해도 맥퀸이 자기에게 무엇을 입힐지 전혀 모르고 있었는데, 결국 맥퀸은 로소프에게 닭장용 철망과 석고 반죽으로 만든 인체 모양 틀을 입혔다. 그 틀은 허리조차 숙일 수 없을 만큼 불편했다. 쉬고 싶으면 바닥에 누워야 했고, 음료라도 마시려면 다른 모델이 빨대를 꽂은 코카콜라 병을 들고 옆에서 도와줘야 했다. 로소프는 백스테이지 분위

기가 "열광적"이었으며 패션쇼 자체는 불경한 정신이 가득해서 인상적이었다고 말했다. 맥퀸을 비롯해 세인트 마틴스 패션 스쿨 학생들의 패션쇼에 여러 차례 섰던 로소프는 〈밴시〉 패션쇼가 "놀랍게도 업계 전반을 향해 가운뎃손가락을 치켜든 것"이나 다름없었다고 평가했다. "맥퀸은 무모하게도 범스터라는 옷을 런웨이에 올려서 무대를 활보하는 모델들의 엉덩이를 드러내 봤죠. 작은 규모로 혁명이라도 일으킨 것 같았어요. 가장 순수한 의미에서 펑크다웠던 순간이에요."[25] 1958년에 태어나 펑크의 시대를 온몸으로 겪었던 존 메이버리는 맥퀸이 아나키즘 정신을 구현했다는 사실을 알아챘다. "리는 타고난 펑크였어요. 펑크라는 사고방식이 깃들어 있었죠. 펑크는 침이나 찍 뱉고 욕설을 퍼붓는 하층민 무리가 아니에요. 예술을 공부하는 학생과 옛날 데이비드 보위 팬들이 만든 거죠. 펑크의 공격은 현재 상태에 반항하는 시각적 폭력에 더 가까워요. 이게 리가 가장 중요하게 생각했던 정신이에요."[26]

이사벨라 블로가 마이클 로버츠와 수지 멩키스, 마놀로 블라닉, 그리고 디자이너 조지프 에트기Joseph Ettedgui까지 모두 〈밴시〉 패션쇼에 참석할 것이라고 장담했지만, 맥퀸은 조금도 주눅 들지 않았다. 오히려 맥퀸은 일부러 도발적으로 나왔다. 동성애를 다루는 신문 『핑크 페이퍼Pink Paper』의 마크 오플래허티Mark C. O'Flaherty와 인터뷰하면서 저명한 패션 저널리스트이자 역사가로 당시 『패션계의 사기The Designer Scam』를 갓 출간했던 콜린 맥도웰을 "구구절절 옳은 여왕 폐하"라고 일컬었다. 그리고 이렇게 말

했다. "저는 언제나 사람들 얼굴에 제 생각을 쾅 갖다 박으려고 애쓰죠. 만약 수지 멩키스 같은 사람이 빌어먹을 라크루아 옷을 입고 제 패션쇼장 앞줄에 앉아 있으면 제 옷으로 코를 납작하게 눌러줄 거예요. 무슨 말인지 아시겠어요? 이 사람들은 누구든 성공시킬 수도 있고 무너뜨릴 수도 있어요. 그저 잠깐 열광할 수도 있고요. 어쩌면 바로 지금 제 이름이 모두의 입에 오르내리고 있을 수도 있죠. 하지만 이들이 저를 죽일 수도 있어요."[27] 당시『패션 위클리*Fashion Weekly*』의 기자였던 에이드리언 클라크Adrian Clark는 〈밴시〉 컬렉션에 창의성 점수는 10점 만점에 9점을 주었지만 상업성 점수는 7점밖에 주지 않았다. 그리고 맥퀸의 컬렉션이 "런던에서 가장 강렬한 컬렉션 중 하나고, 런던이 유럽의 창조적 수도로 다시 발돋움하는 데 일조"했다고 평을 남겼다.[28] 런던에 부티크를 여러 군데 낸 명망 높은 디자이너 조지프 에트기는 맥퀸이 "영국 디자인의 새로운 에너지"를 표현했다면서 그가 차기 존 갈리아노나 비비언 웨스트우드가 될 것이라고 평했다. 마놀로 블라닉은 맥퀸의 마무리 손질을 극찬했다. "이게 바로 현대의 오트 쿠튀르입니다. 기성복에서는 이런 작품을 찾을 수 없죠. 만약 그에게 문제점이 하나라도 있다면, 그건 아이디어가 너무 많다는 거예요."[29]

맥퀸은 루이스 부뉴엘Luis Buñuel 감독의 1967년 영화 〈세브린느Belle de Jour〉의 이미지에서 자극을 받았다고 기자들에게 말했다. 이 영화에서 배우 카트린 드뇌브Catherine Deneuve는 의사 남편이 출근하면 매춘부로 변해 하루를 보내는 주부로 나온다. 맥퀸은 오

플래허티 기자에게 더 자세히 설명했다. "부뉴엘 영화의 테마를 따라서 긴 드레스로 이 세상의 것 같지 않은 미묘한 뭔가를 만들었어요. 그 테마란 세상에서 격리된 채 구속받는 사람이 불현듯 갇혀 있던 인생의 조각을 발견하는 거죠. 이런 이야기에는 섹슈얼리티를 자극하는 요소가 많아요."[30]

폴럼 사이크스는 『보그』 1992년 11월 호에 실린 화가 에드바르 뭉크Edvard Munch의 작품에서 맥퀸이 영감을 얻었다고 생각했다(아마 맥퀸은 내셔널 갤러리에서 1992년 11월부터 1993년 2월까지 열렸던 뭉크 전시회 〈삶의 직조물The Frieze of Life〉에도 갔을 것이다). "알렉산더는 메이크업 아티스트에게 모델이 3년 반은 쫄쫄 굶은 것처럼 보이도록 뺨을 온통 갈색으로 칠해 달라고 했어요. 이해할 수 없었죠. 왜 모델이 그토록 추해 보이길 원하는 걸까, 왜 나는 (뭉크의) 「절규Skrik」 속 인물처럼 해골 같이 분장해야 할까 고민했어요." 만삭인 여성까지 포함해 패션쇼에 서는 모델은 모두 머리에 'McQueen'이라는 글자를 은색 물감을 활용한 스텐실로 찍었다. "전부 알렉산더가 했어요. 그 사람이 잘난 체하며 앉아 있진 않았죠. 모델에게 옷도 직접 입히고, 메이크업과 헤어스타일도 전부 디자인했어요. 백스테이지에서 런던 토박이 특유의 꽥꽥거리는 소리로 웃고 소리치던 모습이 기억나요."[31]

1994년 여름, 맥퀸은 올드 컴튼 스트리트에 있는 게이 바인 컴튼스에서 패션 디자이너 앤드루 그로브스를 처음 만났다. 맥퀸보다 한 살 어린 그로브스는 맥퀸의 뒤틀린 유머 감각에 매료되

었다. "자기가 던진 농담에 발작하듯 웃던 모습이 떠올라요." 소호의 가발 가게에서 즐겁게 일하고 있다가 루이즈 윌슨의 설득으로 세인트 마틴스에 다시 공부하러 돌아간 데이비드 카포가 맥퀸과 그로브스를 이어 줬다. 그날 밤 맥퀸, 그로브스, 카포의 모임이 끝나갈 무렵, 거나하게 취해 있던 셋 중 하나가 마리화나를 돌리다가 바텐더에게 들켜 쫓겨날 뻔했다. 맥퀸은 그로브스에게 채드웰 히스에 있는 자기 집에 가겠느냐고 물었다. "꽤 멀리 떨어진 곳이어서 기차를 타고 가야 했어요. 그래도 그 나이에는 어떤 일이든 모험으로 보이잖아요." 그로브스가 당시를 회상했다. "할 일이 없어서 다음 날 일찍 일어날 필요도 없었죠. 그냥 가 볼까 하고 생각했어요." 맥퀸과 그로브스는 곧 연인이 되었고, 둘의 관계는 패션 용어로 '시즌을 4번 보내고' 1996년에 끝났다. "리 덕분에 정말 신났죠. 리는 제가 처음 제대로 사귄 남자 친구였어요. 저는 뭐가 정상인지 아닌지 기준을 몰랐어요. 엘리자베스 테일러Elizabeth Taylor*와 그녀의 다섯 번째 남편 리처드 버턴 Richard Burton** 사이 같다고나 할까. 극적인 사건과 에너지와 싸움 같은 모든 게 본격적인 연애에는 다 있다고 생각했어요."

하지만 둘 사이에는 즐겁고 달콤했던 순간도 많았다. 맥퀸과 그로브스는 웨일스 남부로 휴가를 떠나 잠수복을 입고 서핑을

* 미국의 영화배우(1932~2011). 1950년대 할리우드 영화를 대표하는 배우로 1960년대까지 전성기를 누렸다. 일곱 명의 남편과 여덟 번 결혼한 것으로 화제를 모으기도 했다.
** 영국의 영화배우(1925~1984). 1950년대부터 1960년대까지 영국을 대표하는 배우로 활약했다. 배우 엘리자베스 테일러와 두 번 결혼해 화제를 모았지만 결국 헤어졌다.

맥퀸과 남자 친구 앤드루 그로브스. 둘은 1994년에 런던에서 만났다.
© Jeremy Deller/taken at Sign of the Times party (위)
© A. M. Hanson (아래)

즐기기도 했다. 둘은 맥퀸의 부모님 댁에도 자주 방문했다. 하루
는 맥퀸의 부모님 댁에 들렀던 그로브스가 무심코 "제기랄"이라
고 말했다. 그러자 맥퀸이 돌아보면서 외쳤다. "개자식아, 우리
엄마 앞에서 욕하지 마. 빌어먹을…." 그로브스는 맥퀸의 말이 얼
마나 아이러니한지 알려 주려고 했지만, 맥퀸은 진지했다.

지미 점블이라는 예명으로 활동한 그로브스는 맥퀸에게 무엇
이든 배우려고 열과 성을 다했다. 당시 맥퀸은 사우스 몰튼 스트
리트에 있는 — 그로브스의 표현을 빌리자면 "이세이 미야케Issey
Miyake를 입고 팔을 다 가리는 옷을 좋아하는 여자들이 주요 고객"
이던 — 부티크인 펠리카노Pellicano에 시폰 드레스를 몇 벌 팔았
고, 그로브스에게 시폰을 핀으로 고정하는 하는 방법을 알려 줬
다. "리의 옷이 파격적이기만 한 것 같겠지만, 리는 정말 매력적
이면서도 편하게 입을 수 있는 옷을 만들 줄 알았어요." 그로브스
는 말했다. "패션쇼에서 보여 주는 충격 효과가 알렉산더 맥퀸의
전부는 아니죠."

그로브스가 맥퀸을 만난 지 얼마 지나지 않았을 무렵, 그가 다
섯 사람과 함께 지내던 클랩턴 폰드의 아파트에 도둑이 들었다.
게다가 알고 보니 위층 방을 쓰던 하우스메이트는 마약상이었고
집에 엑스터시 2백 알도 감춰 놓고 있었다. 그로브스는 아무래도
이사할 집을 찾아봐야겠다고 생각했다. 그때 마침 이사벨라 블
로가 시어머니 소유의 엘리자베스 스트리트 67번지 건물 지하
에 들어와서 살 것을 맥퀸에게 제안했다. 고급 주택 지구인 벨그
레이비어에 있는 건물을 공짜로 내준다는 제안은 굉장히 후하게

들렸지만, 사실 건물이 비어 있는 데는 다 이유가 있었다. 블로가 빌려주겠다고 제안한 집 바로 옆 69번지와 71번지 건물은 그로브너 부동산 회사의 소유지였다. 이 두 건물은 허물어지기 시작해서 대규모 보수 공사가 필요했는데, 블로의 시어머니의 집과 공유하는 담장에도 금이 가 있었다. 블로 부부는 위험하니 그 집에서 살면 안 된다는 지시도 들었다. 온수도 나오지 않았고, 아무것도 깔지 않은 마룻바닥은 흙먼지로 뒤덮여 있었다. 잠잘 곳은 지저분한 매트리스 하나가 전부일 정도로 환경이 열악했다. 하지만 맥퀸과 그로브스는 런던의 중심에서 함께 살 수 있다는 생각에 뛸 듯이 기뻐했다. "거실에 수도 없이 쌓여 있던 상자에 필립 트리시가 베르사체를 위해 만든 모자가 들어 있었어요. 우리가 다 써 봤죠." 그로브스가 회상했다. "밀라노 패션쇼에 등장했던 모자가 판지 상자에 대충 담겨 있었는데, 그것도 살면서 본 곳 중 가장 더러운 데 처박혀 있는 걸 보니 정말 웃겼어요."[32]

맥퀸은 그로브스를 만나면서 머리카락을 전부 밀어 버리고 외모를 바꿨다. 거의 매일 맥퀸을 만났던 사이먼 언글레스는 당시 맥퀸이 홀연히 사라진 듯 3주 정도 연락이 되지 않았다고 회상했다. 그러던 어느 날 토트넘 코트 로드 지하철역에서 에스컬레이터를 타고 내려가는데 웬 스킨헤드 커플이 그를 밀치고 지나갔다고 한다. 언글레스는 잠시 후에야 그 스킨헤드족이 맥퀸과 그의 새 남자 친구 그로브스라는 사실을 알아챘다.

맥퀸과 그로브스의 사교 생활은 난폭했다. 애드호크의 주인 에릭 로즈는 이즐링턴 그린에 있는 어느 술집 위층에서 열린 파

티에 두 사람과 함께 갔던 일화를 소개했다. 셋이서 공짜 술을 연거푸 들이켜고 났을 때, 맥퀸과 그로브스가 "서로 거칠게 밀치기 시작"했다. 로즈는 질겁하는 주위 사람들을 둘러보고 그들이 남의 파티를 엉망으로 만들었음을 깨달았다. "저는 하도 심하게 웃어서 오줌이 찔끔 나올 뻔했어요. 다들 '여기 이 하이에나들은 도대체 누구야?' 하는 것 같았죠."[33]

게이 바 컴튼스에서 로즈는 맥퀸에게 센트럴 세인트 마틴스 아트 스쿨과 왕립 예술 학교에서 도예를 배운 데이 리스Dai Rees를 소개했다. 현재 예술가이자 런던 패션 대학 교수가 된 리스는 당시 친구들과 '세인트 마틴스 구역'이라고 이름 붙인 컴튼스 구석에서 자주 모였다고 밝혔다. 그리고 그들 무리에 끼지 못한 사람은 감히 근처에도 발을 들이지 못했다고 한다. "우리는 별난 데다 꽤 험악한 무리였어요. 리를 처음 봤을 때 리가 자기 계층과 배경에 소속감을 굉장히 강하게 느낀다는 인상을 받았고요. 우리 둘다 노동자층 기술직, 그러니까 손으로 뭔가 만드는 일을 한다는 연결 고리가 있었어요. 패션을 떠들어 대고 내세워서 비슷하다는 게 아니에요. 우리가 하는 일이 비슷한 거죠." 왕립 예술 학교에 다니던 시절, 리스는 목요일마다 술집으로 친구들을 초대하곤 했다. "수중에 돈이 바닥나면 돌아다니면서 술을 훔쳤어요. 자주 써먹던 수법 중 하나는 일단 가게가 몹시 붐빌 때까지 기다렸다가 10시 반쯤 되면 화재경보기를 울리는 거예요. 다들 건물 밖으로 나가면 우리 술잔에 술을 따라서 화장실 뒤편에 감춰 놓고 나갔다가 다시 가게로 들어왔죠."[34]

로즈가 맥퀸에게 소개한 사람 중에는 '트릭시Trixie'라는 가명으로 드래그 퀸 분장을 하는 애드호크 직원 니컬러스 톤젠드Nicholas Townsend도 있었다. 처음에 트릭시는 맥퀸이 순진하고 부끄럼도 꽤 많이 탄다고 생각했다. 트릭시는 맥퀸보다 겨우 두 살 더 많았지만 맥퀸이 자기보다 훨씬 더 어린 줄 알았다. "맥퀸에게는 아이처럼 아주 천진한 면이 있었어요. 마음이 어린아이 같았죠. 염세적이거나 냉소적이지 않았어요." 어느 날 트릭시는 맥퀸과 함께 그로브스의 스튜디오에 놀러 갔다가 이사벨라 블로도 곧 스튜디오에 들르기로 했다는 말을 들었다. "이유는 모르겠지만 거기에 모슬린으로 만든 커다란 자루가 있었어요. 우리는 장난삼아 자루에 팔을 끼울 구멍을 두 개 냈죠. 블로가 스튜디오에 와서 그걸 보더니 '얘, 이 옷 정말 마음에 든다. 진짜 좋아'라고 말했어요. 그 여자가 떠나고 나서 우리는 한바탕 웃었죠. 리와 블로는 남매 같았어요. 둘 다 똑같이 미쳤었죠."

맥퀸은 코번트 가든에 있는 트릭시의 아파트에 자주 들렀다. 트릭시는 마이클 나이먼이 작곡한 〈피아노〉 사운드트랙을 틀어 놓고 1980년대에 터부나 어사일럼 같은 클럽에 드나들었던 일을 맥퀸에게 들려줬다. "제가 '1980년대'를 일부러 이상하게 발음했어요. 리가 정말 웃긴다고 했죠. 저는 패션 디자이너 오지 클라크Ossie Clark를 만난 적이 있어요. 클라크가 저한테 '당신을 보니 1976년 몬테카를로에서 만난 비앙카 재거가 떠오르네요'라고 했죠. 리한테 이 이야기를 했더니 너무 웃기다고 했어요." 맥퀸은 트릭시를 게이 '엄마'나 '누나'로 여기면서 조언을 구하고 의지했

다. "리는 에이즈가 한창 유행했던 시기에 관심을 보였어요. 제가 직접 겪은 시대였죠. 리는 어떻게 안전하게 섹스를 할 수 있는지, 언제 상대에게 콘돔 이야기를 꺼내야 하는지 등등 질문이 많았어요." 맥퀸은 자신의 어린 시절을 트릭시에게 이야기하진 않았지만 트릭시의 성장 환경이나 런던에서 남창으로 일했던 경험에 호기심을 보였다. 또 맥퀸은 트릭시가 남성복과 여성복을 조합해 완성한 스타일에 푹 빠졌다. 트릭시의 옷가지 중에서도 티에리 뮈글러Thierry Mugler의 슈트를 베껴서 만든 옷을 특히 꼼꼼하게 살폈다. "리는 뮈글러의 재단을 좋아했어요. 하지만 비비언 웨스트우드의 옷은 너무 조잡하다면서 싫어했죠."[35] 트릭시는 맥퀸이 만든 옷을 입는 일을 굉장히 좋아했고, 에릭 로즈는 트릭시가 "맥퀸의 뮤즈 같았다"고 묘사했다.[36] 맥퀸은 트릭시에게 생일 선물로 범스터를 만들어 줬다. 범스터를 시침질하던 날, 트릭시는 티팬티까지 벗고 의자 위에 올라서야 했다. 그리고 맥퀸의 범스터를 입고 나갈 때마다 주변의 시선을 끌었다. "심지어 게이도 범스터를 보고 충격을 받았어요." 트릭시가 말했다. "낄낄거리는 사람도 있었고 화를 내는 사람도 있었죠. 게이들이 '옷값을 다 내지 못했나 봐?' 하고 소리치곤 했어요. 엉덩이가 전부 보이는 것도 아닌데 왜 그런 반응을 보였는지 모르겠어요. 아마 제가 그런 옷을 입을 만한 배짱이 있다는 사실이 거슬렸겠죠. 리가 만들어준 옷을 입으면 제가 남자답게 느껴졌어요. 범스터를 입으면 허리를 꼿꼿하게 펴고 당당하게 서야 했죠."[37]

맥퀸은 에릭 로즈와 트릭시를 통해 영화감독이자 배우인 폴리

타 세지윅Paulita Sedgwick을 만났다. 세지윅은 '미국에서 가장 고귀한 혈통' 출신에다가 앤디 워홀의 뮤즈 에디 세지윅Edie Sedgwick의 사촌이었다. 비비언 웨스트우드 브랜드의 블랙진을 즐겨 입던 세지윅은 템스강 제방 위의 화이트홀 코트에 있는 아파트로 다양한 사람들을 — "드래그 퀸과 타투이스트는 물론 남창으로 일했던 이들 몇 명"을 포함한 친구들을 — 자주 초대했다.[38] 세지윅은 맥퀸을 만나자마자 거칠어 보이는 외모와 '진실한' 인생 경험에 매료되었고, 곧바로 그를 단편 영화 〈도망 중On the Loose〉과 〈격분Fit To Be Tied〉에 캐스팅했다. "폴리타는 이스트 엔드 갱 같은 사람을 찾고 있었어요. 리에게서 정확히 그런 모습을 발견했죠."[39] 세지윅의 친구였던 프랭크 프랑카가 말했다. 트릭시도 맥퀸과 함께 두 영화에 출연했다. "하나는 화이트홀에서 촬영했고 다른 하나는 토트넘 코트 로드 뒤편에 있는 스튜디오 창고에서 찍었어요. 리는 모델 역할로 캐스팅된 제 친구를 강간하는 연기를 했어요."[40] 훗날 맥퀸이 살을 빼고 치아를 교정하자, 세지윅은 그가 실망스럽다고 친구들에게 말했다. 프랑카가 세지윅이 했던 말을 들려줬다. "폴리타는 예전의 리가 훨씬 더 흥미로웠대요."[41]

맥퀸, 그로브스, 트릭시는 다 함께 클럽에 자주 놀러 갔다. 한번은 레스터 스퀘어에 있는 클럽에 갈 준비를 하다가 강력 테이프 말고는 실오라기 하나도 몸에 걸쳐서는 안 된다는 규칙을 세웠다. 그래서 맥퀸은 테이프를 튜브 톱 모양대로 몸에 감았고, 그로브스는 원피스 형태로 몸에 붙였다. 트릭시가 그날 밤을 떠올렸다. "집으로 돌아가는 길에 리가 앤드루 몸에 붙어 있는 테이프

를 떼어 버렸어요. 그래서 앤드루는 스트링펠로스 바깥 거리에서 홀딱 벗게 됐죠. 리는 집에 가서 가슴에 둘둘 붙여 놨던 테이프를 뜯어내야 했어요. 정말로 아팠을 거예요. 하지만 앤드루가 훨씬 더 고통스러워했죠. 털이 더 많았거든요."[42]

맥퀸과 그로브스가 가장 좋아한 클럽 중에는 킹스크로스 중앙역에 위치한 뷰티풀 벤드가 있었다. 뷰티풀 벤드는 화가 도널드 어커트Donald Urquhart, 드래그 퀸 실라 테킬라Sheila Tequila, 디제이 하비DJ Harvey가 만든 초현실적 공간이었다. 어커트는 이렇게 말했다. "우리는 어느 클럽에 가든 지겨웠고 클럽을 고인 물처럼 썩힌 상업화에서 벗어나고 싶었어요. 방문할 때마다 완전히 달라져 있는 클럽을 떠올렸죠. 파티를 열 때마다 다른 테마를 정하고 내부를 꾸미는 데 엄청나게 공들였어요."

어커트와 실라 테킬라는 '사인 오브 더 타임스Sign of the Times'라는 가게를 운영하는 친구 피오나 카틀레지Fiona Cartledge와 함께 〈밴시〉 패션쇼에 참석해 처음으로 맥퀸의 작품을 보았다. "그때까지 패션쇼에서 봤던 그 무엇과도 달랐어요." 어커트가 당시 컬렉션을 회상했다. "조금 으스스했어요. 섹시함을 진부하게 표현하지도 않았고요. 의상 일부는 확실히 촌스러웠지만 얼음장처럼 차가운 모델을 보니 전율이 왔어요. 또 영화처럼 극적인 전개는 정말 특별했죠. 패션쇼가 끝나고 백스테이지로 가보니 리가 있었어요. 약에 취해서 몽롱하더군요. 작은 눈이 머리 쪽으로 넘어가서 흰자위가 다 보였어요. 그 와중에 이사벨라 블로는 돈내기 권투선수처럼 사진을 엄청나게 찍어 대고 있었죠."

1963년 스코틀랜드 덤프리스에서 태어난 도널드 어커트는 1984년에 런던으로 왔고, 행위 예술가 리 바워리와 친구가 되어 몇 차례 함께 일했다. "저는 1990년대 초반 내내 어딜 가든 밤낮으로 여장을 하고 다녔어요. 테이스티 팀스 비욘드, 파우더 룸 앳 헤븐, 론 스톰스 튜더 로지, 킹키 저린키, 푸시카 등 어디든 말이죠. 물론 여장이라고 해서 누구나 하던 대로 스팽글이나 깃털을 달았다는 말은 아니에요. 저는 조금 역겨워 보이더라도 세련되게 꾸몄죠." 어커트는 클럽에서 맥퀸과 그로브스가 팬터마임용 젖소 의상을 입고 무대에서 공연하는 일을 아주 좋아했다고 말했다. 1994년에 어커트는 '예술 비틀기: 호모와 함께 그려요'라는 나이트쇼를 열기도 했다. 이때 재미있는 설치 미술이 몇 점 들어섰고, 어커트와 실라 테킬라가 수영복을 입고 서로에게 페인트를 칠하며 이브 클랭Yves Klein* 스타일로 '퍼포먼스'를 선보였다. 맥퀸과 그로브스는 젖소 의상을 입고 무대로 올라가서 현대 미술가 데이미언 허스트Damien Hirst에게 항의하는 침묵시위를 벌였다. "물론 우리는 천박한 슬랩스틱 연기를 하다가 미끄러운 페인트 위로 넘어졌죠. 그런데 젖소 두 마리가 우리 위로 떨어져서 일어나지도 못했을 때는 흥이 싹 달아났어요." 어커트가 이야기했다. "우리는 만취해서 몸도 못 가누는 애들한테 깔려 있었죠. 이리저리 밀쳐도 보고 꿈틀대 보기도 했지만 빠져나올 수가 없었

* 프랑스 출신의 화가(1928~1962). 현실을 있는 그대로 표현하고자 하는 누보 레알리즘nouveau réalisme 운동을 이끌었다. 대형 캔버스에 하나의 색만 칠하거나, 모델의 나체에 파란 페인트를 칠해 캔버스 위로 구르게 하는 등 획기적인 시도로 이름을 날렸다.

어요. 둘 다 꼼짝도 하지 않더라고요. 일부러 나를 질식시켜 죽이려고 이러나, 하는 생각까지 들었다니까요."

지금은 유명한 패션 디자이너가 된 롤랑 무레Roland Mouret가 워더 스트리트에 열었던 프리덤 바에서 라디오 생방송이 열리자, 어커트는 맥퀸과 그로브스를 초대했다. 아마 둘에게 깔렸던 고통을 갚아 주려는 속셈이었을 것이다. 당시 어커트는 게이 라디오 채널인 프리덤 FM에 "BBC 방송국의 코미디 라디오 프로그램 〈라운드 더 혼Round the Horne〉의 영향을 받았지만 조금 더 신랄하고 도발적인" 촌극 대본을 자주 기고했다. 가장 인기 있었던 촌극은 "누가 파티를 화려하게 꾸며 보려고 파티 플래너에게 전화해서 요란하게 차려입은 드래그 퀸을 불러 달라고 요구"하며 이야기가 전개되는 〈파티 플래너 패멀라Pamela's Party Planners〉였다. 패멀라는 걸쭉한 독설이 특징인 캐릭터로 런던 전위 예술계의 스타에게 매서운 공격을 퍼부었다. 패멀라가 조롱하는 이들 중에는 행위 예술가 리 바워리와 니콜라 베이트먼Nicola Bateman, 디제이 프린세스 줄리아Princess Julia, 미술가 겸 작곡가 매슈 글래모어Matthew Glamorre 등이 있었다. 어커트가 맥퀸과 그로브스를 초대했던 날 밤, 패멀라는 객석에 앉아 있는 맥퀸 커플을 발견하고는 이렇게 콕 집어 비웃었다.

"우리 소속사에 누가 또 있더라? 아, 이 두 명이라면 마음에 드실 거예요. 늘 곤드레만드레 취해 있어요. 치아는 꼭 묘비 같고 숨 쉴 때마다 악취를 풍기는 데다 치석도 튀죠. 자기들이 이스트엔드에서 손수레를 끌고 다니는 노점상 소년처럼 입었다고 착각

하는데, 사실 햄스테드 히스에서 막 나온 더러운 놈들처럼 보여요. 운이 좋으면 파티에 참석하는 손님들이 이 둘한테 관심을 보일 거예요."[43]

〈파티 플래너 패멀라〉는 런던의 게이 사회 일부에 깊이 물들어 있는 듯했던 과장되고 공격적인 태도를 포착했다. "그 시대 분위기가 그랬어요." 빌리보이*가 당시를 회상했다. "리는 정말로 재기발랄했지만 가끔 아주 잔인하게 굴었죠. 술에 취해서 점점 알딸딸해질 때면 참 대단했어요. 그때는 자기 기분이나 예술에 대해서 이야기했어요. 제가 정말로 좋아하는 모습이었죠. 하지만 결국 만취해서 정신을 다 놓아 버렸어요." 빌리보이*는 맥퀸이 마음속에 서로 다른 인격을 적어도 셋은 억누르고 있었다고 말했다. "술을 마시지 않는 평소에는 자신 없고 불안하고 비참한 모습이었어요. 그러다가 술이 들어가면 다른 사람이 나오죠. 처음에는 술과 마약에 의지해 우울함에서 벗어난 눈부신 천재가 나와요. 그러다가 술에 취한 얼간이가 등장하고요. 그때는 아주 정신이 나가서 알아들을 수도 없는 말을 지껄여요. 그러다가 마지막으로 난폭하거나 병적으로 우울하거나 성적으로 흥분한 리로 변하죠. 그 모습은 정말 불쾌했어요. 리는 그 지경까지 가면 늘 자살을 이야기했어요. 끔찍하고 무서운 말을 자주 해서 걱정도 됐죠. 저는 제 친부모님 때문에 자살이라는 주제에 아주 민감해요. 하지만 리는 취하면 계속 자살에 대해 떠들었어요. 제가 얼마나 힘들어하는지 알면서도 말이죠."[44]

맥퀸의 친구였던 패션 디자이너 미겔 아드로베르Miguel Adrover

는 맥퀸의 돈키호테 같은 성격을 아주 가까이서 지켜봤다. 그는 맥퀸을 수줍음이 많고 자신감도 없었지만 "이 빌어먹을 지구상에서 만나 본 사람 중 가장 웃긴" 사람으로 기억했다. 아드로베르가 보기에 맥퀸은 "익살꾼, 대단한 익살꾼"인 동시에 "정말로 어두웠고", 결국 "그 어두운 면에서 쾌락을" 더는 얻지 못한 사람이었다. 맥퀸은 1993년 런던에서 리 코퍼휘트의 소개로 아드로베르를 만났다. 스페인 마요르카에서 태어나 뉴욕에서 자란 아드로베르는 맥퀸을 보자마자 마음이 잘 맞겠다고 생각했다. 그 역시 열네 살이 되어서야 집에 TV가 생겼을 정도로 가난한 집안에서 자랐다. "우리는 뭔지 모를 유대감을 느꼈어요. 우리 둘 다 똑같은 환경에서 자랐고 정말로 세상과 싸워야 했죠."[45]

맥퀸은 아드로베르에게서 뉴욕에 관해 시시콜콜한 이야기까지 모두 들었다. 그리고 1994년 봄, 맥퀸에게 처음으로 맨해튼을 방문할 기회가 찾아왔다. 〈니힐리즘〉과 〈밴시〉 컬렉션이 성공하자, 당시 마틴 마르지엘라의 에이전트였던 데릭 앤더슨Derek Anderson이 연락해 그를 뉴욕으로 초대했던 것이다. 맥퀸은 앤더슨과 함께 시내의 한 로프트에서 패션쇼를 열었다. 『뉴요커』 기사에서 잉그리드 시시Ingrid Sischy 기자는 맥퀸의 패션쇼에 "노출이 굉장히 심하고 구조가 아주 복잡한 옷을 입은 남성과 여성의 신체가 격분해서 날뛴다"[46]고 표현했다. 시시는 맥퀸의 패션쇼를 보며 에이즈가 문화에 영향을 미친 방식도 분석했다. "에이즈 때문에 어디서나 누군가의 죽음을 애도해야 했고, 섹스에 대한 공포가 너무도 강해서 사람들은 달아나야 한다고 느낄 지경이었

1990년대 중반 맥퀸과 스페인 친구 미겔 아드로베르(왼쪽 사진).
아드로베르는 맥퀸을 수줍음이 많고 자신감도 없었지만 "이 빌어먹을 지구상에서
만나 본 사람 중 가장 웃긴" 사람이라고 표현했다. © Miguel Adrover

다. 일부 디자이너도 확실히 똑같이 느낀 것 같았다." 시시는 "인간의 내면에 존재하는 다양한 욕망을 마침내 밖으로 표출할 수 있는" 시대를 꿈꿨지만 패션이 그런 감정을 표현할 수 있을지 의심했다.[47] 하지만 맥퀸의 마음에서 솟아난 비전은 이후 15년 넘게 인간의 욕망을 모두 표현했다.

맥퀸은 뉴욕에서 긍정적 반응을 얻었고, 그의 옷은 처음으로 잘 팔렸다. 하지만 맥퀸은 뉴욕 자체에는 조금도 마음을 빼앗기지 않았다. 『데이즈드 앤 컨퓨즈드*Dazed And Confused*』의 1994년 9월 호에 실릴 기사를 위해 서맨사 머리 그린웨이Samantha Murray Greenway 기자와 인터뷰를 하다가 절대로 뉴욕에서 살고 싶지 않다고 말했다. "정말 멍청한 도시예요. 돈이면 다 되는 시스템이며 계급 제도며 너무 노골적이에요. 돈이 모든 걸 움직여요. 노숙자와 부자는 있는데 그 가운데가 없어요. 돈으로 뭐든 할 수 있고요. 명성도 돈으로 사는 거죠."

그때 맥퀸은 삶에서 주도권을 잃은 채 끌려다니고만 있다는 생각에 짬을 내어 스페인으로, "시계조차 없는 외딴곳으로" 떠나고 싶어 했다. 맥퀸은 1994년 10월 9일에 발표할 예정이던 〈새〉 컬렉션을 준비하는 데 신경이 온통 쏠려 있었다. 그린웨이 기자에게는 이렇게 실토했다. "컬렉션 때문에 마음이 복잡해요. 내가 즐거워서가 아니라 사람들이 기대하기 때문에 작업하는 지경이에요. 이러다 통제력을 다 잃을 수도 있겠다 싶어요. 그래서 지미(앤드루 그로브스)와 잘 지내려고 애쓰고 있어요. 지미가 저를 구해 주길 바라거든요."[48]

맥퀸은 그로브스에게 컬렉션을 준비하는 데 도와 달라고 부탁했다. 그로브스는 "다른 이유는 없고 저도 바느질할 수 있다는 걸 알아서 그랬던 거예요"라고 말했다. 그로브스는 맥퀸이 옷을 만들고 있으면 언제나 넋을 잃고 바라보았다. 한번은 그로브스가 맥퀸에게 몇 년 전 게이 잡지에 개인적으로 광고를 내서 미국인을 만났던 일화를 들려줬다. 그로브스는 그 미국인을 만나서 비닐 랩으로 몸을 감쌌다고 말했다. 맥퀸은 이 이야기를 듣고 며칠 후 그로브스와 함께 엘리자베스 스트리트를 걷다가 투명한 비닐 랩을 발견하고 소리쳤다. "우리 이걸로 옷 만들자!"[49] 바로 그때, 맥퀸은 자기 이미지를 개선하고 수입도 늘리려면 다른 스타일 전문가를 고용해야 한다는 사실을 깨달았다(그는 앤 드뮐미스터 Ann Demeulemeester와 장 폴 고티에의 초기 세일즈 에이전트였던 이오 보치Eo Bocci와 막 판매 계약을 맺은 참이었다).

그해 맥퀸은 소호에 있는 비즈 가게에 들렀다가 스타일리스트 케이티 잉글랜드를 발견했다. 맥퀸은 1991년에 세인트 마틴스 동기와 함께 파리를 여행하다가 처음 잉글랜드를 봤었다. "케이티는 그때 파리에서 실험실 가운 같은 중고 코트를 입고 서 있었어요. 아주 수수해 보였지만 그 계절에 딱 맞았죠." 훗날 맥퀸이 말했다. "환상적으로 멋있어 보였어요. 하지만 제가 다가가서 말을 걸 배짱은 없었어요. 잉글랜드가 엘리트주의자일 거라고 생각했거든요." 하지만 이번에는 잉글랜드에게 다가가서 말을 걸었고, 그녀가 이제까지 만나 본 사람 중 가장 꾸밈없는 사람이라는 사실을 금방 알아챘다.

"케이티 잉글랜드 맞죠?" 맥퀸이 물었다.

"네." 잉글랜드가 대답했다.

"제 다음 패션쇼를 스타일링 해 주실래요?"

잉글랜드는 살짝 어리둥절하게 있다가 대답했다. "네." 아마 공짜로 일하겠다고 선뜻 응낙한 스스로에게 훨씬 더 놀랐을 것이다.[50] "제가 보수도 안 받고 일한다니까 우리 부모님은 처음에 제가 미쳤다고 생각하셨어요."[51]

케이티 잉글랜드는 배타적 패션계에서 자신을 이방인으로 여겼다(하지만 나중에 맥퀸의 "오른팔"[52]이며 "영국에서 가장 힙한 여성"[53]으로 불린다). 잉글랜드는 1966년 체셔의 워링턴에서 태어났다. 아버지는 은행장이었고, 어머니는 지역 보건소에서 일했다. 그녀는 열 살 무렵부터 옷에 푹 빠져 언니들의 옷을 입어 보며 즐거워했고, 『보그』를 보며 사진을 찢어 내곤 했다. "옷이 줄 수 있는 힘과 자신감에 관심이 많았어요. 입는 옷에 따라서 기분이 완전히 달라진다는 사실이 정말 멋지다고 생각했죠."[54] 1988년에 맨체스터 폴리테크닉에서 패션 디자인으로 석사 학위를 받은 잉글랜드는 곧 런던에 와서 『엘르』의 무보수 일자리를 얻었다. "런던에 와서 잡지에 흥미를 느꼈지만 패션계를 몰랐어요. 심지어 세인트 마틴스 사람들에 대해서도, 일자리를 얻는 게 얼마나 어려운지도 몰랐죠."[55] 『엘르』를 나온 후에는 신문사 『메일 온 선데이 *The Mail on Sunday*』가 발간하는 여성지 『유*You*』에서 4년 동안 패션 어시스턴트로 일했다. 『유』는 상상을 초월할 정도로 인기가 많았으니 잉글랜드는 영국 주류 패션의 심장부에 자리 잡은 셈이었

다.『유』는 유행을 선도하는 세련된 잡지가 아니었지만, 잉글랜드는『유』에서 일하는 데 장점이 있다고 생각했다. "정말 좋은 기회였어요. 꽤 공식적인 방법으로 업계를 배웠거든요. 아주 유용했어요. 게다가 잡지를 일주일에 한 번씩 내야 해서 무턱대고 일에 뛰어들어 부딪혀 가며 배워야 했죠."[56] 잉글랜드는 더 실험적인 자기만의 스타일을 구축하기 위해 일간지『이브닝 스탠더드 *Evening Standard*』로 이직했다. 당시『이브닝 스탠더드』에서 편집을 맡았던 닉 포크스Nick Foulkes는 잉글랜드의 작업을 이렇게 설명했다. "잉글랜드가 제출했던 사진은 어렴풋하게 페티시즘의 분위기가 흘렀어요. 약간 사악해 보이기도 했고요. 하지만 잉글랜드에게는 소위 패션계의 대제사장이라면 누구한테서든 찾아볼 수 있는 나르시시즘적인 '애티튜드'가 전혀 없었어요."[57]

맥퀸은 섬세하게 다듬은 직감을 발휘해〈새〉컬렉션을 함께 준비할 팀원들을 뽑았다. 이들 중 일부는 이후 맥퀸의 경력 내내 함께 일하며 그와 인연을 이어 나갔다. 앤드루 그로브스와 사이먼 언글레스, 플리트 빅우드는 원단을 만드는 데 힘을 보탰다. 사이먼 코스틴은 무대를 디자인하고 흑옥, 에나멜, 수탉 깃털로 만든 목 보호대를 포함한 '액세서리' 일부를 제공했다. 호주에서 영국으로 막 건너온 밸 갈런드Val Garland는 메이크업을 담당했고, 세인트 마틴스를 갓 졸업한 앨리스터 매키Alister Mackie는 잉글랜드를 도와 스타일링에 참여했다. 그리고 버밍엄 폴리테크닉에서 패션과 텍스타일을 공부한 샘 게인스버리Sam Gainsbury는 프리랜서로 계약을 맺어 캐스팅을 보조했다.

"패션쇼를 몇 주 남겨 두고 준비할 때는 정말, 정말, 정말 재미있었어요. 하지만 쇼가 당장 2주 앞으로 다가오니까 난리가 났죠. '중요한 전화야, 나 이 전화 받아야 해, 지금은 말 못 해.' 이런 식으로요." 트릭시가 당시를 회상했다. "그때는 디자이너 상당수가 설사약이랑 구토제를 먹었어요. 리도 분명히 그랬을 거예요. 갑자기 살이 6킬로그램 넘게 쏙 빠졌거든요. 물론 각성제도 먹었을 테고요. 앤드루는 패션쇼 일주일 전부터 하루 종일 잠도 안 자고 깨어 있었어요. 그때 제가 애들한테 말했죠. '너 진짜 멋져 보여. 엄청 날씬해졌다.' 하지만 다들 하루에 겨우 한 시간 정도 자서 짜증이 줄줄 흘렀어요."[58]

1994년 10월 6일, 맥퀸은 명망 높은 패션 상인 '올해의 젊은 디자이너' 상을 받지 못했다는 소식을 듣고 한층 더 우울해했다. 맥퀸이 수상자를 선정하는 런던 패션 협회를 비난했던 적이 있어서 수상에 실패했다는 소식은 사실 놀랍지도 않았다. 맥퀸은 그해 초 기자에게 이렇게 말했다. "런던은 나한테 해 준 게 없어요. 만약 나한테 '올해의 젊은 디자이너' 상을 준다고 하면 한바탕 성질을 부릴 거예요. 여태 내가 안중에도 없었으면서."[59]

맥퀸은 네덜란드 판화가 에스허르의 작품에서, 특히 기하학적 패턴으로 새를 나타낸 그림에서 영감을 얻었고 언글레스와 아이디어를 공유했다. 언글레스는 당시 세인트 마틴스에서 프린트 기술자로 일하고 있던 덕분에 학교와 거래하는 포목상에서 필요한 원단을 구할 수 있었다. 그런데 맥퀸은 패션쇼를 준비하며 다양한 작업 과정과 이유를 비밀에 부쳤다. 예를 들어 그로브스는

왜 맥퀸이 코르셋을 입으면 허리둘레가 18인치밖에 안 되는 코르셋 제조업자 미스터 펄Mr Pearl을 모델로 쓰는지 알 수 없었다. "리는 사람들이 깜짝 놀랄 만한 아이디어를 좋아했어요." 그로브스가 말했다. "그냥 놀라운 일이 아니라, 예상을 뒤엎는 일이요. 그걸 어떻게 해야 하는지 잘 알았어요. 옷이 아니라 세트와 드라마, 감정적 스펙터클이 중요하다고 자주 말했죠."⁶⁰ 미스터 펄은 킹스 크로스에 있는 클럽 뷰티풀 벤드에서 맥퀸을 처음 만났고 그가 "재미있다"고 생각했다. "맥퀸이 저한테 100파운드를 줄 테니 다음 패션쇼에 서 달라고 부탁했어요. 결국 그 돈은 못 받았죠. 〈새〉 패션쇼는 거의 카오스였어요. 너무 밤늦게 시작해서 다들 꽁꽁 얼었고, 저는 전부 지루하다고 생각했죠. 지금 돌이켜 보면, 그때 그냥 그 사람을 알게 돼서 기뻤어요. 맥퀸은 수많은 사람에게 영감을 줬죠. 인간의 아름다움에 이바지한 것도 전설로 남았고요. 하지만 그 대가로 자기 인생을 바쳤어요. 행복한 사람은 아니었다고 생각해요."⁶¹

맥퀸은 언론을 과감하게 활용해 패션쇼에 대한 기대치를 높이는 데 도사가 되었다. 그리고 가끔 언론에 거짓말을 자세히 늘어놓으며 스릴을 느끼곤 했다. 그로브스의 기억에 맥퀸은 언젠가 한 기자에게 자신이 순회 서커스단에 들어간 적이 있다고 거짓말을 하기도 했다. 수염 난 여자 곡예사의 턱수염을 면도해서 3개월 동안이나 서커스에 나서지 못하게 만든 바람에 큰일 날 뻔했다고 떠들었다. "리는 자기를 홍보하는 데 아주 능숙했어요." 앨리스스미스가 말했다. "마이클 잭슨Michael Jackson과 카를 라거펠트Karl

Lagerfeld가 자기 패션쇼에 참석한다고 이야기한 적도 있어요. 당시에는 우리 모두 리가 하는 말을 믿었죠. 하지만 거의 다 순전히 지어낸 말이었어요."[62] 맥퀸의 홍보 덕에 〈새〉 컬렉션을 둘러싼 기대감은 광란에 가까울 정도로 높아졌다. 맥퀸의 친구들이 패션쇼가 열리는 킹스 크로스의 버려진 창고에 도착했을 때, 건물 주변에는 이미 사람들이 늘어서 있었다. 운 좋게도 행사장 근처에 살았던 도널드 어커트는 실라 테킬라와 함께 집으로 돌아가 느긋하게 술을 몇 잔 마시고 팬터마임용 젖소 의상을 챙겨 입은 후 다시 행사장으로 향했다. "쇼가 시작할 때까지 한참 기다려야 했어요. 그나마 우리는 우스꽝스러운 젖소 의상을 입고 있어서 따뜻했죠."[63] 맥퀸의 어머니 조이스는 가장 앞줄에 자랑스럽게 앉았다. 하지만 아버지 론은 늦게 도착하는 바람에 어두컴컴한 뒷줄에 있어야 했다.

맥퀸은 앨프리드 히치콕이 1963년에 감독한 영화 〈새The Birds〉에서 영감을 받았다고 말했다. 영화 중 티피 헤드런Tippi Hedren이 연기한 주인공은 다양한 새한테 공격을 받는다. 하지만 맥퀸의 패션쇼 무대에서 여성은 그저 수동적 피해자로 머물지 않았다. 흰 페인트로 도로 표시를 그려 놓은 더러운 창고 마룻바닥 위를 활보하는 모델들은 강인한 아마조니아 전사였다. 어떤 모델은 새하얀 콘택트렌즈를 껴서 상상 속에나 존재하는 세계에서 온 것 같았다. 또 어떤 모델은 제대로 걷지도 못할 만큼 꽉 끼는 치마를 입었다. 옷감에는 자유와 로드킬을 동시에 상징하는 새와 타이어 무늬가 찍혀 있었다. 타이어 무늬는 백스테이지에서 옷을

입은 모델 위로 검은 물감을 묻힌 타이어를 굴려 쉽게 찍어 낼 수 있었다. "그날 모델의 머리에 컬을 많이 넣어서 곱슬곱슬하게 만들었어요. 알렉산더는 그 머리를 '천사 머리'라고 불렀죠." 그날 모델로 섰던 사이크스가 말했다. "그때 저는 그 머리가 예쁘기는커녕 너무 괴기스럽다고 생각했어요. 하지만 알렉산더는 새로운 장르, 새로운 스타일을 만들려고 했죠."[64]

1993년, 해미시 볼스는 잡지사 따위는 "조금도 안중에 없이" 미국 『보그』에 맥퀸만 다루는 특집 기사를 내려고 했다.[65] 〈새〉 패션쇼에 참석했던 볼스는 맥퀸의 패션쇼를 "계시"라고 일컬었다.[66] 훗날 볼스는 당시 패션쇼를 회상하며 이렇게 기사를 썼다. "패러다임에 도전하겠다는 굳은 의지와 열정, 재능을 모두 갖춘 디자이너가 등장했음을 깨달은 그 순간은 그야말로 경이롭고 짜릿했다. 심지어 맥퀸 이후로 패션은 두 번 다시 예전 같지 않을 것이고, 맥퀸이 완성한 로라이즈 실루엣과 그의 흉포한 상상력이 다가올 10년을 정의할 것 같았다."[67]

『뉴욕 타임스New York Times』 기자이자 영향력 있는 패션 비평가인 에이미 스핀들러Amy Spindler는 "컬렉션 의상 중 재킷은 그야말로 완벽"했다고 칭찬하면서도 한 가지 흠을 잡았다. 맥퀸이 그해 런던에서 "가장 많이 언급된 디자이너"였을지는 몰라도 온몸을 옥죄는 치마와 범스터는 확실히 입을 수 없는 옷이라고 말했다.[68] 그러나 맥퀸은 패션 기자의 의견이나 비판에 신경 쓰지 않겠다고 마음먹었다. "언론이든 누구든 저를 제가 아닌 다른 존재로 바꾸려 하지 않았으면 좋겠어요. 누군가 존 갈리아노는 오로지 언론

을 위해 옷을 만든다고 말했죠. 하지만 언론이 갈리아노를 그렇게 만들어 놓은 거예요. 그런데 이제 와서 그 사람을 깔아뭉개죠. 만약 제가 흔들린다면 저도 그렇게 될 거예요. 제 패션쇼에도 언론이 굉장히 많이 주목하잖아요. 게다가 제 패션쇼는 기존 패션쇼와 아주 다르니까요. 저는 얼마 되지 않는 패션 기자들이 아니라 보통 사람들이 제 옷을 입는 모습을 보고 싶어요." 맥퀸은 일주일에 아름다운 재킷을 딱 한 벌만 완성해도 되는 세상에서 살고 싶지만 현실에서는 시장의 수요를 맞추느라 다섯 벌을 만들어야 한다고 푸념했다. "저는 언젠가 은둔해 버릴 것 같아요."[69]

맥퀸의 성공 가도를 확인한 세타 나일런드는 앞으로 어떤 일이 벌어질지 궁금했다. 맥퀸에게 대중의 관심이 점점 더 많이 쏟아지자(〈새〉 패션쇼에서 미스터 펄이 입었던 재킷은 마돈나가 샀다는 소문도 돌았다), 자신이 패션쇼 작업 팀에 새로 합류한 팀원에게 밀려 소외되었다는 느낌까지 받았다. "리와 계속 일하려면 다른 사람과 경쟁해야 했어요. 싸워야 했던 것 같은데 저는 그 싸움을 포기했죠. 하지만 리는 그 흐름을 계속 타야 했어요. 그런데 흐름이 너무 빨랐어요. 사람들이 갈수록 그 흐름에 많이 끼어드는 걸 보고 속으로 생각했죠. '도대체 리는 어디에 있는 거지?'"[70]

6
정상을 향한 부침

"심장 마비를 일으키고 싶어요.
사람들이 앰뷸런스를 불렀으면 좋겠어요."
― 알렉산더 맥퀸

1994년 11월 24일 목요일 저녁, 맥퀸은 프리덤 카페 1층에서 사이먼 언글레스 옆에 앉아 공연이 시작하기만을 기다렸다. 담배 연기가 자욱한 실내에 기대감이 감돌았다고만 한다면 지나치게 절제된 표현일 것이다. 루치안 프로이트, 가수 마크 아몬드Marc Almond, 소설가 앤서니 프라이스Anthony Price, 비요크, 미술가 제인 윌슨Jane Wilson과 루이즈 윌슨Louise Wilson 자매, 개념 미술가 세리스 윈 에번스Cerith Wyn Evans, 록 밴드 블러Blur와 스웨이드Suede의 멤버 몇 명도 객석에 앉아 있었다. 반면 음반회사 스카우터, 기자, 팬 들은 입장하지 못하고 돌아가야 했다. 맥퀸은 무대를 가리고 있던 베니션 블라인드가 열리고 어둠 속으로 빛이 드리워지는 광경을 바라보았다. 그날 주인공은 행위 예술가 리 바워리였다. 바워리의 퍼포먼스는 맥퀸의 패션쇼가 시시하고 고상하게 보일

정도로 파격적이었다. 파블로 피카소Pablo Picasso의 전기를 쓴 예술사가 존 리처드슨John Richardson은 바워리를 이렇게 설명했다. "아무런 충격도 없는 이 지루한 시대에 리 바워리는 여전히 사람들에게 충격을 준다. 지적인 방식, 독창적인 방식으로."[1]

그날 밤 바워리는 그의 밴드 민티Minty와 함께 무대에 올랐고, 역시나 관객에게 실망을 주지 않았다. 노란색과 검은색 줄무늬가 들어간 거대한 드레스를 입은 바워리는 꼼데가르송에 관한 노래를 한 곡 부른 후 벨트로 자기 몸에 묶어 놓은 그의 '아기', 즉 실제 아내 니콜라 베이트먼에게 젖을 먹이기 시작했다. "저는 벨트에서 풀려났고, 리는 옷을 하나씩 벗어서 알몸이 되었죠." 베이트먼이 그날을 떠올렸다. "저는 '먹여 줘'라고 말해야 했어요. 그러니까 리가 제 입에 토를 했죠. 그리고 제가 다시 '먹여 줘'라고 말해야 했어요. 그러니까 리는 컵에 오줌을 눴고 저는 그걸 마셔야 했죠."[2] 사진작가 A. M. 핸슨A. M. Hanson은 무대 옆에서 퍼포먼스와 객석을 모두 촬영했다. 핸슨은 1993년에 게이 바 컴튼스에서 맥퀸을 만난 이후로 그와 알고 지내는 사이였다. "그날 리가 있는 줄 몰랐어요. 너무 어두웠거든요. 다음 날 사진을 뽑아서 살펴보니까 리가 앞줄에 앉아 있더라고요. 무대로 빨려 들어갈 듯 쳐다보고 있었어요. 나중에 리가 바워리의 쇼를 예측 불가능해서 정말 좋다고 말했어요."[3]

"리 바워리는 리에게 막대한 영향을 미쳤죠." 맥퀸의 패션 스쿨 동기 레바 미바사가르가 이야기했다. '스텔라 스타인Stella Stein'이라는 예명으로 바워리와 함께 로 슈지Raw Sewage라는 밴드에서

활동했던 스티븐 브로건Stephen Brogan은 맥퀸이 바워리를 "숭배했다"고 말했다. 맥퀸은 자신에게 바워리를 소개해 준 웨인이라는 친구에게 "바워리에 관해 질문을 퍼부었고, 바워리의 디자인에 마음을 빼앗겼다."[4] 맥퀸은 바워리의 스타일에서 다양한 요소를 빌려 와 자신의 작품에 녹여 냈다. 범스터, 2009년 가을·겨울 컬렉션 〈풍요의 뿔〉의 메이크업, 가수 레이디 가가Lady Gaga가 신어서 유명해진 '아르마딜로armadillo' 구두 모두 바워리에서 영감을 얻어 완성했다. 바워리는 도널드 어커트와 미스터 펄 같은 맥퀸의 친구나 동료와 함께 일하기도 했다. 미스터 펄은 바워리와 함께 퍼포먼스를 하며 "치마의 엉덩이 부분을 부풀리는 버슬 역할을 대신하기 위해 바워리가 입은 드레스 아래로 직접 들어가 몸을 구부린 적도 있었다."[5] 맥퀸처럼 옷으로 인체의 형태를 바꾸는 데 관심이 많았던 바워리와 미스터 펄은 오트 쿠튀르 의상을 구해 안감을 모두 뜯어내고 옷이 어떻게 구성되었는지 살펴보는 일을 아주 좋아했다. 물론 맥퀸도 그 작업을 즐겨 했다. 맥퀸과 바워리 모두 패션을 일종의 카타르시스를 체험하는 수단으로 사용했지만(그들이 런웨이나 클럽에서 보여 줬던 극단적 표현은 각자의 공포와 욕망을 반영한다), 카타르시스를 체험하기 위해 선택한 방식은 서로 달랐다. 맥퀸은 런웨이를 걷는 모델에게 자기감정과 판타지를 투영했지만, 바워리는 자기 신체를 캔버스로 사용했다.

리 바워리는 1961년 호주 선샤인에서 태어났고 1980년에 런던으로 건너와 "나이트클럽을 무대로 삼아 펼치는 자아의 완전한 극화劇化"를 시작했다.[6] 바워리는 가끔 친구들에게 옷을 만들

어 줬다. 빌리보이*는 그가 디자인한 옷을 많이 샀다. 가수이자 패션 디자이너인 보이 조지Boy George, 그룹 프랭키 고스 투 할리우드Frankie Goes To Hollywood의 멤버 홀리 존슨Holly Johnson, 훗날 성전환 수술을 거쳐 '라나 펠라이Lanah Pellay'로 개명한 디스코 디바 앨 필레이Al Pillay도 마찬가지였다. 하지만 바워리는 자신의 취향을 결코 대중의 취향과 결합할 수 없으리라는 사실을 알았다. "패션은 무엇보다 비즈니스예요. 정말로 많은 사람의 관심을 끌어야 하죠."[7] 바워리는 1981년에 쓴 일기에도 비슷한 생각을 적었다. "내 생각에 패션은… **구린내** 난다. 개성이 가장 중요하며 행동과 외모에 규칙을 적용해서는 안 된다. 나는 개성과 표현력을 발휘해 가능한 한 멋져 보이고 싶다. 내가 관심 있는 옷은 대중의 취향과 정반대인 것 같지만 나와 스타일이 비슷한 소수도 있다."[8] 바워리의 가장 악명 높은 '스타일' 중 하나는 1983년에 처음 선보이며 스스로 "우주에서 온 파키스탄인"이라고 묘사했던 스타일이다. 그는 얼굴을 온통 빨간색이나 초록색, 파란색으로 칠하고 금색 물감으로 글자를 써 넣은 것은 물론 브릭 레인에 있는 패션숍에서 직접 고른 아시아풍 싸구려 액세서리까지 얼굴과 몸에 달았다. "바워리는 윗부분에 프릴frill*이 달린 스타킹, 그리고 칼라가 복잡하고 소매가 길며 주머니로 뒤덮인 아주 섬세한 블라우스를 만들었어요. 프릴 장식이 많은 새로운 디자인에 메이크업은 금상첨화였죠." 그의 친구 수 틸리Sue Tilley가 설명했다. "재단은 꿍

• 물결 모양으로 잡은 주름 장식.

장히 독특했고 소매는 짝짝이였어요. 기발한 케이프와 주름 장식이 달려 있었죠. (…) 바워리는 이 스타일대로 입었을 때 대담해지기까지 하면 프릴 달린 팬티까지 벗고 아랫도리에 아무것도 걸치지 않았어요."⁹ 바워리는 벌거벗은 하반신을 전부 드러내고 대중 앞에 서곤 했다. 이벤트 프로듀서 수잰 바슈Susanne Bartsch가 바워리의 디자인을 공개하려고 기획한 일본 패션쇼나 1984년 TV 쇼 〈튜브The Tube〉에 출연했을 때도 하의를 전혀 입지 않았다. 바워리는 현대 무용가 겸 안무가 마이클 클라크Michael Clark에게 무대 의상을 디자인해 달라는 의뢰를 받고 "오트 쿠튀르 초현실주의"라고 설명한, 정교하게 재단한 의상을 만들었다. 힐튼 앨스Hilton Als 기자가 『뉴요커』에 이 의상을 묘사했다. "무용수들은 주름 장식이 달린 시스루 앞치마, 야단스러운 팬티, 무릎 아래까지 오는 양말, 엉덩이 부분이 뻥 뚫린 니트 타이츠를 입었다. 그리고 은색 플랫폼 슈즈를 신었으며, 뒷부분에는 작은 가발이 달린 모자를 썼다. 전부 영국 디자이너 알렉산더 맥퀸이 범스터와 함께 등장하기 최소 8년 전에 나온 디자인이었다."¹⁰

맥퀸도 지켜본 1994년 11월의 퍼포먼스가 펼쳐졌을 때, 일부 관객은 쇼를 견디지 못했다. 바워리를 모델로 삼아 가장 극찬받는 작품을 그렸던 루치안 프로이트는 객석에서 터져 나오는 불만 소리가 너무 커서 자리를 일찍 떠야 했다. 다음 날 프리덤 카페는 바워리의 쇼를 계속 열면 영업 면허를 취소하겠다는 웨스트민스터 의회의 경고장을 받았다. 그 쇼는 바워리의 마지막 퍼포먼스였다. 바워리는 친구들에게 숨겨 왔던 에이즈 관련 질병

으로 1994년 12월 31일에 숨졌다. "리 바워리가 사망하고 시대가 확연히 달라졌어요." 도널드 어커트가 말했다. "신랄한 독설과 일회용 데카당스를 그만두고 진지한 태도로 삶에 응해야 할 때가 왔죠."[11]

하지만 맥퀸은 아직 철들 마음이 없었다. "제 패션쇼는 섹스와 마약, 로큰롤을 다뤄요." 맥퀸이 언론에 이야기했다. "흥분을 자아내고 소름 돋게 만들려는 거예요. 심장 마비를 일으키고 싶어요. 사람들이 앰뷸런스를 불렀으면 좋겠어요."[12] 맥퀸은 여전히 트릭시와 놀러 다니며 동성애에 관한 재치 있는 농담을 듣기를 좋아했다. "왜 늘 빨간 립스틱을 바르는 거야?" 맥퀸이 물어보자 트릭시가 답했다. "남자 물건에 빨간 립스틱이 찍히면 더 멋있거든." 트릭시가 "하이힐은 길바닥보다 남의 어깨 위에 올라갔을 때 훨씬 더 낫지"라고 농담하면 맥퀸은 늘 웃음을 터뜨렸다. 맥퀸은 트릭시가 클럽 버거에서 1950년대 웨이트리스처럼 꾸미고 일할 때 자주 놀러 갔다. "우리는 팝스타, 스칼라, 션 맥러스키스 판타지 애시트레이 같은 클럽을 좋아했어요." 트릭시가 회상했다. "리와 앤드루는 춤추는 걸 정말 좋아했어요. 그때 우리는 스네이크바이크 같은 칵테일도 마시고 각성제도 먹었죠. 팝스타에서 리랑 앤드루랑 같이 그룹 펄프Pulp의 「평범한 사람들Common People」에 맞춰 춤춘 일은 가장 좋아하는 추억이 되었어요. 우리는 사과주를 몇 리터씩이나 마시고 웃어 댔죠. 우리 인생에서 가장 행복한 때였어요. 저는 리를 그렇게 기억하고 싶어요. 리가 아직 순수했던 그 시절 모습으로요. 우리는 오붓한 가족 같았고 서

로를 돌봤어요. 각자 수중에 겨우 10파운드밖에 없을 정도였지만 원하는 일을 잘하고 있었고 괜찮았고요. 술을 마시고 난 다음 날이면 모두 돈을 조금씩 모아서 아침을 사 먹었죠."[13]

맥퀸과 그로브스는 피오나 카틀레지가 코번트 가든에서 운영하는 사인 오브 더 타임스에 자주 들렀다. 카틀레지는 1989년에 켄징턴 마켓에서 광란의 파티나 축제 때 입는 옷을 팔기 시작했고, 이후 불경기로 가게 임대료가 떨어진 덕에 하이퍼 하이퍼로 자리를 옮겨 노점을 차리고 더 크게 장사할 수 있었다. 그리고 1994년 12월, 닐 스트리트에서 약간 떨어진 곳에 가게를 냈다. 카틀레지는 지미 점블(앤드루 그로브스)을 비롯한 젊은 디자이너가 만든 옷을 다양하게 취급했고, 사인 오브 더 타임스는 그녀와 친한 친구가 된 빌리보이*같은 패션 중독자나 스타일리스트 사이에서 메카 같은 곳으로 부상했다. 이사벨라 블로는 『보그』에서 '앵글로색슨의 자세' 관련 화보를 준비하며 카틀레지의 가게에서 의상을 많이 구했다. "블루버드 차고에서 열린 맥퀸의 패션쇼에 저를 데리고 간 사람도 블로였어요." 카틀레지가 당시를 떠올렸다. "나중에 코번트 가든에 가게를 열고 나서야 맥퀸을 제대로 알 수 있었죠. 그때 맥퀸은 다른 디자이너보다 훨씬 더 세련돼 보였어요. 아마 이탈리아에서 일했기 때문이겠죠. 맥퀸은 자기 앞날이 어떨지 확신했어요." 카틀레지는 나이트쇼도 기획했고 쇼에서 얻은 이익을 가게 운영에 보탰지만, 1996년 11월 자금 부족으로 가게를 닫아야 했다. "장사를 접으니까 인연이 많이 끊겼어요. 하지만 맥퀸은 절대 저를 잊지 않았죠. 런던에서 패션쇼를 열

때마다 저를 초대했어요. 자리도 꼭 좋은 곳으로 잡아 줬죠. 평생 잊지 못할 거예요."[14]

1994년 12월 31일, 맥퀸과 그로브스는 런던 도심의 하노버 그랜드에서 열린 사인 오브 더 타임스 파티에 갔다. 그날 나이트쇼의 테마는 뮤지컬 『웨스트사이드 스토리West Side Story』였고, 록 밴드 오아시스Oasis의 멤버 리엄 갤러거Liam Gallagher, 트립합 음악의 거장 트리키Tricky 같은 손님들은 디제이이자 음악 프로듀서 마크 무어Mark Moore, 디제이 하비, 디제이 존 플리즈드 위민Jon Pleased Wimmin의 공연을 즐겼다. 그날 미술가 제레미 델러Jeremy Deller는 맥퀸이 그로브스를 뒤에서 껴안고 춤추는 모습을 사진에 담았다. 그런데 몇 달 후 사진작가 핸슨은 아주 다른 장면을 보았다. 1995년 밸런타인데이에 맥퀸과 그로브스는 베스널 그린의 한 창고에서 열린 링크 레저의 레드 파티에 참석했다. 파티에서는 독학으로 재단을 배웠던 행위 예술가 데이비드 카바레David Cabaret가 앤디 워홀의 「메릴린Marilyn」이나 블라디미르 트레치코프Vladimir Tretchikoff*의 「중국인 소녀Green Lady」 같은 상징적 예술 작품과 똑같이 분장해서 퍼포먼스를 선보였다. 핸슨이 촬영한 그날 파티 사진을 보면 맥퀸과 그로브스는 카메라를 노려보고 있다. 둘 다 만취해서 눈이 풀렸고 얼굴에 할퀸 자국이 나 있으며, 맥퀸은 세상을 향해 가운뎃손가락을 치켜들고 있다. "사진을 찍기 직전에 둘이서 싸웠다고 리가 말해 줬어요." 핸슨이 설명했다. "그

* 러시아 제국 출신의 화가(1913~2006).

날 저는 갖가지 분홍색 옷을 차려입고 뺨을 붉게 칠한 사람들을 찍다가 복도에서 리와 앤드루를 우연히 봤어요. 둘이서 막 싸웠던 터라 리는 여전히 반발심이 남아 있었던 것 같아요. 그래도 앤드루는 애정 어린 태도를 보였으니 화해했겠죠."[15]

트럭시는 1995년 봄에 맥퀸을 포함한 여러 친구와 어울려 코번트 가든에 갓 개점한 벨고 센트럴 레스토랑에 갔었다. "식당에 들어가자마자 우리가 있을 곳이 아니라는 사실을 눈치챘어요. 햄버거 타령을 하던 리가 홍합 요리를 좋아하지 않으리라는 건 뻔했죠. 우리는 감자튀김을 시켜 던지면서 놀다가 가게에서 나가 달라는 말을 들었어요. 리가 장난삼아 '저 누군지 모르세요?' 하고 말했는데 식당에서 '네, 모릅니다'라고 대꾸했죠."[16]

이러한 반응에 맥퀸은 놀랐을 것이다. 그가 1995년 3월에 선보인 〈하일랜드 강간〉 패션쇼가 엄청난 논란을 불러일으켰기 때문이다. 〈하일랜드 강간〉 컬렉션 중 타탄 무늬 드레스와 레이스 드레스는 가슴 부분이 찢겨 있어서 런웨이를 걷는 모델의 가슴이 다 보였다. 기자들은 맥퀸이 강간과 폭력을 오락 수단으로 사용하고 치마에 탐폰 줄을 달아 여성 혐오를 표현했다고 비판했다(사실 이 '탐폰 줄'은 숀 린이 앨버트형으로 만든 아름다운 회중 시곗줄이었다). "비평가들이 패션쇼 도중에 수첩을 꺼내서 메모했어요." 데트마 블로가 당시 패션쇼 상황을 묘사했다.[17] 『보그』의 애나 하비 기자가 내린 평가도 부정적이었다. "저는 맥퀸이 선을 조금 넘었다고 생각했어요. 많은 사람이 똑같이 생각했을 거예요."[18]

맥퀸의 패션쇼를 가장 혹독하게 비판했던 언론은 『인디펜던트』였다. "황제의 새로운 의상: 가슴 부분에 발톱이 달린 드레스를 입은 강간 피해자들이 비틀거리며 걷는 장면은 역겨운 농담 같았다. 마찬가지로 구역질 나는 니트 드레스는 막스 앤 스펜서 Marks & Spencer에서 훨씬 더 적은 비용으로도 더 잘 만들 수 있을 것이다. 맥퀸은 남에게 충격을 주기를 좋아한다. 그의 컬렉션을 좋아하지 않는다고 인정하면 자기가 고상한 체 내숭 떠는 사람이라고 시인하는 셈이다. 그러니 우리는 인정하자. 맥퀸은 솜씨 좋은 재단사고 대단한 쇼맨이다. 하지만 왜 모델이 성폭행 피해자를 연기해야 하는가? 이번 패션쇼는 여성과 맥퀸의 재능에 대한 모욕이다."[19]

검은색 콘택트렌즈를 끼고 패션쇼 마지막에 등장했던 맥퀸은 언론의 반응에 격분했다. 비평가들은 어째서 맥퀸이 성취하고 싶었던 것을 보지 못했을까? 맥퀸은 패션쇼 제목에 나오는 '강간'이 실제 여성을 강간하는 일이 아니라 잉글랜드가 스코틀랜드를 강간했던 역사를 가리킨다고 설명했다. 그는 재커바이트 반란과 하일랜드 강제 이주를 예시로 들었고, 동시대 패션 디자이너들이 스코틀랜드를 묘사하는 방식에 대해서도 의견을 밝혔다. 콜린 맥도웰에게는 이렇게 이야기했다. "저는 비비언 웨스트우드가 만든 가짜 역사에 반대해요. 웨스트우드는 타탄 무늬를 사랑스럽고 로맨틱하게 표현했고 타탄 무늬가 원래 그런 척했죠. 글쎄, 18세기 스코틀랜드는 버거운 시폰 드레스를 입은 아름다운 여성이 자유롭게 떠도는 황야가 아니었어요. 제 패션쇼는

그런 낭만주의를 반박하죠. 맥락을 무시하고 옷이 어떻게 재단되었는지만 살펴본다면 머리를 많이 쓸 필요가 없어요. 저는 그런 무지한 태도에 맞춰 줄 수 없어요. 사람들이 조금 더 생각하려고 노력했으면 좋겠어요."[20] 나중에 비비언 웨스트우드도 이 이야기에 신랄한 반격을 가했다. "맥퀸은 재능이 하나도 없다는 것을 잴만한 기준으로 쓸 만하다는 점 말고는 무용지물이다."[21]

어쩌면 웨스트우드는 당시 맥퀸이 뜨거운 관심을 받기 시작했다는 사실을 의식했을 것이다. 〈하일랜드 강간〉 패션쇼가 1995년 3월 13일 자연사 박물관의 동쪽 잔디밭에 설치된 영국 패션협회 텐트에서 열리기도 전에 사람들은 마치 인기가 너무 많아 매진된 록 콘서트나 공연을 이야기하듯이 맥퀸의 패션쇼를 이야기했다. 패션쇼를 향한 대중의 관심은 병적인 수준이었다. 초대장을 구하지 못한 학생 몇 명은 패션쇼가 열리던 날 텐트 아래로 기어들어 가려고 했다. 세인트 마틴스 학생으로 추정되는 이들은 외과 수술 봉합선을 확대한 사진으로 만든 진짜 초대장을 미리 복사해 놓고 보안 요원에게 가짜 초대장을 휙 내보여서 겨우 입장했다.

패션쇼가 시작하기 전에 백스테이지를 찾았던 조이스는(그녀는 패션쇼 진행 팀과 모델들에게 먹일 샌드위치를 자주 만들어 왔다) 막내아들이 커다란 가위를 들고 드레스에 달려드는 모습을 발견했다. "아름다운 푸른색 레이스 드레스가 있었어요. 그런데 아들이 가위로 옷을 난도질하더라고요. 저는 '그러지 마, 옷이 다 망가지잖아' 하고 소리쳤죠."[22] 맥퀸의 팀에서 4개월간 일하기로 계약했

던 스무 살의 세인트 마틴스 학생 존 보디John Boddy는 아름답게 완성된 드레스를 날카로운 스탠리 나이프와 스프레이 페인트로 망가뜨리라는 지시를 받았다. 보디는 〈새〉 패션쇼에서도 의상 담당자로 참여했다. "맥퀸에게는 잭슨 폴록Jackson Pollock• 같은 에너지가 있었어요. 그의 작품에는 아나키즘과 카오스 같은 느낌이 있었죠. 저는 맥퀸이 특이해서 좋았어요. 아주 마법 같은 면이 있었거든요. 천진한 어린아이 같을 때도 있었지만, 유머 감각이 짓궂어서 정말로 구역질 나는 소리도 잘했어요. 맥퀸은 째지는 듯한 소리로 깔깔댔어요. 가끔 마녀 집회가 열렸나 싶을 정도였죠."[23]

〈하일랜드 강간〉 컬렉션에 사용한 타탄 직물을 사는 비용은 데트마 블로가 댔다. 그는 맥퀸에게 옷감을 살 돈 3백 파운드를 빌려주었지만 끝내 돌려받지는 못했다. 나머지 재료는 소호에 있는 베릭 스트리트 시장에서 구했다. 앤드루 그로브스가 말했다. "레이스는 전부 거기에 있는 배리Barry네 노점에서 구했어요. 리랑 저 둘 다 왕년에 권투 선수였던 배리를 아주 좋아했거든요. 게다가 레이스가 1미터에 1파운드밖에 안 했고요. 그래서 리는 1파운드로 드레스 한 벌을 만들 수 있었어요. 그리고 정말 웃긴 일이 있었어요. 사진작가 리처드 애버던Richard Avedon이 그 레이스 드레스를 촬영한다고 해서 옷을 콩코드기에 실어서 (뉴욕으로) 보냈어요. 옷을 가져가는 사람이 앉을 자리 하나, 드레스를 놓을 자리

• 미국의 추상 표현주의 운동을 이끈 화가(1912~1956). 바닥에 펼친 큰 캔버스 위를 돌아다니며 물감을 뿌리고 붓고 튀기는 '드립 페인팅drip painting' 기법을 창안했다.

하나, 이렇게 자리를 두 개나 샀대요. 그 옷을 만드는 데는 딱 1파운드가 들었는데 말이죠. 리는 이 웃긴 일화를 아주 좋아했어요. 자기가 쓰레기로도 뭔가 대단한 걸 만들 수 있다는 사실을 참 좋아했죠."[24]

데트마 블로의 어머니로부터 보수 공사 때문에 엘리자베스 스트리트의 집에서 나가 달라는 부탁을 받은 맥퀸은 클러큰웰의 작업장 건물에 스튜디오를 하나 빌려 〈하일랜드 강간〉 컬렉션을 만들었다. 맥퀸과 그로브스는 갈수록 사이가 나빠졌다. 둘은 해크니에 방을 빌리고 계약금까지 치렀지만 심하게 '말다툼'을 하는 바람에 결국 새집으로 이사하지 못했다. 얼마 지나지 않아 맥퀸은 그린 레인스에 있는 그로브스의 새집으로 들어가 몇 달을 보냈다. 그로브스는 당시 상황을 이렇게 이야기했다. "그 집은 끔찍했어요. 특정 열쇠를 꽂아야만 전기가 들어왔고 욕실은 사실상 얼어 죽을 만큼 추운 별채에 있었어요. 우린 땡전 한 푼 없었죠. 정말 우울했어요. 가구는 물론이고 의자 하나 없었어요. 바닥에 매트리스만 딸랑 하나 있었죠. 난방을 할 돈이 없어서 한방에서 둘이 같이 지냈어요. 이제 와서 생각해 보면 우리 둘이 살기에 거기만큼 끔찍한 곳은 없었을 거예요. 그 집에서는 누가 살든 더 우울해졌을 거예요."[25] 가끔 맥퀸은 속마음을 털어놓지 않고 입을 꾹 다물었다. 그로브스가 말했다. "리는 비밀이 많았어요. 자기가 겪는 일을 절대 알려 주지 않았죠. 예를 들어 저는 리가 패션쇼 비용을 어디서 구했는지 전혀 몰랐어요. 하루는 오후 4시쯤 되니까 '지금 다이애나 왕세자비Diana, Princess of Wales 보러 망할 왕

궁에 가야 해'라고 했어요. 제가 '뭐?' 하고 되물으니까 '진짜야'
하고 대답했죠. 그러면서 더러운 셔츠를 뒤집어 입고 왕세자비
를 보러 갔어요."[26]

그로브스는 맥퀸이 마약을 하는 모습은 본 적이 없지만 그가
마약에 손을 대기 시작했다는 사실은 분명했다고 이야기했다.
맥퀸과 그로브스의 싸움은 갈수록 험악해졌고 주먹다짐으로 번
지기도 했다. "한번은 리가 우리 집에 와서 앤드루랑 싸우는 바람
에 이가 하나 나갔다고 했어요." 트릭시가 말했다. "리는 앤드루
와 사귀면서 자주 싸웠어요. 리를 만나면 얼굴에 할퀸 자국이 나
있을 때가 많았죠."[27] 크리스 버드도 이와 비슷한 말을 했다. "둘
은 서로에게 정말 폭력적이었어요. 주먹도 날렸고, 문짝이 뜯겨
나갈 때도 있었고요."[28] 맥퀸은 하룻밤 상대를 찾으려고 트레이
드나 FF 같은 게이 클럽에 더 자주 드나들기 시작했다. "한때 그
랬죠. 하지만 다시는 그러고 싶지 않아요." 맥퀸이 1996년에 심
경을 밝혔다. "섹스 클럽에서 보고 겪었던 일 전부 제 인생에서
정말 끔찍했던 순간이에요. 불안하고 파괴적이기만 했던 시절이
었어요."[29]

맥퀸은 밤새 밖을 나돌다가 새벽이 되어서야 그린 레인스 집으
로 돌아오곤 했다. 한번은 그가 집으로 돌아와 '362436'이라는 숫
자가 휘갈겨져 있는 쪽지를 발견했다. 맥퀸은 그 숫자를 보고 그
로브스가 바람을 피운다고 생각했다. "리가 길길이 날뛰었어요.
'어느 개자식 번호야?' 저는 '마네킹 사이즈야. 36-24-36이잖아'
라고 말했죠. 리는 말도 못하게 질투가 심했어요. 언제나 사람들

이 자기를 배신할 거라고 확신했고 자기 예상이 맞아떨어지기만
을 기다렸어요. 사람은 누구든 개자식이고 모두 자기를 실망시
키거나 자기 인생을 말아먹을 거라고 생각했죠."[30]

1995년 7월에 존 갈리아노가 파리 지방시 하우스의 수석 디자
이너로 임명된 직후, 맥퀸은 존 매키터릭을 만나 이스트 엔드의
바에서 술을 마셨다. 맥퀸은 갈리아노가 LVMHLouis Vuitton & Moët
Hennessy 같은 대기업에서 일하고 싶어 했을 거라는 사실을 믿지
못했다(갈리아노는 세인트 마틴스 패션 스쿨을 졸업하고 파리에서 직
접 브랜드를 만들었다). 맥퀸이 물었다.

"존 갈리아노는 왜 그렇게 지루한 데서 일하기로 한 걸까요?"

"자기 사업을 운영하려면 돈이 필요하니까."

"그런데 왜 런던을 떠나고 싶어 했을까요? 런던은 정말 대단하
잖아요. 게다가 왜 다른 사람 밑에서 디자인하고 싶어 할까요?"

매키터릭은 경제적 이유에 관해 설명하려고 했지만 맥퀸은 갈
리아노의 동기를 이해하지 못했다. "당시 갈리아노는 맥퀸이 진
지하게 생각하고 이야기하던 유일한 디자이너였어요." 매키터
릭이 설명했다. "맥퀸은 갈리아노를 이겨야 할 대상이 아니라 자
기를 견주어 볼 대상으로 생각했죠. 그때 패션계가 바뀌고 있었
어요. 대규모 패션 하우스가 다시 패션계를 주도하기 시작했고,
갈리아노가 그 변화를 이끌었죠."[31]

맥퀸은 세인트 마틴스에서 공부한 이후 자신이 갈리아노의 라
이벌임을 자처했다. 맥퀸의 동기 아델 클로프는 맥퀸이 자신과

함께 갈리아노의 샘플 세일에 갔을 때 갈리아노의 옷을 전부 "쓰레기 더미"라고 똑똑히 말했던 일을 기억했다.[32] 앨리스 스미스도 이와 비슷한 말을 했다. "갈리아노가 훌륭하다고 이야기하는 걸 한 번도 들어본 적이 없어요. 하지만 디오르가 훌륭하다고 말한 적도 없죠. 패션에 관해 나름대로 의견이 있었고 누가 뭐라고 하든 그게 다였어요."[33]

1995년, 맥퀸은 디자이너 폴 스미스Paul Smith와 헬렌 스토리 Helen Storey, 스타일리스트 주디 블레임Judy Blame, 막스 앤 스펜서의 디자인 디렉터 브라이언 갓볼드Brian Godbold와 함께 런던 현대 미술 학회에서 열린 '균형 잡기: 상업성 대 창의성'이라는 토론에 패널로 참석해 자신의 의견을 당당하게 밝혔다. 단순한 파란색 셔츠와 청바지를 입고 간 맥퀸은 영국 패션업계의 현 상태에 화를 냈다. 토론회 의장을 맡은 샐리 브램턴Sally Brampton에게 자기가 일본에서는 가게 열다섯 군데에 옷을 팔았지만 영국에서는 한 군데에만 옷을 팔았다고 말했다. 그리고 옷을 만들 때에도 해외에서 제조업체를 찾아봐야 한다고 덧붙였다. "컬렉션 샘플을 하나라도 만들어 줄 제조업체를 구하려고 기를 써야 한다니 정말 터무니없죠. 아무도 관심이 없거든요." 또 맥퀸은 패션을 공부하는 학생들이 기술적 능력이 부족하다고 질타했다. "이론상으로는 환상적인 디자이너예요. 하지만 스케치를 옷으로 만들어 보라고 해 보세요. 학생 중 4분의 3은 자기가 뭘 하는지도 모를 거예요."[34]

1995년 초여름, 맥퀸은 그린 레인스에 있는 그로브스의 집을

나와서 혹스턴 스퀘어 51번지에 있는 겔러 하우스의 지하 로프트로 들어갔다. 당시 혹스턴 스퀘어는 젠트리피케이션이 일어나지 않은 상태여서 멋진 바나 레스토랑이 하나도 없었다. 테이트 갤러리의 국제 미술 컬렉션 디렉터인 그레고 뮤어Gregor Muir가 저서 『럭키 쿤스트Lucky Kunst』에서 이야기한 것처럼, 당시 혹스턴 스퀘어에서 음식을 사 먹을 만한 곳은 "사탕이나 초콜릿, 탄산음료, 감자 칩을 겨우 갖춰 놓고 어쩌다 스카치 에그를 파는" 24시간 주유소뿐이었다.[35] 맥퀸은 이 동네를 "황량하고 거친" 곳이지만 "넉넉지 않은 사정으로도 널찍한 공간을 얻을 수 있는" 장점이 있다고 말했다.[36]

맥퀸은 집값이 저렴했을 뿐 아니라 영국에 커다란 충격을 안긴 새로운 예술가 세대, 소위 'YBAYoung British Artists'와 어울릴 수 있어서 혹스턴을 좋아했다. 1993년 7월, 혹스턴의 샬럿 로드 44a번지에서 팩추얼 난센스라는 갤러리를 운영하던 조슈아 콤프스턴Joshua Compston이 리빙스턴 스트리트와 샬럿 로드가 만나는 교차로에서 '죽음보다 더 나쁜 축제'라는 제목으로 행사를 열었다. 여기서 예술가 게리 흄Gary Hume은 멕시코 노상강도처럼 차려입고 테킬라를 팔았고, 트레이시 에민Tracey Emin은 손금을 봐 주었다. 질리언 웨어링Gillian Wearing은 학생처럼 꾸미고 '팔이 긴 여성'이라는 인물과 함께 거리를 돌아다녔다. 광대로 분장하고 노점을 차린 데이미언 허스트와 앵거스 페어허스트Angus Fairhurst는 다트판에 색칠하고 뒷면에 서명까지 보낸 그림을 1파운드에 팔았다 "50펜스를 추가로 내면 허스트와 페어허스트는 점묘법으로 꾸

민 불알을 보여 줬다. 그날 메이크업 아티스트로 나섰던 리 바워리가 공들여 완성한 작품이었다."[37]

맥퀸은 전 재산을 담은 까만 쓰레기봉투 하나만 들고 혹스턴 스퀘어로 이사했다. 새집에는 임시로 만든 샤워실과 마룻바닥에 놓인 작은 매트리스 하나 말고는 아무것도 없었다. 맥퀸은 복도 건넛방에 사는 사람들과 공용 화장실을 썼다. 그는 이사하던 날 건물로 들어서다가 미국에서 온 미용사이자 남성 그루밍 전문가 미라 차이 하이드Mira Chai Hyde를 만났다. 같은 건물 2층에 살던 하이드는 차나 한잔하자며 맥퀸을 초대했고, 맥퀸은 5분 만에 그녀에게 다음 패션쇼 작업을 같이하자고 제안했다. 하이드는 순식간에 둘 사이에 유대감이 솟아났다고 말했다. "첫눈에 리에게 푹 빠졌어요. 리에게는 뭔가 특별한 점이 있다는 사실을 누구라도 곧장 알아챌 수 있었을 거예요. 리는 굉장히, 굉장히 웃겼어요. 리 덕분에 정말 많이 웃었죠. 에너지가 놀라웠어요. 패션계에서 일하는 사람이라면 누구든 〈하일랜드 강간〉 컬렉션에 대해서, 그 굉장한 쇼를 만든 젊고 뛰어난 디자이너에 대해서 듣고 알고 있었어요. 리를 만난 첫날부터 그와 강렬하게 이어진 것 같았고, 리가 좋아서 마치 우리가 남매 같았어요." 맥퀸은 하이드와 자주 저녁을 먹었고, 이사 후 한 달쯤 지나면서 하이드가 남자 친구 리처드와 같이 살던 집에서 지냈다. "그때 찍었던 사진을 아직도 갖고 있어요. 그 사진을 보면 우리가 얼마나 가난했는지 알 수 있어요. 우리는 쓰레기 같은 의자에 물건을 잔뜩 쌓아 두고 지냈어요. 책꽂이는 목판과 벽돌로 만들었고, 잘잘 곳은 커튼으로 분리했

맥퀸과 하우스메이트 미라 차이 하이드, 그리고 맥퀸의 반려견 민터.
맥퀸은 1995년부터 1997년 초까지 혹스턴 스퀘어의 로프트에서 살았다. © Mira Chai Hyde

죠. 저는 먹고살려고 미용사로 일했어요. 패션계에서는 돈을 아예 못 벌었거든요. 하루를 마칠 때면 리가 바닥에서 머리카락을 쓸어 모아 가서 옷에 붙이는 비닐 라벨 안에 넣는 데 썼어요." 맥퀸은 하이드가 놀라울 정도로 세련되게 머리를 잘라 주는 일을 좋아했지만 진득하게 앉아 있지는 못했다. 한번은 심장 모니터에 뜬 직선 모양대로 옆머리에 선을 내 달라고 요구했다. 그 모양은 맥퀸이 패션쇼에서 구체화했던 상징이자 죽을 때까지 괴롭게 시달렸던 이미지였다.[38]

1995년 9월 3일, 맥퀸은 밤에 놀러 나갔다가 런던 북부에 있는 그로브스의 아파트를 찾아갔다. "리가 '나 아파' 하면서 들어왔어요. 그런데 저는 그냥 '아, 꺼져. 마약 했으니까 그렇겠지'라고 대꾸했죠." 그로브스가 이야기했다. "그런데 리가 진짜 아프다고 했어요. 저는 계속 무시하고 있다가 세 시간쯤 지난 후에야 구급차를 불렀어요. 알고 보니 맹장이 터져서 얼른 병원으로 가야 했지 뭐예요. 그래서 아치웨이에 있는 위팅턴 병원으로 갔어요."[39]

맥퀸은 퇴원하자마자 곧장 일을 하러 갔다. 하이드는 맥퀸이 기분 좋게 저녁을 먹고 난 후 밤늦게 자기 방으로 돌아가서 재킷을 만들곤 했다고 기억했다. "다음 날 아침에 지하 작업실로 내려가 보면 옷이 완성되어 있었어요." 맥퀸은 직접 디자인한 옷 여러 벌을 하이드에게 선물했다. 그중에는 군복에 다는 금색 장식용 수술로 꾸민 녹색 모직 재킷과 '오줌' 자국이 난 범스터도 있었다. 모두 〈하일랜드 강간〉 컬렉션 의상이었다. "리는 오줌 자국을 내려고 표백제를 썼어요." 하이드가 설명했다. "공포를 상징하

는 거죠. 여자아이는 바지에 오줌을 싸면 잔뜩 겁을 먹잖아요. 주변 사람들이 저를 범스터 걸이라고 불렀어요. 언제나 범스터를 입는 사람은 저밖에 없었거든요. 낮에는 엉덩이를 내놓고 있진 않았어요. 하지만 밤에는 그럴 수 있었죠. 리는 옷을 입는 사람의 엉덩이가 세상에서 가장 멋져 보이도록 재단할 수 있었어요. 리의 재단 솜씨는 절묘했죠. 리가 만든 옷을 입으면 제가 강력하고 아름답고 심지어 꽤 섹시한 존재가 된 느낌이에요."[40]

맥퀸을 만나고 얼마 지나지 않았을 때, 하이드는 토니 스콧Tony Scott의 영화 〈악마의 키스The Hunger〉의 사운드트랙을 그에게 들려줬다. 〈악마의 키스〉는 데이비드 보위와 카트린 드뇌브, 수전 서랜던Susan Sarandon이 출연하는 뱀파이어 영화였다. 맥퀸은 사운드트랙 중에서도 고딕 록 밴드 바우하우스Bauhaus의 「벨라 루고시의 죽음Bela Lugosi's Dead」과 작곡가 레오 들리브Clement Léo Delibes의 오페라 『라크메Lakmé』 중 「꽃의 이중창Duo des Fleurs」을 매우 좋아했고, 영화를 보고 나서는 다음 컬렉션의 제목을 '갈망The Hunger'으로 지었다. 하이드는 맥퀸이 작업실로 사용하던 지하실이 점점 사람들로 가득 찼다고 말했다. 크리에이티브 디렉터 케이티 잉글랜드와 패션쇼 프로듀서 샘 게인스버리, 패션쇼 코디네이터 트리노 버케이드, 그리고 루티 다난Ruti Danan과 세바스티안 폰스Sebastian Pons를 비롯한 여러 조수가 모여들었다. 스페인 마요르카 출신인 폰스는 센트럴 세인트 마틴스 패션 스쿨을 졸업하고 사이먼 언글레스와 리 코퍼휘트의 소개로 맥퀸을 만났다. 혹스턴 스퀘어에 있는 맥퀸의 작업실에 처음 출근했던 날을 그는 이렇

게 기억했다. "소름 끼치고 우중충한 지하실로 내려갔어요. 다른 사람은 아무도 없었고 리와 저 단둘만 있었죠. 리가 이케아IKEA에서 막 탁자를 사 온 참이었어요. 포장도 뜯지 않아서 저는 첫 작업으로 탁자를 조립했죠. 그날 오후 우리는 가시 무늬를 디자인했어요. 리는 자기가 가시 무늬에 환장한다고 말했죠. '가시 무늬는 나를 표현해. 내가 누군지 표현해 줘.' 그리고 규칙을 깨뜨리고 조금 충격적인 걸 해 보고 싶다고 말했어요. 그 작업을 해내려고 주변 사람들을 모아 팀을 꾸린 거죠."[41]

맥퀸은 10월 23일 자연사 박물관에서 발표한 〈갈망〉 패션쇼에 티저 베일리Tizer Bailey와 당시 그녀의 남자 친구였던 펑크록 밴드 샘 69Sham 69의 지미 퍼시Jimmy Pursey, 혹스턴 스퀘어 북쪽에 있는 나이트클럽인 블루노트에서 맨가슴으로 드럼 앤드 베이스 음악을 선보이던 골디Goldie, 기자 앨릭스 샤키Alix Sharkey를 모델로 세웠다. 밀라노의 MA 코메르시알레MA Commerciale에 주문 제작한 대부분의 옷에는 석고 틀을 붙였다. 의상 중에는 피투성이 손바닥 자국을 찍은 남성 셔츠와 아랫부분을 길게 튼 바지와 치마, 꿈틀대는 벌레 떼가 안에 들어 있는 투명한 갑옷도 있었다. 런웨이에서 모델들은 손가락으로 V자를 만들거나 가운뎃손가락을 치켜들었다. 패션쇼가 끝나자 맥퀸은 한가운데를 금색으로 물들인 머리를 뽐내며 무대에 등장해 녹색 카고 바지를 내리고 엉덩이를 휙 내보였다. 나중에 그는 이 행동을 해명했다. "제가 몹시 부당한 대우를 받는다고 생각해서 기자들에게 엉덩이를 보여 줬어요. (…) 저는 제힘으로 헤쳐 나갔어요. 후원자도 없었고 영국 패

션 협회가 기대하는 만큼 많이 일할 수도 없었죠. 그래서 저는 부족한 부분을 메워보려고 멍청한 짓을 했어요."[42]

맥퀸은 서둘러 백스테이지로 돌아오면서 충격을 주려던 전술이 도를 넘은 것 같다고 생각했다. "내 사망 기사를 지금 써 두는 게 낫겠다는 생각이 들었어요. 전 세계의 정신 나간 부티크 주인 몇 명 말고는 아무도 백스테이지에 오지 않았죠."[43] 수지 멩키스는 그날 백스테이지에 가서 맥퀸이 "가슴이 터지도록 펑펑 우는" 모습을 보았다고 말했다. 그녀는 맥퀸을 껴안으며 그가 패션계에서 계속 잘해 나갈 거라면서 그를 달랬다. "맥퀸이 터무니없을 정도로 많이 긴장해 있었어요. 당시 맥퀸은 걱정을 너무 많이 했고 무슨 일에든 말 그대로 영혼을 다 바쳤죠. 맥퀸을 처음 보러 갔을 때 자기가 어깨 부분을 만드느라 밤을 새웠는데도 제대로 못 만들었다고 이야기하던 모습이 기억나요. 옷을 만드는 데 미쳐서 욕 지껄이며 입생로랑 옷의 어깨 부분에 대해 떠들어 댔죠. 자기 일에 열정이 참 대단했어요."[44]

언론은 가혹했다. 『타임스』의 이언 웹은 맥퀸이 "남다른 재단 실력과 참신한 시각"을 갖췄다는 사실이 분명한데도 패션쇼를 지배하려고 "분노한 젊은이나 하는 포즈"를 보인 일이 애석하다고 썼다. "그 모습을 지켜보는 일이 그렇게까지 가슴 아프지 않더라면 참 좋았을 것이다."[45] 『선데이 타임스』의 콜린 맥도웰은 영국 패션의 위기를 간략히 언급하면서 런던 패션계에는 "패션에 반드시 있어야 할 핵심"이 없다고 주장했다. 맥도웰이 보기에 패션 위크 동안 전시된 의상 대다수는 시시하고 상업적이었으며

과거와 다를 바 없었다. 맥도웰은 비비언 웨스트우드와 당시 세 번째로 '올해의 영국 디자이너'로 선정된 존 갈리아노가 "반쯤은 영화 〈바람과 함께 사라지다Gone with the Wind〉 풍이고 반쯤은 19세기 스코틀랜드의 밸모럴성Balmoral Castle*에서나 볼 법한" 패션을 대량으로 찍어 낸다며 비판했다. 그리고 맥퀸에 대해서는 런던에 꼭 필요한 독창성으로 무장하고 패션계의 선봉에 섰다고 칭찬하면서도 그의 컬렉션은 전반적으로 미성숙하고 유치하다고 지적했다. "맥퀸은 사진작가 만 레이Man Ray와 초현실주의 화가 마그리트René Magritte처럼 재치 있고, 현재를 포착해서 누가 알아채기도 전에 미래로 내던질 줄 아는 의식을 지녔다. 이것이 바로 맥퀸의 강점이다. 솔직히 말해 이번 시즌 맥퀸은 대체로 옷을 잘못 구상해서 엉망으로 만들었다. 이번 시즌에 냈던 아이디어를 정말로 실현하고 싶다면 수년간 다듬어야 한다. 맥퀸은 이 과정을 별로 문제 삼지 않을 것이다. (…) 새로운 여성스러움이란 1950년대 사교계 여성에게 어울릴 코트 슈즈를 신고 고상하게 종종걸음 치는 것이 아니라 오히려 가운뎃손가락을 들어 보이는 일이라는 사실을 그는 이해하기 때문이다."[46]

훗날 맥퀸은 〈갈망〉 컬렉션이 "무모했던 과거 맥퀸의 끝"을 나타낸다고 말했다.[47] 하지만 이 말은 당연히 사실과 거리가 멀었다. 맥퀸의 친구들은 그가 여전히 무책임하다고 생각했다. 컬렉

* 스코틀랜드 에버딘셔에 위치한 대규모 사유지. 1852년 빅토리아 여왕Queen Victoria의 남편 앨버트 공Prince Albert이 개인적으로 구입한 이후 영국 왕가의 소유로 남아 있다.

션을 준비하면서 맥퀸은 사이먼 언글레스에게 프린트 작업을 도와 달라고 부탁했다. 맥퀸은 보수로 겨우 5백 파운드밖에 줄 수 없다고 했지만, 언글레스는 자기 경력을 고려하면 후한 보수라고 생각했다. 언글레스가 말했다. "어떤 작업은 정말로 고약했어요. 〈갈망〉 컬렉션을 만들면서 한번은 주먹다짐까지 갈 뻔했죠." 패션쇼가 끝난 후, 맥퀸은 그에게 사실 돈이 없어서 보수를 줄 수 없다고 털어놓았다. 그 대신 패션 편집숍 브라운스Browns에서 쓸 수 있는 1천 파운드짜리 상품권을 주겠다고 말했다. 언글레스가 당시를 회상했다. "브라운스에는 제가 좋아하는 상품이 없어서 받고 싶지 않았어요. 하지만 리의 설득에 넘어갔죠. 저는 그때 세인트 마틴스에서 일하고 있었어요. 우리 둘은 걸어서 시내를 가로질러 브라운스까지 갔죠. 거기서 헬무트 랭 옷을 집어 들고 계산대로 가져갔는데 갑자기 문이 전부 잠기더니 경보가 울리기 시작했어요. 리는 이미 달아나고 없었죠. 알고 보니 그 상품권은 도난을 당한 것이었고, 리가 자기 것인 양 신상 정보를 적고 서명을 해 뒀던 거예요. 저는 가게 직원에게 무슨 일인지 설명했고, 직원이 누구한테서 상품권을 받았는지 묻길래 사실대로 알려 줬어요. '아, 알렉산더 맥퀸. 우리 가게는 맥퀸 옷을 취급하지 않아요. 하지만 그 사람을 정말 좋아해요.' 카운터 너머에 있던 여직원이 이렇게 말하길래 저도 대꾸했죠. '글쎄, 저는 전혀 안 좋아해요. 지금 당장은요.' 저는 걸어서 세인트 마틴스로 돌아갔어요. 올드 컴튼 스트리트를 지나는데 리가 골목에서 슬그머니 움직이는 걸 봤어요. 자지러지게 웃어 대고 있었죠. 가게에서 했던 말을

그대로 들려줬더니 저에게 엄청 화를 냈어요. '어떻게 그럴 수 있어? 난 이제 이름을 날리기 시작했는데, 이제 막 명성을 얻었는데 네가 다 망치는 거야.' 저도 받아쳤죠. '뭐, 나도 일하면서 먹고 살아야 하니까. 뒈져 버려.' 그러고 나선 당연히 우리 둘 다 웃음을 터뜨렸어요."[48]

이런 일은 흔했다. 맥퀸은 패션 스쿨을 졸업한 직후 학교에서 마네킹을 훔치려다가 매의 눈으로 감시하는 루이즈 윌슨 때문에 실패했다. 디자인 저널리스트 리즈 패럴리Liz Farrelly는 1995년 여름 『나를 입어봐: 패션과 그래픽의 상호작용Wear Me: Fashion+Graphics Interaction』이라는 책을 마무리하던 때를 이야기했다. 당시 패럴리가 작업하던, 워더 스트리트에 위치한 실비아 가스파르도 모로 Silvia Gaspardo Moro와 앵거스 하일랜드Angus Hyland의 스튜디오에는 맥퀸도 가끔 들러서 옷을 만들었다. 패럴리는 책에 실을 사진을 찍으려고 그래픽이 들어간 옷을 상당수 구해 스튜디오에 두고 있었다. 그러던 어느 월요일에 패럴리가 스튜디오에 도착했을 때, 옷이 전부 사라져 있었다. "도둑이 든 건지 뭔지, 도대체 무슨 영문인지 알 수 없었어요. 정말 막막했어요. 당장 마감일이 코앞이었고 촬영도 이미 예약한 상황이었는데, 사진 찍을 옷이 싹 다 없어졌으니까요. 그때 맥퀸이 나타났어요. 아마 그다음 날이었을 거예요. 주말 내내 어디 갔었다는데 술에 잔뜩 취해 있었어요. 제가 맥퀸이 쓰던 방에 들어가 보니 가방인지 상자가 열린 채로 바닥에 널브러져 있었죠. 그런데 그 안에 '클럽에서 찌들어' 엉망인 채 들어 있던 옷이 전부 제가 가져왔던 티셔츠였어요. 맥퀸은

그냥 '빌렸다'고 했고요. 제가 폭발하니까 실비아가 와서 달래 줬어요. 실비아가 맥퀸에게 옷을 세탁하라고 시켰거나, 직접 세탁하거나 했을 거예요. 맥퀸은 저랑 화해해 보려고, 자기가 디자인한 옷을 자기 방 상자에 한가득 담아 두었으니 원하는 대로 가져가라고 했어요. 어쩌면 실비아가 그렇게 하라고 했겠죠." 패럴리는 범스터를 그다지 좋아하지 않아서 검은색 레이스로 만든 프록코트를 골라 볼까 고민했다. 그녀는 "빳빳한 레이스"로 만들어진 그 코트가 "잔혹한 면과 세련된 면이 아름답게 섞여 있었다"고 묘사했다. 하지만 자기가 입기에는 등 부분이 너무 좁아서 포기했는데 "나중에 몹시 후회했다"고 말했다.[49]

1995년 11월, 스미노프 국제 패션 어워드의 심사위원을 맡은 맥퀸은 디자이너 조 케이슬리헤이퍼드Joe Casely-Hayford와 존 로차, 패션 역사가 주디스 와트와 함께 남아프리카공화국으로 갔다. 맥퀸은 남아공 선시티에서 보낸 첫날 밤에 지갑을 도둑맞았다. 그는 화가 진정되자 운명이려니 체념하고 케이슬리헤이퍼드에게 자기보다 더 돈이 필요한 사람이 지갑을 가져갔을 것이라고 말했다. 그러더니 주머니를 뒤져 겨우 찾아낸 동전 몇 닢을 슬롯머신에 넣어 즉시 2천5백 파운드를 땄다. 이후 맥퀸 일행은 케이프타운으로 이동해 대회를 심사했다. 아이슬란드 출신인 린다 비요르그 아르나도티르Linda Björg Árnadóttir는 작품을 들고 심사실로 걸어 들어가던 순간을 지금도 기억한다. 그녀는 바다표범의 위장으로 만든 에스키모의 파카에서 영감을 얻어 투명한 가죽으로 드레스를 만들었다. "도대체 뭐로 만든 거죠?" 맥퀸은 그 드레

스를 살펴보더니 대번에 흥분하며 물었다. "제가 어디서 영감을
받았는지 말하니까 그 사람이 크게 감동하더니 쉴 새 없이 말을
쏟아 냈어요." 아르나도티르가 회상했다. "그 사람은 스케이트
보더처럼 보였어요. 처음에는 그 사람한테 별로 관심을 두지 않
았죠. 굉장히 친절하고 소탈해 보였지만 그렇게 세련되어 보이
지는 않았어요." 기자 회견이 열리고 우승자로 아르나도티르가
호명되자 객석에 앉아 있던 기자 일부가 웃음을 터뜨렸다. "제 옷
은 입을 수도 없는 데다 진짜 패션이 아니라는 비판을 받았어요.
약간 스트레스를 받았죠. 그런데 기자들이 저한테 던진 질문에
맥퀸이 나서서 대답을 하며 제 의상을 옹호했어요. 그런 대회에
서는 시장에 팔 준비가 안 되어 있더라도 새로운 아이디어를 강
조해야 한다면서요."[50]

맥퀸은 약자라고 생각했던 이들을 언제나 지지했다. 그의 누
나 재닛은 1970년대 말에 열렸던 가족 모임에 대해 이야기했다.
당시 청소년이던 맥퀸은 재닛의 시어머니, 즉 자신을 학대했던
헐리어의 어머니가 구석에 홀로 서 있는 모습을 발견했다. "시어
머니는 굉장히 체구가 작고 내성적이셨어요. 그런데 리가 시어
머니께 다가가서 괜찮으신지 물었죠. 막내는 그런 애였어요. 참
따뜻했고 언제나 약자에게 마음을 쏟았어요."[51] 1995년, 맥퀸은
배터시 도그스 앤드 캐츠 홈에 가서 밝은 갈색 잡종 개를 데리고
돌아왔다. 그리고 권투 선수 앨런 민터Alan Minter의 이름을 따서
민터Minter라는 이름을 지어 줬다. 이름과 발음이 비슷한 단어가
들어가는 'mint condition'이라는 표현이 '새것이나 다름없는 중

244

스퀘어 로프트에 있는 맥퀸과 민터. © Mira Chai Hyde

고'라는 뜻이기 때문에 동물 보호소에서 데려온 강아지에게 딱 어울리는 이름이었다. 또 'minter'는 동전이나 화폐를 가리키는 고대 영어 'mynet'에서 유래한 단어로 '화폐 주조라는 특별한 기술을 갖춘 이'를 가리키는 말이었기 때문에, 당시 맥퀸의 재정 상태를 고려하면 아이러니한 이름이기도 했다. 1996년 초에도 맥퀸은 여전히 빈털터리였다. 당시 『아이디』에서 일하던 에드워드 에닌풀은 맥퀸과 인터뷰하며 성공 비결을 물었다. "그냥 제 은행 잔고를 보고 싶은 거잖아요!" 맥퀸이 대답했다. "만약 성공의 척도가 돈이라면 저는 빌어먹어야 할 만큼 실패한 거죠. 저는 돈벌이에는 꽝이에요."

나중에 맥퀸과 친구가 된 에닌풀은 인터뷰 도중에 맥퀸에게 개인적인 사항도 물었다. 무인도에 가야 한다면 무엇을 가져가고 싶은가? "음, 재봉틀은 아닐 거예요. 아산화질소 환각제 몇 병이랑 바이브레이터랑, 원하면 언제나 마실 수 있는 코카콜라요." 다른 디자이너는 그를 어떻게 생각할까? "뒤틀린 레몬 조각이요." 디자이너 맥퀸만의 차별점은? "다른 디자이너들이 목성으로 탐사선을 보내면 아마 제가 거기 있을 걸요." 괜찮은 밤 나들이란? "이름이 찰리인 남자와 함께 하는 것." 가장 당황스러웠던 순간은? "태어난 순간." 마지막으로, 맥퀸은 어울리지 않는 패션만 뒤쫓다 실패하는 피해자인가? "아뇨, 패션업계의 피해자죠."[52]

맥퀸은 에닌풀과 인터뷰한 직후 운 좋게도 후원자를 만났다. 그는 폴 스미스와 헬무트 랭을 후원하는 일본 의류회사 온워드 카시야마Onward Kashiyama가 이탈리아에 세운 자회사 기보Gibo와

계약을 맺었다. 맥퀸은 쥐꼬리만 한 자금 대신 3만 파운드를 지원받아 패션쇼를 준비할 수 있었다. 투자금이 늘었다는 사실은 곧 분명하게 드러났다. 맥퀸은 새로운 〈단테Dante〉 컬렉션을 제작할 때 초대장도 거금을 들여 화려하게 만들었다. 겉면에 컬러로 인쇄한 천사가 한 쌍 있고 종이를 펼쳐 보면 개의 입 안쪽을 클로즈업한 흑백 사진이 들어간 접이식 초대장이었다. 컬렉션 의상을 제작하는 데 쓴 원단도 이제까지 써 본 옷감보다 더 고급스러웠다. 맥퀸은 『선데이 타임스』의 폴라 리드Paula Reed 기자에게 이렇게 설명했다. "질 좋은 새하얀 캐시미어를 만들고 그 위에 검은색 페이즐리 무늬를 찍어서 단순한 드레스를 만들었어요. 검은색 레이스 드레스는 아래에 살색 시폰을 받쳐서 아무런 무게도 나가지 않는 것처럼 가벼워 보이면서도 아주 호화로워 보이죠. 소매를 나선형으로 재단하고 팔꿈치를 터놓은 라벤더색 실크 재킷은 몸에 꼭 맞아요. 옷은 대부분 손으로 직접 만들었어요. 그래서 비용이 많이 들었지만 독창적이죠. 이제 사람들은 그런 옷을 원한다고 생각해요. 중고 가게에서 산 옷을 입은 것처럼 보이기는 싫을 거예요."[53]

맥퀸은 런던 패션 위크 때 쓰이는 실용적이면서도 다소 밋밋한 텐트에서 지난 두 차례 패션쇼를 열었는데, 이번에는 니컬러스 호크스무어Nicholas Hawksmoor•가 설계한 스피털필즈 교회를 어렵

• 영국 출신의 건축가(1661~1736). 영국 바로크 양식을 주도한 인물이다. 세인트 폴 대성당, 블레넘 궁전 등 여러 건축물의 디자인에 관여했다.

사리 구해 뒀다. 맥퀸은 자신이 책벌레라고 자주 놀렸던 친구 크리스 버드와 대화를 하다가 컬렉션에 관한 아이디어를 얻었다. 버드가 말했다. "'넌 항상 폼이나 잡으려고 멋들어진 책을 읽잖아, 안 그래?' 리가 자주 이렇게 이야기했어요. 저는 '너 이번 컬렉션 제목은 〈단테〉라고 지어야 해'라고 말했죠. 걔는 그 책을 안 읽었거든요." 훗날 버드가 맥퀸에게 자기 제안을 그대로 따랐다며 장난스럽게 놀리자 맥퀸은 약간 "멋쩍어"했다.[54] 사이먼 코스틴은 자웅동체, 시체, 난쟁이, 성전환자, 신체에 기형이 있는 사람을 탐구한 사진으로 유명한 미국 사진작가 조엘피터 위트킨 Joel-Peter Witkin의 작품집을 맥퀸에게 줬다(위트킨은 어릴 시절에 집 바깥에서 일어난 자동차 사고로 목이 잘린 소녀를 본 적이 있었다). 맥퀸은 위트킨이 찍은 충격적 이미지 속의 아름다움에 넋을 잃었다. 그래서 위트킨의 작품을 참고해 의상을 만들어야겠다고 마음먹었고, 특히 위트킨이 1984년에 찍은 본인 얼굴 사진을 똑같이 따라 하고 싶어 했다. 사진 속에서 위트킨은 미간에서 입술 바로 위까지 내려오는 십자가상이 달린 검은색 안대를 쓰고 있다. 맥퀸은 위트킨의 사무실에 팩스를 보내 패션쇼에 똑같은 안대를 쓰고 싶다고 전했다. 크리스 버드의 말로는 위트킨 측에서 요청을 거절했다. "리가 상스러운 말을 써서 답장을 보냈어요. 정말 있는 그대로 말하는데, '뒈져 버려'였어요. 그리고 그냥 그 안대를 쓰기로 했죠."[55]

맥퀸은 업계지 『위민스 웨어 데일리Women's Wear Daily』와 인터뷰를 하며 호크스무어가 건축한 스피털필즈 교회에서 19세기에 친

척 대부분이 세례를 받았을 뿐 아니라 그곳에 그들의 시신이 안치되어 있어서 패션쇼 장소로 선택했다고 밝혔다. 하지만 사실 그의 조상 대다수, 최소한 친가 쪽 조상은 레이튼스톤에 있는 소박한 세인트 패트릭 공동묘지에 묻혔다. 맥퀸이 스피털필즈 교회에서 패션쇼를 열고 싶었던 진짜 이유는 따로 있었다. 그 교회는 잭 더 리퍼에게 살해당한 피해자 두 명과 관련 있는 텐 벨스 펍과 가까웠고, 게다가 오컬트와 연관되었다는 소문도 돌았기 때문이다. 맥퀸은 미라 차이 하이드에게 교회를 건축한 호크스무어가 비밀 결사단의 일원이고 "하늘에서 런던을 내려다보면 스피털필즈 교회가 그가 지은 다른 교회와 함께 오각형의 별 모양을 이루는 모습을 확인할 수 있다"고 말했다. 그 때문인지 〈단테〉 컬렉션 패션쇼가 시작하기 전에 긴장감이 돌았다. "우리 전부 굉장히 겁에 질려 있었어요. 십자가에 매달린 예수상이 바닥에 떨어지고 하면서 자꾸 이상한 일도 일어났고요." 그날 남성 모델을 꾸미는 일을 책임졌던 하이드가 회상했다.[56]

1996년 3월 1일, 패션에 열광하는 군중이 교회로 몰려들었다. 어느 광신도는 '과도한 의상을 꾸짖는 설교Homily Against excesse of Apparell'라는 제목을 붙인 팸플릿을 사람들에게 나눠 줬다.[57] 관객은 교회 아래 묻힌 흑사병 환자들의 유령이 여전히 지하 묘지에 출몰한다는 떠도는 이야기를 속삭이며 자리에 앉았다. 무조 음악이 울려 퍼지기 시작하고 교회 뒤편 스테인드글라스 속의 예수 그리스도가 한순간 눈부시게 번쩍이는 듯하더니, 곧 새카만 어둠이 내려앉았다. 잠시 불빛이 번뜩였지만 다시 어둠이 실내

를 휘감자, 관객은 깜짝 놀라서 헉하고 숨을 들이마셨다. 그때 장
미로 꾸민 아치 아래에서 위트킨의 검은 안대를 쓴 모델이 나타
났다. 아름답게 재단된 검은 레이스 드레스의 가슴 부분은 뒤집
힌 이중 V자 모양대로 옷감이 잘려 나가 있어 모델의 가슴을 드
러냈다. 미국 갱단 스타일로 차려입고 꾸민 남성 모델들은 십자
모양 런웨이를 활보하는 강인한 여성들에게 매료된 동시에 두려
움을 느끼는 것처럼 보였다. 사실 패션쇼에 등장한 여성 모델 일
부는 분류할 수 없는 제3의 성이나 인간과 동물의 돌연변이 하
이브리드로 변신한 것처럼 보였다. 어떤 모델은 사슴뿔이나 유
니콘 뿔을 썼고, 어떤 모델은 영화 〈에일리언Alien〉에 나올 법한
마스크를 뽐냈다. 또 어떤 모델은 머리에 가시면류관으로 보이
는 것을 두르고 있었고, 다른 모델은 영화 〈헬레이저Hellraiser〉 세
트장에서 걸어 나온 것처럼 창백한 얼굴에 스파이크가 돋아 있
었다. 객석으로부터 가장 우렁찬 환호를 받은 옷은 얼굴을 다 가
릴 뿐 아니라 발목까지 내려올 정도로 커다란 만티야mantilla• 베일
이 달린 검은색 레이스 드레스였다. 베일을 떠받치는 커다란 사
슴뿔 때문에 모델의 키는 거의 250센티미터에 달했다. 옷이 주는
메시지는 분명했다. '여기 이 여자하고는 잘못 엮이지 않는 게 좋
을 거야.' "저는 남자가 여자에게 가까이 다가서지 못하는 게 좋
아요." 맥퀸이 설명했다. "여자가 등장하는 것만으로 남자가 까
무러치는 게 좋죠."[58]

• 스페인 여성이 중요 행사에서 쓰는 레이스 혹은 실크 베일. 머리에 써서 어깨까지 덮는다.

오르간 선율과 합창 소리의 대위법은 이내 마구 쏟아지는 총격과 헬리콥터 소리로 바뀌었다. 모델이 입은 티셔츠에는 폭력 사태의 희생자 얼굴이 프린트되어 있었다. "전쟁을 일으키는 종교가 패션쇼의 테마였어요." 맥퀸이 설명했다. "패션은 사람 목숨과 아무 상관없지만, 그렇다고 해서 세상을 잊어선 안 돼요."[59] 이런 생각을 분명하게 보이려는 듯, 맥퀸은 일부 의상에 전쟁 사진작가 돈 매컬린Don McCullin의 사진을 선명하게 새겨 놓았다. "매컬린의 에이전시에서 패션쇼 사진을 보고 옷을 전부 없애 버리길 바랐어요. 심지어 우리를 고소하려고 했죠." 프린트 작업을 도운 언글레스가 말했다. "리는 그게 전적으로 제 잘못인 것처럼 저한테 떠넘겼고요. 결국 그 옷가지를 처리했어요. 제가 간직하고 있는 티셔츠 한 장 빼고 싹 다 없앴죠."[60]

패션 비평가들은 관습에서 벗어난 스타일링 외에도 회색 모직과 화려한 무늬가 도드라지는 금색 브로케이드brocade•, 라벤더색 실크 태피터, 살색 시폰으로 만든 고혹적 의상의 진가를 제대로 알아봤다. 디자이너 맥퀸의 기량은 마침내 성숙해졌다. 『뉴욕 타임스』의 에이미 스핀들러 기자는 이렇게 썼다. "과거 맥퀸이 품은 음탕한 판타지는 독창적 디자인의 매력을 보여 주는 데 한계가 있었다. 하지만 이번 컬렉션은 누구든 즐길 수 있었다."[61] 수지 멩키스는 『인터내셔널 헤럴드 트리뷴』 기사에 맥퀸이 "패션계를 강타했다"고 썼다. 멩키스가 쓴 비평 기사의 제목 '죽음의 무도와

• 금은 색 실을 활용해 무늬를 도드라지게 짠 실크.

시The Macabre and the Poetic'는 맥퀸의 괴기스러운 감수성과 그 감수성에서 나타나는 아름다움을 압축해서 전달했다. 실제로 맥퀸은 패션쇼장 앞줄에 해골을 전시했다. 멩키스는 맥퀸이 데이미언 허스트 같은 동시대 예술가와 마찬가지로 죽음에 매혹을 느낀다고 분석했다(허스트의 1990년도 작품 「천 년A Thousand Years」은 유리 진열장 속에서 썩어 가는 젖소 머리와 구더기, 파리로 구성되어 있다). 그리고 그런 태도는 영화 〈트레인스포팅Trainspotting〉에 나오는 주인공의 사고방식을 반영한다고 덧붙였다(영화 주인공 마크는 "인생을 골라 봐. 그런데 왜 내가 그런 걸 하고 싶어 하겠어?"라고 독백한다). 하지만 멩키스가 맥퀸에게 패션쇼의 주제에 대해 질문하자 맥퀸은 다르게 말했다. "패션쇼의 테마는 죽음과 별로 관련이 없어요. 죽음이 존재한다는 것에 관한 인식이 주제예요." 멩키스는 비평 기사를 이렇게 마무리했다. "맥퀸은 자신이 단지 원대한 상상력을 품은 실력 좋은 재단사가 아니라 시대정신을 포착하는 불세출의 디자이너 대열에 속한다는 사실을 입증했다."62

〈단테〉 패션쇼가 끝나자 헐렁한 타탄 셔츠를 입고 머리카락을 기하학적 전차 궤도 모양대로 민 맥퀸이 수줍어하며 비틀비틀 런웨이를 걸어 나와 인사했다. 교회에 박수갈채가 울려 퍼졌다. 맥퀸은 인생에서 가장 중요한 여성 두 명에게 키스했다. 먼저 앞줄에 앉아 있던 어머니에게 키스했고, 다음으로 〈단테〉 패션쇼의 헌정 대상인 이사벨라 블로에게 키스했다. 블로는 검은 깃털을 두른 채 열광하고 있었다. 맥퀸이 백스테이지로 달려가자 친구, 모델, 스타일리스트, 사진작가 들 모두 패션쇼가 대성공이었다

고 그에게 말했다.

하지만 맥퀸이 신뢰하는 친구 극소수는 그즈음 맥퀸과 그로브스의 관계가 최악의 고비에 이르렀음을 알고 있었다. 패션쇼 당일에 그로브스는 화장실에서 청바지를 몇 벌 표백하다가 시간이 없어서 미처 다 빨지 못했다. "그래서 모델 다리에 표백제가 묻었어요." 그로브스가 말했다. 그 일이 아니어도 맥퀸은 이미 패션쇼 직전에 상당히 예민해져 있었다. "게다가 리는 제가 쇼를 망치려고 코르셋 끈을 일부러 잘못 맸다고 생각했죠. 패션쇼가 끝나고 나서 다 같이 술집에 갔지만 저는 초대를 못 받았어요. 그걸로 끝이었죠."[63]

패션쇼가 끝나고 일주일 후, 런던 패션 위크를 축하하는 연회에 초대받은 맥퀸은 총리 관저로 가서 존 메이저John Major 총리를 만났다. 하지만 맥퀸은 연회를 대수롭지 않게 여겼다. 그날 찍힌 사진을 보면 맥퀸은 〈단테〉 컬렉션에 있던 오버코트를 입고 염소수염과 스킨헤드, 커다란 금 귀걸이를 자랑스럽게 뽐내며 메이저 총리 부부와 동료 디자이너 존 로차 옆에 서서 확실히 거북한 표정을 짓고 있다. "패션계에 대해서는 전혀 모르겠군요." 총리가 맥퀸에게 말을 건넸다. 맥퀸은 으레 그렇듯 곧 싸움이라도 벌일 듯한 태도로 답했다. "패션업계는 이 나라에서 세 번째로 큰 산업일 뿐인걸요." "사업은 어떠십니까?" 총리가 다시 말을 걸었다. 맥퀸은 이탈리아 회사의 후원을 받고 있으며 영국 기업하고는 아무런 거래도 하지 않으므로 걱정할 일이 하나도 없다고 대꾸했다. 그러자 총리는 자리를 떴다.[64] 훗날 맥퀸은 메이저 총리

에 대해 이렇게 이야기했다. "그 사람은 진짜 바보예요. 정말 멍청했어요. 한 나라를 통치할 사람이라면 정신이 똑바로 박혀 있어야 하잖아요. 차라리 우리 엄마가 더 낫겠어요. 우리 엄마라면 나라를 아주 질서 정연하게 다스릴 거예요."[65]

맥퀸은 콜린 맥도웰과 인터뷰하면서 총리 관저에서 열린 축하연에 참석했던 일을 말했다. 한동안 맥퀸을 완전히 인정하지 않던 맥도웰은 이제 그를 "현재 가장 고무적인 디자이너"라고 평했다. 맥도웰은 어떻게 맥퀸이 영국 패션계의 구세주가 될 수 있는지 간략히 서술했다. "밀레니엄에 다가서고 있는 지금, 취향의 장벽을 모두 없애려는 맥퀸의 욕망은 패션계에 필요한 변화의 출발점일 것이다. 패션계가 보수적 세계라는 사실을 생각해 보면 그는 실패할 수도 있다. 우상을 타파하려는 훌륭한 신진 디자이너가 시스템 앞에 무릎 꿇는 일이 또 벌어질지도 모른다." 맥퀸은 패션업계에 품은 불만을 솔직하게 털어놨다. 그저 관습적이고 고상한 옷을 계속 찍어 내기만 한다면 무슨 의미가 있을까? "지루한 코트를 원한다면 DKNY로 가면 돼요." 그는 사람들이 옷에 대해 생각하는 방식을 바꾸는 일을 사명으로 생각했다. "저는 공격적이지 않아요. 하지만 사람들의 사고방식을 정말로 바꾸고 싶어요. 만약 저 말을 제가 충격을 낳고 싶어 한다는 뜻으로 받아들인다면, 그렇게 생각하는 사람이 문제예요." (맥퀸이 패션쇼를 열었던 교회 측은 쇼가 지나치게 불건전하다는 항의서를 팩스로 보냈다.) 맥퀸은 야심만만했다. 맥도웰에게 자신이 언젠가 존 갈리아노에 이어 파리에 진출해 입생로랑 하우스를 지휘하고 싶다고

밝혔다. 하지만 타협하느니 모두 포기하겠다고 덧붙였다. "다른 사람을 망치지 않고서도 패션계에서 살아남을 수 있을지 모르겠어요."[66]

뉴욕으로 날아간 맥퀸은 로어 이스트사이드 노퍽 스트리트에 위치한 유대교 회당에서 〈단테〉 컬렉션 패션쇼를 더 '공격적인' 버전으로 다시 열었다. 당시 뉴욕 패션 위크는 침체기였다. 한 기자는 뉴욕 패션 위크가 "노동절 자선 모금 방송"만큼 지루하다고 평했다.[67] 당연하게도 맥퀸의 스펙터클한 패션쇼는 뉴욕 패션계에 꼭 필요했던 아드레날린을 주입했다(한 패션 작가는 "이쯤 되니 어느 패션쇼가 가장 덜 엉망인지 따져 봐야겠다"며 맥퀸의 쇼를 조롱했다[68]). 맥퀸은 자신의 브랜드가 이미 밀라노와 파리에서 상당히 잘 팔렸기 때문에 상업주의에 괘념치 않고 더 창의적인 패션쇼를 열 수 있을 것이라고 생각했다. "정말로 이번 패션쇼는 제 브랜드를 홍보하는 것, 그리고 어쩌면 일부 사람들을 겁주는 것, 그 이상이에요. 뉴욕은 아주 오만한 이미지를 갖고 있는데, 뉴욕 패션은 너무 보수적이죠. 뉴욕 패션계를 약간 자극하고 싶어요."[69] 맥퀸도 맨해튼에서 신나고 홍분되는 일을 충분히 겪었다. 이성애자 남성 모델 두 명이 경력에 도움만 된다면 맥퀸과 자고 싶다고 접근해 왔기 때문이다. 맥퀸은 성욕이 왕성하다고 소문이 자자했지만 그런 생각이 "역겹다"면서 "꺼져 버려" 하고 대꾸했다.[70]

뉴욕에는 맥퀸의 패션쇼를 향한 기대 어린 홍분감이 가득했다. 패션쇼 당일에 눈보라가 몰아쳤지만, 『보그』의 애나 윈투어

와 앙드레 레옹 탈리André Leon Talley 같은 패션계 상류층이 모두 행사에 참석했다. 패션쇼에서 케이트 모스는 범스터를 입었고, 덴마크 출신 모델 헬레나 크리스턴슨Helena Christensen은 검은색 레이스 드레스와 밀리터리 재킷을 입었다. 데이비드 보위는 맥퀸에게 연락해서 다음 투어에 입을 의상을 디자인해 달라고 부탁했다(보위는 맥퀸이 디자인한 유니언잭 조끼를 입고 그해 7월 피닉스 페스티벌에 등장했고, 이듬해에는 맥퀸이 만든 유니언잭 코트를 입고 앨범 『지구인Earthling』의 표지를 찍었다). 니먼 마커스Neiman Marcus나 버그도프 굿맨Bergdorf Goodman 같은 미국의 고급 백화점은 맥퀸에게 수천 달러짜리 주문을 넣었고, 영국 패션계에서 영향력이 큰 편집숍 브라운스를 운영하는 조앤 버스타인Joan Burstein은 처음으로 맥퀸의 컬렉션을 사들이겠다고 밝혔다.

1996년 4월, 맥퀸은 미국 『엘르』에 실을 화보를 촬영하러 피렌체로 갔다. 『엘르』의 패션 디렉터이자 맥퀸의 친구 마린 호퍼가 아버지 데니스 호퍼에게 맥퀸의 〈단테〉 컬렉션 의상을 입고 화보에 나와 달라고 설득했다. 다만 문제가 하나 있었다. 데니스 호퍼는 다섯 번째 부인 빅토리아 호퍼Victoria Hopper와 막 결혼하고 신혼여행 중이었기 때문이다. 맥퀸이 당시 상황을 전했다. "(빅토리아 호퍼는) 몹시 짜증을 냈어요. 촬영 팀 전부 호퍼 부부와 같은 호텔에서 묵었거든요. 그들은 둘만의 시간을 원했죠." 미술 감독으로 참여한 맥퀸은 촬영이 시작되자마자 데니스 호퍼와 다투었다. "우리는 욱하면서 화를 냈어요. … 저랑 데니스 호퍼요. 저는 뭔가 시도했다가 결과가 별로면 아예 손을 놔 버리거든요." 맥퀸

이 회상했다. "제가 뭐라고 말했더니 호퍼가 '빌어먹을, 도대체 여기서 누가 사진을 찍는데?' 하고 말했어요. 그래서 제가 '진정해요, 계속하시고…'라고 했죠. 이후로는 그 사람한테 한마디도 안 했어요." 그런데 맥퀸이 피렌체에서 머물던 마지막 날, 데니스 호퍼가 맥퀸에게 같이 저녁 식사를 하자고 부르더니 로스앤젤레스에 오라고 그를 초대했다. "호퍼 부부가 신혼여행만 끝나면 다시는 나를 보고 싶어 하지 않을 거라고 철석같이 믿고 있었어요."[71] 하지만 마린 호퍼는 아버지가 맥퀸에게 다른 감정은 없었고 그저 그를 존경했다고 이야기했다. "아버지는 그가 재능이 굉장히 뛰어난 천재라고 생각하셨어요."[72]

이탈리아를 떠난 맥퀸은 곧 자신의 옷이 아주 인기 있는 일본으로 건너갔다. 이제 맥퀸이 디자이너로서 어마어마한 성공을 거뒀으니 본인의 이름을 딴 향수를 출시하는 일은 시간문제 아니냐는 한 뉴욕 출신 기자의 질문에 맥퀸은 재치 있게 답했다. "그럼요. 그 향수는 '오드 똥Eau de Scat'이라고 불리죠."[73]

7
지방시 품에 안기다

"패션계에서 품은 인생의 꿈이 실현되는 곳"
— 알렉산더 맥퀸이 쿠튀르 하우스에 대해서

1996년 7월 13일 훈훈한 토요일 저녁, 브릭 레인에서 살짝 떨어진 체셔 스트리트의 아파트에서 리 코퍼휘트가 파티를 열었다. 여기에 맥퀸은 녹색 카고 바지와 버버리Burberry 셔츠 차림으로 놀러 갔다. 맥퀸은 기분이 좋았고, 술을 몇 잔 마시고 나서 더 느긋해졌다. 그러다 맥퀸은 머리카락 색이 짙고 잘생긴 장신의 젊은이를 보았다. 그는 코퍼휘트 블런들의 파란색 항공 점퍼와 파란색과 검은색 줄무늬가 있는 타이트한 시가렛 팬츠를 입고 휠라Fila 운동화를 신고 있었다. 맥퀸은 그 남자가 있는 쪽을 볼 때마다 그에게 시선이 갔다. 그리고 그 남자가 술을 연거푸 들이켜다가 휘청이며 화장실로 가서 토하는 모습을 발견했다. 그가 괜찮은지 걱정됐던 맥퀸은 정원까지 따라 나가서 그가 다시 토할 때 머리를 받쳐 주고 등을 두드려 줬다. 맥퀸이 말을 걸었다. "참느니

토해 버리는 게 더 났죠."

그 남자는 머리 아서였다. 그는 속이 편안해지자 맥퀸에게 고맙다고 인사했다. 둘은 말을 주고받기 시작했고 각자 서로에게 반했다는 사실을 금방 알아차렸다. "그 사람이 세상에서 가장 다정하다는 생각이 들었어요." 아서가 훗날 이야기했다. 아서는 당시 스물여섯 살이었고 본드 스트리트에 있는 DKNY 매장에서 일했다. 둘은 코퍼휘트의 집을 떠나 혹스턴 스퀘어에 있는 맥퀸의 로프트로 갔다. 다음 날 아침, 맥퀸은 아서가 싸구려 플라스틱 시계를 찬 모습을 보고 자기가 차고 있던 폴 스미스 시계를 풀었다. "너 시계가 별로잖아." 그가 시계를 건네면서 말했다. "이 시계 다시 돌려받고 싶으니까 또 만나야겠다." 그래서 맥퀸과 아서는 7월 18일 목요일에 만나기로 약속했다. 그날 둘은 소호에 있는 프리덤 바에서 만나 롤랑 무레와 함께 술을 마셨다. 그때 아서는 잔뜩 긴장해서 한마디도 제대로 말하지 못했다. 이어서 둘은 섀프츠베리 애비뉴에 있는, 맥퀸이 가장 좋아하는 중국 음식점으로 자리를 옮겼다.

"리는 제가 런던에 온 지 얼마 안 됐다는 사실을 알았어요. 저는 스코틀랜드 애버딘 외곽에 있는 마을에서 자랐죠. 리는 혹시 제가 진지한 관계를 원하지 않고 그저 즐기고만 싶다고 해도 이해한다고 말했어요." 아서가 말했다. "저는 그를 정말로 좋아하니까 진지하게 만나고 싶다고 했죠. 그때 저는 다음 날 휴무였어요. 캠버웰에 있는 흉측하고 비좁은 집으로 돌아가서 친구에게 전화를 걸었던 게 기억나요. 친구에게 사랑에 빠진 것 같다고, 평

생 함께하고 싶은 사람을 만났다고 말했죠. 그 사람의 성격, 듣는 사람마저 웃게 만드는 웃음소리가 좋았어요. 그와 함께 있는 게 좋았어요. 리는 누구보다 저를 많이 웃게 할 수 있는 사람이었어요. 눈 색깔은 감탄이 나올 정도로 아름다웠죠. 가끔은 옅어지고 가끔은 짙게 변했어요."

맥퀸은 자신의 옷을 제작하는 이탈리아 공장에 잠시 다녀왔다 (보통 한 달에 두 번 공장을 방문했다). 그렇게 런던으로 돌아와서는 아서를 만나 햄스테드 히스를 함께 걸었다. 맥퀸과 아서는 나무껍질에 둘의 이름을 새겼다. 맥퀸은 아서를 만나고 3주가 지나자 자기 로프트에서 동거하자고 그에게 제안했다. 아서가 매일 아침 출근했다가 저녁에 돌아오면, 맥퀸은 여전히 스튜디오에서 작업에 열중하고 있었다. "한번은 한밤중에 리가 처음으로 천 조각 하나만으로 소매를 막 완성했다고 말했어요. 저는 '뭔 대수라고' 하면서 비꼬듯 대꾸했죠."

맥퀸은 아서에게 홀딱 반했다. 그리고 그와 만난 지 며칠 만에 자신이 늘 하고 다니던 'McQueen'이라고 새겨진 은 펜던트를 그에게 선물했다. 맥퀸의 반려견 민터를 아주 좋아한 아서는 앉거나 눕고 톡톡 치거나 구르는 법을 민터에게 가르쳤다. "우리는 정말 즐겁게 지냈어요. 행복했던 기억이 참 많아요."[1] 아서가 DKNY 매장의 점원에서 점장으로 승진하자 맥퀸은 그에게 엽서를 보내 그를 사랑하며 자신도 승진 소식에 행복하다고 전했다. 아서가 며칠간 고향 애버딘 근교로 떠났을 때에도 맥퀸은 그에게 카드를 보냈다. "널 자주 생각해. 특히 자려고 누웠을 때랑 아

맥퀸과 남자 친구 머리 아서. 둘은 1996년 7월에 만나서 2년 동안 사귀었다. © Murray Arthur

침에 일어났을 때 네가 없다는 걸 깨달을 때마다."[2]

맥퀸을 만나고 얼마 지나지 않았을 때, 아서는 자신이 스무 살 때부터 간질을 앓았다고 고백했다. 아서가 발작을 일으키면(때로는 하루에 두세 번씩 발작을 일으켰다) 맥퀸은 남자 친구를 단단히 붙잡고 머리를 어루만지면서 그가 혀에 질식하지 않도록 보살폈다. "저는 아서가 발작에서 벗어날 수 있게 옆에 있어 줬어요. 이 세상 어떤 여왕님도 그렇게는 안 해줄 거예요."[3] 맥퀸은 이사벨라 블로의 도움으로 그녀의 시누이 셀리나Selina Levinson의 남편 찰스 레빈슨Charles Levinson 박사에게 아서를 데려갔다. 레빈슨은 영국 최고의 뇌 전문의였다. "리는 저 때문에 애태웠어요." 아서가 회상했다. "리는 제 처지에 가슴 아파하며 자기가 할 수 있는 일을 전부 했죠."[4]

1996년 어느 토요일, 밤새도록 신나게 놀다 온 맥퀸은 아서에게 클러큰웰의 세인트 존 스트리트에 있는 문신 가게에 예약을 해 뒀다고 말했다. 맥퀸은 문신을 정말 좋아했다. 혹스턴 스퀘어로 이사한 직후 처음으로 복잡한 비단잉어 그림을 가슴에 새기기도 했다. 그때 미라 차이 하이드는 맥퀸과 함께 문신 가게에 가서 그의 손을 잡아 줬다고 이야기했다. "리가 제 손을 너무 꽉 쥐어서 손톱자국이 찍혔어요. 나중에 제 손이 엄청 빨개졌죠."[5] 아서에게 문신 가게를 이야기했던 날, 맥퀸은 작약과 아서의 이름을 나란히 새기겠다는 계획을 세웠다. 맥퀸은 남자 친구에게 자기 이름을 팔에 새기지 않겠냐고 제안했다('누구의 여자 친구-누구의 남자 친구' 문신, 혹은 맥퀸의 경우처럼 '누구의 남자 친구-누구의

남자 친구' 문신은 당시 굉장히 유행했다. 그 시절 가장 유명한 연예인 커플이었던 팻시 켄싯Patsy Kensit과 리엄 갤러거도 사랑의 증표로 각자의 피부에 서로의 이름을 새겼다). 아서는 그러겠다고 동의했고 오른쪽 팔 위쪽에 까만 잉크로 'McQueen'이라고 새겼다. 하지만 맥퀸은 시술 의자에 앉자마자 느닷없이 마음을 바꿨고, 남자 친구에게 문신이 너무 아픈 데다 고통을 참고 버티기에는 숙취가 너무 심하다고 말했다. 그날 밤 아서는 고향 친구를 만나러 파티에 갔다. 친구들은 문신을 보더니 언젠가 후회할 거라고 말했다.[6]

맥퀸과 아서는 블로 부부의 힐스 별장에서 주말을 보내곤 했다. "알렉산더는 1년에 네 번쯤 찾아왔어요. 여섯 번일 수도 있고요. 별장에 오면 완전히 자기 세상처럼 지냈죠." 이사벨라 블로가 말했다. "알렉산더는 도착하자마자 별장을 자기 사무실이나 놀이터로 바꿔 놓고 자기 집인 양 느긋하게 있었어요."[7] 블로는 맥퀸과 함께 들을 매 훈련 수업을 준비했다. "우리 막내는 그 별장에 있을 때면, 특히 새와 함께 있을 때면 다른 세상으로 빠져드는 것 같았어요."[8] 조이스가 말했다. 블로는 매 훈련이 맥퀸과 함께했던 일 중 "가장 신나는" 경험이었다고 기억했다. 그녀는 동네에서 해리스 매 같은 "야생 조류를 길들이는 일이라면 사족을 못쓰는" 정비공 둘을 고용했다.[9] "알렉산더는 새를 다루는 데 타고났어요. 새가 자기 팔 위에서 날아올랐다가 다시 내려앉게 하는 법을 금방 터득했죠." 데트마 블로가 회상했다. "알렉산더는 매발톱에 다치지 않도록 껴야 하는 커다란 가죽 장갑을 좋아했어요."[10] 아서는 새를 길들이는 일에 그다지 소질이 없었고 심지어

비둘기를 보고도 겁을 먹었다. 그래도 뒤로 물러서서 맥퀸이 새를 다루는 모습을 지켜보는 일은 아주 좋아했다.

아서는 힐스 저택을 방문할 때마다 언제나 "낙원에 가는 기분이었다"고 말했다. 맥퀸과 아서는 침대 기둥에 달린 커튼을 쳐서 직접 만든 자궁 같은 공간 속에 편히 누웠다. 둘은 원하는 만큼 늦잠을 잤고 아침이 되면 주방으로 어슬렁거리며 내려와 직접 차를 타서 마셨다. 민터를 데리고 수풀이 우거진 전원으로 나가서 산책하는 일이나 불을 피워 놓고 둘러앉는 일도 좋아했다. 한번은 주말을 맞아 근처에 있는 네더 라이피아트 매너 저택에 사는 켄트의 마이클 공작부인Princess Michael of Kent이 일요일 점심을 함께 먹으러 힐스 저택을 찾아왔다. "공작부인은 정말 친절했어요. 아주 재미있었고 야한 농담도 엄청 많이 했죠. 그런데 갑자기 지독한 냄새가 풍겼어요." 아서가 그날을 회상했다. "제가 식탁보를 들어 올렸더니 어마어마하게 큰 개똥이 있었어요. 민터가 막 식탁 아래로 들어가서 볼일을 봤던 거죠. 이사벨라에게 알려 줬더니 가정부를 데려오라고 했어요. 일단 제 냅킨을 개똥 위에 얹어 두고 양해를 구한 다음 자리를 떴죠. 식탁으로 돌아오니 공작부인이 집안이 떠나갈 듯 웃으면서 말했어요. '걱정 말아요. 우리 남편이 배터시 도그스 앤드 캐츠 홈 회장이에요. 온 집이 개똥 천지죠. 얼마나 지저분한지 모를 거예요.'"[11]

1996년 여름이 끝나갈 무렵, 맥퀸은 분주하게 다음 컬렉션을 준비했다. 컬렉션의 제목은 '인형 벨머Bellmer La Poupée'로 정했다.

영감의 원천은 "마네킹을 해체하고 재구성"한 독일의 초현실주의 예술가 한스 벨머Hans Bellmer였다.[12] 1933년에 벨머는 원래 나치가 공표한 이상적 육체미 숭배에 대응해 이상하게 생긴 인형을 만들려고 했다. 1936년에 팔다리 없이 분해된 여성의 몸통을 찍어 완성한 초현실주의 사진 「인형La Poupée」처럼, 그가 만든 충격적 이미지는 조엘피터 위트킨의 작품과 닮았다. 죽음에 매혹된 데다 미학적으로 매력적인 것에 대한 관점도 남달랐던 맥퀸은 벨머와 위트킨의 작품에 푹 빠졌다. 맥퀸은 세상을 뜨기 며칠 전 트위터에 이런 글을 남겼다. "아름다움은… 가장 기이한 곳에서, 심지어 가장 역겨운 곳에서 찾아온다."[13] 맥퀸은 벨머의 작품에서 얻은 영감을 패션쇼에서 구현하기 위해 친구 숀 린에게 도움을 요청했다. 그는 모델이 벨머의 인형처럼 걷도록 손목과 다리에 족쇄를 채우고 싶어 했다. 맥퀸은 린과 자주 만나서 술을 마셨고 가끔 맥주잔 받침 뒷면에 원하는 족쇄 모양을 스케치했다.

맥퀸은 친구 데이 리스에게 패션쇼에 사용할 얼굴과 머리 장식을 만들어 달라고 부탁했다. 리스는 완성한 작품을 갖고 맥퀸의 스튜디오에 방문했다가 처음으로 이사벨라 블로를 만났다. 리스가 도예를 배웠다는 사실을 알고 있었던 맥퀸은 리스가 스튜디오를 찾아와서 보여 줄 것이 있다고 말하자 도자기로 만든 머리장식을 보여 주겠다는 뜻인 줄 알았다. 그래서 친구가 깃대로 만든 새장 같은 장식 세 개를 꺼내 놓자 놀라워했다. "그 집 계단 맨아래에 커다란 거울이 있었어요. 리와 이사벨라는 그 새장을 써보면서 웃었죠." 리스가 회상했다. "리가 했던 말이 기억나요. '이

거면 필립(필립 트리시)은 그냥 꺼져야겠는데.' 저랑 필립 트리시 사이가 좋지 않다는 걸 리가 알았거든요. 리는 구체적인 색깔을 알려 주면서 다섯 개 더 만들어 달라고 했죠." 리스가 다시 맥퀸의 스튜디오에 방문했을 때, 맥퀸은 다시 얼굴과 목에 착용할 가죽 액세서리를 많이 만들어 줄 수 있는지 물었다. 리스가 한 번도 가죽을 다뤄 본 적이 없다고 말했지만 맥퀸은 잘할 수 있을 거라고 그를 설득했다. 2주 후, 리스는 손수 틀을 만들고 깃대를 붙인 가죽 장식 열 개를 제작해 왔고 맥퀸은 "뿅 가 버렸다."[14]

그즈음 맥퀸은 사치 갤러리에서 조각가 리처드 윌슨Richard Wilson의 설치 미술 「20:50」을 보았다. 전시 공간에 특수한 구조물을 세우고 그 안에 거울처럼 공간을 반사하는 폐 엔진 오일을 가득 채운 작품이었다. 맥퀸은 런웨이에도 「20:50」과 똑같은 효과를 주고 싶었다. "어떻게 하면 될까?" 그는 사이먼 코스틴에게 몇 번이고 되물었다. 왕립 원예 홀에서 패션쇼를 열기로 정하고 나서 코스틴은 홀을 계속 조사했다. "두께와 폭이 5센티미터쯤 되는 목판 몇 개와 플라스틱 바닥재를 홀에 들고 가서 나사로 이어 붙이고 물을 채워 봤어요." 코스틴이 말했다. "그 옆에서 쿵쿵 뛰면서 홀 바닥이 얼마나 단단한지, 채워 놓은 물에 잔물결은 생기지 않는지 살펴봤죠." 코스틴은 검은 판으로 높이 약 60센티미터, 길이 약 46미터짜리 틀을 만들었다. "관객이 앉을 자리는 남겨 두고 최대한 크게 만들었어요. 검은 거울처럼 보이게 하려고 했죠." 코스틴이 설치한 틀은 맥퀸의 구상에 완벽하게 맞아떨어질 듯했다. 하지만 패션쇼의 후원사인 진 제조사 텐커레이 측에

서 회사 로고의 노출을 요구했다. "제가 그냥 검은색으로 로고를 하나 만들자고 의견을 냈어요. 리도 거기에 동의했죠." 코스틴이 설명했다. "로고는 새까만 색이라 못 볼 수가 없었어요."[15]

세라 버튼(혼전 이름 세라 허드Sarah Heard)은 맥퀸을 도와서 패션쇼 준비 작업을 마무리했다. 그때 버튼은 세인트 마틴스 패션 스쿨 학생이었고 강사 사이먼 언글레스의 소개로 맥퀸을 만났다. 1974년에 맨체스터 외곽 프레스트버리에서 태어난 그녀는 어려서부터 옷을 그렸다. "아주 어린 나이에 『보그』를 샀어요. 페이지를 뜯어내서 제 방 벽에 붙이곤 했고요. 캘빈 클라인Calvin Klein의 초기 의상 사진이나 리처드 애버던이 찍은 사진이었죠. (……) 학교 미술 선생님이 저는 세인트 마틴스에 가야 한다고 말씀하셨어요." 버튼이 대학교 3학년이었을 때 맥퀸 밑에서 1년간 인턴으로 일할 수 있도록 언글레스가 다리를 놓았다. 버튼은 그 경험이 "벽찰 정도로 고무적"이었다고 표현했다. "가자마자 깨달았어요. 패턴 커팅이 모든 걸 결정한다는 사실을 말이죠. 굉장히 힘든 첫 사회생활이었어요. 세인트 마틴스에서도 많이 배웠지만, 맥퀸 밑에서는 옷을 만드는 전체 과정을 알 수 있었어요."[16] 맥퀸이 옷본을 잘라 내면 버튼이 도와서 옷을 완성했다. 맥퀸은 S자 모양 옷본을 어떻게 자르는지, 지퍼는 어떻게 다는지 시범을 보였다. "맥퀸이 바닥에 펼쳐 놓은 플란넬 천에 초크로 옷본을 그려서 잘라 내고 재봉틀 앞에 앉아서 '위이이이잉' 하면 눈대중으로 봐도 완벽한 바지가 나왔어요. 소름이 돋았죠."[17]

1996년 가을은 맥퀸에게 강렬하고 무척 고무적인 시간이었다.

9월 12일, 바비칸 센터에서 1990년대 도시 문화를 다시 묘사하는 인터랙티브 전시 〈잼: 스타일+음악+미디어Jam: Style+Music+Media〉를 열었다. 박물관은 전시실 하나를 통째로 할애해서 맥퀸을 다뤘다. 박물관이라는 오만한 세계가 디자이너의 작품을 정당한 전시물로 인정하고 사용하는 과정의 시작이었다. 맥퀸은 자신의 작품을 묘사해 달라는 큐레이터의 요청에 이렇게 답했다. "다양한 측면에 걸쳐 범죄자에게 가까이 다가가는 것." 그렇다면 삶을 향한 그의 태도를 묘사한다면? "삶의 다양한 측면에 가까이 다가가는 범죄 행위."

전시 기획자 중 하나였던 리즈 패럴리는 잡지 『디자인 위크 Design Week』에 기고한 글에서 어떻게 패션을 예술로 볼 수 있는지 설명했다. "최첨단을 걷는 영국 패션계를 향해 총구를 들이미는 잘못된 비평이나 엘리트주의의 비난은 잊으라. 위기가 닥치더라도, 비전으로 사람들에게 영감을 불어넣고 상업적 성공을 거두는 디자이너와 이미지 메이커가 나설 것이다. 스스로 동기를 찾는 자발성은 곧 창조성과 같다." 패럴리는 맥퀸과 후세인 샬라얀, 패션 사진작가 데이비드 심스David Sims와 유르겐 텔러Juergen Teller의 작업을 언급하며 의견을 펼쳤다. "그들이 만든 드레스는 벽에 걸려 있을 때도 모델이 입었을 때만큼 그럴듯하게 보인다. 잡지의 스프레드 화보라는 한계에서 벗어난 사진 속에서는 두 배로 더 그럴듯해 보인다. 패션에서는 혁신과 자기표현이 참신함을 대체했다. 이것이 바로 예술이다."[18] 비평가들이 맥퀸에게 '패션이 예술인가?'라고 묻자 맥퀸은 비웃으며 질문을 일축했다. 그

리고 자기가 하는 일은 사람들이 입을 옷을 만드는 것이 전부라고 대답했다. 하지만 바비칸 센터 전시 이후 20년이 흐르는 동안 여러 박물관에서 맥퀸의 디자인을 전시하면서 의복을 실용품이 아니라 정교하게 제작된 굉장히 매력적인 예술 작품으로 다뤘다(스톡홀름 현대 미술관은 2004년부터 2005년까지 〈패션의 매혹 Fashination〉 전시를 열었고, 뉴욕의 메트로폴리탄 미술관은 2011년에, 빅토리아 앤드 앨버트 박물관은 2015년에 각각 〈잔혹한 아름다움〉 전시를 열었다).

바비칸 센터에서 전시회가 열리던 시기에 맥퀸은 피렌체 비엔날레 〈시간과 패션Il Tempo e la Moda〉에서 출품 요청을 받았다. 이탈리아의 예술 비평가 제르마노 첼란트Germano Celant, 패션 기자 잉그리드 시시, 패션 작가 팬도라 태버타바이Pandora Tabatabai가 큐레이터로 참여한 1996년 피렌체 비엔날레는 예술과 패션의 관계를 탐구했다. 비엔날레 측은 여러 패션 디자이너에게 예술가와 협업해서 특별한 작품을 만들어 달라고 요청했다. 카를 라거펠트는 영국의 조각가 토니 크래그Tony Cragg, 지아니 베르사체Gianni Versace는 뉴욕 출신 팝 아티스트 로이 리히텐슈타인Roy Lichtenstein, 아제딘 알라이아Azzedine Alaïa는 미국의 화가이자 영화감독 줄리언 슈나벨Julian Schnabel, 헬무트 랭은 개념 미술가 제니 홀저Jenny Holzer, 미우치아 프라다Miuccia Prada는 데이미언 허스트, 질 샌더Jil Sander는 이탈리아 설치 미술가 마리오 메르츠Mario Merz, 가와쿠보 레이는 독일 출신의 실험 예술가 올리버 헤링Oliver Herring과 함께 작업했다. 맥퀸은 비엔날레 측의 연락을 받고 『아이디』와 『페이스』에

놀라운 사진을 실었던 사진작가 닉 나이트Nick Knight와 꼭 함께하고 싶다고 말했다.

맥퀸과 나이트는 『보그』크리스마스 파티에서 처음 만났다. 나이트는 첫 만남이 "어떤 면에서 보자면 꽤 낭만적"이었다고 설명했다. 둘 다 수줍음을 많이 탔으며, 서로의 작품을 존경하고 심지어는 숭배하기까지 한다는 사실이 분명했다. 그해 크리스마스에 맥퀸은 나이트에게 "메리 크리스마스, 알렉산더 맥퀸이"라고 적어 팩스를 보냈다. 맥퀸이 1996년 여름에 다시 나이트에게 연락했고, 둘은 만나서 비엔날레 출품작에 관해 아이디어를 나눴다. 나이트는 포르노 잡지 뒷면에 실리는 섹스 광고를 기반으로 삼아 작품을 만들고 싶어 했고, 맥퀸은 이 제안에 흥미를 느꼈다. 나이트는 맥퀸의 작품에서 되풀이되며 나타나는 테마가 "감춰진 아름다움"이라고 설명했다. "맥퀸은 내부에 감춰진 아름다움이 표면의 아름다움을 부수고 나타난다는 개념에 사로잡힌 것 같았어요." 나이트는 영국 국립 도서관의 사진 구술사 프로젝트를 진행하던 사진 전문 큐레이터 샬럿 코튼Charlotte Cotton과 인터뷰를 하며 당시를 회상했다. "그 사람은 노동자 계층 출신이지만 상류층을 위해 옷을 만들었어요. 아름다움은 시련에서 나오는 법이죠. 연꽃이 진흙탕에서 피어나는 것처럼 말이죠."[19] 맥퀸과 나이트는 데이비드 크로넌버그David Cronenberg 감독의 호러영화 〈스캐너스Scanners〉에서 영감을 얻어서 9월 20일에 개최된 비엔날레에 출품할 작품 중 하나로 머리가 폭발하는 맥퀸의 초상을 제작했다. 이 사진은 『페이스』1996년 11월 호에도 실렸고, 그 옆에

는 "패션업계의 희생양, 알렉산더 맥퀸(1996)"이라는 캡션이 달렸다.[20] 같은 호에 맥퀸과 작가 애슐리 히스Ashley Heath의 대담도 실렸다. 히스는 맥퀸에게 그가 해 본 장난스러운 속임수 중 최고가 무엇이냐고 물었다. "이 사진을 찍으면서 닉 나이트가 제 머리를 날려 버린 거요. 아직은 이게 최고의 속임수예요. 그러니까 제 실제 모습은 아니잖아요." 정말 그럴까? "음, 찰리(코카인)를 너무 많이 하면 머리를 날려 버리고 싶을 때가 있지만, 그래도 저 사진은 제 진짜 모습이 아니에요. 절대 아니죠."[21] 이후 맥퀸은 평생 나이트와 함께 작업했다. "우리는 꽤 기묘한 관계예요." 나이트가 샬럿 코튼에게 말했다. "그리고 이 관계가 어떻게 끝날지 모르겠어요."[22]

1996년 9월 27일 왕립 원예 홀에서 패션계는 그 자체로 예술 작품처럼 보이는 패션쇼를 경험했다. 관객들은 첫 번째 모델이 계단을 내려와 거울처럼 공간을 비추는 검은 바닥을 딛는 모습을 지켜봤다. 모델이 물살을 가르며 걷기 시작하자 객석에서 놀라움과 기쁨의 탄성이 터져 나왔다. 케이트 모스와 조디 키드Jodie Kidd, 스텔라 테넌트 등 런웨이에 오른 모델들은 투명한 아크릴로 만든 웨지 힐 구두를 신고 "거의 말 그대로 물 위를 걸었다."[23] 바닥에 채운 물에는 맥퀸과 패션쇼 팀의 사적인 의미도 담겨 있었다. 맥퀸이 〈인형 벨머〉 패션쇼를 헌정한, 케이티 잉글랜드의 가까운 친구 데이비드 메이슨David Mason이 배낭에 벽돌을 가득 채우고 템스강에 몸을 던져 자살했기 때문이다. 피날레가 되자 한 모델이 상반신을 다 덮는 투명한 기하학적 구조물을 쓰고 걸어 나

와 인생무상이라는 주제를 표현했다. 구조물 안에는 날개를 파닥이는 나방이 수십 마리 들어 있었다(맥퀸은 이 이미지를 2000년 9월 〈보스〉 패션쇼에서 더 깊이 탐구했다).

패션쇼에서 가장 논란이 많았던 부분은, 숀 린이 만든 족쇄 같은 사각 틀 모양 장신구를 맥퀸이 흑인 모델 데브라 쇼Debra Shaw의 양팔과 양다리에 채워 런웨이로 내보낸 일이었다. 관객은 열광하며 날뛰었지만, 패션쇼가 끝난 후 디자이너가 옷을 팔아먹으려고 노예제 이미지를 사용했다는 비난이 쏟아졌다. 맥퀸은 이런 비판을 격렬하게 부인했다. "흑인 모델 데브라 쇼가 사각 틀에 매여서 일그러진 몸짓으로 걸어간 일은 노예제랑 아무런 상관이 없어요. 인간의 몸을 인형처럼 생긴 꼭두각시로 재구성한다는 아이디어를 표현한 거예요."[24] 자선 단체인 크리스천 에이드Christian Aid는 맥퀸이 재킷의 등 부분에 앙상하게 마른 아프리카 어린이 사진을 사용한 일을 비판했다. 크리스천 에이드의 캠페인 책임자인 존 잭슨John Jackson은 맥퀸을 강하게 비난했다. "간단히 말해 타인을 신경 쓸 줄 모르는 무지에서 비롯한 일입니다. 만약 사람들에게 충격을 주려고 그 재킷을 만들었다면 저한테는 성공한 셈이네요. 패션으로 이목을 끌려고 기근을 사용했다니 천박합니다."[25]

하지만 비평가 대다수는 맥퀸의 컬렉션에 열광했다. 『타임스』의 이언 웹은 맥퀸의 패션쇼가 런던 패션 위크의 하이라이트였다고 적었다. "구슬과 프린지로 정교하게 장식한 재즈 시대풍 드레스는 놀라울 정도로 고급스러워 보였다. 벚꽃과 꿈틀대는 동

양의 용이 수놓인, 몸에 착 감기는 투명한 드레스도 마찬가지였다. 로즈핑크색 브로케이드와 눈처럼 새하얀 무광택 스팽글로 만든 바지는 거칠게 재단된 것처럼 보이지만 다른 옷과 마찬가지로 세련됐다. 하지만 맥퀸은 무질서한 재미를 조금 즐겨 보고 싶다는 유혹에 저항하지 못했다. 그는 바지를 조각내서 지퍼를 달아 놓거나 선명한 페인트를 갈겨 놓았다."[26] 『인디펜던트』의 댐신 블랜차드Tamsin Blanchard는 〈인형 벨머〉 컬렉션이 "맥퀸이 이제까지 만든 컬렉션 중 가장 뛰어나다"고 평가했다. 그가 보기에 후세인 살라얀과 안토니오 베라르디Antonio Berardi, 클레먼츠 리베이로Clements Ribeiro, "그리고 그중에서도 알렉산더 맥퀸"의 창조적 천재성 덕분에 런던 패션계 전체가 다시 활기를 얻은 것 같았다. 특히 맥퀸의 옷은 편안하게 입을 수 있으면서도 매력적이었다. "섬세한 브로케이드 바지 전부, 몸에 꼭 끼는 더스티 핑크색 캣슈트 모두, 심지어 바이어스 재단으로 완성한 이브닝드레스의 바늘땀 하나하나가 전부 거장의 손길이 닿아 완벽했다. 용이 수놓인 섬세하고 투명하리만치 얇은 메시 소재 드레스, 극도로 날카롭고 반짝이는 푸른 바다색 바지 정장, 긴 옷자락으로 물살을 헤치며 검은 잔물결을 만들어 내는 바이어스 컷 드레스. 이 컬렉션을 보면 맥퀸이 쿠튀르 하우스를 맡아서 신선한 생명력을 불어넣을 수 있다는 데 의문을 품을 사람은 아무도 없을 것이다." 디올과 지방시를 모두 소유한 프랑스의 다국적 럭셔리 그룹 LVMH 경영진도 객석에 앉아 있었다. 이들은 맥퀸의 비범한 비전을 보고 "감명 받지 않을 수 없었다."[27]

1996년 여름 내내 지방시 하우스에 변화가 있을 것이라는 소문이 돌았다. 그해 7월 이탈리아 출신 디자이너 지안프랑코 페레Gianfranco Ferré가 디올을 떠나겠다고 발표하면서 패션계를 애태우는 다양한 가능성이 열렸다. 처음에는 비비언 웨스트우드가 디올의 수석 디자이너 자리를 맡는 것이 정해진 듯했지만 사실이 아니었다. 언론은 마크 제이콥스와 마틴 마르지엘라, 장폴 고티에, 크리스티앙 라크루아도 거론했다. 맥퀸은 만약 디올의 수석 디자이너 자리 제의가 들어온다면 수락하겠냐는 질문에 이렇게 답했다. "파리에서 제가 갈 곳은 딱 한군데예요. 입생로랑이요."[28] 조이스 맥퀸은 막내아들이 파리 아틀리에의 수장이 될 가능성을 "동화 같은 생각"이라고 여겼지만, 맥퀸 본인은 쿠튀르 하우스에 대해 다르게 이야기했다. "패션계에서 폼은 인생의 꿈이 실현되는 곳이죠."[29] LVMH 회장 베르나르 아르노Bernard Arnault는『피가로Le Figaro』와 인터뷰하면서 자신의 전망을 간략하게 설명했다. "크리스티앙 디오르의 정신과 모던한 독창성을 지닌 사람을 원합니다."[30]

여름이 끝나갈 무렵 아르노는 당시 지방시의 수석 디자이너였던 존 갈리아노에게 디올의 수석 디자이너직을 제안했고, 그 결과 위베르 드 지방시가 1952년에 세운 명망 높은 쿠튀르 하우스에 공석이 생겼다. 지방시는 우아함과 세련된 재단으로 유명했다. 『맥도웰의 20세기 패션 안내서』도입부에는 맥퀸도 자주 읽었던 지방시에 관한 설명이 나온다. 지방시는 "영원불멸할 자질을 지닌 디자이너였다. 그는 교묘한 술책이나 저속한 속임수 없

274

이 위대한 오트 쿠튀르 전통 속에서 옷을 만들어 냈다."³¹ 맥퀸이 지방시에는 갈까? 그해 9월 말『뉴욕 타임스』의 콘스턴스 화이트 Constance White 기자가 맥퀸에게 질문을 던졌다. "아무 말도 못 하겠네요."³² 맥퀸은 10월 14일에 발표가 날 때까지 기다려야 한다고만 말했다. 맥퀸은 9월에 LVMH 측과 만났지만, 세라 버튼이 기억하기로 "그는 루이 비통 Louis Vutton에서 핸드백 디자이너 자리를 얻을 줄" 알았다.³³ 맥퀸은 지방시 하우스의 수석 디자이너 자리를 맡아 달라는 제안을 듣자 엄청나게 긴장해서 화장실로 달려갔다. "LVMH의 전화를 받고 나서 전화기를 내려놓고 똥을 싼 다음 다시 통화했다고 들었어요."³⁴ 앤드루 그로브스가 이야기했다. 머리 아서도 똑같이 말했다. "리는 전화를 받고 곧장 화장실로 가서 저한테 전화했어요. '파리에서 일해 보겠냐는 제안을 받았어. 내가 간다고 하면 너도 같이 가줄 거야?'라고 했죠. 저도 좋다고 했어요. '그럼, 당연하지, 왜 안 되겠어?'"³⁵

맥퀸은 LVMH의 제안이 좋기도 하고 싫기도 해서 그답지 않게 다른 사람에게 조언을 구했다. 앨리스 스미스는 맥퀸이 파리의 엘리트주의를 견뎌 내지 못할 거라며 제안을 거절하라고 설득했다. 반면에 맥퀸의 자문이 되리라는 기대를 품은 이사벨라 블로는 제안을 받아들이라고 그를 강하게 설득했다.

결국 맥퀸은 제안을 받아들였고 LVMH는 그에게 계약서 초안을 보냈다. 10월 초, 데트마 블로는 프랑스어를 할 줄 아는 그의 회계사 존 뱅크스 John Banks에게 전화를 걸어서 맥퀸의 계약서 서류 작업을 살펴봐 달라고 부탁했다. 글로스터셔에서 살았던

뱅크스는 맥퀸과 통화를 하고 나서 혹스턴 스퀘어에 직접 방문하기로 했다. 10월 8일 초저녁, 뱅크스는 혹스턴 스퀘어 근처에 도착했지만 맥퀸이 아직 자고 있다는 말을 전해 들었다. 뒤늦게 나타난 맥퀸은 다음 날 파리로 가서 계약서에 서명하기로 했지만 LVMH의 제안을 거절하기로 마음먹었다고 말했다. 그때 맥퀸의 스튜디오에 전화벨이 울렸다. 전화를 건 사람은 지방시 경영진이었다. 맥퀸은 어떻게 해야 할지 몰라서 우물쭈물하다 뱅크스에게 전화기를 넘겼고, 뱅크스는 지방시 임원에게 30분 안에 다시 전화하겠다고 말했다. 맥퀸과 뱅크스는 앉아서 의논했다. 맥퀸은 지방시가 제안한 보수가 충분하지 않다며 돈이 문제라고 했다. "지방시 측에서 1년에 30만 파운드쯤 제안했던 것 같아요." 뱅크스가 당시를 회상했다. "맥퀸은 더 많이 받고 싶어 했죠. 그래서 제가 물어봤어요. '그러면, 40만 파운드?' 그것도 모자랐어요. '50만 파운드?' 그건 또 너무 과했죠. 그래서 우리는 45만 파운드를 부르기로 했어요. 또 지방시는 3년짜리 계약을 맺고 싶어 했지만 맥퀸은 2년을 원했죠. 그래서 제가 지방시에 전화해서 통보했어요. '맥퀸이 원하는 조건이 있습니다. 요구 사항을 들어주지 않는다면 내일 파리에 가지 않을 겁니다.' 그 임원은 아르노 씨와 이야기해 봐야 한다며 전화를 끊었고 30분쯤 후에 다시 전화를 걸어 조건을 들어주겠다고 했어요. 그리고 맥퀸이 지방시 일에 전념할 것인지 아르노 씨가 알고 싶어 한다고 말하더군요. 제가 맥퀸에게 묻자 맥퀸이 그럴 거라고 했어요. 전화를 끊고 맥퀸에게 다 정리되었다고 하니까 저한테 다음 날 같이 파리에 가

달라고 했어요."

뱅크스는 여권 때문에 글로스터셔로 돌아갔다가 다음 날 새벽 런던으로 향하는 기차를 탔다. 그는 스윈든 역에서 『타임스』를 사서 '프랑스 패션계가 영국 디자이너들을 얻었다French Fashion Has Designs on Britons'라는 헤드라인을 보았다. 그 아래에는 맥퀸이 지방시로 간다는 내용이 실려 있었다. "신문사가 당시 그 일을 잘못 알았다는 사실을 깨달았을지 모르겠어요. 분명히 제가 10월 8일에 맥퀸과 의논하기도 전에 그 기사를 인쇄했을 겁니다."

10월 9일, 맥퀸은 워털루에 있는 유로스타 터미널에서 뱅크스를 만나 파리행 아침 기차를 탔다. 그들은 일반석에 앉았고, 이사벨라 블로도 모자 상자 예닐곱 개와 여행 가방 두어 개를 들고 동행했다. 맥퀸과 뱅크스가 계약서를 검토하는 동안 블로는 파리로 가는 친구를 우연히 마주칠까 싶어서 열차 내부를 돌아다녔다. 마침 파리 패션 위크 기간이어서 블로는 잡담을 나눌 디자이너나 모델이 기차에 탔을 것이라고 짐작했다. 20분쯤 후에 블로는 어린 모델과 함께 돌아와서 속옷까지 벗더니 옷을 서로 바꿔 입었다. 블로는 그러면 맥퀸과 뱅크스가 웃음을 터뜨리리라고 생각했다. 하지만 맥퀸은 조금도 즐거워하지 않았다. "망할, 쟤 때문에 산만해졌어요." 맥퀸이 뱅크스에게 투덜거렸다.

파리 북역에 지방시 측에서 보낸 차 한 대가 맥퀸 일행을 마중 나와 있었다. 하지만 블로가 가져온 모자 상자와 여행 가방이 트렁크에 다 들어가지 않아서 짐을 나를 택시를 한 대 더 불러야 했다. "우리는 지방시로 가서 사장과 함께 점심을 먹었어요." 뱅크

스가 말했다. "맥퀸은 정말로 말이 없었고, 이사벨라 블로가 대화를 주도했어요. 그러고 나서 이사벨라는 빌려 둔 아파트에서 쉬겠다며 가 버렸고, 맥퀸은 아르노 씨를 보러 갔고, 저는 지방시 변호사들을 만났죠. 한참 이야기하는데 이사벨라가 열쇠를 방에 두고 나오는 바람에 문이 잠겨서 못 들어간다고 저한테 전화했어요. 지방시에서 열쇠 수리공을 보내야 했죠. 맥퀸과 저, 지방시 변호사들이 서류를 훑어보고 있는데 느닷없이 이사벨라가 괴상한 모자를 쓰고 회의실에 불쑥 들어왔어요. 모자에 온갖 철사와 구슬이 가득 달려 있었죠." 맥퀸은 초저녁이 되어서야 계약서에 서명했고, 뱅크스는 기차를 타고 런던으로 돌아갔다. 맥퀸과 블로는 계약을 축하하며 캐비아를 즐겼고 보드카와 샴페인을 마셨다.[36] 이제 맥퀸은 파리에 도착하면 지하철을 타거나 택시를 부를 필요가 없어졌다. 지방시에서 기사가 딸린 메르세데스 벤츠 세단을 제공했기 때문이다.

맥퀸은 파리에 머물며 패션 위크 쇼를 즐겁게 보러 다녔다. 계약을 마친 날 밤에는 슈트와 운동화로 멋을 내고 블로와 함께 물랭 루주에서 열린 리파트 우즈베크의 패션쇼를 보러 갔다. 중성적 모델들이 단순한 저지 드레스를 입고 행진했던 앤 드뮐미스터의 패션쇼에도 갔다. 10월 10일에는 '기이한 프랑스 패션의 대가' 크리스티앙 라크루아 패션쇼에 가서 가장 앞줄에 앉았다. 라크루아는 그해 여름 지방시의 수석 디자이너직 제안을 거듭 물리쳤다. 맥퀸은 파리에서 지내는 동안 『데일리 텔레그래프』의 패션 에디터인 힐러리 알렉산더Hilary Alexander와 인터뷰했다. 알렉산

더는 맥퀸이 "머리는 헝클어지고, 얼굴은 면도하지 않은 상태였다. 그리고 그가 입고 있던 옷은 별난 파자마처럼 보였지만 알고 보니 꼼데가르송 셔츠와 '보스니아' 군복 바지였다"라고 적었다. 맥퀸은 인터뷰에서 LVMH 회장 아르노를 존경한다고 말했다. "아르노에게는 비상한 비전이 있어요. 그 사람은 제 패션쇼 영상을 담은 비디오를 전부 봤고 제가 힘들게 성취해 내려던 것을 이해했어요. 기자들 대다수보다 더 잘 이해했죠. 게다가 독창성에 120퍼센트 헌신해요. 안 그랬다면 저는 지방시에 오지 않았을 거예요." 맥퀸은 높은 업무 강도를 받아들이겠다고 말했다. 그는 지방시에서 1년에 컬렉션을 네 번 만들어야 하는 데다(오트 쿠튀르 두 번, 프레타포르테 두 번) 개인 브랜드 패션쇼도 두 번이나 열어야 했다. 하지만 스스로 업무량에 조금도 "압도당하지" 않는다고 밝혔다. "물론 (지방시 아틀리에가 있는) 조르주 5세 대로에서 범스터를 내놓지는 않을 거예요. 보통 사람들에게는 제가 어디 나사가 하나 빠진 것처럼 보이겠죠. 하지만 스패너로 꽉 조여 놨어요."[37]

존 뱅크스는 앞으로 4년간 맥퀸의 회계사로 일하기로 했다. 그가 파리로 떠나기 전, 데트마 블로는 아내도 "덕을 좀 볼 수 있게" 챙겨 달라고 그에게 부탁했다.[38] 실제로 『타임스』는 11월 1일 이사벨라 블로가 지방시 캠페인의 광고 담당자 자리를 차지했다는 기사를 내보냈다.[39] "지방시와 계약을 맺을 때 이사벨라는 진짜로 자기에게도 한자리 달라고 그쪽에 요구했어요. 하지만 광고 담당 직무는 지방시와 계약한 게 아니라 맥퀸과 따로 약속한 내용이었을 거예요."[40] 뱅크스가 설명했다. 뱅크스가 망설이다가 이사벨

라 블로한테 일자리를 주겠냐고 맥퀸에게 물어보자, 맥퀸은 '우리는 돈으로 엮인 사이가 아니에요'라는 식으로 대답했다.[41]

이사벨라 블로는 이미 지방시에서 할 일을 마음속에 그리고 있었다. 그녀는 맥퀸의 뮤즈가 될 계획이었고 살롱도 하나 열 생각이었다. "18세기에 다들 그랬잖아요." 블로가 말했다. "아니면 앤디 워홀과 그의 팩토리처럼요."[42] 하지만 블로는 맥퀸이 구상한 계획에 자기가 빠져 있다는 사실을 깨달았고, 남편의 증언대로 "완전히 충격을 받았다." 데트마 블로가 보기에 맥퀸의 태도는 배신이나 다름없었다. "사람들은 아내가 그런 일로 흥분해서 날뛰면 안 된다고 했는데 다들 입 닥치라고 하세요. 아내는 길길이 날뛰었어요. 그 무엇도 아내를 막을 수는 없었을 거예요. 하지만 아내가 맥퀸을 저버릴 수 없었다는 사실이 문제였어요. 아내는 맥퀸에게 푹 빠져 있었으니까요. 맥퀸이 만든 옷을 놓치고 싶어 하지 않았어요."[43] 이사벨라 블로는 볼렝저 샴페인을 몇 잔 홀짝이고 인터뷰에 나서서 맥퀸의 뮤즈라는 역할을 맡았던 대가를 언젠가 받고 싶다고 말했다. "만약 알렉산더가 패션쇼에 제 아이디어를 사용한다면요. 그런데 실제로 사용했잖아요. 저는 대가를 못 받았어요. 돈은 개가 벌었죠."[44] 맥퀸과 블로 두 사람과 두루 친하게 지냈던 존 메이버리는 "이사벨라가 리에게 악감정을 품었다"고 이야기했다. "(맥퀸은) 꽤 실용적인 사람이었어요. 그리고 나약해서 의지할 수 없는 사람이라면 감당하지 못할 일에 끌어들이지 않는 편이 친절을 베푸는 거라고 봐요."[45]

메이버리처럼 맥퀸과 블로 모두와 친했던 대프니 기네스의 말

을 들어보면, 블로는 지방시에서 일자리를 얻지 못해서 지독히 괴로워했지만 그것이 맥퀸이 아니라 지방시의 잘못이라고 생각했다. "알렉산더의 잘못이 아니었어요." 기네스가 말했다. "이사벨라는 지방시 하우스의 시스템에 더 화가 났죠. 크리에이티브 컨설턴트 어맨다 할렉Amanda Harlech이 갈리아노와 협력했듯이 이사벨라도 알렉산더와 그렇게 일할 수 있었어요. 하지만 지방시는 이사벨라를 고용하겠다는 계획은 생각조차 하지 않았죠. 알렉산더에게 들어서 잘 아는데 그 사람도 지방시에서 확실하게 자리를 잡으려고 애썼어요. 게다가 알렉산더는 이사벨라에게서 더 책임 있는 모습을 끌어내려고 노력했을 거예요."[46] 맥퀸 역시 허황된 일에 쉽게 끌리는 사람이 아니라 차분해서 신경을 건드리지 않고 의지가 되는 조력자가 곁에 필요했다.

영국 언론은 맥퀸이 지방시의 수석 디자이너로 임명되었다는 소식에 깜짝 놀랐다. 맥퀸은 너무 젊고 상대적으로 경험도 적은 데다(당시 스물일곱 살이었고 컬렉션을 겨우 여덟 번 만들었다), 고상하고 품위 있는 지방시 하우스와는 대조적인 "자칭 이스트 엔드 망나니"였다. 『가디언The Guardian』은 '패션숍의 고삐 풀린 망아지 Bull in a Fashion Shop'라는 기사에서 맥퀸을 "오트 쿠튀르 디자이너가 아니라 이스트 엔드 덩치"라고 표현했다. 맥퀸의 옛 스승 루이즈 윌슨은 수재나 프랭클 기자와 인터뷰하면서 맥퀸을 "독창적 천재"라고 부르고 그의 비범한 재단 실력을 강조했다. 하지만 패션업계에는 맥퀸과 갈리아노가 그저 "복잡하고 떠들썩한 홍보의 제물"일 뿐이라고 의심하거나 걱정하는 사람도 있었다.[47]

맥퀸은 파리에서 며칠 머무르다가 다시 기차를 타고 런던으로 돌아왔다. 10월 21일, 그는 슬론 스트리트에 새로 들어선 발렌티노 매장의 개점 행사에 갔다. 사진작가 다피드 존스Dafydd Jones가 찍은 사진을 보면, 맥퀸과 머리 아서는 나란히 서서 날아갈 듯 행복한 표정을 짓고 있다. 둘은 행사가 끝나고 벨사이즈 파크의 스틸레스 로드에 있는 리엄 갤러거의 집인 슈퍼노바 하이츠로 갔다. 머리는 "그날 밤은 굉장했어요"라고 말했다.[48] 다음 날 저녁, 맥퀸과 아서는 로열 앨버트 홀에서 열린 영국 패션 어워드에 참석했고 맥퀸은 처음으로 '올해의 영국 디자이너'로 뽑혔다. 맥퀸이 수상 소감을 발표했다. "이제까지는 당신네한테서 인정받는다는 사실이 중요하지 않다고 생각했어요. 하지만 마침내 상을 받고 나니 다 이해되네요."[49]

맥퀸이 과대평가받는다고 생각했던 일부 디자이너들은 맥퀸의 수상 소식에 경악했다. 시상식에 참석했던 하디 에이미스 경 Sir Hardy Amies은 "내가 여태껏 본 것 중에서 가장 저질"이라며 비웃었다. 그는 최근 프랑스 패션계에서 들려온 소식에 크게 충격 받고 실망했다고 말했다. "디올은 존 갈리아노를, 지방시는 이 망나니를 데려갔죠. 파리 패션계는 유명해져서 향수나 팔아먹으려는 심산인데 이들이 함정에 빠진 거예요. 그들이 만든 걸 입을 사람이나 있을지 모르겠군요. 어쨌거나 그런 일이 일어난다면, 저는 더 이상 나이트클럽에 가서 춤추지는 않을 겁니다."[50] 세인트 마틴스의 한 학생 혹은 직원은 학교 도서관에서 보관하는 신문에 낙서를 써서 익명으로 의견을 드러냈다. 낙서는 『인디펜던트 온

선데이』에 실린 맥퀸의 인터뷰 기사 바로 옆에 휘갈겨져 있었다. "과거 맥퀸의 모습을 생각해 보면 그가 이렇게 성공했다는 사실이 믿기지 않는다! 그 사람은 정말 멍청해 보였다. 이건 전부 사기야!!"[51]

맥퀸은 지방시와 맺은 계약이 인생을 어떻게 바꿀지 상상조차 할 수 없었다. 그는 인터뷰에서 처음 맞아 보는 돈벼락에 대해 이야기했다. "그때까지 제힘으로 먹고살 수 없어서 정말 괴로웠어요. 그런데 순식간에 인생이 바뀌었죠."[52] 아버지 론은 아들에게 옷을 팔고 싶다면 시장 좌판에서 일자리라도 알아보라고 충고했었다. 맥퀸은 지방시와 계약을 맺고부터는 몇 번이고 아버지를 바라보며 "자, 옷은 이렇게 파는 거예요" 하고 말했다.[53] 그리고 그는 지방시에서 첫 봉급을 받고는 르네 고모한테서 6년 전에 빌린 패션 스쿨 입학금을 마침내 갚았다.

지방시와 계약을 맺고 런던으로 돌아온 맥퀸은 파리에 함께 갈 팀을 꾸리기 시작했다. 케이티 잉글랜드와 트리노 버케이드, 사이먼 코스틴, 샘 게인스버리, 세라 버튼, 숀 린, 조명 전문가 사이먼 쇼두아Simon Chaudoir, 세바스티안 폰스, 디자인 어시스턴트 캐서린 브릭힐Catherine Brickhill이 모였다. "이들이 특별하고 개성 있고 각자 맡은 분야에서 최고라서 골랐어요." 맥퀸이 설명했다. "사실 우리 작업은 수플레를 굽는 일과 같아요. 재료가 하나라도 잘못되면 엉망이 되죠. 하지만 올바른 재료를 사용하면 수플레는 멋지게 부풀어 오르죠."[54] 맥퀸은 남자 친구 아서에게 적합한

자리도 찾았다. "며칠 지나서 리가 같이 일하자고 제안했어요." 아서가 회상했다. "그래서 목요일에 회사에 출근해서 토요일까지만 일하겠다고 말했죠. 리는 제가 경영학을 공부했으니 회계를 보면 되겠다고 했어요. 저는 홍보 업무도 도왔고 필요한 일이라면 무엇이든 했어요."[55] 한 프랑스 기자는 맥퀸과 그의 팀을 "거리의 부랑아들"이라고 불렀고, 맥퀸 일행은 이런 평가를 조금 속상하게 생각했다. "하지만 돌이켜 보면 우린 정말 그랬어요." 캐서린 브릭힐이 말했다. "우리는 물 빠진 청바지와 지퍼 달린 윗도리를 입고 있었고 쿠튀르 하우스를 상당히 경멸했으니까요."[56]

맥퀸은 독립한 이후로 텅 빈 주택에서 무단으로 지내거나 작업실과 임대 아파트를 전전했고, 집주인이 집을 다시 단장하거나 팔려고 내놓거나 직접 들어와서 살겠다고 하면 나가서 새집을 알아봐야 했다. 이제 맥퀸은 안정을 얻을 수 있는 곳에서 지내고 싶었다. 그가 런던 북부에서 집을 알아보려던 무렵, 『인디펜던트 온 선데이』에서 '이상적인 집Ideal Homes'이라는 정기 칼럼에 실릴 내용으로 그에게 인터뷰를 요청했다. 맥퀸이 인터뷰한 질의응답 내용은 1996년 11월 초에 실렸다. 맥퀸은 바다가 내려다보이는 스페인의 언덕에 홀로 서 있는 집이 이상적이라고 말했다. "저는 바다와 밀접한 관련이 있어요. 제가 물고기자리이고, 이 별자리의 지배 행성도 해왕성이거든요." 그리고 동네에는 바가 적어도 하나는 있어야 하며 이왕이면 디스코텍을 겸한 게이 바였으면 좋겠다고 덧붙였다. 또 빵에 발라 먹을 마마이트 잼, 삶은 콩 통조림, 벨루가 캐비아를 파는 슈퍼마켓도 있어야 했다. 집은 건

축가 르코르뷔지에Le Corbusier가 지은 롱샹 성당•을 모델로 삼아서 짓고 싶다고 했다. "침대에 누워서 별을 올려다볼 수 있게 천장은 유리로 만들어야 해요. 사랑하는 사람과 함께 있을 때 그런 광경을 본다면 참 좋겠죠." 침실은 다섯 개 있어야 하고, 건물은 "핵전쟁이 터져도 날아가지 않도록" 7.5센티미터짜리 철강으로 지어야 했다. 욕실은 세 개가 있어야 하며, 그중 하나는 점판암으로 짓고 매립식 욕조를 갖추고 있어야 했다. "그러면 지하 감옥인 것처럼 음산한 느낌이 들겠죠. 거기는 사우나 겸 섹스 오락실로 쓸거예요. 분위기를 더 내야 하니 하네스랑 목줄을 가져다 놓고 이리저리 돌아다니는 쥐도 몇 마리 풀어놓을 거예요. 방음 장치가 중요하겠죠." 또 맥퀸은 유리로 만든 테이블과 의자를 거실 천장에 매달아 놓겠다고 했다. "앉으면 발이 바닥에 닿지 않도록 의자를 마룻바닥 위로 떠다니게 할 거예요." 그리고 맥퀸은 거실 바닥에는 매립형 수족관도 8자 모양으로 만들어서 넣고 그 위로 다리를 만들면 참 좋겠다, 부엌은 스테인리스와 화강암으로 만들것이다, 요리는 정말 좋아하지만 설거지는 아주 싫어하므로 붙박이 식기세척기를 설치하거나 "집시 가족"을 고용해서 설거지를 시키겠다, 이웃은 하나도 없고 제멋대로 내버려 둔 정원이 집을 에워싸는데 그게 320제곱킬로미터 정도 뻗어 있으면 더할 나위 없이 완벽할 것 같다, 대문 위에는 "위험을 각오하고 들어오시오"라는 글귀도 하나 써 놓겠다, 하면서 이야기를 이어나갔다. [57]

• 프랑스 서부의 롱샹Ronchamp에 위치한 성당으로 1955년에 완공되었다.

맥퀸과 같이 살았던 미라 차이 하이드는 그가 혹스턴 스퀘어에서 나간다는 생각에 속상했지만 그와 함께 집을 보러 다녔다. 둘은 딱 두 군데만 둘러보고 이즐링턴 콜먼 필즈 9번지에 있는 3층짜리 집을 골랐다. 주택이 다닥다닥 붙어 있는 거리에서 가장 끝에 있는 조지 왕조풍Georgian* 집이었다. "'너 딱 두 군데밖에 안 봤잖아' 하고 말했어요. 개인적으로 걔가 고른 집이 별로였고 더 괜찮은 곳을 찾을 수 있다고 생각했죠. 하지만 리는 다르게 말했어요. '됐어, 이 집 살 거야.'"58 맥퀸은 1996년 12월 17일에 26만 파운드를 치르고 계약을 완료했고 집을 개조하는 데 수천 파운드를 더 들였다. 거실에 매립식 수조를 넣겠다는 꿈은 이룰 수 없었지만, 식당 벽에 딱 맞게 들어갈 수족관은 살 수 있었다.

1996년 말부터 1997년 초까지 맥퀸은 정신없이 바빴다. 10월 중반에 지방시와 계약을 맺고 나니 이듬해 1월에 열릴 첫 오트쿠튀르 패션쇼를 준비할 수 있는 기간은 열한 주뿐이었다. 맥퀸의 팀은 런던의 작업실과 파리 보주 광장 근처의 침실 네 개짜리 아파트를 오가며 일했다. "파리의 아파트는 처음에 좀 텅 비어 있었어요. 막 페인트칠을 끝낸 참이었고 집을 새로 꾸민 지도 얼마안 됐죠." 캐서린 브릭힐이 회상했다. "리가 새빨간 페인트를 큰통으로 사 와서 온 집에다 뿌리고 싶어 했어요."59 맥퀸은 지방시에서 받은 돈을 개인 브랜드에도 투자할 수 있었기 때문에 먼저

* 18세기 초반부터 약 1세기 동안 영어권 지역에서 유행한 건축 스타일. 고대 그리스·로마의 고전주의 건축에 바탕을 둔 균형과 비율에 중점을 둔다.

혹스턴 스퀘어 모퉁이 바로 근처인 리빙턴 스트리트에 있는 스튜디오로 작업실을 옮겼다. 새 스튜디오를 방문했던 기자는 이렇게 표현했다. "'그 젊은이들'이 자리 잡은 곳은 시위꾼의 진지였다. (…) 창에는 커튼 대신 누더기가 달려 있었다. 낡은 신문지가 흩어져 있는 마룻바닥 한가운데에는 스프레이 페인트가 뿌려진 마네킹 하나가 서 있었다. 그리고 더 큰 방으로 둘러싸인 작은 방의 벽에 기대어 있는 게시판에는 야스민 르 본Yasmin Le Bon부터 젊은 모델 중에서 환상적인 아름다움을 드러내는 캐런 앨슨Karen Elson까지, 모델 사진이 여러 장 꽂혀 있었다."[60] 풀타임으로 맥퀸의 팀에서 일하기 위해 캘빈 클라인의 일자리를 마다한 세라 버튼이 말하길, 맥퀸은 지방시에서 일을 시작하기 전까지 바디맵과 플라이트 오스텔에서 사용하던 재단 작업용 테이블 하나만 두고 일을 했다. "그리고 의자는 테이블과 높이가 잘 안 맞았어요. 리가 지방시와 계약하고 나서 드디어 높이가 맞는 의자를 샀죠. 리는 돈을 벌 수 있어서 정말로 흥분했어요. 이전에는 한 번도 못 했던 일을 할 수 있었으니까요."[61]

맥퀸은 프랑스어를 배울 생각이 없었지만, 지방시 아틀리에에 있는 '작은 손'들과 몸짓으로 소통할 수 있기를 바랐다. "한번은 리가 가봉을 하던 도중에 함께 작업하던 직원한테 어깨 부분을 줄여 달라고 했어요. 그런데 프랑스어를 몰라서 엉뚱하게 '완두콩un petit pois'이라고 말실수를 했죠."[62] 사이먼 언글레스가 회상했다. 맥퀸이 오트 쿠튀르 패션쇼에 선보일 디자인 초안을 보여 주자 언글레스는 형편없으니 처음부터 다시 디자인해야 한다고 우

겼다. 맥퀸도 인터뷰에서 "알렉산더 맥퀸이 일을 맡는다고 해서 대번에 기가 막히도록 멋진 작품이 나올 거라고 기대하면 안 돼요"라고 말한 적이 있다.[63] 지방시 아틀리에 대다수가 맥퀸의 작업 방식에 충격을 받았다. "우리 하우스에는 비범한 노하우가 있습니다. 다만 전통적인 방법만 추구하죠." 지방시의 수석 재단사 리샤르 라가르드Richard Lagarde가 이야기했다. "우리는 여러 방법을 뒤섞는 데 익숙하지 않았어요. 맥퀸 때문에 일하던 방식을 완전히 바꿔야 했죠."[64]

그해 12월, 맥퀸과 아서는 패션쇼 준비 중에 잠깐 짬을 내어 뉴욕을 방문해 미국 최고의 패션 행사인 메트로폴리탄 미술관 갈라에 참석했다. 그해 갈라는 디올 하우스 창립 50주년을 기념했다. 만찬 자리에서 맥퀸과 아서는 다이애나 왕세자비와 담소를 나눴다. 왕세자비는 존 갈리아노가 디올에서 만든 몸에 딱 붙는 남색 실크 드레스를 입었고, 아서는 그 옷을 보고 "잠옷처럼 생겼다"고 생각했다. 그날 아침 맥퀸과 아서는 런던 히스로 공항에서 굴을 시켜 먹었었다. 맥퀸은 맛을 보자마자 굴이 상했다고 말했지만, 아서는 접시를 싹 비우고 샴페인까지 몇 잔 곁들였다. 결국 아서는 갈라 만찬 내내 속이 불편했고 새로 개점한 호텔인 소호 그랜드로 돌아가자마자 화장실에 틀어박혀야 했다. 다음 날 아서는 병원에서 치료를 받았다. 맥퀸은 데이비드 보위와 그의 아내 이만Iman의 저녁 식사에 초대받았다. 하지만 아서가 너무 아파서 함께 갈 수 없자 조수 트리노 버케이드를 데리고 갔다. "보위가 다음 날 호텔로 전화해서 저도 놀러 왔으면 좋겠다고 말했

맥퀸은 지방시 작업 때문에 런던과 파리를 오갔지만 프랑스어를 배울 생각이 없었다.
맥퀸의 친구가 그의 말실수를 이렇게 이야기했다. "리가 가봉을 하던 도중에
(지방시 스튜디오에서) 함께 작업하던 직원한테 어깨 부분을 줄여 달라고 했어요.
그런데 프랑스어를 몰라서 엉뚱하게 '완두콩un petit pois'이라고 말실수를 했죠."
© Murray Arthur

어요. 그래서 그의 아파트로 갔죠. 보위는 크리스마스 선물을 포장하고 있었어요." 아서가 당시를 회상했다. "저한테 블랙커피를 두 잔 타 줬고 마룻바닥을 굴러다니는 공 같은 예술 작품도 보여 줬어요."[65] 보위는 맥퀸에게 자기가 "맥퀸의 디자인에 깊이 감명받아서 옷을 사려고 수표책을 계속 급하게 꺼내야 한다"고 말했다.[66] 맥퀸과 아서는 맨해튼에서 숀 린을 만나 함께 사진을 찍었다. 사진 속의 그들은 오버코트로 몸을 감싸고 록펠러 플라자의 스케이트 링크 옆에 서서 카메라를 향해 미소 짓고 있다.

맥퀸은 파리로 돌아와서 다시 쿠튀르 컬렉션을 공들여 만들었다. 그는 흰색과 금색이 어우러진 지방시의 로고, 그리고 황금 양털을 구하는 임무를 안고 떠난 이아손과 아르고 원정대 신화에서 영감을 얻었다. 패션쇼 2주 전, 프랑스의 사진작가 안느 드니오Anne Deniau가 무대 뒤에서 작업 중인 맥퀸의 모습을 사진에 담기 시작했다. 드니오는 그때부터 13년 동안 맥퀸의 모습을 기록하는 작업을 했다. 그녀는 지방시에서 일하며 갈리아노 패션쇼의 백스테이지를 포착하기도 했다. 그녀는 "갈리아노의 위풍당당함과 광기, 걷잡을 수 없는 낭만주의"를 좋아했다면서 "맥퀸을 이해하지 못할까 봐" 걱정스러웠다고 말했다. 하지만 공연한 걱정이었다. 맥퀸을 만나기 전에 그녀는 맥퀸의 프로필과 〈인형 벨머〉 패션쇼 사진 몇 장을 정리한 서류철을 받았다. 드니오는 내용을 살펴보고 서류철을 닫고 난 후 "자꾸 머릿속에 떠오르는 단어 두 개를 이야기"했다. "강인함과 연약함. 둘 다 극단적이야. 쉽지 않겠어."[67]

드니오는 맥퀸을 처음 만났을 때 그도 자기처럼 수줍음이 많다는 사실을 알아챘다. "부끄러움을 많이 타는 사람 둘이 만나면 말을 거의 안 하죠. 각자 신발만 쳐다봐요."[68] 드니오는 패션쇼가 열리기 하루 전인 1997년 1월 18일에 모델 에바 헤르지고바Eva Herzigova가 마지막으로 옷을 입어 보려고 밤늦게 아틀리에로 왔던 일을 떠올렸다. 맥퀸은 옷을 입은 헤르지고바를 보고 뭔가 잘못되었다는 사실을 깨달았다. "그 사람은 우리 안에 든 짐승처럼 모델 주변을 돌아다녔어요. 무릎을 꿇었다가 일어섰다가 두 걸음 물러섰다가 앞으로 나왔다가 다시 물러서면서요." 드니오가 당시를 회상했다. "잠시 꼼짝 않고 서 있더니 한마디 했죠. '가위.' 그러더니 옷을 자르기 시작했어요. 소매 한쪽이 떨어져 나갔고 다른 한쪽도 잘렸어요."[69] 맥퀸은 작업을 마치고 드니오와 담배한 대를 나눠 피우면서 컬렉션 의상을 어떻게 생각하느냐고 물었다. 드니오가 좋거나 싫다고 생각한 점을 말하자 맥퀸이 답했다. "그래, 맞아요. 다 쓰레기죠. 저는 실패했어요." 드니오는 맥퀸을 달래려고 애썼다. 그래서 맥퀸의 작품은 가치 있고 자기 자신을 인정해야 한다고 말했지만, 확실히 컬렉션 의상은 제대로 완성되지 않았다고 생각했다. "이제 끝났어요." 맥퀸이 답했다. "너무 늦었어요."[70] 맥퀸은 아파트로 돌아가서 동료들과 술을 거나하게 마셨다(지방시의 홍보 담당자 에릭 라뉘Eric Lanuit의 표현을 빌리자면 그곳은 "맥주 깡통과 감자튀김을 담은 접시가 여기저기 널브러져 있고 재떨이에는 담배꽁초가 빼곡한, 전형적인 젊은 영국 로커의 방"이었다[71]). 아서가 이야기했다. "우리는 파티를 열었어요. (패션쇼

에 쓸) 구두를 집에 두고 있어서 그걸 신고 집안을 활보했죠. 다음 날 숙취가 정말 심했어요."[72]

1997년 1월 19일, 맥퀸은 위베르 드 지방시가 다녔던 프랑스의 국립 미술 학교인 에콜 데 보자르에서 첫 지방시 패션쇼를 열었다. 백스테이지에는 열기와 흥분이 가득했다. 맥퀸은 힐스 저택에 있던 뿔 중에서 특히 "동그랗게 말린 것"으로 골라 가져온 숫양 뿔을 금칠해서 나오미 캠벨에게 씌웠다.[73] 그가 캠벨의 코 안에 금칠한 커다란 쇠코뚜레를 끼울 때 다른 모델들은 조용히 기다려야 했다. 모델 조디 키드가 당시 상황을 회상했다. "우리 모두 코르셋을 엄청나게 졸라매고 있었어요. 맹세하건대 저는 너무 긴장해서 심장이 멎을 것만 같았죠. 저는 아예 숨을 못 쉬었고 그 사람(맥퀸)은 헐떡이면서 가쁜 숨을 몰아쉬었어요." 캐서린 브릭힐은 모델이며 스타일리스트며 메이크업 아티스트며 다들 "미친 듯이" 뛰어다녀서 백스테이지가 아주 비좁아 보였다고 기억했다. "(맥퀸은) 헤르지고바 앞에서 다리를 벌리고 서서 코르셋에 붙어 있는 레이스를 잘라 냈어요. 그리고 헤르지고바가 제시간에 무대에 나갈 수 있게 '이 망할 년'이라면서 끌고 갔어요. 곧 무대에 올라야 하는 모델의 눈에 눈물이 고였죠. 아마 그런 대접은 한 번도 못 받아 봤을 거예요."[74]

패션쇼는 한 시간 늦게 시작했다. 당시 세상에서 몸값이 가장 비쌌던 남성 모델 마르쿠스 셴켄베리Marcus Schenkenberg가 이카로스 분장을 하고 사회를 봤다. 허리에 간단히 천만 두르고 거대한 날개를 단 그의 몸에 미라 차이 하이드가 금가루 스프레이를 뿌

렸다. 셴켄베리는 처마에 달린 석재 발코니에서 패션쇼를 지켜봤다. 객석 가장 앞줄에는 미국『보그』편집장 애나 윈투어와 동료 해미시 볼스, 디자이너 아제딘 알라이아, 독일 출신 사진작가 페터 린트베르그Peter Lindbergh, 위성 안테나처럼 생긴 검은 모자를 뽐낸 이사벨라 블로, 에번스Evans라는 브랜드에서 산 체크무늬 슈트를 입은 조이스 맥퀸이 자리했다. 관객의 반응은 극과 극으로 갈렸다. 블로는 모델이 등장할 때마다 환호성을 질렀다. 조디 키드는 금색 보디 슈트 위에 거대한 옷자락이 달린 하얀 새틴 코트를 입었다. 오페라 가수 마리아 칼라스Maria Callas처럼 꾸민 모델은 흰색 드레스를 입었다(맥퀸은 파솔리니의 영화 〈메데아Medea〉에서 칼라스가 연기한 인물을 참조했다). 어느 기자는 이 모델의 머리를 "검은 거품"에 비유했다. 수많은 모델이 금칠한 유두를 전부 드러냈다. 관객 중에는 런웨이에서 펼쳐지는 광경을 불쾌하게 여긴 이가 많았다. "오트 쿠튀르 패션쇼에 참석한 숙녀들은 (…) 젊은이 특유의 활력과 혼란스러움이 과도하게 드러나는 해괴한 의상이 눈앞을 지나다니는 광경을 보고 충격을 받은 듯했다."『뉴요커』의 힐튼 앨스 기자가 당시 패션쇼를 묘사했다. "과거와는 분명히 다른 현재가 그들을 그저 스쳐 지나가고 있었다." 그리고 한 프랑스 패션 기자는 "세상에, 계속 저런 스타일링을 밀고 나가면 망하겠는데" 하고 중얼거렸다. 다른 기자는 단 한 마디로 끝냈다. "재앙, 끝."[75]

『데일리 텔레그래프』의 힐러리 알렉산더,『가디언』의 수재나 프랭클,『이브닝 스탠더드』의 미미 스펜서Mimi Spencer는 맥퀸

의 패션쇼에 긍정적인 비평 기사를 썼지만, 다른 기자들은 혹평했다. "스물일곱 살에 파리로 와서 발렌티노나 샤넬의 디자이너들과 경쟁하고 (…) 이기리라고 기대하면 안 된다." 미국 『하퍼스 바자*Harper's Bazaar*』의 편집장 리즈 틸버리스가 날을 세웠다. "런던에서 이런 패션쇼를 열었다면 괜찮고 또 훌륭해 보였겠지만, 컬렉션에는 새로움이라고는 없었으며 재단도 기대에 미치지 못했다."[76] 『선데이 타임스』의 콜린 맥도웰은 패션쇼가 "지루"하고 "끔찍하게 구닥다리"였다고 맹비난했다. "패션쇼는 전부 올림포스산으로 배경이 바뀐 코미디 영화 시리즈 〈계속 가요Carry On〉처럼 변해 갔다. 금색 가슴 받이와 숫양의 뿔, 끝도 없이 나오는 흰색으로 가득한 런웨이에 시리즈 주연 케네스 윌리엄스Kenneth Williams만 데려다 놓으면 영화 세트가 완성됐을 것이다. 맥퀸의 컬렉션 중 결코 최고라고 할 수 없다." 맥도웰의 조언은 간단했다. "스타일리스트와 액세서리 제작자를 내쫓아야 한다. 그들이 컬렉션을 망치고 있다. 그리고 어리다는 핑계를 내세우고 싶은 유혹을 이겨내야 한다. 이브 생 로랑이 디올 하우스를 맡았을 때 그는 겨우 스물한 살이었다."[77] 프랑스 언론은 훨씬 더 신랄했다. 잡지 『르 누벨 옵세르바퇴르*Le Nouvel Observateur*』는 맥퀸의 외모를 공격했다. "그는 살짝 때 묻은 셔츠의 목 부분 단추를 채우지 않았다. 시크하게도 그 틈으로 맥주 캔을 넣어 다닐 것이다. 게다가 '정말 리버풀 축구팀 같은' 그 머리 모양하고는…. 차라리 헤비메탈 그룹 AC/DC 팬이 오트 쿠튀르 상을 타겠다."[78]

맥퀸은 더 잘할 수 있었다는 사실을 알았다. 맥퀸은 파티를 하

러 나가는 대신 엄마와 차를 마시고 아서와 함께 아파트로 돌아갔다. "그 옷 전부 만들고 꾸미느라 한 달이 걸렸어요." 훗날 맥퀸이 이야기했다. "파리에서 꽤 많이 얻어맞았죠. 어느 정도는 제가 통제할 수 없었다는 사실에 더 화가 났어요. 만약 제 브랜드에서 그런 일이 벌어졌다면 신경 안 썼을 거예요. 하지만 다른 브랜드에서 일하는 상황이었으니 공격적으로 나설 수 없었어요. '글쎄, 신경 안 쓰니까 멋대로 생각하세요. 우리는 이래서 옷을 만드는 거예요. 우리 생각은 이렇다고요. 이건 맥퀸 컬렉션이에요.' 이렇게 말할 수는 없잖아요. 그 멍청이들은 밑도 끝도 없이 '이건 오트 쿠튀르가 아니야, 이건 다 엉터리야'라고 했죠. 하지만 오트 쿠튀르를 제작한다는 것은 쿠튀르 의상을 입을 새로운 고객을 찾는다는 거예요. 언론이 이런 옷은 투자가인 앤 배스Anne Bass에게 안 어울린다고 떠들어 대면 그러기 힘들죠." 맥퀸은 쿠튀르 의상 한 벌을 사는 데 수시로 수십만 달러를 쓰는 뉴욕 사교계의 거물을 언급했다. "그러니까 제 말은 어쨌거나 빌어먹을 앤 배스한테는 옷을 입히고 싶지 않다는 뜻이에요." 맥퀸은 이상적인 새 고객이 가수이자 배우인 코트니 러브Courtney Love나 마돈나 같은 여성이라고 밝혔다.[79]

패션쇼 다음 날 아침, 맥퀸은 계속 이어지는 인터뷰를 견뎌야 했고 일부 인터뷰는 당혹스러웠다. 한 프랑스 기자는 맥퀸에게 2000년에는 패션이 어떨 것 같은지 물었다. "무슨 헛소리예요. 저는 옷을 만드는 사람이지 점쟁이가 아니잖아요." 다른 기자는 맥퀸이 코르셋을 사용하기로 유명한 디자이너로서 발기를 억제

하겠다는 생각을 해 본 적 있는지 질문했다. 맥퀸은 폭소했다. 그
날 맥퀸은 웨딩드레스를 디자인해 달라는 사우디아라비아 공주
와 만나는 일을 포함해 약속을 네 개나 잡은 상태였다. "정말 불
안해요. 저는 단순히 저 자신일 수만은 없잖아요. 그리고 쿠튀
르 의상은 평범한 사람을 위한 옷도 아니고요. 드레스 한 벌에 2
만 파운드나 해요." 맥퀸은 성공 비결 중 하나가 자제라는 사실
을 깨달았다. "오트 쿠튀르에서 가장 중요한 것은 구조와 기교예
요. 눈에 보이면 닥치는 대로 장식하거나 어마어마하게 많은 튈
tulle*을 휘감아 놓고 싶지 않아요. 요즘 시장에서는 부적절하죠.
오트 쿠튀르를 21세기로 가져가야 해요."[80]

지방시에서 선보인 첫 패션쇼를 실패한 맥퀸은 꽤나 상처를 받
았지만 고통을 이겨내고 긴 안목으로 작업을 바라보려고 애썼
다. "저는 패션이 암이나 에이즈 치료제라고 생각하지 않아요. 다
른 어떤 것도 아니죠. 가장 중요한 사실을 말하자면, 옷은 그냥
옷이에요."[81]

• 뻣뻣하면서도 가벼운, 세밀하게 짜인 망사 형태의 직물. 18세기에 레이스·실크 생산의 중심지로
유명했던 프랑스 중부 도시 튈Tulle에서 이름이 유래했다.

8
깊어 가는 고통

"알다시피 우리 모두 꽤 쉽게 버려질 수 있어요."
— 알렉산더 맥퀸

1996년 12월 1일, 에식스의 헤딩엄성은 예사롭지 않은 사진을 촬영하기 위한 배경으로 바뀌었다. 성 내부에서 타오른 불꽃이 12세기에 지어진 석벽을 삼키려는 듯 날름거렸다. 알렉산더 맥퀸과 이사벨라 블로는 성 앞에서 미국 사진작가 데이비드 라샤펠David LaChapelle을 향해 포즈를 취했다. 그날 찍은 사진은 오늘날 봐도 여전히 충격적이다. 맥퀸은 검은색 코르셋과 풍성하고 기다란 황토색 치마를 입고 새빨갛고 긴 가죽 장갑을 낀 채 횃불을 들고 소리를 지르고 있다. 블로는 얼굴 절반을 가리는 네크라인이 눈에 띄는 아름다운 연분홍색 중국풍 드레스를 입고 필립 트리시가 만든 빨간 마름모꼴 모자를 썼다. 블로는 한 손으로 맥퀸의 치맛자락을 붙잡고 왼발을 뒤쪽으로 차올리고 있다. 그 뒤로 전투용 마구를 찬 백마가 뒷다리로 서 있고, 갑옷을 입은 기사가 죽

었는지 다쳤는지 옆에 쓰러져 있다. 풀밭 오른쪽 끝에 놓여 있는 두개골은 과거에 저질러진 잔혹 행위를 암시하고 앞으로 벌어질 비극을 예고한다.

『배니티 페어*Vanity Fair*』가 이 사진을 스물다섯 페이지짜리 특집 기사 '런던이 다시 세상을 흔든다London Swings Again'에 실었다. 리엄 갤러거와 팻시 켄싯이 영국 국기를 깔아 놓은 침대에 누워 있는 사진도 담았던 이 특집 기사는 반쯤은 전 세계 문화가 진정으로 흥분했고 반쯤은 매스컴이 과도하게 선전하며 꾸며낸 '쿨 브리타니아Cool Britannia' 현상을 자세히 다뤘다. "1960년대 중반과 마찬가지로 미술과 대중음악, 패션, 음식, 영화에서 젊은 아이콘이 바글거리는 런던은 다시 새로운 문화를 개척해 나가고 있다." 『배니티 페어』는 맥퀸과 블로 외에도 데이미언 허스트와 조디 키드, 건축 디자이너 테런스 콘랜Terence Conran, 걸 그룹 스파이스 걸스Spice Girls, 레스토랑 사업가 올리버 페이턴Oliver Peyton, 크리에이션 레코드 사장 앨런 맥기Alan McGee, 록 그룹 오아시스의 노엘Noel Gallagher과 리엄 갤러거 형제, 잡지『로디드*Loaded*』의 에디터 제임스 브라운James Brown, 록 그룹 블러의 데이먼 알반Damon Albarn, 소설가 닉 혼비Nick Hornby, 정치인 토니 블레어Tony Blair(그가 이끄는 노동당은 1997년 5월 총선에서 압승을 거뒀다)를 인터뷰했다. 블레어는 인터뷰에서 낙관적 태도를 보였다. "변화를 향한 두려움보다 변화가 불러올 희망이 더 큽니다." 그는 선거 캠페인에 아일랜드 팝 그룹 드림D:Ream의 「상황은 좋아질 수밖에 없어요Things Can Only Get Better」를 사용했다.[1]

『배니티 페어』는 미국의 시사잡지 『뉴스위크*Newsweek*』가 1996년 11월 초에 출간한, 영향력이 큰 특집 기사를 보고 '○ 브리타니아' 기사를 기획했다. 『뉴스위크』 기사를 쓴 스트라○○ 맥과이어Stryker McGuire 기자는 글 첫머리에서 런던이 "지구상 ○장 멋진 도시"로 태어난 순간은 바로 "파리의 저명한 패션 하○스 지방시와 디올이 런던의 자신만만한 젊은 디자이너를 수석 ○튀리에couturier•로 지명했던 2주 전"이라고 꼽았다.[2]

1980년대 초 처음 영국을 방문했던 맥과이어는 1996년 ○ 다시 찾은 런던이 달라졌다는 사실을 당연히 알아챘다. "위○ 역사가 깃들었지만 난방은 형편없고 음식은 더 끔찍한 칙칙○ 도시"는 변했다. 금융계는 호황을 맞아서 "금융가 스퀘어 마○ 전역에서 (…) 순수한 에너지가 분출"했고, 돈이 런던과 뉴○ 사이로 흘렀다. 예술계는 번성했고 "제이 조플링Jay Jopling과 ○○스 사치Charles Saatchi 같은 런던 미술상과 수집가는 그들이 사들○ 작품의 예술가보다 더 유명했다." 건축은 일종의 황금기를 ○았다(맥과이어의 기사가 나오기 일주일 전쯤 런던은 현재 '런던 ○London Eye'라고 불리는 "템스강 변의 거대한 회전 관람차"를 세우겠○고 발표했다). 1994년 개통한 유로스타 열차는 "대륙을 런던의 ○장부로 곧장 이끌어 왔다." 미니스트리 오브 사운드 같은 클○ 역시 "유럽을 넘어서 전 세계의 젊은이를 끌어당겼다."[3]

• '재봉사(남성)'라는 뜻을 가진 프랑스어. 고급 패션 ○○○○ ○○는 대표 디자이너를 가리킨다. 해당 인물이 여성일 경우 '쿠튀리에르couturière'라○

이사벨라 블로는 『배니티 페어』의 요청으로 특집 기사의 자문을 맡았다. 헤딩엄성을 소유한 린지 가문이 영상이나 사진 촬영을 허가하지 않으려고 했지만 블로 부부는 인맥을 동원해 화보를 촬영해도 좋다는 허락을 받아냈다. "아내 말로는 알렉산더가 '제일 비싼 사진작가는 누구야?' 하고 물어봤대요. 아내가 데이비드 라샤펠이라고 대답하니까 알렉산더가 '우리 사진을 찍어 달라고 하자'라고 말했다더군요." 데트마 블로가 이야기했다. "이사벨라는 그 계획을 아주 마음에 들어했어요. 웃음을 터뜨렸죠. 정말 대담하고 영리하고 자신만만하고 오만하기까지 한 계획이었어요. 사진 제목은 '집을 불태우다Burning Down the House'였어요. 아내와 알렉산더 둘에게 꼭 어울리는 제목이죠."[4] 이사벨라 블로는 헤딩엄성이 어릴 적 탐험하며 돌아다녔던 고향 도딩턴 파크의 중세 성과 닮았다는 사실을 알아챘다. 데트마 블로는 아내에 관해 저술한 책에서 이렇게 설명했다. "아내는 잡초가 무성한 위험한 탑에서 다시 극적으로 구성한 중세 의식과 신화를 따라 하며 노는 일을 참 좋아했다. 처제들도 기꺼이, 가끔은 마지못해 같이했다. 탑은 이사벨라의 고풍스러운 미학에서 중요한 요소였다."[5] 『배니티 페어』 화보 촬영은 블로가 소녀 시절 즐겨 했던 놀이의 연장이었고, 그녀는 맥퀸에게 관습을 거스르는 중세 드래그 퀸 역할을 맡길 수 있어서 몹시 설렜을 것이다. 하지만 데트마 블로가 전하기로 "맥퀸의 어머니는 아들이 치마를 입어서 화가 났다."[6]

이사벨라 블로는 맥퀸에게 특집 기사에 실을 수 있도록 작가

데이비드 캠프David Kamp와 인터뷰하라고 설득했다. "언론계는 맥퀸을 섭외하는 데 굉장히 열성이었어요. 맥퀸은 오만했고 인터뷰를 꺼렸거든요." 캠프가 설명했다. "그러니 그와 앉아서 이야기를 나눌 기회를 퇴짜 놓을 수 없었죠." 하지만 캠프는 그때 운나쁘게 독감에 걸린 탓에 정신없이 인터뷰를 시작했다. "당신은 확실히 부유한 집안 출신이 아니죠. 그래서 궁금한데 만약⋯." 이때 맥퀸이 캠프의 말을 잘랐다. "무슨 말이죠? 확실히?! 정말 거만하군요." 맥퀸은 벌떡 일어서서 캠프가 확실히 패션을 잘 모르는 것 같다며 무슨 글을 쓰는 작가냐고 따졌다. "이봐요, 저도 제가 에이미 스핀들러(『뉴욕 타임스』의 패션 비평가)가 아니라는 걸 알아요." 캠프가 대답하자 맥퀸은 약간 누그러졌다. "저는 에이미 스핀들러를 아주 좋아해요." 맥퀸이 대꾸했다. "제가 스핀들러에게 보여 줬던 걸 보여 드릴게요." 맥퀸은 자기도 몸 상태가 조금 안 좋다고 털어놓았다. 그때야 비로소 캠프는 "그가 왜 벌컥 화를 냈는지 조금이나마 이해"했다. 인터뷰는 다시 이어졌다.

캠프는 맥퀸이 "머리를 아주 짧게 깎았고, 스웨터로 가린 뱃살이 툭 튀어나왔으며, 눈은 단춧구멍처럼 작고, 볼은 꼭두각시 인형의 뺨을 닮았다. 무뚝뚝했지만 귀여웠다"라고 묘사했다.[7] 맥퀸은 주위의 모든 것에서, 심지어 사람들이 대체로 패션과 상극이라고 생각하는 모습에서도 영향을 받는다고 말했다. 예를 들어 그는 그즈음 코트 허리춤에 노끈을 묶어 놓은 부랑자를 보고 그의 실루엣을 본떠서 옷깃과 소맷단에 몽골리안 퍼를 덧대고 노끈 대신 허리띠를 두른 코트를 만들겠다는 생각을 떠올렸다. "저

는 그 노숙자를 비웃지 않았어요." 맥퀸이 말했다. "누가 비웃을 수 있겠어요? 제 코트는 1천2백 파운드고, 그 사람 코트는 공짜예요."[8]

캠프는 "낙서로 가득하지만 평범한 곳"이던 맥퀸의 스튜디오에서 인터뷰하다가 1996년 11월 11일 런던 시장이 주최한 연회에서 존 메이저 총리가 연설했던 내용을 그에게 알려 줬다.[9] 메이저 총리는 연설이 끝나갈 무렵 영국, 특히 런던이 일종의 창조적 폭발을 겪고 있다는 증거로 맥과이어가 쓴 『뉴스위크』 기사를 언급했다. "우리나라는 파리의 패션쇼를 장악했습니다." 분명히 갈리아노와 맥퀸을 가리키는 발언이었다. "그렇게 말했어요?" 맥퀸이 되물었다. "아, 빌어먹을 멍청이 자식! 정말 전형적인 공무원 놈이에요! 뭔가 해 보려고 애쓸 때는 요만큼도 안 도와주면서, 성공하고 나면 공을 다 차지해 버리죠! 꺼지라고 해요!"[10]

그해 맥퀸과 아서는 아직 보수 공사 중이던 콜먼 필즈의 새집 대신 혹스턴 스퀘어의 로프트에서 크리스마스 휴가를 보냈다. 크리스마스에 로프트 건물은 텅 비어 있었다. 그런데 맥퀸은 요리 중에 이상한 소음을 들었다. "그러다 별안간 냉장고 문이 정말로 세게 닫혔어요." 아서가 이야기했다. "리는 제가 샤워하고 나와서 냉장고 문을 힘껏 밀친 줄 알았죠. 하지만 저는 샤워 중이었어요. 잠시 후 위에서 발걸음 소리가 나길래 리가 저한테 가서 보고 오라고 시켰어요. 저는 뒷문으로 나가서 철제 계단으로 올라갔죠. 그런데 칠흑같이 어두워서 아무것도 안 보였어요. 다시 내

려와서 너무 깜깜하다고 했죠. 리는 잔뜩 겁을 먹었고, 결국 우리는 혹스턴 스퀘어에 있는 목사관으로 갔어요. 교구 목사에게 우리 건물에 와서 퇴마 의식을 해 달라고 부탁했죠."[11] 맥퀸은 남자친구 집에 가 있던 미라 차이 하이드에게도 전화해서 다시 혹스턴 스퀘어로 돌아와 달라고 애원했다. "그 건물에 귀신이 출몰한다는 소문이 자자했어요." 하이드가 말했다. "친구들이 놀러 오기 싫어했어요. 리도 소문을 들었겠죠. 뭔가 봤다는 사람도 있어요. 사람 같은 시커먼 형상이었는데 얼굴이 없었대요. 꼭 사람 모양대로 종이를 오려 낸 것처럼 말이죠. 그게 화장실 옆 복도에 자주 나타났어요. 게다가 우리가 별짓을 다해 봤는데도 건물에서 냉기가 사라지지 않았어요. 난방 문제를 해결해 보겠다고 거금을 들였지만 소용없었죠. 그 건물이 원래 가구 공장이었대요. 길 건너 블루노트 건물에서 일하던 사람들이 해 준 이야기도 있는데, 그 사람들이 제 로프트에서도 작업을 하다가 잠시 나갔다 들어와 보니까 바닥에 두고 갔던 연장이 전부 거꾸로 뒤집혀 있었대요."[12]

1997년 2월, 맥퀸과 아서는 새집으로 이사했다. 둘은 혹스턴 스퀘어에 있는 컨템퍼러리 디자인 가게 SCP에서 매슈 힐튼 Matthew Hilton의 값비싼 가죽 의자와 소파를 샀다(나중에 아서가 포장해 온 중국 음식을 그 소파에 엎질렀다). 앤티크 매장에서 아름답게 세공된 17세기 프랑스산 나무 침대도 샀다. "리는 방 하나를 드레스룸으로 썼어요." 하이드가 이야기했다.[13]

맥퀸은 지방시 데뷔 패션쇼를 열고 닷새 후 모델이 되어 볼 기

회를 얻었다. 가와쿠보 레이가 파리의 국립 아프리카·오세아니아 미술관에서 여는 남성복 패션쇼에 모델로 서 달라고 그에게 부탁했던 것이다. 맥퀸이 입은 옷은 헐렁한 타탄 무늬 바지와 옷감 사이에 충전재가 들어간 밝은 크림색 슈트였다. 패션 기자 스티븐 토드Stephen Todd의 표현을 빌리자면, 맥퀸의 커다란 덩치 때문에 팽팽하게 늘어난 옷은 하얀 이불을 잘라 만든 것처럼 보였고 맥퀸은 "딱히 날씬해 보이지 않았다." 당시 토드는 맥퀸을 인터뷰해서 호주의 게이 잡지 『블루Blue』에 기사를 싣기로 했다. 가와쿠보 패션쇼에 서는 날 바로 런던에 가야 했던 맥퀸은 따로 짬을 낼 수 없어서 백스테이지에서 인터뷰를 해야 했다. "그 사람은 극도로 예의가 발랐어요. 남의 시선을 의식해서가 아니라 타고나기를 공손했죠." 토드가 맥퀸이 백스테이지에서 보인 태도를 이렇게 말했다. "그저 예의 바르다고만 설명하면 지나치게 안일한 표현처럼 보이겠죠. 하지만 당시 상황을 잘 생각해 보세요. 이 젊은이는 스포트라이트를 받은 지 오래되지 않았어요. 그 체중에 '소시지'처럼 입고 비평가로 가득한 곳을 걸어가야 하는 데, 자신이 진심으로 흠모하는 우상 가와쿠보가 곁에서 쇼를 준비할 때 그 앞에 나선다는 데 극도로 신경을 쏟고 있었어요. 하지만 인터뷰를 위해 시간을 할애했고, 질문을 받으면 충분히 생각하고 조리 있게 대답했어요. 그리고 저한테 시간을 내줘서 고맙다는 인사도 했고요. 그러고는 인터뷰가 끝난 지 10분 만에 바로 런웨이로 나섰어요."

맥퀸과 토드는 친구가 되었다. 맥퀸은 파리에 작업을 하러 올

때마다 파리에서 활동하는 토드를 만났다. "맥퀸은 차분하고 심지가 강했어요. 겉으로만 그럴듯한 것에는 관심이 없었고요." 토드가 말했다. "외모도 눈길을 끌죠. 첫눈에는 강해 보여요. 하지만 다시 보면 분명히 부드러운 면이 있어요. 저는 그런 부드러운 면에 마음이 움직였어요. 서로 노동자 계층 출신 사내라는 사실을 알고 동질감을 느꼈을 수도 있지만, 어쨌거나 우리는 놀라울 정도로 쉽게 친해졌어요. 특별한 일도 없었거든요. 하지만 그때는 맥퀸이 파리 패션계의 거대한 비즈니스 세계로 들어가기 전이었죠. 당시 우리는 꽤 퇴폐적인 게이 바에서 자주 놀았어요. 맥퀸이 파리에서 알고 지내던 사람 중에 영어를 쓰는 사람이 몇 없었는데, 그중 하나가 저였고요. 지방시는 맥퀸에게 보주 광장 근처에 있는 아파트를 구해 줬어요. 맥퀸은 저렴한 이케아 가구로 집을 채워서 아르노나 그 무리를 짜증나게 할 거라고 농담하곤 했죠. 저는 약자로서 권위를 조롱하는 맥퀸을 응원했어요. 다시 말하지만, 노동자 계층 출신을 의식해서 그랬을 수도 있어요. 그런데 저는 그 문제로 맥퀸이 무너질 수 있다는 사실도 너무 잘 알았어요. 맥퀸이 지방시에 들어간 지 얼마 안 됐을 때 그 사람을 만나러 간 적이 있었어요. 맥퀸은 일을 하다가 저를 보겠다고 중간에 건물 앞마당으로 나왔죠. 그런데 7층에서 일하는 아틀리에를 계속 욕했어요. 프랑스인들이 고루하게 작업한다는 고정관념에 틀어박혀 있었죠. 게다가 그들을 아르노 회장이 부리는 군대라고 생각했어요."[14]

그날 맥퀸은 토드에게 지방시가 자기를 수석 디자이너로 임명

한 진짜 이유 하나를 알려 줬다. 바로 언론의 관심을 끌기 위해서였다. 맥퀸이 설명했다. "허튼소리는 집어치우자고요. 오트 쿠튀르에서 중요한 일은 옷을 파는 일이 아니에요. 향수나 뭐 그런 것들을 파는 게 제일 중요하다는 사실은 누구나 알아요." 토드는 『청사진Blueprint』이라는 잡지에 맥퀸과 갈리아노를 다루는 특집 기사를 실으며 맥퀸이 들려준 말을 간략하게 서술했다. "LVMH의 아르노는 사업 영역 중에 패션 부문이 도도하게 굴지는 몰라도 선글라스, 스카프, 핸드백, 향수를 수없이 팔면서 현금 등록기를 춤추게 하는 부문임을 일찍이 이해했다. 또 계속 옷으로 매출을 올리려면 대중이 잘 아는 유명 상표가 필요하다는 사실도 잘 알았다." 토드는 프랑스 패션 대학원에서 홍보를 가르치는 스테판 바르니에Stéphane Wargnier의 의견도 이렇게 인용했다. "만약 오트 쿠튀르의 많은 면이 좋은 내용이든 나쁜 내용이든 언론의 보도 횟수를 최대한 짜내려는 시도라는 사실을 인정한다면, 패션쇼와 행사에 스펙터클한 구경거리가 많으면 많을수록 좋다. 그런 관점에서 보면 영국인이 단연코 최고다."[15]

1997년 2월, 팻시 켄싯은 『배니티 페어』의 표지를 장식하는 스타 리엄 갤러거와 결혼할 때 자신이 입을 "웨딩드레스를 즉석에서 뚝딱" 만들어 달라고 맥퀸에게 요청했다(켄싯과 갤러거는 그해 4월 7일 결혼했지만 '쿨 브리타니아' 현상이 그랬듯 둘의 관계도 안 좋게 끝났다).[16] 3월 둘째 주까지 컬렉션 두 개를 완성해야 했던 맥퀸은 너무 바쁘다고 거절했지만 3월 말 런던에서 열린 알렉산더 맥퀸 패션쇼에는 켄싯과 갤러거를 초대했다. 맥퀸은 『내셔널 지

오그래픽*National Geographics*』에 실린 사진에서 영감을 얻어 컬렉션을 제작하고 '세상은 정글It's a Jungle Out There'이라는 제목을 붙였다. "리는 수 라이더 재단에서 운영하는 중고 가게에서 50펜스 정도 주고 『내셔널 지오그래픽』 한 무더기를 샀을 거예요." 패션쇼의 미술 감독을 맡았던 사이먼 코스틴이 설명했다. 맥퀸은 특히 톰슨가젤이 겪는 역경에 마음이 갔다. 그리고 이렇게 말했다. "가젤은 작고 불쌍한 동물이에요. 무늬가 사랑스러워요. 눈은 새까맣고, 배는 하얗고, 옆구리에 검은 줄무늬가 있죠. 뿔도 멋지고요. 하지만 아프리카의 먹이 사슬에서 벗어날 수 없어요. 태어나자마자 죽는 경우가 다반사죠. 몇 달이나 버틸 수 있으면 운이 좋은 경우예요. 저는 인간의 삶도 이와 똑같다고 생각해요. 알다시피 우리 모두 꽤 쉽게 버려질 수 있어요. 동물보다 그 사실을 잘 묘사해 주는 존재는 없죠. 게다가 저는 디자이너가 언론에 얼마나 취약한지 보여 주려고 했어요. 우리는 언론에 등장했다가도 곧 사라지죠. 세상은 정글이에요."[17] 맥퀸은 자신을 가젤에 비유했다. "항상 누가 저를 쫓아와요. 저를 잡으면 무너뜨릴 거예요. 패션계는 누구든 씹어 대는 고약한 하이에나가 우글대는 정글이에요."[18]

하지만 1997년 2월 27일 목요일 밤, 맥퀸이 런웨이에 풀어 놓은 짐승은 연약하거나 희생양 같은 존재가 아니었다. 런웨이를 도도하게 걸어 다니는, 절반은 여자, 절반은 가젤인 하이브리드는 포식자처럼 흉포했다. "정말 사랑스러운 금발 소녀가 영양에게 잡아먹혀서 밖으로 빠져나오려고 애쓴다는 아이디어를 표현

했어요."¹⁹

맥퀸과 패션쇼 팀은 패션쇼를 열기 전 일주일 내내 그 어느 때보다 긴장했다. 케이티 잉글랜드는 일기에 패션쇼 준비 과정을 기록했다. 그녀는 런웨이에서 상당히 공격적인 모습을 보여야 하는 모델을 찾아야 했다. 2월 21일 금요일에는 여자 모델을 몇명 불러서 걸어 보라고 요청했다. "걷는 방식이 정말 중요하다." 잉글랜드가 일기에서 설명했다. "아름다우면서도 옷을 제대로 보여 줄 수 있어야 한다. (…) 강인하고 배짱 있는 여성이 필요하다. 남성 모델은 더 복잡하다. 전형적인 모델이 아니라 기이하고 야수 같은 면도 있고 외모도 극단적인 남성이어야 한다." 그래서 잉글랜드는 사람을 고용해 온 거리를 샅샅이 뒤져 달라고 했다. 2월 23일 일요일에 이탈리아에서 남성 모델이 입을 의상이 도착했고, 맥퀸과 잉글랜드는 당장 스타일링을 시작했다. "리는 남성 모델에게 옷을 입히는 방식을 세심하게 챙긴다. 자기랑 비슷한 녀석들이 입는 방식으로 스타일링한다." 패션쇼 팀은 작업실에 방문한 방송국 직원과 잡지『디테일스Details』의 기자도 대처해야 했다(BBC에서 다큐멘터리 시리즈 〈직업Works〉의 일환으로 〈거칠게 나가기Cutting Up Rough〉라는 프로그램을 제작하고 있었다). "리와 작업실 밖으로 나가서 바람을 쐬어야 했다. 정말 미칠 것 같다." 잉글랜드는 미라 차이 하이드와 남성 모델을 어떻게 꾸밀지 상의해 매니큐어와 아이라이너를 써서 멍든 것처럼 표현하기로 했다. 그리고 모델 에스더 더용Esther de Jong과 캐럴린 머피Carolyn Murphy가 뉴욕 패션쇼 때문에 맥퀸의 쇼에는 서지 못한다는 소식을 들었

다. "그래도 나오미 캠벨은 멋져 보이는데… 케이트 모스는 잘 모르겠다." 그날 제조사에서 여성 모델이 입을 의상이 절반쯤 도착했지만 전부 구겨져 있었다.

잉글랜드가 25일 화요일에 쓴 일기에는 케이트 모스가 뉴욕에 계속 머무르고 싶어서 맥퀸의 쇼에 서지 않겠다고 통보했다는 내용이 나온다. 잉글랜드는 그날 아침까지 도착했어야 하는 의상이 여전히 히스로 공항에 묶여 있다고도 적었다. "5분 안에 스텔라 테넌트가 의상을 입어 보러 오기로 했는데, 리가 여기서 직접 만든 옷을 빼면 입힐 게 하나도 없다." 그날 밤 잉글랜드는 한숨도 자지 못했다. 밤이 되자 맥퀸이 "이성을 잃어서 더는 옷을 기다릴 수 없다고 소리 질렀기" 때문이다. 맥퀸 때문에 잉글랜드는 눈물을 터뜨렸고 맥퀸은 나중에 사과의 의미로 4백 파운드짜리 다이아몬드 액세서리를 사 줬다. 그녀는 화물차를 구해서 남자 친구였던 필 포인터Phil Poynter에게 히스로 공항까지 운전해 달라고 부탁했다. 둘은 밤 10시 30분에 공항으로 출발했지만 새벽 2시는 되어야 옷을 받을 수 있다는 말을 들었다. 새벽 4시 전에는 스튜디오로 돌아갈 수 없다는 뜻이었다. 잉글랜드는 26일 수요일 일기에 돌아 버릴 것 같다고 썼다. "오늘은 정오가 되기도 전에 여성 의상 80벌 중 60벌을 스타일링했다." 파리에서 도착한 메이크업 아티스트 토폴리노Topolino는 캐서린 브릭힐에게 여러 가지 룩을 시험했다. 잉글랜드는 일렉트로닉 록 그룹 프로디지Prodigy의 멤버 맥심 리얼리티Maxim Reality를 포함해 남자 모델 두 명을 아슬아슬하게 섭외할 수 있었다. "맥심은 윗니에 은색 그릴

즈를 끼우고 다닌다." 그날 밤 잉글랜드는 겨우 네 시간 정도 눈을 붙였다. "우리는 커피를 달고 살며 줄담배를 피운다. 우리 모두 스트레스가 너무 심하다." 잉글랜드는 패션쇼 당일 정오가 될 때까지도 모델의 무대 입장 순서를 다 정하지 못했고, 맥퀸은 컬렉션 의상 100벌을 마지막으로 손질하느라 정신없이 서둘렀다. 오후가 되자 런던 버러 마켓에 있는 패션쇼장으로 옷을 실어 나를 짐차가 도착했다.[20]

맥퀸은 소란스러운 분위기가 좋아서 런던 브리지 바로 아래에 있는 버러 마켓을 선택했다. "(패션쇼에 온) 사람들에게 런던의 거친 지역을 보여 주며 겁을 좀 주고 가끔 어깨너머를 흘금거리게 하면 참 재미있을 거예요."[21] 맥퀸과 사이먼 코스틴은 페이 더너웨이Faye Dunaway가 출연한 1978년 영화 〈로라 마스의 눈Eyes of Laura Mars〉에 나오는 장면을 재창조하려고 했다. 주인공 로라 마스가 불타는 자동차 두 대 앞에 여러 모델을 세워 놓고 사진을 찍는 장면이었다. 코스틴은 폐차장을 이 잡듯 뒤지고 다녔고 쓸 만한 폐차를 구해 와서 전부 박살냈다. 맥퀸과 코스틴은 영화 〈우리에게 내일은 없다Bonnie and Clyde〉에 나오는 총알구멍이 숭숭 뚫린 헛간에서도 영감을 얻었다. 그래서 구멍 뚫린 12미터짜리 파형 철판 뒤에 조명을 설치해 영화 속 헛간의 모습을 재현했다. 코스틴에 따르면, 맥퀸은 당시 아메리칸 익스프레스 카드사의 후원을 갓 받은 참이라 패션쇼 제작비를 대부분 신용 담보로 해결했다. 버러 마켓을 찾은 외부인이 무대와 배경을 보지 못하도록 가릴 수 있는 보안 장치는 검은 가림막 밖에 없었기 때문에 배경 설치 기

간에는 하루 24시간 내내 경비를 세워 둬야 했다.

패션쇼는 거의 두 시간이나 늦게 시작했다. 그레이스 브래드베리Grace Bradberry 기자는 〈세상은 정글〉 패션쇼가 "런웨이 안팎 모두 (…) 도시의 카오스 같은 광경"을 보여 줬다고 묘사했다. 패션쇼장에 들어가려고 마구 밀쳐 대는 사람 중에 세인트 마틴스 학생들은 겨우 길을 뚫고 입장했다. 그런데 그들이 객석으로 달려가며 배경에 있던 차를 향해 화로를 걷어찼다. "관객은 승합차 안에서 불길이 타오르자 손뼉을 치고 환호성을 질렀다."[22] 그 불이 의도적 연출이 아니라는 사실을 알아차린 관객은 거의 없었다. 사이먼 코스틴은 불이 크게 번지지 못하도록 막느라고 거의 색전증에 걸릴 뻔했다고 말했지만, 실제로는 한 보안 요원이 다행히 불길을 발견하고 재빨리 상황에 대처했다. 맥퀸의 어머니 조이스가 말했다. "저는 언제나 신경과민이에요. '이 시간에 내가 뭘 보러 가는 거지?' 하고 생각하죠."[23] 하지만 그녀에게 패션쇼는 실망스럽지 않았다. 어느 모델의 어깨에서는 뿔이 돋아 있었고 남성 코트의 등 쪽에서는 악어 머리가 자라나 있었다. "완전히 미쳤다고 생각했어요. 완전히 미쳤어요. 재킷 등에서 뿔이 솟아 있었다니까요!"[24] 맥퀸 본인은 패션쇼의 무질서한 에너지에 전율했다. 그리고 그 에너지가 특히 런던 특유의 에너지라고 말했다. "이곳이 제 고향이에요. 사람들이 런던에 오는 이유도 바로 이거죠. 밋밋하게 일자로 떨어지는 드레스는 보기 싫을 거예요. 그런 옷은 이 세상 어디에 가든 볼 수 있잖아요."[25]

하지만 패션쇼에 참석했던 영향력 있는 패션 비평가 중에는 불

만을 품은 이도 있었다. 당시 『배니티 페어』의 유럽 지역 에디터였던 앙드레 레옹 탈리는 이렇게 불평을 늘어놓았다. "멀리 미국에서 여기까지 왔는데 런웨이에는 이발사가 전부였다. 후원사든 영국 패션 협회 인사든 나서서 조치해야 한다."[26] 『인디펜던트』의 탬신 블랜차드는 패션쇼가 "완전히 실패했다"고 비판했고, 미국 『보그』의 패션 뉴스 디렉터 캐서린 베츠Katherine Betts는 맥퀸을 상세히 소개하는 글에서 패션쇼에 "아무 감흥을 받지 못했다"고 썼다.[27]

맥퀸은 〈세상은 정글〉 패션쇼를 부모님께 헌정했다. 당시 아버지 론은 대장암 진단을 받은 상태였다. 조이스는 인터뷰에서 "요즘 상황이 조금 힘겨워요. 그래도 굳건히 대처하고 있어요"라고 심정을 털어놓았다.[28] 체중이 45킬로그램까지 줄어든 론은 결국 수술을 받고 화학 요법으로 치료를 받았다. "아버지는 체구가 작았지만 포기를 모르는 분이셨어요." 누나 재닛이 이야기했다. "점점 건강이 좋아지셨죠."[29]

맥퀸은 런던 패션쇼를 끝내고 겨우 12일 만에 지방시의 첫 번째 프레타포르테 컬렉션을 마무리해야 했다. 패션쇼는 "바닥에 깔린 자갈 사이로 피가 흘러가도록" 비스듬히 경사가 진, 파리의 말고기 시장인 라 알 오 셰보에서 열렸다.[30] 패션쇼가 시작하기도 전부터 언론은 호들갑을 떨었다. 패션 에디터들은 리허설 도중에 터져 나온 시끄러운 음악을 듣고 하수도를 돌아다니던 쥐 떼가 날뛰는 바람에 패션쇼 관리 팀이 그렇게 득시글거리며 올라오는 쥐 떼를 막으려고 하수구를 틀어막아야 했다고 소문을 퍼뜨렸

다. "헛소리예요." 소문을 들은 미국 기자가 딱 잘라 말했다.[31] "만약 정말로 쥐 떼가 올라왔다면 맥퀸은 오히려 하수구를 더 활짝 열었을 거예요. 쥐 떼가 설치는 광경을 정말 좋아했을 걸요."

비평가들은 패션쇼를 보고 대체로 긍정적으로 반응했다. 콜린 맥도웰은 맥퀸의 첫 번째 지방시 오트 쿠튀르 컬렉션을 비판했지만 프레타포르테 컬렉션을 보고 나서는 맥퀸이 "놀라운 확신과 자신감"을 품고 "상상할 수 있는 한 가장 당당하고 섹시하게 꾸미고 마구 날뛰며 돌아다니는 여성의 옷"을 선보였다고 평가했다.[32] 하지만 맥퀸의 새 컬렉션보다 더 화제가 되었던 것은 그가 『뉴스위크』와 인터뷰하며 아무 생각 없이 내뱉은 말이었다. 그는 비평가를 나치에 비유했다. "히틀러는 자기가 이해하지 못한다는 이유로 수백만 명을 죽였어요. 많은 사람도 제가 하는 일을 이해하지 못한다는 이유로 저한테 똑같은 짓을 저지르죠." 캐럴 멀론Carole Malone 기자는 『선데이 미러Sunday Mirror』 기사에서 맥퀸을 신랄하게 비판했다. "만약 그가 일하면서 받는 압박에 대처할 방법을 찾지 못한다면(어쨌거나 그 일도 패션일 뿐이다), 조만간 구속복(물론 디자이너가 만들었을 것이다)을 입고 정신 병원행 편도 티켓을 든 채 패션쇼장에서 실려 나갈 것이다."[33]

머리 아서는 남자 친구가 힘든 일을 너무 많이 겪어서 휴식이 절실히 필요하다는 사실을 눈치챘다. 맥퀸은 휴가를 내고 아서와 함께 카리브해의 안티과로 떠났다. 둘은 일등석에 앉아 먼저 바베이도스까지 간 다음(이때 비행기에서 폴 스미스와 수다를 떨었

다) 다시 안티과로 들어갔다. 둘은 요트를 빌려서 푸른 바다와 모래 해변 주위를 누볐지만, 아서가 뱃멀미를 했다. 맥퀸은 열대 물고기에 관한 책을 읽고 처음으로 스쿠버다이빙을 하며 경이로운 바다를 탐험했다. 그는 물속에서 더 편안히 움직이는 것 같았다. 동물이나 물고기를 아주 좋아했고, 자기가 인간이 아니라 동물이었다면 어땠을지 쉽게 상상해볼 수 있었다. 어느 인터뷰에서는 한 다큐멘터리 방송에서 진행자 케어린 프랭클린Caryn Franklin이 돌고래 무리와 함께 항해하는 장면을 본 적이 있다고 말했다. "프랭클린은 카메라가 돌고 있는데도 눈물을 흘렸어요." 맥퀸이 TV에서 본 장면을 묘사했다. "배를 타고 북해로 나갔는데 돌고래 무리가 (그 배) 옆에서 헤엄치기 시작했어요. 그녀는 별안간 눈물을 터뜨리더니 말했죠. '제가 인간이 아니었으면 좋겠어요. 지금 여기 배 위가 아니라 물속으로 들어가서 돌고래와 함께 있고 싶어요.' 그 장면을 보니 마음이 뭉클했어요."[34]

휴가 마지막 날, 아서는 깜빡하고 발에 선크림을 바르지 않았다. 결국 런던으로 돌아가는 비행기 안에서 발이 퉁퉁 부어오르는 바람에 운동화를 벗어야 했다. 부기가 가라앉지 않아 신발을 다시 신을 수도 없었다. 맥퀸은 콜먼 필즈의 집으로 돌아와서 남자 친구를 간호했다. "발에 2도 화상을 입었어요. 화장실에 가려면 침대에서 바닥으로 굴러 떨어져서 기어가야 했죠." 아서가 말했다. "리가 저를 정성껏 돌봤어요. 침실 절반을 차지할 정도로 커다란 TV를 사서 넣어 줬죠. 저한테 참 너그러웠어요. 정말 친절하고 사려 깊었죠."[35]

1997년 5월, 맥퀸과 패션쇼 팀은 일본에서 지방시의 프레타포르테 컬렉션을 선보이기 위해 도쿄로 떠났다. 그때 아서는 백스테이지에서 사진을 많이 찍었다. 그중에는 금색으로 물들인 모히칸 머리를 뽐내는 맥퀸이 괴상한 가발을 쓴 헬레나 크리스턴슨과 카를라 브루니Carla Bruni와 함께 찍은 사진도 있다. 안느 드니오도 맥퀸을 따라 일본에 가서 백스테이지 모습을 사진으로 남겼다. 그러던 어느 날, 드니오는 맥퀸의 호텔 방에 방문했다. "피아노 칠 줄 알아요?" 맥퀸이 그녀에게 물었다. 드니오는 칠 줄 모른다고 답했다. 그런데 도대체 왜 그런 질문을 한 걸까? "제가 묵던 천박해 보이는 스위트룸에 피아노가 있었거든요. 그런데도 칠 줄 모른다면 엄청 멍청해 보였을 거예요."[36] 그때 맥퀸은 소비를 과시하는 일을 꺼렸다. 그래서 사우디아라비아의 억만장자 사업가 나시르 알라시드Nasser Al-Rashid의 전 부인으로 오트 쿠튀르 의상에 돈을 퍼붓기로 유명했던 모우나 알레이윱Mouna Al-Ayoub이 부를 과시하는 방식이 싫어서 그녀에게 옷을 팔고 싶지 않았다고 말했다. "지난 시즌에 그녀가 커다란 꽃다발과 함께 카드를 보냈어요. '미래의 고객이'라고 적혀 있었죠. '아닐 걸요'라고 써서 답장할 걸 그랬어요." 맥퀸은 사람들이 돈 자랑하는 모습을 볼 때마다 분노했다. "통장 잔고를 흐뭇하게 바라보는 일에는 아무런 스타일도 없어요. 이 바보들은 언론에 대고 돈을 자랑하죠. 정말 역겨워요."[37] 아서는 맥퀸의 친구 애너벨 닐슨의 초대를 받아 메이페어에 있는 고급 레스토랑인 캐비아 카스피아에 갔던 일을 회상했다. 셋이서 먹은 캐비아와 샴페인 값으로 1천2백 파

지방시 패션쇼 백스테이지에서 맥퀸과 모델 카를라 브루니(왼쪽),
그리고 헬레나 크리스턴슨(오른쪽). ⓒ Murray Arthur

운드가 나왔다. "그래도 우리는 배가 고파서 식당을 나오자마자 맥도날드에 갔죠."[38]

하지만 맥퀸이 달라졌다는 사실을 눈치채기 시작한 친구들도 있었다. 어느 날 트릭시는 컴튼스에서 맥퀸과 숀 린을 마주쳤다. 맥퀸은 트릭시에게 여기서 뭐 하냐고 물었다. 자기가 이미 높은 자리에서 탄탄하게 자리 잡았다는 듯한 말투였다. "어느새 자기 직업을 엄청나게 의식하는 사람이 된 것 같았어요." 트릭시가 회상했다. "질문하는 태도가 조금 무례하다고 생각했죠. 재미있어서 시작했던 일이 직업이 되어 버린 거예요. 리는 지방시로 가자마자 변했어요. 허세가 조금 늘었죠. 게다가 지방시 측이 파리에서는 특정 부류의 사람들과 어울리지 말라고 했대요. 그러니 런던으로 돌아오려고 안달한 거죠. 런던에서는 마음대로 할 수 있었으니까요. 저한테 파리가 싫다고 했어요. 하지만 일을 해야만 한다는 사실도 잘 알았죠."[39] 리 코퍼휘트는 명성을 얻은 친구의 성격이 변해 가는 모습을 지켜봤다. "리는 유명해지면서 무척 힘들어했어요. 뭐든 시키는 대로 하는 사람들에게 둘러싸여 있었으니까요. 그게 사람을 조금 버려 놨죠. 리는 자주 사고를 치고 문제에 휘말렸어요. 가끔 그 사람이 정말 친구이기나 했는지 의심스러웠어요."[40]

맥퀸은 코카인에 더 집착하기 시작했다. 1990년대 중반이 되면서 마약은 런던의 방송계와 패션계, 금융계에서 굉장히 널리 퍼졌다. 마약 사용이 당연해질 정도였다. 당시 『로디드』의 에디터였던 제임스 브라운은 마약의 유행을 이렇게 설명했다. "이것

이 바로 레이브 파티와 엑스터시 이후의 문화다. 이제는 화장실이 침실이자 계약을 맺는 골프장이다."[41] 사이먼 코스틴도 코카인이 만연했던 당시를 이렇게 이야기했다. "리만 그런 게 아니었어요. 전부 코카인을 했어요. 유행이었죠. 패션업계에서는 차 한 잔 마시는 일과 똑같다고 생각했어요. 특이하거나 충격적이거나 놀라운 일이 아니었죠. 스트레스가 정말로 심할 때면 코카인은 확실히 도움이 됐어요. 코카인 덕분에 버티고 일할 수 있었죠."[42] 당시 지방시의 홍보 담당이었던 에릭 라뉘는 맥퀸에게 코카인을 대 줬음을 인정했다. "맥퀸은 밤새도록 일하거나 패션쇼를 여는 날에 버티는 데 도움이 될 만한 특정 '비타민'을 구해 달라고 자주 전화했어요. 비타민 C를 말하는 게 아니에요. 그건 코카인이었어요."[43] 앨리스 스미스는 애너벨 닐슨이 노팅힐 집에서 열었던 파티에 맥퀸과 함께 갔다가 마약이 맥퀸에게 미치는 영향을 직접 보고 깜짝 놀랐다. "리는 이미 코카인을 많이 흡입한 상태였어요. 골디와 함께 화장실에 있었죠. 파티에서 전혀 웃지 않고 무표정으로 있었어요. 파티를 즐기지도 못했죠. 가까이 가서 괜찮은지 물어보니 그렇다고 대답했어요. 그런데 너무 쌀쌀맞았어요."[44]

그해 6월, 맥퀸은 뉴욕에서 리처드 애버던과 지방시의 가을 광고 캠페인을 촬영하다가 만약 자신이 다음 컬렉션에서 성공하지 못한다면 해고당할 것이라는 소문을 들었다. "솔직히 전혀 신경 안 써요." 맥퀸이 미국 『보그』의 캐서린 베츠 기자에게 이야기했다. "자르고 싶으면 그러라고 하세요. 오트 쿠튀르는 잘 안 팔린

다는 사실을 누구나 알아요. 저는 똑똑한 디자이너고 제가 무슨 일을 하는지 잘 알아요, 빌어먹을." 맥퀸은 소문에 무심한 체했지만, 베츠는 맥퀸의 옅은 푸른 눈에 눈물이 차오르기 시작하는 모습을 보았다. "지방시에서 해고당하면 런던으로 돌아가서 일하면 돼요. 하지만 지방시 아틀리에에서 일하는 사람들 때문에 속상해요. 저한테 매일같이 물어봐요. '여기에 계속 있을 거야? 여기에 계속 있을 거야?' 그 사람들은 제가 계속 남기를 바라죠. 제가 없으면 터널 끝에서 빛이 안 보일 테니까요. 제가 떠나 버리면 일자리나 연금이나 망할 여름휴가가 사라질 테니까요!"[45]

1997년 7월 6일, 『선데이 타임스』가 '맥퀸 때문에 패션계의 피가 얼어붙다McQueen Chills Blood of the Fashion World'라는 제목으로 기사를 내보냈다. 기사를 본 사람들은 맥퀸이 지방시 잔류 여부를 놓고 발언권을 잃을 것이라고 생각했다. 기사에는 맥퀸이 다음 날 파리 데카르트 대학 의대에서 여는 지방시 〈에클렉트 해부〉 컬렉션에 인체를 사용했다는 혐의로 경찰 조사를 받고 있다는 내용이 실려 있었다. 『선데이 타임스』의 예술 담당 기자 존 할로 John Harlow는 맥퀸이 "새 컬렉션 의상에 사람 뼈와 치아, 다른 신체 부위를" 꿰맸다는 혐의를 받고 있다면서 어느 패션계 인사의 발언을 인용했다. "맥퀸은 선을 넘었어요. 역겹고 야만스럽고 다소 유치하기까지 한 짓이에요." 할로는 지방시가 사진작가는 물론 경찰이 접근할 수 없는 은밀한 곳에 맥퀸의 의상을 숨겼다고 주장했다.[46] 지방시의 홍보 책임자 시빌 드 생 팔르Sibylle de Saint Phalle는 그 기사를 읽고 맥퀸을 걱정했다. "맥퀸은 아주 예민했어요.

그 기사를 알면 정말 괴로워할 거라고 생각했죠." 그런데 그녀가 겨우 맥퀸에게 연락이 닿아 기사 내용을 알려 주자 맥퀸은 놀랍게도 침착했다. "참 대단한 헛소리네요." 기사 속 근거 없는 이야기를 깔끔하게 설명한 표현이었다. 『선데이 타임스』는 사과문을 게재해야 했다. 하지만 당시 그림자처럼 맥퀸을 미행하던 캐서린 베츠는 맥퀸의 차분한 반응을 보고 애초에 이야기가 맥퀸의 사무실에서 나오지 않았을까 미심쩍어했다. "맥퀸은 언론을 경멸했지만 어떻게 해야 신문 1면에 실리는지 알고 있었다."[47] 그 자신도 홍보 영역에서는 흑마술의 대가였던 이사벨라 블로 역시 베츠의 의견에 전적으로 동의했다. 블로는 헤드라인을 장식하는 맥퀸의 별난 짓이 사실상 지방시를 살렸다고 주장했다. "알렉산더는 이미 지방시 하우스에서 대단한 일을 많이 했어요. 지방시가 언론의 관심을 많이 받는다는 사실을 보면 알죠. 알렉산더도 직접 이야기한 것처럼 그건 바다에서 공룡을 끄집어내는 일과 비슷해요. 알렉산더는 시즌마다 그렇게 해냈죠."[48]

1997년, 맥퀸은 자신이 충격적인 패션쇼를 열어 일부러 언론의 관심을 끌려고 했음을 인정했다. 그러면서 1993년 리츠 호텔에서 열었던 〈택시 드라이버〉 전시에서 겪었던 일을 설명했다. "(그때 동료 디자이너가) 전시장에 앉아 있다가 갑자기 자기는 옷을 잘 팔고 있는데 저는 그렇지 않다고 하면서 저를 놀렸어요. 하지만 그 사람은 제가 업계에서 오랫동안 잘해 왔다는 사실을 몰랐죠. 저는 제가 하는 일을 똑똑히 의식하고 있었어요. 코지(타츠노 코지)와 일하면서 그 사람이 파산하는 과정을 지켜봤어요. 그리고

세상에서 가장 든든한 이탈리아 후원자를 얻으려면 개성을 부각하고 언론의 관심을 먼저 받아야 한다는 사실도 깨달았죠. 그래야 후원자를 만날 수 있어요. 어쨌든 이제 누가 1년에 50만 파운드씩 벌고 누가 여전히 허름한 골방에서 지내는지 보세요."[49]

맥퀸은 가장 아름다운 여성의 신체를 수집하려고 온 세상을 떠도는 빅토리아 시대의 의사이자 해부학자라는 아이디어를 바탕으로 〈에클렉트 해부〉 컬렉션을 완성했다. 이 의사는 여성들을 살해한 후에 실험실에서 시신을 토막 내고 다시 이어 붙여 충격적인 하이브리드를 만든다. 이 하이브리드들은 되살아나서 의사를 쫓아다닌다. "패션쇼에서 전 세계 다양한 여성의 유령을 볼 수 있어요." 사이먼 코스틴이 설명했다. 맥퀸은 컬렉션을 준비하며 "상처를 꿰맨 자국과 바늘땀, 얼굴 성형 수술 사진"을 포함한 다양한 시각 자료를 모았다. 코스틴은 근대 해부학의 창시자 안드레아스 베살리우스Andreas Vesalius가 그린 해부 도안을 연구했고, 맥퀸과 함께 몇 시간 동안 사진을 자르고 이어 붙였다. "굉장히 기괴했어요. 에드거 앨런 포Edgar Allan Poe, 프랑켄슈타인, 『모로 박사의 섬 The Island of Doctor Moreau』• 속 모로 박사가 만난 것 같았죠."[50] 코스틴은 페르시아 카펫을 깔아 놓은 런웨이 양쪽 끝에 거대한 새장을 설치하고 그 안에 갈까마귀와 까마귀 같은 새들을 풀어 놓았다. 맥퀸의 음침한 판타지 속에서 실패한 인체 실험 대상자의

• 영국 출신의 소설가 허버트 조지 웰스Herbert George Wells(1866~1946)가 1896년에 발표한 공상 과학 소설.

살점을 쪼아 먹는 새였다. 객석에 앉아 있던 미국의 패션지 기자가 속삭였다. "새가 가장 먼저 눈을 쪼는 사람에게 5달러를 주지. 히치콕의 〈새〉에서처럼 새한테 쫓기겠어." 몸에 딱 붙는 옷과 개 목걸이, 사슬로 꾸미고 온 이사벨라 블로는 "저는 주인 없이 자유로운 개예요"라며 열변을 토했다.

스피커에서 울려 퍼지는 '밴시의 비명'에 블로의 외침이 묻히고 패션쇼가 시작했다.[51] 베츠 기자는 붉은 샹티 레이스chantilly lace• 와 옅은 풀색 말가죽의 조합, 스코틀랜드 타탄 무늬와 일본식 자수를 놓은 새틴의 병치, 백로 깃털과 스페인 만티야 베일의 혼합, 가죽과 레이스와 어우러진 흑옥 장식, 보라색 송치 가죽에 더한 레오파드 무늬 가죽, 벨벳 볼레로에 수를 놓은 사람 머리카락이 너무 과하다고 지적했다. "디테일과 옷감, 심지어 의상을 만드느라 참고한 자료조차 정도가 지나쳐서 역겹기까지 하다." 또 그리스 신화에서 백조로 변한 레다 역으로 캐스팅된 것처럼 꾸민 모델 샬롬 할로Shalom Harlow를 보고 "목에 휘감아 놓은 백조가 목을 조르는 것 같다"고 묘사했다. 사무라이처럼 차려입고 검을 든 모델에게는 "자기가 입고 있는 빨간 레이스 드레스를 베어 버릴 듯하다"고 표현했다.[52] 하지만 객석에 앉아 있던 배우 데미 무어Demi Moore는 런웨이를 보고 전율했다. "놀라웠어요. 완벽한 공상과 환상의 세계였어요. 의상을 꼭 입어보고 싶어요. 재미와 우아

• 실패를 활용해 직접 만드는 레이스. 안이 비치면서도 화려한 무늬를 뽐내는 것이 특징이다. 17세기부터 프랑스 샹티chantilly 지역을 중심으로 만들어지기 시작했다.

함이 하나로 녹아 있었어요."[53]

그렇게 기이한 헤어스타일도 오트 쿠튀르 패션쇼에서는 처음이었다. "머리카락을 바퀴에 감아 놓거나 우뚝 솟은 퇴비 더미처럼 쌓아 놨다. 어떤 모델은 메소포타미아 신전 모양으로 휘감아 놓은 머리가 너무 높아서 등장하고 퇴장할 때 문 윗부분에 새하얀 두건이 걸릴 뻔했다." 잡지 『뉴욕New York』의 칩 브라운Chip Brown 기자가 헤어스타일을 자세히 설명했다. 새장처럼 만든 밀짚모자 안에는 살아 있는 새가 들어 있었다. "(다른) 불쌍한 모델은 붉은 차도르로 머리와 얼굴 전체를 완전히 가리고 있어서 힘들게 길을 찾아 걸어야 했다. 하지만 눈가리개를 씌운 매를 장갑 위에 앉히고 걸은 모델 아너 프레이저Honor Fraser가 훨씬 힘들었을 것이다." 브라운은 패션쇼의 이미지가 서로 모순되는 다양한 면을 보인다고 결론지었다. "야수 같은 측면과 강인함, 무력함, 타락, 지배 등. 달리 말하자면 포식자와 먹잇감의 혼란스러운 결합을 암시한다."[54]

맥퀸은 포식자이기도 했고 먹잇감이기도 했다. 한편으로는 패션계의 전통을 해부하고 다시 이어 붙여 완전히 새로운 스타일을 창조하는 미치광이 의사와 한 몸이 되었고, 다른 한편으로는 학대받고 착취당하며 가끔 죽다 살아났다고 느끼는 먹잇감과 한 몸이 되었다. 맥퀸은 이따금 자신을 괴롭히던 영혼이 육신을 빠져나가는 것 같은 느낌을 다 없애지 못하고 오랫동안 억눌러 놓을 수 있었을 뿐이다. 그의 생존 전략은 마음속 깊이 자리 잡은 권력과 섹스에 대한 두려움, 그리고 공상을 되풀이해서 재현하는

일이었다. 그의 패션쇼는 부정적 감정을 몰아내는 카타르시스를 제공했다. 그런데 여성은 오트 쿠튀르 의상을 입으면 '이상하다'가 아니라 '멋지다'고 느껴야 하지 않을까? 수지 멩키스가 〈에클 렉트 해부〉 패션쇼를 본 다음 날 『인터내셔널 헤럴드 트리뷴』 기사에서 이런 질문을 했다. 하지만 멩키스는 맥퀸의 컬렉션을 잘 못 이해했다. 맥퀸은 여성을 위해 옷을 만들지 않았다. 자신을 위해 만들었다. 맥퀸에게 의상을 제작하는 일은 일종의 공개 치료 행위였다. 따라서 그의 쇼는 동화를 시각적으로 구현한 예술, 창 작자와 감상자가 똑같이 문화적이고 개인적인 열망을 표현할 수 있는 장르로 읽을 수 있다. "저는 사람들이 인정하거나 직면하기 싫어하는 마음을 다뤄요." 맥퀸이 설명했다. "제 패션쇼는 사람 들 마음에 파묻혀 있는 걸 다루죠."[55]

패션쇼가 끝나자 맥퀸과 아서는 숨 막힐 듯 더운 파리에서 벗 어났다. 둘은 미라 차이 하이드와 함께 스코틀랜드 애버딘셔 해 안에 있는 작은 마을 페난으로 떠났다. 셋은 오두막을 빌려서 소 박하게 지냈다. 요리도 직접 했고 저녁이면 도미노 게임을 하고 놀았다. 그러던 1997년 7월 15일, 여전히 스코틀랜드에서 머물 러 있던 그들은 지아니 베르사체가 총에 맞아 숨졌다는 소식을 들었다. 그로부터 6주 후인 8월 31일 아침, 콜먼 필즈에 있는 맥 퀸의 집에 전화가 울렸다. 맥퀸과 아서는 여전히 자고 있었고, 전 화 소리에 깬 아서가 맥퀸 너머로 몸을 굽혀서 수화기를 집어 들 었다. 전화를 건 사람은 조이스였다. 조이스는 뉴스를 보았냐고

묻더니 TV를 틀어 보라고만 말하고 전화를 끊었다. 다른 수백만 명과 마찬가지로 맥퀸도 다이애나 왕세자비가 파리에서 교통사고를 당해 세상을 떴다는 뉴스를 보고 충격에 빠졌다. 그는 아서에게 왕실 일원 가운데 오직 다이애나 왕세자비에게만 옷을 만들어 주고 싶다고 말한 적도 있었다. 누나 재키가 당시를 회상했다. "왕세자비가 세상을 떴을 때 막내는 울었어요. 며칠 동안 몹시 슬퍼했죠."[56]

맥퀸에게 죽음은 멀리 떨어진 낯선 존재가 아니라 오히려 영원히 현존하는 망령이었다. "죽음을 똑바로 바라보는 일이 중요해요. 우리 삶의 일부니까요." 맥퀸이 말했다. "죽음은 슬픈 일이죠. 우울하지만 동시에 낭만적이에요. 죽음은 인생이라는 한 주기의 끝이에요. 무엇이든 끝을 맺어야 해요. 죽음은 새로운 것이 태어날 공간을 마련해 주니 긍정적이죠."[57]

1997년이 저물어 갈 무렵, 맥퀸과 아서의 사이가 나빠지기 시작했다. "지방시가 리를 무겁게 짓누르기 시작했어요." 아서가 말했다. "리는 자주 혼자서 파리에 갔고, 우리는 통화하다가 별것도 아닌 일로 싸웠어요."[58]

그해 9월, 아서가 잠시 런던을 떠난 와중에 맥퀸은 웨스트 센트럴 스트리트에 있는 클럽 디 엔드에 갔다. 그리고 그곳에서 아치 리드라는 스물한 살 청년을 만났다. 금발에 외모가 준수했던 리드는 한 번 결혼했다가 이혼해서 딸 하나를 두고 있었다. 둘은 만나자마자 서로에게 끌렸고 그날 밤 콜먼 필즈에 있는 맥퀸의 집에 함께 갔다. "그 사람의 전부가 좋았어요." 리드가 회상했다.

"우리 둘 다 이스트 엔드 출신이라서 말이 잘 통했고 비슷한 사람들을 알고 지냈죠. 허튼수작 같은 건 절대 없었어요. 우리 둘 다 그런 점을 좋아했어요. 곧 우리가 몇 해 전에 만났다는 사실을 알았죠. 리가 스트랫퍼드에 있는 리플렉션스라는 바에서 일했을 때였어요." 맥퀸과 리드는 그 후 12년 동안 인연을 이어 나갔다. 그사이에 오랫동안 만나지 않았던 기간도 있었다. 그래도 리드는 자기가 다른 사람들보다 맥퀸을 더 잘 알았다고 생각했다. "리에게는 서로 다른 인격이 아주 많은 것 같았어요. 빙고 게임을 하는 할머니, 추잡스러운 노파들을 쳐다보길 좋아하는 영감, 늙은 매춘부, 어린 남창, 길 잃은 소년 등이요. 사람들이 아는 알렉산더 맥퀸과 집에서 편하게 있는 리 맥퀸은 아주 다른 사람이었어요. 집에서 리는 파자마를 입고 서바이벌 오디션 프로그램 〈X팩터x Factor〉를 보는 작은 소년이었죠. 정말 사랑스럽고 귀여웠어요."[59]

맥퀸과 아서는 12월에 케이트 윈슬렛Kate Winslet이 주연으로 나오는 영화 〈타이타닉Titanic〉 개봉 행사에 초대받았지만, 패션 디자이너 도나텔라 베르사체Donatella Versace가 주최하는 만찬에 가기로 했다. "우리는 만찬이 시작하기도 전부터 아주 심하게 싸우다가 자리를 떴어요." 아서가 당시를 회상했다. "왜 그랬는지 기억이 안 나요. 아마 저는 영화를 보고 싶었는데 리는 극장에 가기 싫어서 싸웠을 거예요. 결국 극장에도 못 가고 베르사체와 식사도 못 했죠."[60]

아서는 맥퀸의 패션쇼 팀에서 나왔지만 다른 직장을 구하기 어려웠다. 그는 맥퀸과 사귀면서 너무 호화롭게 지냈고 마이너스

아치 리드와 맥퀸 © Archie Reed

통장에서 뽑은 돈이 1년치 봉급보다도 많이 쌓여 있었다. "정말 무기력했어요. 리가 그리웠고 상황이 예전 같지 않아서 화도 났죠." 하루는 둘이 "전화로 어마어마하게 큰 소리로 고함을 질러 대며 싸웠다"고 한다. 당시 맥퀸은 파리에 있었고, 아서는 런던 집에 있었다. "저는 두 손 가득 알약을 움켜쥐고 다 먹어 버렸어요." 이때 아서는 보드카와 진도 아주 많이 마셨다. "그때 제 인생이 아무런 가치도 없다고 생각했거든요." 그리고 정신이 멍해지면서 구역질을 했다. 그러면서 고개를 들었을 때 민터가 그를 빤히 바라보고 있었다. 그 모습에 아서는 바로 구급차를 불렀다. 그는 호머턴 병원으로 실려 가서 위를 세척했다. 아서가 저지른 일을 알게 된 맥퀸은 "정말로 크게 화를 냈고 말도 섞지 않으려고" 했다. 아서가 말했다. "저는 집에서 짐을 챙기고 나와서 스코틀랜드에 있는 부모님 댁으로 갔어요. 부모님께 아무 말 안 하고 제 방으로 들어가서 문을 쾅 닫았죠." 아서는 일주일 후에 런던으로 돌아왔지만, 콜먼 필즈 집에서 짐을 전부 빼고 캠버웰에 있는 친구네 집에서 머물렀다. 그때 아서는 경제적으로 몹시 쪼들려서 냉동 채소를 조금씩 넣어 끓인 수프로 일주일을 버텼다. "모든 걸 쥐고 있다가 빈털터리가 되었죠."[61]

맥퀸이 "네가 찾고 있는 걸 발견하길 바라"라고 쓴 엽서를 아서에게 한 번 보냈을 뿐, 둘은 한 달 정도 아무런 연락도 하지 않고 지냈다.[62] 그러던 어느 날 밤, 맥퀸이 아서에게 전화를 걸어 그가 그립고 보고 싶다고 말했다. 둘은 다시 잠깐 만났지만 몇 달 후 관계가 끝났음을 받아들였다(아서는 맥퀸을 다시 만나면서도 콜먼

필즈로 돌아가지 않았다).

몇 년 후, 아서는 사람들이 왜 아직도 'McQueen'이라고 새겨진 문신을 그대로 두고 있냐는 질문에 짜증이 났다. 그는 디자이너 친구에게 어떻게 하면 좋을지 물었고, 친구는 검은색 잉크로 줄을 두껍게 그어서 덮어 버리라고 조언했다. 아서가 친구 말대로 하고 나니 새 문신은 조문의 상징인 검은 완장처럼 아주 우울해 보였다. 결국 아서는 문신을 다시 밝게 바꾸고 키스 해링의 디자인을 더 새겨 넣었다.

"저는 리를 이 세상 무엇보다 사랑했어요. 리를 아프게 할 일은 어떤 일이든 절대로 하지 않았을 거예요. 리는 저의 첫사랑이었고 유일한 사랑일 거예요. 제가 사랑한 사람은 알렉산더 맥퀸이 아니라 리 맥퀸이었어요."[63]

9
눈부신 고뇌, 끝없는 논란

"그는 삶과 죽음을 똑바로 바라보는
대담한 사람이었어요."
— 비요크

맥퀸이 꽤 저명한 현대 예술가로 자리매김한 순간은 언제일까? 정확히 짚어 보자면, 알렉산더 맥퀸의 1998년 봄·여름 컬렉션 〈무제Untitled〉 패션쇼가 시작하고 17분이 흐른 후였다. 1997년 9월 28일 일요일 저녁, 빅토리아의 개틀리프 로드 버스 차고에 모여든 관객 2천 명은 패션쇼 내내 울려 퍼지던 시끄러운 클럽 음악이 잦아들면서 공업용 건물의 투박한 실내에 정적이 깔리자 호기심을 느꼈다. 그때 스피커에서 간간이 떨어지는 빗방울 소리와 가수 앤 피블스Ann Peebles가 부른 「비를 견딜 수 없어요 I Can't Stand the Rain」의 감수성 짙은 후렴구가 흘러나왔다. 이윽고 배경 음악은 존 윌리엄스John Williams가 작곡한 위협적이고 육중한 〈죠스Jaws〉 테마곡으로 바뀌었다. 자외선 조명을 설치한 투명 아크릴 런웨이 아래에 채워 둔 물에서 검은색 잉크가 퍼져 나갔다. 런웨

이 전체가 까맣게 변할 때쯤 천장의 노란 조명 아래로 비가 쏟아졌다. 새하얀 옷을 입고 걸어 나온 모델들이 비에 젖자 화장과 마스카라가 얼굴에 흘러내렸다.

맥퀸과 함께 〈무제〉 패션쇼 무대를 디자인한 코스틴은 그 패션쇼를 설치 미술 작품으로 생각했고, 수많은 이가 그 생각에 동의했다. 사진작가 마리오 테스티노Mario Testino는 맥퀸의 연출력을 칭찬했다. "맥퀸은 옷뿐 아니라 뭐든지 다 잘 만듭니다. (⋯) 패션쇼 세트도 잘 만들고 극적 연출에도 뛰어나죠."[1] 테스티노는 그날 가수 재닛 잭슨Janet Jackson, 데미 무어, 아너 프레이저와 함께 객석에 앉아 있었다. 아내와 딸과 함께 패션쇼를 찾았던 패션 디자이너 토미 힐피거Tommy Hilfiger도 그를 칭찬했다. "맥퀸은 독창적 천재입니다."[2]

물론 컬렉션 의상도 대단했다. 맥퀸은 "전통적인 방식으로 재단하는 대신 옷감을 조각했고, 핀스트라이프 직물과 글렌체크 직물을 혼합해서 상체 위로 미끄러지는 재킷을 만들었다."[3] 케이트 모스는 하얀 모슬린으로 만든 코르셋 드레스를 입고 긴 옷자락을 끌며 빗속을 걸어갔다. 뱀피가 소용돌이처럼 몸을 감싸 몸매가 훤히 드러나는 드레스나 등 부분이 깊이 파인 핀스트라이프 재킷도 있었다. 정교하게 재단된 스커트와 코르셋은 건장한 남성 모델이 입었다. 스텔라 테넌트가 입은 스웨이드 소재 웃옷은 가느다란 조각으로 잘려 가슴을 전부 드러냈다. 맥퀸의 작품에는 특별한 점이 또 있었다. 그는 액세서리라는 개념을 다시 정의할 만한 장신구를 특별히 주문 제작했다. 주얼리 디자이너 세

라 하마니Sarah Harmarnee는 은도금 금속으로 하네스를 많이 만들었고, 숀 린은 알루미늄으로 척추처럼 생긴 코르셋을 만들었다. 린은 처음에 척추 모양대로 코르셋을 만들어 달라는 부탁을 듣고 친구가 미쳤다고 생각했다. 하지만 맥퀸이 옳았고, 린은 맥퀸의 구상대로 코르셋을 만들 수 있었다. 맥퀸은 "한계는 없어"라는 말을 자주 했다.[4] 액세서리와 무대 연출 덕에 — 특히 불길해 보이는 검은색 잉크로 탁해진 물을 채운 아크릴 무대와 천장에서 쏘는 외설적인 노란 조명의 병치 덕에 —〈무제〉쇼는 전통적인 패션쇼의 영역을 뛰어넘을 수 있었다.

사실 1997년 9월 〈무제〉 패션쇼가 영국 왕립 미술원의 신성한 공간에서 열렸다면 그렇게 파격적으로 보이지는 않았을 것이다. 맥퀸의 패션쇼가 열리기 열흘 전, 찰스 사치가 수집한 현대 미술 작품으로 많은 논란을 일으킨 〈센세이션Sensation〉 전시가 왕립 미술원에서 열렸기 때문이다. 전시작 중에는 허스트의 「살아 있는 자의 마음속에 있는 죽음의 육체적 불가능성The Physical Impossibility of Death in the Mind of Someone Living」(포름알데히드 용액에 상어를 통째로 담은 그 유명한 작품)과 마크 퀸Marc Quinn이 자기 피를 몇 리터나 뽑고 얼려서 두상으로 만든 「자아Self」, 트레이시 에민의 텐트 작품인 「나와 함께 잤던 모든 사람 1963~1995Everyone I Have Ever Slept With 1963-1995」, 론 뮤익Ron Mueck이 아버지의 시신과 똑같이 만든 소름 끼치는 조각 「죽은 아버지Dead Dad」, 제이크 채프먼과 다이노스 채프먼Dinos Chapman 형제의 충격적인 작품 등이 있었다. 가장 논란이 뜨거웠던 작품은 마커스 하비Marcus Harvey가 어린이들

의 손바닥 프린트로 만든 연쇄 살인마 마이러 힌들리Myra Hindley 의 초상화 「마이러Myra」였다.

맥퀸은 상대의 얼굴이나 몸에 오줌을 누는 성행위를 가리키는 '골든 샤워Golden Shower'라는 표현으로 〈무제〉 컬렉션의 제목을 지 으려 했다. 하지만 후원사인 아메리칸 익스프레스가 이 음란한 제목을 반대했다(〈무제〉 패션쇼 무대를 완성하는 데 7만 파운드가 들 었다는 말이 있으나, 아메리칸 익스프레스는 3만 파운드를 후원했다). "그래서 리가 굉장히 화를 냈어요." 코스틴이 말했다. "조명 담당 이었던 스티브 치버스Steve Chivers한테 따로 주문했죠. '비가 오줌 처럼 보이게 해 줘요.'"[5] 맥퀸도 다른 디자이너도 일부러 충격을 자아내려고 한 점은 똑같았다. 맥퀸의 옛 애인 앤드루 그로브스 는 맥퀸과 똑같은 날 패션쇼를 열어서 영화 〈헬레이저〉에 나올 법한 슈트와 무언가 예언이라도 하는 듯한 교수형 올가미를 선 보였다. 한 모델은 새하얀 옷을 뜯어서 그 안에 있던 살아 있는 파 리 5백 마리를 날려 보내기도 했다. 하지만 맥퀸은 세상을 떠들 썩하게 하는 연출과 원숙해진 기량 사이에서 균형을 맞췄고, 패 션 비평가들은 맥퀸에게 열광했다. "지난 일요일 밤, 맥퀸의 패션 쇼는 그야말로 능란했고 굉장히 세련되었다." 『위민스 웨어 데일 리』가 맥퀸의 쇼를 호평했다. "물론 극적인 순간도 여전히 몇 번 찾아볼 수 있었다. 그런 순간이 없었더라면 맥퀸의 쇼가 아니었 을 것이다. 하지만 그가 어제 보여 준 작업 중에서 가장 중요한 것 은 엄청나게, 완전하게 착용에 적합한 컬렉션이었다."[6]

맥퀸의 사교 생활은 이제 패션과 예술, 유명 인사들의 세계를

모두 아울렀다. 9월 9일, 그는 데이미언 허스트의 저서 『나는 남은 인생을 모든 곳에서, 모두와 함께, 하나씩, 언제나, 영원히, 지금 보내고 싶다*I Want to Spend the Rest of My Life Everywhere with Everyone, One to One, Always, Forever, Now*』 출간 행사에 참석했다. 허스트가 공동으로 소유한 딘 스트리트의 레스토랑 쿠오바디스에서 열린 행사에는 카일리 미노그를 비롯해 영화배우 키스 앨런Keith Allen과 스티븐 프라이Stephen Fry, 케이트 모스, 가수 로비 윌리엄스Robbie Williams와 밥 겔도프Bob Geldof, 영국 펑크의 대부 맬컴 매클래런Malcolm McLaren도 참석했다. 하지만 맥퀸은 사교생활이 올드 컴튼 스트리트 친구들과 어울려 다니던 예전만큼 재미있지 않다고 말했다. "요즘 어울리는 사람들이 싫어요. 정말 싫어요. 재수 없고 쪼잔한 사람들이에요. 진짜 솔직하게 털어놓는 거예요. 기자님은 아마 패션계 사람들을 이해하지 못할 걸요."[7] 하지만 『선데이 타임스』의 A. A. 길A. A. Gill 기자는 맥퀸의 〈무제〉 패션쇼가 열리던 날 런던 패션 위크를 다루는 기사를 내며 패션계를 통렬하게 비판했다. 그는 패션쇼라는 서커스가 "극단적 혐오를 잔뜩 밀어붙인다"고 썼다. "패션계만큼 악의에 찬 비방과 쓰라린 좌절감, 적의를 한껏 아로새기고 부서진 꿈과 헛된 약속을 잔뜩 두르고 있는 업계는 없다. 패션 위크에서는 여성을 혐오하는 남성이 만든 옷, 여성을 혐오하는 여성이 만든 옷, 자기 자신을 혐오하는 여성이 만든 옷을 일주일 내내 찾아볼 수 있다."[8]

맥퀸은 가까운 친구들하고만 있는 자리에서 패션계를 떠날 가능성을 내비치기 시작했다. 그는 인생의 마지막 순간까지 이 소

망을 거듭 밝혔다. 이따금 그는 종군 사진기자가 되어 전쟁터로 떠날지도 모르겠다고 말했다. 어떤 친구들은 그가 패션쇼에서 보인 예술적 측면에 집중해 설치 미술이나 비디오 아트를 만드는 데 전념해야 한다고 생각했다. 1997년 2월, 맥퀸은 닉 나이트와 함께 일본·미국 혼혈 모델 데번 아오키Devon Aoki의 화보를 촬영해 『비저네어Visionaire』에 실었다. 맥퀸과 나이트의 협업에 가와쿠보 레이도 객원 에디터로 참여했다. 맥퀸은 아오키에게 이사벨라 블로가 『배니티 페어』 화보를 촬영할 때 입었던 퍼널 네크라인 드레스를 입혔다. 그리고 이번에는 한층 더 과감하게 스타일링했다. 아직 어린 아오키의 한쪽 눈을 뿌옇게 연출하고 커다란 옷핀으로 이마를 꿰뚫어 놓은 것처럼 표현했다. 런던의 미술상 앤서니 도페이Anthony d'Offay는 이 깜짝 놀랄 만한 이미지를 보고 맥퀸과 나이트에게 자기 갤러리에서 전시회를 열어 보지 않겠냐고 제안했다. 맥퀸과 나이트는 흥미를 보였지만 뉴욕에서 전시를 열고 싶다면서 제안을 거절했다. 비요크 역시 『비저네어』에서 시대를 앞서가는 그 이미지를 보고는 맥퀸에게 1997년 9월에 발매되는 새 앨범 『호모제닉Homogenic』의 표지를 작업해 달라고 부탁했다. 역시 닉 나이트가 찍은 표지 사진을 보면 비요크는 데번 아오키의 언니이자 전 세계를 편력하다 돌아온 전형적인 사무라이로 변신해 있다. "10킬로그램이나 나가는 가발을 머리에 얹고 특수 렌즈를 꼈어요. 기다란 가짜 손톱을 붙여 놔서 제 손으로 밥도 먹을 수 없었죠. 허리에 강력 테이프를 두르고 높은 나막신을 신어서 잘 걷지도 못했어요."[9]

맥퀸과 비요크는 관심사나 집착하리만치 좋아하는 대상이 아주 비슷했다. 특히 둘 다 자연에 매혹되었다는 면이 같았다. "그는 삶과 죽음을 똑바로 바라보는 대담한 사람이었어요." 비요크가 훗날 말했다. "맥퀸은 자신이 속한 문화에서 문명화한 측면과 접촉했을 뿐 아니라, 어떻게 했는지는 몰라도 문명을 넘어서 더 원초적 에너지와 소통했어요. 우리는 바로 그 에너지 속에서 만났을 거예요."[10] 1998년, 맥퀸은 비요크의「알람 콜Alarm Call」뮤직비디오를 연출했다. 뮤직비디오에서 비요크는 뗏목을 타고 정글을 떠다니며 악어 같은 이국적 동물과 어울린다. 그녀가 다리 사이로 기어오르는 뱀을 쓰다듬는 장면도 나온다. 2003년에 맥퀸이 비요크에게 이렇게 이야기했다. "저는 인간과 기계, 인간과 자연의 관계를 바탕으로 컬렉션을 많이 만들었어요. 하지만 어떤 면에서 보자면 궁극적으로 자연이 제 작업을 이끌었죠. 대지와 이어져야 해요. 가공되고 또 가공되면 본질을 잃어요."[11]

하지만 맥퀸은 덧없는 패션계에서 벗어나 순수 예술계로 달아나겠다는 꿈을 이룰 수 없었다. 그는 그야말로 너무 바쁘다고, 책임져야 할 사람들이 너무 많다고 토로했다. 실제로 컬렉션 제작 기간 사이가 너무 짧아서 쉴 틈이 없었다. 예를 들어 1997년 가을에 그는 〈무제〉 컬렉션을 완성하고 나서 고작 2주 만에 지방시의 오트 쿠튀르 컬렉션을 발표해야 했다. 그러던 10월 22일, 맥퀸은 존 갈리아노와 함께 '올해의 영국 디자이너'로 뽑혔다. 앨버트 홀에서 열린 시상식에 존 갈리아노가 나타나지 않자 그 이유를 두고 이러쿵저러쿵 소문이 퍼졌다. 『타임스』의 재스퍼 제라드Jasper

Gerard 기자가 갈리아노의 사무실에 연락해서 갈리아노가 시상식에 불참한 이유를 묻자, 사무실에서는 갈리아노가 "파리에서 바쁘다"고 대답했다. 제라드는 『타임스』 기사에 갈리아노 측의 대답을 비꼬았다. "그렇다면 이상한 일이다. 그가 동네 바에서 똑같이 반사회적인 디자이너 비비언 웨스트우드와 함께 술로 슬픔을 달래는 모습을 누가 길거리를 지나가다가 우연히 봤어야 하는데 말이다."[12]

LVMH의 회장 베르나르 아르노가 맥퀸과 계약을 연장하고 싶어 한다는 소문이 있었지만, 그해 10월 맥퀸의 지방시 패션쇼를 향한 언론의 반응은 그의 경력을 통틀어 최악이었다. 『파이낸셜 타임스Financial Times』의 브렌다 폴랜Brenda Polan 기자는 맥퀸의 의상이 가장 야하게 차려입은 가수 돌리 파튼Dolly Parton과 파리의 카바레 극장 폴리 베르제르, 1980년대 인기 있었던 미국 드라마 〈다이너스티〉 스타일을 섞어놓은 것 같다고 묘사했다. "프린지와 에나멜가죽, 옷 전체에 점점이 박혀 있는 모조 다이아몬드, 관능미를 과시하는 옷은 지아니 베르사체를 잃고 상실감에 빠진 고객을 끌어 모으려는 시도로 읽을 수 있다. 이런 옷은 록 스타에 열광하는 그루피나 축구선수의 아내, 신탁 자금이 충분한 노출증 환자만 좋아할 것이다."[13]

88세의 노인 하디 에이미스 경이 『스펙테이터Spectator』에 지방시의 맥퀸과 디올의 갈리아노를 공격하는 글을 싣자 맥퀸은 쉽게 웃어넘겼다. 에이미스는 맥퀸과 갈리아노의 작품이 그저 "끔찍"할 뿐이며 지방시와 디올 측이 절망에 빠졌다는 소문이 도는

것도 당연하다고 말했다. "아무도 대놓고 이야기하지는 않지만 누구나 아는 소문이 있다. 이들 디자이너가 쿠튀르 사업을 정말로 내켜 하지 않는다는 내용이다. 이들은 스타킹이나 향수를 팔고 싶어 한다. 이들은 이름을 널리 알리는 데 쓸 돈을 많이 얻었고, 패션쇼 덕분에 매스컴의 관심을 끌 수 있어서 기뻐한다." 에이미스는 지방시와 디올 하우스의 충성스러운 고객이 변심해 입생로랑이나 발망Balmain에 눈길을 주기 시작했다는 말을 들었다고 이야기했다. "만약 지방시와 디올이 계속 '번드르르한' 디자이너와 함께한다면, 과연 고객이 남아 있을지 걱정스럽다."[14] 하지만 맥퀸은 콜린 맥도웰 같은 패션 기자가 가한 비판은 쉽게 무시할 수 없었다. 맥도웰은 맥퀸의 지방시 컬렉션에 혹평을 퍼부었다. "타는 듯한 오렌지색을 포함해 조야한 색감은 시골 장 좌판에서 흔하게 발견할 수 있다. 프린지 장식이 달린 가죽은 싸구려 체인점에서나 볼 법한 영원히 끔찍한 광경이다." 맥도웰이 보기에, 맥퀸은 기존 지방시 고객의 흥미를 끄는 데 실패했다. 그뿐 아니라 어떤 경제력 있는 여성이 그렇게 천박해 보이는 옷을 일부러 입으려고 하겠는가? 맥도웰은 맥퀸의 재능이 굉장하다고 인정했지만, 이번 컬렉션에서는 그가 막다른 길을 맞닥뜨린 것 같다고 여겼다. 그중 최악은 "새로운 아이디어가 없어 보인다"는 것이었다.[15] 1998년 1월에 맥퀸의 새로운 오트 쿠튀르 패션쇼가 열리기 며칠 전에는 위베르 드 지방시가 맥퀸의 지방시 하우스 작업이 "완전히 재앙"이라는 의견을 밝혔다.[16]

맥퀸이 1998년 2월에 발표할 알렉산더 맥퀸 브랜드의 〈잔Joan〉

패션쇼를 준비하는 동안, 맥퀸의 사무실은 『더 선*The Sun*』을 비롯해 수많은 타블로이드 신문과 GMTV 방송국의 출입을 금지했다. 이 언론사들이 "악의를 품은 독자"를 대변한다는 이유였다. 『더 선』의 제인 무어Jane Moore 기자는 출입 금지 소식에 격노해서 맥퀸의 노동자 계층 부모님이 『더 선』을 자주 읽는다는 사실을 기사로 썼다. "그들의 아들은 이제까지 지나치게 자만했다. 맥퀸이 아직까지 업계에서 버티고 있다니 놀랍다. (…) 옷은 예술 작품이 아니다. 옷의 유일한 존재 목적은 사람이 입는 것이다. (…) 그는 소름이 끼치도록 무례하고, 자기가 패션계에서 무엇도 거리낄 것 없는 '악마의 자식'이라고 자랑한다."[17]

맥퀸은 끝없이 컬렉션을 만들어 내야 한다는 압박에 시달리며 직원에게 폭군처럼 굴기 시작했다. 사이먼 코스틴은 1997년에 이미 맥퀸의 행동이 달라졌다는 사실을 눈치챘다. 맥퀸의 패션쇼 팀은 파리에서 밤낮으로 고단한 작업을 끝내고 나면 느긋하게 놀기 위해 르 퀸이라는 클럽에 자주 들렀다. 맥퀸이 유명해지자 맥퀸 일행은 클럽에서 갈수록 더 나은 대우를 받았고, 마침내 클럽에 도착하면 아무나 출입할 수 없는 VIP 구역으로 곧장 안내받았다. "리는 꽤 내성적이었어요. 그러니 리는 VIP 구역에서 노는 게 좋았겠지만, 우리는 별로 재미가 없었어요." 코스틴이 회상했다. "리가 그때까지 살아왔던 방식으로 계속 지내기가 힘들어졌다는 사실이 처음으로 뚜렷하게 보였죠." 코스틴은 맥퀸이 여전히 머리 아서와 사귀고 있을 때 벌어졌던 일을 다음처럼 이야기했다. 그날 패션쇼 팀은 파리에서 패션쇼가 끝나기가 무섭게

어느 고급 호텔의 객실로 떠밀려 갔다. 그렇게 방으로 가 보니 맥퀸과 아서가 서로 껴안고 있었다. 그때 아서가 맥퀸 대신 걸어 나와 말했다. "'사이먼, 너희가 올 줄 몰랐는데.' 이 말을 듣고 생각했어요. '세상에, 반항아 맥퀸은 어디 간 거야?' 리가 유명해지자 그에게 이런저런 부탁을 하며 쫓아다니는 사람들이 생겼어요. 일자리를 원하는 사람들이나 그저 알랑거리는 사람들 때문에 우리가 점점 밀려났죠. 리가 오랫동안 알고 지낸 직원에게 대하는 태도도 달라지기 시작했어요. 누구라도 규칙을 어기면 모질게 질책했어요. 제가 작업실에 가서 '누구랑 누구는 어디 있어?' 하고 물어보면 다 그만뒀대요. 한편으로는 리가 믿기 힘들 정도로 치열하게 일하느라 그랬다고 생각해요. 작업 결과도 대단했고요. 하지만 어떤 일이든 대가가 따르는 법이죠. 저도 어느 순간 일이 재미없어졌어요. 제가 당장 다음번에 해고당할 것 같았고요. 그래서 리에게 편지를 써서 왜 이제는 팀이 제대로 돌아가지 않는지 간단히 설명했어요. 리는 어쨌든 제가 나가기를 바랐고, 저 역시 그게 최선이라고 생각했죠. '너랑 일하는 게 좀 악몽 같아'라고 편지에 썼어요. 듣자 하니 리는 노발대발했대요. '얘는 나한테 이렇게 말하면 안 돼' 하는 식으로 나왔대요. 런던 스튜디오에서는 모두가 모인 자리에서 제 편지를 크게 읽었다고 하고요. 그 후로는 리를 만난 적이 없어요."[18]

미겔 아드로베르 역시 맥퀸이 욱하니 성질을 부리곤 했다고 말했다. 패션쇼를 앞두고 미친 듯이 마무리 작업을 할 때는 그 정도가 유독 심했다고 한다. "맞아요, 리는 부끄럼을 많이 타요. 하지

만 동시에 정말 악랄하게 굴 수도 있어요. 미칠 듯 화가 나서 피도 눈물도 없는 사람이 될 수도 있었죠. 가끔은 '내일까지 못 끝내면 잘릴 줄 알아, 이 잡년아' 하는 식으로 말했어요." 아드로베르는 맥퀸에게 그가 세상에서 가장 중요한 사람은 아니라는 사실을 일깨워 주려고 애썼다. 한번은 맥퀸과 함께 마요르카로 휴가를 가서 자신이 나고 자란 동네를 구경시켜 줬다. 그리고 맥퀸과 돌아다니다가 검은색 옷을 입고 집 바깥 벤치에 앉아 있는 노파를 보고 말을 걸었다. "여기 알렉산더 맥퀸이 왔어요. 인사하실래요?" 그러자 노파가 대꾸했다. "그게 도대체 누군데?" "저는 그 할머니가 한 말을 리에게 그대로 전해 주며 말했어요. '세상 사람이 전부 너를 아는 건 아니야. 너한테 전혀 관심 없는 사람도 있어.'"

맥퀸은 당시 특히나 가깝게 지내던 미겔 아드로베르에게 〈잔〉 컬렉션을 헌정했다. "리한테는 친한 친구가 많이 없었어요. 하지만 우리는 유대감이 깊었죠." 아드로베르가 말했다. "리가 신뢰하는 사람은 많지 않았어요. 명성과 부를 얻으면 조금 편집증이 생기잖아요."[19] 어쩌면 맥퀸은 뉴욕을 방문했을 때 아드로베르가 잘 챙겨준 데에 고마운 마음을 표현하려고 그에게 패션쇼를 헌정했을 수도 있다. 맥퀸은 회사에서 예약한 멋진 호텔에 머무는 대신 아드로베르가 사는 지저분한 지하방에서 시간을 보내는 편을 더 좋아했다. 아드로베르의 집은 퍼스트 애비뉴와 세컨드 애비뉴 사이의 서드 스트리트에 있었다. 이웃 주민은 건물 사이로 난 공간에 자주 쓰레기를 던졌다. 집에는 창문이 하나 있었지만,

아드로베르는 바깥을 돌아다니는 쥐 떼가 집안으로 쏟아져 들어올까 봐 절대 창문을 열지 않았다. 또 비가 내릴 때마다 집이 물에 잠겨 바닥에 둔 물건을 전부 치워야 했다. "그래도 리는 그 집을 참 좋아했어요. 언제나 진실한 것, 진정한 우정을 찾아 헤맸죠. 진심에서 우러나온 관계를 아주 중요하게 생각했어요. 리에게 호텔은 일 때문에 머무는 곳이었죠."

아드로베르는 다른 식으로도 맥퀸을 도왔다. 맥퀸을 위해 남창을 자주 불러 준 것이다. "리는 정말로 내성적이었어요. 사람들이 그저 유명인 맥퀸을 만나고 싶어 한다고 생각했죠. 진짜 맥퀸이 아니라요." 어느 날 아드로베르는 맥퀸이 이런 문제로 푸념하는 소리를 듣고 남창의 사진과 가격이 나와 있는 팸플릿을 건넸다. "리가 함께 시간을 보내고 싶은 사람을 고르면 제가 전화했어요. 그러면 그 사람들이 우리 집에 왔죠." 아드로베르가 회상했다. "저한테 값을 치르라고 돈을 줬어요. 한번은 볼일을 다 보고 나서 저한테 소리를 질렀죠. '자기야, 차 한잔 타 줄래?'"[20]

1998년 초, 맥퀸은 2월 25일 개틀리프 로드 버스 차고에서 선보일 〈잔〉 컬렉션을 준비하는 데 온통 정신을 쏟았다. 그는 1431년에 화형 당한 잔 다르크Jeanne d'Arc와 프랑스 화가 장 푸케Jean Fouquet가 그린 아녜스 소렐Agnès Sorel의 초상화에서 영감을 얻었다. 잔 다르크와 소렐 모두 프랑스의 왕 샤를 7세Charles VII에게 헌신했다. 왕의 정신적 지도자였던 잔 다르크는 자기 자신을 희생했고, 왕의 정부였던 소렐은 서자 세 명을 낳아 주었다. 두 여인

모두 왕을 섬기다가 죽음을 맞았다. 잔 다르크는 화형을 당했고, 소렐은 1450년에 출산을 하다가 사망했다(훗날 소렐의 죽음은 수은 중독 때문이었다는 의견이 제기되었다). 맥퀸은 푸케가 아녜스 소렐을 모델로 삼아 1452년에 그린 플링 지역의 제단화「천사들에게 둘러싸인 성모와 아기 예수La Vierge et l'Enfant Entourés d'Anges」를 활용해 화려한 초대장을 만들었다. 푸케가 묘사한 성모(소렐)는 짙은 회색 보디스를 풀어헤쳐서 왼쪽 가슴을 드러내고 있다. 넓고 창백한 이마에 얹은 왕관 바로 아래로는 땋아서 이마에 둘러 놓은 머리 타래가 슬쩍 보인다. 맥퀸은 이 모습을 패션쇼에 그대로 반영하기로 마음먹었다. 자기 머리카락도 금색으로 물들인 맥퀸은 모델의 머리를 싹 밀어 버리고 싶어 했지만, 헤어 스타일리스트 귀도 팔라우Guido Palau는 그러면 지나치게 무시무시해 보일 것 같다고 생각했다. "그 스타일이 괜찮을지 확신이 안 섰어요. 그래서 헤어라인을 정수리 부근 정도로 아주 높은 데 내기로 했죠." 패션쇼에서 대머리 가발을 쓰고 가늘게 땋은 금발을 몇 가닥 걸치고 피처럼 붉은 콘택트렌즈를 낀 많은 모델은 메이크업 아티스트 밸 갈런드의 표현대로 "외계인에게 납치당한 잔 다르크"처럼 보였다.[21]

패션쇼에 참석한 이들의 뇌리에 가장 강하게 박힌 이미지는 바로 피날레였다. 쇼의 마지막 순간, 모델이 붉은 막대 모양 구슬로 만든 숨 막힐 듯이 아름다운 드레스를 입고 머리를 전부 덮는 붉은 마스크를 쓰고 홀로 걸어 나와서 불꽃이 타오르는 고리 안에 섰다. 그 순간 자기를 둘러싸고 이글대는 불꽃에 도전하듯 선 익

명의 여성은 맥퀸이 늘 다루는 여성의 전형이 되었다. 그 모델은 미지의 공포에 굴복하지 않고 살아남은 강인한 여성이었다. 맥퀸은 살아가면서 자신이 육체적, 성적, 심리적 고통을 이겨 낸 여성에게 끌린다는 사실을 깨달았다. 맥퀸은 그런 여성이 마찬가지로 학대를 이겨 낸 자기 자신과 동료라고 여기면서 그들을 이해할 수 있다고 생각했다.

당시 맥퀸의 뮤즈는 애너벨 닐슨이었다. 닐슨은 〈단테〉와 〈잔〉 패션쇼에서 모델로 섰다. 그녀는 부유한 집안 출신이었다. 아버지는 투자 및 부동산 자문가였고, 후작 가문 출신인 어머니는 인테리어 디자이너였다. 하지만 닐슨은 전형적인 부잣집 딸이 아니었다. 그녀는 켄트에 있는 카범 홀 사립학교에 다녔지만 열여섯 살 때 학교를 그만뒀다. 난독증과 반항 정신 탓에 고등학교 1학년 수준의 성적도 아예 못 받은 상태였다. 시험을 치는 날에는 침대 바깥을 벗어나지 않았다. 닐슨은 1995년에 재산이 2억 7천만 파운드라는 헤지 펀드 매니저 냇 로스차일드Nat Rothschild와 결혼했지만 〈잔〉 패션쇼의 런웨이를 활보할 때쯤에는 이미 남편과 사이가 틀어져 있었고 결국 1998년에 이혼했다. 닐슨은 위자료를 두둑이 받는 대신 로스차일드라는 성을 포기하고 언론에 결혼 생활을 밝히지 않는다는 조건에 합의했다.

모델처럼 말랐던 닐슨을 맥퀸에게 소개해준 사람은 이사벨라 블로였다. "이사벨라는 늘 여자애들을 알렉산더 앞에 떠밀었어요. 하지만 제가 모델 일에 그다지 절실하지 않다는 사실을 알렉산더가 알았죠." 닐슨이 회상했다. "알렉산더가 저한테 옷을 벗

어 보라고 하더니 제가 입이 걸어서 아주 마음에 든다고 했어요. 사진작가 파올로 로베르시Paolo Roversi가 찍은 사진에 등장하는 사람처럼 저를 입혀 보겠다고 했죠. 그리고 저한테 패션쇼에 서 달라고 했어요. 저는 그 사람이 요구하는 건 전부 다 했을 거예요. 친해지고 싶었거든요. 그 사람한테 자석처럼 사람을 끌어당기는 에너지가 있었어요."[22] 닐슨은 1995년 11월 라스베이거스에서 로스차일드와 결혼하고 런던에서 더 격식을 갖추어 한 번 더 식을 올렸다. 그때 맥퀸이 닐슨에게 웨딩드레스를 만들어 줬다. 그가 만든 첫 번째 웨딩드레스였다. "(컬렉션 의상보다) 웨딩드레스를 만드는 일이 더 어려워요." 맥퀸은 웨딩드레스 디자인이 "다른 옷은 불가능한 방식으로 사진 속에 영원히 남는" 옷을 만드는 일이라고 표현했다.[23]

1998년이 되자 맥퀸과 블로의 관계가 변하기 시작했다. 블로는 둘 사이가 소원해지는 상황을 애써 가볍게 표현하려고 했다. "뱀파이어와 비슷하죠. 다른 사람이 필요해지면 원래 먹던 약이 더는 필요 없어지잖아요."[24] 그리고 맥퀸과 블로 모두와 친했던 존 메이버리는 당시 둘의 관계를 이렇게 설명했다. "둘은 자연스럽게 멀어졌어요. 하지만 리가 어느 순간 변심했다고 생각하면 안 돼요."[25]

이제 이사벨라 블로는 맥퀸의 삶에서 가장 중요한 여성 친구가 아니었다. 그 자리는 애너벨 닐슨이 차지했다. 하지만 마찬가지로 맥퀸과 블로 양쪽과 가까웠던 대프니 기네스는 메이버리와 생각이 달랐다. "이사벨라는 상처 입은 새 같은 여자를 데려와

서 알렉산더에게 소개했어요. 그런데 이 상처 입은 새가 둥지 안에 있는 다른 새를 슬슬 밀어서 전부 내보냈죠. 이사벨라는 친구들하고 절대 경쟁하지 않았어요. 친구들을 나쁘게 말한 적도 없고요. 하지만 자기 자신에게 실망했어요. 알렉산더에게 여러 명을 이어 줬지만 닐슨을 소개한 일은 최악이었다고 분명히 말했죠."[26]

다른 친구들도 맥퀸과 블로의 관계가 상당히 뚜렷하게 변했다는 사실을 알아챘다. "가끔 리는 이사벨라를 무시하고 놀렸어요." 빌리보이*가 이야기했다. "이사벨라를 대하는 태도가 끔찍했죠. 가끔 너무 무례해서 '어떻게 저런 말을 할 수 있지?' 하고 생각할 정도였어요. 둘 사이는 어딘가 병적으로 뒤틀린 성적 관계 같았어요. 이사벨라는 리와 리의 작품을 너무나 사랑했어요. 리는 이사벨라를 거칠게 혼내 주고 싶었던 것 같아요. 리에게는 굉장히 마조히스트 같은 면이 있었거든요. 그러니까 항상 자기한테 고약하게 굴었던 남자만 만났겠죠. 리는 이사벨라를 벌주면서 자기 자신을 벌주었을 거예요. 내면에 인지 부조화가 있었겠죠. 이사벨라에게 상처를 주면서 쾌감을 느끼는 동시에 자기 자신에게도 상처를 줬을 거예요."[27]

데트마 블로는 맥퀸이 BBC 방송국 직원 한 명과 함께 1997년 5월 힐스 저택에 방문했던 날을 이야기했다. 저녁을 먹고 나서 맥퀸과 방송국 직원은 활활 지펴 놓은 난로 근처에 앉았고, 데트마 블로는 따로 떨어져서 앉아 시가를 피웠다. 그런데 맥퀸이 데트마 블로를 향해 돌아보더니 "난 이제 거물이에요, 데트마" 하

고 말했다. "맥퀸은 농담하려던 게 아니었어요. 자기가 저보다 더 유력하다고 말한 거죠." 블로는 그때 셰익스피어의 『헨리 4세 *Henry IV*』 2부에서 왕이 폴스타프를 돌아보며 "나는 자네를 모른 다네, 노인이여"라고 말하는 장면을 떠올렸다. 맥퀸의 말에 그는 슬퍼졌다. "제가 아는 한 그 순간 우리 우정은 끝났어요. '당신은 이제 내 노예야'라고 말하는 것 같았죠. 저는 빌어먹을 노예가 될 생각이 없었고요. 자기는 힘이 있지만 저는 없다고 말한 거예요. 어쨌거나 저는 아무 힘도 없었어요. 하지만 아내가 맥퀸을 아주 좋아했고 그의 옷을 원했죠. 이사벨라는 그의 미학에 중독되어 있었어요."[28]

맥퀸은 〈잔〉 패션쇼 다음 날 이스트 엔드에 있는 메트로 스튜디오에서 닉 나이트와 함께 『페이스』의 표지 화보를 촬영했다. 미술 감독으로 나섰던 맥퀸은 직접 잔 다르크이자 아녜스 소렐이 되어 패션쇼에서 보인 이미지를 재창조하려고 했다. 그는 머리를 싹 밀은 채 땋아 놓은 새하얀 가발 몇 가닥을 머리와 얼굴에 둘렀고, 눈에는 새빨간 콘택트렌즈를 낀 채 빨간 아이라이너로 눈 주변을 칠했다. 잡지 표지를 보면 맥퀸의 사진 옆에 "이러고 외출하지는 않겠지"라고 적혀 있다. 맥퀸은 사진의 의미를 이렇게 설명했다. "나는 대중 앞에서 나 자신을 나타내는 방식을 후회하지 않는다. 나는 필요하다면 공포를 똑바로 대면할 것이다. 하지만 상황을 이해한다면 싸움을 피할 것이다. 내 영혼에서는 한 남자를 사랑하기 위한 불꽃이 타오른다. 하지만 나는 체셔에서 글로스터셔까지 매일 불에 타는, 내가 사랑하는 여성들을 잊

지 않는다."²⁹ 맥퀸은 『페이스』와 인터뷰하며 〈잔〉 컬렉션이 아주 만족스럽다고 이야기했다. "정말 좋았어요." 그는 심지어 지방시 경영진도 〈잔〉 컬렉션이 "죽여준다"며 칭찬했다고 말했다 (아마 지방시 경영진이 이렇게 표현하지는 않았을 것이다). 또 미지의 여성이 그의 사무실에 연락해서 그에게 전 재산을 물려주겠다는 말을 남겼다고 밝혔다. "그 여자는 제가 영국 패션계에서 가장 대단한 인물이라고 생각했어요. 그래서 저축해 둔 돈을 저한테 주려고 했죠." 맥퀸은 그 돈이 "막대한 금액"은 아니지만, 그래도 "그녀의 이름으로 재단을 설립해서 신진 패션 디자이너를 돕기에는" 충분하다고 밝혔다. "그 돈은 그렇게 쓸 거예요. 영국의 재능 있는 젊은 디자이너를 돕고 싶어요." (맥퀸은 이 생각을 보류하다가 2007년에 자선 재단인 사라방드Sarabande를 세웠다.) 또 그는 최근 머릿속에 아이디어가 너무 많이 돌아다녀서 예전보다 훨씬 적게 잔다고 말했다. 어쨌든 겨우 2주 만에 지방시의 프레타포르테 패션쇼를 준비해야 했다. "아마 오늘도 자다가 한밤중에 깰 거예요. 그때쯤이면 머릿속은 이미 지방시로 가득하겠죠."³⁰

1998년 3월, 맥퀸이 발표한 지방시의 프레타포르테 컬렉션을 보고 그동안 그를 가장 혹독하게 비판했던 비평가조차 흡족해했다. 브렌다 폴랜 기자는 맥퀸이 1997년 10월에 선보였던 지방시 오트 쿠튀르 패션쇼를 무참하게 공격했지만, 이번에는 달랐다. "맥퀸은 관심을 끌려는 술책을 줄이고 그다운 예리한 재단을 활용해 강렬하면서도 정도를 벗어나지 않는 컬렉션을 완성했다. 위베르 드 지방시도 이 컬렉션을 보면 그가 직접 만든 컬렉션이

라고 했을 것이다."[31] 객석 가장 앞줄에는 케이트 윈슬렛도 앉아 있었다. 윈슬렛은 맥퀸이 만든 드레스를 가봉하려고 파리에 들렀고, 맥퀸의 드레스를 입고 같은 달에 열린 아카데미 시상식에 참석했다. 윈슬렛은 〈타이타닉〉으로 여우 주연상을 받지는 못했지만, 잠자리를 수놓은 초록색 드레스는 "대성공"이라는 평가를 받았다.[32] 그해 윈슬렛은 맥퀸의 드레스를 입고 첫 번째 결혼식을 올렸다.

1998년 4월, 맥퀸과 숀 린은 런던으로 돌아와 소호의 아처 스트리트에 있는 게이 바인 바코드에서 술을 마셨다. 그때 맥퀸이 직접 찍은 사진이 실린 『비저네어』 최신호가 갓 나와서 맥퀸은 굉장히 들떠 있었다. 구찌의 수석 디자이너 톰 포드Tom Ford가 객원 에디터로 참여했던 그 '잡지'는 맥퀸의 작품을 포함해 스물네 장의 사진이 담긴, '자그마한 관'처럼 생긴 새까만 라이트 박스였다. 맥퀸은 발기된 성기가 사정하는 순간을 찍었고, 그 사진이 아주 재미있다고 생각했다. "저는 놀라지 않았어요." 당시 포드가 말했다. "사진에 대해서 그에게 뭐라고 하지도 않았고요. 그 사진은 빛에 대한 그의 시각을 담고 있었으니까요."[33]

맥퀸은 그날 바코드에서 머리 아서처럼 키가 크고 호리호리하며 머리카락 색이 짙은 한 남자를 보았다. 그 순간, 당시 스물다섯 살이던 리처드 브렛도 북적이는 술집 건너편에서 반바지와 체크무늬 반소매 셔츠를 입은 맥퀸을 보았다. 브렛은 그 남자가 알렉산더 맥퀸이라는 사실을 알아챘다. 맥퀸이 브렛에게 다가가 아주 멋져 보인다는 칭찬을 건넸고, 둘은 대화를 이어 나갔

맥퀸의 남자 친구 리처드 브렛. 맥퀸은 브렛을 1998년 4월에 만났다.
© Richard Brett

다. "누군가를 보자마자 호감을 느끼는 마법 같은 순간이었죠. 우리는 정말 죽이 잘 맞았어요." 브렛이 당시를 회상했다. 둘은 한시간 반 정도 이야기를 나누다가 헤어졌다. 브렛은 당연히 그 후 며칠 동안 바에서 만난 남자를 생각했다. 결국 친한 직장 동료 몇명의 말을 듣고 마음이 움직여 맥퀸의 사무실에 전화를 걸었고, 비서에게 메시지를 남겼다. 그리고 맥퀸이 다시 브렛에게 전화해 둘은 만나기로 약속했다. "아름다운 5월의 어느 날이었어요. 우리는 오후에 택시를 타고 햄스테드 히스로 갔죠." 브렛이 이야기했다. "그런 다음에 이즐링턴에 있는 그의 집에 들렀다가 에드워드라는 바로 갔어요. 거기서 저녁 늦게까지 머물렀죠. 밤이 끝날 무렵에 각자 집으로 돌아갔어요." 브렛은 맥퀸에게 한눈에 반하지는 않았지만 자기가 맥퀸에게 강하게 끌린다는 사실을 점점 깨달아 갔다. "그에게는 놀라운 에너지가 있었어요. 아주 재미있었고 웃음소리도 굉장히 쾌활했고요. 우리 사이가 특별해질 거라고 느꼈죠."

그해 여름, 리처드 브렛은 런던 서부에 있는 홍보 회사에 다녔다. 맥퀸과 브렛은 사무실에서 서로에게 애정 어린 팩스를 보내곤 했다. 맥퀸은 새 남자 친구에게 엄청나게 커다란 꽃다발을 보내곤 했다. 최소 1미터가 넘는 꽃다발을 보내 브렛이 집에 가져가지 못하고 사무실 책상 옆에 그대로 두게 한 적도 있었다. 맥퀸은 브렛이 패션계와 유명 인사들의 세계에 겁을 내지도 않고 별다른 감흥을 보이지도 않는 것 같아서 마음에 들었다. 사실 브렛은 겉으로만 화려해 보이는 생활에 꽤 냉소적이었고 그런 태도

덕에 맥퀸과 쉽게 가까워질 수 있었다. "제가 그의 진실한 모습을 꿰뚫어 본다는 사실을 그 사람은 알았어요. 게이 커뮤니티의 다른 사람들은 그가 누구인지가 아니라 무엇을 가졌는가를 보고 접근했죠. 우리는 서로 잘 맞았어요. 서로 덕에 웃을 수 있었죠. 궁극적으로는 그게 가장 중요한 게 아닐까요."[34]

맥퀸은 몇 개월 동안 나날이 명성을 얻었다. 1998년 5월에는 아메리칸 익스프레스에서 특별 한정판 신용카드를 디자인해 달라는 의뢰를 받았고, 일왕 부부의 방문을 축하하는 국빈 만찬에도 초대받았다. 버킹엄 궁전에서 열린 만찬에는 영국 왕실이 "전원" 참석하기로 되어 있었다.[35] 하지만 맥퀸은 막판에 만찬에 가지 않겠다고 마음을 바꿨다. 그는 나중에 불참 이유를 이렇게 밝혔다. "굳이 가고 싶지 않았어요."[36]

6월에는 그가 '빌리 돌(존 매키터릭이 인체의 해부학 구조를 똑같이 본떠서 디자인한 게이 인형)'에 입히려고 디자인한 옷이 뉴욕의 뉴 뮤지엄에서 전시되었다. 매키터릭은 빌리 돌을 만들기 전에 먼저 맥퀸에게 연락했고, 맥퀸은 빌리 돌을 만드는 데 참여한 초기 디자이너 대열에 합류했다. "그때 맥퀸은 아주 인기가 많았어요." 매키터릭이 이야기했다. "그의 이름을 대고 다른 디자이너(폴 스미스, 아네스 베Agnès B, 토미 힐피거, 캘빈 클라인, 크리스티앙 라크루아 등)에게 접근했죠." 에이즈 예방 자선 단체 라이프비트LIFEbeat를 위해 연 경매에서 빌리 돌과 디자인 도안의 경매가는 42만 5천 달러까지 치솟았다. 맥퀸은 빌리 돌에 탈색한 청바지를

입혔다. 빌리의 가슴에는 맥퀸이 자기 가슴에 새긴 비단잉어가 똑같이 새겨져 있었다. "그 빌리 돌은 맥퀸의 미니미 같았어요." 매키터릭이 설명했다. "빌리 돌이 맥퀸과 하나도 닮지 않았다는 사실만 빼면요."[37]

1998년 7월, 맥퀸은 브렛과 함께 유로스타를 타고 파리에 가서 지방시의 오트 쿠튀르 패션쇼를 준비했다. 당시 맥퀸은 패션쇼를 준비하느라 미쳐 날뛰었고, 브렛은 남자 친구에게서 그동안 모르고 있던 면을 보았다. "그 사람은 정말로 스트레스를 많이 받았고 불안에 떨었어요. 함께하기에 즐거운 상대는 아니었죠. 패션쇼 다음 날 나오는 비평에도 심하게 스트레스를 받았어요. 사람들이 컬렉션을 어떻게 생각하는지 무척 신경 썼죠. 만일 그가 패션쇼에 불만을 품으면 우리 모두 쇼가 정말 훌륭했다고 말하면서 아주 오랫동안 달래 줘야 했어요. 비평은 대체로 괜찮았지만 가끔 나쁜 반응도 있었어요. 그러면 리는 몹시 속상해했죠."[38]

맥퀸은 패션쇼를 선보일 파리의 시르크 디베르의 원형 극장을 폭포와 우거진 풀숲으로 꾸미며 아마존 정글로 바꾸었다. 1998년 7월 19일 밤, 모델 에스더 더용은 "속이 다 비칠 정도로 얇은 천에 이국적인 꽃이 긴 옷자락을 따라 점점이 붙어 있는 흰색 드레스 하나만 걸치고" 새하얀 종마를 탔다. 컬렉션의 테마는 "승리한 여자 사냥꾼"이었다.[39] 콜린 맥도웰은 패션쇼에 주제가 없다고 비판했다. "맥퀸은 흥미를 느끼는 아이디어라면 모조리 모아 둔 견본집을 보여 줬다." 맥도웰은 아마존 정글, 레이디 고다이바 Lady Godiva●처럼 말을 탄 모델, 자그마한 앵무새나 활과 화살을 닥

치는 대로 허리띠에 매단 여자 사냥꾼, 빨갛게 칠한 얼굴, "패션쇼를 다 망쳐 놓은 도브 테일 드레스를 입은 기괴한 신부" 등 맥퀸이 패션쇼에 왜 그렇게 많은 요소를 반영했는지 이해하지 못했다.[40] 『인디펜던트』의 탬신 블랜차드는 맥퀸과 갈리아노가 관심을 끌어 보겠답시고 "이제는 지긋지긋하고 물리는" 특정 기법을 사용해 지나치게 극적인 패션쇼를 열었다고 비판했다.[41]

파리에서 맥퀸은 배우 브리지트 바르도Brigitte Bardot가 후원하는 동물권리 단체의 분노 섞인 시위에도 대처해야 했다. 시위대는 빨간 이층 버스를 타고 파리 전역을 돌아다니며 오트 쿠튀르 패션쇼에서 모피나 동물을 이용한 제품을 사용하는 데 비판적 인식을 촉구하는 전단을 돌렸다. 그들이 보기에 최악의 디자이너는 알렉산더 맥퀸이었다. "이 사람은 박제가나 다름없습니다." 한 시위자가 이렇게 외쳤다.[42] 맥퀸은 분명히 짜증 났을 것이다.

그해 맥퀸은 배터시 도그스 앤드 캐츠 홈에서 반려견을 한 마리 더 데려왔다. 네발만 하얀, 갈색 잉글리시 불테리어에게 주스라는 이름을 붙였고, 훗날 인터뷰에서 작명 이유를 이렇게 밝혔다. "멕시코에서는 개를 풀어 주며 뭔가 물어 죽이라고 할 때 그렇게 말한대요."[43] 당시에 찍은 사진을 보면 파자마를 입고 있는 맥퀸이 피곤해 보이는 얼굴로 한쪽 팔로는 민터를 껴안고, 다른 팔로는 어깨에 올려 둔, 아직 어린 주스를 붙잡고 있다. 맥퀸의

• 11세기 머시아 왕국의 귀족 부인. 전설에 따르면, 영주의 무리한 세금 징수에 항의했을 때 영주로부터 나체로 말을 타고 마을을 돌면 해결책을 고민해 보겠다는 이야기를 듣고 이를 직접 행동에 옮겼다.

형 토니는 동생이 주스를 데리고 작업실에 갔던 일을 이야기했다. "스튜디오에 매력적인 여직원이 한 명 있었어요. 주스가 드레스에 오줌을 눴다면서 막내에게 그 사실을 전해 달라고 저한테 부탁을 하더라고요. 그래서 동생한테 말했죠. '개가 드레스에 오줌 쌌어!' 그랬더니 동생이 대꾸했어요. '그럼 개(조수)한테 다시 만들라고 해 줘. 개가 우선이야!'" 나중에 맥퀸은 부모님께 혼처치에 있는 집을 사드리고 민터와 주스와 함께 방문했다. 아버지 어머니가 개가 소파 위로 뛰어오르지 못하게 하라고 맥퀸에게 말하자 맥퀸은 이렇게 답했다. "글쎄, 이 집은 제가 샀잖아요."[44]

그해 8월, 맥퀸과 브렛은 마요르카로 휴가를 떠났다. 맥퀸은 아드로베르와 마요르카를 방문한 적이 있어서 그 섬을 잘 알았다(맥퀸은 구찌와 계약하고 훨씬 더 부자가 되자 2006년 마요르카 남서쪽 해안에 있는 산타 폰사 근처의 고급 빌라를 샀다. 2010년 그가 세상을 뜬 후, 빌라의 가격은 173만 5천 파운드에 달했다). 브렛이 당시를 회상했다. "리가 런던에서 벗어나서 며칠간 느긋하게 쉬는 모습을 보니 아주 좋았어요. 리는 스트레스 심한 런던과 파리 생활에서 빠져나오면 항상 더 행복해지고 차분해졌어요."[45] 하지만 맥퀸은 유명해질수록 휴가를 즐기기 더 어려워졌다. 휴가를 떠나도 겨우 이삼 일 정도만 쉬고 다시 런던으로 돌아오는 경우가 잦았다.

1998년 9월 17일, 맥퀸은 뉴욕의 인터내셔널 패션 그룹 어워드에서 상을 받았다. 그는 "너무 취해서 말도 제대로 못 하겠어요"[46]라며 수상 소감을 말하기 시작했다. 맥퀸과 밤에 자주 어울렸던

빌리보이*는 친구가 술을 어찌나 많이 마시는지 늘 혀를 내둘렀다. "술 마시는 속도를 따라갈 수 없었어요. 제가 한 잔 마시는 동안 리는 엄청나게 들이켰어요. 상상도 못할 수준이었죠. 제가 여전히 첫 잔을 홀짝일 때 벌써 칵테일을 다섯 잔째 마실 정도였으니까요. 리는 잔뜩 취하기를 좋아했어요. 하지만 술이나 약물이 너무 과해서 저는 겁이 났어요. 취하면 완전히 다른 인격이 나왔거든요. 마음속에 묶어 두었던 악마가 빠져나오려고 몸부림치는 것 같았어요."[47]

"리는 제가 처음 만났을 때 이미 마리화나, 코카인, 술에 빠져 있었어요." 아드로베르도 비슷하게 이야기했다. "리는 만족할 줄 몰랐죠. 하루는 자려는데 계속 취하고 싶다고 고집을 부렸어요. 다른 사람 말은 전혀 안 들었죠. 이미 중독 상태였어요. 정말 자주 (음주와 마약 복용을) 했을 뿐만 아니라 즐기지도 못했어요. 그런데 마약이나 마약 때문에 찾아오는 불안감은 패션업계와 관련 있었어요."[48]

리처드 브렛도 코카인이 남자 친구에게 미치는 부정적 영향을 싫어했다. "마약을 한다고 해서 기분이 더 나아지지도 않았어요. 오히려 더 어두워졌고 그런 상태가 되면 곁에 있기 힘들었죠."[49]

앤드루 그로브스 역시 맥퀸이 코카인을 흡입한다는 사실을 이미 알고 있었다. 그로브스는 1998년 9월에 발표한 〈코카인 나이츠Cocaine Nights〉 컬렉션을 준비하면서 맥퀸의 마약 사용을 창작의 주요 원천으로 삼지는 않았지만(작가인 제임스 밸러드J. G. Ballard가 1996년에 출간한 동명의 디스토피아 소설을 재창조했다), 옛 남자 친

구의 상습적 마약 복용과 자기 컬렉션 사이에 어느 정도 연관성이 있다는 사실은 의식하고 있었다. 그로브스는 런웨이에 엄청나게 많은 흰 가루를 한 줄로 길게 쌓아 두었고, 한 모델에게는 면도날을 이어 붙여 만든 드레스를 입혔다. 『더 선』은 그로브스의 〈코카인 나이츠〉 컬렉션이 "역대 가장 역겨운 패션"이라고 선언했다.[50] "저는 객석 앞줄을 향해 거울을 치켜들었을 뿐이고, 거기 앉아 있던 사람들은 거울에 비친 모습을 좋아하지 않았던 거죠." 그로브스가 말했다. "그 사람들은 도저히 견딜 수 없어서 제 패션쇼를 비판해야 했어요. 그렇지 않으면 마약을 용인하는 것처럼 보였을 테니까요. 제 경력에는 도움이 안 되는 일이었죠."[51]

그로브스와는 반대로 맥퀸의 경력을 설명할 수 있는 말은 '승승장구'뿐이었다. 맥퀸이 지방시의 오트 쿠튀르 패션쇼 이후 알렉산더 맥퀸에서 발표한 〈넘버 13No. 13〉과 〈오버룩The Overlook〉, 〈보스〉 패션쇼는 그의 경력 중 가장 인상적이었다. 할리우드에서도 맥퀸을 모셔 가려고 했다. 그는 1960년대 영국의 SF 드라마 〈선더버즈Thunderbirds〉의 리메이크 프로젝트에 참여해 등장인물 레이디 페넬로프가 입을 의상을 디자인해 달라는 요청을 받았지만 거절했다. "〈피아노〉를 리메이크한다면 생각해 볼게요."[52] 맥퀸은 뉴욕에서 열리는 VH-1 패션 어워드에서 '올해 최고의 아방가르드 디자이너'로 선정되었다. 또 『데이즈드 앤 컨퓨즈드』의 공동 창립자 제퍼슨 핵Jefferson Hack의 요청으로 이 잡지 9월 호의 객원 에디터로 참여했다. "맥퀸은 언제나 패션계 바깥에서, 영화나 사진, 미술과 음악에서 영감을 찾았어요." 핵이 이야기했

다. "아직 주류가 되지 못한 현대 문화의 전위적 측면과 주변부에서 착상을 얻었죠."[53] 맥퀸은 잡지에 실으려고 영화배우 헬렌 미렌Helen Mirren을 직접 인터뷰하면서 패션계에서 돈을 많이 모으고 나면 기자가 되고 싶다고 말했다. 그는 확실히 기자가 되기에 알맞았을 것이다. 호기심이 많고 쉽게 충격 받지 않았으며 기억력도 비상했기 때문이다. 게다가 괜찮은 이야기를 찾아내는 데도 능숙했고 논란에 휩싸여도 잘 이겨 냈다.

『데이즈드 앤 컨퓨즈드』1998년 9월 호에서 가장 논쟁적이었던 기사의 주제는 맥퀸이 늘 중요하게 생각했던 '외모의 정치학'이었다. 외모에 관해서는 거의 파시스트 같은 태도를 보이는 업계에서 일하는 뚱뚱한 게이로서, 맥퀸은 자신을 괴물이라고 자주 느껴야 했다. 패션 기자나 비평가는 맥퀸이 뚱뚱하다고 비웃었다. 한 기자는 맥퀸을 패션계의 앙팡테리블enfant terrible(무서운 아이)이 아니라 "엘레팡 테리블éléphant terrible(무서운 코끼리)"이라고 불렀고, 다른 기자는 "푸른 눈동자, 솜털이 보송보송하고 통통한 얼굴, 조그마한 입에서 툭 튀어나온 앞니까지 맥퀸은 바다코끼리를 닮았다"라고 묘사했다.[54]

맥퀸은 케이티 잉글랜드와 닉 나이트와 함께 장애인 여덟 명을 촬영한 화보를『데이즈드 앤 컨퓨즈드』에 실었다. 맥퀸은 장애인이 겪는 편견을 자기도 똑같이 겪어 본 척하지는 않았지만, 적어도 "무엇이 아름답고 아름답지 않은지에 관한 일반적 개념"에 도전하려고 했다. "미의 기준은 갈수록 좁아지고 있어요. 기준에 들어맞으려면 젊어야 하고 되도록 금발이어야 하죠. 물론 피부색

도 하얘야 해요." 맥퀸은 여러 디자이너에게 모델 여덟 명을 이어 주면서 "정치적인 면은 잠시 제쳐 두고, 장애인은 패셔너블한 옷을 찾는 일이 실제로 어렵다는 사실을 인정하면서 가능한 한 각 모델에게 특별한 옷을 만들어 달라고" 부탁했다. 그렇게 탄생한 화보는 급진적이면서도 아름다웠다. 후세인 샬라얀은 구족화가 앨리슨 래퍼Alison Lapper의 벌거벗은 상체에 색이 서로 다른 빛의 파편을 그렸다. 캐서린 블레이즈Catherine Blades는 금색 조끼를 만들어서 음악인이자 배우인 매트 프레이저Mat Fraser에게 입혔다. 운동선수이자 모델인 에이미 멀린스Aimee Mullins는 지방시 오트 쿠튀르 컬렉션에 포함된 얇은 나무 부채로 만든 재킷과 알렉산더 맥퀸 스웨이드 티셔츠, 공연 의상 대여 회사 에인절스Angels에서 빌린 크리놀린crinoline•을 입고 지저분한 의족을 착용했다. 인형 다리 같은 의족 덕분에 사진에서 몽환적인 분위기가 흘렀다. "사람들이 제가 장애가 '있어도' 아름다운 게 아니라 장애가 '있어서' 아름답다고 생각하길 바라요." 멀린스가 이야기했다. 잡지 표지에는 멀린스가 상반신은 벌거벗고 다리에 최첨단 의족을 착용한 채 포즈를 취한 사진이 실렸다. 사진 바로 옆에는 "Fashion-able?"••이라는 문구가 적혀 있었다.[55]

1998년 9월 27일, 런던 개틀리프 로드의 버스 차고에서 열린 맥퀸의 〈넘버 13〉 패션쇼에서 종아리뼈 없이 태어나 한 살에 무

• 서양에서 여성이 치마를 부풀어 보이도록 하기 위해 치마 안에 착용하던 틀.
•• 'Fashion-able'을 이어서 발음하면 '패셔너블'이라는 단어가 되고, 'fashion'과 'able'을 따로 읽으면 '패션이 될 수 있다'는 뜻이 된다.

릎 아래를 제거하는 수술을 받은 에이미 멀린스가 첫 번째 모델로 등장했다. 그녀는 자신만만하고 도발적인 태도로 런웨이를 활보했다. 맥퀸은 특별히 멀린스를 위해서 섬세하게 조각한 목재 의족을 디자인했다. "의족은 섹시한 하이힐 부츠처럼 보였고 (…) 그 자체로 아름다웠던 부츠가 의족이라는 사실을 눈치챈 사람은 아무도 없었다."[56] 〈넘버 13〉의 하이라이트는 쇼가 시작한 지 18분이 지나고 모델 샬롬 할로가 등장했던 순간이었다. 할로는 런웨이에 설치된 회전판 위에 서서 오르골의 발레리나처럼 빙글빙글 돌았다. 그때 할로의 양쪽에 서 있는 로봇 두 대가 그녀를 공격하듯 물감을 뿌렸다. 할로는 로봇의 공격을 막으려고 애썼지만, 그녀가 입고 있던 눈부시게 아름다운 새하얀 부팡 드레스bouffant dress*가 노란색과 검은색 물감으로 뒤덮였다. 독일 미술가 리베카 호른Rebecca Horn의 1988년 작 「페인팅 기계Painting Machine」를 재창조한 이 장면은 히치콕의 영화 〈싸이코Psycho〉를 향해 보내는 애정 어린 헌사로도 볼 수 있다. 맥퀸은 할로가 로봇의 공격을 막으려고 양팔을 번갈아서 들어 올리도록 연출해, 사람들이 〈싸이코〉에서 미지의 살인마가 휘두르는 칼에 재닛 리Janet Leigh가 살해당하는 그 유명한 샤워 장면을 연상하게 만들었다. 하지만 〈넘버 13〉 패션쇼의 마지막 순간, 모델은 피가 아니라 그저 물감에 뒤덮인 채 ��������이 서 있었다. 이 물감은 아마 맥퀸이 새로 품은 낙관주의를 상징했을 것이다. 피날레가 끝난 후 행복

* 상체 부분은 몸에 맞추고 하체 부분은 널찍하게 부풀린 드레스.

하고 여유로워 보이는 맥퀸이 민터, 주스와 함께 무대로 나와서 객석의 가장 앞줄에서 조이스 맥퀸 바로 옆에 앉아 있던 브렛에 게 키스했다.

맥퀸은 〈넘버 13〉 컬렉션으로 경력을 통틀어 가장 긍정적인 평가를 받았다. 『가디언』은 〈넘버 13〉 패션쇼를 "이미지가 풍부했던 괴상한 패션쇼"라고 묘사했다. 『뉴욕 타임스』는 맥퀸의 패션 쇼가 "밑위를 살짝 바꾼 바지와 옷자락이 길게 늘어지는 프록코트의 조합, 마담 그레Madame Grès•의 드레스처럼 고대 그리스풍으로 주름이 늘어지는 저지 드레스"를 선보였다고 설명했다. 또 "바텐버그 레이스Battenberg lace••와 러플 장식이 달린 샹티 레이스, 수를 놓은 망사에서는 섬세한 아름다움"이 돋보이며 "자작나무로 만든, 부채를 닮은 치마"와 "구멍 뚫린 얇은 판으로 만든 날개가 달린 옷"은 "역작"이라고 평가했다.[57] 하지만 프랑스에서는 맥퀸이 에이미 멀린스를 부당하게 이용했다는 비난이 일었다. 맥퀸과 멀린스는 이런 혐의를 격렬하게 부정했다. "저한테는 다리가 없고 사람들이 '장애'라고 생각하는 면이 있으니까 저는 분명히 무능하고 자신 없고 멍청하고 스스로 결정할 수 없을 거라는 생각, 제가 알렉산더 맥퀸에게 분명히 조종당했을 거라는 생각은 정말 모욕적이에요."[58]

맥퀸은 〈넘버 13〉 패션쇼를 끝낸 직후 런던에서 새집으로 이사

• 프랑스 출신의 패션 디자이너(1903~1993).
•• 브레이드로 원하는 모양을 만든 뒤 실로 고정시키는 레이스.

했다. 콜먼 필즈 집에 질린 맥퀸은 어딘가 색다른 곳에서 살고 싶어서 원래 집을 구매가보다 7만 5천 파운드 더 비싸게 팔았다. 그리고 1998년 11월, 캘레도니언 로드 지하철역 근처에 있는 힐마턴 로드 43번지 집을 62만 파운드에 샀다. 새집은 정면에서는 상당히 평범해 보였지만, 이전 주인이 집 뒤편에 세로 6미터, 가로 2.5미터에 달하는 거대한 내리닫이 창을 설치해 놓아 극적인 분위기가 감돌았다. 맥퀸은 그 분위기가 아주 마음에 들었다. 워털루에 있는 이사벨라 블로의 집을 재단장한 건축가 페르한 아즈만Ferhan Azman과 조이스 오언스Joyce Owens가 집을 새로 꾸미고 나자 맥퀸은 리처드 브렛에게 동거를 제안했다. "그리고 6개월도 지나지 않아서 그가 청혼을 했어요. 일종의 결혼식을 올리자고요." 브렛이 말했다. "그런 식으로 우리 관계를 확실하게 해 두고 싶었던 것 같아요. 하지만 저는 너무 어렸죠. 준비가 안 되어 있었어요."[59]

맥퀸은 에이미 멀린스를 착취했다는 비난과 이사하면서 얻은 스트레스에 맞서 싸워야 했을 뿐 아니라 표절 의혹에도 대처해야 했다. 1997년 1월 맥퀸의 지방시 오트 쿠튀르 데뷔 패션쇼에서 에바 헤르지고바가 입었던 하얀 오프숄더 드레스가 런던 패션 대학의 재학생 트레버 머렐Trevor Merrell의 작품을 베낀 것이라는 의혹이 제기되었다. 머렐이 만든 드레스는 1995년 6월 와이트섬에서 열린 패션쇼에서 전시되었으나 곧 사라졌다. 머렐은 신문에서 맥퀸의 디자인을 보고 두 눈을 믿을 수가 없었다. 『타임스』와 인터뷰하면서 이렇게 말했다. "그 옷은 제가 만든 드레스

와 똑같았어요. 우연이라고 생각하지 않아요. 우연이라면 정말 깜짝 놀랄 일이죠. 헤르지고바는 심지어 고대 그리스풍 머리 장식을 하고 있었어요. 제 모델이 그랬던 것처럼요." 1997년 8월, 머렐은 소송비를 지원받아 저작권 위반 혐의로 맥퀸을 고소했다. "이미 제가 소송에서 이길 만한 충분한 논거가 있다고 들었어요. 맥퀸과 제가 만든 드레스를 비교하면 바로 알 수 있죠." 맥퀸은 혐의를 전부 부인하면서 트레버 머렐을 단 한 번도 만난 적이 없고 머렐의 디자인 역시 단 하나도 본 적이 없다고 밝혔다. "드레스 둘 다 흰색이고 한쪽 어깨가 없다고 해서 하나가 다른 하나를 베꼈다는 소리는 말도 안 되죠." 당시 맥퀸의 스튜디오를 운영하던 트리노 버케이드가 주장했다. "그런 디자인은 그때가 처음도 아니었고 마지막도 아닐 거예요. 어깨끈 없는 검은 드레스가 예전에 있었다는 이유만으로 그런 드레스를 만드는 사람은 누구든 다 고소해야 할까요?"[60] 표절 시비 소식을 들은 어느 패션 에디터는 이렇게 소리쳤다. "차라리 델포이의 신탁 사제를 고소할 것이지."[61]

영국의 공연 안내 잡지 『타임아웃 Time Out』은 머렐의 주장은 물론이고 맥퀸이 자기 원단 디자인을 표절했다는 다른 학생의 주장도 기사로 냈다. 맥퀸과 지방시는 맥퀸의 결백을 밝힐 강력한 법적 대응 팀을 꾸렸다. 1999년 1월 12일, 스트랜드에 있는 고등법원에서 재판이 열렸다. 머렐은 맥퀸을 "전혀 좋게 생각하지 않는다"고 인정했지만, 재판 중에서도 우스웠던 상황을 어렵사리 찾아냈다. 그는 판사가 했던 말을 기억하고 있었다. "여기는 고등

법원입니다. 이 법정에 오는 이들은 아일랜드 공화군 조직원 같은 사람입니다. 여기는 허황된 디자이너가 드레스를 놓고 다투는 곳이 아니란 말입니다. 그런데 지금 드레스에 관해 이야기하고 있지 않습니까, 세상에!" 그러자 맥퀸의 변호인단이 판사가 맥퀸을 경멸적 용어로 지칭했다며 이의를 제기했고 판사가 맞받아쳤다. "여러분, 우리가 지금 레오나르도 다빈치Leonardo da Vinci에 관해 이야기하고 있습니까!" "이후로는 다들 입을 다물었어요." 머렐이 회상했다.[62]

하지만 이야기는 끝나지 않았다. 2000년 6월, 골드스미스 런던대학교에서 예술을 공부하고 있던 머렐은 졸업 작품전에서 '소파를 정복한 드레스The Dress Wars Sofa'라고 이름 붙인 작품을 제외해야 했다. 머렐은 천에 맥퀸의 표절 소송을 다루는 신문 기사를 인쇄하고 소파에 씌워서 해당 작품을 완성했다. "맥퀸이 학교 측에 편지를 보내서 만약 제 소파를 대중에게 공개하면 소송을 걸겠다고 협박했어요." 머렐이 인터뷰에서 말했다. "그들은 학교에서 돈을 뜯어내려고 하죠. 저는 제 작품을 빼야 해서 정말 화가 나요. (…) 골드스미스의 자유는 예술적 표현의 자유에 달려 있어요. 이 둘은 언제나 밀접하게 관련 있었죠. 저는 알렉산더 맥퀸에게 복수를 하지 않아요. 하지만 가끔 그 사람이 저한테 복수한다는 생각이 들어요."[63]

10

지방시·맥퀸·구찌

"헤어져야 하는 남자 친구와 사귀는 일이랑 비슷해요.
유일한 차이점이 있다면 이별이 슬프지 않다는 거죠."
— 알렉산더 맥퀸이 지방시에 관해서

1999년 봄, 맥퀸은 거울에 비친 자기 모습이 마음에 들지 않았다. 그는 곧 서른이었고 지금 체중을 관리하지 않으면 다시는 돌이키지 못할 수도 있다는 사실을 깨달았다. "그런 이야기를 정말 자주 했어요. 게이 커뮤니티에서 다들 그렇듯 그도 몸이 완벽해야 한다는 압박을 받았을 거예요." 리처드 브렛이 이야기했다.[1] 맥퀸은 헬스장에서 운동하려고 해 봤지만 곧 지겨움을 느꼈고, 바쁜 와중에 헬스장을 찾는 일도 불가능하게 느껴졌다. 즉효 약이 필요했던 그는 런던 할리 스트리트에 있는 성형외과를 찾아갔다. 서른 번째 생일을 맞고 몇 주 후, 맥퀸은 3천여 파운드를 내고 지방 흡입술을 받았다. 데트마 블로가 치약 튜브에서 치약을 힘껏 짜내는 일에 비유했던 시술 덕에 맥퀸은 배와 옆구리에서 지방이 3.6킬로그램 정도 빠졌고, 그 대신 배 전체에 시퍼런 멍이

들었다.[2] "하지만 그는 수술 결과에 아주 만족했어요. 확실히 배가 들어가고 체형이 달라졌죠."[3]

맥퀸은 세계적인 유명 인사가 되려면 더 잘 팔리는 인물이 되어야 한다는 사실을 잘 알았다. 그래서 슈퍼모델 제리 홀Jerry Hall이 치아를 교정했던 유명한 치과에도 찾아갔다. 아치 리드가 당시를 회상했다. "저는 가끔 리에게 '아, 저리 꺼져, 제리'라고 말했어요. 그의 앞니가 제리 홀이랑 똑같았거든요."[4] 교정에는 앞니를 작게 깎는 과정이 필수였다. 맥퀸의 친구였던 작가이자 방송인인 재닛 스트릿포터는 이렇게 말했다. "리는 자기 외모를 싫어했어요. 랠프 로런Ralph Lauren이나 캘빈 클라인 같은 디자이너에게는 멋진 외모가 정말 중요하죠. 디자이너 자신을 마케팅하는 일은 옷을 마케팅하는 일과 똑같아요. 패션계는 외모로 사람을 학대해요. 톰 포드를 보세요. 외모를 엄청나게 가꾸잖아요. 가엽게도 리는 고민이 많았을 거예요. '내가 있는 세상은 아름다운데 나는…' 이런 거죠."[5] 맥퀸은 허리둘레가 줄자 — 수술 자국 때문에 배꼽이 2개나 더 생겼다는 농담은 빼고 — 처음에는 기뻐했지만 몇 달이 지나자 지방 흡입술로는 체중 문제를 해결할 수 없다는 사실을 깨달았다. "지방 흡입술은 순 쓰레기 같아요." 맥퀸이 2000년 1월 인터뷰에서 이야기했다. "남자한테는 효과가 없어요. 수술로 지방 세포를 쫙 빨아들이지만, 그러고 나면 남아 있는 지방 세포가 더 커지기만 해요."[6] 아마 맥퀸이 수술을 받고 나서도 지방과 탄수화물이 많은 식단을 바꾸지 않았기 때문에 크게 효과가 없었을 것이다. 앤드루 그로브스는 친구 한 명에게서 맥

퀸과 외식했던 일화를 들었다. "리가 아이스크림을 먹으면서 자기가 막 지방 흡입술을 받았으니 원하는 음식은 뭐든 먹어도 된다고 했대요."[7]

맥퀸은 알렉산더 맥퀸에서 발표한 〈오버룩〉 컬렉션(큐브릭의 영화 〈샤이닝The Shining〉에서 영감을 받았다)에서 성공을 거둔 후, 잠시 린딘을 떠나 뉴욕에서 다음 패션쇼를 열겠다고 선언했다. "미국에서 사업을 충분히 확장하려면 거기서 패션쇼를 열어야 해요. 웨스트 코스트와 이스트 코스트에 가게를 냈지만 그사이에 사업을 확장해야 할 아메리카 대륙 전체가 놓여 있어요."[8]

맥퀸은 1999년 가을에 뉴욕에서 패션쇼를 열기 전에 5월에는 지방시 프레타포르테 컬렉션을, 7월에는 레이디 제인 그레이Lady Jane Grey*의 처형에서 영감을 얻어 제작한 지방시 오트 쿠튀르 컬렉션을 먼저 발표해야 했다. 6월에는 빅토리아 앤드 앨버트 박물관의 〈움직이는 패션Fashion in Motion〉 전시회에 〈무제〉 컬렉션 일부를 전시하는 일도 감독했다. 당시 박물관에서 텍스타일과 의복 부문의 보조 큐레이터를 맡았던 클레어 윌콕스Claire Wilcox는 전시를 생생한 패션쇼처럼 연출하고 싶어서 전시관을 임시로 런웨이처럼 꾸몄다. "아주 민주적인 전시죠." 윌콕스가 설명했다. "관람객은 모든 각도에서 디자이너의 의상을 볼 수 있을 겁니다. 디자이너는 그 옷을 사람에게 입히려는 목적으로 만들었잖아요.

* 잉글랜드 왕국 튜더 왕가의 여왕(1537~1554). 친족의 계략에 따라 왕위에 올랐으나 9일 만에 폐위되었고, 이후 메리 1세를 대상으로 한 반란에 아버지가 가담한 것으로 밝혀짐에 따라 위험 인물로 몰려 참수당했다. .

이런 전시가 아니라면 극소수만 옷을 볼 수 있을 거예요. TV로 보는 건 제외하고요."⁹

또 맥퀸은 런던 클러큰웰의 암웰 스트리트로 스튜디오를 옮기고 일본의 온워드 카시야마에서 재정을 지원받아 W1의 컨듀잇 스트리트에 새 매장을 내는 일로 바빴다. 그는 힐마턴 로드 집을 재단장했던 건축 사무소 아즈만 오언스Azman Owens에 새 매장 공사를 맡겼다. 터키 출신으로 체구는 작지만 강인한 여성인 페르한 아즈만은 맥퀸을 처음 만났던 순간을 잘 기억하고 있었다. "맥퀸을 만나기 전부터 그의 명성은 익히 알고 있었어요. 겁이 났었죠. 저는 겁을 잘 안 내는 데도요. 하지만 그 사람은 아주 정중했고 공손했어요. 자기가 원하는 바를 잘 아는 굉장히 똑똑하고 총명한 사람이라는 인상을 받았어요." 맥퀸은 첫 미팅에서 아즈만과 미국 출신 동업자 조이스 오언스에게 매장에 관한 구상을 이야기하면서 그의 작업 방식을 설명했다. "저는 캘빈 클라인과 달라요. 저에게는 스타일이라는 게 없어요." 이 말에 아즈만은 굉장히 흥미로워했다. "딱 제 작품이라는 걸 알아볼 수 있는 재킷이나 드레스는 없어요. 저는 옷을 잘라 내요. 컬렉션을 준비할 때 테마를 떠올리고 거기에 맞춰서 옷을 잘라요." 맥퀸은 기술에도 관심이 아주 많다면서 원래 투명했다가 불투명하게 변하는 유리를 건물에 사용할 수 있는지 알고 싶어 했다. 처음에 아즈만과 오언스는 맥퀸의 요구가 힘든 과제가 될 것 같아서 걱정했다. 〈오버룩〉 패션쇼를 보고 맥퀸이 전통에 충실한 패션 디자이너가 아니라는 사실을 알아차렸기 때문이었다. "도대체 뭘 해야 하지?" 오

언스가 아즈만에게 물었다. "그 사람은 아르마니가 아니잖아."[10]

건축가 둘은 맥퀸의 작업에서 드러나는 극적 효과를 매장 설계에 반영하려고 했고, 맥퀸은 그 아이디어를 굉장히 좋아했다. 아즈만과 오언스는 실내에 사람이 들어서면 투명했던 유리 벽이 움직임을 감지하고 자동으로 불투명해지도록 설계를 했다. 스테인리스강으로 거대한 운동 기구를 닮은 진열대를 만들었고, 시즌별 의상을 전시할 수 있도록 건물 입구에 거리를 향해 난 커다란 유리 진열장을 설치했다. 맥퀸은 "조금 더 초현실주의 느낌이 나도록" 유리 진열장을 길가로 더 내고 싶어 했지만 웨스트민스터 의회 당국이 계획을 허가하지 않았다. "로봇이나 물건을 두고 고객과 쌍방향으로 소통할 수 있는 가게를 만들고 싶어요. 손님이 옷을 만든 사람에 대해 뭔가 더 알 수 있게요."[11] 가게에는 선글라스와 넥타이, 스카프, 신발, 시계 등 대부분 일본 밖에서는 찾아볼 수 없었던 다양한 라이센스 제품이 갖춰졌다. 에이미 멀린스가 〈넘버 13〉 패션쇼에서 착용했던 의족이나 닉 나이트가 그린 잔 다르크 초상화처럼 맥퀸의 패션쇼에 등장했던 제품도 있었다.

설계 과정은 대체로 매끄럽게 흘러갔지만, 맥퀸이 아즈만에게 고함친 적은 두 번 있었다. "그 사람이 직원에게 소리를 지르고 물건을 집어 던진다는 말도 들었어요. 하지만 우리에게 물건을 던진 적은 한 번도 없었죠." 아즈만이 이야기했다. "맥퀸은 아웃사이더였어요. 어느 면에서 보든 분명히 알 수 있었죠. 감정 기복이 심했고 화도 많았어요. 무슨 일이든 터질 수 있어서 조마조마

했어요."[12]

소심한 사람은 결코 아니었던 재닛 스트릿포터 역시 맥퀸을 대할 때면 불안감을 느꼈다. "그 사람은 무서웠어요. 다른 사람들은 전부 제가 무서운 사람이라고 했거든요. 제가 만나 본 사람 중에 가장 무서운 사람 셋이 뮤리엘 벨처Muriel Belcher(유명 예술가들의 아지트인 콜로니 룸의 전설적 안주인)와 화가 프랜시스 베이컨Francis Bacon, 알렉산더 맥퀸이었어요. 셋 다 닮은 구석도 아주 많고 자기 자신을 방어하려고 먼저 공격하는 타입이에요. 제가 뭐라고 이야기를 꺼내기도 전에 사람을 깔아뭉갤 말을 준비하고 있죠." 맥퀸이 컨듀잇 스트리트에 매장을 열자, 스트릿포터는 슈트와 금색 용이 수놓인 갈색 치마, 갈색 코트 등 총 다섯 벌의 옷을 샀다. "맥퀸의 옷은 재단이 정말 완벽해서 체형이 어떻든 입으면 멋져 보여요. 섹스보다는 권력과 더 깊이 연관되어 있죠. 그 사람이 만든 옷을 입으면 내가 통제권을 지닌 것 같아요. 그래서 일할 때 입기 참 좋아요." 그녀는 맥퀸이 만든 통이 좁고 발목까지 내려오는 호블 스커트를 샀지만 너무 꽉 끼어서 제대로 걸을 수도 없었다. "그 옷을 보면 모드족mod族•이었던 열네 살 시절이 기억나요. 꼭 그렇게 생긴 치마를 입었거든요. 리는 그런 걸 다 알고 있었어요. 단순히 새빌 로에서 일했기 때문이 아니라 재단이 영국 전통의 일부였기 때문에 재단 기술을 잘 알았던 거죠." 하지만 맥퀸이 그녀에게 2000년에 보낸 스트라이프 무늬 바지 정장은 그다지

• 1960년대 초반 영국에서 유행하는 옷을 입고 오토바이를 타고 다녔던 젊은이들.

성공적이지 못했다. 그때 스트릿포터는 엘튼 존Elton John과 팀 라이스Tim Rice의 뮤지컬 〈아이다Aida〉 뉴욕 초연에 참석했다. 엘튼 존과 마찬가지로 세인트 레지스 호텔에 묵었던 스트릿포터는 맥퀸 슈트와 플랫폼 구두로 단장하고 엘튼 존의 스위트룸으로 갔다. "저는 꽤 매력적으로 차려입었다고 생각했어요. 그런데 엘튼 존의 어머니 실라Sheila John가 질 보더니 존에게 말했어요. '재닛은 도대체 뭘 입은 거니? 망할 접이식 의자 아니니?' 심지어 제가 그 자리에 있었는데도 그렇게 말했죠. 다시는 그 옷을 못 입었어요. 되팔 수도 없었죠."[13]

1999년 9월, 맥퀸은 뉴욕 패션쇼를 열려고 미국으로 날아갔다. 당시 뉴욕은 허리케인이 몰아쳐 아수라장이었다. 지하철 일부 구간이 침수되고 나무가 바람에 뽑혀 나갔으며, 패션 위크 텐트를 보관한 브라이언트 파크는 폐쇄되었다. 심지어 하수도가 넘쳐 맨홀 뚜껑이 하늘로 뻥 솟아오르고 맨해튼 주민이 모두 하수에 젖을 거라는 말도 돌았다. 물론 맥퀸은 그답게 반응했다. 패션쇼를 준비하면서 이렇게 말했다. "멋있잖아요. 정말로 런던을 미국으로 가져온 거예요, 안 그래요? 지금 영국인다운 불굴의 정신으로 이 상황을 해결할 수 있는지 날씨가 시험해 보는 거예요. 이 정도 비바람으로는 우리를 막을 수 없죠."[14] 공교롭게도 맥퀸은 〈인형 벨머〉 패션쇼에 활용했던 아이디어를 다시 사용해 무대에 물을 채워 넣으려고 했다. 9월 16일, 웨스트사이드의 한 부두에서 열린 〈눈Eye〉 패션쇼는 극찬을 받았다. 컬렉션 의상이 훌륭해서는 아니었다. 『뉴욕 타임스』의 캐시 호린Cathy Horyn은 맥퀸의

컬렉션이 "전혀 참신하지 않다"고 평가했다.[15] 하지만 뉴욕은 맥퀸의 환상적인 무대 연출에 열광했다. "뉴욕은 거대한 무언가를 기다리고 있었다."『이브닝 스탠더드』의 미미 스펜서 기자가 썼다. "정말로 뉴욕을 뒤흔든 존재는 허리케인 '플로이드'가 아니라 알렉산더 맥퀸인 것으로 드러났다."[16] 패션쇼의 하이라이트는 짙은 어둠 속에서 유령처럼 허연 형체가 무대 위에 무수히 둥둥 떠 있는 것처럼 보였던 피날레였다. 플래시 라이트가 어지럽게 점멸하자 유령처럼 보였던 형체가 바닥에 수직으로 꽂힌 뾰족한 못 수백 개라는 사실이 뚜렷이 드러났다(혹은 미사일 헤드였을까?). 기다란 아라비아 예복을 입고 부르카를 쓴 모델들이 보이지 않는 와이어에 묶여 위험한 바닥을 떠나 천장에 매달린 채 아름다운 공중 발레를 췄다. 그 광경에는 개인적 의미와 정치적 의미가 모두 담겨 있었다. 못 위의 공간은 맥퀸이 이 세상의 위험에서 벗어날 수 있는 영혼의 세계였다. 이와 동시에 2001년 9·11 테러로 이어진 이슬람 근본주의와 서구 가치의 충돌을 미리 내다보고 맥퀸 나름대로 의견을 표현한 공간으로도 읽을 수 있다. 쇼가 끝나고 맥퀸이 무대에 등장했다. 가수 샤론 레드Sharon Redd의「네가 다룰 수 있겠어?Can You Handle It」가 흘러나오는 가운데 맥퀸은 물 빠진 청바지를 내려서 성조기 무늬가 그려진 속옷을 보였다. 이 퇴장 인사로 맥퀸이 누구의 편인지가 확실히 드러났다.

런던으로 돌아온 맥퀸은 9월 20일에 토니 블레어 총리 부부가 런던 패션 위크를 축하하려고 랭커스터 하우스에서 마련한 성대한 파티에 참석했다. "제 앞에서는 속옷을 보여 주지 않으실 거

죠?" 총리 부인 셰리 블레어Cherie Blair가 맥퀸을 만나자 뉴욕 패션 쇼에서 바지를 내렸던 사건을 가리키며 물었다.[17] 훗날 맥퀸은 셰리 블레어를 "가식적"이라고 묘사했다.[18] 토니 블레어는 니콜 파리Nicole Farhi와 브루스 올드필드Bruce Oldfield, 리파트 우즈베크 등 파티에 참석한 손님에게 영국 패션의 위상을 드높이고 영국에서 30만 명이 넘는 이들의 일자리를 책임지는 업계의 경제적 성공에 이바지해서 고맙다고 인사했다. "겨우 6년 만에 규모가 3배로 성장했다고 자랑할 수 있는 업계는 많지 않습니다."[19]

가을로 접어들 무렵, 맥퀸과 리처드 브렛의 관계는 끝나 가고 있었다. 그해 초 맥퀸은 브렛에게 힐마턴 로드 집으로 들어와서 살라고 간절하게 부탁했다. 브렛은 두 달 정도 맥퀸과 동거하면서 불편함을 느끼기 시작했다. "제가 리의 집으로 들어가자마자 리는 말 그대로 무엇이든 통제하려고 들었어요. 제 정체성을 전부 잃어 가는 기분이었죠. 리는 계속 일종의 '결혼'을 하자고 졸랐어요. 제가 거절해서 상황이 더 나빠졌죠. 리는 제가 그를 사랑하지 않거나 결혼할 만큼 좋아하지 않아서 청혼을 거절했다고 생각했어요. 그런 오해 때문에 끝내 문제가 터졌죠. 저는 리의 집을 나와서 웨스트 햄스테드의 셰어 하우스로 돌아갔어요. 리는 정말 힘들게 연애했어요. 자기 마음대로 움직일 수 있는 상대를 원하면서도 반항적인 사람에게 끌렸으니까요. 긍정적일 때면 놀라울 정도로 재미있었고 사람을 끌어당기는 매력이 있었지만, 우울할 때면 상대하기가 무척 힘들었어요. 너무 지쳐서 진이 다 빠질 정도였죠."

브렛은 1년에 컬렉션을 수차례나 제작해야 한다는 압박이 관계에 타격을 주었다고 이야기했다. 그는 맥퀸이 자기를 몰아세우고 남에게 상처 주는 말을 퍼붓는 패션쇼 준비 기간에 슬쩍 사라지는 방법을 터득했다. "온 세상이 그를 떠받드니 상황이 더 나빠졌어요. 그가 평범한 패션쇼를 선보일 수 없었으니까요. 무조건 놀라운 쇼를 만들어야 했어요." 브렛이 말했다. "리는 그런 세상에서 사는 게 안 맞았어요. 리한테는 진정한 친구도 몇 명 있었지만, 인생에 아주 나쁜 영향을 주는 사람들도 있었어요. 저는 그런 사람들을 '파티 패거리'라고 불렀죠. 그 사람들은 리에게 조금도 도움이 되지 않았어요. 리는 흥청망청 파티를 즐기는 생활 방식에도 안 맞았어요. 극도로 예민했고 집에 있는 편을 더 좋아했거든요. 스트레스와 마약, 나쁜 영향만 끼치는 사람들을 다 섞으면 정말 치명적이죠."

1999년 11월, 맥퀸은 힐마턴 로드 집을 82만 파운드에 팔아서 20만 파운드 이익을 남기고 쇼어디치에 있는 아파트를 빌려서 이사했다. 맥퀸과 브렛의 관계는 시들어 갔고, 맥퀸은 남자 친구에게 당분간 뉴욕에서 지내겠다고 말했다. 12월 8일, 맥퀸은 뉴욕 이스트 57번가에 들어선 LVMH 타워 개장 행사에 참석했다. 하얀 셔츠와 검은 슈트를 입고 만찬에 참석한 그는 모델 캐런 엘슨과 엘튼 존 옆에 앉았다. 브렛은 남자 친구가 자신과 새해를 함께 맞으려고 런던으로 돌아올 것으로 기대했지만 그와 통화를 하면서 그가 런던에 올 생각이 없다는 사실을 깨달았다. "리가 뉴욕에서 새해를 맞겠다고 했어요." 브렛이 회상했다. "그래서 제

생각을 말했죠. '글쎄, 새 천 년 이브잖아. 그날 함께하지 않는다면 나쁜 징조가 될 것 같아.' 그러니까 리가 대꾸했어요. '아니, 아닐 걸.' 그게 마지막이었어요. 그렇게 끝났죠."[20]

결별의 진짜 이유는 따로 있었다. 당시 맥퀸은 다른 사람을 만나고 있었다. 새 애인은 파리에서 태어나 샌프란시스코에서 자란 스물두 살 사진 학도 제이 마사크레Jay Massacret였다. 맥퀸은 마사크레가 아르바이트를 하며 용돈을 벌고 있던 훅스턴의 한 바에서 그를 만났다. 현재 스타일리스트로 활동하는 마사크레는 "우리는 쪽지를 짧게 써서 웨이트리스에게 전해 달라고 했어요"라면서 당시를 회상했다.[21] 세바스티안 폰스는 맥퀸이 마사크레를 처음 만난 날 바에 함께 있었다. "리가 말했어요. '세상에, 저 남자가 나한테 관심을 보인다니 못 믿겠어.' 리는 제이가 자기를 못 알아봤다는 점도 마음에 든다고 했어요. 리를 좌우하는 건 언제나 그의 연애 사업이었죠. 만나는 사람과 잘되면 스튜디오에서도 전부 잘 풀리는 것 같았어요."[22]

1999년 가을이 찾아오자, 맥퀸은 마사크레와 몹시 가까워져서 그를 힐스 저택으로 데려가 주말을 보냈다. "우리는 집안에서 느긋하게 쉬며 요리하기를 좋아했어요." 마사크레가 이야기했다. "리는 어딘가 가정적인 면이 있었어요. 추수 감사절과 본 파이어 나이트를 합쳐서 한꺼번에 만찬을 열었던 날이 기억나요. 그가 정말 크게 웃음을 터뜨렸죠. 함께 있으면 즐거웠어요. 지금 그를 생각해 보면 그 웃음소리가 가장 선명하게 떠올라요." 맥퀸은 리처드 브렛에게 뉴욕에서 새 천 년을 맞이하겠다고 말했지만, 사

2000년 초, 몰디브에서 휴가를 보내는 맥퀸과 제이 마사크레 ⓒ Jay Massacret

실 그때 마사크레와 몰디브로 여행을 떠났다.[23]

맥퀸은 행복하고 건강한 기분으로 새 천 년을 시작했다. 몸무게도 10킬로그램 넘게 빠졌다. 맥퀸은 지방 흡수를 막아 준다고 믿은, 해로즈Harrods 백화점에서 산 건강 보조식품 키토산을 꾸준히 섭취하고 정크푸드를 끊은 덕분이라고 말했다. 그는 지난 몇 개월보다 더 즐거운 기분으로 휴가에서 돌아왔다. 당시 그의 모습을 본 사람도 비슷하게 말했다. "눈빛이 맑았어요. 밝고 푸른 보라색 눈동자가 햇볕에 태운 피부와 대조되어 반짝였죠."[24]

2000년 1월 16일, 맥퀸은 파리에서 지방시의 오트 쿠튀르 쇼를 발표했다. 모델 에린 오코너Erin O'Connor가 체크무늬 시폰 셔츠와 아름답게 재단된 회색 슈트를 입고 상반신을 거의 다 드러내다시피 하며 연로한 집사 옆에 있는 단상에 드러누웠다. 비평가들은 그 장면을 "다정하고 낭만적"이라고 묘사했고, 맥퀸은 백스테이지에서 기자들에게 이번 패션쇼에서는 "자제력이 가장 중요한 요소였다"고 말했다.[25] 지방시 쇼는 그가 2월 15일에 혹스턴의 버려진 게인즈버러 영화 스튜디오에서 선보였던 알렉산더 맥퀸 패션쇼와 뚜렷한 대비를 이루었다(그 스튜디오는 히치콕이 영화 〈사라진 여인The Lady Vanishes〉을 찍은 곳이었다).

맥퀸은 아프리카 요루바족이 숭배하는 여신의 이름을 따서 새 컬렉션에 '에슈Eshu'라는 제목을 붙였다. 에슈는 인생의 화복을 관장하는 여신이며 나그네의 수호자이고 죽음의 화신이었다. 맥퀸은 에슈가 자기 자신과 마찬가지로 사람들 사이에 의견 충돌을 일으키며 즐거워했다는 점에 특히 끌렸을 것이다. 관련 설화

를 들어 보면, 에슈는 절반은 검은색, 절반은 붉은색인 모자를 쓰고 길을 걸었다고 한다. 길 한쪽 편 마을에서는 에슈의 모자가 검은색으로만 보였고, 반대편 마을에서는 붉은색으로만 보였다. 결국, 두 마을은 에슈의 모자가 무슨 색인지를 놓고 다툼을 벌였다. 결말이 다른 이야기도 있다. 두 마을은 싸우다가 서로 죽이는 데까지 이르렀고, 에슈는 그 광경을 지켜보다가 웃으며 이렇게 말했다고 한다. "갈등을 일으키는 일이 가장 즐겁구나."

맥퀸 역시 지나는 곳마다 혼돈과 소란을 일으키고 이를 즐기는 에슈 같은 인물로 볼 수 있다. 〈에슈〉 패션쇼가 열리기 하루 전, 동물 권리 단체가 게인즈버러 스튜디오에 몰래 들어와서 무대와 배경에 모피 반대 구호를 덕지덕지 써 놓았다. 맥퀸은 의상을 만드는 데 토끼 가죽과 양가죽, 브로드테일 양 모피를 썼다고 인정했지만, 그가 사용한 가죽과 모피는 다른 산업의 부산물이라고 주장했다. 시위대가 무대에 부비 트랩을 설치하려고 했다는 소문도 돌았다. 소문은 거짓으로 드러났지만 헬렌 미렌과 비요크, 배우 랠프 파인스Ralph Fiennes와 프란체스카 애니스Francesca Annis, 가수 샬린 스피테리Sharleen Spiteri, 전직 모델이자 주얼리 디자이너인 제이드 재거Jade Jagger를 비롯한 유명 인사와 패션 비평가 수백 명이 스튜디오 바깥에 한 줄로 서서 가랑비를 맞으며 가방 검색을 받아야 했다. 사진작가 유르겐 텔러와 함께 참석한 트레이시 에민은 잡지 『노바Nova』의 재발간 첫 번째 호에 실은 맥퀸의 패션쇼 기사에서 그날 입장을 기다리며 얼마나 불안했는지 설명했다. "유르겐 텔러가 말했다. '이봐, 오늘 밤은 뭔가 잘못됐어.' 나도 대

꾸했다. '맞아. 여기엔 축하할 만한 게 하나도 없어. 사랑이 하나도 없어.'"[26]

컬렉션의 아프리카 테마를 두고 반응이 유례없이 극과 극으로 갈렸다. 미미 스펜서 기자는 컬렉션 의상이 꿈인가 싶을 정도로 아름다웠다고 생각했다. "어깨 부분이 꼭 죄고 앞부분을 터놓은 크림색 모직 코트는 재단이 완벽했다(옷에 붉은 흙이 뒤어 있었지만 아름다웠다). 가죽 드레스에는 옷감을 잘라서 파낸 구멍이 1천 개쯤이나 있어서 빛이 통했다."[27] 하지만 다른 여성 논평가들은 〈에슈〉 패션쇼가 맥퀸의 작품 전체를 관통하는 뿌리 깊은 여성혐오를 상징적으로 보여 줬다고 판단했다. 『타임스』의 조애나 피트먼Joanna Pitman은 모델이 "권투 선수 마이크 타이슨Mike Tyson과 몇 라운드 시합을 뛴 다음 미얀마 게릴라에게 납치되어 그곳 부족 의상을 입은 것"처럼 보인다고 묘사했다. "쓰러질 듯 휘청이던 한 모델은 입술에 고정해 놓은 금속 막대 때문에 입을 다물지 못하고 흉측하게 찡그리면서도 티끌 같은 품위라도 유지해 보려고 애썼다. (…) 15센티미터가 넘는 금속 송곳니 두 개가 달린 이 장치 때문에 가여운 모델은 발광하는 멧돼지처럼 보였다."[28] 『인디펜던트 온 선데이』의 조앤 스미스Joan Smith는 맥퀸이 여성을 비하하고 모독했다고 맹비난을 퍼부었다. 스미스는 〈인형 벨머〉 패션쇼에서 데브라 쇼가 족쇄를 찼던 일을 지적하고 〈하일랜드 강간〉 패션쇼에서 모델들이 성폭력 피해자처럼 보였다고 언급했다. 그리고 〈에슈〉 패션쇼에서는 숀 린이 은으로 만든 액세서리를 모델에게 채웠다며 분노했다. "맥퀸은 끔찍한 못을 모델의

코에 끼워 놓았다. 못의 양 끝이 아슬아슬하게 모델의 눈에 닿을 정도였다. 이런 것을 디자인하는 남자의 머릿속에는 도대체 뭐가 들었을까?"²⁹ 가장 격앙된 비평은 브렌다 폴랜이 『데일리 메일』에 실은 '여성을 혐오하는 디자이너The Designer Who Hates Woman'라는 기사였다. 폴랜은 맥퀸이 여성을 향해 사랑과 혐오라는 이중적 태도를 보이는 남성 디자이너 대다수를 대표한다고 봤다. "이 디자이너가 가장 훌륭하고 독창적인 디자이너라는 이유로 업계에서 조사받지 않는다는 사실이 문제다." 폴랜은 동성애 문제를 거론하면서 — 순전히 공격적 태도까지는 아니라고 해도 — 가장 격렬하게 비판했다. "디자이너들은 거의 언제나 게이다. 그러니 그들의 작품에서 여성의 몸을 향한 매혹과 질투, 공포의 결합을 읽어 내는 일은 어렵지 않다." 그녀는 숀 린의 액세서리를 입에 달고 있는 모델을 찍은 사진에도 비판적 설명을 달았다. "모욕적인 아이디어: 맥퀸의 디자인은 여성에게 굴욕감을 주는 듯하다."³⁰

물론 맥퀸은 자기에게 쏟아지는 비판을 되받아칠 수 있었을 것이다. 하지만 그렇게 맞받아치면 그의 작품을 관통하는 어두운 이미지가 어디에서 비롯했는지 밝혀야 했을 것이다. 맥퀸이 제시한 잔혹한 이미지의 원천은 그가 재닛 누나에게 느끼는 심리적 일체감이었다. "제가 남편에게 두들겨 맞는 모습은 동생에게 평생 영향을 미쳤어요." 재닛이 이야기했다. "꼭 제가 주목받으려는 것처럼 들리지 않았으면 하는데, 리는 저를 존경했어요. 그 애에게는 제가 약간 엄마나 다름없었거든요. 개는 저를 우러

누나 재닛과 함께. 재닛은 알렉산더 맥퀸의 첫 번째 뮤즈이자 가장 위대한 뮤즈였다.
그는 재닛을 '현명한 누나'라고 불렀고, 둘 사이에는 무언의 유대감이 있었다.
© McQueen Family

러봤어요. 아마 저를 보면서 자기가 여자에게 무엇을 할 수 있는지, 어떻게 여성을 더 강인하게 만들 수 있는지 알아냈을 거예요."[31] 맥퀸은 재닛을 "현명한 누나"라고 불렀고, 둘 사이에는 무언의 유대감이 있었다. 그들은 둘 다 같은 남자에게 시달렸다는 사실도, 그렇지만 그 고통을 견뎌 냈다는 사실도 잘 알았다. 한번은 맥퀸이 재닛과 단둘이 있을 때 오랫동안 고민했던 질문을 꺼냈다. "누나가 내 친엄마야?" 재닛이 대답했다. "당연히 아니지, 리. 아니야." 그러자 맥퀸이 재차 물었다. "누나가 내 엄마가 아니라는 거 확실해?" "아니야, 리. 난 네 엄마가 아니야." 재닛이 다시 대답했다. "동생은 우리 가족이 비밀에 부치는 일이 있다고 생각했어요. 제가 열다섯 살에 사생아를 낳았을 거라고요."[32]

이사벨라 블로는 맥퀸이 오늘날의 기사라고, 잔혹한 세상에서 사람들을 보호하고 권력을 부여하는 슈트, 드레스, 재킷을 만드는 디자이너라고 생각했다. 블로는 『페이스』 1998년 8월 호에 실린 '흑기사의 귀환The Dark Knight Returns' 화보를 스타일링하면서 맥퀸이 기사라는 상상을 실제로 구현했다. 그녀는 맥퀸에게 영화 〈엑스칼리버Excalibur〉에 나오는 갑옷을 입히고 그의 얼굴에 피와 흙먼지를 묻힌 채 그를 상상 속의 전장으로 내보냈고, 사진작가 숀 엘리스Sean Ellis가 그 모습을 촬영했다. 엘리스는 1998년 11월 이사벨라 블로의 생일 파티도 사진으로 남겼다. 블로와 맥퀸이 거대한 진동 딜도를 들고 장난치는 모습을 담은 사진은 훗날 엘리스가 출간한 책 『365: 패션계에서 보낸 1년365: A Year in Fashion』에 실렸다. "아내는 입이 정말 걸었고 지저분한 농담을 잘했어요.

그 덕분에 알렉산더는 늘 깔깔거렸죠. 하지만 제가 남녀 성기에는 관심 없다고 말했더니 아내는 저를 피했어요." 데트마 블로가 말했다. "아내 농담이 어찌나 음탕했던지 가끔 알렉산더도 얼굴을 붉힐 정도였어요."[33]

맥퀸은 계속해서 연약하지만 강인한 여성을 찾아 자기가 만든 갑옷을 입혔다. 그는 자기에게 영감을 주는 여성에 대한 생각을 밝히기도 했다. "그런 여성들의 내면을 보면, 그들이 살아가는 세상을 살펴보면 모두 외롭고 위태롭게 살아가고 있어요. 그들은 존 싱어 사전트John Singer Sargent•의 그림에 나오는 세련된 여성과 달라요. 틀에 가둘 수 없는 사람, 자기만의 세계에 사는 불량한 펑크에 더 가깝죠."[34]

맥퀸의 뮤즈는 종종 세기말의 퇴폐적 소설이나 시인 앨프레드 테니슨Alfred Tennyson의 작품, 혹은 음울한 동화에서 걸어 나온 기상천외한 존재로 보였다. 그의 새로운 뮤즈 대프니 기네스는 과산화수소수로 머리 전체를 하얗게 탈색하고 몇 가닥만 검은색으로 남겨서 오소리처럼 보였다. 이 충격적인 모습에 어느 기자는 "C. S. 루이스C. S. Lewis••가 창조한 살짝 정신 나간 요정" 같은 외모라고 묘사했다.[35] 기네스는 저명한 집안 출신이었다. 아버지는 맥주 회사와 은행을 물려받은 조너선 기네스Jonathan Guinness, 어머

• 미국계 초상화가(1856~1925). 유럽에서 나고 활동하면서 주로 상류층을 화폭에 담았다.

•• 영국 출신의 작가 겸 영문학자(1898~1963). 일반 대중에게는 베스트셀러 『나니아 연대기The Chronicles of Narnia』를 쓴 판타지 소설 작가로 유명하고, 기독교계에서는 다수의 종교 서적을 남긴 기독교 변증가로 더 잘 알려져 있다.

니는 살바도르 달리와 만 레이와 가까웠던 예술가 수잰 리즈니 Suzanne Lisney였고, 할머니는 유명한 작가 다이애나 미트퍼드 모슬리Diana Mitford Mosley였다. 대프니 기네스는 1967년에 태어나서 귀족 가문의 특권과 보헤미안 감성이 가득한 세계에서 자랐다. 기네스 가족은 워릭셔와 켄징턴 스퀘어, 아일랜드에 있는 저택과 스페인 카다케스의 수도원을 개조한 저택을 오가며 지냈다. "저는 언제나 갑옷을 갖고 싶었어요." 기네스가 말했다. "어릴 적 우리 집에는 항상 갑옷이 여러 벌 있었거든요. 저는 잔 다르크가 되고 싶었죠."[36] 기네스는 어려서부터 직접 생각해 낸 환상의 나라에 빠져 지냈고 눈 깜빡할 새에 이야기를 지어낼 수 있었다. "카다케스에서 지내던 시절은 소설 『폭풍의 언덕*Wuthering Heights*』의 스페인판 같았어요. 저는 자주 언덕을 이리저리 돌아다녔죠. 거기에는 저만의 작은 동굴과 친근한 것들이 있었어요."[37] 워릭셔 저택에서 지내던 당시에 그녀는 지역 탄광이 폐쇄되었다는 소식을 들었다. 그러고 나서 강물과 시냇물이 뻘겋게 변한 광경을 보고 대지가 피를 흘린다고 생각했다. 사실은 산화철이 물에 흘러들어 색깔이 변했을 뿐이었다. 한편 다섯 살에는 정신적으로 크게 충격 받을 만큼 끔찍한 일을 당했다. 기네스 가족과 가깝게 지내던 앤터니 베이클랜드Antony Baekeland가 기네스의 집에 와서 자신의 어머니 바버라 베이클랜드Barbara Baekeland를 찾았다(바버라 베이클랜드는 최초의 합성수지 베이클라이트를 만든 미국 화학자 리오 베이클랜드Leo Baekeland의 전 부인이었다). "그를 보고 처음에는 저한테 무슨 이야기를 하려고 온 줄 알았어요." 기네스가 당시 사건을

설명했다. "그런데 그가 별안간 칼을 꺼내 들었어요." 베이클랜드는 기네스를 집 주변으로 질질 끌고 다니면서 세상 여자를 전부 죽이는 것이 인생의 사명이며 그녀가 첫 번째 희생양이 될 것이라고 말했다. 그는 기네스를 풀어 주었지만 같은 해인 1972년 11월에 어머니를 칼로 찔러 살해했다. 그리고 1980년 7월, 석방된 지 겨우 6일 만에 당시 87세였던 할머니를 칼로 찔렀다. "세 입에 튀었던 피 맛이 아직 기억나요." 대프니 기네스가 말했다. "그때 넋이 나갔어요. 확실히 제정신이 아닌 사람을 설득하려고 애쓰다 보니 혼란스러웠죠."[38]

기네스는 열아홉 살 때 그리스 선박 회사의 상속인 스피로스 니아르코스Spyros Niarchos와 결혼해서 아이 셋을 낳았지만 1999년에 이혼하고 런던으로 돌아왔다. 기네스의 친구 로빈 헐스톤Robin Hurlstone이 그녀의 결혼 생활을 이렇게 말했다. "그녀는 보석으로 화려하게 치장한 새장에 갇혀서 살았어요. 압박을 많이 받았죠. 그러다가 조개껍데기 위에 올라탄 비너스처럼 새장에서 나온 거예요."[39] 기네스는 거의 평생 이사벨라 블로와 친구로 지냈다. 블로의 할머니 베라 브로턴은 기네스의 증조할아버지 모인 경Lord Moyne의 정부였다. 1997년, 기네스는 자신의 친척 더퍼린 앤드 에이바 후작 부인Marchioness of Dufferin and Ava의 구순을 축하하는 파티에서 블로를 다시 만났다. "저는 하얀색 타이를 매고 작은 왕관을 썼어요. 물론 제대로 된 왕관이 없어서 깃털과 까만 시폰으로 직접 만들었죠. 그때 이사벨라가 제 왕관을 보고 정말 환상적이라고 했어요."[40]

블로는 기네스에게 맥퀸을 소개해 주려고 했지만 기네스가 거절했다. 기네스는 수줍음이 많기도 했고 친구의 과장된 소개로 기대감에 부푼 디자이너를 만나는 일도 내키지 않았다. 그녀는 맥퀸이 지방시에서 만든 옷을 잔뜩 샀지만, 오로지 옷으로만 디자이너를 아는 일에 만족한다고 잘라 말했다. "그리고 이사벨라가 저를 제2의 애너벨 닐슨이라고 생각하지 않길 바랐거든요."

어느 날 기네스는 레스터 스퀘어를 걸어가다가 뒤에서 자기를 부르는 소리를 들었다. "저기요, 지금 입고 있는 그 옷 제가 만든 코트예요!" 기네스가 뒤돌아보니 알렉산더 맥퀸이 있었다. "당신이 알렉산더군요." 블로에게서 맥퀸의 이야기를 들었던 기네스가 가운데 이름으로 그를 불렀다. "맞아요. 당신이 늘 저를 퇴짜 놓았던 사람이군요. 왜 저를 만나기 싫다고 한 거예요?" 둘은 웃음이 터졌고 가까운 술집으로 들어가서 "잔뜩 마셨다." 기네스는 밝고 푸른 눈동자가 빛나던 맥퀸이 친절하고 솔직하며 유머 감각이 뛰어난 사람이라는 인상을 받았다. "그리고 정말 영리했어요. 총기가 넘쳤죠." 기네스는 오트 쿠튀르 의상을 어마어마하게 사들였고(원래 재산도 많았을 뿐만 아니라 소문에 따르면 이혼 위자료로 2천만 파운드를 받았다고 한다), 맥퀸은 그녀에게서 옷을 자주 빌려 가서 자세히 살폈다. "돌려받은 옷에는 안감이 없는 경우가 많았어요. 그는 옷을 다 뜯어서 어떻게 바느질했는지 살펴보고 싶어 했거든요." 맥퀸과 기네스 둘 다 반항적인 기질이 있었다. 둘은 학창 시절에 말썽을 부렸던 일화나 아이들과 잘 어울리지 못했던 일을 서로에게 털어놓았다. "저와 제 이름을 보면 우리

대프니 기네스는 친구인 맥퀸이 "상처 받은 사람에게 끌렸다"고 말했다.
© Getty Images

2000년 5월, 몬테카를로 비치 호텔에서 함께한 맥퀸과
애너벨 닐슨 © Rex Features

가 정반대라고 생각하겠죠. 하지만 우리 둘 다 예민했고 서로를 안쓰러워하며 위로했어요." 기네스가 회상했다. "알렉산더는 저한테 약간 아버지 같은 사람이었어요. 제가 남자를 제대로 못 고른다고 생각해서 늘 저를 격려해 줬죠. 지나칠 정도로 저를 보호하려고 했고 사람들이 저한테 못되게 굴면 엄청 화를 냈어요. 제가 문제에서 벗어날 수 있도록 저를 항상 달래고 저한테 충고해 주는 유일한 사람이었죠. 상처 받은 사람에게 끌렸어요."

기네스는 맥퀸이 마약을 대거나 사용하라고 부추기는 사람들과 어울리는 일을 걱정했다. "이사벨라는 마약을 끔찍하게 싫어했어요. 마약을 몹시 나쁘게 생각했고, 알렉산더가 마약을 하는 것도 정말 못마땅하게 여겼죠. 패배자나 마약을 한다면서요. 지금 알렉산더에게 단 한마디라도 할 수 있다면 마약을 끊고 몸을 챙기라고 할 거예요."[41]

2000년 5월 24일, 맥퀸과 애너벨 닐슨은 이탈리아 『보그』가 패션 사진계의 거장 헬무트 뉴턴Helmut Newton의 팔순 생일을 맞아서 몬테카를로 비치 호텔에서 연 풀 파티에 참석했다. 맥퀸이 앉은 테이블에는 나오미 캠벨과 패션 디자이너 스텔라 매카트니Stella McCartney, 사업가 맥 매슈스Meg Mathews, 존 갈리아노도 있었다. "그 테이블은 파티에서 단연코 가장 시끄러웠다." 한 파티 참석자가 신문사에 밝혔다. "그들은 시끄럽게 파티를 즐겼고 대놓고 못된 장난을 치려고 했다. 갈리아노는 파티가 초현실적이라고 이야기하더니 극적인 분위기를 더해야겠다고 마음먹었다." 갈리아노와 맥퀸은 옷을 입은 채로 수영장에 뛰어들었고, 매슈스와 닐슨

도 그 뒤를 곧 따랐다.[42] 누가 물속에서 매슈스의 치마를 벗긴 바람에 그녀는 물 밖으로 나와서 "검은색 티팬티만 입고 느긋하게 걸었다." 닐슨이 입었던, 거미집처럼 생긴 아주 얇은 드레스는 물에 젖어서 속이 다 비쳤다. 이탈리아 『보그』가 언론사에 그날 사진을 철저하게 통제해 달라고 요청했다는 소문이 났다. 파티에 참석했던 혹자는 이렇게 증언했다. "그날의 광경은 보고도 도저히 못 믿을 겁니다."[43]

맥퀸은 방탕하게 노는 와중에도 예리하고 극도로 또렷한 정신을 전부 잃지는 않았다. 그날 밤 맥퀸은 와글거리는 사람들 사이에서 자기 인생을 바꿔 놓을 힘을 가졌으리라고 생각한 사람을 발견했다. LVMH 그룹 회장 베르나르 아르노와 은근히 경쟁하는 사람, 구찌 그룹의 CEO 도메니코 데 솔레Domenico De Sole였다. 그해 4월, 맥퀸은 지방시 회장 마리안느 테슬러Marianne Tesler에게 알렉산더 맥퀸의 지분을 사면 어떨지 물었다. "그쪽 사람들은 '그래, 그래, 알겠어'라고 했지만 아무 일도 일어나지 않았어요."[44] 그래서 맥퀸은 다른 기업을 찾아 봐야겠다고 생각했다. 그는 구찌 그룹이 브랜드를 싹 사들일 것이라는 말을 듣고 흥미를 느꼈다. 그해 5월 초, 데 솔레는 『타임Time』과 인터뷰하며 이렇게 밝혔다. "좋은 기회가 많습니다. 살 수 있는 회사가 많아요. 하지만 우리도 분명히 한계가 있죠. 25억 달러를 준비해 뒀습니다."[45]

몬테카를로에 있던 날 밤, 맥퀸은 데 솔레에게 다가가서 인사하고 함께 사진을 찍은 뒤 그 사진을 아르노에게 보내고 싶다고 농담을 던졌다. "속으로 '이 사람 내 스타일인데' 하고 생각했어

요."[46] 데 솔레가 말했다. 그는 맥퀸에게 런던에서 만나자고 말했다. 맥퀸은 자기가 위험한 게임을 벌이고 있다는 사실을 잘 알았다. 1999년, 아르노는 구찌를 공개 매수하려고 나섰다. 그는 구찌의 사외주 20퍼센트를 비밀리에 사들인 후 구찌 그룹에 59억 파운드에 회사를 사겠다고 전했다. 구찌는 LVMH의 공격에 맞서 경영권 방어에 우호적인 '백기사'로 프랑수아 피노François Pinault를 끌어들였다. 피노의 PPRPinault-Printemps-Redoute 그룹은 20억 파운드에 구찌 그룹 지분 42퍼센트를 사들였다. 만약 맥퀸이 자기가 위험한 불장난을 하고 있다는 사실을 알았다면 왜 그렇게 무모하게 나섰을까? "헤어져야 하는 남자 친구와 사귀는 일이랑 비슷해요." 맥퀸이 지방시와 맺은 관계를 설명했다. "유일한 차이점이 있다면 이별이 슬프지 않다는 거죠."[47]

2000년 봄이 되자 맥퀸과 마사크레의 관계가 끝났다. "그냥 각자 갈 길을 갔어요." 마사크레가 설명했다. "그때 저는 너무 어렸고, 그 사람도 그냥 그 사람이었죠. 잠시 이야기조차 하지 않고 지냈지만 그러다가 다시 친구가 되었고, 그가 세상을 뜰 때까지 친구로 지냈어요."[48] 그 무렵 맥퀸은 런던 북부에 있는 어느 바에서 다른 남자를 만나 사랑에 빠졌다. 이번에는 스물세 살의 영화감독 조지 포사이스George Forsyth였다. 미겔 아드로베르는 맥퀸의 연애를 이렇게 설명했다. "리는 로맨틱했어요. 언제나 사랑에 빠져 있었죠."[49]

포사이스는 건축가 앨런 포사이스Alan Forsyth와 샌드라 포사이

스Sandra Forsyth 사이에서 태어났다. "저는 패션에 관해 아무 생각도 없고 흥미도 없었어요." 포사이스가 말했다. "우리는 처음부터 아주 잘 맞았어요. 리는 이스트 엔드 출신이고, 저는 런던 북부 유대인이죠. 우리는 함께 몇 시간이고 계속 이야기할 수 있었어요. 처음 4주 동안은 가볍게 만나다가 5주가 지난 어느 토요일 밤에 데이트를 하다가 제가 그냥 집으로 돌아가지 않았어요. 쭉 안 돌아갔죠."[50] 포사이스는 비디오를 활용하는 설치 미술가가 될 포부를 품었다. 그는 소변을 보는 남성과 화장실에서 자위하는 남성을 찍은 영상으로 작품을 만들기도 했다. "조지는 매력적이었어요." 맥퀸이 포사이스를 만나기도 전부터 그를 알고 지내던 도널드 어커트가 이야기했다. "호기심이 매우 많았고 언제나 문화를 더 많이 알고 싶어 했어요. 유머 감각도 뛰어났고 웃기를 좋아했죠. 꽤 짓궂었고요."[51] 어커트는 젊은 포사이스가 그만의 이미지대로 맥퀸을 꾸미자, 맥퀸의 스타일이 달라지기 시작했다는 사실을 눈치챘다. 포사이스는 저급해 보이는 요란한 스타일과 화려하게 반짝이는 스타일을 뒤섞은 캐주얼한 옷에 탐닉했다. "조지는 운동화에 미쳤어요. 운동화가 수십 켤레는 있었죠. 대체로 아주 희귀한 디자이너 에디션이었고 휘황찬란한 스타일이었어요. 보통 밑창이 두껍고 높아서 신으면 키가 조금 더 커졌어요." 맥퀸과 포사이스는 이즐링턴에서 쉽게 눈에 띄었다. "당시 이즐링턴 공영 주택 단지의 룩은 요즘이랑 비슷했죠. 옅은 회색 후드와 트레이닝 바지, 갭Gap에서 산 가로줄 무늬 폴로 셔츠였어요. 조지와 리는 금색 라메 천으로 만든 특이한 옷을 입고 다녔

맥퀸과 그의 남자 친구이자 '남편'인 조지 포사이스. 맥퀸은 포사이스를
2000년 봄에 처음 만났다. © Getty Images

고요. 옷에 형광색 로고가 대문짝만하게 그려져 있었어요. '이비사 시크Ibiza chic'라고 할 수 있죠."[52]

조지 포사이스는 『보그』 파티에 참석했다가 처음으로 남자 친구가 얼마나 유명한지 깨달았다. 포사이스는 맥퀸과 함께 찢어진 청바지와 운동화 차림으로 스트랜드를 걸어가는데 사진사 무리가 플래시를 터뜨리며 "맥퀸! 맥퀸!"이라고 외쳤다고 기억했다. "파티에 가 보니 최고로 좋은 술과 아름다운 사람이 넘쳐 났어요. 리가 나오미 캠벨과 이사벨라 블로와 케이트 모스를 데려와서 저한테 소개했고요. 그 사람들은 자기 차례가 올 때까지 기다렸어요. 그때 비로소 리가 얼마나 유명한지 알았죠. 저는 오직 리 맥퀸만 알고 있었는데, 거기서는 알렉산더 맥퀸이었어요."[53]

겉으로만 보면 맥퀸의 세상은 향락주의와 방종의 세계였다. 포사이스의 말로는 매일 밤 파티가 열렸다. 샴페인이 넘쳐나고 얼음 조각품이 끝없이 이어졌으며 코카인 가루가 놓인 은쟁반이 돌아다녔다. 사흘 밤낮으로 술과 마약에 진탕 취하는 파티가 벌어지기도 했다. 하지만 맥퀸은 계속해서 맹렬한 속도로 일했다. 2000년 봄, 맥퀸은 데님 컬렉션 맥퀸스McQueens와 선글라스 라인을 곧 출시하겠다고 발표했다. "패션을 다시 재미있게 만들고 싶어요. 요즘에는 야수가 확실히 둔해졌어요."[54] 또 그는 〈아비뇽의 미녀 La Beauté en Avignon〉 전시에 출품할 거대한 작품 「천사Angel」를 제작하느라 바빴다. 맥퀸은 닉 나이트와 협업해서 여러 색깔로 물들인 구더기 수만 마리로 천사 얼굴을 만들었다. 맥퀸은 「천사」를 프랑스 남동부의 고색창연한 도시 아비뇽에 있는 중세 성

당에 전시했다. 그는 관객이 비요크가 녹음한 배경 음악을 들으며 작품을 위에서 내려다볼 수 있도록 했다. "기고만장하게 굴 생각은 없지만 우리가 아비뇽에 만들어 준 작품은 트레이시 에민의 작품을 납작하게 눌렀다고 생각해요. 세상에서 가장 추한 구더기를 성모로 바꾸는 일은 평생 섹스해 본 녀석들 이름을 줄줄 읊는 것보다 더 낫죠."[55]

맥퀸은 자신의 직원도 자기처럼 미칠 듯이 빠른 속도로 일하기를 기대했다. 만약 기대에 못 미치면 욕설을 퍼부으며 창피를 줬다. 세바스티안 폰스는 맥퀸과 5년 동안 같이 일하고 나서 업무 환경을 바꿔야겠다고 생각했다. 맥퀸과 함께하는 작업은 아주 고무적이었지만 그만큼 고단했다. 또 폰스는 맥퀸이 가끔 자신의 선의를 이용한다고 느꼈다. 맥퀸은 런던 집을 비울 때면 폰스가 자기 반려견을 산책시키거나 물고기에게 밥을 주기를 바랐다. 게다가 폰스는 그가 일에 쏟는 시간에 비하면 보수가 부족하다고 생각했다. 그는 법인 카드를 못 받아서 프랑스나 이탈리아로 출장을 갈 때마다 사비로 경비를 대고 나중에 회사에 청구해야 했다. "리에게 정산 액수가 안 맞는다고 말했었죠." 맥퀸은 폰스와 함께 외출하면 항상 택시를 타려고 했다. 그런데 어느 날 맥퀸이 폰스와 함께 택시를 탔다가 폰스가 택시비를 내지 않는다고 쏘아붙였다. 폰스는 애초에 버스나 지하철로 이동하고 싶었지만 맥퀸 때문에 택시를 탔다고 대꾸했다. "리는 물건 값이나 각종 요금이 얼마인지 다 잊어 버렸어요. 하지만 저는 리처럼 돈이 무한대로 나오는 계좌가 없었죠." 맥퀸이 폰스에게 쇼핑하자고

제안해서 택시를 타고 꼼데가르송 매장에 갔을 때, 상황은 최악의 고비에 이르렀다. 맥퀸은 겨우 몇 분 만에 옷 몇 벌을 골라 9천 파운드를 썼고 캐시미어 담요를 사느라 3천 파운드를 더 썼다. "나중에 개를 산책시키러 갔다가 리가 그 캐시미어 담요를 개한테 깔고 자라고 준 걸 봤어요. 그때 이건 아니다 싶었죠."[56]

폰스는 뉴욕에 있던 아드로베르에게서 보수가 더 나은 일자리를 제안받고 이를 수락했다. 이 일로 맥퀸과 아드로베르의 우정이 깨졌다. "리는 제가 그를 배신했다고 생각했어요. 하지만 저는 배신하지 않았죠." 아드로베르가 말했다. 그 후로 맥퀸과 아드로베르는 두 번 다시 대화하지 않았다.[57] 맥퀸은 폰스에게 자기 팀에서 나간다면 다시는 받아 주지 않겠다고 말했다. 폰스가 떠나자 그 자리는 세라 버튼에게 돌아갔다.

2000년 8월, 맥퀸은 뉴욕 시내 로프트에서 열린 파티를 재창조한 것처럼 보인 지방시 패션쇼를 파리 라데팡스 개선문에서 선보였고, 그로부터 약 1달 후 이비사에서 조지 포사이스와 '결혼식'을 올릴 준비를 했다. 맥퀸과 포사이스는 그해 여름 그루초 클럽에서 케이트 모스와 애너벨 닐슨과 함께 술을 마시다가 결혼식 생각을 떠올렸다. 한창 술을 마시던 중 모스인지 닐슨인지 누군가가 포사이스에게 맥퀸과 결혼할 생각이 있는지 물었다. "그럼, 할 거예요." 그러자 맥퀸이 물었다. "정말?" 포사이스가 다시 대답했다. "그래." 당시 영국에서 동성애 혼인을 인정하는 '시민 동반자 법안'이 통과되기 전이라 그들은 법률상 유효한 결혼이 아닌 결혼식 자체를 이야기했다. 말이 나오자마자 흥분한 모델 둘

은 몇 분 만에 결혼식 계획을 전부 완성했다. 닐슨이 맥퀸의 들러리가 되고 싶어 해서 모스가 포사이스의 들러리가 되기로 했다.

이들 넷은 이비사로 날아가서 호화 빌라를 빌렸다. 결혼식을 올리는 날, 수영장에서 느긋하게 쉬고 있던 맥퀸과 포사이스에게 들러리 둘이 빨리 준비하라고 채근했다. 빌라 입구에는 벤틀리 두 대가 서 있었다. 하나는 맥퀸과 닐슨이 탈 차였고, 다른 하나는 포사이스와 모스가 탈 차였다. 모두 차를 타고 순식간에 항구로 달려가서 3층짜리 모터 요트에 올라갔다. 요트에는 배우 새디 프로스트Sadie Frost와 주드 로Jude Law, 팻시 켄싯, 멕 매슈스, 음악 프로듀서 넬리 후퍼Nellee Hooper 등 맥퀸의 유명 인사 친구들이 가득 타고 있었다. 숀 린이 닐슨의 부탁을 받아서 결혼반지 한 쌍을 만들어 왔다. 다이아몬드가 박힌 반지에는 '조지와 리George & Lee'라고 새겨져 있었다. 보름달 아래서 뉴에이지 사제가 결혼식을 진행했고, 식이 끝나자 하객은 랍스터 요리를 먹고 샴페인 2만 파운드어치를 마셨다. "가족은 한 명도 없었어요." 훗날 포사이스가 털어놓았다. "전부 파티를 즐기러 온 사람뿐이었죠. 저는 긴장했어요. 어느 순간 그냥 앉아 있는데 주드 로가 다가와서 말을 걸었어요. '여기 아무도 모르죠?' 사실이었어요. 하지만 나중에 리와 함께 이물로 내려갔어요. 달빛을 받으면서요. 완벽한 밤이었죠. 낭만적이었어요."[58]

하지만 낭만은 오래가지 않았다. "전부 짓궂은 장난이었어요." 맥퀸과 오랫동안 사귀고 헤어지고를 반복했던 아치 리드가 말했다. "리에게 진심은 전혀 없었죠. 뭐라도 다르게 말하는 사람

이 있으면 거짓말하는 거예요. 리는 제가 질투하길 바라며 포사이스를 이용했을 뿐이에요. 리에게 포사이스는 아무도 아니었어요. 그냥 심심풀이 상대였죠. 리는 나쁜 남자를 좋아했어요. 포사이스는 그런 타입이 아니었고요. 그런 척해 봤지만 소용없었어요."[59] 듣자 하니 결혼식을 올리고 이비사에서 보낸 며칠이 지나치게 난잡해서 맥퀸은 친구들에게 다시는 이비사에 오고 싶지 않다고 말했다.

친구들은 맥퀸과 포사이스의 관계가 온 세상에 자랑하는 듯했던 로맨스에서 비열한 주먹다짐으로 틀어지는 과정을 목격했다. 맥퀸은 포사이스를 파티나 행사에 자주 데리고 갔다. 9월 7일, 버버리에서 본드 스트리트에 매장을 냈을 때 맥퀸은 포사이스와 함께 개점 행사에 참석해서 사진을 찍었다. 그는 포사이스에게 장미 5백 송이를 보내곤 했고, 즉흥적으로 포사이스와 친구들을 데리고 파리로 날아가 술을 마신 후 스페인으로 가서 저녁을 먹고 다시 암스테르담으로 날아가서 클럽 파티를 즐기기도 했다. 하지만 맥퀸의 친구 크리스 버드는 "조지는 리에게 정말 심하게 두들겨 맞았어요"라고 말했다.[60] 재닛 스트릿포터도 "조지와 리는 자주 싸웠죠"라고 증언했다.[61] 엘튼 존은 맥퀸의 공격성을 이렇게 설명했다. "사람들은 맥퀸이 공격적이라고 생각하는데, 나약해서 공격적으로 변한 거예요. 그 사람은 정말로 갑자기 주먹을 휘두르곤 했어요. 하지만 그건 다 자신 없고 불안해서 그런 거예요."[62] 어느 날 저녁, 데트마 블로는 유명한 일식 레스토랑 노부에서 맥퀸과 엘튼 존, 영화감독 데이비드 퍼니시David Furnish, 영화

398

감독 팀 버튼Tim Burton과 당시 그의 여자 친구였던 배우 리사 마리Lisa Marie와 함께 식사를 하다가 분위기가 불편해졌다고 이야기했다. "엘튼 존은 맥퀸의 내면에 악마가 있다는 걸 잘 알아서 도와주려고 했어요. 그런데 맥퀸이 무례하게 반응했죠."[63]

맥퀸과 함께 지내는 시간이 길어지면서 포사이스는 '남편'이 굉장히 복잡한 사람이라는 사실을 차차 깨달았다. "누구나 리와 함께하고 싶어 했어요. 그는 가장 인기 있는 스타였죠. 하지만 패션계에 '내가 다른 사람을 돌봐야겠어'라고 말하는 사람이 아주 드물다는 사실을 알게 됐어요."[64] 또한 포사이스는 맥퀸에게 기이한 페티시가 있다는 사실을 알고 깜짝 놀랐다. 도널드 어커트는 이렇게 이야기했다. "리는 무좀을 좋아했어요. 그래서 무좀에 걸리면 고통스럽고 몹시 가려울 정도로 증세가 악화하게 내버려뒀어요. 리는 그 느낌을 정말로 좋아했고 발가락 사이를 긁는 일도 즐겼죠. 조지는 전혀 이해하지 못했고요."[65] 포사이스는 어커트에게 맥퀸이 "무좀을 긁으면서 흥분하는데, 그에게는 성적 쾌감이나 다름없다"고 털어놓았다.[66]

맥퀸은 2000년 9월 26일 개틀리프 로드 버스 차고지에서 선보인 알렉산더 맥퀸 패션쇼에서도 고통과 쾌락의 관계를 탐구했다. 그 패션쇼는 맥퀸 경력의 하이라이트인 〈보스〉 컬렉션이었다. 〈보스〉 패션쇼는 일반적인 패션쇼라기보다 오히려 아름다움과 추함, 섹스와 죽음, 제정신과 광기를 바라보는 사고방식을 추궁하는 완전한 설치 미술 작품 같았다. 하지만 백스테이지 분위기는 우울함과 거리가 멀었다. 헤어 아티스트 귀도 팔라우가

케이트 모스의 머리를 모슬린 천으로 감싸자 모스는 조금 짜증을 내며 팔라우의 머리에 천을 둘렀다. "팔라우는 자기가 모델한테 꾸며 놓은 스타일을 좋아하지 않았어요." 모스가 이야기했다. "알렉산더 맥퀸 회사에 가면 저와 맥퀸이 자지러지게 웃고 있는 사진이 있어요. 제가 그(팔라우)에게 그대로 갚아 줘서 한바탕 웃었죠."[67]

무대에는 한쪽에서는 유리지만 다른 쪽에서는 거울로 보이는 편면 유리로 만들어진 거대한 직사각형 상자가 설치되어 있었다. 쇼가 시작하기 전에 한 시간 동안 관객은 유리 상자에 비친 자기 모습을 보고 있어야 했다(패션과 스타일 비평가 수십 명은 물론 배우 귀네스 팰트로Gwyneth Paltrow를 포함해 세상에서 가장 아름다운 여성들도 참석했다). 마침내 관객 중 다수가 더는 참을 수 없다고 느꼈을 무렵, 유리 상자 안에서 모델이 등장했다. 다 같이 뇌엽 절제술(혹은 안면 주름 제거술)을 막 받은 듯 머리에 붕대를 두른 아름다운 모델들은 유리 상자 바깥을 볼 수 없었다. 그들은 정신 병원 입원실처럼 설계된 유리 상자 속 런웨이와 그 한가운데 놓인 불길해 보이는 검은 부스 주변을 걸어 다녔다.

컬렉션 의상 자체도 놀랍도록 아름다운 동시에 너무도 충격적이었다. 어떤 드레스는 핏빛 의료용 유리 슬라이드로 만들어졌고, 다른 드레스는 맥퀸과 포사이스가 노퍽 해안에서 찾은 길쭉한 맛조개 껍데기로 만들어졌다. 보라색과 초록색 실크로 만들어진 코트의 등 부분에는 열화상 카메라로 찍은 맥퀸의 얼굴 사진이 새겨져 있었다. 버즈아이 패턴이 들어간, 분홍색과 회색 옷

감으로 만들어진 독특한 재킷과 바지는 기모노에서 영감을 받은 것처럼 보였다. 이 옷에 매치된 모자는 크기가 자그마한 관과 비슷했고, 비단실로 수를 놓고 진짜 아마란스 꽃을 더한 장식이 있었다. 맥퀸이 패션쇼를 열기 6개월 전 파리의 클리냥쿠르 벼룩시장에서 찾아 집에 세워 두고 있었던 19세기 일본 병풍으로 만들어진 드레스, 그리고 그 아래 받쳐 입는, 굴 껍데기로 만들어진 정교한 드레스도 있었다. "병풍은 손상이 너무 심해서 손만 대면 바스러졌어요." 세라 버튼이 당시 컬렉션 작업을 회상했다. "그래서 다 부서지지 않도록 밑에 면을 붙이고 실크로 안감을 댔어요. 그 덕분에 모양을 그대로 유지할 수 있었죠. 전부 손으로 작업했어요. 굉장히 세심하게 다뤄야 해서 기계로 작업할 수 없었죠. 거의 다 리가 직접 했어요. 조금이라도 주름이 지거나 때가 타면 안 됐어요. 리는 천을 아주 반듯하게 펴고 싶어 했어요. 그래야 환상적인 솜씨를 자랑할 수 있었으니까요."[68]

하지만 마지막에 등장한 이미지 때문에 컬렉션 의상의 아름다움이 모두 무너졌다. 마지막 모델이 무대에서 퇴장하자 유리 상자 한가운데 놓여 있던 수수께끼 같은 검은 유리 부스 안에서 불빛이 밝아 오기 시작했다. 스피커에서는 헐떡이는 숨소리가 흘러나왔다. 검은 부스의 네 벽이 바닥을 향해 서서히 기울다가 바닥에 부딪혀 유리가 박살나자 벌거벗은 채 호흡 보조기만 착용한 비만 여성이 나타났고, 동시에 나방 수백 마리가 파닥이며 날아 나왔다. 조엘피터 위트킨의 1983년 작 「요양소Sanitarium」를 재현한 작품이었다. 맥퀸의 연출에 따라 패션쇼에서 벌거벗고 방

독면을 쓰고 있던 작가 미셸 올리Michelle Olley는 당시 일기에 이런 글을 남겼다. "나는 맥퀸의 고동치는 거울이고, 나를 들여다보는 이에게 시선을 그대로 되돌려 보내는 패션의 가장 강력한 두려움이다. 나는 패션의 죽음, 아름다움의 죽음이다."[69]

쇼에서는 패션업계를 향해 애증이 엇갈리는 맥퀸의 태도가 잘 드러났다. 맥퀸은 여전히 숨이 멎을 정도로 아름다운 옷을 상상하고 만들 수 있었지만 패션계에 독극물이 깊이 퍼져 있다고 생각했다. "무슈 맥퀸은 빅 마마인 '죽음'을 꾸미고 있었다."[70] 미셸 올리의 이야기처럼 패션쇼의 마지막 이미지는 죽음을 상징했다. 맥퀸은 닉 나이트에게 속마음을 털어놓았다. "계속 패션계에 남아 있을 엄두가 안 나요. 패션계에는 본질이 이제 다 사라졌어요. 역사 속의 패션을 생각해 보면 혁명적이었잖아요. 이제 더는 아니죠." 맥퀸은 자기가 만든 작품은 혁명적이라고 생각했을까? 나이트가 맥퀸에게 똑같이 물어보았다. "아뇨. 이제는 실험하는 데 싫증이 났어요. 아나키스트로 사는 데도 싫증 났고…. 이렇게 대기업이 전부 좌우한다면 패션계는 아무 의미 없는 곳이 될 거예요…. 만약 내가 신이라면 5년간 패션계를 멈춰 세울 거예요."[71]

그 무렵 맥퀸은 한 걸음 물러서서 끝도 없이 컬렉션을 만들어야 하는 쳇바퀴 같은 삶에서 거리를 둘 수도 있었다. 지방시와 맺은 계약이 2001년에 끝날 예정이었기 때문이다. 맥퀸은 부나 명성을 더 움켜쥐려는 꿈을 좇고 싶지 않았다. 게다가 젊어서부터 품어 왔던 포부 중 상당수를 이미 이룬 상태였다. 하지만 구찌의 수석 디자이너 톰 포드가 알렉산더 맥퀸의 지분 매입 문제를 논

의하고 싶다며 이사벨라 블로를 통해서 연락하자, 그는 기회를 붙잡는 편을 택했다. 맥퀸은 포드의 번드르르한 말솜씨나 텍사스 출신다운 매력, 맥퀸을 매력적이라고 생각한다는 은근한 칭찬(칭찬 내용은 블로가 알려 줬다)을 탓할 수 없었다. 어쨌거나 맥퀸이 몬테카를로에서 도메니코 데 솔레에게 먼저 다가가 인사했기 때문이었다. "제가 그 사람(데 솔레)한테 접근했어요." 맥퀸이 말했다. "구찌와 일종의 계약을 맺겠다는 건 제 생각이었어요."[72] 어쩌면 지방시에 복수하려던 속셈은 아니었을까? 크리스 버드도 비슷하게 생각했다. "아르노에게 제대로 엿 먹이려는 생각에 그가 자기 회사 지분을 구찌 그룹에 팔았다고 저는 진심으로 생각해요."[73]

맥퀸과 포드는 2000년 여름 내내 몇 차례 통화하다가 마침내 아이비 레스토랑에서 만났다. "톰이 그랬어요. '나 알렉산더 맥퀸이랑 저녁 먹을 거야. 그리고 자기는 절대 오면 안 돼!'" 당시 포드의 애인이었고 현재는 남편인 리처드 버클리Richard Buckley가 이야기했다. "그래서 둘이서 뭔가 꾸미고 있다고 생각했죠." 그해 10월 어느 날 밤, 맥퀸과 포드는 아이비 레스토랑에 앉아 패션을 빼고 무엇이든 이야기했다. "우리 앞에는 트위기Twiggy가 있었고 뒤에는 찰스 사치가 있었어요. 그리고 우리, 얼굴이 벌겋게 달아오른 우리 둘이 거기에 앉아 있었죠." 맥퀸이 회상했다. 포드는 맥퀸이 사진으로 볼 때는 약간 사나워 보였지만 직접 만나 보니 "마시멜로" 같았다고 말했다. "사랑스럽고 매력적이고 친절했어요." 그는 맥퀸이 만든 작품의 "시적인" 특성에 반했다. "그는 진정한

예술가였어요. 상업적 감각이 대단한 예술가이긴 했지만요."[74]

하지만 맥퀸은 협상에 관한 한 만만한 사람이 아니었다. 자기 회사 지분의 51퍼센트, 정확히는 자신이 세운 페인트게이트 Paintgate와 어텀페이퍼Autumnpaper, 블루스완Blueswan 세 곳을 얼마에 팔 것인지를 두고 쉽게 물러서지 않았다. 당시 언론에서 언급한 액수는 5천4백만 파운드에서 8천만 파운드까지 이르렀다. 맥퀸의 회계사 존 뱅크스는 언론이 과장했다고 말했다. 뱅크스는 주로 메이페어에 있는 편집숍 브라운스 구석방에서 은밀한 미팅을 몇 차례 진행했다고 밝혔다. "구찌와 지방시는 전쟁 중이었어요." 뱅크스가 당시 상황을 설명했다. "맥퀸은 금액을 두고 한 치도 물러서지 않았어요. 액수를 이미 정해 뒀었죠. 최소 수천만 파운드였어요. 우리가 가격을 불렀더니 데 솔레와 제임스 맥아더 James McArthur(당시 구찌 그룹 부사장)가 헉하며 숨을 들이마셨던 게 기억나요. 하지만 맥퀸은 원하는 만큼 받았어요. 2천만 파운드에서 시작해서 마침내 바라던 금액까지 갔어요."[75]

데 솔레와 포드는 맥퀸에게 간섭받지 않고 창작할 권리도 보장했다. 그 대신 구찌는 맥퀸 자체를 브랜드로 만들고 싶어 했다. 당시 데 솔레가 인터뷰에서 이야기했다. "저 자신에게 물어봐야 했어요. 그게 제 일이니까요. 그는 정말로 알렉산더 맥퀸이라는 상표를 세계적 브랜드로 바꿔 놓을 만한 힘과 재능이 있을까? 그럴 거라고 생각했어요. 그렇지 않았다면 사실상 계약을 맺지 못했을 겁니다."[76]

구찌는 전 세계에 알렉산더 맥퀸의 이름을 걸고 플래그십 스토

어 열 곳을 내는 한편, 추가로 향수, 액세서리 등 다양한 파생 상품을 출시하고 싶어 했다. "그는 우리 모두가 원하는 바를 얻을 거예요. 바로 세계적인 제국이죠." 지방시에서 맥퀸의 자리를 물려받은 줄리안 맥도널드Julien Macdonald가 말했다. "그들은 맥퀸의 옷깃을 말쑥하게 정리하고, 그의 넥타이를 똑바로 펴고, 그의 액세서리로 지구를 정복할 거예요."[77]

2000년 12월 2일, 존 뱅크스가 맥퀸에게 전화해서 계약이 성사되었다며 축하한다고 전했다. 그때 맥퀸은 친구 몇 명과 함께 차에 타고 있었다. 뱅크스는 수화기 너머로 여러 사람이 기뻐서 목청 높여 환호하는 소리를 들었다. "그는 기뻐서 어쩔 줄을 몰랐어요."[78] 맥퀸과 포사이스는 아파트로 돌아가 감자 칩 한 봉지를 나눠 먹고 바카디 브리저 몇 잔을 마시며 계약을 축하했다.

12월 4일, 맥퀸과 구찌의 초특급 계약 소식이 발표되자 언론이 날뛰었다. 심지어 『더 선』도 몇 페이지에 걸쳐 계약 소식을 다루었다. 『가디언』은 '맥퀸의 행보가 패션 전쟁에 기름을 들이붓다 McQueen More Fuels Fashion Feud'라는 헤드라인을 실었다. 『타임스』는 '구찌가 패션계 악동 맥퀸을 받아들이다Gucci Embraces Bad Boy of Style McQueen'라는 제목을 달았다. 『인디펜던트』의 한 논평가는 맥퀸의 괴로웠던 지방시 시절을 자세히 다루면서 그가 구찌에서 더 행복하기를 빌었다. "구찌와 협업하는 일은 틀림없이 활기로 가득할 것이다. 적어도 죽을 만큼 지루하지는 않을 것이다."[79]

11

세상은 최고라 하지만

"리는 평온한 상태를 끊임없이 찾아 헤맸어요.
평화는 이루기 어렵죠."
— 케리 유먼스

2000년 12월 말을 향해 가던 어느 날, 맥퀸과 포사이스는 집에서
TV를 보고 있었다. 이스트 엔드 임대 아파트의 구석에는 스와로
브스키 크리스털이 수백 개 달린 커다란 크리스마스트리가 서
있었다. 맥퀸이 파리의 포시즌스 호텔에서 3만 파운드를 주고 사
온 샹들리에를 분해해서 꾸민 트리였다. 맥퀸은 계속 자연 다큐
멘터리 방송을 보는 데 지겨워졌고, 그날 밤도 다큐멘터리를 보
며 앉아 있다가 포사이스에게 아프리카로 가자고 제안했다. 이
틀 후, 맥퀸과 포사이스는 비행기 2층에 앉아 아프리카 대륙으로
날아갔다. 맥퀸은 비행기 2층을 통째로 예약해 두었다. 그로부터
48시간 후, 맥퀸은 야생 동물을 언뜻 보기라도 하려고 기다리면
서 메마른 풍경을 실컷 구경했다. 그리고 개인 비행기를 전세 내
서 해안에 집을 한 채 갖고 있는 나오미 캠벨을 보러 갔다. "우리

는 거기서 사흘간 파티를 즐기고 마약을 하면서 놀았어요. 그렇게 새해를 맞았죠." 포사이스가 회상했다. "나오미 캠벨은 온통 코카인을 하는 사람들로 둘러싸여 있었는데도 전혀 마약을 하지 않았어요."[1]

맥퀸은 구찌와 맺은 계약 덕분에 대단한 부자가 되었다. 포사이스는 맥퀸이 갑자기 기분이 내킨다며 뉴욕으로 날아가서 현대 미술 작품 몇 점을 산 적도 있다고 밝혔다. 그날 오후 맥퀸은 워홀의 「다이아몬드 더스트 슈즈Diamond Dust Shoes」 연작 중 하나를 포함해 프린트 작품 몇 점을 사느라 12만 5천 파운드를 썼다. "저는 그냥 역사의 일부분을 원할 뿐이에요." 맥퀸이 말했다. "저는 워홀을 그렇게 좋아하지 않아요. 그가 쓴 일기를 보고 나서야 그를 이해할 수 있었고 제가 그와 관련될 수 있다고 느꼈어요. (패션) 업계는 똥 무더기인데 워홀은 생전에 그런 걸 알아차리는 데 재능이 정말 굉장했잖아요."[2]

2001년 6월, 맥퀸은 친구로 지내는 헤어 스타일리스트 귀도 팔라우에게 130만 파운드를 주고 이즐링턴 애버딘 파크 11번지에 있는 집을 샀다. 그해 말에는 부모님께 에식스 혼처치의 로완 워크에 있는 27만 5천 파운드짜리 집을 사 드렸다. 처음에 론과 조이스는 스트랫퍼드 집을 떠나고 싶어 하지 않았다. 론은 집 근처 리강에서 낚시를 즐겼고, 조이스는 집에서 가까운 쇼핑센터를 좋아했다. "하지만 부모님은 이사하고 수년이 지나면서 새집에 적응하시더니 몇 년 더 일찍 이사할 걸 그랬다고 생각하셨어요."[3] 재닛이 말했다.

맥퀸은 여전히 외모에 불만이 많아 재닛 스트릿포터에게 그녀의 개인 트레이너 연락처를 알려 달라고 했다. "트레이너는 리를 운동시키려고 애써 봤지만 소용없었어요." 스트릿포터가 말했다. "리는 언제나 약에 취해서 정신이 나가 있거나 약 기운이 떨어져서 우울한 상태였어요. 다른 마약도 굉장히 많이 복용했고요. 그래서 트레이너는 운동하다가 사고가 나거나 심장 마비가 올 수도 있으니 운동시킬 수 없다고 했죠."[4] 하지만 살을 빼고 싶은 마음이 간절했던 맥퀸은 음식 섭취량을 제한할 수 있게 수천 파운드를 내고 위 밴드 수술을 받았다. 효과가 드라마틱해서 그는 수술받은 지 세 달 만에 살이 13킬로그램 가까이 빠졌다. "리는 유명 인사라는 신분에 걸맞게 살려고 노력했어요. 하지만 그런 생활은 그와 정말 안 맞았죠."[5] 아치 리드가 말했다. 맥퀸의 형 토니는 "저는 언제나 동생이 조금 통통했을 때 더 나아 보인다고 생각했어요"라고 이야기했다.[6] 하지만 맥퀸은 달라진 외모가 아주 마음에 들었고 기자들에게 건강한 식단을 유지하고 요가 같은 운동을 한 덕분에 체중이 줄었다고 말했다. "거울을 보면 '세상에, 널 정말 원해'라는 생각이 들길 바랐어요." 맥퀸이 『보그』의 해리엇 퀵Harriet Quick 기자에게 털어놓았다. "런던에 있는 클럽에 놀러 갔다가 취해서 거울 속의 저한테 수작을 걸었죠. 정말 우스웠어요. 거울을 보며 '와, 너 진짜 귀엽다!' 하고 생각했거든요. 그 사람이 바로 제 자신이었죠. 마침내 목표를 이룬 거예요!"[7]

2001년 2월 20일 배터시 파크에서 열린 로버 브리티시 패션 어워드에 참석했을 무렵, 맥퀸은 허리 살이 쏙 빠져 있었고 얼굴도

홀쭉해져 있었다. 줄리안 맥도널드와 클레먼츠 리베이로를 제치고 '올해의 영국 디자이너' 상을 받으러 무대로 나선 그는 초조하고 신경이 곤두선 것처럼 보였다. 그는 끝까지 선글라스를 벗지 않고 어딘가 찔리는 데가 있는 듯한 눈빛을 숨겼다. 맥퀸이 불안하게 군 데는 다 이유가 있었다. 여행 잡지 『콘데 나스트_Condé Nast_』의 부사장이자 영국 패션 협회의 대표인 니컬러스 콜리지_Nicholas Coleridge_ 옆에 찰스 왕세자가 서 있었기 때문이었다. 맥퀸이 새빌로 수습생 시절 몰래 욕설을 써 놓았다고 주장했던 재킷의 주인이었다. 분위기가 어색하게 흐를 수도 있었지만 맥퀸이 농담을 던져서 분위기를 띄웠다. "제가 앤더슨 앤드 셰퍼드에서 왕세자 전하의 슈트를 만들면서 일을 시작했는데 이제 그분께 상을 받으니 참 묘하네요. 정말 소름 끼쳐요." 그러자 왕세자와 청중이 웃었다. 맥퀸이 상을 받자 그의 작업을 다루는 영상이 나왔다. 영상 속에서 맥퀸은 그동안 패션업계에서 압박을 받아왔으며 〈보스〉 패션쇼에서 그 압박감을 표현해야 했다고 말했다. "실험실의 동물이 된 기분이에요. 누군가 저를 관찰하고 쿡쿡 찌르는 것 같아요. 패션계가 정말 그래요. 패션계는 참 좁죠. 이 바닥에는 사악한 면도 있고 관음증도 심각해요. 가끔 정말로 저를 목 졸라 죽일 것 같아요. 약간 정신 병원 같죠."

맥퀸은 그날 밤 시상식에서 디자이너가 지원을 제대로 받지 못한다고 비판하며 "만약 구찌가 아니었더라면 저는 지금까지 버티지 못했을 거예요"라고 말했다.[8] 그는 시상식 며칠 전 BBC 2의 〈뉴스나이트_Newsnight_〉에도 출연해서 비슷하게 이야기했다. "다

우닝 스트리트 10번지에서 술 한잔하고 있는데 어느 순간 누가 저를 잡아끌고 가서 셰리 블레어와 사진을 찍게 해요. 그녀는 두 마디조차 하지 않고 저를 끌고 가서 사진을 찍죠. 그것까지는 다 괜찮아요. 하지만 지원하겠다는 식의 말을 했으면 행동으로 보여 줘야 하잖아요."[9]

맥퀸은 특히 2001년 초부터 스트레스에 시달렸다. 그는 1월에 열릴 지방시 오트 쿠튀르 패션쇼를 준비하며 영화감독이자 사진작가인 샘 테일러우드Sam Taylor-Wood와 협업하려고 했다. 하지만 떠도는 소문에 따르면, LVMH에서 맥퀸과 구찌의 계약 소식을 듣고 징계성으로 관련 프로젝트를 모두 중단시켰고, 맥퀸에게 "조르주 5세 대로에 있는 살롱에서 이목을 끌지 말고 지방시 고객만 참석하는 패션쇼"를 열라고 지시했다고 한다.[10] 맥퀸은 LVMH 측의 발언에도 상처 받았다. 특히 LVMH 그룹이 맥퀸의 회사를 지원하지 않았으므로 "맥퀸 씨가 그의 자그마한 사업에 댈 자금을 찾아 헤매야 하는 것도 당연하다"고 공개적으로 밝힌 데에 괴로워했다. 크리스타 더수자Christa D'Souza기자가 당시 LVMH의 발언을 기사로 썼다. "맥퀸은 구찌와 계약을 맺고 나서 들었던 말 중에서 자신의 사업이 '자그마하다'라는 표현에 가장 뼈저리게 아파했다."[11]

별로 놀랍지 않게도, 맥퀸은 지방시 패션쇼 직후에 선보인 알렉산더 맥퀸 컬렉션에 '대단한 회전목마What a Merry-Go-Round'라는 이름을 붙였다. 2001년 2월 21일, 맥퀸은 어린 시절 겪는 무섭고 불길한 일과 패션업계를 향한 노골적 혐오를 버무려서 패

선쇼를 발표했다. 그는 말 여덟 마리가 있는 회전목마를 무대에 세우고 아이들이 뛰노는 소리를 깔았으며 뮤지컬 영화 〈치티 치티 뱅 뱅Chitty Chitty Bang Bang〉 속 어린이 캐릭터와 복화술사가 사용하는 인형, 발광하는 광대, 소름 끼치는 인형처럼 모델을 꾸몄다. 패션쇼가 한창 진행되던 와중에 크쥐스토프 코메다Krzysztof Komeda가 작곡한 〈로즈메리의 아기Rosemary's Baby〉의 쉽게 잊을 수 없는 불길한 자장가가 흘러나왔다. 그러자 머리카락을 세 군데로 나누어 뿔처럼 둘둘 말아 올린 가발을 쓰고 광대 분장을 한 모델이 절뚝이며 무대 위로 올라왔다. 모델이 입은 드레스 아랫단에는 옷자락을 움켜쥔 황금 해골이 매달려 있었다. "무대에 어릿광대를 세웠어요. 우습기라도 한 것처럼요." 맥퀸이 패션쇼가 끝나고 기자에게 설명했다. "하지만 하나도 안 우습죠. 사실은 정말 무서워요. 놀이공원은 제가 최근에 겪은 일을 전부 잘 보여 주는 메타포예요."[12] 패션쇼는 호평을 받았다. 수재나 프랭클 기자는 "컬렉션에는 남성성과 여성성, 극단적 낭만과 인정사정없는 날카로움이 놀랍도록 잘 조화되어 있었다"고 썼다.[13] 하지만 나중에 맥퀸은 화려한 무대가 패션쇼를 독차지했다고 말했다. "아무도 의상은 기억하지 못해요."[14]

재닛 스트릿포터는 맥퀸의 의견에 동의하지 않았다. 그녀는 패션쇼가 끝나고 맥퀸에게서 기다란 옷자락이 달린 검은색 가죽 롱코트를 선물로 받았다. 스트릿포터는 그 옷이 몹시 마음에 들었지만 입을 수 없었다. "무엇보다 너무 긴 데다 심지어 옷자락도 달려서 조심하지 않으면 옷을 밟고 넘어져요. 꼭 취한 것처럼

보이죠." 두 번째 문제는 누구든 그 옷을 보면 마음속에서 격정이 치솟았다는 사실이다. 언젠가 그녀는 그 코트를 입고 테이트 미술관의 전시 개최 행사에 참석했다. 그런데 교양 있어 보이는 잘 차려입은 60대 초반 노신사가 그녀를 졸졸 따라다녔다. "그 사람은 굉장히 비싼 슈트를 입고 있었어요. 하원 의원이거나 기업 수장이었을 거예요. 그런데 저한테 오더니 잠깐 이야기 좀 하자고 했어요. '그 옷을 입고 우리 집에 와서 서 있어 주면 원하는 것은 무엇이든 드리겠소.' 저는 그럴 일 없다고 대꾸했죠. 그 코트를 입고 옥스퍼드셔에서 열린 결혼식에도 참석했어요. 결혼식에 가기 전에 친구 집에 들렀는데 친구가 제 옷을 보고 말했죠. '제기랄, 너 그 옷 입고 갈 거야?' 제가 그렇다고 하니까 말하더군요. '됐어, 그럼 나는 안 갈래. 그 옷이랑 어떻게 경쟁해.' 그 코트는 사람들에게 영향을 크게 미쳤어요. 맥퀸이 만든 가장 훌륭한 옷은 다 그랬죠."[15]

2001년 3월 13일, 맥퀸과 포사이스는 퐁피두 센터에서 열린 팝 아트 전시 개최 행사에 참석했다. 그리고 사흘 후, 맥퀸은 지방시에서 마지막 컬렉션을 발표했다. 또다시 조르주 5세 대로에 있는 지방시 하우스의 살롱에서 열린 마지막 패션쇼는 다소 조촐했다. 맥퀸의 평소 패션쇼라면 관객 2천 명이 입장했겠지만 이번에는 고작 80명만 참석했고 그마저도 대부분 바이어였다. 사진작가는 입장할 수 없었고, 패션 기자는 겨우 몇 명만 들어갈 수 있었다. "패션쇼는 맥퀸이 그동안 갈고닦은 특징적 테크닉을 바탕으로 했다. (…) 날렵하고 남성적인 재단은 보랏빛 회색과 라일락

색깔, 생동감 넘치고 가벼운 블라우스, 풍성한 레이어드 스커트와 조화를 이루었다."『인터내셔널 헤럴드 트리뷴』의 수지 멩키스가 평했다. "맥퀸은 커다란 코르셋 커머번드cummerbund°로 상체를 감싸고 이 모든 요소를 묶어 전체 룩을 완성했다."[16]

그해 맥퀸은 서른두 번째 생일을 맞아 엘튼 존으로부터 조엘 피터 위트킨의 사진을 선물받았다. 맥퀸은 1997년부터 위트킨의 작품을 수집했고 2003년까지 총 13점을 모았다. 그가 수집한 작품 중에는 「내세에서 온 초상: 마담 다루Portraits from the Afterworld: Madame Daru」와 「내세에서 온 초상: 무슈 다비드Portraits from the Afterworld: Mosieur David」, 「내세에서 온 초상: 마담 다비드Portraits from the Afterworld: Madame David」 3부작(머리가 잘려서 뇌가 다 드러난 시체 세 구)과 「시골에서 보낸 하루A Day in the Country」(하얀 종마가 벌거벗은 노파와 짝짓기하려고 그에게 올라타려는 것처럼 보인다)가 있었다. "저는 아주 다양한 방식으로 위트킨의 작품을 봐요." 맥퀸이 설명했다. "저는 위트킨의 작품이 극단적이라고 생각하지 않아요. 다른 사람들은 극단적으로 여기지만 말이죠. 저는 그저 내장이나 변이 다 나와 있는 개만 보지 않아요. 저는 작품 전체를 보고 작품이 시적이라는 사실을 깨달아요. 그의 작품은 제 작품하고도 연결되죠." 구찌에서 돈이 꾸준히 들어오자 맥퀸은 예술 작품을 계속 수집했다. 그는 실험적 사진작가 매트 콜리쇼Mat Collishaw와 샘 테일러우드, 리 밀러Lee Miller, 빌 브랜트Bill Brandt, 마크 퀸 등

° 허리띠 삼아 복부에 착용하는 폭이 넓은 천.

의 사진, 세실리 브라운Cecily Brown과 프랜시스 베이컨의 회화, 채프먼 형제와 팝 아티스트 앨런 존스Allen Jones의 작품을 구입했다. 존스의 작품은 코르셋과 가터벨트를 입고 장갑을 끼고 가죽 부츠를 신은 여성이 엎드려서 등으로 유리판을 받치고 있는 테이블이었다. "저는 계산적인 사람이 아니에요." 맥퀸이 이야기했다. "정말로 가격표는 보지 않아요. 예술 작품을 사서 행복해지는 대신 빈털터리가 된다고 해도 상관없어요. 제가 50세가 되어서 어떤 작품을 팔아야 한다면 그때 팔죠." 그가 가장 좋아하는 회화 중 하나는 런던 내셔널 갤러리가 소장한, 플랑드르 화가 얀 반 에이크Jan van Eyck의 1434년 작 「아르놀피니 부부의 초상Portret van Giovanni Arnolfini en zijn vrouw」이었다. 그는 15세기 플랑드르 화가 한스 멤링Hans Memling의 작품을 언제나 갖고 싶어 했지만 너무 비싸서 사지 못하리라고 생각했다. "루치안 프로이트의 작품도 꼭 사고 싶어요. 가능하다면 저를 그려 달라고 하고 싶어요. 그는 내면을 깊이 고찰해서 대상을 분명하게 드러내죠. 그가 저를 들여다보면 아마 정신병이 보일 거예요."[17]

친구들은 맥퀸의 예술 취향을 걱정하기 시작했다. 맥퀸은 미라 차이 하이드에게 집에서 빛나는 구체들을 보기 시작했다고 말했다. "그래서 대답했죠. '글쎄, 당연하잖아. 집에 있는 작품을 좀 봐. 전부 죽음에 관한 거야.'" 하이드는 위트킨의 작품을 포함해 가장 불편하고 충격적인 작품을 없애라고 했지만 맥퀸은 "가치가 엄청난 작품들이야" 하면서 그 말을 듣지 않았다. "그러면 창고나 사무실에 갖다 놔. 네가 지내는 공간에는 두지 마." 하이

드는 맥퀸에게 조언을 하곤 했다. "저는 리에게 자기 자신을 보호하라고, 환한 빛에 둘러싸인 자기 모습을 상상해 보라고 수시로 말했어요."[18] 맥퀸의 정원사 브룩 베이커Brooke Baker 역시 맥퀸이 수집한 작품 때문에 깜짝 놀랐다고 이야기했다. "그가 항문을 크게 확대해 침대 위에 걸어 놨던 사진 같은 것들은 아주 우스웠어요. 하지만 그는 나중에 사람을 불안하게 만드는 사진을 모으기 시작했죠. 틀림없이 그런 작품 때문에 그가 우울하고 의기소침해졌다고 생각해요. 전쟁 공포증을 앓는 군인 사진도 있었고, 자동차 사고로 머리가 잘려 나간 여자 사진도 있었죠."[19]

2001년 5월 10일, 패션 사진작가 헬무트 뉴턴이 바비칸 센터에서 전시회를 열며 관련 행사로 맥퀸과 한 시간짜리 공개 인터뷰를 진행했다. 맥퀸은 뉴턴을 "35밀리미터 필름을 쓰는 사드 후작"이자 "포르노 시크"의 창시자이며 자신과 마음이 잘 맞는 사람이라고 묘사했다.[20] "뉴턴은 강력한 여성에게 매혹당하고 롤플레잉에 집착하며 남성성과 여성성 사이에 그어진 경계선을 넘나들어요." 이 표현은 맥퀸에게도 똑같이 적용할 수 있을 것이다. "제가 디자이너 경력을 시작했을 때, 그리고 제가 혹독하게 비판받았을 때 뉴턴처럼 훌륭한 사람이 저와 생각이 비슷하다는 사실을 알아서 다행이었어요. 뉴턴 같은 사진작가에게는 저 자신을 설명할 필요도 없을 거예요." 맥퀸이 말을 이었다. "뉴턴이 촬영한 여성은 누가 자기를 건드리려고 하면 팔을 물어뜯으려고 할 것 같아요. 어쩌면 팔만 물어뜯지는 않겠죠." 이 말에 관객들이 웃음을 터뜨렸다. "뉴턴은 저와 마찬가지로 아름다움과 잔혹

함 사이에 그어진 미세한 경계선에 관심을 보여요."[21] 뉴턴은 맥퀸의 찬사에 대한 보답으로 맥퀸을 "진정한 선동꾼"이라고 표현했다.[22]

맥퀸의 사생활은 그 어느 때보다 복잡해졌다. 그의 '결혼 생활'은 잘 풀리지 않았다. 그해 여름에 맥퀸과 포사이스의 관계가 크게 나빠지면서 둘이 난폭하게 싸우는 바람에 애버딘 파크의 이웃이 경찰에 자주 전화해야 할 정도였다. 맥퀸은 다른 남자를 만나기 시작했다. 그중 한 명은 친구 리 코퍼휘트의 사촌 벤 코퍼휘트Ben Copperwheat였다. 벤 코퍼휘트는 1999년부터 맥퀸과 알고 지냈지만, 2001년 여름에 영국 왕립 예술 대학교에서 프린트 디자인 과정을 졸업하고 나서 맥퀸과 더 가까워졌다. "맥퀸은 정말로 재미있고 너그럽고 배려심도 많고 흥미롭고 거칠고 어둡고 활력이 넘쳤어요." 벤 코퍼휘트가 회상했다.[23] "우리는 자주 파티에 가서 놀았어요. 한번은 그 사람 집에 함께 돌아가서 노닥거렸죠. 그때만 해도 맥퀸은 여전히 포사이스와 '결혼'한 상태였어요. 하지만 둘이 같이 살고 있었는지는 모르겠어요. 맥퀸은 꽤 거칠었고 제가 아는 사람 중에서 파티를 가장 자주 여는 사람이었어요. 정신을 쏙 빼놓고 놀기를 좋아했죠. 우리는 예닐곱 번 정도 어울려 놀았어요. 하루는 파티를 열고 나서 마약을 했는데 완전히 정신이 나갔어요. 하루하고도 한나절 동안 잠들지 못했죠." 벤은 이제 마약을 끊었다. 2003년에 뉴욕으로 이사하고 나서 술과 마약을 포기하는 편이 더 낫다는 사실을 깨달았다. "런던 문화에서는 술과 마약을 훨씬 더 쉽게 할 수 있어요. 만약 맥퀸이 약을 끊었다

1992년 석사 과정 졸업 컬렉션 중 가시철조망 무늬 프록코트.
맥퀸은 가시 무늬에 매혹되었다. "가시 무늬는 나를 표현해.
내가 누군지 표현해 줘." © Getty Images

1993년, 매리언 흄은 『인디펜던트』 기사에 "알렉산더 맥퀸의 데뷔 패션쇼는 호러 쇼였다"고 썼다. © Rex Features

맥퀸은 '범스터'에 대해 "상체를 길게 늘여서 보여 주고 싶었어요. 그냥 엉덩이를 보여 주는 게 아니라요"라고 말했다. © Getty Images

"흑인 모델인 데브라 쇼가 사각 틀에 매여서 일그러진 몸짓으로 걸어간 일은 노예제랑 아무런 상관도 없어요. 인간의 몸을 인형처럼 생긴 꼭두각시로 재구성한다는 아이디어를 표현한 거예요."
© Rex Features

"스물일곱 살에 파리로 와서 발렌티노나 샤넬의 디자이너들과 경쟁해서 (…) 이기리라고 기대하면 안 된다." 1997년 1월, 맥퀸의 지방시 데뷔 패션쇼를 보고 리즈 틸버리스는 그를 이렇게 비판했다.

<넘버 13> 패션쇼에 선 샬롬 할로.
할로는 오르골의 발레리나처럼 빙글빙글 돌면서
노란색과 검은색 물감을 뿌려 대는
로봇 두 대의 공격을 막으려고 애썼다.
© Rex Features

맥퀸은 <에슈> 패션쇼를 발표하고
여성을 혐오했다는 비판을 받았다.

1999년 9월, 뉴욕에서 발표한 <눈> 패션쇼가 끝나고 무대에 등장한 맥퀸

© Rex Features

<보스> 패션쇼의 정신 병원 같은 무대에 등장한 미셸 올리는 당시 일기에 이렇게 썼다.
"나는 맥퀸의 고동치는 거울이고, 나를 들여다보는 이에게 시선을 그대로 되돌려 보내는
패션의 가장 강력한 두려움이다. 나는 패션의 죽음, 아름다움의 죽음이다."
© Getty Images

<풍요의 뿔> 패션쇼에 선 모델들은 <보스> 패션쇼의 정신 병원에서 탈출해
한때 프랑스 쿠튀리에가 소유했던 화려하고 사치스러운 드레스 룸에서
제멋대로 놀다 나온 것 같았다. © Getty Images

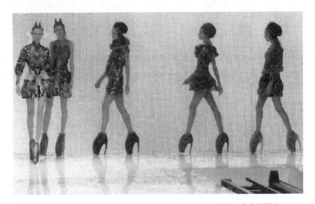

맥퀸은 <플라톤의 아틀란티스> 컬렉션 작업을 시작하면서 직원들에게 말했다.
"어떤 형태도 살펴보지 않을 거예요. 사진이든 그림이든 어떤 것도
참고하지 않을 거고요. 전부 새로웠으면 좋겠어요." © Getty Images

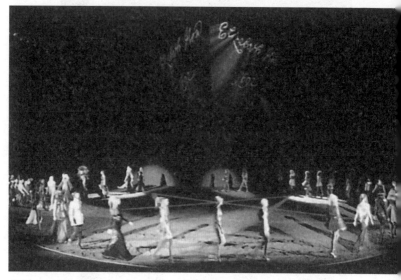

맥퀸이 2007년 3월에 선보인 <1692년 세일럼에서 죽은 엘리자베스 하우를 추모하며> 패션쇼는 '기나긴 작별 인사의 시작'이었다. ⓒ Rex Features

면 살 수 있었을지 몰라요."[24] 벤 코퍼휘트는 뉴욕으로 떠나고 몇 년 후 어느 행사에서 맥퀸을 만났지만 무시당했다. "맥퀸은 냉정하고 쌀쌀맞았어요. 다른 친구 몇 명한테도 그랬던 것 같아요. 친구들을 밀어냈죠."[25]

2001년 8월, 마침내 맥퀸과 포사이스의 관계가 끝났다. 도널드 어커트는 이렇게 설명했다. "리는 함께하기 쉬운 사람이 아니었고 조지 때문에 정말로 화를 많이 냈어요. 서로가 서로에게 무섭게 화냈어요. 부딪히고, 부딪히고, 또 부딪히고, 결국 지쳐 나가떨어졌죠."[26] 아치 리드의 말로는, 포사이스가 맥퀸의 집에서 게이 포르노를 훔쳐 갔다는 사실을 맥퀸이 알아챘다. "게다가 포사이스는 대출금을 갚으려고 리한테서 돈을 빌리려고 했어요. 포사이스가 돈과 명성만을 바랐기 때문에 둘이 헤어진 거예요."[27] 나중에 맥퀸은 〈벌거벗은 신랑The Bridegroom Stripped Bare〉이라는 패션 퍼포먼스에서 포사이스와 헤어지고 느낀 슬픔을 표현했다. 닉 나이트가 설립한 쇼스튜디오에서 패션을 다루는 영상 〈트랜스포머Transformer〉 시리즈 중 하나로 맥퀸의 퍼포먼스를 촬영했다. 영상을 보면, 몸을 하얗게 칠하고 야마모토 요지의 하얀 슈트와 하얀 셔츠를 입은 모델이 하얀 배경 앞 하얀 단상 위에 서 있다. 시끄러운 테크노 음악이 요란하게 울려 퍼지는 가운데 맥퀸은 가위로 슈트를 난도질하더니 밧줄과 기다란 흰 천, 길고 하얀 베일, 흰색 페인트를 활용해 모델을 신랑으로 변신시킨다. 그리고 모델의 손발을 밧줄로 묶고 모델의 얼굴에 물감을 흘려 피눈물을 그려 넣으며, 발에 페인트를 더 쏟아붓고 입에 넥타이를 물

린다. "거기에서 스물다섯 명 정도가 그 광경을 보고 있었어요. 모두 입을 다물고 있었죠." 나이트가 당시를 떠올렸다. "이브 클랭이나 잭슨 폴록 같은 예술가가 작업하는 장면을 보는 것과 비슷했어요. 맥퀸의 퍼포먼스에는 커다란 슬픔이 녹아 있는 것 같았죠. 그 퍼포먼스가 얼마나 맥퀸과 관련 있는지는 모르겠지만 말이죠."[28]

사실 굉장히 관련 깊었다. 그 퍼포먼스는 맥퀸이 로맨스에 실패하고 느낀 감정, 배신감과 고립감을 표현했기 때문이다. "리는 사람을 못 믿었어요." 그즈음 맥퀸과 다시 만나기 시작한 아치 리드가 설명했다. "리는 그저 자기가 유명하기 때문에 다들 자기를 원한다고 생각했어요. 우리는 5분도 떨어져 있지 않았어요. 그리고 저는 싸움꾼으로 악명이 높았고요. 제가 작살낸 사람이 얼마나 많은지 말도 못해요. 누구든 리와 사귀는 놈은 제가 작살내 줬죠. 클럽에서 끌고 나와서 이가 목구멍으로 다 들어가도록 패 줬어요. 그런 다음 다시 클럽에 들어가서 마시던 술잔을 비웠죠. 참고로 리는 그런 면을 좋아했어요."[29]

2001년 여름휴가를 지중해에서 보낸 맥퀸은 원기를 회복하고 런던으로 돌아와 새 컬렉션을 마무리했다. 이번 컬렉션은 구찌 그룹의 지원을 받고 처음 선보이는 알렉산더 맥퀸 컬렉션 〈일그러진 황소의 춤The Dance of the Twisted Bull〉이었다. 그는 〈일그러진 황소의 춤〉 컬렉션부터 여성복 컬렉션은 모두 파리에서 발표했다. 맥퀸은 투우사 복장을 모티프로 한 토레아도르 슈트와 플라

맹코 드레스를 변형시킨 의상을 선보였다. 패션쇼는 극단적이었던 〈보스〉 패션쇼와 비교하면 시시해 보였다. "비즈니스 차원에서 생각했어요." 맥퀸이 컬렉션을 설명했다. "그 브랜드(구찌)에 갓 들어갔으니 더 이해하기 쉬운 컬렉션을 만들어야 했어요. 그야말로 저다운 컬렉션이라고 할 수는 없지만 이 컬렉션을 살 사람들에게는 어울리죠."[30]

　맥퀸은 구찌와 계약을 맺고 새로 맡은 책임을 의식하고 있었다. 수지 멩키스는 스페인을 주제로 한 〈일그러진 황소의 춤〉 패션쇼가 시작하기 직전에 맥퀸을 만나서 구찌의 서류나 편지지 위에 적힌 문구와 폰트에 대해 대화를 나눴다. "이게 제가 온 회사의 수준인가요?" 맥퀸이 농담을 던졌다. 그는 구찌가 어떤 사업 계획을 세웠는지 이야기했다. 구찌는 뉴욕의 미트패킹 디스트릭트에 100평이 넘는 매장을 내고 전 세계에 매장 50군데를 더 낼 계획이었다. 향수와 남성복도 출시하고 개인 고객에게는 맞춤 서비스도 제공할 예정이었다. 구찌 그룹이 소유한 보테가 베네타Bottega Veneta에서 만든 신발도 다양하게 판매하고 런던 사무실도 확장하려고 했다. "미팅을 많이 해요. 매장을 내는 일이나 상품 포장과 관련해서 할 일이 많거든요. 전부 새로 시작하는 기분이에요. 두 걸음 전진했다가 스무 걸음이나 후퇴하는 것 같고요. 여기도 다른 대기업이나 다국적 기업과 똑같아요. 번거로운 절차를 반드시 거쳐야 하거든요. 하지만 저는 만만하게 여길 상대가 아니죠. 저는 더 열심히 승부를 겨뤄요. 알렉산더 맥퀸의 본질을 잃기 싫어요. 당연히 상품을 파는 일에 신경은 쓰죠. 하지만

제 진실성을 양보할 필요는 없어요." 로라이즈 팬츠가 한 벌 팔릴 때마다 맥퀸이 1달러씩 로열티를 받았다면 어땠을까? 유명한 패션 작가가 바지를 엉덩이에 낮게 걸쳐서 입는 세계적 트렌드에 맥퀸의 범스터가 영향을 미쳤다고 지적하며 이런 질문을 하자 맥퀸은 "지금 부자가 돼 있겠죠"라고 대답했다. "하지만 그렇게 하지 않았어도 부자가 됐어요!"[31] 『선데이 타임스』가 공개한 급여 명부를 찾아보면 맥퀸은 2001년에 575만 파운드를 벌었다.

구찌 그룹은 알렉산더 맥퀸 브랜드를 지휘하려고 뉴욕을 기반으로 하는 홍보사 KCD와 계약했다. KCD의 경영진 케리 유먼스 Kerry Youmans는 몇 해 전 맥퀸과 유먼스 모두 잘 아는 한 친구의 초대로 참석한 저녁 식사 자리에서 맥퀸을 만난 적이 있었다. "리가 첫 미팅을 하러 파리 사무실로 들어오더니 말을 걸었어요. '구면이네요.' 리는 뭔가 놓치는 법이 없었어요. 사무실에 들어오면 건너편에 있는 여자가 무슨 신발을 신고 있는지 눈여겨보고 말할 수 있을 정도였어요. 기억력도 놀라웠고요. 명성도 대단했고 변덕을 부린다는 말도 들어서 그런지 저는 좀 긴장했었어요. 그 사람을 만족시키기 어려울 수도 있겠다는 생각이 들었죠. 하지만 만나 보니 굉장히 편했어요. 우리가 구면이라는 사실을 기억하고 있어서 일도 수월하게 진행했죠. 리는 자기를 믿어도 된다고 생각했고, 우리는 친구가 됐어요." 맥퀸과 유먼스는 수년 동안 점차 더 자주 어울렸다. 둘은 저녁 식사를 같이하고 휴가를 함께 즐겼으며(맥퀸은 겨우 이틀 정도만 쉬다가 갑자기 휴가를 끝내고 돌아가곤 했다), 뉴욕, 이비사, 런던에 있는 클럽에서 함께 놀았다. "일

상적인 면을 보면 리는 클럽에서 만나는 가장 친한 게이 친구 같았어요. 유머 감각이 짓궂고 정말 웃겼죠. 그와 함께 있으면 무척 재미있었어요. 그런데 이 천재한테는 어렴풋하지만 뭔가 다른 게 있었어요. 남들하고는 달랐죠. 그의 천재성은 설명할 수 없어요. 신이나 뭐 다른 존재에게서 재능을 받은 것 같았죠. 수많은 디자이너에게는 영감을 얻어서 결과물을 만들어 내기까지 뚜렷한 방향이 있어요. 그런데 리는 완전히 독창적이에요. 그런 재능은 어디서 온 걸까요? 어떻게 그 모든 걸 다 조화할 수 있었을까요? 그의 창조력에는 불가사의한 면이 있어요."[32]

맥퀸이 파리에서 패션쇼를 열고 12일 후, 빅토리아 앤드 앨버트 박물관에서 가와쿠보 레이, 후세인 샬라얀, 비비언 웨스트우드, 헬무트 랭, 와타나베 준야渡辺淳弥, 아제딘 알라이아, 마틴 마르지엘라, 미야케 이세이三宅一生, 장폴 고티에, 야마모토 요지의 디자인을 중점적으로 다루는 전시 〈급진적 패션Radical Fashion〉에 맥퀸의 작품도 전시했다. 전시작은 〈보스〉 컬렉션 중 핏빛으로 칠한 의료용 유리 슬라이드 수백 개로 만들어진 놀라운 드레스였다. "그 드레스를 만드는 데 한 달 반이 걸렸어요." 맥퀸이 전시회가 열린 당시에 설명했다. "드레스 아랫부분의 깃털 치마를 받치는 구조물도 만드느라 무척 힘들었죠. 18세기 크리놀린과 비슷해요. 그 구조물만 유일하게 형태를 잡아 줄 수 있었어요. 전부 손으로 바느질해서 만들었어요." 맥퀸은 현미경으로 살펴보는 인체 세포의 이미지를 탐구하고 싶어서 의료용 슬라이드를 사용했고, "살갗 아래에는 언제나 피가 흐르기 때문에" 슬라이드

를 붉은색으로 칠했다고 밝혔다. 2015년 빅토리아 앤드 앨버트 박물관에서 열렸던 전시회 〈잔혹한 아름다움〉의 큐레이터 클레어 윌콕스가 전하기로, 맥퀸은 "분노에는 열정이 있으며, 나에게는 분노가 곧 열정이다"라고 말했다. "그와 함께 〈보스〉 패션쇼와 관련해서 일했던 경험은 특별했어요. 그와 작업하기 전까지는 패션이 그렇게 어두운 동시에 아름다울 수 있는 잠재력을 지닌다는 사실을 전혀 몰랐거든요."[33]

〈급진적 패션〉 전시는 9·11 테러가 벌어지고 겨우 한 달쯤 뒤에 열렸다. "무서운 시대예요." 맥퀸이 테러 직후 한 인터뷰에서 이야기했다. "하지만 진보의 시대로 역사에 남을 거예요."[34] 당시에도 맥퀸은 유머 감각을 잃지 않았다. 전시 개최 파티에 참석한 맥퀸은 미국의 유리 공예가 데일 치훌리Dale Chihuly가 만든 샹들리에 밑에서 전 국방부 장관 마이클 포틸로Michael Portillo에게 추파를 던졌다. "제가 투표할 수 있었다면 그를 찍었을 거예요." 그는 포틸로가 보수당 당수 자리를 노렸다가 실패했던 일을 가리키며 말했다. "저는 늘 그에게 끌렸어요."[35]

그해 가을이 끝날 무렵, 맥퀸은 케이트 모스를 통해 할리우드 배우 리브 타일러Liv Tyler를 만났다. 타일러는 맥퀸에게 12월 10일 영화 〈반지의 제왕Lord of the Rings〉 개봉 행사에 입을 옷을 만들어 달라고 부탁했다. 맥퀸은 타일러가 허영심 강한 스타가 아니라서 좋았다. "그녀는 친절하고 소탈했어요."[36] 타일러는 맥퀸의 재단 솜씨와 활기, 악동이라는 평판이 마음에 들었다. "맥퀸은 그때 제 남자 친구였던 호아킨 피닉스Joaquin Phoenix를 거의 두들겨 패다

시피 했어요." 타일러가 당시로부터 5년 전쯤 벌어진 사건을 가리키며 말했다. "두 사람이 싸웠었죠. 아주 치열했어요."[37] 맥퀸은 영화가 개봉하기 며칠 전에 리브 타일러가 묵고 있던 도체스터 호텔로 가서 옷을 가봉했다. 그리고 붉은 레이스로 만든 민소매 상의와 선명한 빨간색 바지 정장을 만들었다. 맥퀸은 재킷이 잘 안 맞는 것 같아 기분이 언짢아져서 옷을 고치려고 거기에 맹렬하게 덤벼들었다. "진정한 예술가에게 일을 맡겼다는 생각이 들었어요. 제가 재킷 어깨가 조금 긴다고 말하니까 그 사람은 거대한 가위를 꺼내 들었죠. 실을 싹둑 잘라 내다가 소매 전체를 다 뜯어냈어요. 다시 슈트를 입어 봤을 때는 훌륭했죠. 완벽하게 맞았어요. 재킷에 있는 수많은 레이스 장식이 제 허리를 둘러서 코르셋을 입고 있는 기분이 들었고요. 그 옷을 입으니 밤새도록 편안했고 섹시한 느낌까지 들었어요."[38]

하지만 맥퀸은 놀랄 만큼 아름다운 드레스를 아무리 많이 만들어도 다른 방식으로 창조성을 표현하고 싶은 내면의 욕구를 늘 풀지 못했다. 디자이너 경력 내내 패션 디자인을 보완할 — 심지어 언젠가 대체할 — 수단을 찾아 헤맸다. 영화감독 존 메이버리는 이렇게 이야기했다. "우리가 함께 작업할 때면 리는 제가 하는 일을 전부 빨아들였어요. 영화 제작 메커니즘을 아주 좋아했고, 직접 해 보는 데 적극적이었죠. 얼마나 똑똑했던지 경이로웠어요. 즉시 필요한 정보를 찾아냈죠. 영화나 연극을 만드는 길로 빠졌어도 무척 잘했을 거예요."[39] 맥퀸은 독일 바이에른 출신 사진작가 노베르트 쇠너Norbert Schoerner가 『데이즈드 앤 컨퓨즈드』

2001년 9월 호에 실을 화보를 촬영하는 데 미술 감독으로 참여했다. 맥퀸과 쇠너가 상상하고 완성한 사진 연작은 영국 왕립 미술원의 2000년 전시 〈아포칼립스: 현대 예술의 아름다움과 공포Apocalypse: Beauty and Horror in Contemporary Art〉 전시작 중 그 어떤 것과 비교해도 뒤지지 않을 만큼 충격적이었다. 맥퀸과 쇠너가 찍은 사진 중 하나에는 샤넬 오트 쿠튀르의 장미색 실크 구두만 신은 채 벌거벗은 여성이 당나귀 엉덩이를 등지고 탁자 위에 무릎 꿇고 있는 모습이 담겨 있다. 다른 사진 속에는 아름다운 연분홍색 코르셋을 입은 여성이 허벅지까지 오는 긴 초록색 장화를 신고 서 있다. 넘쳐흐를 듯 장화 안을 가득 채우고 있는 물줄기는 프레임 밖에 서 있는 남자 두 명이 누는 소변으로 보인다. 썩어 가는 음식물 쓰레기와 동물 내장, 돼지머리 등이 뒤섞여 수북이 쌓인 무더기 사이로 벌거벗은 소년 세 명이 누워 있는 사진도 있다. 가장 충격적인 작품은 목매단 남성의 다리 아랫부분을 찍은 사진이다. 남자의 발은 시커먼 기름으로 뒤덮여 있다. "맥퀸의 후원사인 아메리칸 익스프레스가 그 화보를 보고 카드 브랜드와 화보가 연결되지 않기를 바랐어요." 쇠너가 회상했다.[40] 그는 맥퀸이 "이미지를 다루는 재능이 타고났다"고 생각하면서 맥퀸을 무엇보다 "이미지를 만드는 사람"이라고 일컬었다.[41] "그에게는 격렬하고 거친 면이 있었어요. 본능적이고 명료했는데 상당히 걸출했죠." 쇠너는 맥퀸의 상상력에 감명해서 그것을 "금박을 입힌 검은 심장, 새까만 중심을 금으로 두른 심장"이라고 묘사했다.[42]

맥퀸은 파솔리니 감독의 영화 〈살로, 소돔의 120일Salò o le 120

432

Giornate di Sodoma〉에서 영감을 얻었다고 말했지만, 화보 이미지의 진짜 원천은 훨씬 더 원초적이고 개인적이었다. "그저 인간의 본성을 다룬 작품이에요. 사람들은 가끔 타인의 이익을 위해 상황을 주도해요. 그러면 신뢰가 쌓이죠. 그런데 그렇게 신뢰를 얻은 사람이 가끔은 그 신뢰를 이용해 먹어요." 맥퀸은 『데이즈드 앤 컨퓨즈드』 화보에서 "타인이 지배하는 상황을 내가 얼마나 각오하고 있는지" 탐구했다며 사진 속의 목매단 남자는 "주도권을 얻지 못한 사람"이라고 설명했다. 그리고 음식물 쓰레기 더미 속 돼지머리 옆에 쓰러져 있는 남성들의 사진에서는 죽음과 부패의 불가피성을 표현했다고 덧붙였다. "우리가 사람인지 돼지인지는 중요하지 않아요. 결국, 우리는 모두 죽어서 쓰레기 더미가 될 테니까요."[43]

맥퀸의 탈출 욕구는 중독적 수준에 이른 듯했다. 케리 유먼스는 이렇게 말했다. "리는 평온한 상태를 끊임없이 찾아 헤맸어요. 평화는 이루기 어렵죠."[44] 2001년 11월 14일, 맥퀸은 〈보스〉 패션쇼에서 호흡기를 꼈던 미셸 올리가 편집하는 잡지 『페이블Fable』의 창간 파티에 참석했다. 그날 밤 클럽의 문지기 역할을 했던 맥퀸의 오랜 친구 에릭 로즈는 맥퀸이 "코카인에 취해서 완전히 맛이 간 채로" 웨스트민스터에 있는 시나몬 클럽에 나타났다고 말했다. 로즈는 맥퀸에게 클럽 안에 사진기자 한 무리가 있으니 정신을 차리는 게 좋을 거라고 충고했다. "리는 한쪽 팔로 남창을 안은 채 자기 말만 쉴 새 없이 떠들었어요. 저는 그날 밤늦게 새도 라운지에 갔고요. 그때는 거기가 재밌을 때였어요. 얼마나 옛날

인지 아시겠죠? 어쨌든 거기에 가 보니 리가 다른 사람하고 있었어요. 가서 말을 걸었죠. '어떻게 빠져나왔어?' 제가 시나몬 클럽 입구에 줄곧 붙어 있었거든요. 리는 지겨워져서 화재 대피용 비상계단을 타고 나왔다고 했어요."[45]

2001년 말, 맥퀸은 파티를 줄이고 싶다고 말했다. "지쳤어요. 술이니 마약이니 하는 것들 전부 그만둘 거예요." 매기 데이비스 Maggie Davis 기자가 이 발언에 대해 질문을 던지자 맥퀸은 이렇게 답했다. "술을 마시거나 파티를 즐기는 일을 그만둬야 한다고 생각하지는 않아요. 하지만 누구나 살다 보면 술이나 파티에서 예전만큼 효과가 나지 않는 때가 오기 마련이죠. 그러면 숙취 때문에 잠드는 일보다 더 나은 일이 있다는 사실을 깨닫죠."[46] 하지만 맥퀸의 친구들은 그가 언론에 밝힌 말의 본뜻을 간파하는 법을 이미 익혔다. 맥퀸은 똑같은 인터뷰에서 막 운전면허 시험을 통과했다고 말했다. 사실 그는 연습용 임시 면허증을 발급받았을 뿐이었다. 그는 운전을 아주 좋아했지만 언제나 숙달된 운전자가 함께 탈 경우에만 운전할 수 있었다. 당시 맥퀸은 토니 형과 함께 자동차 영업소에 가서 폭스바겐 골프를 샀고 나중에 지프와 복스홀 코르사를 추가로 샀다. 지프는 민터와 주스를 옮기는 데 썼다. 하지만 토니는 복스홀 코르사를 동생 집 밖에서는 한 번도 본 적이 없다고 말했다. "한번은 동생이 시승해 달라고 부탁했어요. 직접 하기에는 너무 귀찮았던 거죠."[47]

맥퀸은 난잡한 성생활을 포기하고 한 사람에게만 충실하겠다고 언론에 자주 이야기했다. 하지만 케리 유먼스는 그 말을 들

고 깜짝 놀라며 눈알을 굴렸다. "리는 제가 그만 작년처럼 굴고
한 사람한테 정착해야 한다고 노상 이야기했어요. 좋은 조언이
죠. 하지만 저한테 하는 말이면서 동시에 자기 자신한테 하는 말
이었을 거예요. 우리는 그런 면에서 닮았어요. 우리 둘 다 게이
로 살아가야 하는 삶과 낭만적인 사랑이라는 생각을 조화시키느
라 힘들었어요. 게다가 리는 사람을 잘 믿지 못해서 더 힘들어했
죠."[48] 토니는 막냇동생과 사생활에 대해 대화를 나누다가 동생
의 속마음을 들었다. "형, 세상에는 쓰레기 같은 사람이 너무 많
아. 그들이 원하는 건 돈뿐이야." 토니는 동생이 정착할 만한 상
대를 찾지 못한 것 같아 슬펐다. "그 말을 그대로 기억해요. '세상
에는 쓰레기 같은 사람이 너무 많아.' 하지만 동생은 다반사로 그
런 사람을 만났어요. 저는 리에게 사람을 만나는 일은 장전된 총
을 갖고 노는 일과 비슷하다고 자주 말했어요. 요즘 같은 때는 사
람 만나는 게 너무 위험하죠."[49]

맥퀸은 문란하게 생활했지만 사랑하는 사람에게는 너그럽고
낭만적으로 행동했다. 눈이 펑펑 내리다 그쳤던 어느 겨울, 아
치 리드는 허리가 아파서 토터리지 레인에 있는 집 침대에 누워
있었다. 그때 마침 맥퀸이 그에게 전화를 해서 놀러 오라고 말했
다. 리드는 좌골 신경통 때문에 움직일 수도 없다고 답했다. 거절
을 당하고 싶지 않았던 맥퀸은 리드를 태워 올 헬리콥터를 보내
주겠다고 이야기했다. "15만 파운드는 들 텐데 말도 안 되는 소
리 하지 말라고 했죠." 리드는 '리'의 앞 글자 'L'과 '알렉산더'의
앞 글자 'A'가 목 주변을 휘감는 모양으로 문신을 새겼다. 'Love

Guidance Always(언제나 사랑이 이끄는 대로)'라는 문신은 목에 새긴 맥퀸의 이니셜과 만나도록 어깨에 새겨졌다. "그는 아주 열정적이었어요. 모든 면에서요."[50]

맥퀸은 어둡고 낭만적인 정신을 다음 패션쇼에서 남김없이 표현했다. 그는 프랑스 왕비 마리 앙투아네트Marie Antoinette가 1793년에 단두대에서 처형당하기 전에 투옥되었던 콩시에르주리에서 〈수퍼캘리프래자일리스틱엑스파이얼리도셔스Supercalifragilisticexpialidocious〉* 컬렉션을 발표했다. 맥퀸은 프랑스 혁명의 역사와 당시 의복에 매혹되었다. 그는 프랑스어를 읽을 줄 몰랐지만 샤를 쿤스틀러Charles Kunstler가 1943년에 펴낸 마리 앙투아네트 삽화집을 훑어보는 일은 정말 좋아했다. 2002년 3월 9일, 패션쇼는 동화를 고스란히 옮겨 놓은 듯한 이미지로 시작했다. 쇼가 시작하자마자 연보라색 보닛을 쓰고 망토를 두른 작은 소녀가 늑대 두 마리를 이끌고 지하 감옥을 돌아다녔다. 맥퀸처럼 괴기스러운 감수성을 지닌 영화감독 팀 버튼이 패션쇼 초대장을 디자인하고 무대 조명을 설치했다. 『데일리 텔레그래프』의 힐러리 알렉산더는 컬렉션을 이렇게 설명했다. "새틴으로 만든 프렌치 니커스French knickers**와 캐미솔camisole*** 위에 입은 가죽 브래지어는 하네스처럼 보였다.

몸통과 엉덩이 굴곡을 따라 이어지는 가죽 끈이 달린 경우도

* 이 컬렉션 제목은 실제로 영어에서 가장 긴 낱말로서 무의미한 말장난으로 쓰이거나 '환상적인'이라는 뜻으로 쓰인다.
** 품이 다소 넉넉한 반바지 형태의 여성용 속옷 하의.

많았다. 하지만 옷차림은 천박해 보이지 않고 우아해 보였다."[51] 패션 비평가와 바이어 모두 맥퀸의 이번 패션쇼는 천재가 "협박을 속삭이는" 쇼였다고 생각했다.[52] 하지만 그날 객석에 앉아 있던 패션 문외한 한 명이 맥퀸의 컬렉션에 의구심을 품었다. 『타임스』의 수지 멩키스가 스케줄이 "비인간적"으로 바쁘다며 불만을 늘어놓자, 신문사에서 멩키스 대신 명망 높은 종군기자 앤서니 로이드Anthony Loyd를 파리 패션 위크에 보냈다. 로이드는 맥퀸의 패션쇼에 등장했던 늑대가 — 사실은 늑대와 허스키를 교배한 '잡종'이 — 약물에 취한 것 같았으며 조명 때문에 제대로 앞을 보지도 못하고 수많은 사람에 둘러싸여 겁에 질린 듯했다고 기사를 썼다. 그는 패션쇼의 사악해 보이는 이미지를 더 염려했다. "패션쇼는 비뚤어진 성 관념이 펼쳐지는 여성 혐오 판타지처럼 보였고 내가 그날까지 본 것 중 가장 타락하고 뒤틀린 광경이었다. 그는 영원한 젊음과 권력, 섹슈얼리티, 폭압적 아름다움이 결합한 횡포한 키메라가 지배하는 세상만 계속 보여 줬다."[53]

아마 로이드는 로스앤젤레스에서 열리는 아카데미 시상식도 똑같이 묘사했을 것이다. 아카데미 시상식에서는 세상에서 가장 아름다운 여성들이 레드 카펫에서 선보이는 모습으로 자신의 성적 매력과 힘을 전달하고 강화한다. 〈수퍼캘리프래자일리스틱엑스파이얼리도셔스〉 패션쇼 2주 후에 열린 그해 아카데미 시상

••• 가는 어깨끈이 달려 있고, 소매는 없으며, 기장이 엉덩이 윗부분까지 내려오는 여성용 속옷 상의.

식에서 귀네스 펠트로는 맥퀸의 드레스를 입었다. 검은색 시스루 메시로 만든 민소매 상의와 검은 실크로 만든 긴 치마였다. 맥퀸의 패션쇼에서 에스토니아 모델 카르멘 카스Carmen Kass가 입은 의상과 비슷했다. 『더 선』은 펠트로가 "누더기 같은 조끼" 밑에 아무것도 입지 않았다고 흠잡았고, 비평가들은 맥퀸의 드레스를 아카데미 시상식에서 나온 최악의 드레스 중 하나로 꼽았다.[54] 훗날 펠트로는 브래지어를 입었어야 했다고 인정했다. 하지만 맥퀸은 펠트로가 자기 옷을 입은 모습에 만족했다. 그는 펠트로가 취약함 말고도 더 많은 것을 드러낼 수 있는 옷을 입자 전율을 느꼈다. "저는 귀네스 펠트로가 좋아요. 펠트로는 다정하면서도 금발과 푸른 눈이 아름다운 전형적인 미국 여자죠. 영화판에서도 잘해 왔고요. 하지만 저는 그녀를 분해해서 제가 보기에 어울리는 모습대로 다시 맞추고 싶어요. 저는 사람들의 내면에서 개성을 끄집어내고 싶어요."[55]

2002년 5월로 접어들자 맥퀸은 헤이스팅스 동쪽으로 5킬로미터 정도 떨어진 페어라이트 워런 레인에 있는 올드 그래너리에 침실 두 개가 딸린 오두막을 하나 샀다. 34만 파운드였던 그 집은 작고 소박했지만 맥퀸이 일 때문에 느끼는 압박에서 벗어날 수 있는 곳이었다. 그에게는 편히 쉴 수 있는 곳이 절실히 필요했다. "거기서는 영감을 찾지 않아요. 거기는 마음의 평화를 얻는 곳이에요. 고독을 즐길 수 있죠. 마음을 백지처럼 비우고 다시 일하러 돌아갈 수 있어요. 콘크리트 정글과 달리 머리를 식힐 수 있고요."[56] 그는 금요일이면 민터와 주스를 데리고 이스트서식스 헤

이스팅스로 내려갔다가 월요일에 다시 런던으로 돌아오곤 했다. "동생은 잔인하고 고통스러워 보이는 생활에서 벗어나는 걸 좋아했어요." 재키가 이야기했다. "개 두 마리와 함께 해변을 거닐거나 혼자 생각에 잠겨 있는 일을 참 좋아했죠."[57]

미라 차이 하이드는 페어라이트 오두막에 자주 방문했다. 그리고 로스앤젤레스에서 사 온 재료로 맥퀸이 가장 좋아하는 치킨 부리토를 만들어 줬다. 맥퀸은 보고 있으면 마음이 편안해진다면서 TV에 요리 프로그램을 자주 틀어 놓았다(그는 레몬그라스를 듬뿍 넣어서 그럴듯한 태국식 새우 카레를 쉽게 만들 수 있었다). "리는 더 소박한 인생을 동경했어요." 재키가 회상했다. "고급 요리도 좋아했지만 통조림 콩을 얹은 토스트를 먹으면서도 참 행복해했죠."[58] 맥퀸은 주중에는 콘플레이크에 이가 시릴 정도로 차가운 우유를 한 그릇 가득 부어 먹거나 마마이트를 바른 토스트를 먹으며 하루를 시작했다. 주말에 페어라이트 오두막에서 지낼 때면 손님들과 함께 맛있게 먹고 남긴 구이 요리를 들고 정원 구석으로 나가서 아침을 먹었다. 가끔은 여우가 맥퀸 곁으로 다가오기도 했다. 날이 저물고 칠흑 같은 어둠이 찾아오면 그는 오두막 밖으로 슬며시 빠져나가 얼굴 바로 아래에 손전등을 비추고 창가에 나타나 아무것도 모르고 있던 손님들을 깜짝 놀라게 했다. "알렉산더가 하는 일은 무엇이든 다 장난기가 섞여 있었어요." 대프니 기네스가 이야기했다.[59] 맥퀸이 일부러 허세를 부리는 듯한 말투로 "잘 알겠지만 최고는 누나가 아니야. **내가** 최고라고!" 하며 농담을 던지면 재닛은 늘 웃음을 터뜨렸다.[60] 그리고

알렉산더 맥퀸 직원들은 그가 옷핀으로 귀를 후비는 모습이 우습다고 생각했다.

하지만 맥퀸은 조금 자만해도 될 정도로 성공했다. 미국의 니먼 마커스 백화점의 수석 부사장이자 패션 디렉터인 조앤 케이너Joan Kaner는 맥퀸이 "절정에 이르렀다"고 평가했고,[61] 『보그』는 맥퀸을 "창조적 신"이라고 불렀다.[62] 맥퀸은 암웰 스트리트에 있는 사무실을 6개월 만에 총 세 개의 층으로 확장했고, 고급 백화점 하비 니콜스Harvey Nichols에서 여성복 부문 책임자였던 수 위틀리Sue Whiteley를 신임 CEO로 임명했다. 위틀리가 당시를 회상했다. "우리 스스로 자문해 봤죠. '우리 이야기는 어떻게 흐르고 있었죠? 당신은 어떻게 브랜드를 만들어 갔나요?' 알렉산더 맥퀸의 미국 사업은 굉장히 협소했어요. 사업 규모가 참 작았죠. 그때 우리는 시장에 틈이 있다는 사실을 발견했고, 그 틈을 파고들어서 독특한 개성을 내세울 수 있었어요."[63]

맥퀸은 트리노 버케이드의 친한 친구와 결혼한 건축가 윌리엄 러셀William Russell에게 2002년 개장한 뉴욕과 도쿄 매장, 그리고 이듬해 런던 본드 스트리트에 연 매장을 디자인해 줄 것을 부탁했다. 러셀이 당시를 회상했다. "맥퀸은 가게에 어울리는 새로운 콘셉트를 만들어 달라고 했어요. 건축가가 제시하는 스타일이나 느낌을 그대로 받아들이기보다는 건축가와 협업하고 싶어 했죠." 러셀은 아이디어를 실험하고 탐구해 보려고 6개월에 걸친 건축 계획을 시작했지만 도쿄 매장 디자인이 추가되는 바람에 마감에 쫓겨 일해야 했다. 당시 에티오피아 랄리벨라를 여행

하고 막 돌아왔던 러셀은 산비탈과 절벽 면을 파내서 만든 건물들이 서 있는 여행지에서 영감을 얻었다. 그리고 맥퀸과 함께 새하얀 고체 블록을 깎아 내서 매장을 만든다는 구상을 세웠다. "맥퀸은 빛으로 가득 찬 동굴을 만들고 싶어 했어요."[64] 맥퀸은 어떤 가게에든 "이 세상이 아닌 천상 같은" 면을 더하고 싶어 했다. 그래서 뉴욕의 미트패킹 디스트릭트 웨스트 14번가에 들어선 매장은 외계인과 우주여행을 모티프로 삼아 꾸몄다. "완전히 색다른 디자인을 원했어요. 그래서 영화〈미지와의 조우Close Encounters of the Third Kind〉에 나오는 우주선 같은 느낌으로 매장을 만들기로 했어요. 전부 바닥에서 둥둥 떠 있도록 했죠. 한가운데 모함이 있고 그 위로 위성이 많이 튀어나와 있어요." 맥퀸의 가게를 방문했던 한 기자는 매장이 "공상 세계" 같으며 "온 매장에 매달려 있는 윤이 나는 흉상은 일종의 공중에 뜬 시체처럼 보인다"고 묘사했다.[65]

『페이스』 2002년 9월 호의 표지에 실린 맥퀸의 사진에도 어딘가 외계인 같은 느낌이 풍겼다. 상반신에 아무것도 걸치지 않은 채 삭발한 모습의 맥퀸은 온몸에 은색 페인트를 뿌린 것처럼 보였다. 그는 크리스 히스Chris Heath 기자와 인터뷰하며 패션을 미래로 밀고 나가고 싶다고 밝혔다. 그리고 액체 강철로 드레스를 만들면 더할 나위 없이 좋겠다고 덧붙였다. "물론 그럴 수 없죠. 펄펄 끓는 액체강으로 만든 드레스를 입으면 화상을 입을 테니까요. 사람은 살아야 하잖아요, 안 그러면 옷이 도대체 무슨 소용이겠어요? 하지만 언제나 컴퓨터로 옷을 만들고 싶었어요. 컴퓨터

에 부위별 치수를 입력하면 기계가 가만히 서 있는 사람 위로 옷을 짜는 거예요." 히스 기자는 맥퀸에게 다른 질문도 물었다. 맥퀸은 슬플 때 어떤 노래를 들을까? "메리 제이 블라이즈Mary J. Blige 나 앨리샤 키스Alicia Keys 노래 아무거나요." 그가 가장 좋아하는 욕설은? "'씨발'. 다들 그 말을 싫어하니까요." 얼마나 많이 사랑에 빠져 봤을까? "두 번 정도요." 아이는 가지고 싶은지? "네, 시도해 보려고요." 왜 그렇게 갖고 싶은가? "그럴 자격이 있으니까요." 가장 외로울 때는 언제인가? "스트레스를 받을 때, 압박을 느낄 때요." 가장 행복할 때는? "사랑하는 사람과 함께 침대에 있을 때요." 되풀이해서 꾸는 꿈이 있는지? "계속 뱀이 나와요. 뱀이 제 몸 주변에서 꿈틀거려요. 다 독사고… 어디에든 있죠. 제 다리 사이에도 있고, 온몸 위를 기어 다니고…. 제가 있는 방이 점점 좁아지는 꿈도 자꾸 꿔요."[66]

2002년 10월 6일, 맥퀸은 파리 외곽에 있는 종합 경기장에서 탈출을 테마로 삼은 〈이레레Irere〉 컬렉션을 발표했다. '탈바꿈'을 가리키는 아마존 부족어의 단어에서 이름을 따온 〈이레레〉 패션쇼 무대에는 가로 15미터, 세로 6미터짜리 스크린을 설치했다. 스크린에서는 맥퀸이 1990년대 초중반에 처음 만났던 친구 존 메이버리가 촬영한 영상이 나왔다. "런던에 있는 클럽 여러 곳에서 리를 자주 봤어요. 리는 정말로 웃겼어요. 시시하거나 잘난 체하는 사람한테 늘 독설을 날렸죠." 메이버리가 회상했다. 맥퀸은 메이버리가 만든 프랜시스 베이컨에 관한 영화 〈사랑의 악마Love is the Devil〉를 아주 좋아했다. "리의 요청으로 패션쇼 작업에 참여

했더니 그를 새로운 맥락에서 볼 수 있어 흥미로웠어요. 리는 좀 거친 이미지를 만들어 냈죠. 아무리 이래저래 살펴봐도 전형적인 패션 디자이너라고 볼 수 없었어요. 경박하거나 허세 부리는 모습이 없었죠. 유머 감각은 상상을 초월할 정도였고요. 찍고 싶은 이야기를 놀라울 정도로 뚜렷하게 구상해 두고 있었어요. 내러티브 전체를 생각해 봤죠. 우리는 커다란 물탱크에서 배가 난파하는 이야기를 촬영했어요. 리는 공동 감독 겸 미술 감독으로 나섰고요. 무슨 일이든 손 놓고 지켜만 보는 법이 없었어요. 나쁜 의미로 하는 말이 아니에요. 영상은 모델이 물속에서 발레를 추듯이 몸을 비틀고 돌리고 있으면 아름다운 소년이 그녀를 구하러 물에 뛰어드는 내용이에요. 그 장면은 믿기지 않을 정도로 낭만적이었어요."[67]

영상의 첫 장면은 물 아래에서 쏟아져 들어오는 빛을 향해 찍었다. 맥퀸은 아마 수중 발레 클럽에서 보낸 어린 시절을 떠올렸을 것이다. 그해 여름, 그는 광고 촬영 현장에서 어릴 적 수영장에서 보냈던 시간을 다시 체험했다. 사진작가 스티븐 클라인 Steven Klein이 물통에 들어간 모델을 촬영하고 나자 맥퀸은 옷도 벗지 않고 물속으로 다이빙했다. 광고 화보는 『W』에 실렸다. 그는 생애 마지막 몇 년 동안 몰디브로 자주 떠나서 스쿠버 다이빙을 즐기기도 했다. "물속에 들어가면 최고로 평온해져요."[68]

선명한 라임색과 밝은 오렌지색, 샛노란색이 무지개처럼 펼쳐진 시폰 드레스가 특징이었던 〈이레레〉 패션쇼는 틀림없이 낙관적이었고 인간을 구원하는 자연의 힘을 연상시켰다. 패션쇼가

끝나자 금발로 갓 염색한 맥퀸이 아름다운 새하얀 슈트를 입고 무대에 등장했다. 그는 정말로 행복하고 건강해 보였다. "그때 리는 확실히 행복했어요." 메이버리가 회상했다. "일이 가장 잘 풀렸던 시기였죠. 옷 한 벌 한 벌이 전부 환상적인 오트 쿠튀르 작품이었어요. 심지어 그 컬렉션은 프레타포르테였는데 말이에요. 리는 열정과 에너지가 대단해서 근처에 있으면 내 손이 뜨뜻해지는 기분이 들었어요. 리는 무슨 배터리 같았어요."[69] 수재나 프랭클 기자도 〈이레레〉 컬렉션을 극찬했다. "만약 무인도가 그렇게 아름다운 존재들로 가득하다면, 우린 모두 그곳에서 살고 싶을 것이다."[70]

〈이레레〉 컬렉션의 하이라이트는 소위 말하는 '오이스터Oyster' 드레스였다(이 드레스는 훗날 일종의 패션 아이콘이 되었다). 메트로폴리탄 미술관의 큐레이터 앤드루 볼턴이 "밀푀유 페이스트리나 다름없다"고 묘사한 이 드레스는 아이보리색 실크를 수백 겹 쌓아 만들었으며, 가격이 4만 5천 파운드나 나간다는 소문도 있었다. 세라 버튼은 맥퀸이 유별나게 복잡했던 그 드레스를 어떻게 만들었는지 알려 줬다. "드레스 상체 부분은 섬세한 뼈대와 튤로 만들었어요. 그 위에 달아 놓은 시폰은 전부 찢어서 헝클어 놨고요. 치마는 둥글게 말아 놓은 오간자를 수백, 수천 겹 쌓아서 만들었어요. 그러고 나서 리가 펜으로 자연스러운 선을 그렸죠. 그 줄을 따라 오간자를 자르고 이어 붙여서 치마를 따라 흐르는 선을 만들었어요. 그래서 굴 껍데기를 자연스럽게 쌓아 놓은 듯한 효과가 났죠."[71]

당시 고급스러운 패션계와 대량 판매 시장 사이에 다리를 놓으려고 노력하던 맥퀸은 문화계 전반에서 묘한 지위를 차지했다.

예를 들어, 맥퀸은 뉴욕에서 열린 VH-1 보그 시상식에 참석해서 상을 받고 라스베이거스로 이동해서 11월 1일에 관중 2천5백 명이 모인 쇼핑몰에서 패션쇼를 열었다. 그리고 그가 영국으로 돌아오자 그의 옷을 입은 유명 인사가 줄줄이 나타났다. 그해 10월, TV 프로그램 진행자 울리카 존슨Ulrika Johnson은 네크라인이 깊이 파인 짙은 보랏빛 맥퀸 드레스를 입고 사진을 찍었다. "우리가 준 옷이 아니에요."[72] 맥퀸은 짜증 난 듯 딱딱거리며 자기 사무실에서는 존슨에게 옷을 보낸 적이 없다고 말했다. 그가 보기에 울리카 존슨, 빅토리아 베컴Bictoria Beckham, 패리스 힐튼Paris Hilton 같은 많은 유명 인사는 너무 멋이 없어서 알렉산더 맥퀸 옷이 어울리지 않았다. "제가 누구한테 옷을 입힌다면 그건 그 사람과 어떤 식으로든 관계를 맺었기 때문이에요. 서로 친구일 수도 있고 제가 그 사람의 작업을 정말 좋아할 수도 있고요."[73] 맥퀸은 전 세계에서 성공적으로 사업을 하면서도 여전히 아방가르드 미학에 충실할 수 있다고 생각했다. "진심으로 일할 수 없다면 그만둘 거예요."[74]

2002년 말부터 2003년 초까지 맥퀸은 큰 성공을 거머쥐었다. 그는 새빌 로의 맞춤 양복점 헌츠맨Huntsman과 제휴해서 새로운 맞춤 정장 컬렉션을 디자인했다. 그리고 2002년 12월에 리브 타일러는 〈반지의 제왕: 두 개의 탑Load of the Rings: The Two Towers〉 뉴욕 개봉 행사에 입을 오이스터 드레스와 이듬해 4월 결혼식에 입

을 새하얀 엠파이어 라인Empire line* 드레스를 만들어 달라고 그에게 요청했다. 맥퀸이 2003년 3월 파리에서 선보인 〈스캐너스 Scanners〉 컬렉션은 극찬을 받았다. 특히 손으로 무늬를 그려 넣은 실크 파라슈트 드레스parachute dress**를 입은 모델이 투명한 터널 속에서 거세게 불어오는 바람을 뚫고 나아가려고 애쓰는 장면에 열렬한 찬사가 쏟아졌다. "혹시라도 알렉산더 맥퀸이 손목에 바늘꽂이를 두르는 데 싫증 난다면 영화에 도전해야 할 것…." 가이 트리베이Guy Trebay 기자가 『뉴욕 타임스』에 기사를 실었다. "미스터 맥퀸의 재능을 영화계에 빗대어 표현해 본다면 오손 웰스Orson Welles*** 급이다." 트리베이는 패션쇼 초대장(격자무늬 칸마다 CT 스캐너로 찍은 맥퀸의 뇌 사진이 들어가 있다)에서 맥퀸이 말하고자 했던 의미를 깨달았다. "보이는 것이 전부는 아니다."[75]

그해 3월 초, 패션업계에서는 맥퀸이 구찌에서 톰 포드의 자리를 물려받을 후임으로 지목되었다거나 입생로랑으로 옮길 것이라는 소문이 소용돌이쳤고, 맥퀸은 전부 사실이 아니라고 부인했다. "차라리 자살하고 말죠. 지방시에 있을 때 제 브랜드까지 포함해서 1년에 컬렉션 열네 개를 디자인했어요. 그때 너무 힘들어서 정신적으로 기진맥진했어요. 다시는 그 시절로 돌아가지 않을 거예요."[76]

* 가슴 바로 밑에 위치한 허리선, 깊이 파인 목선을 특징으로 하는 드레스 형태.
** 실루엣이 낙하산과 유사한 드레스.
*** 미국의 영화배우 겸 감독(1915~1985). 감독은 물론 각본, 제작, 주연까지 도맡은 1941년 영화 〈시민 케인Citizen Kane〉으로 거장의 반열에 올랐다.

케이트 모스와 함께 있는 비쩍 마른 맥퀸.
모스는 맥퀸을 이렇게 묘사했다.
"아나키스트, 재미있는, 날씬한, 논란을 몰고 다니는,
친구, 헌신적이고, 카리스마 있고, 혁신적이고,
음울하고, 의지가 굳세다." © Getty Images

2003년 3월 17일, 맥퀸은 서른네 번째 생일을 맞아서 '킹덤 Kingdom'이라는 향수를 출시했다. 5월 7일에는 본드 스트리트에 새 매장을 열고 수많은 유명 인사를 불러 파티를 열었다. 6월 2일에는 CFDACouncil of Fashion Designers in America(미국 패션 디자이너 협회)가 그를 '최고의 국제 디자이너'로 지명했다. 케이트 모스는 시상식 브로셔에 "아나키스트, 재미있는, 날씬한, 논란을 몰고 다니는, 친구, 헌신적이고, 카리스마 있고, 혁신적이고, 음울하고, 의지가 굳세다"라고 그를 표현했다. 수재나 프랭클 기자는 『인디펜던트』에 맥퀸의 상황을 압축해서 전했다. "맥퀸에게 (…) 지금은 태양처럼 찬란한 시기다."[77] 맥퀸은 CDFA 시상식이 열리던 날 뉴욕 매장에서 비공식 패션쇼를 선보였고, '뉴욕의 부호들'은 〈스캐너스〉 컬렉션 의상을 사는 데 120만 달러를 들였다. 그로부터 2주 후, 맥퀸은 대영제국 3등 훈장 수훈자로 선정되었다는 소식을 들었다. 그해 여름에 맥퀸은 앞서 2002년 10월에 70만 파운드를 주고 구입한, 해크니의 캐도건 테라스 82번지에 있는 4층 주택을 재단장하는 대규모 공사를 시작했다. "그는 그 집이 고대 유적지가 배열된 일직선 위에 있다면서 샀어요." 아치 리드가 이야기했다. 맥퀸은 브룩 베이커가 디자인한 비단잉어 연못이 있는 정원을 조성하느라 12만 파운드를 썼고, 다른 곳에도 수십만 파운드를 들였다. 한증막과 요가실, 두어 번 쓰다 만 운동실도 만들었고, 침대 위 천장에는 커다란 개폐식 채광창을 냈다. 리드는 "(맥퀸이) 새가 침대에 똥을 눌까 봐 절대로 창문을 열지 않겠다고 했어요"라고 이야기했다.[78] 침실과 욕실을 구분하는 벽 안에

는 수족관도 설치했다. 만약 그 안의 물고기가 말할 수만 있었다면 친구 하나를 사귀어서 재잘거렸을 것이다.

맥퀸은 이제껏 꿈꾼 것보다 훨씬 더 크게 성공했다고 자인했다. 하지만 태양처럼 찬란한 시절에 그늘이 드리워졌다. 우울증이라는 검은 유령이 친구 이사벨라 블로를 괴롭히기 시작했던 것이다.

12
고독한 싸움, 지독한 싸움

조이스 맥퀸 : "뭐가 가장 두렵니?"
알렉산더 맥퀸 : "엄마보다 먼저 죽는 거요."

동화에 나오는 성과 어딘가 닮은 웅장한 흰 건물 앞에 차가 한 대 멈춰 섰다. 차에서 알렉산더 맥퀸이 내렸다. 뒤이어 필립 트리시와 숀 린, 아파 보이지만 잘 차려입은 이사벨라 블로도 내렸다. 네 명은 부유하거나 유명한 사람들이 치료받는 곳으로 알려진, 로햄프턴의 정신 병원인 프라이어리로 들어갔다. 병원에서 블로는 3개월간 입원해서 치료해야 한다고 진단받았고, 맥퀸이 입원비 일부를 댔다.

생애 마지막 몇 달 동안, 이사벨라 블로의 귀여운 기행(예를 들어, 그녀는 택시 기사에게 런던 시드 스트리트Theed Street에 있는 집 주소의 철자를 불러주면서 늘 "'젖꼭지tit' 앞글자 t, '발정 난horny' 앞글자 h, '발기erection' 앞글자 e"라고 말했다)은 병적인 수준으로 변했다.[1] 한번은 블로가 프라다Prada의 홍보 담당자와 점심을 먹는 도중에 입

고 있던 코르셋에서 가슴이 삐져나왔다. 블로는 옷매무새를 고치지도 않고 그대로 가슴을 드러낸 채 식사를 계속했다.『태틀러』에서 패션 디렉터로 있을 때는 업무 비용을 어마어마하게 지출했다. 연예인들에게 마놀로 블라닉Manolo Blahnik 구두를 신겨서 화보를 촬영하느라 4만 5천 파운드를 썼다는 소문도 돌았다. 이는 패션 부서 전체의 1년 예산과 맞먹는 금액이었다. 사생활에서도 과소비가 지나쳐서 블로 부부는 택시 회사로부터 1만 파운드 청구소송을 당했다. 블로의 지인들은 만약 그녀가 금요일에 100만 파운드를 얻으면 월요일 아침까지 싹 다 써버릴 거라고 말했다.

블로는 결혼 생활에서도 문제를 겪고 있었다. 블로 부부는 시험관 아기 시술을 수차례 받았으나 모두 실패했다. 또 데트마 블로의 어머니가 힐스 저택을 압수하겠다고 나섰다. 저택을 빼앗길 위기에 처한 이사벨라 블로는 어린 시절의 공포를 다시 맞는 듯했다. 블로가 어릴 적에 가세가 기울면서 그녀의 가족이 집에서 쫓겨난 적이 있었다. 그때 그녀는 도딩턴 파크 구내에 있는, 본인이 '정원사 오두막'이라고 칭한 곳에서 지내며 멀리 떨어진 원래 집을 몇 시간씩 하염없이 바라봤다. "사람들은 이사벨라가 패션에 집착한다고 생각했어요. 이사벨라가 패션에 몹시 관심이 많았던 것은 사실이지만, 그녀가 정말로 집착하는 대상은 힐스 저택이었어요." 필립 트리시가 말했다.[2] 2003년 1월, 이사벨라 블로의 심한 변덕에 데트마 블로는 이혼 소송을 걸었다. 그녀가 이탈리아인 호텔리어와 바람을 피워서 둘의 관계는 더 나빠지기만 했다(데트마는 그 이탈리아인을 '곤돌리어'라고 부르며 비꼬았다).

이사벨라 블로는 바베이도스로 휴가를 떠나 봤지만 기운을 차릴수 없었고 오히려 탈진해서 신경이 곤두선 채로 돌아왔다. 그녀는 무슨 일에서든지 실패했다고 느꼈다. 자기가 못생겼고, 열심히 일했지만 빈털터리가 됐으며, 아이도 갖지 못한다고 토로했다. 맥퀸은 블로 부부가 임신에 실패했다는 소식을 듣고 데트마블로를 놀렸다. "데트마, 고자라면서요."[3]

데트마가 이사벨라에게 해로운 존재라고 생각한 맥퀸은 이사벨라에게 남편을 만나지 말라고 간절히 애원했다. "아내와 제가헤어졌을 때 맥퀸이 아내를 프라이어리 정신 병원에 데려가서는 아내한테 무슨 일이 있어도 다시는 저를 보지 말라고 했어요." 데트마 블로가 말했다. "잘못된 생각이었죠. 아내는 정말 허약했고 제가 곁에 없으면 곧 무너졌을 거예요."[4] 이사벨라 블로는 병원에서 자기를 '미제라벨라Miserabella*'라고 부르는 여자와 친해졌다. 알고 보니 그 친구는 가수 릴리 앨런Lily Allen이었다. 다른 환자는 블로에게 병원비가 너무 비싸서 퇴원하고 그 대신 5성급 클래리지스 호텔에 묵을 예정이라고 말했다. 블로는 주말에 외출을허가받고 엘리자베스 스트리트에 있는 필립 트리시의 집에서 트리시와 그의 애인 스테판 바틀릿Stefan Bartlett과 함께 지냈다. 블로는 9월에 퇴원했지만 상태가 조금도 나아지지 않았다는 사실을잘 알았고 리튬을 포함해 여러 가지 약을 먹어야 했다. 친구들은블로가 약을 먹고 '좀비' 같은 상태로 변했다고 증언했다. 하지만

* 비참하다는 뜻인 'miserable'과 이사벨라의 이름을 합친 단어.

블로는 쾌활한 유머 감각을 모두 잃지는 않아서 복용하는 약을 농담 삼아 '메릴린 먼로들Marilyn Monroes'이라고 불렀다. 어느 기자에게는 변함없이 맥퀸의 옷을 좋아하는 이유를 설명했다. "맥퀸의 옷을 입으면 언제고 섹스할 수 있어요. 그냥 치마만 들어 올리면 돼요."[5]

맥퀸은 블로의 치료비를 대면서도 친구가 정신병에 걸렸다는 현실에 대처하며 힘겨워했다. 맥퀸과 블로가 서로 연락을 완전히 끊었더라면 둘 모두에게 더 나았을 것이다. 하지만 서로 의지하는 기묘한 관계가 둘 사이를 지탱했다. 블로는 확실히 맥퀸의 옷에 중독되었고, 맥퀸은 블로가 그의 비정상으로 태어난 정신적 쌍둥이, 혹은 일그러진 거울상이라고 생각하며 유대감을 느꼈다. "맥퀸은 아내의 어두운 내면을 알고 깜짝 놀랐어요. 본인도 똑같았거든요." 데트마 블로가 이야기했다. "맥퀸의 내면에도 악마가 숨어 있었죠. 그래서 그는 그 주제에 대해 말조차 꺼내고 싶어 하지 않았어요. 저는 그를 탓하지 않아요. 아내는 언제나 과거를 되살리려고 애썼어요. 하지만 세상이 변했고 그 시절도 가 버렸죠."[6]

2003년 8월, 맥퀸은 이비사에서 커다란 빌라를 빌렸다. 케리 유먼스와 다른 친구들이 빌라에 놀러 왔고 3년 만에 맥퀸에게 연락한 세바스티안 폰스도 그곳을 찾아왔다. 호화 빌라에 도착한 폰스는 맥퀸이 친구들과 말싸움을 벌이고 혼자 방에 틀어박혀 있다는 말을 들었다. 맥퀸의 팀을 떠나고 처음으로 맥퀸을 다시 만날 생각에 이미 긴장하고 있던 폰스는 계단을 올라가 맥퀸의

방문을 두드리며 온몸을 떨었다. 마침내 문이 열렸을 때 폰스는 맥퀸을 알아보지 못했다. "제가 떠난 2000년이나 우리가 처음 만난 1995년의 그 사람이 아니었어요. 리는 반쪽이 되어 있었어요. 야위어서 너무 헬쑥했죠." 맥퀸과 폰스는 서로 얼싸안았다. 폰스가 왜 이렇게 살이 빠졌냐고 묻자, 맥퀸은 셔츠를 들어 올려 위 밴드 수술 흉터를 보였다. 둘은 예닐곱 시간 동안 밀린 이야기를 나눴다. 맥퀸이 그동안 어떻게 지냈냐고 묻자, 폰스는 뉴욕에서 컬렉션을 디자인했지만 재정 문제를 겪었다고 말했다. 그러자 맥퀸은 친구가 패션쇼를 열 수 있도록 3만 파운드를 빌려주겠다고 했다. 폰스는 맥퀸의 친절에 감동했다. 사람들에게는 두세 번도 아닌 단 한 번의 기회를 줘야 한다는 말을 맥퀸한테서 누누이 들었던 폰스는 친구가 지금 스스로 세운 규칙을 어기고 자기를 도와준다는 사실을 깨달았다. 잠시 침묵이 흐르고 둘은 진지한 대화를 이어 나갔다.

"심지어 나 지금 병에 걸렸어." 맥퀸이 말했다.

"뭐?" 폰스가 물었다.

"병에 걸렸다고. 그 망할 년이 나한테 옮겼어."

맥퀸은 친구 하나가 자기에게 에이즈를 옮겼다고 생각했다. 그는 휴가를 즐길 기분이 아니었다. 결국 그날 폰스와 유먼스가 맥퀸을 공항에 데려다 줬다. 맥퀸은 비행기를 타고 런던으로 돌아갔다.[7] 그리고 햄스테드에 있는 왕립 자선 병원에서 HIV 바이러스를 치료하려고 했고, 항레트로바이러스 약물로 증상을 조절했다. 맥퀸은 세상을 뜨기 5, 6년 전에 가족에게 에이즈 진단 사실

을 털어놓았다. 그 소식을 들은 가족은 엄청난 충격에 빠졌다.[8]

맥퀸이 성 정체성을 깨달았던 1980년대와 달리 이제는 에이즈 양성 판정을 받더라도 너무 이른 죽음을 맞이하지 않을 수 있다. 하지만 에이즈 진단이 맥퀸의 정신 건강 문제에 타격을 주었다는 사실은 틀림없다. 마약을 점점 더 많이 복용해서 현실에서 벗어나려는 욕구도 커졌을 것이다. "그 덕분에 여러 마약상이 부자가 됐죠." 아치 리드는 맥퀸이 꾸준히 마약을 사는 데 하루에 6백 파운드씩 썼다고 생각했다. "리는 코카인만 있으면 하루 반 만에 컬렉션을 세 개나 완성할 수 있었어요. 코카인을 하면 내면에서 뭔가 깨어났죠. 그 대신 잃는 것도 있었어요. 편집증이 찾아왔거든요."[9] 맥퀸은 친구들과 함께 있을 때면 "집착이 널 파괴할 거야" 하면서 노래했다. 웃자고 부른 노래였지만 이 구절은 맥퀸의 앞날을 예고했다.[10] 디자이너 롤랑 무레는 플럼 사이크스에게 맥퀸의 마약 복용에 대해 말했다. "맥퀸은 약에 취해 무너지는 걸 정말 좋아해. 몹시 음울해지거든. 맥퀸은 황홀경이 아니라 우울감을 느끼려고 마약을 계속하는 거야."[11]

맥퀸의 옷을 입은 사람들은 디자이너의 음울한 미학에 전율했지만, 그 디자이너가 수많은 악마에 쫓기며 시달린다는 사실은 거의 짐작하지 못했다. 2003년 8월, 『보그』 편집장 알렉산드라 슐만Alexandra Shulman과 『데이즈드 앤 컨퓨즈드』의 사진작가 랭킨, 유명 클럽 미니스트리 오브 사운드의 사장 마크 로돌Mark Rodol, 디자이너 오즈왈드 보탱Ozwald Boateng이 뽑은 '세상에서 가장 멋진 브랜드'로 덴마크의 고급 전자기기 회사 뱅앤올룹슨Bang & Olufsen,

럭셔리 란제리 브랜드 아장 프로보카퇴르Agent Provocateur, 테이트 갤러리, 이탈리아의 모터사이클 제조사 두카티Ducati를 제치고 알렉산더 맥퀸이 선정되었다. 9월 25일에 맥퀸은 다시 '올해의 영국 디자이너'로 뽑혔다. 올드 빌링스게이트 마켓에서 열린 시상식에서 배우 패멀라 앤더슨Pamela Anderson이 맥퀸에게 트로피를 건넸다. 객석에 앉아 있던 한 기자는 그 광경을 이렇게 묘사했다. "우리 모두 시상식 측에서 〈SOS 해상구조대Baywatch〉 시리즈의 섹시 스타보다 더 말을 못하는 사람은 절대로 뽑을 수 없으리라고 생각했는데 알렉산더 맥퀸이 튀어나왔다. 그가 '올해의 영국 디자이너' 상을 받고 발표한 수상소감을 들어 보면 네안데르탈인이라도 유명한 연극배우 존 길구드 경Sir John Gielgud처럼 보였을 것이다."[12] 디자이너 제프 뱅크스Jeff Banks는 줄리안 맥도널드가 '올해의 영국 디자이너' 상을 받아야 한다면서 시상식 결과를 비판했다. "알렉산더 맥퀸의 옷은 좀 『벌거숭이 임금님Emperor's Clothes』에 나오는 옷 같아요." 뱅크스가 의견을 밝혔다. "제가 보기에 맥퀸의 옷은 절대 입을 수도 없고 팔리지도 않아요. 하지만 맥퀸은 이탈리아 대기업에서 자금을 지원받았고 '유행'하니까 표를 많이 받았겠죠."[13]

하지만 맥퀸은 〈구출Deliverance〉 패션쇼를 선보이며 자신을 비판하는 의견이 쓸모없음을 증명했다. 2003년 10월 12일, 원래 댄스홀이던 살 와그람 홀에서 〈구출〉 패션쇼가 열렸다. 맥퀸은 시드니 폴락Sydney Pollack 감독의 1969년 영화 〈그들은 말을 쏘았다 They Shoot Horses, Don't They?〉에서 착상을 얻어 영화에 나오는 댄스

마라톤 대회를 테마로 삼아 패션쇼를 구성했다. 대공황 시기의 로스앤젤레스가 배경인 영화의 결말에서 탈진한 채 절망에 빠진 주인공 글로리아(제인 폰더Jane Fonda가 분했다)는 댄스 파트너 로버트(마이클 새러진Michael Sarrazin이 분했다)에게 자기를 총으로 쏴서 죽여 달라고 간절하게 부탁한다. 로버트는 글로리아가 바라는 대로 총을 쏜다. 그는 경찰의 심문에 이렇게 대꾸한다. "그들은 말을 쐈어요, 안 그런가요?" 로버트는 소년 시절 사람들이 다친 말을 죽이는 광경을 봤다. 맥퀸의 패션쇼에서는 누군지 알 수 없는 목소리가 "반드시 계속 움직여야 해요. 절대로 춤을 멈추면 안 돼요"라는 대사를 계속 읊었다. 메시지는 명확했다. 맥퀸이 일과 사생활에서 느꼈던 압박을 분명히 표현한 말이었다. 『뉴욕 타임스』는 패션쇼의 주제를 이렇게 묘사했다. "패션쇼는 지칠 대로 지쳤거나 손가락 하나 까딱할 수 없거나 죽어 버린 패배자들과 함께 막을 내렸다. 그들은 옷감을 조각조각 이어 붙인 옷과 비참해 보이도록 절묘하게 찢긴 옷을 입고 있었다."[14] 관객은 패션쇼에 열광했다. 하지만 콜린 맥도웰은 폴락의 영화가 실제로 유행했던 댄스 마라톤 대회를 다루면서 보인 사회적 리얼리즘과 맥퀸 패션쇼의 토대를 이루는 자본주의의 목적이 상충한다고 생각했다. 그리고 이 특정한 주제를 "극도로 비싼 옷을 팔기 위한 수단으로 사용한 데에 충격"을 받았다. 맥도웰은 비판에 나섰다. "다음번은 무엇일까? 홀로코스트? 홀로코스트는 죄수복을 닮은 줄무늬 옷을 팔기에 가장 좋은 테마일 것이다. 웃을 일이 아니다. 실제로 이런 일이 일어날 수 있다. 현재 패션계는 미숙하며 공감

2003년 10월, 클래리지스 호텔에서 함께한 맥퀸과 부모님. 이들은 곧 버킹엄 궁전에서 열린 대영제국 훈장 수여식 현장으로 출발했다. Courtesy: Claridge's

능력이라고는 없어서 괜찮은 디자이너 브랜드를 달고 나온다면 무엇이든 받아들인다."[15]

런던으로 돌아온 맥퀸은 10월 15일 〈패션 록스Fashion Rocks〉 행사를 조직해 찰스 왕세자가 운영하는 자선 재단을 후원했다. 로열 앨버트 홀에서 열린 이 공연에서 비요크가 「배철러레트 Bachelorette」를 불렀다. 그리고 10월 29일, 맥퀸은 타탄 킬트를 입고 버킹엄 궁전에 가서 훈장을 받았다. 맥퀸은 서훈식에 참석한 다른 손님들이 "너는 그저 킬트를 입은 스킨헤드일 뿐이잖아"라고 말하는 듯 그의 옷차림을 비웃었다고 했다.[16] 하지만 그 역시 참지 못하고 다른 사람의 옷차림을 지적했다. 그는 5등 훈장을 받으러 온 요리사 제이미 올리버Jamie Oliver가 노타이로 폴 스미스 슈트를 입은 모습을 보고 지나치게 캐주얼하다고 생각했다. "제이미 올리버는 오늘 최소한 넥타이라도 맸어야 했어요. 안으로 넣건 밖으로 빼건 어쨌든 더 나아 보였을 거예요."[17]

맥퀸은 언제나 공화주의자였지만, 여왕이 수여하는 훈장을 받으면 부모님이 자랑스러워하리라는 사실을 알았기 때문에 훈장을 받기로 했다. 그는 서훈식에 가기 전에 여왕의 눈을 쳐다보지 않겠다고 다짐했지만, 훈장을 받는 순간이 되자 유혹을 이기지 못했다. 훗날 그는 여왕을 만났던 순간을 사랑에 빠지는 일에 비유했다. "그분의 눈을 쳐다봤는데, 댄스홀 건너편 무대에 있는 사람을 보고 '우와!' 하는 것과 비슷했어요." 여왕은 맥퀸에게 패션 디자이너 생활을 얼마나 오래 했는지 물어보았다. "몇 년 했습니다, 마마." 맥퀸이 대답했다. "둘 다 동시에 침묵했죠. 그러다 그

분이 웃기 시작하셨어요. 저도 웃었고요." 맥퀸이 그날을 회상했다. "그 짜증 나는 허식에서 많이 시달리신 게 분명했죠. 안쓰러웠어요. 그날 전에는 여왕에 대해서 별소리를 많이 했거든요. 아무것도 안 하는데 돈은 더럽게 많이 받는다는 식으로요. 하지만 그날 그 순간만큼은 약간 연민이 느껴졌어요."[18]

맥퀸은 서훈식 전날 밤에 애너벨 클럽과 캘드리지스 호텔에서 파티를 즐기느라 여전히 피곤했고 숙취에 시달리고 있었다. 하지만 당당하게 서서 부모님과 함께 사진을 찍고 가족과 이사벨라 블로를 포함한 가까운 친구 몇 명과 함께 메이페어 호텔로 가서 점심을 먹었다. 맥퀸은 나중에 훈장을 어머니께 드렸다. 조이스가 한동안 훈장을 자랑스럽게 집에 전시하자 토니는 농담을 던졌다. "내가 집에 벽돌을 갖고 오면 그것도 저기 올려놓으실까?"[19]

11월 초, 구찌를 이끌던 도메니코 데 솔레와 톰 포드가 회사에서 물러나겠다고 발표했다. 그리고 한 달 후, PPR 그룹의 CEO 세르주 와인버그Serge Weinberg가 파리에서 런던으로 건너와 맥퀸에게 입생로랑을 넘겨줄지 논의하려고 했다(PPR 그룹은 톰 포드가 수석 디자이너직을 겸했던 구찌와 입생로랑을 모두 소유했다). 하지만 맥퀸은 미팅에 나가지 않기로 했다. "그냥 공황 발작이 왔어요. 그랬던 것 같아요." 이사벨라 블로는 맥퀸이 침대에 누워 있었다고 설명했다. "겁에 질렸을 수도 있죠." 맥퀸은 블로에게 어떻게 하면 좋을지 조언을 구했다. 블로는 입생로랑과 맥퀸이 완벽한 한 쌍이 될 것이라고 줄곧 생각했다. 하지만 맥퀸은 개인 브랜드를 포기하고 싶지도 않고 런던을 떠나고 싶지도 않다며 격

정스러운 마음을 털어놓았다. 그는 카를 라거펠트가 샤넬에서 보인 행보를, 독일 태생 디자이너가 프랑스 쿠튀르 하우스에서 성공을 거둔 대신 개인 브랜드를 희생하는 모습을 보았다. 그는 입생로랑 수석 디자이너직을 맡을지 말지 고민하다가 결국 제안을 거절했다. "저는 입생로랑의 엄청난 팬이라서 제가 그쪽 하우스에 폐를 끼친다면 제 가슴이 무너질 거예요. 수석 디자이너직을 거절하겠다는 결정은 가볍게 내리지 않았어요. 정말로 간절하게 하고 싶었거든요." PPR 그룹 창립자의 아들인 프랑수아앙리 피노François-Henri Pinault는 맥퀸의 결정을 좋게 받아들이면서 맥퀸이 알렉산더 맥퀸을 유명한 브랜드로 만들고 나면 언젠가 입생로랑 수석 디자이너직을 넘겨받는 일을 논의해 보자고 이야기했다. 피노의 생각을 전해 들은 맥퀸이 언론에 의견을 밝혔다. "하지만 저는 눈을 감고도 알렉산더 맥퀸 일을 하고 있어야 해요."[20]

맥퀸은 패션업계의 '양복쟁이'와 함께하는 회의를 끔찍하게 싫어했다. 대프니 기네스는 맥퀸이 프랑수아앙리 피노를 비롯해 PPR 경영진과 오찬을 하는 자리에 같이 가 달라고 세 번이나 부탁해 놓고 결국 자기는 나타나지 않았다고 말했다. "피노는 상대하기가 아주 까다로웠어요. 매력이 철철 넘치는 사람은 아니었죠." 기네스가 말했다. "이야깃거리도 떠오르지 않을 정도였어요." 어느 날, 맥퀸은 당황스러운 마음에 어쩔 줄 몰라서 기네스에게 전화했다. 그리고 PPR 측이 패션쇼에 100명만 초대하라는 지시를 내렸다고 말했다. 맥퀸의 지인 일부는 패션쇼에 참석할

수 없다는 뜻이었다. 기네스는 피노에게 전화해서 만약 손님을 100명만 초대해야 한다면 맥퀸도 패션쇼에 나서지 않을 것이라고 말했다. 기네스가 피노를 협박한 결과 맥퀸이 초대할 수 있는 손님 수는 다섯 명으로 줄었다. 그녀는 다시 맥퀸에게 전화를 걸어서 문제를 "해결했다"고 말했다.[21]

2003년 12월로 접어들자 맥퀸은 빅토리아 앤드 앨버트 박물관에 「침묵의 빛Silent Light」을 설치하는 작업에 돌입했다. 네덜란드 출신 산업 디자이너 토르트 본체Tord Boontje와 함께 스와로브스키 크리스털 15만 개로 꾸민 크리스마스트리를 디자인했다. 맥퀸은 "눈이 얼음으로 변하는 순간에서 영감을 얻었어요"라고 설명했다.[22] 트리는 커다란 회전판 위에서 천천히 돌며 이 세상을 초월한 듯한 마법 같은 효과를 자아냈다. 맥퀸은 오래전부터 의식의 저편이나 외계인, 우주여행에 푹 빠져 있었고(그는 패션쇼 팀에 지원한 세라 버튼의 면접을 보면서 UFO의 존재를 믿는지 물어봤다), 이런 테마를 〈판테온 레쿰Pantheon as Lecum〉 패션쇼에 반영했다. 2004년 3월 5일, 파리 북부의 '동굴 같은' 콘서트홀이 UFO 착륙장으로 변했고, 창백한 낮빛에 다리가 유난히 길고 가느다란 모델들이 원형 런웨이를 성큼성큼 걸었다. 모델들은 마치 다른 행성에서 온 존재처럼 보였다. 배경 음악은 일렉트로닉 팝에서 가수 케이트 부시Kate Bush의 「바부시카Babooshka」로, 다시 영화 〈미지와의 조우〉와 드라마 〈닥터 후Doctor Who〉의 테마곡으로 느닷없이 바뀌었다. "만약 〈닥터 후〉에 나오는 타임머신인 타디스가 진짜로 존재한다면, 제가 제일 먼저 살 거예요." 맥퀸이 말했다.[23]

패션쇼가 시작하고 15분 정도 흘렀을 때, 조명이 꺼지고 여성이라기보다는 오히려 유령 같은 형체가 어둠에 잠긴 무대에 등장했다. 모델은 빛이 깜박이는 LED 목걸이를 두르고 전등갓처럼 생긴 은빛 드레스를 입고 무대 위를 미끄러지듯 걸었다. 이윽고 무대가 텅 비고 음악 소리가 잦아들더니 심장 모니터 소리가 울려 퍼졌다. 모델 티유 쿠익Tiiu Kuik이 회색 레이스로 만든 모래시계 형태 드레스를 입고 빛의 고리 한가운데로 걸어 나왔다. 심장이 고동치는 소리가 느려지다가 멈추더니 삐 하는 소리가 길게 울렸다. 위에서 내리쬐는 빛줄기에 휩싸인 쿠익은 하늘을 향해 양 손바닥을 올리고 다음 차원으로 옮겨지기를 기다렸다. 이 장면에서 지상의 삶에서 벗어나 초월하고 싶은 맥퀸의 욕망이 뚜렷하게 드러났다.

2004년 4월, 『가디언』이 맥퀸 모자가 주고받은 질의응답 내용을 기사로 실었다. 조이스가 아들에게 무엇이 가장 두려운지 묻자 맥퀸이 대답했다. "엄마보다 먼저 죽는 거요." "고맙구나, 아들아." 조이스가 답했다. 세상 사람들은 맥퀸 모자 모두 목숨을 위협하는 질병에 걸렸다는 사실을 몰랐다. 아들은 HIV 양성 판정을 받았고, 어머니는 신부전 때문에 일주일에 세 번 투석을 받고 있었다. "무엇이 자랑스럽니?" 조이스가 물었다. "엄마요." 맥퀸이 대답했다. "왜?" 조이스가 다시 물었다. 맥퀸은 너무 북받쳐서 대답하지 못했다.

조이스는 아들에게 계속 질문했다. 꿈에서나 가능할 완벽한 만찬회를 연다면 누구를 초대하고 싶은가? "엘리자베스 1세

Elizabeth I…. 아나키스트였잖아요." 만약 다른 시대에 태어나 디자이너로 살 수 있다면 언제가 좋을까? "15세기 플랑드르. 그 시대 플랑드르 예술을 가장 좋아해요. 색감 때문에요. 그때 그곳 사람들이 삶을 향해 보인 따뜻한 태도도 좋고요." 그가 본 건축물 중에 숨이 멎을 것처럼 멋있었던 것은? "르코르뷔지에가 롱샹에 지은 순례자 성당이요." 만약 새빌 로에서 수습 생활을 하지 않았더라면 어떻게 패션업계로 진출했을까? "자느라 못 갔을 것 같은데요." 맥퀸이 농담했다. 만약 내일 당장 전 재산을 잃는다면 가장 먼저 무엇을 하겠는가? "잘 거예요. 그러면 정말 좋겠어요."[24] 맥퀸은 지칠 대로 지친 것 같다고 느낄 때가 많았다. 업무가 지나치게 많기도 했지만, 진을 쏙 빼는 불안과 스트레스에 자주 사로잡혔기 때문이다. 맥퀸은 수많은 걱정거리 중에서도 신변 안전이 가장 큰 고민이라면서 그해 5월에 남아프리카산 사냥개인 로디지아 리지백 한 마리를 경비견으로 들였다. 한번은 인터뷰 중에 '칼륨'이라고 이름 붙인 그 개를 실내로는 들일 수 없다고 말했다. "아마 기자님을 물어뜯을 거예요."[25] 세바스티안 폰스는 맥퀸과 마요르카에서 휴가를 보낼 때 맥퀸이 사냥개를 너무 무서워했다고 말했다. 심지어 맥퀸은 한밤중에 화장실에도 못 갔다. "화장실에 가려고 문을 열면 그 개가 있어. 빛을 뿜는 눈으로 날 쳐다봐. 그래서 그냥 창문을 열고 오줌을 눴어."[26]

플럼 사이크스가 소설 『버그도프 금발Bergdorf Blondes』을 출간하자 맥퀸은 5월 4일에 런던의 고급 클럽 애너벨에서 축하 파티를 열었다. 파티에는 대프니 기네스와 이사벨라 블로, 필립 트리시,

464

맥퀸 모자. 2004년 조이스는 아들에게 무엇이 가장 두려운지 물었다. "엄마보다 먼저 죽는 거요."
© Dan Chung/G/M, Camera Press, London

애너벨의 주인이자 예술가인 인디아 제인 벌리India Jane Birley, 레오폴트 폰 비스마르크 백작Count Leopold von Bismarck, 영국 까르띠에 Cartier의 CEO 아르노 방베르제Arnaud Bamberger, 모델 루시 페리Lucy Ferry, 마야 폰 슌부르크 백작부인Countess Maya von Schönburg, 디자이너 매슈 윌리엄슨Matthew Williamson 등이 참석했다. "알렉산더는 마약에 잔뜩 취하지 않으면 파티에 가기 싫어했어요." 사이크스가 말했다. "그런데 마약에 취하면 더 심술궂고 사나워졌어요. 운동하면서 건강할 때는 쾌활했거든요."[27] 5월 11일, 맥퀸은 화가이자 조각가인 매기 햄블링Maggi Hambling과 구두 디자이너 지미 추Jimmy Choo, 조각가 앤서니 카로Anthony Caro, 그래픽 디자이너 마거릿 캘버트Margaret Calvert 같은 문화계를 주도하는 거물과 함께 런던 예술 대학교에서 명예박사 학위를 받았다. 그달 말에는 이사벨라 블로가 남편과 화해했다는 소식을 듣고 몇 달간 연락을 끊었다. 맥퀸은 정신과 의사가 이사벨라 블로의 우울증을 치료하려고 전기 충격 요법을 권하자 데트마 블로가 승낙했다는 말을 듣고 아연실색했다. "다들 전기 충격 치료에 질겁하죠. 하지만 아내에게는 효과가 있었어요." 데트마 블로가 이야기했다.[28] 이사벨라 블로는 어느덧 예전의 모습을 적어도 잠깐 되찾은 듯했다. 자살 충동을 일으키는 우울한 분위기가 싹 사라지면서 "정력적이고 거침없으며 긍정적이고 카리스마 넘치고 입담 좋은" 블로가 다시 나타났다.[29]

2004년 6월 3일, 맥퀸은 런던 얼스 코트에서 자신을 상징하는 디자인을 선별해 회고 패션쇼 〈블랙Black〉을 발표했다. 〈하일랜

드 강간〉, 〈단테〉, 〈보스〉, 〈수퍼캘리프래자일리스틱엑스파이얼리도셔스〉 컬렉션에 포함되었던 검은색 의상을 비롯해 여러 작품을 선보였다. 패션쇼에서는 안무가 마이클 클라크가 케이트 모스와 함께 댄스 퍼포먼스를 펼쳤다. 자선 경매도 열려서 마돈나가 입었던 검은색 망사 스타킹과 가수 크리스티나 아길레라 Christina Aguilera의 검은색 가죽 바지, 샘 테일러우드가 찍은 케이트 모스 사진, 존 갈리아노가 제작한 콜라주 작품 등이 경매에 나왔다. 경매 수익금은 에이즈 예방을 위한 자선 재단 테런스 히긴스 트러스트에 기부되었다. "오리지널 패션쇼를 런던에서 더 많은 사람을 위해 열고 싶어요." 맥퀸이 3년 만에 런던에서 패션쇼를 연 감회를 이야기했다. "하지만 사업을 고려하면 런던 패션쇼는 아무런 의미가 없어요. 분위기를 따지면 런던이 최고지만요."[30] 패션쇼가 끝나고 열린 파티에서 케이트 모스는 나오미 캠벨, 애너벨 닐슨과 함께 사진을 찍었다. 한 기자가 모스의 모습을 이렇게 묘사했다. "모스는 상상조차 할 수 없는 일을 해냈다. 그녀는 맥퀸이 지방시에서 만든 초록색 빈티지 드레스를 입고 광채를 내뿜어 유명한 모델 친구를 무색케 했다."[31]

맥퀸은 애너벨 닐슨과 스웨덴 남성 모델을 캐스팅해 다큐멘터리 영화 〈텍시스트Texist〉를 찍었다. 영화 속 두 주인공은 먹고 자고 목욕하고 옷을 입고 개(맥퀸의 반려견 주스가 출연했다)와 함께 논다. 맥퀸은 영화 내용을 두고 "따분해 보일 수 있지만 사실 우리 모두의 인생과 닮은 상황을 따로 떼어 담으려고 했다"고 설명했다. 그는 그해 초 밀라노에서 〈텍시스트〉를 발표해 6월 말 이

탈리아의 패션 수도에서 다시 선보일 알렉산더 맥퀸 남성복 컬렉션을 홍보했다. "제가 원하는 대로 디자인했어요." 그는 밀라노에서 출시한 남성복 컬렉션으로 9월에는 『GQ』로부터 '올해의 디자이너', 11월에는 영국 패션 협회로부터 '올해의 남성복 디자이너'로 뽑혔다. "처음에 남성복을 만들 때는 사람들이 원하리라고 생각했던 대로 디자인하는 실수를 저질렀어요. 그때 만든 옷은 거의 입지도 않았어요."[32]

맥퀸은 어시스턴트 세라 버튼이 8월에 사진작가 데이비드 버튼David Burton과 결혼할 때 입을 웨딩드레스를 마무리하면서 2004년 여름을 다 보냈다. 맥퀸은 〈이레레〉 컬렉션의 오이스터 드레스에서 영감을 얻어 웨딩드레스를 만들었고, 『W』는 이 드레스가 "낭만적인 영국 시골풍 케이크" 같다고 묘사했다.[33] 세라 버튼은 예술도, 옷 만드는 일도 정말 좋아했지만 자기가 개성 뚜렷한 패셔니스타처럼 보이지 않는다는 사실을 잘 알았다. "저는 멋있지 않아요." 그리고 맥퀸과 달리 죽음과 관련된 으스스한 테마에 병적인 수준으로 집착하지도 않았다. 버튼이 다녔던 여학교의 교훈은 '빛을 향해서Ad lucem'였다. "저한테는 그런 어두운 구석이 없어요. 저는 불안에 시달리지도 않고 슬프지도 않아요. 어릴 때 그런 일을 겪은 적도 없고요." 버튼은 맥퀸 사후에 알렉산더 맥퀸의 수석 디자이너직을 이어받았고 2011년 윌리엄 왕자Prince William, Duke of Cambridge와 결혼한 케이트 미들턴Kate Middleton의 웨딩드레스를 디자인했다. "직관적이고 똑똑하고 상상력 풍부한 젊은 여성이라면 아름다운 웨딩드레스가 ─ 사실 어떤 드레스든

— 세상에서 가장 꾸밈없이 자연스럽길 바라죠."[34]

플럼 사이크스도 미술가 데이미언 러브Damian Loeb와 결혼할 때 입을 웨딩드레스를 디자인해 달라고 맥퀸에게 부탁했다. 하지만 맥퀸이 작업을 시작한 지 몇 주 만에 러브가 결혼식을 취소해 버렸다. 맥퀸은 단념하지 않고 사이크스에게 어쨌거나 아름다운 드레스를 만들어 주겠다고 약속했다. 사이크스는 쌍둥이 자매의 결혼식 날 맥퀸의 드레스를 입었다. 맥퀸은 코르셋 위에 메탈릭한 초콜릿색 실크와 검은색 레이스, 갈기갈기 찢어서 찻물로 염색한 크림색 레이스를 겹쳐 쌓아 드레스를 만들었다. 사이크스는 맥퀸이 만들어 준 드레스가 "조금 찢어진 존 싱어 사전트의 그림"처럼 보인다고 평가했다.

사이크스가 사업가 타이니 롤런드Tiny Rowland의 아들 토비 롤런드Toby Rowland와 2005년 3월에 결혼하기로 약속하자 맥퀸은 다시 웨딩드레스를 만들어 주겠다고 이야기했다. 암웰 스트리트에 있는 사무실에서 사이크스를 만난 맥퀸은 떠오르는 아이디어를 그 자리에서 바로 스케치했다. 그는 처음에 드레스 안쪽에 화려한 장식을 모두 숨긴 '안팎이 뒤집힌' 드레스를 구상했다. 사이크스는 조금 더 "유행하는" 디자인을 만들어 보라고 제안했지만 맥퀸이 단호하게 말했다. "플럼, 결혼식에서 중요한 건 유행이 아니야. 중요한 건 티 하나 없이 완벽해 보이는 거야." 사이크스는 붉은 장미 부케를 들고 싶다고 말했지만 맥퀸은 이 제안도 거부했다. "색깔 있는 부케를 들면 시선이 드레스로 가질 않잖아. 하얀 꽃으로 해." 사이크스는 맥퀸이 면처럼 저렴한 옷감 대신 페이퍼

태피터로 견본을 만들었다고 이야기했다. "가봉할 때 검은색 매직으로 잘라 내고 싶은 곳을 표시하더니 가위를 꺼내서 잘랐어요. 알렉산더 말고 그렇게 작업하는 사람은 아무도 못 봤어요. 옷감을 조각하는 예술가였죠." 가봉이 다 끝나 갈 무렵, 맥퀸은 맥도날드 햄버거와 감자튀김을 집어 먹느라 케첩이 얼룩진 손으로 새하얀 드레스를 정돈했다. "알렉산더는 그 드레스를 아주 즐겁게 만들었어요. 저는 옷감 비용만 냈고요. 비용을 전부 내야 했다면 수만 파운드는 들었을 거예요." 완성된 드레스는 더없이 아름다웠다. 코르셋은 하얀 새틴으로 만들어졌고, 거의 250센티미터나 되는 치맛자락은 빅토리아 시대 기법으로 주름 장식을 한 실크 레이스로 만들어졌다. 치맛단 바로 아래로 나이프 플리트knife pleat•를 잡은 태피터가 선명하게 드러났다. "알렉산더를 결혼식에 초대했지만 오지 않을 줄 알았어요." 사이크스가 말했다. "결혼식에 와서 끝까지 앉아 있기 싫었을 거예요. 그 사람한테는 엄청 지루했을 테니까요. 맥퀸다운 모습이라면 게이 친구들과 눈이 핑핑 도는 요란한 게이 나이트클럽에 가서 진창 퍼마시는 일이잖아요. 그의 인생에는 저 같은 사람들은 절대 모르는 면이 있었어요. 아마 이사벨라도 그런 면은 못 봤을 거예요. 그는 인생을 전혀 다른 두 조각으로 나눠 놓았죠."[35]

2004년 9월 초, 알렉산더는 이사벨라 블로와 아치 리드, 리드의 친척 재클린과 함께 브이 뮤직 페스티벌에 갔다. 리드가 기억

• 여러 칼을 나란히 정리해 놓은 것처럼 같은 방향으로 잡힌 주름.

하기로, 맥퀸은 출발하기 전에 집에서 코카인을 몇 번 흡입했고 페스티벌에 도착했을 때쯤 불안 증세가 나타나기 시작했다. 그날 찍은 사진을 보면 맥퀸은 흐릿한 눈으로 불편해 보이는 표정을 짓고 있다. 그는 블로가 재클린과 너무 빨리 친해지자 못마땅하게 생각했다. 재클린은 블로에게 남자를 유혹하는 기술을 몇 가지 알려 주겠다고 농담도 던졌다. 맥퀸은 질투심에 사로잡혀다 함께 찍은 사진에서 재클린을 잘라 버렸다. "리는 제 딸도 엄청나게 질투했어요." 리드가 말했다. 리드가 딸을 보러 갈 때마다 맥퀸은 남자 친구가 돌아올 때까지 쉴 새 없이 전화를 걸고 문자 폭탄을 퍼부었다. "리는 제가 '내가 알렉산더 맥퀸의 남자 친구다'라고 어디서나 외치길 바랐어요. 하지만 그럴 수 없을 때도 있잖아요. 우리 딸이 저 때문에 괴롭힘 당하거나 충격을 받으면 안되니까요."[36]

맥퀸의 사업은 폭발적으로 성장했다. 2004년 9월, 해로즈 백화점 출신의 조너선 애커로이드가 알렉산더 맥퀸의 신임 CEO가 되었다. 맥퀸은 애커로이드를 "나와 출신이 비슷한 아주 훌륭한 CEO"라고 묘사했다.[37] 맥퀸이 회사 경영진에게 뉴욕에서 더 많이 지내고 싶다고 말하자, 구찌에서 그룹이 소유한 새 건물에 그를 위한 사무실을 하나 마련해 줬다. 맥퀸은 충동적으로 웨스트 빌리지에 있는 비싼 브라운 스톤 저택을 1년간 임대했다. "하지만 거기서는 런던으로 돌아가기 전에 일주일 정도만 머물렀을 뿐이에요." 맥퀸의 맨해튼 사무실에서 일했던 수 스템프Sue Stemp가 이야기했다.[38] 케리 유먼스도 비슷하게 말했다. "그 사람은 다

시 런던으로 마음이 기울었어요. 뉴욕에 있고 싶지 않다는 걸 깨달았죠. '텅 빈 마음을 채우려면 어떻게 해야 하지?' 뭐 이런 상황이었죠."[39]

맥퀸이 뉴욕에 살고 싶지 않았던 이유 중 하나는 2004년 가을 런던에서 만난 남자였다. 맥퀸은 그 사람이 자기 인생을 바꿔 주기를 바랐다. 맥퀸은 어느 날 밤 소호에 있던 바코드(리처드 브렛을 만났던 게이 바)에 갔다가 글렌 앤드루 티우Glenn Andrew Teeuw와 수다를 떨었다. 그는 머리를 삭발하고 콧수염을 길러서 양 끝을 위로 말아 올린 잘생긴 서른네 살 호주 사람이었다. 둘은 자리를 옮겨서 한잔 더 하고 함께 해크니에 있는 맥퀸의 집으로 갔다. 당시 바에서 일하던 티우가 그때를 떠올렸다. "그가 제 전화번호를 물어보더니 일주일쯤 지나서 연락했어요. 하룻밤이 이틀 밤, 사흘 밤이 되더니 제가 그 사람 침대 끝에 얹혀살게 됐죠." 둘의 연애는 잘 풀렸다. 둘은 함께 즐겁게 요리하거나 페어라이트에 있는 오두막에서 지내며 반려견과 함께 바닷가를 산책했다. "그 사람은 시골에 가면 다른 사람이 됐어요." 티우가 회상했다. "불꽃 튀는 연애였죠." 맥퀸과 티우는 어느 주말에 헤이스팅스에 있는 문신 가게에 가서 서로의 이니셜을 새겼다. 맥퀸은 푸른색 잉크로 손목 안쪽에 'G. A. T.'라고 새겼고, 티우는 붉은 잉크로 오른팔 안쪽에 'L. A. M.'이라고 새겼다.

하지만 얼마 지나지 않아 맥퀸이 티우에게 집착하면서 관계가 망가지기 시작했다. 맥퀸은 남자 친구가 자기에게 헌신하는지

끊임없이 의심했고, 한번은 사설탐정을 고용해 자기가 뉴욕으로 출장 가고 없는 사이에 티우를 미행하도록 했다. "한 번 집착하기 시작하면 다 끝내 버리고 싶을 정도였어요. 우리가 사귄 지 얼마 안 됐을 때 같이 파티에 간 적이 있었어요. 거기에 채프먼 형제와 비비언 웨스트우드도 있었죠. 그런데 리가 자리를 뜨더니 집에 가 버렸어요. 제가 집으로 따라가니 그가 절 쫓아냈죠. 제가 파티에서 다른 남자들한테 눈길을 줬대요." 맥퀸은 티우와 3년간 사귀면서 한밤중에 남자 친구를 집 밖으로 자주 쫓아냈다. 그러면 몇 달간 서로 보지 않았지만, 시간이 흐르면 아니나 다를까 다시 만났다. "믿기 어려울 정도로 변덕스러운 관계였어요. 거의 중독 같았죠. 우리는 서로를 떠날 수 없었어요. 서로를 끌어당기면서 파괴했어요."

어느 날, 맥퀸은 티우에게 선물을 사 달라고 조르며 쇼핑하러 가자고 이야기했다. "저를 부쉐론Boucheron(뉴 본드 스트리트에 있는 고급 보석 가게)에 데려갔어요. 새끼손가락에 끼게 2천5백 파운드 짜리 다이아몬드 반지를 사 달라고 했죠. 그는 저한테 돈이 없다는 사실을 잘 알았고요. 결국 신용카드로 사야 했죠." 티우가 이야기했다. "그가 같이 피지로 휴가 가자고 했을 때도 똑같았어요. 저한테 제 몫으로 3천 파운드를 내지 않으면 여행을 못 갈 거라고 말했어요. 그러면서 제가 여행을 가지 않으면 우리 사이는 그걸로 끝이라고 덧붙였고요. 그와 사귀는 동안 신용카드 빚이 엄청나게 쌓였어요. 그는 연애를 게임으로 생각했죠. 제가 얼마나 그를 사랑하는지, 그에게 얼마나 헌신하는지를 그런 걸로 증명

해야 했어요."

마약은 맥퀸과 티우의 관계를 이끄는 동력이었다. "그는 패션계에서 코카인을 배웠다며 패션계를 증오했어요." 둘은 맥퀸의 사무실에서, 캐도건 테라스에 있는 맥퀸의 집에서, 가끔은 레스토랑에서 코카인을 흡입했다. 코카인에 술과 강력한 수면제를 곁들이는 일도 잦았다. 의사가 특히나 위험하고 해롭다고 생각하는 조합이었다. "우리는 한번 침실에 틀어박히면 이틀 동안 있었어요. 미쳤었죠." 티우는 이제 마약에 손대지 않는다고 밝혔다. "그에게는 그게 탈출하는 방법이었어요."[40]

맥퀸은 마약에 절어 있으면서도 성공을 했다. 컬렉션을 만들 때마다 영화에서 영감을 얻었다. 교사와 여학생들의 실종 사건을 다룬 피터 위어Peter Weir 감독의 1975년 작 〈행잉록에서의 소풍 Picnic at Hanging Rock〉은 2004년 10월 8일에 발표한 〈게임일 뿐이야 It's Only a Game〉 컬렉션의 "나이프 플리트 주름과 스모킹 장식이 들어간 강렬한 재단과 인형 같은 실루엣"에 영향을 미쳤다. 또 맥퀸은 〈해리 포터와 마법사의 돌Harry Potter and the Sorcerer's Stone〉에 나오는 장면을 참고해 패션쇼 2부의 인간 체스 게임을 세심하게 연출했다(쇼의 마지막 배경 음악은 엘비스 프레슬리Elvis Presley의 「의심스러운 마음Suspicious Minds」이었다. 탈출하고 싶은 맥퀸의 욕구를 반영하듯 "우리는 계속 함께하지 못해We can't go on together"라는 노래 가사가 흘러나왔다). 2005년 1월에 밀라노에서 발표한 남성복 컬렉션에서는 파트리스 셰로Patrice Chéreau 감독의 〈여왕 마고La Reine Margot〉나 마티외 카소비츠Mathieu Kassovitz 감독의 〈증오La Haine〉처럼 미학적

으로 다양한 영화를 참고했다. 그해 3월에 발표한 우아한 여성복 패션쇼 〈나는 비밀을 알고 있다The Man Who Knew Too Much〉의 제목은 히치콕이 연출한 동명의 영화 제목에서 따왔다. 히치콕의 영화인 〈현기증Vertigo〉과 〈마니Marnie〉에서 얻은 영감도 함께 표현했다. 한 패션 기자가 맥퀸이 영감을 얻은 원천을 눈치챘다. "허리 부분을 강조하며 몸에 꼭 맞게 달라붙는 치마와 재킷으로 이루어진 회색 슈트, 등 부분을 삼각형 천으로 재단한 짧은 검은색 코트에서 도리스 데이Doris Day, 킴 노백Kim Novak, 티피 헤드런*이 보인다."⁴¹ 2005년 5월, 맥퀸은 자신이 디자인한 다양한 운동화를 푸마Puma에서 출시했다. '묶여 있는 나의 왼발My Left Foot Bound'이라고 명명된 운동화의 밑창을 보면 투명한 고무 안에 맥퀸의 왼발을 본뜬 모형이 있었다. "좀 데이미언 허스트 같죠?" 맥퀸이 그 운동화를 설명했다. "꽤 기괴하죠. 너무 예쁘고 고상한 건 저랑 안 어울려요."⁴² 그는 7월에 핸드백 시리즈를 출시하고 그 가운데 하나에는 〈현기증〉의 주인공이었던 스타의 이름을 따서 '노백Novak'이라고 이름 붙였다. 2006년 초에는 더 젊은 고객을 겨냥해 가격대를 낮춘 맥큐McQ 라인을 출시하겠다고 발표했다. "새 컬렉션은 메인 컬렉션에서 벗어난 새로운 라인이 될 거예요."⁴³

맥퀸은 언제나 반항아, 아나키스트, 순교자에게 끌렸다. 2005년 7월, 맥퀸은 BBC 라디오4 채널의 〈투데이Today〉에 출연했다

* 배우 도리스 데이는 〈나는 비밀을 알고 있다〉에서, 킴 노백은 〈현기증〉에서, 티피 헤드런은 〈마니〉에서 각각 주연을 맡았다.

가 영국에서 가장 훌륭한 회화를 꼽아 달라는 요청을 받았다. 그는 프랑스 화가 폴 들라로슈Paul Delaroche가 1833년에 그린 「레이디 제인 그레이의 처형Le Supplice de Jane Grey」을 꼽았다. 맥퀸은 왕위에 오른 지 9일 만에 축출되었던 레이디 제인 그레이가 참수당하기 직전 장면을 묘사한 이 그림에서 영감을 얻어 1999년 7월 지방시 컬렉션을 제작하기도 했다. 그는 그림의 주제 때문에 내셔널 갤러리에 소장된 「레이디 제인 그레이의 처형」을 최고의 회화로 선정했다고 설명했다. "정말로 인상적이고 정말로 우울한 그림이에요. 제 성격이랑 상당히 비슷하죠. 그림 속에서 눈가리개를 쓴 제인은 런던 타워 어딘가에서 처형당하기 직전이에요. 그림의 균형감과 색채가 저를 사로잡았어요. 제인은 거의… 천상의 존재, 천사 같아요. 공작부인이 입는 새하얀 새틴 드레스를 입고 있죠. 하지만 마지막 순간까지 꼿꼿하게 서 있는…. 보고 있으면 너무 괴로워요. 그림 속으로 뛰어들어서 그녀를 구해 주고 싶거든요.… 진짜 마음이 찢어질 것 같아요. 그림을 보는 저도 제인만큼 비통해져요. 개인적 의견을 밝히자면, 이 그림은 정부가 가하는 테러 그 자체를 보여 줘요. 그래서 저는 이 그림을 상당히 정치적으로 받아들여요. 물론 그림 그 자체로 아름답지만요."[44]

2005년 9월 15일, 『데일리 미러Daily Mirror』가 '코카인 케이트Cocaine Kate'라는 특집 기사를 내보내자 맥퀸의 보호 본능이 드러났다. 『데일리 미러』는 당시 서른한 살이던 케이트 모스가 40분만에 코카인 다섯 줄을 흡입했다고 주장했다. 모스는 당시 남자친구였던 록 밴드 베이비셈블스Babyshambles의 리더 피트 도허티

Pete Doherty와 함께 런던 서부의 녹음실에 있다가 몰래카메라에 찍혔다. 기사가 나가고 그다음 주에 모스는 버버리와 에이치앤엠H&M, 샤넬 모델 자리에서 쫓겨났고 기대 수입 수백만 파운드를 잃었다. 영국 언론은 모스가 그녀를 롤모델로 삼았던 십 대 소녀에게 나쁜 영향을 미쳤고 어머니로서도 무책임하다며 비난을 퍼부었다. 그녀가 『데이즈드 앤 컨퓨즈드』 편집장 제퍼슨 핵 사이에서 낳은 두 살배기 딸 릴라Lila Grace Moss의 양육권을 잃을 수 있다는 기사도 나왔다. 하지만 케이트 모스는 결코 기소당하지 않았다. 맥퀸은 마녀사냥이 벌어지는 상황에 분개했다. 그래서 그해 10월 〈넵튠Neptune〉 패션쇼 마지막에서 '우리는 너를 사랑해, 케이트We Love You Kate'라고 적힌 티셔츠를 입고 나와 자신의 생각을 분명하게 보였다. "그녀는 패션계에서 처음으로 코카인을 한 사람이 아니에요. 마지막도 아닐 거고요." 맥퀸이 이야기했다. "그녀는 영국 패션계에 그 누구보다 더 많이 이바지했어요. 신문사로 가서 거기 화장실을 뒤져 보세요. 빌어먹을, 생사람 잡은 거라고요!"[45]

맥퀸은 2006년 3월 3일에 발표한 〈컬로든의 미망인〉 패션쇼에서 다시 한번 케이트 모스를 지지한다는 의사를 표현했다. 패션쇼가 끝나자 무대에 설치되어 있던 유리 피라미드 속에서 모스의 홀로그램이 나타났다. 공기처럼 가벼워 보이는 시폰 드레스를 입은 아름다운 형체는 마치 신기루처럼 일렁였고, 영화 〈쉰들러 리스트Schindler's List〉에서 존 윌리엄스John Williams가 작곡한 잊지 못할 주제곡이 울려 퍼졌다. 훗날 모스는 맥퀸이 홀로그램 프

로젝트를 어떻게 설명했는지 이야기했다. "나한테 아이디어가 있어. 불꽃에서 날아오르는 불사조처럼 널 띄워 올릴 거야."[46] 베일리 월시Baillie Walsh가 촬영한 그 영상은 맥퀸이 "나의 여성 버전"이라고 불렀던 모델에게 보내는 러브 레터였다.[47] 케리 유먼스는 자신이 패션쇼장에 도착하자마자 맥퀸이 와서 홀로그램을 봤는지 물었다고 밝혔다. "제가 못 봤다고 하니까 같이 앉아서 보자고 했어요. 우리는 함께 앉아서 그 홀로그램을 봤죠. 그가 영상을 보면서 가슴 아파하는 모습을 보니까 정말 뭉클했어요. 나중에 패션쇼장에서도 관객이 눈물을 흘리는 모습을 봤어요."[48]

맥퀸은 1754년 스코틀랜드에서 일어난 재커바이트 반란의 마지막 전투였던 컬로든 전투가 끝나고 남겨진 여성들을 상상해 컬렉션을 제작했다. 컬렉션 의상 중에는 꿩 깃털로만 만든 드레스도 있었고 맥퀸이 자주 활용하던 타탄 직물로 만든 옷도 여러 벌 있었다. 한 모델은 크림색 실크와 레이스로 된 아름다운 드레스를 입었다. 모델의 머리 위에 얹어진 커다란 사슴뿔이, 섬세하게 수놓인 레이스 베일을 뚫고 나왔다. 맥퀸은 〈컬로든의 미망인〉 컬렉션을 제작하며 어머니가 이야기한 스코틀랜드 가계의 역사를 회고했다. "컬렉션을 만들 때 가장 중요한 것에서 시작하고 싶었어요. 가장 중요한 건 제가 선조에게서 물려받은 유산이죠. 이번 컬렉션은 기본적으로 호화롭고 낭만적이지만 동시에 침울하고 엄숙하기도 해요. 부드러운 분위기지만 그래도 한기를 은근히 느낄 수 있어요. 코끝에서 얼음장 같은 냉기가 감돌 거예요."[49]

거의 잊어버린 꿈속에 나오는 새하얗고 은은한 불꽃처럼 천천히 움직이며 춤추는 케이트 모스의 홀로그램은 맥퀸이 사랑했던 모든 여성의 환영이었다. 맥퀸은 〈컬로든의 미망인〉 컬렉션을 그의 두 손에서 미끄러지듯 빠져나가는 것 같았던 친구, 마치 홀로그램처럼 다른 세계로 가는 것 같았던 친구 이사벨라 블로에게 바쳤다.

13
최후의 슬픔

"당신은 태양, 나는 달"
—〈라 담 블뢰〉패션쇼의 배경 음악으로 쓰인,
닐 다이아몬드의 「날 연주해 줘요」중에서

2006년 3월 20일, 이사벨라 블로는 서리에 있는 정신 병원에서 스스로 퇴원하고 자살을 시도했다. 앞으로 수없이 일어날 자살 기도 중 첫 번째였다. 그날 데트마 블로는 노팅힐로 나가서 저녁을 먹고 일렉트릭 시네마 극장에서 영화를 봤고, 이사벨라 블로는 이튼 스퀘어에 있는 아파트에 혼자 남았다. 그녀는 약을 과다하게 먹었지만 필립 트리시와 스테판 바틀릿이 연락도 없이 놀러 온 덕분에 겨우 목숨을 구했다. 블로는 트리시와 바틀릿이 부른 구급차를 타고 세인트 토머스 병원으로 실려 가서 위세척을 받았다. 데트마 블로가 병원에 도착하자, 의사는 아내가 전형적인 조울증 증상을 겪고 있다면서 그녀를 정신과에 입원시켰다고 말했다.

그리고 4월에 이사벨라 블로는 당시 직장이었던 『콘데 나스

트』에서 보내 준 택시를 타고 해로온더힐의 정신 병원을 떠나 고향 체셔로 갔다. "아내는 가는 길에 스태퍼드셔에 있는 브로턴 교회에 들렀어요. 장인어른을 안치한 가족 납골당에 헌화했죠." 데트마 블로가 이야기했다.[1] 이사벨라 블로는 호텔에서 파라세타몰 진통제를 과다하게 삼키고 필립 트리시에게 전화해 방금 저지른 짓을 고백했다. 블로가 『콘데 나스트』 택시 기사도 언급한 덕분에 트리시는 호텔을 찾아내 그녀를 한 번 더 구할 수 있었다. 블로는 이번에도 위세척을 받았다. 그로부터 몇 달 후, 힐스 저택에서 머물던 블로가 사라졌다. 데트마 블로는 한밤중에 아내가 스트라우드 근처에 있던 테스코 슈퍼마켓의 화물차를 뒤에서 들이받았다는 소식을 들었다. "저는 테스코가 늘 싫었어요." 나중에 이사벨라 블로가 말했다. 그녀는 남편에게, 그리고 자기 말을 들어 주는 사람이면 누구에게든 똑같은 말을 반복했다. "죽고 싶어. 죽게 내버려 둬."[2] 블로는 다시 해로온더힐의 정신 병원에 입원했지만, 어느 날 겨우 병원을 탈출해서 택시를 타고 A4 도로를 따라 일링으로 갔다. 그녀는 장벽을 타고 넘어 고가 도로로 올라가서 몸을 던질 준비를 했다. 마지막 순간 마음을 바꿨지만 이미 뛰어내린 후였다. 프라다 코트를 입고 프라다 구두를 신고 있던 블로는 아래로 떨어져서 발목과 발이 부러졌고 손톱이 찢겼다. 나중에 블로는 하이힐을 신을 수 없게 되자 살아갈 이유도 거의 없어졌다고 농담을 하곤 했다. 블로는 일링에 있는 병원에서 퇴원하고 건강 보험 공단이 운영하는, 빅토리아의 고든 병원에 입원했다. 대프니 기네스는 "병원 상태가 그야말로 끔찍했어요. 디킨

스 소설에 들어간 것 같았죠" 하고 당시를 회상했다. 블로의 보험 계약이 만료되자 기네스는 맥퀸과 함께 비용을 엄청나게 대서 블로를 맬리번에 있는 카피오 나이팅게일 사립 병원에 입원시켰다. "하지만 이사벨라에게는 비밀로 했어요. 도움 받는다는 생각을 싫어했던 테니까요."[3] 나중에 맥퀸도 치료한 정신과 의사 스티븐 페레이라Stephen Pereira 박사는 블로가 자살하지 못하도록 24시간 내내 감시했고 약물과 전기 충격 요법을 조합해서 처방을 내렸다.

미국『보그』의 편집장 애나 윈투어는 병원에 찾아와 블로가 좋아했던 프라카스Fracas 향수를 선물했다.『배니티 페어』화보 때문에 밀라노에 있었던 루퍼트 에버렛은 근처 피시 앤드 칩스 가게에서 뱅어 튀김을 사서 방문했다. 에버렛은 열다섯 살 때부터 알고 지냈던 친구 블로에게 왜 패션쇼를 보면 마음이 텅 비는 것 같은지 물었다. "돈 때문에." 블로는 쳇바퀴처럼 이어지는 패션쇼를 패스트푸드 식당에 비유했다. "패션쇼에 가면 경이로운 옷을 입은 아름다운 사람들을 보고 있다고 생각하지. 하지만 사실은 그냥 소시지 가는 기계 속에 들어앉았을 뿐이야. 나 자신이 누구인지 잊어버려. 명품을 두를 수도 있겠지만 그걸로 충분할까? 결국 나는 그저 입이 달린 모자일 뿐이었어. 그건 멋진 게 아니지."[4]

이사벨라 블로는 자기 자신을 쓸모없는 존재로 생각했겠지만, 알렉산더 맥퀸은 자기 재능과 성취에 여전히 만족할 수 있었다. 2006년 5월 1일, 맥퀸은 메트로폴리탄 미술관의 패션 갈라쇼에 참석했다. 미술관은 갈라와 함께 〈앵글로마니아: 영국 패션의 전통과 도전AngloMania: Tradition and Transgression in British Fashion〉 전시회를

2005년, 맥퀸과 이사벨라 블로 © Rex Features

개최하며 맥퀸이 데이비드 보위를 위해 디자인했던 유니언잭 프록코트를 포함해 그의 의상을 상당히 많이 전시했다. 맥퀸은 알렉산더 맥퀸 타탄 킬트를 입고 갈라에 참석했다. 세라 제시카 파커는 〈컬로든의 미망인〉 컬렉션 의상을 손봐서 다시 만든 드레스를 입고 맥퀸과 동행했다. 파커가 입은 옷에 타탄 무늬가 너무 많아서 한 기자는 "플로라 맥도널드와 에든버러 쇼트브레드 포장 상자를 섞어 놓은 것 같다"고 묘사했다.[5] 맥퀸은 샌프란시스코로 이동해 오랜 친구 사이면 언글레스가 대학원 패션 학과의 학과장으로 있던 샌프란시스코 예술 대학에서 명예박사 학위를 받았다. 그는 나파 밸리에서 진흙 목욕을 즐기고 소노마 해안에서 서퍼들을 구경했지만, 상어가 나타나는 철이 아닌 탓에 상어와 함께 다이빙할 수 없어서 실망했다.

맥퀸은 영국으로 돌아와서 〈사라방드Sarabande〉 컬렉션을 디자인하느라 바쁘게 지냈다. 그는 큐브릭의 1975년 영화 〈배리 린든Barry Lyndon〉과 프란시스코 고야Francisco José de Goya●의 작품에서 영감을 얻었다. 또 예술가들의 뮤즈였던 이탈리아의 상속녀 마르케사 루이자 카사티 스탐파 디 손치노Marchesa Luisa Casati Stampa di Soncino, 특히 '거침없는 필치의 대가' 조반니 볼디니Giovanni Boldini 가 그린 루이자의 초상화에서도 영향을 받았다. 2006년 10월 6일, 파리의 시르크 디베르에서 〈사라방드〉 패션쇼가 열렸다. 헨

● 스페인 출신의 낭만주의 화가(1746~1828). 궁정화가로서 그린 초상화와 말년에 그린 기록화로 당대 최고의 스페인 화가로 일컬어졌다.

델Georg Friedrich Händel이 작곡한 동명의 바로크 악곡에서 이름을 딴 컬렉션답게 실내 관현악단이 「사라방드Sarabande」를 연주했다. 쇼가 시작하자, 거대한 유리 샹들리에가 공중으로 치솟으며 나무로 만든 원형 런웨이에 아름다운 그림자를 드리웠다. 어느 기자는 그 광경을 보고 "장엄한 존재가 퇴락해 가며 으스스한 분위기를 자아내는 것 같다"고 묘사했다.[6] 피날레에서는 모델들이 주세페 아르침볼도Giuseppe Arcimboldo*의 초상화 속 인물처럼 온몸을 수백 송이 꽃으로 뒤덮은 채 나타났다. 마지막 모델이 런웨이를 천천히 거닐자 드레스에 얼어붙은 듯 달려 있던 싱싱한 꽃송이가 바닥으로 떨어지며 아름다운 존재가 지나간 흔적을 남겼다. "전부 부패해요." 맥퀸이 컬렉션을 설명했다. "이번 컬렉션에서 가장 중요한 테마는 부패예요. 일부러 꽃을 썼어요. 꽃은 시드니까요."[7]

맥퀸은 여전히 파티를 즐기는 난봉꾼처럼 보였다. 그해 10월 11일에 그는 리전트 파크에서 열린 프리즈 아트 페어의 야간 개막식에 초대받았고, 그달 말에는 트위크넘 스트로베리 힐 하우스에서 열린, 닉 나이트를 기리는 가면무도회에 참석했다. 이어서 11월 8일에는 대프니 기네스, 애너벨 닐슨과 함께 서펜타인에서 열린 영국 『보그』의 창간 90주년 기념 파티에 참석했다. 『보그』 파티에서 케이트 모스가 맥퀸에게 곧 피트 도허티와 결혼할 거라며 흰색과 검은색 레이스로 웨딩드레스를 만들어 달라고 부

• 이탈리아 출신의 화가(1526?~1593). 궁정화가 출신으로 과일, 꽃, 야채 등으로 얼굴을 묘사하는 독특한 화풍을 가졌다.

탁했다는 소문이 돌았다(하지만 모스와 도허티가 2007년 여름에 헤어지면서 웨딩드레스는 세상에 나오지 못했다). 하지만 겉보기와 달리 맥퀸의 마음은 죽음과 사후 세계에 사로잡혀 있었다. "그의 마음속 어두운 면은 저세상으로 가고 싶어 했어요." 아치 리드가 설명했다. 맥퀸은 어렴풋하게라도 유령이나 혼령을 찍고 싶어서 밤이 되면 캠코더를 들고 어둠 속에 앉아 있었다. 또한 여러 심령술사에게 전화를 걸기 시작했고, 대체로 남자 친구의 '속마음을 꿰뚫어 봐 달라고' 요구했다. 한 영매는 아치 리드가 페어라이트 오두막을 구닥다리라고 생각해서 싫어한다고 말했다. 사실 리드는 그 오두막을 정말로 좋아했다. 리드가 퇴근하고 돌아오면, 맥퀸은 남자 친구가 갔다고 생각하는 장소와 남자 친구가 몰래 만난다고 생각하는 남자들을 줄줄이 들먹이며 그를 몰아세웠다. 리드는 전부 말도 안 되는 이야기라고 반응했다. 그러던 어느 날 리드는 포토벨로 마켓을 둘러보다가 얼굴이 없는 작은 인형을 발견했다. "인형은 팔을 머리 위로 올리고 있었어요. 그래서 벽에 기대어 놓으면 울고 있는 어린애처럼 보였죠." 리드가 이야기했다. "저는 그 인형을 사서 리에게 줬어요. '이게 너야. 얼굴도 없이 어쩔 줄 모르는 소년.'"[8]

2006년이 저물어갈 무렵, 맥퀸은 세일럼의 마녀재판 이야기에 점점 빠져들어 다음 컬렉션의 주제로 삼아야겠다고 마음먹었다. 조이스는 자신의 딘 가문 역사를 추적하다가 가문이 엘리자베스 하우Elizabeth Howe와 연이 닿아 있다는 사실을 발견했다. 미국 매사추세츠 세일럼에서 살았던 엘리자베스 하우는 같은 동

네 소녀 몇 명에게 마녀로 고발당해 1692년 7월에 교수형을 당했다. 2006년 12월, 맥퀸은 세일럼으로 떠나서 무고한 사람 스무 명이 희생당하고 '마녀 히스테리'라는 별명이 붙은 당대 역사를 조사했다. 어시스턴트 세라 버튼과 맥퀸의 미국 홍보 담당이자 친구인 케리 유먼스, 컬렉션에 영향을 준 영감의 원천을 조사해서 기사를 내기로 했던 미국 『보그』의 세라 모어 기자가 동행했다. "리는 연구하는 학자 같았어요." 유먼스가 회상했다. "정말로 진지했고 조사에만 집중했어요. 우리는 세일럼에 있는 도서관을 돌아다녔죠. 리는 재판 관련 서류를 계속 읽었고 매일 어머니한테 전화해서 찾아낸 내용을 알려 드렸어요."[9] 맥퀸은 세일럼 마녀 박물관을 방문한 후 탑스필드로 가서 엘리자베스 하우의 추모비에 꽃다발을 놓고 그 앞에서 사진을 찍었다. "맥퀸과 동행하니 참 즐거웠습니다. 그 사람은 정말로 재미있고 영리했어요." 세일럼 마녀 박물관의 교육 담당이었던 앨리슨 다마리오Alison D'Amario가 말했다. "맥퀸은 자기 조상이나 다른 마녀재판 희생자의 운명을 심각하게 생각했지만, 사실 그렇게 진지한 사람은 아니었어요. 세일럼의 옛 매장 터에서 맥퀸의 성격을 잘 보여 주는 일이 일어났죠. 그날의 하이라이트였어요. 마녀재판을 담당했던 치안판사 존 해손John Hathorne의 무덤을 알려 줬더니 맥퀸이 다가가서 그 위를 힘껏 짓밟았거든요. 엘리자베스 하우를 추모한다면서요."[10]

맥퀸은 2007년 3월 2일 파리 외곽에 있는 종합 경기장에서 〈1692년 세일럼에서 죽은 엘리자베스 하우를 추모하며In Memory

of Elizabeth Howe, Salem, 1692〉 컬렉션을 발표했다. 젊은 여성 세 명의 창백한 얼굴이 공중에 비치고 "저는 당신에게 제 마음을 터놓았어요. 저는 당신에게 제 영혼을 터놓았어요. 저는 당신에게 제 몸을 터놓았어요"라는 속삭임이 들려오면서 쇼가 시작했다. 모델들은 검은 무대에 별 모양대로 새겨진 핏빛 선을 따라 걸었다. 무대 뒤편에 있는 거대한 스크린에서는 맥퀸이 직접 연출한 영상이 흘러나왔다. 영상에는 메뚜기와 부엉이, 부패해서 해골로 변해가는 머리, 불꽃, 피, 벌거벗은 소녀들의 모습이 담겨 있었다. 무대 위에는 14미터쯤 되는 뒤집힌 검은색 피라미드가 걸려 있었다. 관객은 대체로 패션쇼가 악마 의식을 아름답게 치르는 것처럼 보였다며 전반적인 효과가 과하다고 생각했다. "(『보그』는 컬렉션을) 너무 음침하다고 생각해서 (세일럼 여행) 특집 기사를 취소했어요." 유먼스가 말했다. "리는 자기 뮤즈가 이끄는 대로 따라갔을 뿐 미국 『보그』든 특집 기사든 전혀 신경 쓰지 않았죠."[11] 『W』의 브리짓 폴리Bridget Foley는 맥퀸이 새 컬렉션에서 "혹독한 비난을 패션으로 표현하는 법을 탐구"했다고 평했다.[12] 하지만 아치 리드는 이번 패션쇼가 맥퀸의 "기나긴 작별 인사의 시작"이라고 생각했다.[13]

맥퀸은 〈1692년 세일럼에서 죽은 엘리자베스 하우를 추모하며〉 패션쇼를 준비할 때 스타일리스트 케이티 잉글랜드가 회사를 떠나기로 했다는 소식을 들었다. 잉글랜드는 당시 탑샵Topshop에서 다양한 옷을 디자인해 달라고 의뢰받은 케이트 모스로부터 보수를 두둑이 줄 테니 함께 일하자는 제안을 받았다. 맥퀸은 이

소식에 불쾌해했고, 자기가 가장 신뢰하는 친구이자 직원을 꾀어 갔다며 한동안 케이트 모스에게 화를 냈다. "케이트 모스도 추락할 수 있어, 나쁜 년." 맥퀸은 사무실 벽에 걸어 둔 모스 사진을 치우며 리드에게 말했다. "나는 위험을 무릅쓰고 걔 편을 들어 줬는데 고맙다는 말도 못 들었어."[14]

2007년 4월 어느 날, 이사벨라 블로가 맥퀸에게 주말에 힐스 저택으로 놀러 오라고 이야기했다. 블로는 몸과 마음이 모두 약해진 상태였다. 그녀는 난소암이 의심된다는 진단을 받았고 곧 수술을 받을 예정이었지만 오랜 친구를 위해 특별히 잊지 못할 추억을 만들려고 했다. 그녀는 저택의 홀에 걸려 있는 시할아버지의 초상화 아래에 맥퀸의 사진을 어렵사리 달았고 요리사에게는 특별 메뉴를 준비해 달라고 부탁했다. 요리사는 비트 소르베, 앤초비와 레몬으로 만든 섬세한 무스, 사프란 매시와 살사 베르데를 곁들인 데친 바다 송어 요리를 마련했다. 하지만 맥퀸은 여자 친구 몇 명을 데려와 놓고 혼자 방에 틀어박혔다. 그는 요리사가 준비한 음식을 모두 마다하고 체더치즈만 조금 달라고 했다. "맥퀸은 약에 취해서 누워 있었어요." 데트마 블로가 말했다. "이사벨라가 힘들어했죠. 당시 아내에게는 나쁜 일만 일어나고 있었는데 맥퀸이 그걸 몰라주고 조금이라도 정신 차리지 못했다는 게 슬퍼요. 아마 아내에게는 그게 최후의 결정타였을 거예요."[15]

훗날 맥퀸은 그날 힐스 저택에서 이사벨라 블로와 세 시간 동안 이야기를 나눴다고 말했다. "우리 사이는 괜찮았어요." 어쩌면 그렇게 확신하려고 애썼을지도 모른다. 맥퀸은 블로에게 좋

아 보인다고 말했다. 그리고 대화 중에 이렇게 물었다. "지금 죽는 이야기하고 있는 거 아니지? 아니지?" "그럼, 아니야." 블로가 대답했다. "이사벨라는 제대로 저를 속여 먹었죠. 아닌가요?" 나중에 맥퀸이 말했다. "그녀는 자기가 뭘 하고 있는지 알았어요. 자기는 괜찮다고, 최악의 고비는 넘겼다고 해서 믿었단 말이에요."[16]

맥퀸이 힐스 저택을 방문한 후 몇 주 동안, 블로는 수지 멩키스에게 갈수록 절망적으로 변해 가는 이메일을 계속 보냈다. 멩키스는 맥퀸과 함께 힐스 저택에 오라는 초대를 받았지만 가지 못했다. "이사벨라는 정말 외로운 것 같았어요. 맥퀸이 기대를 저버리고 조금도 힘이 되어 주지 않아서 실망했죠."[17]

2007년 5월 5일, 이사벨라 블로는 힐스 저택에서 패러콰을 한 병 마셨다. 그녀의 시아버지가 1977년에 자살할 때 마셨던 제초제였다. 블로의 동생 라비니아 브로턴Lavinia Broughton은 장을 보러 갔다가 돌아와서 언니가 화장실에서 토하는 모습을 발견했다. 언니가 제초제를 마셨다는 말을 들은 라비니아는 형부에게 전화했고, 데트마는 구급차를 부르라고 시켰다. 이사벨라 블로는 글로스터에 있는 병원으로 실려 갔다. 그리고 이틀 뒤 병원에서 눈을 감았다. 향년 48세. 맥퀸은 숀 린과 로마에서 짧은 휴가를 보내던 중에 그 소식을 들었다.

맥퀸은 충격에서 헤어나지 못했다. 곧바로 영국으로 날아와 너무도 슬프고 공허한 마음에 당장 영매를 통해 블로와 만나려고 했다. 다이애나 왕세자비의 영매였던 샐리 모건Sally Morgan은

블로의 사망 후 이틀 만에 맥퀸이 자기를 찾아왔다고 말했다. "그녀(이사벨라 블로)가 세상을 뜨자 그 사람은 팔이나 다리를 하나잃은 것 같다고 했어요. 기이했죠." 모건은 블로와 나눈 이야기를 맥퀸에게 들려 줬더니 그가 경악했다고 말했다. "그 사람은 그녀가 세상을 떴다는 사실에, 독약을 마시고 스스로 목숨을 끊었다는 사실에 몹시 힘겨워했어요. 제가 블로한테서 들은 말을 전해 준 덕분에 굉장한 위안을 느꼈죠."[18] 맥퀸은 집으로 돌아와 아치 리드에게 영매를 통해 저세상에 가 있는 블로와 만났다고 말했다. 처음에 리드는 맥퀸의 말을 믿지 않았다. "샐리 모건이 리에게 거짓말을 늘어놓는 게 싫었어요. 그래서 제가 직접 만나기로 했죠. 그런데 모건이 다른 사람은 절대로 알 수 없는 것들을 말해 줬어요. 그때 그녀(이사벨라 블로)가 선명한 빨간 립스틱을 바르고 내 옆에 서 있었어요. 이사벨라는 항상 새빨간 샤넬 립스틱을 발랐거든요. 이사벨라가 저한테 조심하라고 말했어요. 앞으로 무슨 일이 일어날지 알고 있었을 거예요."[19]

데트마 블로는 장례식 때 아내에게 입힐 옷을 골라 달라고 필립 트리시에게 부탁했다. 이사벨라 블로는 장례식에서 마지막으로 대중 앞에 모습을 드러낼 터였다. 트리시는 이사벨라 블로라면 오랜 친구 맥퀸에게 부탁했으리라고 생각해서 맥퀸에게 전화했다. 맥퀸과 트리시는 이튼 스퀘어에 있는 블로 부부의 아파트에서 만났다. 한때 블로의 관심을 두고 경쟁했던 두 친구는 맥퀸이 만든 연녹색 기모노와 트리시가 만든 꿩 깃털 모자를 골랐다. 이사벨라 블로는 친구들이 고른 옷을 입고 화장터로 갔다. 맥퀸

은 블로의 머리카락을 조금 잘라서 간직하려고 했다. 트리시는 먼저 블로 가족에게 허락을 구해야 한다고 생각했지만, 맥퀸은 머리카락을 잘라 훗날 그가 끼고 다니는 반지 안에 넣었다.

장례식 날, 타탄 무늬 옷을 입은 맥퀸은 친구에게 마지막 인사를 하기 위해 트리시와 함께 장의사를 찾아갔다. 죽음과 죽음의 이미지에 집착하던 맥퀸은 그때까지 한 번도 진짜 시신을 본 적이 없었다고 말했다. "처제 줄리아(이사벨라 블로의 동생 줄리아 브로턴Julia Delves Broughton) 말로는 아내에게 옷을 입힐 때 맥퀸이 눈이 퉁퉁 붓도록 울었대요." 데트마 블로가 말했다.[20]

장례식은 5월 15일 글로스터 대성당에서 열렸다. 대프니 기네스는 그날 맥퀸이 무너지는 모습을 봤다고 한다. 맥퀸은 장례식 내내 걷잡을 수 없이 눈물을 흘렸고 식이 끝나자마자 자리를 떴다. "그가 계속 말했어요. '더 많이 해 줄 걸.' 제가 대꾸했죠. '알렉산더, 뭘 더 해 줄 수 있었겠어?'"[21]

맥퀸은 빌리보이*에게 이사벨라의 죽음은 자기 탓이라고 말했다. "정말이지, 그 말을 전적으로 부정할 수는 없었어요. 리는 이사벨라에게 정말로 잔인했으니까요." 빌리보이*가 말했다. "그가 자기 자신에게 상처 주는 일을 한 것 같았어요. 잘못됐다는 걸 알면서도 하는 일들이요. 인지 부조화가 심했죠. 한편으로는 '그년을 족칠 거야. 이제 신경 안 써. 더는 개가 필요 없어'라고 생각하면서도 다른 한편에 더 인간적인 면이 있어서 자기가 괴물이라는 사실을 알고 있던 거죠."[22]

이사벨라 블로는 자살하기 직전에 필립 트리시, 스테판 바틀

릿 등 친구들에게 유산을 나눠 주겠다는 내용을 유언장에 덧붙였다. 그러나 맥퀸의 이름은 유언장에서 분명히 빠져 있었다. 블로가 소장하고 있던 알렉산더 맥퀸 의상을 받을 거라고 생각하던 맥퀸은 유언장 내용을 알고 깜짝 놀랐다.

맥퀸은 블로의 죽음에 계속 괴로워했다. 그는 자택 거실 탁자에 블로와 함께 찍은 사진을 올려두었고 스티븐 마이젤이 찍어 준 블로의 사진 두 점도 벽에 걸었다. 맥퀸이 다음 컬렉션 〈라 담 블뢰La Dame Bleue〉를 세상을 떠난 친구에게 헌정한 것도 당연했다. 패션 일러스트레이터 리처드 그레이가 디자인한 패션쇼 초대장에서 이사벨라 블로는 날개 달린 말이 끄는 전차를 모는 부디카 같은 모습을 하고 있다. "〈라 담 블뢰〉 초대장 디자인을 의논하려고 만난 이후로 다시는 리를 보지 못했어요. 그래서 그 기억이 몹시 가슴 아파요." 그레이는 1990년대 초 컴튼스에서 맥퀸을 만나 그와 쭉 친구로 지냈다. "리는 원하는 그림을 분명하게 생각했고 제가 그려야 하는 내용을 정확하게 말했어요. 멋진 날개가 돋쳐 있는 이사벨라를 그려 달라고 했죠. 맥퀸 드레스를 입고 트리시 모자를 쓴 채 날개 달린 말이 이끄는 전차를 타고 하늘을 나는 모습으로요. 리는 침통해 보였고 조금 풀이 죽어 보였어요. 초대장을 정말로 공들여서 만들고 싶어 했죠. 그 초대장은 분명 개인적인 의미를 담고 있었어요. 그에게 무척이나 소중했던 사람을 기념하고 찬미하려고 했으니까요. 그래서 그날 리와 의논할 때 굉장히 뭉클했어요."[23]

2007년 10월 5일에 열린 〈라 담 블뢰〉 패션쇼는 맥퀸이 제2의

엄마라고 생각했던 여성을 위해 이미지로 정성스럽게 구현한 묘비명과 같았다. 블로 역시 맥퀸이 아들을 대신하는 존재라고 생각했다. "그는 내 아이예요. 저는 그를 사랑해요."[24] 〈라 담 블뢰〉 패션쇼를 보러 온 관객은 파리의 팔레 옴니스포르에 입장하자마자 이사벨라 블로가 패션쇼장에 와 있다고 느꼈다. 패션쇼 준비팀이 드넓은 운동장을 블로가 가장 좋아했던 향수 프라카스Fracas의 향으로 채웠기 때문이다. 한 패션 기자가 향수의 효과를 언급했다. "블로의 친구와 동료는 그녀의 유령이 함께 있다고 느꼈을 것이다."[25] 새파란 네온 조명으로 만든 거대한 새가 날갯짓하는 이미지와 함께 패션쇼가 시작했다. 블로의 영혼을 상징하는 새가 런웨이 입구 위에서 마침내 자유롭게 커다란 날개를 퍼덕였다. 맥퀸은 컬렉션을 제작하면서 블로의 개성뿐 아니라 블로의 아름다운 육체도 함께 기리고자 했다. 모델들은 과장된 모래시계 형태를 닮은 옷을 입었다. "블로의 실루엣에서 가장 눈에 띄는 특징인, 깊이 파인 V자 네크라인으로 드러나는 클리비지와 코르셋으로 강조한 허리선"에 경의를 표하는 듯했다.[26] 패션쇼가 끝나자 맥퀸은 타탄 킬트와 미키 마우스가 그려진 스웨터를 입고 필립 트리시와 함께 무대로 걸어 나왔다.

〈라 담 블뢰〉 패션쇼, 특히 배경 음악으로 흘러나온 가수 닐 다이아몬드Neil Diamond의 「날 연주해 줘요Play Me」는 맥퀸의 감정을 강하게 자극했다. 패션쇼장에는 "당신은 태양, 나는 달You are the sun, I am the moon"이라는 노랫말이 끝없이 울려 퍼졌다. 알렉산더 맥퀸과 이사벨라 블로가 맺은 공생 관계의 본질을 강조하는 표

현이었다. 둘은 서로 의지하며 살아갔다. 사실 어느 정도는 이사벨라 블로가 알렉산더 맥퀸을 만들어 냈다. 하지만 맥퀸은 점차 성공하고 자신감을 얻자, 정신 건강이 나빠져 가는 블로를 멀리하려고 애썼다. 블로가 떠나고 없는 지금, 맥퀸은 온 세상이 망가졌다고 느꼈다. 맥퀸은 블로가 세상을 뜨자 자기 인생에 "커다란 구멍"이 생겼다고 밝혔다.[27] 그리고 심령술사를 만나면서 약간의 위안을 얻었다. 그는 블로의 영혼이 편히 쉬고 있는지, 자기를 탓하지는 않는지 알아내고 확신을 얻어야 했다. 그래도 맥퀸은 여전히 불안해했다. 맥퀸을 담당한 정신과 의사 스티븐 페레이라 박사는 그가 2007년부터 불안 장애와 우울 장애를 겪기 시작했다고 밝혔다. 불안 장애와 우울 장애의 전형적 증상은 낮은 자존감, 수면 장애, 피로와 무기력, 과민 반응과 비관주의, 걱정 등이었고, 증세를 일으키는 위험 인자로는 스트레스와 어린 시절의 트라우마, 심각한 질병이나 만성 질병이 있었다. 맥퀸은 위험 인자와 증상을 전부 갖고 있었다. 페레이라 박사는 최선을 다했지만 "맥퀸이 병원에 물리적으로나 정신적으로나 나타나도록 하는 일이 어마어마하게 힘들었다"고 밝혔다.[28]

맥퀸은 〈라 담 블뢰〉 패션쇼를 끝내고 남자 친구 글렌 티우와 함께 인도 케랄라로 여행을 떠났다. 티우는 케랄라에서 일주일 동안 머무르고 할머니 생신 때문에 호주에 들렀다가 런던으로 돌아갔다. 맥퀸은 부탄으로 날아가서 숀 린을 만났다. 맥퀸은 부탄에서 불교에 푹 빠져 기본 교리를 배웠다. "제가 가 보라고 제안했어요." 재닛이 말했다. "몇 년 전에 부탄을 다녀온 사람들이

정말로 겸허해진다고 말해 줬거든요. 동생의 우울증에 도움이 되겠다고 생각했죠."[29] 맥퀸은 윤회와 업보, 번뇌, 열반 등 불교의 중심 교리를 배워서 블로를 잃은 상실감에 대처할 수 있었을 뿐 아니라 한동안 어두운 생각과 공포도 떨쳐 낼 수 있었다. 나중에 맥퀸은 베스널 그린에 있는 런던 불교 센터를 이따금 방문했다. 가끔 염주도 들고 갔고 대표적인 불교 경전도 상당수 샀다. 그는 부탄 여행을 "순례"라고 묘사하면서 "나를 바꿔 놓았다"고 이야기했다.[30] 2007년 11월, 런던으로 돌아온 맥퀸은 히스로 공항에서 택시를 타고 티우가 일하던 소호의 바로 가서 그에게 염주를 선물하며 헤어지자고 말했다. "우리가 똑같은 일을 반복할 수 없다는 사실을 잘 알았어요. 앞으로 나아갔다가 다시 뒤로 물러서는 일을 끝없이 할 수는 없었죠." 티우가 말했다. "다시는 만나서 이야기하지 못했어요. 리가 휴대 전화 번호를 계속 바꾼 탓에 문자 메시지를 보낼 수도 없었죠. 두 번 다시 리를 보지 못했어요. 중요한 문제가 해결되지 않고 남아 있는 기분이었죠."[31]

맥퀸은 그해 크리스마스를 재닛 누나와 함께 페어라이트 오두막에서 보냈다. 크리스마스 아침에는 이사벨라 블로를 위해 촛불도 하나 켰다. 재닛은 "이사벨라는 세상을 뜬 날부터 결코 동생의 마음속에서 멀어진 적이 없어요"라고 이야기했다.[32] 맥퀸이 2008년 봄에 이렇게 밝혔다. "이사벨라가 죽고 많이 깨달았어요. 저 자신에 관해 많이 깨달았죠. 인생은 살 만한 가치가 있다는 사실을 깨달았어요."[33]

맥퀸의 친구들은 그가 한동안 더 밝고 낙관적으로 변했다고 말했다. 맥퀸은 긍정적 미래를 보았고 새로운 계획을 세우기 시작했다. 해크니에서 떠나고 싶었던 그는 건축가 가이 모건해리스Guy Morgan-Harris에게 새 아파트나 주택을 알아봐 달라고 부탁했다. 잘생기고 말솜씨가 세련된 모건해리스는 아내와 함께 부티크 건축 사무소를 운영하고 있었다. 맥퀸은 2006년 봄에 캐도건 테라스에 있는 집을 약간 보수해야 했는데, 개인 비서 케이트 존스Kate Jones의 추천으로 모건해리스를 만났다. 맥퀸은 모건해리스를 처음 만난 날부터 그를 신뢰했다. "맥퀸은 굉장히 예리하고 재치 있고 웃겼어요." 모건해리스가 당시를 회상했다. "항상 다른 사람을 긴장하게 했죠. 하지만 불손한 정신 아래에는 따뜻함이 가득했어요." 모건해리스는 트위크넘의 몽펠리어 로에서 멋진 집을 찾았지만, 맥퀸은 런던 중심에서 그렇게 멀리 떨어질 수 없다고 못 박았다. 그러자 모건해리스는 화이트홀 코트에서 템스강을 내려다보는 넓은 아파트를 발견하고 그에게 추천했다. 2008년 2월 1일, 맥퀸은 425만 파운드였던 그 아파트를 방문해 보고 위치와 전망, 널찍한 공간(서로 연결되는 거실이 세 개였다)에 감동했다. 게다가 오랜 친구 폴리타 세지윅도 같은 건물에 살고 있었다. 하지만 맥퀸은 아무리 커다란 발코니가 있어도 개 세 마리를 데리고 5층에서 살 수는 없다고 생각했다. 결국 맥퀸은 메이페어의 그린 스트리트 7번지에 있는 호화 아파트를 빌려서 2008년 말까지 지내다가 클러큰웰의 하프문 코트에 있는 상업용 건물에 관심을 보였다. 그는 그 건물을 개 세 마리가 지낼 수 있는

옥상 정원과 자기 작품을 전시할 자그마한 공간까지 완비한 집으로 개조할 계획을 세웠다. 하지만 건물이 사무실과 너무 가깝다는 생각에 결국 단념했다.

맥퀸은 런던을 벗어날 생각도 해 봤다. 그는 모건해리스에게 페어라이트에 있는 작은 시골 오두막을 확장하고 개조할 계획을 세워 달라고 요청했다. 하지만 오두막이 무너질 수도 있다는 생각에 결국 대규모 공사는 시도하지도 못했다. 어느 날, 맥퀸은 모건해리스를 장엄한 바닷가 경치가 내려다보이는 오두막 뒤편 들판으로 데려가서 그곳에 초현대적인 집을 지어 달라고 했다. "맥퀸은 지하에 콘크리트 터널을 뚫고 싶어 했어요. 터널 끝에는 집으로 올라올 수 있는 승강기를 설치하고요. 그 정도면 〈007〉 시리즈 악당의 은신처나 다름없죠." 모건해리스가 말했다. "집을 알루미늄으로 도금해서 산허리에 막 추락한 우주선처럼 보이길 바랐어요. 하지만 그곳은 자연 경관이 너무도 뛰어나서 건축 허가를 받을 확률이 5퍼센트 정도밖에 안 됐죠. 그가 미키마우스 스웨터를 입고 행복하고 느긋한 표정으로 그 들판을 돌아다니면서 건축 계획에 대해 열변을 토하던 모습은 절대 잊지 못할 거예요. 그 집을 실제로 지었다면 무척 좋아했겠죠."[34]

맥퀸은 다시 찾은 희망을 2008년 2월에 선보인 패션쇼 〈나무에서 살았던 소녀The Girl Who Lived in the Tree〉에서 고스란히 드러냈다. 그는 언젠가 페어라이트 오두막에서 정원에 위풍당당하게 서 있는 느릅나무를 바라보다가 나뭇가지 위에서 사는 소녀의 환영을 봤다고 말했다. "그 소녀는 나무에 사는 야생 동물이었어

요. 땅으로 내려와서 공주님으로 변신했죠."³⁵ 맥퀸은 환경 미술가 커플인 크리스토와 잔느클로드Christo and Jeanne-Claude의 작품처럼 보이는 거대한 나무를 옷감으로 만들어서 런웨이 한가운데에 세웠다. 나무의 색깔은 얼음장처럼 차가워 보이는 파란색에서 싱그러운 초록색으로, 다시 짙은 노란색으로 바뀌며 런웨이를 물들였다. 그에 맞춰 의상 색깔도 장례식에 어울릴 검은색에서 창백한 회색으로, 다시 순결한 흰색, 기품 있는 붉은색으로 변했다. 맥퀸은 인도와 부탄을 여행했던 기억과 노먼 하트넬Norman Hartnell이 디자인한 드레스를 입은 엘리자베스 2세의 사진에서 영감을 얻었다. 그 결과 컬렉션 의상은 영국의 식민 지배를 받던 시기의 인도와 왕실의 분위기가 굉장히 인위적으로 뒤섞인, 달콤한 동화에서 나온 것처럼 보였다. "이제 어둠에서 빠져나와 빛으로 들어갈 때가 됐어요." 맥퀸이 설명했다.³⁶ 〈나무에서 살았던 소녀〉 패션쇼를 열던 날, 맥퀸은 알렉산더 맥퀸이 처음으로 수익을 냈다고 발표했다. "제 브랜드가 성공하리라는 사실을 결코 의심한 적이 없어요."³⁷

2008년 3월, 맥퀸은 로스앤젤레스로 날아가서 윌리엄 러셀이 디자인한 멜로즈 애비뉴의 새 매장에 대한 마무리 작업을 감독했다. 맥퀸은 영국 조각가 로버트 브라이스 뮤어Robert Bryce Muir에게 스테인리스강으로 2.7미터짜리 인체 조각상을 만들어 달라고 의뢰했다. '미국의 천사Angel of the Americas'라는 제목이 붙은 조각상은 매장 지붕에 있는 돔에 둥둥 떠 있는 것처럼 보이도록 설치되어 매장 안팎에서 볼 수 있었다. "그래야 건물의 모습을 온

전하게 표현할 수 있죠." 맥퀸은 로스앤젤레스 매장을 대성당에 비유하며 설명했다. 한편 가수 에이미 와인하우스Amy Winehouse가 개장 행사에서 노래하기로 되어 있었지만 나타나지 않았고, 맥퀸은 이를 "비자 문제" 때문이었다고 해명했다.[38] 그러나 사실은 훨씬 더 복잡했다. 맥퀸은 첼시에서 열린 한 파티에 아치 리드와 함께 참석했다가 와인하우스를 만났었다. "그런데 둘이서 다퉜어요. 리가 뭐라고 했는데 와인하우스가 길길이 날뛰었죠." 리드가 당시 상황을 설명했다. 리드의 설득으로 맥퀸은 와인하우스에게 1만 5천 파운드나 하는 드레스를 보내 사과했다. 하지만 와인하우스는 맥퀸의 드레스를 받고 혐오스럽다며 바비큐 그릴에 그 옷을 던져 버렸다.[39] "게다가 와인하우스는 셀프리지스Selfridges 백화점에 걸려 있던 맥퀸 드레스에 침을 뱉었어요. 옷이 더러워져서 옷값을 물어내야 했죠. 처음에는 돈을 내지 않겠다고 했다가 마음을 바꾸고 말했대요. '좋아요. 하지만 알렉산더 맥퀸한테 제가 그 사람의 드레스를 망쳐 놨다고 전하세요.'"[40]

맥퀸은 로스앤젤레스에서 뉴욕으로 이동했다. 3월 17일, 그는 서른아홉 번째 생일을 맞아 맨해튼 웨이벌리 인 호텔에 트리노 버케이드와 세라 버튼, 애너벨 닐슨, 옛 남자 친구 제이 마사크레 (그는 2006년부터 알렉산더 맥퀸의 남성복 패션쇼에서 스타일리스트로 일했다), 케리 유먼스, 배우 클로에 세버니Chloë Sevigny, 스티븐 클라인, 수 스템프 등을 초대해서 파티를 열었다. 스템프가 찍은 사진 속에서 브이넥 스웨터와 흰 셔츠, 넥타이 차림에 염소수염을 뽐내는 맥퀸은 행복하고 편안해 보인다. 맥퀸은 1994년에 처

음으로 수 스템프를 만났지만, 이듬해 스템프는 런던에서 뉴욕으로 이주했다. 맥퀸은 맨해튼에 오면 스템프를 자주 만났다. "그 사람을 보면 자기가 정말로 좋아하거나 관심 있는 영역에서는 결코 타협하지 않고 끝없이 열정을 쏟는 면이 참 좋았어요." 스템프가 이야기했다. "틀림없이 그의 내면에는 악마도 있었고 문제도 많았죠. 하지만 저는 그가 웃던 모습을 기억하고 싶어요. 발작하듯이 짓궂게 웃었고 다른 사람에게 웃음을 전염시켰죠. 그 웃음이 그리워요."[41]

2008년 4월, 맥퀸은 구찌가 봉급 인상을 수락했다는 소식을 들었다. 그해 맥퀸은 1천만 파운드를 받았다. 봉급을 받은 맥퀸은 재닛 누나와 조카 클레어Claire McQueen, 5개월 된 조카손자 토미Thomas Alexander McQueen가 괜찮은 집에서 함께 살 수 있도록 캐도건 테라스의 옆집을 샀다. 재닛은 8월 말에 캐도건 테라스로 이사했고 저녁이면 동생의 집에 자주 가서 함께 식사했다. 그들은 컬럼비아 로드 꽃 시장에 놀러 가는 일도 즐겼다. 한번은 맥퀸이 누나가 주말을 즐길 수 있도록 누나를 배드민턴 근처에 있는 스파에 보내 줬다. "동생은 정말 아낌없이 베풀었어요. 그래서 저는 함께 외출하면 기쁘게 밥을 샀죠. 늘 자기가 밥값을 내기를 바라는 사람에게 동생이 고마워하지 않는다는 사실을 알았으니까요."[42]

맥퀸은 어느 날 재닛과 함께 이즐링턴을 걸어 다니다가 에식스로드의 전문 박제 가게 겟 스터프드에서 뒷다리로 서 있는 거대한 북극곰을 보았다. 그는 넋이 나가서 그 곰을 당장 구매했고 클러큰웰 로드에 있는 호화로운 새 사무실에 세워 두었다. "그날 동

생은 기린 머리도 샀어요." 재닛이 이야기했다. "그 동물이 자연
사했는지 확인하고 샀을 거라고 믿어요. 걔는 동물에게 잔인하
게 대하는 걸 싫어했거든요."[43]

2008년 여름에 맥퀸은 〈자연스러운 구별, 부자연스러운 선택
Natural Dis-Tinction, Un-Natural Selection〉 컬렉션 작업에 돌입했다. 그는
찰스 다윈Charles Darwin의 이론에서 영감을 받았다. "그리고 산업
혁명에도 관심이 갔어요. 제가 봤을 때 산업 혁명으로 균형이 깨
졌어요. 그때부터 인간이 자연보다 더 강해졌고 진짜로 파괴가
시작되었죠." 맥퀸이 설명했다. "이번 컬렉션은 세상을 바라보며
우리가 무슨 짓을 저질렀는지 깨달아야 한다는 생각으로 만들었
어요."[44] 맥퀸은 조카 게리에게 특수 렌즈 없이 3D 이미지를 만드
는 렌티큘러 인화 방식으로 자기 얼굴이 해골로 변해 가는 이미
지를 만들고, 이를 활용해 패션쇼 초대장을 디자인해 달라고 부
탁했다(훗날 메트로폴리탄 미술관은 〈잔혹한 아름다움〉 전시의 카탈
로그 표지에 이 기묘한 이미지를 사용했다). "그 이미지에는 무의식
적인 메시지가 있었을 거예요. 삼촌은 평생 죽음과 손잡고 걸었
어요."[45]

10월 3일, 과거에 시체 안치소였던 파리 소재의 르 상카트르에
서 〈자연스러운 구별, 부자연스러운 선택〉 패션쇼가 동물 울음소
리와 함께 시작했다. 맥퀸은 파리의 박제상에서 사들인 북극곰
과 코끼리, 흑표범, 기린, 아르마딜로 등을 런웨이에 줄 세워 놓았
다. 회전하는 지구 이미지가 객석 위에 나타나더니 인간을 다른
종으로 바꿔 놓은 듯한 옷을 입은 모델들이 등장했다. 거대한 쥐

가오리 지느러미처럼 생긴 망토, 스와로브스키 크리스털로 뒤덮여 무지갯빛으로 반짝이는 점프 슈트, 무늬가 대칭으로 찍혀 있어서 걸어 다니는 로르샤흐 테스트* 종이처럼 보이는 옷 때문에 모델들은 우주 시대에 만들어진 노아의 방주에서 나타난 듯했다. 쇼가 피날레를 향해 가자 지구 이미지가 하늘에서 지상을 이리저리 응시하는 안구로 바뀌었다. 초현실적인 분위기를 더하려는 듯, 맥퀸이 토끼 의상을 입고 무대에 등장했다. 아마 2001년에 개봉한 영화 〈도니 다코Donnie Darko〉에서 토끼 의상을 입은 사람이 지구 멸망이 임박했다고 경고하는 장면을 본떴을 것이다. "우리가 탐욕 때문에 지구를 죽이고 있다고 생각해요." 맥퀸이 말했다. "모든 종種이 취약하지만 동물은 정말 약자예요. 우리는 실제로 우리 자신과 동물을 멸종시키고 있어요."[46]

2008년 11월 6일, 맥퀸은 택시 기사인 마이클 형이 히스로 공항에 택시를 대고 있다가 심각한 심장 마비를 일으켰다는 소식을 들었다. 당시 48세였던 마이클은 헬리콥터로 병원에 이송되었다. "제세동기로 전기 쇼크를 네 번이나 줘야 했대요." 마이클이 회상했다. 그가 정신을 차리자 맥퀸이 병문안을 왔다. "동생이 침대 끝에 앉아서 물었어요. '뭔가 봤어? 문 같은 게 있었어?' 제가 저세상에서 뭔가 보지는 않았는지 알고 싶어 했어요. 제가 저승 문턱을 넘은 적이 몇 번 있거든요." 마이클은 웃으면서 동생에

* 스위스 출신의 정신과 의사인 헤르만 로르샤흐Hermann Rorschach(1884~1922)가 고안한 성격 검사. 잉크가 좌우 대칭으로 그려져 있는 여러 장의 카드를 보고 피험자가 나타내는 반응으로 결과를 낸다.

게 꺼지라고 말했다.[47]

맥퀸은 그 어느 때보다도 '저세상'에 사로잡혔다. 아치 리드는 맥퀸이 인터넷으로 메릴린 먼로Marilyn Monroe의 자살을 조사하고 검시 보고서를 전부 읽기 시작했다고 말했다. 또 맥퀸은 리드에게 선물을 잔뜩 줬다. 구찌 캐시미어 스웨터를 상자에 가득 담아 주기도 했고, 다이아몬드가 박힌 까르띠에 빈티지 시계를 선물하기도 했다. 그러면서 "그걸로 나를 기억해"라고 말했다. 리드가 맥퀸에게 어디 갈 예정이냐고, 왜 기념으로 간직해야 할 선물을 주느냐고 캐묻자 맥퀸은 아무런 대답도 하지 않았다.[48]

맥퀸은 2008년 말에 리드와 헤어졌고 새해가 되자 너무 외로워서 인터넷으로 사람을 만나려고 했다. 그래서 데이트 사이트인 게이다에서 활발하게 활동했다. 그는 사진작가 데릭 산티니 Derrick Santini가 찍어 준, 카고 바지와 회색 카디건 차림의 공식 사진을 프로필에 올렸다. 1월에는 포르노 스타 폴 스태그Paul Stag에게 에스코트 서비스를 요청했다. 스태그는 그린 스트리트에 있는 맥퀸의 아파트를 방문해 시간당 150~200파운드를 받았다. 스태그는 당시를 이렇게 말했다. "마약도 있었고 포르노도 있었어요. 다른 사람이 낄 수도 있었죠. 어쩌면 다른 남창이 올 수도 있었고요. 그 사람은 여럿이서 하는 걸 진짜 좋아했어요."

패션 관련 잡지나 기사를 읽지 않았던 스태그가 맥퀸을 몰라봤기 때문에 맥퀸은 스태그를 집으로 불러들이면서도 편하게 느꼈을 것이다. "그 사람은 남자다웠어요. 패션업계와 전혀 안 어울렸

죠." 스태그가 말했다. "그가 누구인지 모르는 사람이라면 그를 성공한 자동차 딜러나 고철 딜러라고 생각했을 거예요." 맥퀸과 스태그는 3주 동안 일주일에 두세 번씩 만났다. 그러다 스태그가 맥퀸에게 관계의 본질을 바꿔 볼 생각은 없냐고 물었다. 그때부터 둘은 서로를 남자 친구라고 생각했다. 하지만 맥퀸은 남자 친구가 계속 에스코트 서비스를 해야 한다는 사실을 받아들였다. 스태그는 절대 마약에 손대지 않았기 때문에 가끔 맥퀸의 마약 습관에 당황했다. "그 사람한테 마약은 몸에 배어서 너무도 당연한 존재가 됐어요. 담배가 습관이 된 사람도 있고 진 토닉이 습관이 된 사람도 있잖아요."[49] 재키도 맥퀸의 마약 사용에 대해 이렇게 이야기했다. "동생이 점점 더 과하게 마약을 한다고 들었어요. 가족끼리 했던 말로 미루어 보건대, 막내는 이사벨라가 죽은 후로 변한 것 같았어요. 방탕하고 자기 자신을 파괴하는 식으로 생활했을 거예요."[50]

맥퀸의 친구들은 그가 '티나'라는 메스암페타민 가루에 손대기 시작했다고 말했다. 중독성이 굉장히 높은 티나는 '약에 취해서 섹스를 하는' 문란한 게이들 사이에서 특히 인기 있었다. 패션계 내부자인 마타브 싱클레어Matav Sinclair(가명)는 맥퀸과 섹스 파트너를 공유했다면서, 그 남자한테서 맥퀸이 티나를 즐긴다는 말을 들었다고 증언했다. 싱클레어 역시 일주일간 티나를 시도했고 며칠 동안 눈앞에서 새로운 세상이 펼쳐지는 기분을 느꼈다. 그러자 섹스는 인생에서 가장 중요한 일이 되었고, 갈수록 강렬한 성적 쾌감을 추구해야만 했다. 하지만 한동안 섹스와 마약

에 탐닉하고 나면 공허함과 우울감이 찾아왔다. "제 안에 있었던 선한 부분이 전부 빠져나가서 너무 외롭고 슬펐어요. 살면서 겪어 본 일 중에 가장 무서웠죠. 그때 티나를 하는 사람의 눈이 텅 비어서 어둡고 흐리다는 사실을 알게 됐어요. 마치 눈이 죽어 버린 것처럼요."[51]

끝도 없이 새로움을 추구하는, 순간의 본질을 포착하는 데 중독되어 날뛰는 패션계에서는 이제 행복할 수 없음을 맥퀸은 깨달았다. 맥퀸은 돌이켜서 생각해 보니 구찌와 절대 계약하지 말았어야 했다고 세바스티안 폰스에게 털어놓았다. "하지만 이제는 빠져나갈 수 없어. 나는 내가 만든 감옥에 갇힌 거야."[52] 맥퀸은 수백만 파운드를 펑펑 쓸 수 있는 생활에서 벗어나 다른 길로 나아갈 생각을 잠깐 해 봤다. 그는 캐나다 연출가 로베르 르파주Robert Lepage가 연출한 현대 무용 작품 〈에온나가타Eonnagata〉의 의상을 디자인하기도 했다. 18세기의 외교관이자 스파이, 복장 도착자인 슈발리에 데옹Chevalier d'Eon을 다룬 이 작품은 2009년 2월 런던의 새들러스 웰스에서 초연되었다. 맥퀸은 사진작가가 되겠다거나 디자인 학교를 세우겠다는 옛꿈을 다시 재미 삼아 생각했고, 실제로 슬레이드 예술 대학교에서 일자리를 얻기도 했다. 심지어 폴 스태그에게는 게이 포르노 스튜디오를 열고 싶다는 바람을 털어놓았다. 하지만 맥퀸은 자기가 회사를 떠나면 수많은 직원의 경력과 생계를 망쳐 놓을 것이라고 걱정하며 결코 그 바람을 이룰 수 없다고 생각했다.

맥퀸은 자신이 아는 유일한 방법으로 좌절감을 몰아냈다. 새

컬렉션을 디자인해서 패션업계를 공격했다. 맥퀸은 새 컬렉션을 만들 때 자신이 수집한 예술품 중 네덜란드 사진작가 헨드릭 커스텐스Hendrik Kerstens가 딸 폴라Paula Kerstens를 찍은 사진에서 영감을 받았다고 밝혔다. 요하네스 페르메이르Johannes Vermeer의 회화•를 개작한 사진 속에서 폴라는 하얀 비닐봉지를 머리에 쓰고 있다. 맥퀸은 이 이미지를 패션쇼 초대장에 활용했다. 2009년 3월 10일 파리의 팔레 옴니스포르에서 열린 〈풍요의 뿔〉 패션쇼는 정신 병원 같은 무대에서 선보였던 〈보스〉 패션쇼와 한 쌍을 이뤘다. 모델들은 새하얀 얼굴에 리 바워리를 연상시키듯 새빨간 입술을 과장되게 그려서 광대 같아 보였다. 그들은 〈보스〉 패션쇼의 정신 병원에서 탈출해서 한때 프랑스 쿠튀리에의 소유였던 화려하고 사치스러운 드레스 룸에서 제멋대로 놀다 나온 것 같았다. 맥퀸은 디올이 새로 발표한 스타일과 패션 디자이너 폴 푸아레Paul Poiret의 드레스, 지방시의 검은색 미니 드레스, 안무가 매슈 본Matthew Bourne의 현대 무용 〈백조의 호수Swan Lake〉, 사진작가 세실 비턴Cecil Beaton이 디자인한 영화 〈마이 페어 레이디My Fair Lady〉 의상, 사진작가 어빙 펜Irving Penn의 사진 작품, 심지어 맥퀸 자신의 기존 디자인을 참고해서 컬렉션을 만들었다. 모델들은 필립 트리시가 비닐봉지와 깡통, 우산, 휠 캡으로 만든 '모자'를 썼다. 깨진 거울 조각으로 뒤덮인 무대 한가운데에는 거대한 쓰

• 네덜란드 출신의 화가 요하네스 페르메이르(1632~1675)의 대표작 중 하나인 〈진주 귀고리를 한 소녀Het Meisje met de Parel〉(1665)를 가리킨다.

레기 더미가 쌓여 있었다. 자세히 보면 쓰레기 더미에는 맥퀸이 과거 컬렉션에서 활용했던 소품들이 뒤섞여 있었다. "상황이 전부 너무 뻔해요." 맥퀸은 『뉴욕 타임스』의 에릭 윌슨Eric Wilson에게 자신의 생각을 털어놓았다. "패션은 정말이지 너무 빨리 바뀌고 너무 쉽게 버려져요. 그게 가장 큰 문제예요. 오래 가는 게 없어요."[53]

세라 버튼은 맥퀸이 어떤 식으로 〈풍요의 뿔〉 컬렉션을 만들었는지 설명했다. "패션쇼에서 두 번째로 등장한 룩은 전통적인 하운드 투스 무늬hound tooth check• 직물에 래커 칠을 해서 만들었어요. 리가 직접 재킷을 잘랐죠. 재킷을 싹둑 잘라 버리고 비대칭적인 기모노 소매를 만들었어요. 그러더니 옷깃도 떼어 내고 다시 만들었어요. 바닥에 옷감을 펼쳐 놓고 잘라서 딱 맞는 옷깃 모양을 만들어 냈죠. 믿을 수 없었어요."[54]

〈풍요의 뿔〉 컬렉션은 2008년을 강타한 금융 위기에 대한 반응이기도 했다. 맥퀸이 수재나 프랭클 기자에게 말했다. "저는 우리가 살아가는 시대를 묘사하는 데 관심이 많아요. 이번 컬렉션은 우리 시대의 어리석음을 묘사하죠. 제가 디자인한 옷을 보면 사람들이 우리 시대를 돌아보고 우리가 제멋대로, 닥치는 대로 소비했기 때문에 이 지경이 되어 불경기를 겪는다는 사실을 깨달을 거예요."[55] 2008년에 맥퀸은 사진작가 닉 와플링턴Nick Waplington에게 〈풍요의 뿔〉 컬렉션을 만들기 시작해서 패션쇼를

• 개의 이빨이 나란히 놓인 것처럼 보이는 체크무늬.

열기까지의 모든 과정을 기록해 달라고 요청했다. "그 더럽고 지저분한 일을 전부 기록해 줘요."[56] 와플링턴의 작품을 소장하고 있던 맥퀸은 와플링턴에게 〈풍요의 뿔〉 제작 과정을 담은 사진집에서 자신의 유산이 잘 드러났으면 좋겠다고 말했다. 와플링턴이 당시를 회상했다. "맥퀸은 〈풍요의 뿔〉 컬렉션이 지난 15년 동안 자신이 만든 컬렉션에서 아이디어를 뽑아 재활용한 야심 찬 회고전이라고 생각했어요."[57]

〈풍요의 뿔〉 패션쇼에는 맥퀸이 과거 패션쇼에서 사용한 여러 음악을 조금씩 추출한 샘플과 록 가수 메릴린 맨슨Marilyn Manson의 「아름다운 사람들The Beautiful People」이 흘러나왔다. 그리고 〈보스〉 패션쇼와 〈판테온 레쿰〉 패션쇼와 마찬가지로, 쇼가 마지막을 향해 가자 심장 모니터의 신호음이 나오다가 마침내 심장 박동이 멈추면 울리는 삐 하는 음이 길게 울려 퍼졌다. 맥퀸은 패션쇼가 끝난 직후에 언제나 무기력했다. 하지만 이번에는 우울증이라는 검은 유령을 떨쳐내는 일이 유달리 힘들었다. 마흔 번째 생일이 다가왔지만, 그는 3월 13일 금요일에 올해는 생일을 축하하지 않겠다고 마음먹었다. 하지만 주말을 보내고 마음을 바꾼 그는 쇼디치 하우스 호텔에 전화를 걸어 17일 화요일 밤에 꼭대기 층에서 파티를 열겠다며 예약을 했다. 생일 파티에는 가수 베스 디토Beth Ditto와 케이트 모스, 스텔라 맥카트니도 왔다. 한편 맥퀸의 옛 애인 머리 아서는 맥퀸의 생일에 우연히 쇼디치 호텔의 회원제 클럽에 놀러 왔다가 비공개 파티 때문에 입장할 수 없다는 말을 들었다. 그렇게 그는 발길을 돌려 나가다가 사탕 한 봉지를 먹고

있던 맥퀸과 마주쳤다. 아서가 맥퀸에게 생일 축하 인사를 건넸고, 둘은 5분 정도 이야기를 나눴다. 대화가 끝나자 맥퀸은 아서에게 파티에 오라는 말도 없이 다시 클럽 안으로 들어갔다. 그해말 마흔 번째 생일을 맞은 아서는 쇼디치에 있는 조지 앤드 드래곤 펍에 친구를 50명 정도 불러 샴페인 파티를 열었고, 이때 맥퀸도 초대했다. "그의 비서한테 답장을 받았어요. '초대해 주셔서 감사합니다만 알렉산더 맥퀸 씨는 파티에 참석하지 못합니다.' 마음이 좀 아팠죠."[58]

2009년 봄, 맥퀸은 전용 비행기를 타고 애너벨 닐슨과 함께 마요르카로 휴가를 떠났다. 둘은 맥퀸이 마요르카에 사 두었던 집에 머물렀다. 그때쯤 마요르카 별장은 대리석 바닥과 유리 칸막이, 값비싼 회화와 사진 작품 등을 모두 갖추고 런던에 있는 집과 똑같이 재단장을 마친 상태였다. 맥퀸은 세바스티안 폰스가 마요르카에 있다는 말을 듣고 그에게 놀러 오라고 연락했다. 폰스는 아버지가 위중해서 맥퀸과 오래 있을 수는 없었지만 오랜 친구 곁에 꼭 있어야 할 것만 같았다. 그러던 어느 날 밤, 닐슨이 자러 간 사이에 맥퀸과 폰스는 테라스에서 이야기를 나눴다. 둘은 지난날에 대해서, 폰스가 맥퀸의 회사를 떠나야겠다고 생각했던 이유에 대해서, 갈수록 심해지는 맥퀸의 폐소 공포증에 대해서 대화했다. 맥퀸은 이사벨라 블로의 머리카락을 넣어 둔 반지를 폰스에게 보여 줬다. 확실히 맥퀸은 블로에게 못되게 굴었던 일에 여전히 죄책감을 느끼고 있었다. "말을 들어 보니 리는 이사벨라를 더 많이 도와주지 못했다며 후회하고 있었어요."

폰스는 맥퀸이 그날 아침 죽음에 관한 불교 경전을 읽었다는 사실은 알았지만, 그가 테라스에서 대화하다가 충격적인 말을 할 줄은 예상치 못했다.

"난 마지막 컬렉션을 이미 디자인해 놨어." 맥퀸이 말했다.

"무슨 말이야, 마지막 컬렉션이라니? 다음 컬렉션 말이야?"

"아니, 내 마지막 컬렉션. 어떻게 할지 머릿속에 다 있어."

"그게 무슨 말이야?"

"마지막 컬렉션에서 자살할 거야. 다 끝낼 거야."

맥퀸은 계획을 이야기했다. 마지막 패션쇼를 열고 관객이 보는 앞에서 자살할 생각이었다. "투명 아크릴이나 유리로 커다란 상자를 만들겠다고 했어요. 그 안에 유리 상자를 또 넣고요." 폰스가 설명했다. "쇼가 피날레를 향해 가면 무대 밑에서 그 상자로 나와서 머리에 총을 쏘겠다고 했죠. 산산조각 난 뇌가 유리 벽에 묻어서 뚝뚝 흐르도록 말이죠."

너무도 충격적인 이야기라 폰스는 맥퀸의 말을 제대로 이해할 수 없었다. 맥퀸은 죽음을 전부 준비해 놨다며 말을 이어 나갔다. 그는 센트럴 세인트 마틴스의 학생을 비롯해 도움이 필요한 사람들을 위한 자선 재단 사라방드를 2007년에 설립했고 유언장도 모두 작성해 둔 상태였다. 폰스는 이렇게 말했다. "(마요르카에서 보내던 와중에) 또 다른 날 밤에는 집에 도끼가 있냐고 물어봤어요. '지하실에 가서 도끼가 있는지 찾아봐 줄래?' 왜 그러냐고 물어보니까 그냥 필요하다고만 했어요. 제가 지하실에서 살펴보고 하나도 없다고 말하니까 나가서 사 오라고 했어요. 제가 상황을

이해하지 못한다면서 자기를 지킬 무기가 필요하다고 했죠. 마요르카에 올 때 전용 비행기를 탔던 것도 경비견 칼룸을 데리고 다녀야 했기 때문이라고 설명했어요. 자기를 뒤쫓는 사람들이 있다면서요."

폰스는 맥퀸의 정신 건강 상태가 너무 걱정스러워서 맥퀸의 런던 사무실로 전화를 걸었다. 하지만 사무실 직원에게서 맥퀸은 괜찮으며 걱정할 일은 하나도 없다는 말만 들었다. "아니에요, 안 괜찮다고요. 걔 정말 엉망이에요."[59]

자살을 시도하려고 마음먹은 사람들이 대체로 그렇듯, 맥퀸도 밖에서는 멀쩡해 보이도록 연기하는 데 익숙했다. 그는 런던으로 돌아와 6월에 밀라노에서 발표할 남성복 컬렉션과 다음 여성복 컬렉션 〈플라톤의 아틀란티스Plato's Atlantis〉를 제작하기 시작했다. 2009년 4월, 집을 옮기고 싶었던 그는 다시 모건해리스를 만났다. 맥퀸이 원했던 집은 메이페어의 던레이븐 스트리트 17번지에 있는 넓은 아파트였다. 그곳은 1층과 지하층을 모두 쓸 수 있었고, 가격은 252만 5천 파운드였다. "맥퀸은 그 집에 만족했어요. 그 전까지 봤던 집보다 더 진지하게 고민한다는 사실이 당장 뚜렷하게 드러나지는 않았지만요."[60] 맥퀸은 확실히 정상적이고 매력적이며 유머러스해 보였다. 하지만 맥퀸과 가까웠던 친구들은 그가 이상하게 행동한다는 사실을 알아채기 시작했다. 조이스는 아들이 마약을 점점 더 많이 사용하자 걱정스러워서 아들과 오랫동안 대화를 했고, 맥퀸은 마약을 끊겠다고 약속했다. "끊긴 했어요. 6주인지 8주 정도밖에 버티지 못했지만요." 재

닛이 말했다.[61]

2009년 봄, 재닛은 막냇동생과 마약에 대해 대화해 보려고 했다. "동생은 정말 변덕스러웠어요. 그때 제가 잘못 대처했던 것 같아요. 코카인을 하는 사람들은 성격이 꽤 난폭하게 변하기도 하거든요. 리에게도 좋은 말로 타일러 봤자 소용없었죠. 동생이 저한테 그렇게 못되게 굴도록 내버려 둘 수 없어서 저도 똑같이 퍼부어 줬어요. 화가 좀 났었거든요."[62] 그해 4월, 맥퀸과 다툰 재닛은 맥퀸의 옆집에서 나갔고 둘은 몇 달간 서로 이야기하지 않았다. 재키도 맥퀸과 싸웠다. "저는 그저 동생이 원래 모습대로 돌아오기만을 기다리고 있었어요. 천박하고 허세로 가득한 패션계를 곱게 보지 않았고요. 거기에서는 누구나 친구가 되고 싶다며 접근하지만, 리 맥퀸을 돌볼 사람은 사실 한 명도 없었어요."[63]

2009년 5월, 맥퀸은 외롭고 절망스러운 마음에 마약을 과다하게 복용했다. 나중에 재닛은 그해 5월 7일이면 이사벨라 블로의 2주기가 되기 때문에 동생이 괴로움을 이기지 못하고 도와 달라는 신호를 보냈던 것이라고 생각했다. "동생의 마음이 어떻게 움직이는지 알아요. 제정신이 아니었을 거예요."[64] 실제로 재닛은 맥퀸이 자살을 시도했다는 사실을 당시에는 몰랐고 그가 세상을 뜬 후에야 알았다. 맥퀸의 남자 친구였던 폴 스태그도 전혀 몰랐다. 그는 맥퀸이 일 때문에 굉장히 심하게 압박을 받는다고만 생각했다. "리는 말도 안 될 정도로 일을 많이 했어요. 아침 일찍 일어나서 온종일 일하고, 밤늦게까지 계속 일했죠."[65] 토니는 막냇동생이 가끔 퇴근하지 않고 사무실에 있는 침대에서 잤다고 말

했다. "다들 동생이 얼마나 부자였는지 떠들죠. 하지만 동생은 집에 가지 못했어요. 컬렉션을 하나 끝내고 나면 곧장 다른 컬렉션을 만들어야 했으니까요."[66]

2009년 7월 4일, 런던에서 게이 프라이드 퍼레이드가 열리자 맥퀸과 스태그는 축하 파티를 벌였다. 스태그는 직접 퍼레이드에 참가했다가 행사가 끝나고 맥퀸과 친구들이 있는 소호의 카페 보엠으로 갔다. "가 보니 리 패거리가 네 시간째 먹고 마시고 있었어요. 그날 오후 내내 돈을 엄청나게 썼다는 건 뻔했죠. 거의 9백 파운드가 나왔어요. 저는 그 사람들이 리가 계산하도록 몰아가는 방식이 싫었어요. 리가 소호에 지프를 몰고 와서 술을 마시는 바람에 제가 운전을 해서 집으로 가야 했죠. 리는 집에 가서 저한테 치즈 토스트를 만들어 줬어요."[67] 7월 14일, 맥퀸은 브릭스턴 아카데미 콘서트홀에서 레이디 가가를 만났다. 그는 레이디 가가의 노래를 그다지 좋아하지 않았지만 당시 스물세 살이던 뉴욕 출신 가수가 자기와 관심사가 비슷하다는 사실은 분명히 깨달았을 것이다. 맥퀸과 레이디 가가 모두 명성이 주는 압박과 위협적인 유명세, 향락주의의 방종에서 느끼는 쾌감, 섹스와 폭력의 위험한 교환에 관심을 보였다.

맥퀸의 법률 팀은 맥퀸의 유언장에 포함된 세부 사항을 마무리하느라 바빴다. 맥퀸은 유언장 초안을 2008년에 작성했고 2009년 내내 조금씩 수정했다. 그리고 2009년 7월, 마침내 맥퀸이 서명만 하면 되는 최종 유언장이 준비되었다. "만약 동생이 그 유언장에 서명하지 않았더라면 모든 게 우리 아버지한테 갔을 거예

요." 재닛이 말했다. "세상을 뜨기 전해에 동생의 마음은 엉망으로 소용돌이쳤어요."[68] 유언장을 완성한 달에 맥퀸은 다시 마약을 과다하게 복용하고 자살을 기도했다. 맥퀸이 마약 사용량을 늘리자 불안감, 편집증, 우울함도 동시에 심해졌다. 하지만 약에 취해 섹스에 탐닉할 때면 자기가 에이즈 양성 판정을 받았다는 사실을 걱정하지 않았다. 폴 스태그가 말했다. "리는 에이즈에 걸렸지만 계속 약에 취해서 콘돔도 쓰지 않고 섹스를 했어요."[69]

"리는 HIV 바이러스에 감염되어 있었지만, '알 게 뭐야'라는 식이었어요." 빌리보이*도 똑같이 말했다. "그 말을 듣는데 좀 당혹스러웠어요. 리는 끝까지 자기 자신에게 무책임했어요. 자기를 싫어했던 것 같아요. 슬프죠."[70]

보급판 브랜드 맥큐의 여성복 디자이너였던 제인 헤이워드Jane Heyward의 기억에, 사무실에서 직원들은 담배 냄새를 맡을 때마다 긴장했다. 실내 금연 규정을 감히 무시하는 사람은 맥퀸이 유일했기 때문에, 담배 냄새는 그가 다가온다는 신호였다. "그 사람은 기분이 오락가락해서 사람들을 불안에 떨게 만들었어요. 새벽에 느닷없이 사무실로 들이닥치기도 했고요. 이른 아침부터 출근해서 사람들을 닦달했어요." 직원들은 맥퀸이 작업 결과를 혹평하며 막판에 전부 다시 만들라고 할까 봐 벌벌 떨었다. "게다가 그 사람한테 연락하는 일도 점점 어려워졌어요. 며칠 동안 행방불명되는 일도 잦았고요. 3주 동안 사무실에 나타나지 않은 적도 있었죠."[71]

맥퀸은 자기가 자살하면 가족, 특히 어머니에게 안 좋은 영향을 미칠 것이라는 생각 때문에 삶을 지탱할 수 있었다. 그러나 2009년에 조이스의 신장병이 악화하면서 어머니에게 시간이 많이 남지 않았음을 짐작했다. 맥퀸은 어머니를 위해 괜찮은 척 연기하기로 마음먹었다. 캐도건 테라스에 있는 집을 170만 파운드에 내놓았고(나중에 세를 주었다), 던레이븐 스트리트 아파트를 사들였다. 그리고 모건해리스에게 자신이 꿈꿨던 "속세의 굴" 같은 집으로 그곳을 정성스럽게 재단장해 달라고 요청했다.[72] 그는 토니 형의 딸 미셸Michelle McQueen에게 웨딩드레스를 만들어 줬고, 『뉴욕 타임스』의 캐시 호린과 심도 있는 인터뷰를 진행했으며, 사람들과 계속 어울렸고, 메이페어에서 빌린 아파트 근처 마운트 스트리트에 있는 '동네 밥집' 스캇스의 단골이 되었다.[73] 그리고 25주년을 맞은 런던 패션 위크가 한창이던 2009년 9월 22일, 『보그』와 이탈리아의 온라인 패션 편집숍 네타포르테Net-a-Porter에서 닉 나이트를 기리며 프렌치 레스토랑 르 카프리스에서 준비한 만찬에도 모습을 드러냈다.

그때 맥퀸은 패션계에 대변혁을 일으키겠다는 소망도 살아가는 원동력으로 삼았다. 그는 가을·겨울 컬렉션과 봄·여름 컬렉션, 남성복, 액세서리 라인 등이 끝없이 이어지는 패션계 시스템에 실망하면서도 여전히 몸소 부딪혀 그 시스템을 바꿔 보려고 했다. 맥퀸은 자기가 패션계에 어떤 유산을 남겼는지, 패션계가 앞으로 자기를 어떻게 기억할지 잘 알았다. 2004년 인터뷰에서 그는 이렇게 이야기했다. "특정 실루엣이나 특정 재단 방식 하면 떠

오르는 디자이너가 되고 싶어요. 제가 죽고 나서 사람들이 알렉산더 맥퀸이 21세기를 열었다는 사실을 알 수 있게요."[74]

맥퀸은 〈플라톤의 아틀란티스〉 컬렉션을 만들면서(제목은 플라톤Plato이 기원전 360년경에 저술한 대화편 『티마이오스Timaeus』에서 처음 묘사한 신화 속 섬의 이름에서 따왔다) 직원들에게 계획을 알렸다. "어떤 형태도 살펴보지 않을 거예요. 사진이든 그림이든 어떤 것도 참고하지 않을 거고요. 전부 새로웠으면 좋겠어요."[75] 세라 버튼에 따르면, 어느 날 맥퀸이 스튜디오에 와서 조사 자료를 붙여 두는 게시판을 전부 돌려 버렸다. 그래서 맥퀸과 직원들은 무늬가 인쇄된 옷감이 벽에 걸려 있는 모습밖에 볼 수 없었다. "그가 전적으로 옳았어요. 그때 그는 아무것도 참고하지 않고 새로운 것을 창조했거든요."[76] 맥퀸은 자기 자신의 음울한 잠재의식과 바다에서 착상을 얻었다. 그는 다이빙을 무척 좋아했고, 제임스 캐머런James Cameron 감독의 1989년 영화 〈심연The Abyss〉의 열렬한 팬이었다. 캐머런의 영화를 보면, 행방불명된 미국 잠수함을 찾아 대서양으로 나간 구조대가 새로운 종을 발견한다. 맥퀸은 그 새로운 생명체가 어떤 모습일지 상상해 보고 그것을 〈플라톤의 아틀란티스〉 컬렉션에서 구현했다. 맥퀸이 상상한 새로운 종은 누구도 건드릴 수 없는 당당한 여성이었다. 이 여성은 앨런 존스가 1968년에 디자인한 구두를 변형해서 만든 '기형적' 돔 모양의 아르마딜로 구두를 신고 키가 30센티미터나 커졌다.[77] 로라 크레이크Laura Craik 기자는 『이브닝 스탠더드』 기사에서 아르마딜로 구두를 "갈라진 발굽"에 비유했고,[78] 다른 패션 기자는 "게 집

게발"이라고 묘사했다.[79] 〈플라톤의 아틀란티스〉 컬렉션은 다윈이 제시한 진화 순서를 거꾸로 드러냈다. "우리는 물에서 왔어요. 살아남으려면 이제 줄기세포 기술을 활용해 반드시 물로 돌아가야 해요."[80]

맥퀸은 〈자연스러운 구별, 부자연스러운 선택〉 컬렉션을 제작하면서 디지털 프린터로 옷감에 바로 무늬를 찍어 내는 기법을 실험했다. 그리고 〈플라톤의 아틀란티스〉 컬렉션을 만들면서 디지털 프린팅 기법을 완벽하게 터득했다. 세라 버튼은 컬렉션 제작 과정을 이렇게 설명했다. "리는 무늬를 짜고 기계를 다뤄서 어떤 디지털 이미지든 옷에 그대로 인쇄하는 방법을 완전히 익혔어요. 그래서 무늬가 원래 디자인과 딱 맞아떨어졌죠. 솔기 하나하나까지요." 맥퀸은 총 서른여섯 가지 무늬를 '원형 기계'로 찍어 냈다. "리는 옷감 한 필 한가운데에 원형 기계를 세워 두고 무늬를 인쇄했어요."[81]

맥퀸은 〈플라톤의 아틀란티스〉 패션쇼 런웨이에 트랙을 설치하고 카메라 두 대를 달아 패션쇼를 찍었다. 촬영 영상은 무대에 설치한 커다란 스크린에서 실시간으로 흘러나왔고(관객은 카메라에 잡힌 자기 모습도 볼 수 있었다), 닉 나이트가 설립한 쇼스튜디오의 사이트에서도 패션쇼 실황 영상을 인터넷으로 전송받아 방송했다. 패션쇼가 시작하기 30분 전, 레이디 가가가 트위터에 새로운 싱글을 맥퀸의 쇼에서 공개하겠다고 글을 올렸다. 그 덕분에 순식간에 3만 명이 쇼스튜디오 웹사이트에 접속하면서 사이트가 마비되었다. 맥퀸은 해롭기만 한 관계에 중독되는 상황을

노래하는 레이디 가가의 새 싱글 「배드 로맨스Bad Romance」의 제목과 가사에 공감했다. 뮤직비디오에서 레이디 가가는 아르마딜로 구두를 신고 〈플라톤의 아틀란티스〉 컬렉션의 다양한 의상을 입은 채 러시아 마피아에게 팔려 간 여성을 연기했다. 맥퀸의 생애 마지막 해에 그녀는 맥퀸의 뮤즈가 되었다. 2011년 5월 『하퍼스 바자』와 인터뷰 중에 레이디 가가는 성 다양성과 차이를 찬미하는 노래 「이렇게 태어났어Born This Way」는 마치 맥퀸이 직접 작사한 다음에 자기 영혼과 교신해서 알려준 것 같다고 말했다. "그가 천국에서 이 모든 것을 계획하고 줄을 움직여서 저를 조종하고 있다고 생각해요. 그 노래 가사를 쓴 사람은 제가 아니에요. 바로 그 사람이에요!"[82]

2009년 10월에 맥퀸의 마지막 파리 패션쇼가 열릴 즈음, 맥퀸은 재닛 누나에게 다시 연락했다. 그는 누나에게 못되게 말해서 미안하다고 사과했다. 동생이 전화를 걸자 그저 기뻤던 재닛은 바보 같은 소리 하지 말라고 답했다. 맥퀸은 누나에게 그해 크리스마스에 페어라이트 오두막으로 와서 함께 지내지 않겠냐고 물었지만, 재닛은 이미 크리스마스 휴가 여행을 예약까지 해 둔 상황이었다. 게다가 재닛은 동생이 막판에 갑자기 변덕을 부리는 것으로 소문이 자자하다는 사실도 알고 있었다. "몇 년 전에 동생이랑 여름휴가를 같이 보내려고 약속했어요. 그런데 걔가 결국 안 왔죠. 동생은 늘 그랬어요. 우울하거나 마음에 안 내키면 사람들과 어울리려고 하지 않았죠."[83]

폴 스태그는 2009년 가을 무렵에 맥퀸이 삶에서 한 발짝 물러

서기 시작했다는 사실을 깨달았다. 그는 침실에서 쾌락에 탐닉하는 일에서 벗어나 맥퀸과 더 다양한 일을 해 보고 싶었지만 맥퀸은 심드렁해 보였다. "리는 자기가 에이즈에 걸렸다는 사실을 언론에 밝히겠다고 말했어요." 스태그가 말했다. "저는 그렇게 중요한 일이 아니라고 생각했지만 리는 꼭 해야 한다고 느꼈어요." 스태그는 테런스 히긴스 트러스트를 위해 기금을 모으는 경매를 여는 데 참여했고, 그해 11월에 맥퀸은 1만 파운드짜리 드레스를 한 벌 기부하겠다고 스태그에게 약속했다. "그때가 새벽 5시였어요. 우리는 침대에 있었고, 다른 남자도 한 명 더 있었어요. 그 사람과 리는 마약을 하고 있었고요. 그러고 있는데 리가 저한테 말을 걸었어요. '너 이 사람이랑 섹스 해.' 저는 이미 여러 번 사정하고 난 터라 하기 싫다고 말했죠. 더 하지 않을 거라고요. 그러니까 리가 명령했어요. '경매에 내놓을 드레스를 받고 싶으면 지금 당장 섹스 해.' 그걸로 끝이었어요. 저는 그냥 나와 버렸어요."[84] 이후 맥퀸과 스태그는 두 번 다시 만나지 않았다.

2009년이 끝나갈 즈음, 맥퀸은 외로움과 무력감을 느꼈다. 12월에는 이사벨라 블로에 관한 시나리오를 쓰고 있던 맥스 뉴섬Max Newsom과 니콜라 브라이턴Nicola Brighton을 만났다. 맥퀸은 영화감독 둘이 당혹스러워 할 만큼 미팅하는 두 시간 내내 서럽게 흐느꼈다.[85] 하지만 대체로 맥퀸은 마음속의 슬픔을 겉으로 드러내지 않았다. 맥퀸의 속마음을 몰랐던 주변 사람 대다수는 그가 얼마나 우울한지 짐작조차 하지 못했다. 크리스마스 연휴에 런던에서 맥퀸과 점심을 먹었던 사진작가 스티븐 클라인도 이렇게

말했다. "리는 매우 차분했어요. 컨디션도 아주 좋았고요. 같이 일할 프로젝트도 여러 개 계획했죠."[86]

맥퀸은 새해를 맞아 애너벨 닐슨, 제이 마사크레와 함께 프랑스의 발디제르 스키장에 놀러 갔다. 맥퀸 일행은 올림픽 경기가 열렸던 스키 활주로가 다 보이는 전망 좋은 — 록 그룹 U2의 보컬 보노Bono가 가장 좋아하는 — 호화 샬레에 묵었다. "소나무가 너무 많았어요." 맥퀸이 샬레를 설명했다. "사우나 안에서 살고 싶지는 않잖아요." 그는 1월에 밀라노에서 남성복 패션쇼를 열며 가수 스팅Sting한테서 영감을 얻어 컬렉션을 완성했다고 말했다. "스팅은 제 이상형이에요. 진짜 남자잖아요."[87]

맥퀸이 런던으로 돌아오니 어머니의 병세가 위중해져 있었다. "어머니가 돌아가시기 며칠 전에 막내에게 전화해서 어머니 상태가 정말로 안 좋으니 병원으로 오라고 했어요." 재닛이 당시를 떠올렸다. "하지만 동생은 병원에 오기 싫어했어요. 마음속으로 어머니의 마지막 날이 다가왔다는 사실을 알아서 너무나 괴로워했죠."[88] 조이스 맥퀸은 의사에게서 2009년 크리스마스 휴가 동안 계속 병원에 있어야 한다는 조언을 들었지만 그러고 싶지는 않았다. 그녀는 가족과 함께 크리스마스를 보내길 바라서 12월 25일에 옷을 차려입고 병원을 나설 준비까지 마쳤다. "의사가 제지하니까 엄마는 폭발했어요." 마이클이 회상했다. "어머니가 욕하는 모습을 그때 처음 봤어요. 침대 끄트머리에 앉아서 의사가 집에 보내 주지 않는다며 화를 내셨죠. 그날 처음으로 어머니가 막내에게 화내는 모습도 봤어요. 동생한테 꺼지라고 욕하셨거든

요. 의사한테 가서 사정을 말했더니 네 시간 뒤에 다시 병원에 모셔 오는 조건으로 외출을 허락했어요. 어머니가 그렇게 행복해하는 모습도 참 오랜만이었죠."[89]

이미 죽음을 준비 중이던 조이스는 자식에게 남길 유산 목록을 공책에 상세히 적었다. 그녀는 막내아들이 사 준 티파니 유리 접시와 스포드 접시 여섯 개를 다시 막내에게 물려주려고 했다. 채소를 담을 때 쓰는 튜린 두 개와 빅토리아 시대의 회화 두 점도 마찬가지였다. 소장하고 있던 『필리모어 교구 기록부의 지도책과 색인 *The Phillimore Atlas and Index of Parish Registers*』초판과 딘 가문 조상의 이름이 나오는 웨스트 킹스다운 역사서 초판도 남겼다. 마지막으로 그동안 수집했던 웨지우드의 재스퍼웨어 도자기도 막내에게 물려줬다. 조이스는 자신을 화장하지 말아 달라, 남편 론이 그녀에게 잘 어울린다고 생각했던 분홍색이나 흰색 하이넥 잠옷을 입혀서 매너 파크 묘지에 묻어 달라고 글을 썼다. 또 관에는 하얀 백합이나 장미 다발을 얹어 달라고 하면서도 자식들이 비싼 화환은 사지 않기를 바랐다. 특히 '엄마'나 '할머니'라고 적힌 카드가 있는 꽃다발은 안 된다고 강조했다. "이렇게 멋진 자식들을 뒀으니 나는 세상에서 가장 운이 좋은 엄마라고 늘 생각했단다." 조이스는 공책에 편지도 썼다. "단 한 사람도 빠짐없이 너희 모두를 정말 많이 사랑한다. 가끔은 너희 덕분에 행복하고 너희가 자랑스러워서 내 심장이 터질 것만 같았단다. 너희들 일이 잘 풀리지 않거나 너희가 어떤 식으로든 괴로워할 때면 나 역시 똑같이 슬픔과 절망을 느꼈고, 내가 마법을 부려서 상황을 바로잡을 수 있

522

기를 바랐어." 또 조이스는 남편 론 덕분에 강인한 투지를 얻었다고 말하며 남편을 진심으로 사랑한다고 고백했다. 그녀는 자기와 남편도 여느 부부처럼 이런저런 문제를 겪었지만 열렬한 사랑과 헌신으로 어려운 시기를 잘 버텼다고 썼다. "그러니 너희 중누구도 슬퍼하지 않았으면 좋겠구나. 나는 결혼한 이후로 멋지게 살아 왔고 행복한 기억이 참 많단다. 분에 넘치게 행복했던 것같아." 조이스는 자신이 언제나 좋은 엄마가 되려고 노력했고, 아들딸 여섯과 손자 모두에게 그들을 얼마나 사랑하는지 알려 주고 싶다고 덧붙였다. "너희들 모두 살아가는 내내 평안하고 만족스럽기를 바란다. 행복하기를, 너희 모두에게 신의 축복이 있기를. 언제나 사랑하는 엄마가." 조이스는 그 아래에 키스 표시로 'x'를 여섯 개 그었다.[90]

2010년 2월 1일 『배니티 페어』의 에디터 그레이든 카터Graydon Carter가 톰 포드를 기리며 메이페어 해리스 바에서 연 만찬에 맥퀸이 모습을 드러냈다. 맥퀸이 몇 달 전 톰 포드가 연출한 영화 〈싱글맨A Single Man〉의 개봉 행사에 초대받고도 참석을 거절했던 터라, 파티 주최 측은 그가 기별도 없이 애너벨 닐슨과 함께 나타나자 조금 놀랐다. 포드는 바에서 맥퀸과 술을 한잔 마시고 남편인 버클리에게 돌아가서 패션 디자이너 발렌티노 가라바니 Valentino Garavani, 화이트 큐브 갤러리 소유주 제이 조플링Jay Jopling, 인테리어 디자이너 니키 하슬람Nicky Haslam, 배우 콜린 퍼스Colin Firth와 탠디 뉴턴Thandie Newton, 영화감독 가이 리치Guy Ritchie 등과 함께 앉아 만찬을 즐겼다. 훗날 버클리가 당시 만찬 사진을 찍은

사진작가 다피드 존스에게 밝힌 바에 따르면, 그때 버클리와 포드는 "알렉산더 맥퀸이 작별 인사를 하러 왔다고 생각"했다.[91]

그날 밤, 맥퀸 가족은 병원에 입원한 조이스의 침대 주위에 둘러앉았다. 조이스는 죽어 가고 있었다. 가족은 조이스가 얼마나 더 버틸 수 있을지 몰랐다. 밤 11시, 12시쯤, 론과 마이클은 지병 때문에 집에 가서 약을 먹어야 했다. 재닛이 집까지 태워다 주겠다고 해서 토니 혼자 조이스 곁에 남았다. "다들 자리를 뜨고 30분쯤 지났을 때였어요. 12시 반쯤이었을 텐데 엄마가 비명을 지르기 시작하셨죠." 토니가 그날을 회상했다. "고통에 시달리시는 게 분명했어요. 의료진에게 엄마가 너무 아파하시니까 어떻게 좀 해 달라고 말했어요. 그러니까 간호사가 와서 모르핀 주사를 더 놓았죠. 엄마는 제 품에 안겨서 돌아가셨어요." 맥퀸은 소식을 듣고 망연자실했다. 엄마를 잃었을 뿐 아니라 자기가 이제 무슨 일을 저질러야 하는지 알고 있었기 때문이었다.

조이스 맥퀸은 2010년 2월 2일 롬퍼드의 퀸스 병원에서 75세의 나이로 숨을 거뒀다. 그날 맥퀸 가족 모두 넋을 잃었다. 토니는 막내가 혼처치 로완 워크에 있는 부모님 댁에 찾아왔다고 말했다. "동생은 고개를 푹 숙이고 소파에 앉아 있었어요. 정말 속상해한다는 걸 한눈에 알 수 있었죠." 토니는 동생에게 다 괜찮을 거라고 말했다. 맥퀸은 "응" 하고 속삭였다. "그게 끝이었어요. 동생은 그때부터 아무하고도 말하지 않았어요. 그리고 부모님 댁을 떠났죠. 다음 날 동생이 저한테 전화했어요. 엄마가 (돌아가시기 전에) 뭐라고 했는지 물어봤어요. '엄마가 널 사랑한다고 말

2010년 2월 메이페어의 해리스 바. 맥퀸이 생전에 마지막으로
대중 앞에서 찍은 사진이다. 사진 속에 맥퀸, 애너벨 닐슨과 함께 있는
톰 포드는 훗날 "알렉산더 맥퀸이 작별 인사를 하러 왔다고 생각"했다.
© Dafydd Jones

씀하셨어. 지금 자살하지 말라고.' 하지만 동생은 아무 대꾸도 하지 않았어요."[92] 며칠 후, 재키는 막냇동생을 끌어안고 온 얼굴에 뽀뽀해 주며 사랑한다고 말했다. "애가 넋이 나가 있었어요." 재키가 이야기했다. "제가 끌어안고 만지도록 내버려 둬서 놀랐죠. 걔는 원래 누가 만지면 어쩔 줄 몰라 했거든요. 그리고 비서랑 나가다가 문가에 서서 저한테 손까지 흔들어 줬어요. 동생답지 않다고 생각했죠. 보통 '안녕' 하고 인사하고 가 버리거든요. 껴안았을 때에는 서로의 품 안에서 녹았어요. 그때 그 애는 어린아이 같았어요."[93]

2월 3일, 맥퀸은 트위터에 글을 올렸다. "팔로워 여러분께 어제 저희 어머니가 돌아가셨다는 사실을 알려 드립니다. 만약 어머니가 저를 낳지 않으셨다면 여러분도 여기에 없었겠죠. 편히 쉬세요, 엄마 xxxxxxxxxxxxxxxxxxxxxxxxxxxx…." 잠시 후 맥퀸은 글을 하나 더 올렸다. "하지만 계속 살아야 해요!!!!!!!!!!!!!!!" 2월 7일 일요일, 그는 또 트위터에 글을 올렸다. "지독하게 끔찍한 한 주였어요. 하지만 친구들이 힘을 줬어요. 이제 저는 기운을 되찾고 **지옥의 천사들과 무수한 악마들**을 끝내야 해요!!!!!!!!!!!!!!!!!!!!!!!!!!!!!!!!!!!!!" '천사와 악마'는 그의 유작을 가리키는 표현이었다. 그는 마지막 컬렉션을 만들 때 한스 멤링이나 휘호 판 데르 휘스Hugo van der Goes, 히에로니무스 보스Hieronymus Bosch 같은 옛 네덜란드 화가의 회화나 비잔티움 시대의 예술, 그린링 기번스의 조각, 〈잔〉 컬렉션에서 참고했던 「천사들에게 둘러싸인 성모와 아기 예수」를 그린 푸케의 그림에서 영감을 얻었다. 하지만 그는 작업

을 생각할 수 없었고 아파트에 틀어박혀 지냈다.

"리가 세상을 뜨기 며칠 전에 저한테 전화를 했어요. 술도 마시고 마약도 했다는 사실을 알 수 있었죠." 아치 리드가 회상했다. "리는 '우리 개가 암이래. 그래서 안락사를 시켜야 할지 결정해야 해'라고 했어요." 리드는 맥퀸이 자기중심적으로 행동한다고 생각해서 짜증이 났고, 통화를 하다가 그를 "이기적인 쌍년"이라고 불렀다. "나도 해결해야 할 문제가 많아. 가서 수면제나 처먹어. 내가 내일 들러서 저녁 해 줄게. 그때 제대로 이야기하자." 리드는 그 후로 다시는 맥퀸의 연락을 받지 못했다.[94]

맥퀸은 사소하고 미묘한 행동으로 작별 인사를 건넸다. 2월 8일에는 조카 게리에게 천사 디자인을 넣어서 어머니의 묘비를 만들어 달라고 부탁했다. "삼촌은 희망을 주는 디자인을 원했어요."[95] 맥퀸은 재닛 누나에게 전화해서 사랑한다고 말했다. 애너벨 닐슨에게는 새 지갑을 살 거라면서 원래 쓰던 지갑과 함께 반려견과 찍은 자기 사진을 줬다. 2월 9일 아침 7시, 맥퀸은 케리 유먼스에게 장난스러운 트위터 메시지를 보냈다. "나 지금 애니 팅커벨(애너벨 닐슨)하고 있어. 걸레 같은 케리야, 뉴욕에서 행복한 마흔 번째 생일을 맞기를 바라. 얘, 너 이제는 그만 놀아야 할 것 같아."[96] 그날 맥퀸은 힘겹게 사무실에 출근해서 트리노 버케이드와 어머니의 장례식에 대해 이야기를 나눴다. 맥퀸은 버케이드에게 제이 시키 레스토랑에 연락해 장례식 날 밤으로 테이블 하나를 예약해 달라고 부탁했다. "늦은 시간으로 잡아 줘."[97] 그리고 재닛에게 다시 전화해서 엄마에게 입힐 고풍스러운 분홍

색 융 잠옷을 만들겠다고 말한 후 옷을 만들어서 퀵 서비스로 장
례식장에 보냈다. 맥퀸은 유먼스에게도 손 편지를 써서 페덱스
로 부쳤다. "언제나 좋은 친구가 되어 줘서 고마워. 사랑하는 리
가."[98] 편지는 맥퀸의 사망 소식이 터진 직후 뉴욕에 도착했다.

2월 10일, 맥퀸은 스캇스에서 스튜디오 직원 몇 명과 함께 저
녁을 먹었다. "알렉산더가 저녁을 먹을 때 정말 차분했대요." 대
프니 기네스가 말했다.[99] 맥퀸은 식사를 끝내고 애너벨 닐슨과 함
께 그린 스트리트에 있는 아파트로 돌아갔다. 맥퀸은 절대로 이
사벨라 블로를 따라서 자살하지 않겠다고 닐슨과 누누이 약속했
었다. "하지만 그가 무슨 생각을 하고 있었는지, 무슨 일을 겪고
있었는지 누가 알 수 있었겠어요?" 닐슨이 말했다. 맥퀸은 2월 12
일에 열릴 어머니의 장례식에 차마 참석할 수 없었다. 게다가 그
가 끔찍이 사랑하는 반려견 민터는 암에 걸렸다는 진단을 받은
터였다. 그는 죽음이 탈출구, 축복받은 구원, 오랫동안 열망했던
고민 없는 삶에 이르는 길이라고 여겼다. 닐슨이 말했다. "상황이
다르게 흘러갔더라면, 그날 밤 제가 알렉산더의 집에서 떠나지
않았더라면 어떻게 됐을까요. 하지만 마음 한편으로는 누구든
어떤 일로든 상황을 바꿀 수 없었다는 사실을 알아요."[100]

절망에 빠진 맥퀸은 새벽에 책을 집어 들었다. 화가 볼페 폰 렌
키에비츠Wolfe von Lenkiewicz의 작품을 담은 『인간의 유래The Descent of
Man』였다. 그는 책 뒤표지에 짧은 편지를 남겼다. "우리 개를 돌
봐 주세요. 미안하고 사랑해요. 리가. 추신, 성당에 저를 묻어 주
세요." 그는 인터넷으로 자살 방법을 검색했다. 그는 야후 검색창

에 질문을 입력했다. "손목을 그으면 얼마 만에 죽나요?" 검색 결과는 다음과 같았을 것이다. "정신 나간 질문이네요. 어쨌거나 네다섯 시간은 걸린다고 들었어요.", "**이건 정말 심각한 문제입니다. 당신과 누구든 손목을 그으려는 사람에게 신이 은총을 내리시길!**", "그래 봤자 안 죽어요. 팔에 깊은 상처만 남기고 흉터가 되겠죠. 손목을 그어도 안 죽습니다."[101]

맥퀸이 그날 밤 정확히 어떻게 행동했는지는 분명하지 않다. 하지만 행동의 의도에는 의심의 여지가 없었다. 이번에는 '도와달라는 신호'가 아니었다. 맥퀸은 우선 약을 먹었다. 검시 결과 맥퀸의 혈류에서 코카인 상당량과 함께 진정제인 미다졸람과 처방전이 있어야 살 수 있는 수면제 조피클론 성분이 나왔다. 그는 두 번째 침실에 있는 샤워실에서 단도로 손목을 그으려고 했다. 경찰은 도마와 칼 가는 도구, 커다란 식칼, 고기를 자르는 데 쓰는 클리버를 발견했다. 맥퀸의 가족은 이 말을 듣고 맥퀸의 성격과 전혀 어울리지 않는다고 생각했다. 맥퀸은 진짜 피를 쳐다보지도 못했고 가위에 손가락을 살짝 베이기만 해도 충격을 받아 괴로워하며 소리를 질러댔었다.[102] 그는 샤워기에 실내 가운의 끈을 묶고 목을 매려 했다. 하지만 몸무게 때문에 샤워기 헤드가 휘어서 실패했다. 마지막으로 그는 손님용 침실의 옷장을 전부 비우고 가장 아끼는 갈색 가죽 허리띠를 옷장 가로대에 걸어서 고리를 만들었다. 그리고 목을 맸다. 맥퀸이 죽어갈 때 미리 켜두었던 향초가 밤새도록 타올랐다.

후기

2010년 2월 11일 아침 10시가 되기 직전, 10여 년간 맥퀸의 살림을 관리했던 콜롬비아인 부부 세사르 가르시아Cesar Garcia와 마를렌 가르시아Marlene Garcia는 평소처럼 그린 스트리트에 있는 맥퀸의 아파트에 도착했다. 현관문에 도어체인이 걸려 있어서 세사르 가르시아는 다용도실을 통해 집으로 들어갔다. 민터, 주스, 칼륨이 괴로워하고 있었고, 아파트는 평소보다 더 엉망이었다. 그는 집을 정돈하다가 손님용 침실에 들어섰고 옷장에 목을 맨 맥퀸을 발견했다. 그리고 맥퀸의 비서 케이트 존스에게 전화했다. 막 출근을 마친 존스는 전화로 들은 이야기를 이해하지 못했다. 그녀는 그린 스트리트로 차를 몰았고, 맥퀸의 집 앞에 경찰과 구급차가 와 있는 모습을 발견했다. 그 사이에 트리노 버케이드와 세라 버튼은 택시를 잡아타고 마찬가지로 가르시아에게서 전화

를 받은 숀 린을 중간에 태워서 맥퀸의 아파트로 향했다. 린이 그 때의 심정을 털어놓았다. "아파트로 가까이 가는데 마음속 한구석에서 더는 걷고 싶지 않다는 생각이 들었어요."[1]

맥퀸 가족은 조이스 맥퀸의 장례식을 준비하느라 바빴다. 마이클은 장례 경야를 준비하려고 대여 가게에서 접시와 잔을 빌리고 있다가 소식을 들었다. 넷째 트레이시가 그에게 전화해서 막내에게 무슨 일이 일어났으니 동생의 아파트로 가 보라고 했다. "저는 사고가 터지던 날 밤에 택시 영업 중이었어요. 동생 집이 있는 메이페어에서 운전하고 있었죠." 마이클이 말했다. "믿을 수가 없었어요."[2] 마이클은 아버지께 소식을 전해 드렸다. 론은 막내아들의 자살 소식을 듣고 같은 말만 되풀이했다. "어떻게 나한테 이럴 수 있니, 리?"[3] 휴대 전화를 집에 둔 채 헬스장에 가서 운동을 하고 있던 재키는 곧바로 연락을 받지 못했다. 그녀는 한낮에 헬스장을 나와서야 소식을 듣고 감정을 주체하지 못했다. "동생이 이전에도 자살을 시도했다는 말은 한 번도 듣지 못했어요. 심지어 다른 사람들은 그 사실을 알고 있었는데 말이죠. 그 사람들은 우리한테 알려 주지 않았어요. 저는 절대 동생 곁을 떠나지 않았을 거예요. 하지만 제가 아무리 노력하고 바라도 동생은 제가 가까이 있도록 두지도 않았을 거예요. 이젠 절대 모르겠죠."[4]

숀 린은 데이비드 라샤펠과 함께 뉴욕에 가 있던 대프니 기네스에게 전화해 맥퀸이 자살했다고 알렸다. "알렉산더가 전화해서 이사벨라가 자살했다고 알려 줬을 때랑 똑같았어요." 기네스

메이페어 그린 스트리트에 있는 맥퀸의 아파트 바깥에 서 있는 경찰.
맥퀸은 2010년 2월 11일에 집에서 자살했다. 어머니의 장례식
하루 전날이었다. © Getty Images

가 이야기했다. "믿을 수가 없었죠. 어머니 장례식 전날이었잖아요."[5] 곧 맥퀸의 사망 소식이 전 세계에서 방송을 탔고 헌사가 쏟아졌다. "저는 맥퀸을 너무나도 존경했어요." 존 갈리아노가 말했다. "그는 혁명가였어요. 절대로 잊히지 않을 겁니다. 정말 크나큰 손실이네요. … 그는 대담하고 독창적인 데다 흥미로워서 자극적이었죠. 패션계에서 영국을 대표하는 전설적인 인물이 되는 법을 알았어요." 캐서린 햄넷은 맥퀸을 "천재"라고 일컬으며 맥퀸의 죽음은 "대단히 비극적인 손실"이라고 이야기했다. 돌체앤가바나Dolce & Gabbana의 공동 창립자인 도메니코 돌체Domenico Dolce와 스테파노 가바나Stefano Gabbana는 성명을 발표했다. "그는 패션계에 비할 데 없이 커다란 상실감을 남기고 떠났습니다." 패션 디자이너 다이앤 폰 퓌르스텐베르크Diane von Fürstenberg는 "그가 그렇게 절망적이었다니 너무 슬퍼요. 재능이 정말 대단했는데, 마치 시인 같았는데, 끔찍한 일이에요"라고 말했다. PPR 그룹 CEO 프랑수아앙리 피노는 맥퀸이 그 세대에서 가장 훌륭한 디자이너 중 하나였다고 단언했다(알렉산더 맥퀸의 최대 주주인 PPR 그룹은 회사명을 '케링Kering'으로 바꾸었다). "그는 예지력 있는 선지자이자 아방가르드였습니다. 전통과 초현대성에서 영감을 얻었죠. 그래서 그가 창조한 작품은 시대에 구속받지 않았습니다." 세라 제시카 파커는 자신의 심경을 길게 털어놓았다. "그 다정한 천재의 너무 이른 죽음을 알고 나서 아직도 충격과 슬픔에서 빠져나오지 못했어요. (…) 아주 사소한 내용을 말하자면, 직관적이고 독창적이고 기발하고 화려하고 눈부시고 매혹적인 존재가

바로 알렉산더 맥퀸이었어요. 그런 사람은 다시없을 거예요. 훨씬 괴로운 사실이 하나 더 있다면, 그가 독창적인 면에서든 비평에서든 사업에서든 이제까지 성공했지만 앞으로 더 크게 성공할 수 있었다는 것…. 신이 그를 너무 빨리 데려갔어요. 당신을 알고 지내서 영광이었어요. 말로 다 표현할 수 없을 만큼 당신이 그리울 거예요."[6]

맥퀸의 친구와 연인, 동료 모두 그의 사망 소식을 듣고 충격에 빠졌다. 앨리스 스미스는 사무실에서 일하던 중에 『데일리 텔레그래프』의 기자이자 친구인 케이티 웹에게서 전화를 받았다. "리한테 화가 났어요. 패션계에도 화가 났고요. '그가 없으면 패션계는 어떻게 되는 거지?' 하는 생각이 들었어요."[7] 앤드루 그로브스는 샐퍼드 대학교에서 외부 심사위원으로 일하던 중에 동료에게서 소식을 전해 들었다. "너무 슬펐어요. 그런 식으로 끝나서는 안 됐어요. 자살은 리가 말하는 방식이었다고 생각해요. '뒈져 버려, 넌 날 소유하지 못해. 나는 내 브랜드를 파괴할 거야'라는 식으로요. 그가 몇 년 전에 자기가 죽으면 자기 브랜드도 함께 죽기를 바란다고 했거든요."[8] 아치 리드는 그렇게 놀라지 않았다. "마음속 가장 깊은 곳에서는 언젠가 이런 일이 벌어지리라는 것을 알았어요. 몇 번이고 그와 헤어지기를 반복하며 속으로 생각했죠. '이번에는 사고 소식을 알리는 전화가 올까? 그가 이번에는 선을 넘을까?'"[9] 빌리보이*는 스위스에 있는 집에서 디너파티를 즐기다가 소식을 들었다. 그는 양해를 구하고 침실로 가서 몇 시간 동안 울었다. "화가 났어요. 몇 주 동안 비참했죠."[10] 데트마 블

로는 헌사를 써 달라는 한 신문사의 연락을 받고서야 맥퀸의 사망 사실을 알게 됐다. 그는 슬펐지만 놀라지 않았다. "아내가 그를 데려갔다고 생각했어요. 둘이 함께 있을 거라고요. 아내와 알렉산더는 영혼의 단짝이었어요. 이사벨라나 그의 어머니가 살아 있었다면 그는 자살하지 않았을 거예요. 자살하면 이사벨라와 어머니에게 너무 큰 상처를 줬을 테니까요."[11]

도널드 어커트는 사망 소식을 들었을 때 이즐링턴에 있는 에드워드 6세라는 펍의 정원에 앉아 있었다. 그때 맥퀸의 옛 애인 조지 포사이스가 무척 즐거워 보이는 표정으로 펍에 들어왔다. 포사이스는 뉴스를 듣지 못한 것이 분명했다. "조지한테 말을 해 줘야 하나 심각하게 고민했어요." 어커트가 회상했다. "둘이 헤어진 지 몇 년이 지났지만, 그래도 다정하고 따뜻한 성격을 가진 조지는 엄청나게 충격 받을 걸 알았으니까요. 결국 저는 심호흡을 하고 말해 줬어요. 그는 제 말을 결코 믿지 못했죠. … 저는 그날을 떠올리는 게 힘들어요. 얼마 지나지 않아서 조지가 세상을 떴다는 사실을 생각하는 것도 그렇고요" 포사이스는 2010년 5월 23일 서른넷의 나이에 다이하이드로코데인 중독으로 사망했다. 검시관은 사고사라고 설명했다. "지나치게 과한 고딕 멜로드라마를 보는 것 같았어요. 이탈리아의 아름다운 코모 호수에 낭만주의 시인 바이런George Gordon Byron과 퍼시 셸리Percy Shelley가 등장하는 이야기일 거예요."[12] 맥퀸의 스승이었던 루이즈 윌슨은 학생들 패션쇼를 보려고 세인트 마틴스에 방문한 패션 비평가 세라 모어와 함께 있다가 맥퀸의 사망 소식을 들었다. "세라 모어가

전화를 받더니 휴대 전화를 떨어뜨렸어요. 그러더니 말을 꺼냈어요. '세상에, 맥퀸이 죽었대.'"[13] 그날 밤, 윌슨은 BBC 방송국 라디오3 채널의 〈나이트 웨이브스Night Waves〉에 출연해 알렉산더 맥퀸이 얼마나 중요한 디자이너였는지 이야기했다. "전 세계 패션계에 상상조차 할 수 없는 손실입니다. 그는 대단한 멘토이자 선지자였어요."[14] 윌슨은 스코틀랜드에 가족을 만나러 갔다가 2014년 5월 16일 52세의 나이로 수면 중에 세상을 떴다.

미겔 아드로베르는 터키에서 일하고 집으로 돌아와서 CNN 뉴스를 틀었다. "비닐로 된 시신 운반 가방에 들어 있는 그가 들것에 실려 나오는 장면을 봤어요."[15] 머리 아서는 위암 때문에 급히 입원한 어머니를 보러 스코틀랜드 고향에 가 있던 참이었다. 병실을 나와서 매점으로 내려가며 휴대 전화를 켜니 부재중 전화와 문자가 수십 통 와 있었다. 그는 어머니의 병세 때문에 사람들이 전화한 줄 알았다. 하지만 음성 사서함에서 다시 연락해 달라는 친구들의 목소리만 들렸다. 아서는 병원 로비를 지나가다가 TV에서 맥퀸의 아파트 바깥이 나오는 장면을 봤다. "병원 정문으로 걸어 나가서 무릎을 꿇고 울부짖었던 기억이 나요. 정말 크게 울었어요. 그러고 나서는 온종일 아무 말도 하지 않았죠. 도대체 무슨 일이 있었는지 생각도 할 수 없었어요."[16] 마요르카에 있던 세바스티안 폰스는 인터넷에 접속했다가 뉴스를 봤다. 그는 맥퀸의 런던 스튜디오에 전화해서 케이트 존스와 세라 버튼과 통화했다. 존스와 버튼이 최악의 소식이 사실임을 확인해 줬다. 그는 집을 뛰쳐나와 어머니 댁에 달려가서 소리쳤다. "그 사

람이 죽었어요." 그로부터 나흘 후, 폰스는 맥퀸의 런던 사무실을 방문했다. 세라 버튼이 그를 꼭 안아 주고 맥퀸의 책상을 보여 주며 맥퀸이 쓰던 의자에 앉아 보라고 권했다. "그러자 그가 유작으로 남긴 컬렉션이 보였어요. 지옥처럼 보였죠. 그제야 전부 이해할 수 있었어요."[17]

맥퀸의 죽음을 패션업계 탓이라고 비난하는 사람도 있었다. 『데일리 텔레그래프』 기자 조지 피처George Pitcher는 패션업계가 다름 아닌 "진정한 산업의 키메라"일 뿐이라고 역설했다. "진짜 산업이 아닌 패션계에서는 자기 잇속만 차리려는 미동美童과 창녀만 해를 입는다. 생계를 꾸리기에는 혐오스러운 곳이다."[18] 디자이너 벤 드 리시Ben de Lisi는 패션계가 "고뇌로 가득한 끔찍한 산업"이라고 묘사했다.[19] 존 메이버리도 비슷하게 말했다. "불구대천의 원수라고 해도 그가 패션업계에서 성공하기를 바라지 않을 거예요. 패션계가 사람에게 가하는 부담과 관심, 스포트라이트가 너무도 강렬하니까요."[20]

2010년 2월 12일 조이스 맥퀸의 장례식이 열리던 날, 나오미 캠벨과 대프니 기네스는 당시 지진 때문에 큰 피해를 본 아이티를 돕기 위한 자선 패션쇼에 모델로 섰다. 패션쇼가 시작하기 전, 요크 공작 부인 세라 퍼거슨Sarah Ferguson이 맥퀸에게 경의를 표했다. "알렉산더 맥퀸, 감사합니다."[21] 그날 아침, 기네스가 맥퀸에게 주문했던 캣 슈트catsuit• 열다섯 벌 중 한 벌이 도착해서 그녀는 패션

• 상체부터 다리까지 타이트하게 하나로 입는 여성복.

쇼 주최 측이 준비한 "정교한 분홍색 의상" 대신 맥퀸의 캣 슈트를 입겠다고 마음먹었다. "알렉산더라면 무엇을 했을지 고민해 보고 머리에 튤을 썼어요. 이미 한참 울고 난 후였지만 런웨이에서 아주 빨리 걸으면 튤이 부풀어 올라서 얼굴을 가려 줄 거라고 생각했죠. 효과가 있었어요. 번진 마스카라가 안 보였거든요."[22]

2월 25일, 나이츠브리지에 있는 세인트 폴 대성당에서 맥퀸의 장례식이 열렸다. 재닛과 그녀의 아들 게리, 숀 린이 맥퀸에게 고별인사를 하러 갔다. 게리는 어릴 적 동생 폴과 함께 찍은 사진을 관에 놓았다. 사진 속의 게리와 폴은 장미 꽃잎이 흩뿌려진 관에 들어가 있었다. "저 혼자 갔었어요. 마음이 참 안 좋았죠." 게리가 회상했다. "이겨 낼 수 있을 줄 알았는데 안 됐어요."[23] 재키와 그녀의 아들 엘리엇Elliot, 맥퀸의 또 다른 조카 홀리 채프먼Holly Chapman이 헌사를 읽었다. 재닛은 엘가의 「니므롯」을 틀었다. "동생과 제가 즐겨 듣던 음악이에요. 동생은 언제나 클래식 FM을 틀어 놨었죠."[24] 2주 전에 열렸던 조이스 맥퀸의 장례식에서도 불렸던 찬송가 「예루살렘Jerusalem」이 이번에도 울려 퍼졌다. 마지막 곡은 가수 다이애나 로스Diana Ross의 「날 기억해 줘요Remember Me」였다.

4월 28일, 웨스트민스터 검시관 법원에서 맥퀸의 사인을 밝히는 심리가 끝났다. 검시관 폴 냅먼Paul Knapman 박사는 맥퀸이 "마음의 평정을 잃은 가운데 자살했다"고 결론을 내렸다. 법원은 맥퀸이 목을 매달아 질식사했다고 발표했다. 맥퀸의 주택 관리인 세사르 가르시아와 주치의 스티븐 페레이라 박사가 법정에서 증

언했다. "그는 확실히 업무에 아주 많은 압박을 느끼고 있었습니다. 그 압박감은 양날의 검이었습니다." 페레이라 박사가 진술했다. "그는 인생에서 무언가 성취할 수 있는 곳은 패션계뿐이라고 생각했습니다. (…) 그는 몹시 비밀스러운 사람이었습니다. 수많은 친구가 자기를 이용한다고 생각해서 오랫동안 실망감을 품고 있었습니다. 그래서 감정을 내비치는 데 굉장히 조심스럽게 됐습니다. 그는 특히 오래되고 가까웠던 사이에서 지독한 실망감을 느꼈습니다. 또한 어머니와는 무척 가까웠습니다. 어머니와 맺은 관계가 인생에서 사라지자 무엇보다도 슬퍼했고 살아야 할 이유가 거의 없다고 생각했을 겁니다."[25] 페레이라 박사의 증언은 진실의 일면을 보여 줬지만, 맥퀸의 죽음을 둘러싼 전체 상황을 보여 주지는 못했다.

구찌는 마케팅과 미디어 영역을 전문으로 하는 법률 회사 스완 터턴에서 소송 부문을 책임지고 있던 '평판 관리' 전문가 조너선 코드Jonathan Coad를 고용해 맥퀸의 죽음에 관한 보도를 막았다. "구찌는 가능한 방법을 전부 동원해서 언론이 우리에게 접근하지 못하도록 막는 데 정말 능숙했어요." 재닛이 이야기했다. "우리는 전혀 목소리를 낼 수 없었어요. 조너선 코드는 사인 규명 심리에서 여러 이야기가 나올 텐데 그런 말을 듣는 일이 굉장히 힘들 수도 있다면서 경고했어요. 하지만 저는 동생을 위해서 거기에 가고 싶었어요."[26] 재닛은 검시관 법원에서 맥퀸이 목을 맬 때 사용했던 허리띠를 챙겼고, 재키는 옷장의 가로대를 챙겼다. 동생의 손길이 마지막으로 닿은 물건이었다.

경찰과 검시관은 맥퀸이 스스로 목숨을 끊었다고 발표했지만, 맥퀸 가족은 의구심을 떨치지 못했다. "우리 동생이 자살했다고 확신하냐고요?" 재닛이 반문했다.[27] 재닛과 재키는 동생의 자살을 둘러싼 정황을 의심했다. 맥퀸의 죽음을 향한 오랜 소망과 증거를 고려하면 맥퀸의 죽음이 자살이 아닐 확률은 몹시 희박했다. 하지만 맥퀸의 가족은 그가 정신병을 앓을 때 특정 사람들이 그를 더 많이 도와줄 수 있었으리라고 생각했다. 그리고 왜 그 특정 사람들이 더 돕지 못했는지 의심했다.

맥퀸은 사망 당시 재산이 엄청났다. 유언 공증 서류를 보면 맥퀸이 수집한 예술품의 가치는 100만 파운드에 달하는 것으로 추정되었다. 던레이븐 스트리트 아파트는 250만 파운드였고, 그 밖에 맥퀸이 소유한 토지나 건물은 총 263만 5천 파운드에 달했다. 맥퀸이 보유한 주식은 1161만 4,625파운드였다. 계좌 한 군데에는 19만 3,290파운드, 다른 계좌에는 63만 8,017파운드, 유로화 계좌에는 2만 6,282파운드, 정기 예금 계좌에는 157만 5파운드, 개인 종합 자산 관리 계좌에는 2만 7,688파운드가 있었고, 프리미엄부 채권으로 3만 파운드가 더 있었다. 맥퀸은 유언장에 테런스 히긴스 트러스트와 배터시 도그스 앤드 캐츠 홈, 런던 불교 센터, 블루 크로스에 각각 10만 파운드를 남긴다고 썼다. 반려견 세 마리를 기를 사람들에게는 5만 파운드를 남겼다. 마를렌 가르시아가 민터를, 애너빌 닐슨이 주스를, 재키가 칼륨을 데려가서 돌보기로 했다. 맥퀸은 가르시아 부부에게 각각 5만 파운드를 남겼다. 조카들과 조카 손자 토머스 알렉산더 맥퀸에게도 5만 파운드

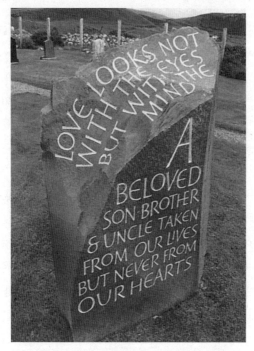

맥퀸의 무덤은 바람이 강하게 불어오는 스카이섬 곶에서 바다를 내려다보고 있다. 녹색 점판암 묘비에는 맥퀸이 오른팔에 새겼던 문구 "사랑은 눈이 아니라 마음으로 보는 거야"가 새겨져 있다.
© Andrew Wilson

씩 물려줬다. 누나와 형에게는 각각 25만 파운드를 증여했다. 총 1603만 6,500파운드에 달하는 순 자산은 사라방드 자선 재단에 남겼다.

재닛은 동생이 세상을 뜬 후 자선 재단의 신탁 관리인단, 특히 엔터테인먼트 전문 변호사로 유명한 데이비드 글릭David Glick과 회계사 게리 잭슨Gary Jackson과 오랫동안 분쟁을 벌였다. 맥퀸은 이들을 유언 집행자로 임명했다. "유언 집행자들은 법이 허용하는 안에서 행동했겠죠. 하지만 우리가 보기에는 유족을 이해하는 마음이 없었어요." 재닛이 『메일 온 선데이』와 인터뷰하며 의견을 밝혔다.[28] 유족은 그린 스트리트에 있는 맥퀸의 집을 둘러보고 맥퀸을 추억할 수 있는 유품을 골라 간직하고 싶어 했지만, 유언 집행자들이 이를 허락하지 않았다. 재닛은 사라방드 재단의 기부금이나 장학금에 대해 자세히 알고 싶어 했지만 정보가 기밀이라 알려 줄 수 없다는 말만 들었다. "동생의 돈이 현명하게 쓰이고 있는지 알고 싶었을 뿐이에요."[29] 맥퀸이 사망한 후에 유족은 계속 무시당한다고 생각하며 소외감을 느꼈다. 론은 2011년 11월 2일에 사무 변호사로부터 빅 엘로 물품 보관 서비스 회사의 창고에 "보관된 작고하신 아드님의 사유품은 아무런 금전적 가치가 없습니다"라고 적힌 편지를 받았다.[30] 유언 집행 법률팀과 주고받는 소통은 늘 이런 식이었다. 재닛과 재키는 보의 워레인에 있는 창고에 직접 찾아갔다가 창고 내부 상황을 보고 비통해졌다. 맥퀸의 옷 일부는 너무 오랫동안 창고에 있어서 좀이 슬어 있었다. 재키는 한때 동생이 입고 다녔던 스웨터에 얼굴을

파묻었다. 스웨터에서는 여전히 동생의 냄새가 났다.³¹

맥퀸이 세상을 뜬 지 세 달이 지나고 2010년 5월이 끝나 가던 안개 낀 어느 날, 맥퀸 가족은 맥퀸의 화장한 유해를 묻으러 스카이섬 북단에 위치한 킬뮤어 묘지에 모였다. 맥퀸은 자신을 스카이섬에 묻어 달라고 했다. 그와 어머니가 가문의 역사와 관련지은 곳이었다.

가족만 참석하는 조촐한 모임에 재닛, 토니, 트레이시, 재키만 왔다. 마이클은 심장 마비의 후유증에서 완전히 회복하지 못한 상태였고, 아버지 론은 건강이 안 좋아서 여행을 할 수 없었다(론은 암을 앓고 있었고 2012년 10월에 숨졌다). 맥퀸의 누나와 형은 무덤 옆에 서서 막내의 비범한 삶과 때 이른 죽음을 생각했다. 스코틀랜드 백파이프 연주가 들려오자 토니가 무릎을 꿇고 동생의 유해가 담긴 검은색 법랑 단지를 묘 구덩이에 놓았다. 교구 목사가 기도문을 외웠고, 유족은 흙을 한 줌 쥐고 무덤에 뿌렸다.

맥퀸의 장례를 치르고 나서 그의 누나와 형은 꾸준히 묘지를 찾았다. 2011년 10월, 칼룸이 죽자 재키는 개의 유해를 스카이섬으로 갖고 가서 동생 옆에 묻었다.

맥퀸의 무덤은 바람이 강하게 불어오는 스카이섬 곳에서 바다를 내려다보고 있다. 녹색 점판암 묘비에는 맥퀸이 오른팔에 새겼던 문구가 새겨져 있다. "사랑은 눈이 아니라 마음으로 보는 거야." 맥퀸은 세상에서 이 말 하나만은 틀림없이 진실이라고 이야기하곤 했다.

감사의 말

맥퀸 가족이 지지하고 허락해 주지 않았더라면 이 책을 쓰지 못했을 것이다. 재닛, 토니, 마이클, 재키 맥퀸은 힘든 결정을 내려서 낯선 이를 삶에 들였다. 분명히 감정적으로 힘겨웠을 인터뷰 과정을 이해하고 인내해 준 그들에게 감사 인사를 꼭 전하고 싶다. 알렉산더 맥퀸의 첫 번째 뮤즈이자 가장 위대한 뮤즈였던 재닛 맥퀸에게 특별히 감사하다. 그녀는 그녀 자신과 알렉산더 맥퀸 모두에게 영향을 미친 비밀을 용감하게 밝혔다. 나는 재닛 맥퀸과 여러 차례 인터뷰했고, 그녀는 전화나 이메일로 질문 수십 개에 답해 줬다. 어떤 말로도 고마움을 다 전할 수 없을 것이다. 사랑하는 삼촌과 쌓은 추억을 알려 준 재닛 맥퀸의 아들 게리 제임스 맥퀸과 폴 맥퀸에게도 감사하다.

또 맥퀸 가족이 가문의 역사를 다룬 조이스 맥퀸의 미출간 원고를 인용하고 미공개 사진을 싣도록 허락해 준 데에도 고마운 마음을 전한다.

알렉산더 맥퀸은 편지를 많이 쓰지 않았다. 그래서 기록물보

다 그를 알고 지냈던 사람들과 진행한 인터뷰를 토대로 이 책을 썼다. 조사를 도와준 머리 아서, 리처드 브렛, 앤드루 그로브스, 제이 마사크레, 아치 리드, 폴 스태그, 글렌 앤드루 티우 등 맥퀸의 남자 친구들에게 감사하다.

자료를 찾고 책을 쓰는 과정에서 수많은 사람을 인터뷰했다. 감사하게도 인터뷰에 응해 준 이들을 여기에서 밝힌다. 미겔 아드로베르, 린다 비요르그 아르나도티르, 카르멘 아르티가스, 러셀 앳킨스, 페르한 아즈만, 브룩 베이커, 존 뱅크스, 리베카 바턴, 니콜라 베이트먼, 플리트 빅우드, 빌리보이*, 데트마 블로, 크리스 버드, 존 보디, 로즈메리 볼저, 피터 보우스, 스티븐 브로건, 피오나 카틀레지, 아델 클로프, 벤 코퍼휘트, 리 코퍼휘트, 사이먼 코스틴, 리즈 패럴리, 프랭크 프랑카, 레슬리 고링, 리처드 그레이, 대프니 기네스, A. M. 핸슨, 가이 모건해리스, 애나 하비, 제인 헤이워드, 보비 힐슨, 존 히치콕, 마린 호퍼, 미라 차이 하이드, 다피드 존스, 벤 드 리시, 존 매키터릭, 존 메이버리, 제이슨 미킨, 수지 멩키스, 트레버 머렐, 레바 미바사가르, 맥스 뉴섬, 세타 나일런드, 미스터 펄, 세바스티안 폰스, 재닛 스트릿포터, 데이 리스, 에릭 로즈, 노베르트 쇠너, 앨리스 스미스, 수 스템프, 리즈 스트래스디, 플럼 사이크스, 타츠노 코지, 스티븐 토드, 데릭 톰린슨, 니컬러스 톤젠드(트릭시), 사이먼 언글레스, 도널드 어커트, 미셸 웨이드, 타니아 웨이드, 고故 루이즈 윌슨 교수, 케리 유먼스. 인터뷰한 사람 중 일부는 익명을 원했고, 한 명은 가명을 써 달라고 요청했다.

단서나 참고 자료를 제공해 준 고마운 이들도 여기에 밝힌다. 예나 안Yeana Ahn, 프란스 안코네, 올리버 아지스Oliver Azis, 카라 베이커Kara Baker, 리처드 벤슨Richard Benson, 앤드루 볼턴, 개빈 브라운 Gavin Brown, 폴라 번Paula Byrne, 센트럴 세인트 마틴스의 피터 클로스Peter Close, 니컬러스 콜리지, 버네사 코튼Vanessa Cotton, 로라 크레이크, 앨리슨 다마리오, 안느 드니오, 프림로즈 딕슨Primrose Dixon, 폴라 피츠허버트Paula Fitzherbert, 조 프랭클린Zoe Franklin, 내털리 깁슨Natalie Gibson, 콜린 글렌Colin Glen, 헤티 하비Hettie Harvey, 가반드라 호지Gavanndra Hodge, 리즈 호가드Liz Hoggard, 티나 조던Tina Jordan, 제임스 켄트James Kent, 재스민 카르반다Jasmine Kharbanda, 파스칼 람슈Pascale Lamche, 사스키아 람슈Saskia Lamche, 스테파니 릴리Stephanie Lilley, 게이비 링컨Gaby Lincoln과 게리 링컨Gary Lincoln, 윌리엄 링 William Ling, 수전 로드Susan Lord, 센트럴 세인트 마틴스의 데비 로트모어Debbie Lotmore, 기브스 앤드 호크스의 윌리엄 매슈스William Matthews, 콜린 맥도웰, 쇼나 마셜Shonagh Marshall, 마르코 마티식Marko Matysik, 켄트의 마이클 공작 부인, 애너벨 닐슨, 미셸 올리, 엘리너 렌프루Elinor Renfrew, 리처드 로일Richard Royle, 앤젤 세지윅Angel Sedgwick, 앨릭스 샤키, 크리스토퍼 스톡스Christopher Stocks, 조애너 사이크스Joanna Sykes, 앤드루 탠저Andrew Tanser, 수 틸리, 케이티 웹, 빅토리아 앤드 앨버트 박물관의 클레어 윌콕스, 센트럴 세인트 마틴스의 주디 윌콕스Judy Willcocks.

자료를 찾을 때 도서관은 매우 유용했다. 센트럴 세인트 마틴스 도서관과 런던 패션 대학, 영국 국립 도서관 직원들에게 감사

를 드린다. 음향 기록 보관소에 보관된 영국 국립 도서관의 사진 구술사 프로젝트, 특히 닉 나이트의 심도 있는 인터뷰는 맥퀸과 협업한 동료에 관한 배경 지식을 얻는 데 도움이 되었다.

고맙게도 책에 사진을 싣도록 허락해 준 이들의 이름도 여기서 밝힌다. 미겔 아드로베르, 머리 아서, 리베카 바턴, BBC 방송국 사진 보관소, 로즈메리 볼저, 피터 보우스, 리처드 브렛, 카메라 프레스, 클래리지스 호텔, 제러미 델러Jeremy Deller, 게티 이미지, A. M. 핸슨, 미라 차이 하이드, 다피드 존스, 제이 마사크레, 아치 리드, 렉스 피처, 데릭 톰린슨.

BBC에서 2008년 10월에 방영한 〈브리티시 스타일 지니어스British Style Genius〉와 1997년에 방영한 〈거칠게 나가기(직업)〉, 모어4에서 2011년 2월 25일에 방영한 〈맥퀸과 나McQueen and I〉, BBC1에서 1997년 1월 26일에 방영한 〈패션쇼The Clothes Show〉 등 방송 자료도 참고했다.

신문과 잡지 기사도 다양하게 참고했으며, 이 부분은 '참고 문헌' 순서에서 출처를 밝혔다. 하지만 특히 도움이 되었던 기자와 작가를 이 자리에서 밝힌다. 힐러리 알렉산더, 리사 암스트롱, 린 바버, 캐서린 베츠, 탬신 블랜차드, 알렉스 빌메스Alex Bilmes, 해미시 볼스, 그레이스 브래드베리, 제스 카트너몰리Jess Cartner-Morley, 바시 체임벌린, 로라 콜린스Laura Collins, 매기 데이비스, 고드프리 디니Godfrey Deeny, 크리스타 더수자, 에드워드 에닌풀, 브리짓 폴리, 수재나 프랭클, 크리스 히스, 캐시 호린, 매리언 흄, 데이비드 캠프, 리베카 로소프, 콜린 맥도웰, 리사 마크웰Lisa Markwell, 리베

카 미드Rebecca Mead, 수지 멩키스, 세라 모어, 서맨사 머리 그린웨이, 앤드루 오헤이건Andrew O'Hagan, 해리엇 퀵, 멜라니 리키Melanie Rickey, 앨릭스 샤키, 제임스 셔우드James Sherwood, 잉그리드 시시, 데이비드 제임스 스미스David James Smith, 미미 스펜서, 스티븐 토드, 주디스 서먼, 로나 VLorna V, 이언 R. 웹, 에릭 윌슨.

메트로폴리탄 미술관에서 2011년에 열린 멋진 전시회 〈잔혹한 아름다움〉의 큐레이터이자 예일 대학교 출판부에서 나온 동명 저서의 편집자였던 앤드루 볼턴과 『알렉산더 맥퀸: 삶과 유산 *Alexander McQueen: The Life and the Legacy*』(런던·뉴욕: 하퍼 디자인)의 저자 주디스 와트 덕분에 알렉산더 맥퀸의 경력을 전반적으로 잘 알 수 있었다.

사이먼 앤드 슈스터 출판사의 담당 편집자인 애비게일 버그스트롬Abigail Bergstrom과 마이크 존스Mike Jones(존스는 이 책을 맡았으나 사이먼 앤드 슈스터를 떠나 새로운 일을 찾았다), 교열 편집자 린지 데이비스Lindsay Davies와 세라 버지Sarah Birdsey, 올리비아 모리스Olivia Morris, 해나 코베트Hannah Corbett, 엘리너 퓨스터Elinor Fewster, 미국의 담당 편집자 로즈 리펠Roz Lippel에게 감사의 마음을 전한다. 이들뿐 아니라 열성을 다해 지원해 준 출판사 직원 모두에게 감사한다.

나의 친구이자 에이전트인 클레어 알렉산더Clare Alexander는 처음부터 나를 지지해 줬다. 클레어가 없었더라면 나는 이 책을 쓸 수 없었을 것이다. 에이킨 알렉산더의 전 직원, 특히 레슬리 손Leseley Thorne과 샐리 라일리Sally Riley에게도 고마움을 전한다.

마지막으로 언제나처럼 부모님과 친구들, 마커스 필드Marcus Field에게 감사의 마음을 전한다.

알렉산더 맥퀸 여성복 컬렉션 리스트
(1992~2010)

희생자를 쫓는 잭 더 리퍼Jack the Ripper Stalks His Victims
 1992년 센트럴 세인트 마틴스 패션 스쿨 석사 과정 졸업 컬렉션

택시 드라이버Taxi Driver 1993년 가을·겨울

니힐리즘Nihilism 1994년 봄·여름

밴시Bheansidhe, Banshee 1994년 가을·겨울

새The Birds 1995년 봄·여름

하일랜드 강간Highland Rape 1995년 가을·겨울

갈망The Hunger 1996년 봄·여름

단테Dante 1996년 가을·겨울

인형 벨머Bellmer La Poupée 1997년 봄·여름

세상은 정글It's a Jungle Out There 1997년 가을·겨울

무제Untitled 1998년 봄·여름

잔Joan 1998년 가을·겨울

넘버 13No. 13 1999년 봄·여름

오버룩The Overlook 1999년 가을·겨울

눈Eye 2000년 봄·여름

에슈Eshu 2000년 가을·겨울

보스Voss 2001년 봄·여름

대단한 회전목마What a Merry-Go-Round 2001년 가을·겨울

일그러진 황소의 춤The Dance of the Twisted Bull 2002년 봄·여름

수퍼캘리프래자일리스틱엑스파이얼리도셔스Supercalifragilisticexpialidocious
 2002년 가을·겨울

이레레Irere 2003년 봄·여름

스캐너스Scanners 2003년 가을·겨울

구출Deliverance 2004년 봄·여름
판테온 레쿰Pantheon as Lecum 2004년 가을·겨울
게임일 뿐이야It's Only a Game 2005년 봄·여름
나는 비밀을 알고 있다The Man Who Knew Too Much 2005년 가을·겨울
넵튠Neptune 2006년 봄·여름
컬로든의 미망인The Widows of Culloden 2006년 가을·겨울
사라방드Sarabande 2007년 봄·여름
1692년 세일럼에서 죽은 엘리자베스 하우를 추모하며In Memory of Elizabeth Howe,
 Salem, 1692 2007년 가을·겨울
라 담 블뢰La Dame Bleue 2008년 봄·여름
나무에서 살았던 소녀The Girl Who Lived in the Tree 2008년 가을·겨울
자연스러운 구별, 부자연스러운 선택Natural Dis-Tinction, Un-Natural Selection
 2009년 봄·여름
풍요의 뿔The Horn of Plenty 2009년 가을·겨울
플라톤의 아틀란티스Plato's Atlantis 2010년 봄·여름

참고 문헌

서문

1. Remembering a Renegade Designer," Cathy Horyn, *New York Times*, 20 September 2010.
2. Crazy for a Piece of the Fashion Action," Lisa Markwell, *Independent*, 22 September 2010.
3. Alexander McQueen obituary, Imogen Fox, *Guardian*, 11 February 2010.
4. "An Enigma Remembered," *Economist*, 12 November 2012.
5. 'The Real McQueen," Susannah Frankel, American *Harper's Bazaar*, April 2007.
6. *Alexander McQueen: Savage Beauty*, Metropolitan Museum of Art, New York (Yale University Press, New Haven, 2011), 26.
7. "Memories of McQueen, A Brave Heart," Hilary Alexander, *Daily Telegraph*, 21 September 2010.
8. *The Great Fashion Designers,* Brenda Polan, Roger Tredre (Oxford, New York: Berg, 2009), 244.
9. Interview with Jacqui McQueen, 8 April 2014.
10. Reverend Canon Giles Fraser, *A Service of Thanksgiving to Celebrate the Life of Lee Alexander McQueen CBE*, Monday, 20 September 2010, 5.
11. Interview with Andrew Groves, 24 April 2013.
12. Interview with Alice Smith, 7 May 2013.
13. Interview with Andrew Groves, 24 April 2013.
14. "The Real McQueen," Susannah Frankel, op. cit.
15. *Savage Beauty*, 12.
16. "Fashion World Gathers to Celebrate Alexander McQueen," Alistair Foster and Miranda Bryant, *Evening Standard,* 20 September 2010.

17. "Stars Pay Tribute to 'Genius' Alexander McQueen at Memorial Service," PA, *Independent*, 20 September 2010.

18. *Numéro*, December 2007.

19. "Alexander McQueen's Haunting World," Robin Givhan, *Newsweek*, 18 April 2011.

20. Interview with Janet Street-Porter, 16 April 2013.

21. *Harper's Bazaar*, April 2007.

22. "Stars Pay Tribute," PA, op. cit.

23. "Memories of McQueen," Hilary Alexander, op. cit.

24. Interview with Alice Smith, 7 May 2013.

25. "The Savage and the Romantic," Suzy Menkes, *New York Times*, 20 September 2010.

26. Interview with Murray Arthur, 21 November 2013.

27. "Remembering a Renegade Designer," Cathy Horyn, op. cit.

28. Interview with Archie Reed, 25 May 2013.

29. "General Lee," Cathy Horyn, *T Magazine, New York Times*, 11 September 2009. 30 *Numéro*, December 2007.

31. "General Lee," Cathy Horyn, op. cit.

32. Interview with Andrew Groves, 24 April 2013.

33. "All Hail McQueen," Lorna V, *Time Out*, 24 September–1 October 1997.

34. "Tears for Alexander the Great, Stars Turn out for McQueen," Damien Fletcher, *Daily Mirror*, 21 September 2010.

35. "Catwalk Stars Celebrate the Brutal Candour of a Tormented Virtuoso," Lisa Armstrong, *The Times*, 21 September 2010

36. "McQueen: The Interview," Alex Bilmes, *GQ*, May 2004.

37. *Harper's & Queen*, April 2003.

38. "Killer McQueen," Harriet Quick, British *Vogue*, October 2002.

39. "Dressed to Thrill," Judith Thurman, *New Yorker*, 16 May 2011.

40. "An Enigma Remembered," *Economist*, 12 November 2012.

41. "Alexander McQueen's Last Collection Unveiled on Paris Catwalk," Jess Cartner-Morley, *Guardian*, 9 March 2010.

42. Quoted in *McQueen and I*, More4, 25 February 2011.

43. "Lean, Mean McQueen," Vassi Chamberlain, *Tatler*, February 2004.

44. *Dazed & Confused*, September 1998.

45. *Guardian*, 19 September 2005.

46. "Radical Fashion," Tamsin Blanchard, Observer Magazine, 7 October 2001.

47. "Lean, Mean McQueen," Vassi Chamberlain, op. cit.

1. 아물지 않는 상처

1. Interview with Michael McQueen, 7 November 2013.

2. Interview with Tony McQueen, 20 October 2013.

3. "A Brief History of Cane Hill, The Cult of Cane Hill," Simon Cornwell, 2002, http://www.simoncornwell.com/urbex/projects/ch/index.htm.

4. CR5 Magazine, Simon Cornwell, February 2013, reprinted on http://www.simoncornwell.com/urbex/projects/ch/ps/tunnels1.htm.

5. Personality Questionnaire, Cane Hill Hospital, http://www.simoncornwell.com/urbex/projects/ch/doc1/personal1.htm.

6. Interview with Michael McQueen, 7 November 2013.

7. Interview with Janet McQueen, 17 September 2013.

8. Interview with Tony McQueen, 20 October 2013.

9. Ibid.

10. Record Your Own Family, Joyce B. McQueen, unpublished manuscript, copyright the McQueen family.

11. Interview with Jacqui McQueen, 8 April 2014.

12. Interview with Tony McQueen, 20 October 2013.

13. "The Real McQueen," Alix Sharkey, Guardian, 6 July 1996.

14. Interview with Alice Smith, 7 May 2013.

15. "Fashion's Hard Case," Richard Heller, Forbes, 16 September 2002.

16. Interview with Janet McQueen, 17 September 2013.

17. Interview with Jacqui McQueen, 29 August 2013.

18. Interview with Tony McQueen, 20 October 2013.

19. Interview with Peter Bowes, 11 December 2013.

20. Interview with Alice Smith, 7 May 2013.

21. Interview with Murray Arthur, 21 November 2013.

22. "'Meeting the Queen Was Like Falling in Love,'" Guardian, 20 April 2004.

23. McQueen: The History of a Clan, Joyce B. McQueen, 1992, unpublished manuscript, copyright the McQueen family.

24. Ibid.

25. Ibid.

26. Ibid.

27. Ibid.

28. Report of Dr. Thomas Bond, quoted in *The Ultimate Jack the Ripper Sourcebook: An Illustrated Encyclopedia*, Stewart Evans and Keith Skinner (London: Constable and Robinson, 2001), 345–7.

29. McQueen: The History of a Clan.

30. Record Your Own Family.

31. Ibid.

32. Interview with Michael McQueen, 7 November 2013.

33. McQueen: The History of a Clan.

34. "Alexander McQueen, The Final Interview," Godfrey Deeny, Australian *Harper's Bazaar*, April 2010.

35. Record Your Own Family.

36. Ibid.

37. Interview with Jacqui McQueen, 29 August 2013.

38. Interview with Michael McQueen, 7 November 2013.

39. "Lean, Mean McQueen," Vassi Chamberlain, *Tatler*, February 2004.

40. McQueen: The History of a Clan.

41. Interview with Tony McQueen, 20 October 2013.

42. Interview with Jacqui McQueen, 29 August 2013.

43. McQueen: The History of a Clan.

44. Will book, Joyce B. McQueen, unpublished, copyright the McQueen family.

45. "'Meeting the Queen Was Like Falling in Love,'" *Guardian*, 20 April 2004.

46. Deane family tree, Joyce B. Deane, unpublished, copyright of the McQueen family.

47. Record Your Own Family.

48. *The Cuckoo's Nest*, Ron S. King (Raleigh,NC: Lulu Enterprises, 2010), 125.

49. Interview with Peter Bowes, 11 December 2013.

50. "Emperor of Bare Bottoms," Lynn Barber, *Observer*, 15 December 1996.

51. "Alexander McQueen," Chris Heath, *The Face*, September 2002.

52. Interview with Janet McQueen, 30 April 2014.

53. Interview with Rebecca Barton, 1 February 2014.

54. Interview with Andrew Groves, 24 April 2013.

55. Interview with Richard Brett, 16 July 2013.

56. Interview with Detmar Blow, 26 June 2013.

57. Interview with BillyBoy*, 8 August 2013.

58. Interview with Janet McQueen, 16 January 2014.

59. "The Real McQueen," Susannah Frankel, *Independent Fashion Magazine*, Autumn/
 Winter 1999.

60. "McCabre McQueen," Katherine Betts, American *Vogue*, October 1997.

61. "I Am the Resurrection," Tony Marcus, *i-D*, September 1998.

62. Interview with Peter Bowes, 11 December 2013.

63. Lee McQueen, School Report, December 1980, courtesy of the McQueen family.

64. Ibid.

65. Ibid.

66. Lee McQueen, School Report, March 1982, courtesy of the McQueen family.

67. Lee McQueen, School Reports, December 1980 and March 1982, courtesy of the
 McQueen family.

68. "The Real McQueen," Susannah Frankel, op. cit.

69. Interview with Jason Meakin, 11 February 2014.

70. "The Real McQueen," Alix Sharkey, op. cit.

71. Interview with Peter Bowes, 11 December 2013.

72. Ibid.

73. "The Real McQueen," Susannah Frankel, op. cit.

74. "Lean, Mean McQueen," Vassi Chamberlain, op. cit.

75. Joyce McQueen, McQueen family photo album.

76. Interview with Russell Atkins, 11 March 2014.

77. Interview with Jason Meakin, 11 February 2014.

78. "i-Q," Alexander McQueen, *i-D*, February 1996.

79. Interview with Jason Meakin, 11 February 2014.

80. Interview with Peter Bowes, 11 December 2013.

81. Interview with Jason Meakin, 11 February 2014.

82. Ibid.

83. Interview with Peter Bowes, 11 December 2013.

84. "Emperor of Bare Bottoms," Lynn Barber, op. cit.

85. Interview with Peter Bowes, 11 December 2013.

86. Ibid.

87. Andrew Bolton quoted in "Alexander McQueen: "He Sewed Anger into his Clothes,"" Sarah Mower, *Daily Telegraph*, 17 April 2011.

88. Interview with Janet McQueen, 16 January 2014.

89. "Dressed to Thrill," Judith Thurman, *New Yorker*, 16 May 2011.

90. Interview with John Maybury, 15 September 2014.

91. "Lean, Mean McQueen," Vassi Chamberlain, op. cit.

92. Alexander McQueen on *Rhona Cameron Show*, quoted in *McQueen and I*, More4.

93. "Emperor of Bare Bottoms," Lynn Barber, op. cit.

2. 수습의 긴 터널에서

1. "A Man of Darkness and Dreams," Ingrid Sischy, *Vanity Fair*, April 2010

2. "The Real McQueen," Susannah Frankel, *Independent Fashion Magazine,* Autumn/Winter 1999.

3. "Emperor of Bare Bottoms," Lynn Barber, *Observer*, 15 December 1996.

4. Interview with Janet McQueen, 17 September 2013.

5. *McDowell's Directory of Twentieth Century Fashion*, Colin McDowell (London: Frederick Muller, first published 1984, revised edition 1987), 9.

6. Ibid., 15

7. Interview with Gary James McQueen, 11 June 2013.

8. Interview with Paul McQueen, 17 September 2013.

9. Interview with Janet McQueen, 17 September 2013.

10. "The Real McQueen," Alix Sharkey, *Guardian*, 6 July 1996.

11. Joyce McQueen, speaking in 1997, quoted in *McQueen and I*, More4.

12. "The Real McQueen," Susannah Frankel, op. cit.

13. "A Style Is Born," David Kamp, *Vanity Fair*, November 2011.

14. Interview with John Hitchcock, 17 April 2013.

15. "Emperor of Bare Bottoms," Lynn Barber, op. cit.

16. Interview with John Hitchcock, 17 April 2013.

17. "Emperor of Bare Bottoms," Lynn Barber, op. cit.

18. Interview with Derrick Tomlinson, 17 April 2013.

19. Interview with John Hitchcock, 17 April 2013.

20. Interview with Rosemarie Bolger, 24 May 2013.

21. "Emperor of Bare Bottoms," Lynn Barber, op. cit.

22. *Frank Skinner Show*, quoted in *McQueen and I*, More4.

23. Interview with John Hitchcock, 17 April 2013.

24. Interview with Rosemarie Bolger, 24 May 2013.

25. "Alexander McQueen's Sarah Burton on Life after Lee," Shaun Phillips, *The Times*, 24 October 2012.

26. Interview with Jacqui McQueen, 29 August 2013.

27. Interview with Andrew Groves, 24 April 2013.

28. Interview with John Hitchcock, 17 April 2013.

29. "Emperor of Bare Bottoms," Lynn Barber, op. cit.

30. "Cutting Up Rough," *The Works,* BBC, 1997.

31. "Emperor of Bare Bottoms," Lynn Barber, op. cit.

32. Interview with Andrew Groves, 24 April 2013.

33. "Emperor of Bare Bottoms," Lynn Barber, op. cit.

34. Interview with Andrew Groves, 24 April 2013.

35. Interview with Archie Reed, 25 May 2013.

36. "Emperor of Bare Bottoms," Lynn Barber, op. cit.

37. "Prototypes from the Perimeters," Roger Tredre, *Independent,* 17 July 1993.

38. "The Real McQueen," Susannah Frankel, op. cit.

39. Interview with Koji Tatsuno, 14 September 2014.

40. *Frocking Life, Searching for Elsa Schiaparelli*, BillyBoy* (Delémont, Switzerland: Foundation Tanagra).

41. Tom Tredway in *Biography, Identity and the Modern Interior*, ed. Anne Massey and Penny Sparke (Farnham, UK: Ashgate Publishing Limited), 98

42. *Shocking Life*, Elsa Schiaparelli (London: J. M. Dent & Sons, 1954), 17.

43. E-mail from BillyBoy* to AW, 13 October 2014.

44. Interview with BillyBoy*, 8 August 2013.

45. BillyBoy* interview, Predrag Pajdic, *The Pandorian*, August 2010.

46. Interview with BillyBoy*, 8 August 2013.

47. The Pandorian, August 2010.

48. Ibid.

49. Interview with BillyBoy*, 8 August 2013.

50. Lee McQueen, excerpt from *My American Life: In One Era, Out the Other, An*

Autobiography, BillyBoy*, fierth.com.

51. E-mail from BillyBoy* to AW, 3 March 2014.
52. Interview with BillyBoy*, 8 August 2013.
53. Interview with John McKitterick, 1 April 2014.
54. "The Real McQueen," Susannah Frankel, op. cit.
55. *McDowell's Directory of Twentieth Century Fashion*, p. 295.
56. "An Italian Takes Paris," Frank DeCaro, *Newsday*, 20 March 1989.
57. "With Striking Fashions, Gigli Reaches New Heights," Bernadine Morris, *New York Times*, 17 September 1989.
58. "The Real McQueen," Susannah Frankel, op. cit.
59. E-mail from Lise Strathdee to AW, 6 May 2014, copyright Lise Strathdee.
60. "Alexander McQueen," Katie Webb, Infotainment, *Sky Magazine*, March 1993.
61. E-mail from Lise Strathdee to AW, 6 May 2014.
62. Interview with John McKitterick, 1 April 2014.
63. "Romeo, Romeo: The Monk of Milan," Michael Gross, *New York*, 5 December 1988.
64. Interview with Carmen Artigas, 6 April 2014.
65. E-mail from Lise Strathdee to AW, 6 May 2014.
66. Interview with Simon Ungless, 24 January 2014.
67. Interview with Carmen Artigas, 6 April 2014.
68. Ibid.
69. "Romeo, Romeo," Michael Gross, op. cit.
70. "The Real McQueen," Susannah Frankel, op. cit.
71. E-mail from Lise Strathdee to AW, 6 May 2014.
72. "Cutting Up Rough," BBC.

3. 세인트 마틴스 시절

1. "I Taught Them a Lesson," James Sherwood, *Independent*, 19 February 2007.
2. Interview with Bobby Hillson, 11 December 2013.
3. "I Taught Them a Lesson," James Sherwood, op. cit.
4. Interview with Bobby Hillson, 11 December 2013.
5. "I Taught Them a Lesson," James Sherwood, op. cit.
6. Interview with Bobby Hillson, 11 December 2013.

7. Interview with Janet McQueen, 16 January 2014.

8. *British Style Genius*, BBC, October 2008.

9. Interview with Professor Louise Wilson, 14 May 2014.

10. "Central St Martins Fashion College Bids Farewell to Charing Cross Road," Tamsin Blanchard, *Daily Telegraph*, 24 June 2011.

11. "No Rules Britannia!," Hamish Bowles, American *Vogue*, May 2006.

12. Interview with Professor Louise Wilson, 14 May 2014.

13. Interview with Simon Ungless, 24 January 2014.

14. Interview with Rebecca Barton, 1 February 2014.

15. E-mail from Rebecca Barton to AW, 3 February 2014.

16. E-mail from Rebecca Barton to AW, 2 February 2014.

17. Interview with Adele Clough, 28 May 2014.

18. Interview with Tony McQueen, 20 October 2013.

19. Interview with Réva Mivasagar, 31 January 2014.

20. E-mail from Réva Mivasagar to AW, 28 May 2014.

21. Interview with Professor Louise Wilson, 14 May 2014.

22. Interview with Bobby Hillson, 11 December 2013.

23. Interview with Rebecca Barton, 1 February 2014.

24. Interview with Simon Ungless, 24 January 2014.

25. Interview with Réva Mivasagar, 31 January 2014.

26. E-mail from Réva Mivasagar to AW, 28 May 2014; interview with Réva Mivasagar, 31 January 2014.

27. Interview with Frank Franka, 14 June 2013.

28. Interview with Eric Rose, 18 July 2013.

29. Interview with Rebecca Barton, 1 February 2014.

30. Interview with Tania Wade, 21 July 2014.

31. "Inside London, The Groupie," Marion Hume, American *Vogue*, January 1997.

32. Interview with Rebecca Barton, 1 February 2014.

33. Interview with Adele Clough, 28 May 2014.

34. "The Fashion Stars of Central St Martins," Johnny Davis, *Observer Magazine*, 7 February 2010.

35. Interview with Professor Louise Wilson, 14 May 2014.

36. Interview with Réva Mivasagar, 31 January 2014.

37. Interview with Adele Clough, 28 May 2014.

38. Interview with Bobby Hillson, 11 December 2013.

39. Interview with Rebecca Barton, 1 February 2014.

40. Interview with Réva Mivasagar, 31 January 2014.

41. Interview with Simon Ungless, 24 January 2014.

42. Interview with Simon Costin, 15 April 2013.

43. Press Notes, St Martins MA Graduate Show 1992.

44. Interview with John McKitterick, 1 April 2014.

45. Interview with Simon Ungless, 24 January 2014.

46. "Cutting Up Rough," *The Works,* BBC, 1997.

47. Interview with Professor Louise Wilson, 14 May 2014.

48. "All Hail McQueen," Lorna V, *Time Out,* 24 September–1 October 1997.

49. Interview with Réva Mivasagar, 31 January 2014.

50. Interview with Lesley Goring, 29 May 2014.

51. Interview with Bobby Hillson, 11 December 2013.

52. Interview with Rebecca Barton, 1 February 2014.

53. "Cutting Up Rough," BBC.

54. Interview with Rebecca Barton, 1 February 2014.

4. 이사벨라 블로를 만나다

1. *McQueen and I*, More4

2. "The Mad Muse of Waterloo," Larissa MacFarquhar, *New Yorker*, 19 March 2001.

3. "A Blow to Accuracy," Rachel Cooke, *Observer Review*, 3 October 2010.

4. Interview with Réva Mivasagar, 31 January 2014.

5. "Hail McQueen," Bridget Foley, *W Magazine*, June 2008.

6. "A Blow to Accuracy," Rachel Cooke, op. cit.

7. *Blow by Blow: The Story of Isabella Blow*, Detmar Blow with Tom Sykes (London: HarperCollins, 2010), 6.

8. Ibid., 4.

9. Ibid., 1.

10. "The Mad Muse of Waterloo," Larissa MacFarquhar, op. cit.

11. *Blow by Blow*, 42.

12. Interview with Detmar Blow, 26 June 2013.

13. Interview with Réva Mivasagar, 31 January 2014.

14. "The Real McQueen," Alix Sharkey, *Guardian*, 6 July 1996.

15. Interview with John McKitterick, 1 April 2014.

16. "Kinky Gerlinky," *The Word*, Channel 4, https://www.youtube.com/watch?v=GAhqlcwxVYA.

17. Ibid.

18. Interview with Réva Mivasagar, 31 January 2014.

19. Christopher Hussey in *Country Life*, 7 and 14 September 1940, quoted in "A Family's Idyll on the Hill," Clive Aslet, *Country Life*, 1 February 2012.

20. *Isabella Blow: A Life in Fashion*, Lauren Goldstein Crowe (London: Quartet Books, London, 2011), 111.

21. Interview with Detmar Blow, 26 June 2013.

22. "A Family's Idyll on the Hill," Clive Aslet, op. cit.

23. Interview with Detmar Blow, 26 June 2013.

24. *Blow by Blow*, 158.

25. Interview with Detmar Blow, 26 June 2013.

26. *Isabella Blow: A Life in Fashion*, 130.

27. "Isabella Blow on Alexander McQueen," Maggie Davis, *Time Out*, 13 September 2005.

28. E-mail from Réva Mivasagar to AW, 28 May 2014.

29. Interview with Réva Mivasagar, 31 January 2014.

30. E-mail from Réva Mivasagar to AW, 28 May 2014.

31. Interview with Réva Mivasagar, 31 January 2014.

32. Ibid.

33. Interview with Simon Ungless, 24 January 2014.

34. Ibid.

35. *The One Hundred and Twenty Days of Sodom*, Marquis de Sade (London: Arrow Books, 1990), 184.

36. "Bowie & McQueen," *Dazed & Confused*, November 1996.

37. Interview with Chris Bird, 4 September 2013.

38. *Fashion at the Edge: Spectacle, Modernity and Deathliness*, Caroline Evans (New Haven and London: Yale University Press, 2009), 152-3.

39. Interviews with Chris Bird, 4 September, 16 September 2013.

40. Interview with Alice Smith, 7 May 2013.

41. Interview with Anna Harvey, 23 April 2014.

42. Interview with Chris Bird, 16 September 2013.

43. "Alexander McQueen," Katie Webb, Infotainment, *Sky Magazine*, March 1993.

44. "All Hail McQueen," Lorna V, *Time Out*, 24 September-1 October 1997.

45. "The Real McQueen," Lucinda Alford, *Observer*, 21 March 1993.

46. "Fashion Stars Who Won"t Wear Britain," Roger Tredre, *Independent on Sunday,* 28 February 1993.

47. Interview with Lee Copperwheat, 4 July 2014.

48. "Catwalk Capital," Sarah Mower, *Guardian*, 30 August 2009.

49. "Shaping Up," Nilgin Yusuf, Sunday Times, 7 March 1993.

50. "The Real McQueen," Lucinda Alford, op. cit.

51. Interview with Janet McQueen, 17 September 2013.

52. "Something to Show for Themselves," Iain R. Webb, *The Times*, 8 March 1993.

53. E-mail from Simon Ungless to AW, 18 June 2014.

54. Interview with Alice Smith, 7 May 2013.

55. Interview with Tania Wade, 21 July 2014.

56. Interview with Michelle Wade, 6 November 2013.

5. 풋내기의 도발

1. "McQueen's Theatre of Cruelty," Marion Hume, *Independent*, 21 October 1993.

2. *Draper's Record*, original review of show, reprinted in *Draper's Record*, 20 February 2010.

3. "McQueen's Theatre of Cruelty," Marion Hume, op. cit.

4. "Great British Fashion," Edward Enninful, *i-D*, October 1993.

5. "Great British Fashion," Avril Mair, *i-D*, October 1993.

6. Interviews with Fleet Bigwood, 23 June, 25 June 2014.

7. Interview with Marin Hopper, 7 August 2014.

8. Interview with Bobby Hillson, 11 December 2013.

9. "Cool Britannia: Fashion's Fickle Eye is Fixed on London," *The Times*, 26 September 1996.

10. *Alexander McQueen: The Life and the Legacy*, Judith Watt (New York: Harper Design, 2013), 63-4.

11. "The Real McQueen," Alix Sharkey, *Guardian*, 6 July 1996.

12. Interview with Seta Niland, 12 June 2013.

13. Interview with Chris Bird, 16 September 2013.

14. "Neo-Riemannian Theory and the Analysis of Pop-Rock Music," Guy Capuzzo, *Music Theory Spectrum* 26, no. 2 (Fall 2004): 177-99.

15. Interview with Seta Niland, 12 June 2013.

16. Interview with Alice Smith, 7 May 2013.

17. Interview with Michael McQueen, 7 November 2013.

18. Interview with Seta Niland, 12 June 2013.

19. "Madonna's Magician," Michael Gross, *New York*, 12 October 1992.

20. Ibid.

21. Interview with Plum Sykes, 30 August 2013.

22. "Conflicting Conviction," Samantha Murray Greenway, *Dazed & Confused*, September 1994.

23. "New Kid on the Block," Kathryn Samuel, *Daily Telegraph*, 24 February 1994.

24. "All Hail McQueen," Lorna V, *Time Out*, 24 September-1 October 1997.

25. "Punk: On the Runway," SHOWstudio, Rebecca Lowthorpe, http://show studio. com/project/punk_on_the_runway/rebecca_lowthorpe.

26. Interview with John Maybury, 15 September 2014.

27. "Alexander McQueen," Mark C. O"Flaherty, *The Pink Paper*, April 1994.

28. "Talent Pool," Adrian Clark, *Fashion Weekly*, 3 March 1994.

29. "McQueening It," Mimi Spencer, *Vogue,* June 1994.

30. "Alexander McQueen," Mark C. O"Flaherty, op. cit.

31. Interview with Plum Sykes, 30 August 2013.

32. Interview with Andrew Groves, 24 April 2013.

33. Interview with Eric Rose, 18 July 2013.

34. Interview with Dai Rees, 18 September 2013.

35. Interview with Nicholas Townsend/Trixie, 24 May 2013.

36. Interview with Eric Rose, 31 July 2013.

37. Interview with Nicholas Townsend/Trixie, 24 May 2013.

38. "Paulita Sedgwick: Rancher, Actress and Independent Film-maker," Charles Darwent, *Independent,* 29 January 2010.

39. Interview with Frank Franka, 14 June 2013.

40. Interview with Nicholas Townsend/Trixie, 24 May 2013.

41. Interview with Frank Franka, 14 June 2013.

42. Interview with Nicholas Townsend/Trixie, 24 May 2013.

43. "Lee McQueen" by Donald Urquhart, email to AW, 23 October 2013.

44. Interview with BillyBoy*, 8 August 2013.

45. Interview with Miguel Adrover, 13 August 2013.

46. "Down the Runways," Ingrid Sischy, *New Yorker*, 2 May 1994.

47. Ibid.

48. "Conflicting Conviction," Samantha Murray Greenway, op. cit.

49. Interview with Andrew Groves, 24 April 2013.

50. "Forever England," Susannah Frankel, *Independent*, 8 September 2001.

51. "The Court of McQueen," Rebecca Lowthorpe, *Observer Life*, 23 February 1997.

52. "England's Glory," Melanie Rickey, *Independent*, 28 February 1997.

53. "England Rules OK," Nick Foulkes, *Evening Standard*, 26 September 1997.

54. "Forever England," Susannah Frankel, op. cit.

55. "England Rules OK," Nick Foulkes, op. cit.

56. "Forever England," Susannah Frankel, op. cit.

57. "England Rules OK," Nick Foulkes, op. cit.

58. Interview with Nicholas Townsend/Trixie, 24 May 2013.

59. "Conflicting Conviction," Samantha Murray Greenway, op. cit.

60. Interview with Andrew Groves, 24 April 2013.

61. E-mail from Mr Pearl to AW, 12 October 2014.

62. Interview with Alice Smith, 7 May 2013.

63. "Lee McQueen" by Donald Urquhart, e-mail to AW, 23 October 2013.

64. Interview with Plum Sykes, 30 August 2013.

65. "Alexander McQueen 1969-2010," Hamish Bowles, American *Vogue*, April 2010.

66. "Avant-Garde Designer of the Year, Alexander McQueen," Hamish Bowles, American *Vogue*, December 1999.

67. "Alexander McQueen 1969-2010," Hamish Bowles, op. cit.

68. "In London, Designers Are All Grown-Up," Amy M. Spindler, *New York Times*, 11 October 1994.

69. "Conflicting Conviction," Samantha Murray Greenway, op. cit.

70. Interview with Seta Niland, 12 June 2013.

6. 정상을 향한 부침

1. "Life as a Look," Hilton Als, *New Yorker*, 30 March 1998.

2. E-mail from Nicola Bateman to AW, 24 July 2014.

3. Interview with A. M. Hanson, 2 July 2014.

4. E-mail from Stephen Brogan to AW, 3 July 2014.

5. "Life as a Look," Hilton Als, op. cit.

6. Ibid.

7. Ibid.

8. Leigh Bowery, Diary, quoted in *Leigh Bowery: The Life and Times of an Icon*, Sue Tilley (London: Hodder & Stoughton, 1997), 97.

9. *Leigh Bowery*, 100.

10. "Life as a Look," Hilton Als, op. cit.

11. "Lee McQueen" by Donald Urquhart, e-mail to AW, 23 October 2013.

12. "Drama McQueen," Rob Tannenbaum, *Details*, June 1997.

13. Interview with Nicholas Townsend/Trixie, 24 May 2013.

14. Interview with Fiona Cartledge, 7 August 2013.

15. E-mail from A. M. Hanson to AW, 3 July 2014.

16. Interview with Nicholas Townsend/Trixie, 24 May 2013.

17. Interview with Detmar Blow, 26 June 2013.

18. Interview with Anna Harvey, 23 April 2014.

19. "Fashion: A Little Bit of What You Fancy," Marion Hume and Tamsin Blanchard, *Independent*, 17 March 1995.

20. "Shock Treatment," Colin McDowell, *Sunday Times Style*, 17 March 1996.

21. "Boy Done Good," Colin McDowell, Richard Woods, Simon Gage, *Sunday Times*, 10 December 2000.

22. "Emperor of Bare Bottoms," Lynn Barber, *Observer*, 15 December 1996.

23. Interview with John Boddy, 28 January 2014.

24. Interview with Andrew Groves, 24 April 2013.

25. E-mail from Andrew Groves, 13 October 2014.

26. Interview with Andrew Groves, 24 April 2013.

27. Interview with Nicholas Townsend/Trixie, 24 May 2013.

28. Interview with Chris Bird, 16 September 2013.

29. "McQueen of England," Ashley Heath, *The Face*, November 1996.

30. Interview with Andrew Groves, 24 April 2013.

31. Interview with John McKitterick, 1 April 2014.

32. Interview with Adele Clough, 28 May 2014.

33. Interview with Alice Smith, 7 May 2013.

34. *Balancing Acts: Commerce Versus Creativity*, ICA video, 1995.

35. *Lucky Kunst: The Rise and Fall of Young British Art*, Gregor Muir (London: Aurum, London, 2009), 168.

36. "Where Have all the Cool People Gone?," Jess Cartner-Morley, *Guardian*, 21 November 2003.

37. *Lucky Kunst*, 155.

38. Interview with Mira Chai Hyde, 16 May 2014.

39. Interview with Andrew Groves, 24 April 2013.

40. Interview with Mira Chai Hyde, 16 May 2014.

41. Interview with Sebastian Pons, 20 August 2014.

42. "Wings of Desire," Susannah Frankel, *Guardian Weekend*, 25 January 1997.

43. "Alexander the Great," Judy Rumbold, *Vogue* supplement, August 1996.

44. Interview with Suzy Menkes, 13 June 2014.

45. "Simply Cool for Summer," Iain R. Webb, *The Times*, 25 October 1995.

46. "Divided We Rule," Colin McDowell, *Sunday Times*, 29 October 1995.

47. "Alexander the Great," Judy Rumbold, op. cit.

48. Interview with Simon Ungless, 24 January 2014.

49. E-mail from Liz Farrelly to AW, 25 November 2013.

50. E-mail from Linda Björg Árnadóttir to AW, 4 July 2014.

51. Interview with Janet McQueen, 17 September 2013.

52. "i-Q," Alexander McQueen, *i-D*, February 1996.

53. "Fabric of Society," Paula Reed, *Sunday Times Style*, 3 March 1996.

54. Interview with Chris Bird, 16 September 2013.

55. Interview with Chris Bird, 16 September 2013.

56. Interview with Mira Chai Hyde, 16 May 2014.

57. "Out of the Crypt and on to the Catwalk," Tamsin Blanchard, *Independent*, 5 March 1996.

58. *Sunday Telegraph Magazine*, 22 September 1996.

59. "All Hail McQueen," Lorna V, *Time Out*, 24 September-1 October 1997.

60. Interview with Simon Ungless, 24 January 2014.

61. "In London, Blueblood Meets Hot Blood," Amy M. Spindler, *New York Times*, 5 March 1996.

62. "The Macabre and the Poetic," Suzy Menkes, *International Herald Tribune*, 5 March 1996.

63. Interview with Andrew Groves, 24 April 2013.

64. "Shock Treatment," Colin McDowell, *Sunday Times Style*, 17 March 1996.

65. "Alexander the Great," Judy Rumbold, op. cit.

66. "Shock Treatment," Colin McDowell, op. cit.

67. "Dullsville," Guy Trebay, *New York,* 15 April 1996.

68. Ibid.

69. "The McQueen of England," *Women's Wear Daily*, 28 March 1996.

70. Interview with Andrew Groves, 24 April 2013.

71. "Alexander McQueen Meets Helen Mirren," *Dazed & Confused*, September 1998.

72. Interview with Marin Hopper, 7 August 2014.

73. "The McQueen of England," *Women's Wear Daily*, op. cit.

7. 지방시 품에 안기다

1. Interview with Murray Arthur, 21 November 2013

2. Postcard from Lee McQueen to Murray Arthur, 1996, courtesy of Murray Arthur.

3. "Drama McQueen," Rob Tannenbaum, *Details*, June 1997.

4. Interview with Murray Arthur, 21 November 2013.

5. Interview with Mira Chai Hyde, 16 May 2014.

6. Interview with Murray Arthur, 21 November 2013.

7. "Cutting Up Rough," *The Works*, BBC, 1997

8. Ibid.

9. "Isabella Blow on Alexander McQueen," Maggie Davis, *Time Out*, 13 September 2005.

10. *Blow by Blow: The Story of Isabella Blow*, Detmar Blow with Tom Sykes (London: HarperCollins, 2010), 157.

11. Interview with Murray Arthur, 21 November 2013.

12. "All Hail McQueen," Lorna V, *Time Out*, 24 September–1 October 1997.

13. Lee McQueen Twitter account, 1 February, reproduced in "Alexander McQueen's

Twitter Revealed Troubled Mind," Nick Collins, *Daily Telegraph*, 12 February 2010.

14. Interview with Dai Rees, 18 September 2013, e-mail from Dai Rees to AW, 7 July 2014.

15. Interview with Simon Costin, 15 April 2013.

16. Interview with Sarah Burton, Susannah Frankel, *AnOther* magazine, Spring/ Summer 2012.

17. "Alexander McQueen's Sarah Burton on Life After Lee," Shaun Phillips, *The Times*, 24 October 2012.

18. "Betraying Convention," Liz Farrelly, *Design Week*, 3 October 1996.

19. Nick Knight, Oral History of British Photography, British Library.

20. "McQueen of England," Ashley Heath, *The Face,* November 1996.

21. Ibid.

22. Nick Knight, Oral History of British Photography, British Library.

23. "London Rules Again," Iain R. Webb, *The Times*, 2 October 1996.

24. "All Hail McQueen," Lorna V, op. cit.

25. "Charity Attack on Designer," *Independent*, 2 October 1996.

26. "London Rules Again," Iain R. Webb, op. cit.

27. "British Thrills and Frills and Stateside Buzz - It's Called Symbiosis," Tamsin Blanchard, *Independent,* 1 October 1996.

28. "Will This Be Dior's New Look? - She Denies It of Course," *Independent*, 14 August 1996.

29. "French Fashion Has Designs on Britons," Grace Bradberry, *The Times,* 9 October 1996.

30. "Will This Be Dior's New Look?," Independent, op. cit.

31. *McDowell's Directory of Twentieth Century Fashion*, 148.

32. "If Galliano Goes to Dior, Will Alexander McQueen Go to Givenchy?," Constance C. R. White, *New York Times*, 24 September 1996.

33. *Alexander McQueen: Savage Beauty*, Metropolitan Museum of Art, New York (New Haven: Yale University Press, 2011), 226.

34. Interview with Andrew Groves, 24 April 2013.

35. Interview with Murray Arthur, 21 November 2013.

36. Interview with John Banks, 1 July 2014.

37. "I'm Not Having Bumsters on George V," Hilary Alexander, *Daily Telegraph*, 14 October 1996.

38. *Blow by Blow*, 173.

39. "Blowing In," *The Times*, 1 November 1996.

40. E-mail from John Banks to AW, 4 July 2014.

41. *Blow by Blow,* 173.

42. *McQueen and I*, More4.

43. Interview with Detmar Blow, 26 June 2013.

44. Isabella Blow interview, Lydia Slater, *Daily Telegraph*, quoted in *Blow by Blow*, 175.

45. Interview with John Maybury, 15 September 2014.

46. Interview with Daphne Guinness, 10 December 2013.

47. "Bull in a Fashion Shop," Susannah Frankel, *Guardian*, 15 October 1996.

48. Interview with Murray Arthur, 21 November 2013.

49. "From Rebel To Royalty as McQueen Is Crowned King of Fashion," Angela Buttolph, *Evening Standard*, 23 October 1996.

50. "Low Cut—Diary," PHS, *The Times*, 24 October 1996.

51. "Cutting at Central Saint Martins," *Independent on Sunday*, Ideal Home, 3 November 1996, reproduced in *Alexander McQueen: The Life and the Legacy*, 109.

52. "McQueen and Country," Christa D'souza, *Observer Magazine*, 4 April 2001, originally published in *Talk Magazine*, March 2001.

53. "Alexander McQueen's Final Bow," Cathy Horyn, *New York Times*, 3 April 2010.

54. "The Court of McQueen," Rebecca Lowthorpe, *Observer Life*, 23 February 1997.

55. Interview with Murray Arthur, 21 November 2013.

56. *McQueen and I*, More4.

57. "Ideal Homes, Alexander McQueen," Rosanna Greenstreet, *Independent on Sunday*, 3 November 1996.

58. Interview with Mira Chai Hyde, 16 May 2014.

59. *McQueen and I*, More4.

60. "England Rules OK," Nick Foulkes, *Evening Standard*, 26 September 1997.

61. *Savage Beauty*, 226.

62. Interview with Simon Ungless, 24 January 2014.

63. "I'm Not Having Bumsters on George V," Hilary Alexander, op. cit.

64. *McQueen and I*, More4.

65. Interview with Murray Arthur, 21 November 2013.

66. "The Court of McQueen," Rebecca Lowthorpe, *Observer Life*, 23 February 1997.

67. *Love Looks Not with the Eyes: Thirteen Years with Lee Alexander McQueen*, Anne

Deniau (New York: Abrams, 2012), 13.

68. "Backstage McQueen: Q and A with Anne Deniau," Eric Wilson, *New York Times*, 7 September 2012.

69. *Love Looks Not with the Eyes*, 15.

70. Ibid.

71. *McQueen and I*, More4

72. Interview with Murray Arthur, 21 November 2013.

73. *Blow by Blow*, 175.

74. *McQueen and I*, More4.

75. "Postcard from London: Gear," Hilton Als, *New Yorker*, 17 March 1997.

76. Liz Tilberis, *The Clothes Show*, BBC1, 26 January 1997.

77. "Paris Match," Colin McDowell, *Sunday Times*, 26 January 1997.

78. Diary, Kate Muir, *The Times*, 8 March 1997.

79. "Postcard from London: Gear," Hilton Als, op. cit.

80. "Wings of Desire," Susannah Frankel, *Guardian Weekend*, 25 January 1997.

81. "Postcard from London: Gear," Hilton Als, op. cit.

8. 깊어 가는 고통

1. "London Swings! Again!," David Kamp, *Vanity Fair*, March 1997.

2. "London Reigns," Stryker McGuire, *Newsweek*, 4 November 1996.

3. "This Time I've Come to Bury Cool Britannia," Stryker McGuire, *Observer Review*, 29 March 2009.

4. E-mail from Detmar Blow to AW, 17 July 2014.

5. *Blow by Blow: The Story of Isabella Blow*, Detmar Blow with Tom Sykes (London: HarperCollins, 2010), 25-6.

6. E-mail from Detmar Blow to AW, 17 July 2014.

7. "Alexander McQueen and Issie Blow, You Will Be Missed," David Kamp, *Vanity Fair* blog, 11 February 2010.

8. "London Swings! Again!," David Kamp, op. cit.

9. "Alexander McQueen and Issie Blow," David Kamp, op. cit.

10. "London Swings! Again!," David Kamp, op. cit.

11. Interview with Murray Arthur, 21 November 2013.

12. Interview with Mira Chai Hyde, 16 May 2014.

13. Ibid.

14. E-mail from Stephen Todd to AW, 8 June 2013.

15. "The Importance of Being English," Stephen Todd, *Blueprint*, March 1997.

16. "Rock Steady," John Harlow and Olga Craig, *Sunday Times*, 9 February 1997.

17. "Cutting Up Rough," *The Works*, BBC, 1997.

18. "Drama McQueen," Rob Tannenbaum, *Details*, June 1997.

19. Ibld.

20. "England's Glory," Melanie Rickey, *Independent*, 28 February 1997.

21. "Cutting Up Rough," BBC.

22. "McQueen's Vision of Urban Chaos," Grace Bradberry, *The Times*, 28 February 1997.

23. "Cutting Up Rough," BBC.

24. Ibid.

25. "Alexander: The Great is Back in Britain," Mimi Spencer, *Evening Standard*, 28 February 1997.

26. "McQueen's Vision of Urban Chaos," Grace Bradberry, op. cit.

27. "London Has More Buzz Than Swing," Tamsin Blanchard, *Independent*, 5 March 1997.

28. "The Inspiring Truth About the Self-Styled Yob of Fashion," Richard Pendlebury, *Daily Mail*, 30 January 1997.

29. Interview with Janet McQueen, 12 September 2014.

30. "Chanel and Givenchy Traditions," Amy M. Spindler, *New York Times,* 14 March 1997.

31. "Do You Think It's Me," Colin McDowell, *Sunday Times*, 23 March 1997.

32. ibid.

33. "Oh, Malone!," Carole Malone, *Sunday Mirror*, 16 March 1997.

34. "Conflicting Conviction," Samantha Murray Greenway, *Dazed & Confused*, September 1994.

35. Interview with Murray Arthur, 21 November 2013.

36. *Love Looks Not with the Eyes: Thirteen Years with Lee Alexander McQueen*, Anne Deniau (New York: Abrams, 2012), 16.

37. "Macabre McQueen," Katherine Betts, American *Vogue*, October 1997.

38. Interview with Murray Arthur, 21 November 2013.

39. Interview with Nicholas Townsend/Trixie, 24 May 2013.

40. Interview with Lee Copperwheat, 4 July 2014.

41. "London Swings! Again!," David Kamp, op. cit.

42. Interview with Simon Costin, 15 April 2013.

43. *McQueen and I*, More4.

44. Interview with Alice Smith, 7 May 2013.

45. "Macabre McQueen," Katherine Betts, op. cit.

46. "McQueen Chills Blood of the Fashion World," John Harlow, *Sunday Times*, 6 July 1997.

47. "Macabre McQueen," Katherine Betts, op. cit.

48. "Cutting Up Rough," BBC.

49. "Go On My Son," Nick Compton, *Sunday Times*, 12 October 1997.

50. Interview with Simon Costin, 15 April 2013.

51. "The Kids Are All Right," Chip Brown, *New York*, 25 August 1997.

52. "Macabre McQueen," Katherine Betts, op. cit.

53. "Fur and Feathers Fly for McQueen Triumph," Heath Brown, *The Times*, 8 July 1997

54. "The Kids Are All Right," Chip Brown, op. cit.

55. "All Hail McQueen," Lorna V, *Time Out*, 24 September–1 October 1997.

56. Interview with Jacqui McQueen, 29 August 2013.

57. *Alexander McQueen: Savage Beauty*, Metropolitan Museum of Art, New York (New Haven: Yale University Press, 2011), 73.

58. Interview with Murray Arthur, 21 November 2013.

59. Interview with Archie Reed, 25 May 2013.

60. E-mail from Murray Arthur, 25 July 2014.

61. Interview with Murray Arthur, 21 November 2013.

62. Postcard from Lee McQueen to Murray Arthur, undated, courtesy of Murray Arthur.

63. Interview with Murray Arthur, 21 November 2013.

9. 눈부신 고뇌, 끝없는 논란

1. "McQueen Takes London by Storm," Melanie Rickey, *Independent*, 29 September 1997.

2. "Splash Hit," *Women's Wear Daily*, 30 September 1997.

3. "McQueen Reigns as the King," Mimi Spencer, *Evening Standard*, 29 September 1997.

4. *Love Looks Not with the Eyes: Thirteen Years with Lee Alexander McQueen*, Anne Deniau (New York: Abrams, 2012), 15.

5. Interview with Simon Costin, 15 April 2013.

6. "Splash Hit," *Women's Wear Daily*, op. cit.

7. "The King of Yob Couture," *Sunday Telegraph*, 28 September 1997.

8. "It's a Stitch-Up," A. A. Gill, *Sunday Times*, 28 September 1997.

9. "Warrior Björk," Greg Kot, *Chicago Tribune*, 15 May 1998.

10. "Lee McQueen by Björk," GQ.com, 28 September 2010.

11. Alexander McQueen interviewed by Björk, *Index Magazine*, 2003.

12. "Cut Dead," Jasper Gerard, *The Times*, 24 October 1997.

13. "Hard to See the Frills for the Froth," Brenda Polan, *Financial Times*, 18 October 1997.

14. "Catwalk Culprits," Sir Hardy Amies, *The Spectator*, 1 November 1997.

15. "Vain Glorious," Colin McDowell, *Sunday Times*, 26 October 1997.

16. "Shocks Fade as McQueen Goes Fishing for Applause," Grace Bradberry, *The Times*, 19 January 1998.

17. "His Majesty McQueen is a King-Size Yawn," Jane Moore, *Sun*, 5 March 1998.

18. Interview with Simon Costin, 15 April 2013.

19. Interview with Miguel Adrover, 13 August 2013.

20. Interview with Miguel Adrover, 4 August 2014.

21. "To Hell and Back," Emma Moore, *Sunday Times*, 15 March 1998.

22. "Annabelle Neilson Remembers Alexander McQueen," *Harper's Bazaar*, April 2011.

23. "The Runway Bride," Meenal Mistry, *W*, June 2006.

24. "Isabella Blow on Alexander McQueen," *Time Out*, Maggie Davis, 13 September 2005

25. Interview with John Maybury, 15 September 2014.

26. Interview with Daphne Guinness, 10 December 2013.

27. Interview with BillyBoy*, 8 August 2013.

28. Interview with Detmar Blow, 26 June 2013.

29. "Alexander McQueen on Joan," *The Face*, April 1998.

30. "The Killer Queen," *The Face*, April 1998.

31. "Fashion: The Revamp by 'Yoof' Pays Off," Brenda Polan, *Financial Times*, 14 March 1998.

32. "The Oscars: And the Best-Dressed Actress Award Goes to...," Melanie Rickey, *Independent*, 25 March 1998.

33. "The Most Exclusive Fashion Magazine in the World," Grace Bradberry, *The Times*, 8 April 1998.

34. Interview with Richard Brett, 16 July 2013.

35. "A Diet of Fashion Without Victims," Alan Hamilton, *The Times*, 27 May 1998.

36. "McQueen and Country," Christa D'souza, *Observer Magazine*, 4 March 2001.

37. Interview with John McKitterick, 1 April 2014.

38. Interview with Richard Brett, 16 July 2013.

39. "Fashion that Goes to the Head," Susannah Frankel, *Guardian*, 20 July 1998.

40. "Fantasy League," Colin McDowell, *Sunday Times*, 2 August 1998.

41. "Haute Couture: The Sublime to the Ridiculous," Tamsin Blanchard, *Independent*, 22 July 1998.

42. "Inside Paris," Kirsty Lang, *Sunday Times*, 26 July 1998.

43. "Mr Letterhead: McQueen Shows a Corporate Side," Suzy Menkes, *International Herald Tribune*, 18 September 2001.

44. Interview with Tony McQueen, 20 October 2013.

45. Interview with Richard Brett, 16 July 2013.

46. "Pandora," *Independent*, 22 September 1998.

47. Interview with BillyBoy*, 8 August 2013.

48. Interview with Miguel Adrover, 13 August 2013.

49. Interview with Richard Brett, 16 July 2013.

50. "Sickest Fashion Show of All Time," Catherine Westwood, *Sun*, 30 September 1998.

51. E-mail from Andrew Groves to AW, 27 July 2014.

52. "Alexander McQueen Meets Helen Mirren," *Dazed & Confused*, September 1998.

53. Editor's Letter, Jefferson Hack, *Dazed & Confused*, September 1998.

54. "Drama McQueen," Rob Tannenbaum, *Details*, June 1997.

55. "Access-Able," Alexander McQueen, *Dazed & Confused*, September 1998.

56. "'Barbie Girl' Steps Out in Style," Melanie Rickey, *Independent*, 28 September 1998.

57. "In London, Indulging in a Bit of Creativity," Anne-Marie Schiro, *New York Times*, 29 September 1998.

58. "Oxygen," *Independent on Sunday*, 29 November 1998.

59. Interview with Richard Brett, 16 July 2013.

60. "Designer Wins Legal Aid for Fashion Fight," Mark Henderson, *The Times*, 5 August 1997.

61. Arts Diary, Kathleen Wyatt, *The Times*, 15 May 2000.

62. E-mail from Trevor Merrell to AW, 21 January 2014.

63. "College Drops Sofa Exhibit after McQueen Legal Threat," Katie Nicholl, *Daily Telegraph*, 10 June 2000.

10. 지방시·맥퀸·구찌

1. Email from Richard Brett to AW, 2 August 2014.

2. Interview with Detmar Blow, 26 June 2013.

3. E-mail from Richard Brett to AW, 2 August 2014.

4. Interview with Archie Reed, 25 May 2013.

5. Interview with Janet Street-Porter, 16 April 2013.

6. "McQueen's Back, and He's Dynamite," Lisa Armstrong, *The Times*, 31 January 2000.

7. Interview with Andrew Groves, 24 April 2013.

8. "McQueen True to his Promise with Best Yet," Lisa Armstrong, *The Times*, 24 February 1999.

9. "Fashion: Art of Poise," Susannah Frankel, *Independent*, 9 June 1999.

10. Interview with Ferhan Azman, 17 April 2013.

11. "Shop of the New," Marcus Field, *Independent on Sunday*, 5 December 1999.

12. Interview with Ferhan Azman, 17 April 2013.

13. Interview with Janet Street-Porter, 16 April 2013.

14. "Backstage with the McQueen of New York," Simon Mills, *Evening Standard*, 20 September 1999.

15. "McQueen's Audacity, Beene's Impishness," Cathy Horyn, *New York Times*, 18 September 1999.

16. "Hurricane McQueen Shakes up New York," Mimi Spencer, *Evening Standard*, 17 September 1999.

17. "Cherie Dares to Blair for Designer Set," Avril Groom, *Daily Record*, 21 September 1999.

18. "McQueen and Country," *Observer Magazine*, 4 March 2001.

19. "McQueen Comes to the Aid of the Fashion Party," Lisa Armstrong, *The Times*, 21 September 1999.

20. Interview with Richard Brett, 16 July 2013.

21. Interview with Jay Massacret, 22 October 2014.

22. Interview with Sebastian Pons, 20 August 2014.

23. Interview with Jay Massacret, 22 October 2014.

24. "McQueen's Back, and He's Dynamite," Lisa Armstrong, op. cit.

25. "McQueen Puts on the Style, with a Touch of Refinement and Romance," Susannah Frankel, *Independent*, 17 January 2000.

26. "Who: Tracey Emin, Juergen Teller, What: Alexander McQueen Collection Autumn/Winter 2000, Where: Gainsborough Film Studios, London N1," *Nova*, June 2000.

27. "McQueen's Inferno," Mimi Spencer, *Evening Standard*, 16 February 2000.

28. "It's Time to Give these Fashion Freaks the Bum's Rush," Joanna Pitman, *The Times*, 17 February 2000.

29. "Degradation Dressed Up as Joke," Joan Smith, *Independent on Sunday*, February 2000.

30. "The Designer Who Hates Women," Brenda Polan, *Daily Mail,* 17 February 2000.

31. Interview with Janet McQueen, 16 January 2014.

32. Interview with Janet McQueen, 17 September 2013.

33. Interview with Detmar Blow, 26 June 2013.

34. "Lean, Mean McQueen," Vassi Chamberlain, *Tatler*, February 2004.

35. "Precarious Beauty," Rebecca Mead, *New Yorker*, 26 September 2011.

36. "The Heiress's Old Clothes," Vanessa Friedman, *Financial Times*, 19 April 2008.

37. "Precarious Beauty," Rebecca Mead, op. cit.

38. "Daphne Guinness's Glove Story," Sheryl Garratt, *Daily Telegraph*, 25 June 2011.

39. "Precarious Beauty," Rebecca Mead, op. cit.

40. Ibid.

41. Interview with Daphne Guinness, 10 December 2013.

42. "Water Swell Party," Rick Fulton, *Daily Record,* 26 May 2000.

43. "Moment Noel Knew the Game Was Up," James Scott, *Daily Record*, 7 September 2000.

44. "McQueen and Country," Christa D'souza, *Observer Magazine*, 4 March 2001.

45. "Battle Deluxe," Karl Taro Greenfield, *Time*, 8 May 2000.

46. "Fashion's Hard Case," Richard Heller, *Forbes*, 16 September 2002.

47. "McQueen and Country," Christa D'souza, op. cit.

48. Interview with Jay Massacret, 22 October 2014.

49. Interview with Miguel Adrover, 4 August 2014.

50. "Alexander McQueen's Ex-Partner Throws a Disturbing Light on the 'Hangers-On' who Lionised Him, but Who Never Truly Knew Him," Laura Collins, *Daily Mail*, 14 February 2010.

51. Interview with Donald Urquhart, 30 October 2013.

52. Donald Urquhart, e-mail to AW, 23 October 2013.

53. "Alexander McQueen's Ex-Partner," Laura Collins, op. cit.

54. "McQueen Branches Out," *Women's Wear Daily*, 27 April 2000.

55. "McQueen Meets Knight," *i-D*, July 2000.

56. Interview with Sebastian Pons, 20 August 2014.

57. Interview with Miguel Adrover, 13 August 2013.

58. "Alexander McQueen's Ex-Partner," Laura Collins, op. cit.

59. Interview with Archie Reed, 25 May 2013.

60. Interview with Chris Bird, 16 September 2013.

61. Interview with Janet Street-Porter, 16 April 2013.

62. "McQueen and Country," Christa D'souza, op. cit.

63. E-mail from Detmar Blow to AW, 17 August 2014.

64. "Alexander McQueen's Ex-partner," Laura Collins, op. cit.

65. Donald Urquhart, e-mail to AW, 23 October 2013.

66. Interview with Donald Urquhart, 30 October 2013.

67. "Kate Moss," *Subjective*, SHOWstudio, http://showstudio.com/project/ subjective/ kate_moss_for_alexander_mcqueen_a_w_06.

68. "McQueen: The Diary of a Dress," Susannah Frankel, *Independent,* 25 October 2000.

69. Michelle Olley, Diary Entry, 26 September 2000, http://blog.metmuseum. org/ alexandermcqueen/michelle-olley-voss-diary/.

70. Ibid.

71. "McQueen Meets Knight," *i-D*, July 2000.

72. "Fashion's Hard Case," Richard Heller, op. cit.

73. Interview with Chris Bird, 16 September 2013.

74. "McQueen and Country," Christa D'Souza, op. cit.

75. Interview with John Banks, 1 July 2014.

76. "McQueen and Country," Christa D'Souza, op. cit.

77. "Boy Done Good," Colin McDowell, Richard Woods, Simon Gage, *Sunday Times*, 10 December 2000.

78. Interview with John Banks, 1 July 2014.

79. "Bagged," *Independent*, 5 December 2000.

11. 세상은 최고라 하지만

1. "Alexander McQueen's Ex-Partner Throws a Disturbing Light on the "Hangers-On" Who Lionised Him, but who Never Truly Knew Him," Laura Collins, *Daily Mail*, 14 February 2010.

2. "'I Know It Looks Extreme to Other People. I Don't Find It Extreme,'" Marcus Field, *Art Review*, September 2003.

3. Interview with Janet McQueen, 12 September 2014.

4. Interview with Janet Street-Porter, 16 April 2013.

5. Interview with Archie Reed, 25 May 2013.

6. Interview with Tony McQueen, 20 October 2013.

7. "Killer McQueen," Harriet Quick, *Vogue*, October 2002.

8. "Brit Style," *British Fashion Awards*, BBC2, 21 February 2001.

9. "Designer in Blast at Cherie," Simon Mowbray, *Daily Mirror*, 17 February 2001.

10. "The Paris Shuffle," Hamish Bowles, American *Vogue*, April 2001.

11. "McQueen and Country," Christa D'Souza, *Observer*, 4 March 2001.

12. "Dark Talent Who Conjures Fun from the Sinister," Lisa Armstrong, *The Times*, 22 February 2001.

13. "McQueen's Magic Roundabout Brings Fantasy to London's Fashionistas," Susannah Frankel, *Independent*, 22 February 2001.

14. "Clever is Better than Beautiful," Lisa Armstrong, *The Times*, 31 May 2004.

15. Interview with Janet Street-Porter, 16 April 2013.

16. "A Farewell From McQueen," *International Herald Tribune*, 20 March 2001.

17. "'I Know it Looks Extreme,'" Marcus Field, op. cit.

18. Interview with Mira Chai Hyde, 16 May 2014.

19. Interview with Brooke Baker, 1 September 2014.

20. "Helmut Newton, Master of the Camera, Dies in Crash," Oliver Poole, *Daily Telegraph*, 24 January 2004.

21. "Face to Face, Helmut Newton in Conversation," *The Barbican*, 10 May 2001.

22. "Helmut Newton: A Perverse Romantic," Lindsay Baker, *Guardian*, 5 May 2001.

23. E-mail from Ben Copperwheat to AW, 20 June 2014.

24. Interview with Ben Copperwheat, 2 July 2014.

25. E-mail from Ben Copperwheat to AW, 20 June 2014.

26. Interview with Donald Urquhart, 30 October 2013.

27. E-mail from Archie Reed to AW, 13 August 2014.

28. "Show Stoppers," Susannah Frankel, *Independent on Sunday*, 29 September 2002.

29. Interview with Archie Reed, 25 May 2013.

30. "The Boy Is Back in Town," Maggie Davis, *ES Magazine*, 4 January 2002

31. "Mr Letterhead: McQueen Shows a Corporate Side," Suzy Menkes, *International Herald Tribune*, 18 September 2001.

32. Interview with Kerry Youmans, 30 April 2014.

33. *Last Word*, BBC Radio 4, 12 February 2010.

34. "Radical Fashion," Tamsin Blanchard, *Observer*, 7 October 2001.

35. "Fashion Guru McQueen Has Designs On," *Daily Express,* 19 October 2001.

36. "The Boy Is Back in Town," Maggie Davis, op. cit.

37. "Alexander The Great," Ariel Levy, *New York*, 25 August 2002.

38. "Killer McQueen," Harriet Quick, *Vogue*, October 2002.

39. Interview with John Maybury, 15 September 2014.

40. Interview with Norbert Schoerner, 18 August 2014.

41. "Paint It Black," Susannah Frankel, *Independent Magazine*, 11 August 2001.

42. Interview with Norbert Schoerner, 18 August 2014.

43. "Paint It Black," Susannah Frankel, op. cit.

44. Interview with Kerry Youmans, 30 April 2014.

45. Interview with Eric Rose, 18 July 2013.

46. "The Boy Is Back in Town," Maggie Davis, op. cit.

47. Interview with Tony McQueen, 20 October 2013.

48. Interview with Kerry Youmans, 30 April 2014.

49. Interview with Tony McQueen, 20 October 2013.

50. Interview with Archie Reed, 25 May 2013.

51. "McQueen Stands and Delivers," Hilary Alexander, *Daily Telegraph*, 11 March 2002.

52. "Paris Style: Age of Elegance," Jess Cartner-Morley, *Guardian*, 15 March 2002.

53. "Front Row v Front Line," Anthony Loyd, *The Times*, 12 March 2002.

54. "Oscar Losers," Fatima Bholah, *Sun*, 26 March 2002.

55. "McQueen and Country," Christa D'Souza, op. cit.

56. "'Meeting the Queen Was Like Falling in Love,'" Joyce McQueen, *Guardian*, 20 April 2004.

57. Interview with Jacqui McQueen, 29 August 2013.

58. Interview with Jacqui McQueen, 29 August 2013.

59. Interview with Daphne Guinness, 10 December 2013.

60. Interview with Janet McQueen, 16 January 2014.

61. "McQueen Stands and Delivers," Hilary Alexander, op. cit.

62. "Killer McQueen," Harriet Quick, op. cit.

63. "Britain's New Queen of Fashion," Chris Blackhurst, *Evening Standard*, 2 March 2011.

64. "Ten Years with Lee," William Russell, Pentagram video, http://new. pentagram. com/2012/12/ten-years-with-alexander-mcqueen/.

65. "McQueen's Space Odyssey," Anamaria Wilson, *Women's Wear Daily*, 1 August 2002.

66. "Alexander McQueen," Chris Heath, *The Face*, September 2002.

67. Interview with John Maybury, 15 September 2014.

68. "Killer McQueen," Harriet Quick, op. cit.

69. Interview with John Maybury, 15 September 2014.

70. "McQueen's Parisian Love Story," Susannah Frankel, *Independent*, 7 October 2002.

71. "Oyster Dress," Irere, Savage Beauty, Metropolitan Museum, http://blog.met museum.org/alexandermcqueen/oyster-dress-irere.

72. "Go to Gucci...I'd Rather Die," Lisa Armstrong, *The Times*, 3 March 2003.

73. "How the West Coast Was Won—McQueen in LA," James Collard, *The Times*, 7 February 2004.

74. "Go to Gucci...," Lisa Armstrong, op. cit.

75. Fashion Diary, Guy Trebay, *New York Times*, 11 March 2003.

76. "Go to Gucci...," Lisa Armstrong, op. cit.

77. "McQueen Is Gifted Enough to Persuade Women to Take Risk," Susannah Frankel, *Independent*, 12 June 2003.

78. Interview with Archie Reed, 25 May 2013.

12. 고독한 싸움, 지독한 싸움

1. "Fashion Victim: Isabella Blow," David James Smith, *Sunday Times*, 12 August 2007.

2. *Blow by Blow: The Story of Isabella Blow*, Detmar Blow with Tom Sykes (London: HarperCollins, 2010), 223.

3. *Blow by Blow*, 162.

4. Interview with Detmar Blow, 26 June 2013.

5. "McQueen: The Interview," Alex Bilmes, *GQ*, May 2004.

6. Interview with Detmar Blow, 26 June 2013.

7. Interview with Sebastian Pons, 20 August 2014.

8. Interview with Janet McQueen, 12 September 2014.

9. Interview with Archie Reed, 25 May 2013.

10. Interview with Sebastian Pons, 20 August 2014.

11. Interview with Plum Sykes, 30 August 2013.

12. "Mwaah! Mwaah! I"m a Dedicated Follower of Fashion," Jeff Randall, *Sunday Telegraph*, 28 September 2003.

13. "Stella Gets Dressed Down by Banks," Kathryn Spencer, Julie Carpenter, Kate Bohdanowicz, *Daily Express*, 29 September 2003.

14. "At this Dance, McQueen's the Last Man Standing," Ginia Bellafante, *New York Times*, 13 October 2003.

15. "Paris Fashion Report," Colin McDowell, *Sunday Times*, 26 October 2003.

16. "Day & Night," Kathryn Spencer, Julie Carpenter, Kate Bohdanowicz, *Daily Express*, 15 January 2004.

17. "Oliver, MBE, Fails to Invest in a Tie," Alan Hamilton, *The Times*, 30 October 2003.

18. "'Meeting the Queen Was Like Falling in Love,'" *Guardian*, 20 April 2004.

19. Interview with Janet McQueen, 12 September 2014.

20. "Sticking With London, and Himself," Cathy Horyn, *New York Times*, 2 March 2004.

21. Interview with Daphne Guinness, 10 December 2013.

22. "Crystal Gazing McQueen Branches out for V&A," Charlie Porter, *Guardian*, 16 December 2003.

23. "McQueen: The Interview," Alex Bilmes, op. cit.

24. "'Meeting the Queen Was Like Falling in Love,'" *Guardian*, op. cit.

25. "The Real McQueen," Susannah Frankel, American *Harper's Bazaar*, April 2007.

26. Interview with Sebastian Pons, 20 August 2014.

27. Interview with Plum Sykes, 30 August 2013.

28. Interview with Detmar Blow, 26 June 2013.

29. Blow by Blow, 234.

30. "The Old Black McQueen in London for Charity," Jess Cartner-Morley, *Guardian*, 4 June 2004.

31. "Annabelle Neilson," *Evening Standard*, 18 June 2004.

32. "McQueen: The Interview," Alex Bilmes, op. cit.

33. "The Runway Bride," Meenal Mistry, *W*, June 2006.

34. "The Genius Next Door," Andrew O'Hagan, *T Magazine, New York Times*, 22 August 2014.

35. Interview with Plum Sykes, 30 August 2013.

36. Interview with Archie Reed, 25 May 2013.

37. "Hail McQueen," Bridget Foley, *W*, June 2008.

38. Interview with Sue Stemp, 21 August 2014.

39. Interview with Kerry Youmans, 30 April 2014.

40. Interview with Glenn Andrew Teeuw, 13 October 2014.

41. "Paris Fashion Week: McQueen's Vamps and Secretaries for Next Winter," Dominique Ageorges, Agence France Presse, 4 March 2005.

42. "Boy Done Good," Jess Cartner-Morley, *Guardian*, 19 September 2005.

43. "Renegade Luxury Is Born as McQueen Courts Youth Market," Hilary Alexander, *Daily Telegraph*, 10 February 2006.

44. "Alexander McQueen on *The Execution of Lady Jane Grey*," *Today*, BBC Radio 4, http://www.bbc.co.uk/radio4/today/vote/greatestpainting/index.shtml.

45. *Elle* magazine interview, quoted in *Alexander McQueen: The Life and the Legacy*, Judith Watt (New York: Harper Design, 2013), 228.

46. "Kate Moss," *Subjective*, SHOWstudio, http://showstudio.com/project/ subjective/ kate_moss_for_alexander_mcqueen_a_w_06.

47. "Scorn of 'Stitch Bitch' Alexander McQueen...Designer Who Dressed (and Dissed!) the A-list," Wendy Leigh, *Mail on Sunday*, 27 July 2014.

48. Interview with Kerry Youmans, 30 April 2014.

49. *Alexander McQueen: Savage Beauty*, Metropolitan Museum of Art, New York (New

Haven: Yale University Press, 2011), 25.

13. 최후의 슬픔

1. *Blow by Blow: The Story of Isabella Blow*, Detmar Blow with Tom Sykes (London: HarperCollins, 2010), 243.
2. *Blow by Blow*, 246.
3. Interview with Daphne Guinness, 10 December 2013
4. "Lips Together, Knees Apart," Rupert Everett, *Vanity Fair*, September 2006.
5. "NY UK," Valentine Low, *Evening Standard,* 2 May 2006.
6. "McQueen's Tailoring Wins Wearability War," Imogen Fox, *Guardian*, 7 October 2006.
7. "The Real McQueen," Susannah Frankel, American *Harper's Bazaar*, April 2007.
8. Interview with Archie Reed, 25 May 2013.
9. Interview with Kerry Youmans, 30 April 2014.
10. E-mail from Alison D"Amario, 9 September 2014.
11. Interview with Kerry Youmans, 30 April 2014.
12. "Hail McQueen," Bridget Foley, *W*, June 2008.
13. Interview with Archie Reed, 25 May 2013.
14. "Scorn of 'Stich Bitch' Alexander McQueen...Designer Who Dressed (and Dissed!) the A-list," Wendy Leigh, *Mail on Sunday*, 27 July 2014.
15. Interview with Detmar Blow, 26 June 2013.
16. "Hail McQueen," Bridget Foley, op. cit.
17. Interview with Suzy Menkes, 13 June 2014.
18. "Alexander McQueen: Psychic Search that Haunted Star," *Daily Express*, 15 February 2010.
19. Interview with Archie Reed, 25 May 2013.
20. Interview with Detmar Blow, 26 June 2013.
21. Interview with Daphne Guinness, 10 December 2013.
22. Interview with BillyBoy*, 8 August 2013.
23. E-mail from Richard Gray to AW, 11 September 2014.
24. "Scorn of 'Stitch Bitch,'" Wendy Leigh, op. cit.
25. "Fashion Scents McQueen's Perfumed Tribute to Late Muse," Jess Cartner-

Morley, *Guardian*, 6 October 2007

26. Ibid.

27. "Hail McQueen," Bridget Foley, op. cit.

28. "Alexander McQueen Hanged Himself After Taking Drugs," Sam Jones, *Guardian*, 28 April 2010.

29. E-mail from Janet McQueen to AW, 8 September 2014.

30. "Hail McQueen," Bridget Foley, op. cit.

31. Interview with Glenn Andrew Teeuw, 13 October 2014.

32. E-mail from Janet McQueen to AW, 2 September 2014.

33. "Hail McQueen," Bridget Foley, op. cit.

34. Interview with Guy Morgan-Harris, 30 July 2013.

35. "Collections Report," Susannah Frankel, *AnOther Magazine*, S/S 2008.

36. "Hail McQueen," Bridget Foley, op. cit.

37. "Lagerfeld's Seamless Twist on Classic Chanel," *Guardian Unlimited*, 29 February 2008.

38. "Alexander Has No Designs on Paris," Kathryn Spencer with Lizzie Catt, Claudia Goulder and Catherine Boyle, *Daily Express*, 8 April 2008.

39. Interview with Archie Reed, 25 May 2013.

40. "Amy Threw a £15,000 Dress from Alexander McQueen on the Barbecue," Katie Nicholl, *Mail on Sunday*, 7 August 2011.

41. E-mail from Sue Stemp to AW, 14 August 2013.

42. E-mail from Janet McQueen to AW, 9 September 2014.

43. Interview with Janet McQueen, 16 January 2014.

44. "Natural Beauty," Susannah Frankel, *Independent*, 6 April 2009.

45. E-mail from Gary James McQueen to AW, 9 September 2014.

46. "Exotic Creatures: McQueen's Bid to Save the Planet," Jess Cartner-Morley, *Guardian*, 4 October 2008.

47. Interview with Michael McQueen, 7 November 2013.

48. "Scorn of 'Stich Bitch,'" Wendy Leigh, op. cit.

49. Interview with Paul Stag, 24 April 2013.

50. Interview with Jacqui McQueen, 8 April 2014.

51. Interview with Matav Sinclair, 27 May 2013.

52. Interview with Sebastian Pons, 19 August 2014.

53. "McQueen Leaves Fashion in Ruins," Eric Wilson, *New York Times*, 12 March 2009.

54. *Alexander McQueen: Savage Beauty*, Metropolitan Museum of Art, New York (New Haven: Yale University Press, 2011), 227.

55. *Alexander McQueen: Working Process*, photographs by Nick Waplington, foreword by Susannah Frankel (Bologna: Damiani, 2013), 1.

56. "The Outsider," Rachel Newsome, *Ponystep*, 21 January 2012.

57. *Alexander McQueen: Working Process*, 5.

58. Interview with Murray Arthur, 21 November 2013.

59. Interview with Sebastian Pons, 19 August 2014.

60. E-mail from Guy Morgan-Harris to AW, 27 February 2014.

61. Interview with Janet McQueen, 2 October 2013.

62. Interview with Janet McQueen, 16 January 2014.

63. Interview with Jacqui McQueen, 29 August 2013.

64. Interview with Janet McQueen, 17 September 2013.

65. Interview with Paul Stag, 24 April 2013.

66. Interview with Tony McQueen, 20 October 2013.

67. Interview with Paul Stag, 24 April 2013.

68. Interview with Janet McQueen, 16 January 2014.

69. Interview with Paul Stag, 24 April 2013.

70. Interview with BillyBoy*, 8 August 2013.

71. Interview with Jane Hayward, 16 April 2013.

72. "Hail McQueen," Bridget Foley, op. cit.

73. "General Lee," Cathy Horyn, *New York Times*, 13 September 2009.

74. "As Tom Ford Bows Out, a Tiff Over Star Power," Cathy Horyn, *New York Times*, 8 March 2004.

75. "An Interview with Sarah Burton by Tim Blanks," *Savage Beauty*, 229.

76. Ibid.

77. "Alexander McQueen's Last Collection Unveiled on Paris Catwalk," *Guardian Unlimited*, 9 March 2010.

78. "McQueen of the Jungle Prints and Towering Heels," Laura Craik, *Evening Standard*, 7 October 2009.

79. "Going Gaga over 'Unwearable' Shoes," *Observer*, 15 November 2009.

80. Alexander McQueen show notes, Spring/Summer 2010, Susannah Frankel.

81. *Savage Beauty*, 230.

82. "Lady Gaga: The Interview," Derek Blasberg, *Harper's Bazaar*, May 2011.

83. Interview with Janet McQueen, 16 January 2014.

84. Interview with Paul Stag, 24 April 2013.

85. Interview with Max Newsom, 19 July 2013.

86. "A Man of Darkness and Dreams," Ingrid Sischy, *Vanity Fair*, April 2010.

87. "Alexander McQueen: The Final Interview," Godfrey Deeny, Australian *Harper's Bazaar*, April 2010.

88. E-mail from Janet McQueen to AW, 16 September 2014.

89. Interview with Michael McQueen, 7 November 2013.

90. "To All My Children," Joyce McQueen, courtesy of McQueen family archive.

91. Interview with Dafydd Jones, 31 July 2014.

92. Interview with Tony McQueen, 20 October 2013.

93. Interview with Jacqui McQueen, 29 August 2013.

94. Interview with Archie Reed, 25 May 2013.

95. Interview with Gary James McQueen, 11 June 2013.

96. "Alexander McQueen's Twitter Revealed Troubled Mind," Nick Collins, *Daily Telegraph*, 12 February 2010.

97. "Alexander McQueen's Final Bow," Cathy Horyn, *New York Times*, 3 April 2010.

98. Interview with Kerry Youmans, 30 April 2014.

99. Interview with Daphne Guinness, 10 December 2013.

100. "Annabelle Neilson Remembers Alexander McQueen," Annabelle Neilson, *Harper's Bazaar*, May 2010.

101. https://answers.yahoo.com/question/index?qid=20070221133728AAJGbds.

102. Interview with Janet McQueen, 16 January 2014.

후기

1. "Alexander McQueen's Final Bow," Cathy Horyn, *New York Times*, 3 April 2010.

2. Interview with Michael McQueen, 7 November 2013.

3. "The Lonely Suicide of Alexander McQueen...and Family's Anger at Mystery of £16m Legacy," Claudia Joseph, *Mail on Sunday*, 24 November 2013.

4. Interview with Jacqui McQueen, 8 April 2014.

5. Interview with Daphne Guinness, 10 December 2013.

6. "L'Officiel, Alexander McQueen Le génie provocateur," *Tributes and Testimonies*,

 ed. Patrick Cabasset, February 2010.

7. Interview with Alice Smith, 7 May 2013.

8. Interview with Andrew Groves, 24 April 2013.

9. Interview with Archie Reed, 25 May 2013.

10. Interview with BillyBoy*, 8 August 2013.

11. Interview with Detmar Blow, 26 June 2013.

12. "Lee McQueen" by Donald Urquhart, e-mail to AW, 23 October 2013.

13. Interview with Louise Wilson, 14 May 2014.

14. *Night Waves*, BBC Radio 3, 11 February 2010.

15. Interview with Miguel Adrover, 13 August 2013.

16. Interview with Murray Arthur, 21 November 2013.

17. Interview with Sebastian Pons, 19 August 2014.

18. "It's Sad That Alexander McQueen Has Died, but 'Fashionistas' are Just Freaks:
 There I've Said It," George Pitcher, *Daily Telegraph*, 15 February 2010.

19. Interview with Ben de Lisi, 31 July 2013.

20. Interview with John Maybury, 15 September 2014.

21. "Naomi Campbell Hosts Haiti Show That Mourns McQueen," Christine Kearney,
 Independent, 13 February 2010.

22. Interview with Daphne Guinness, 10 December 2013.

23. Interview with Gary James McQueen, 11 June 2013.

24. E-mail from Janet McQueen to AW, 17 September 2014.

25. "Alexander McQueen Hanged Himself After Taking Drugs," Sam Jones, *Guardian*,
 28 April 2010.

26. Interview with Janet McQueen, 17 September 2013.

27. Interview with Janet McQueen, 12 September 2014.

28. "The Lonely Suicide of Alexander McQueen," Claudia Joseph, op. cit.

29. Ibid.

30. Letter from Richard Day to Ronald McQueen, 2 November 2011, McQueen family
 papers.

31. Interview with Jacqui McQueen, 29 August 2013.

옮긴이의 글

알렉산더 맥퀸은 영국 패션계의 아이콘이다. 혜성처럼 런던 패션계에 등장한 맥퀸은 영국이 배출한 가장 혁신적인 패션 디자이너로 꼽힌다. 그는 데뷔 후 패션 도시 런던과 런던만의 에너지를 상징했으며, 지방시 하우스의 수석 디자이너직을 맡고 구찌 그룹과 파트너십을 맺으며 세계적 패션 브랜드의 중심에 섰다.

맥퀸의 패션을 향한 자신만만한 태도와 과감한 스타일링은 세계적으로 큰 반향을 불러일으켰다. 하지만 패션계와 대중이 늘 맥퀸의 디자인에 열광하지만은 않았다. 결코 전통과 전례를 따르지 않았던 맥퀸은 늘 논란의 중심에 있었다. 맥퀸의 옷은 선동적이고 실험적이기로 악명 높았고, 패션쇼는 자극적이고 충격적이어서 관객의 감정을 극단으로 몰고 갔다. 맥퀸은 논란과 충격을 번갈아 사용하는 전술로 명성을 쌓은 덕분에 '패션계의 훌리건', '패션계의 앙팡 테리블'이라는 별명을 얻었다. 엉덩이의 골까지 보이는 그 유명한 '범스터' 팬츠로 대표되는 공격적인 재단 덕분에 대중은 언제나 맥퀸을 반항아로 기억한다.

하지만 자신만만한 악동 이미지가 맥퀸의 전부는 아니었다. 맥퀸은 급진적이고 파격적인 콘셉트를 편안하고 착용하기 좋은 아름다운 옷으로 완성했고, 현대 예술과 패션 산업을 비판적으로 해석해 냈다. 그는 기성 패션의 한계를 뛰어넘는 상상력과 다양한 소재를 능란하게 다루는 기술로 무장하고 영국의 전통적 재단 기법과 프랑스 오트 쿠튀르 하우스의 정교한 세공 과정, 이탈리아의 나무랄 데 없는 제조 공법을 융합했다는 평가를 받는다. 비평가들은 맥퀸을 패션의 외연을 확장한 '이 시대의 천재'라고 부르기까지 한다.

우리는 이런 천재가 어떻게 자기만의 세계를 구축했는지, 천재성의 원천은 무엇인지, 천재의 삶과 죽음은 어떠했는지 늘 궁금해하며 답을 찾는다. 맥퀸을 향한 세간의 관심도 예외가 아니었다. 이미 주디스 와트Judith Watt나 크리스틴 녹스Kristine Knox같은 패션 역사가와 비평가가 맥퀸의 삶이나 작품에 관해 책을 썼고, BBC 방송국에서 맥퀸의 작업 방식을 다루는 다큐멘터리 방송을 제작한 바 있다. 2018년에는 이언 보노트Ian Bonhote와 피터 에트기Peter Ettedgui 감독이 맥퀸의 생애를 조망하는 다큐멘터리 영화를 제작했다. 이 책의 저자 앤드루 윌슨 역시 수수께끼 같았던 맥퀸의 삶에 호기심을 느끼고 "맥퀸의 살갗 아래로 들어가서 천재성의 원천을 밝히고 그의 음울했던 작품과 한층 더 음울했던 삶 사이에 존재하는 연결 고리를 보여 주려고" 했다.

윌슨의 전기는 맥퀸의 출생부터 죽음, 개인사와 패션계 행보는 물론 맥퀸의 작업에 얽혀 있는 사회문화적 맥락까지 굉장히

자세하게 다룬다. 앤드루 윌슨은 기자 출신답게 맥퀸의 가족과 친구, 연인, 동료를 포함해 혀를 내두를 만큼 수많은 사람을 인터뷰하고 언론 보도나 비평, 문헌과 방송 프로그램 등 당시까지 나온 자료를 광범위하게 조사해서 맥퀸의 전 생애를 치밀하게 구성한다. 노동자 계층과 하층민 주거 지역인 이스트 엔드에서 자랐던 어린 시절, 패션 스쿨을 졸업하고 무일푼으로 패션계에 입문했던 시절, 파리의 유서 깊은 패션 하우스에 입성했을 때, 약물과 섹스에 중독되어 자신을 파괴하면서도 눈부신 창조를 멈추지 않았던 말년까지 흥미로운 일화가 풍부하게 등장한다. 소소한 일상의 이야기와 흥미진진한 패션계 비화가 끝을 모르고 이어지는 덕분에 어느 외국 언론의 표현대로 맥퀸이 다시 살아나 페이지 사이를 뛰어다니는 것만 같다.

그런데 윌슨은 찬사로 일관하거나 편파적 시각으로 맥퀸을 옹호하지 않는다. 중립적이고 때로는 냉철하기까지 한 태도로 선입견 없이 알렉산더 맥퀸을 보여 준다. 윌슨은 심각한 마약 중독, 어려운 시절 함께 고생했던 동료와 충돌하며 멀어지는 인간관계 등 천재를 둘러싼 낭만적 신화가 외면하기 쉬운 일들을 솔직하게 다룬다. 맥퀸의 작업이나 사생활에 관한 당대 비평가와 언론의 비판적 견해나 지인들의 원망 어린 태도도 가감 없이 인용한다. 그 덕에 복잡다단한 맥퀸의 생애가 입체적으로 그려진다.

본 역자는 한 사람의 일생, 그리고 그를 둘러싼 사회와 환경을 꾸미지 않고 솔직하게 묘사하려는 저자의 의도에 공감하고 원문을 최대한 있는 그대로 옮기려고 노력했다. 독자들도 전통에 반

기를 들고 온몸을 부딪혀 가며 사랑하는 패션계를 혁신하려고 애썼던 천재의 모습을 발견하길 바란다. 더 나아가 단점도 많지만 미워할 수 없을 만큼 매력적인 인물의 치열한 인생에 공감하며 책을 읽는 내내 함께 웃고 화내고 슬퍼할 수 있었으면 한다. 마지막으로 이 책을 번역할 기회를 준 을유문화사와 바른번역에 진심으로 감사의 말을 전한다.

2019년 1월
성소희

찾아보기

596

지은이 앤드루 윌슨 Andrew Wilson

1967년 영국에서 태어나 작가 겸 저널리스트로 활동해 왔다. 첫 저작인 『아름다운 그림자: 퍼트리샤 하이스미스의 생애*Beautiful Shadow: A Life of Patricia Highsmith*』로 2003년 랜더 문학상, 2004년 에드거 상을 받았고, 이후 『해럴드 로빈스: 섹스를 발명한 남자*Harold Robbins: The Man Who Invented Sex*』, 『타이타닉의 그림자: 살아남은 이들의 믿지 못할 이야기*Shadow of the Titanic: The Extraordinary Stories of Those Who Survived*』, 『미친 여자의 사랑 노래: 실비아 플래스와 테드를 만나기 이전의 삶*Mad Girl's Love Song: Sylvia Plath and Life Before Ted*』, 소설 『거짓말하는 혀*The Lying Tongue*』 등 다수의 저작을 남겼다. 저널리스트로서 『가디언』, 『데일리 메일』, 『데일리 텔레그래프』, 『옵서버』 등에도 글을 기고했다.

옮긴이 성소희

서울대학교에서 미학과 서어서문학을 공부했다. 글밥아카데미 수료 후 바른번역 소속 번역가로 활동 중이다. 철학 잡지 『뉴 필로소퍼』 번역진에 참여하고 있다.

현대 예술의 거장 시리즈
우리에게 새로운 세상을 열어 준 위대한 인간과 예술 세계로의 오디세이

구스타프 말러 1·2, 프랭크 로이드 라이트, 알렉산더 맥퀸, 시나트라, 메이플소프, 빌 에반스, 앙리 카르티에 브레송, 조니 미첼, 에릭 로메르, 에드워드 호퍼, 짐 모리슨, 니진스키, 스트라빈스키, 자코메티, 글렌 굴드, 조지아 오키프, 잉마르 베리만, 트뤼포, 레너드 번스타인, 코코 샤넬, 세르주 갱스부르, 프랜시스 베이컨, 루이즈 부르주아 등

현대 예술의 거장 시리즈는 계속 출간됩니다.